Kunstorte

Europäische Hochschulschriften

Publications Universitaires Européennes
European University Studies

Reihe XXII
Soziologie

Série XXII Series XXII
Sociologie
Sociology

Bd./Vol. 404

PETER LANG

Frankfurt am Main · Berlin · Bern · Bruxelles · New York · Oxford · Wien

Jennifer Nigg

Kunstorte

Kultursoziologische Überlegungen zu einer Kartographie des Kunstgeschehens

PETER LANG
Europäischer Verlag der Wissenschaften

Bibliografische Information Der Deutschen Bibliothek
Die Deutsche Bibliothek verzeichnet diese Publikation in der
Deutschen Nationalbibliografie; detaillierte bibliografische
Daten sind im Internet über <http://dnb.ddb.de> abrufbar.

Zugl.: Freiburg (Breisgau), Univ., Diss., 2004

Gedruckt auf alterungsbeständigem,
säurefreiem Papier.

D 25
ISSN 0721-3379
ISBN 3-631-53943-6

© Peter Lang GmbH
Europäischer Verlag der Wissenschaften
Frankfurt am Main 2005
Alle Rechte vorbehalten.

Printed in Germany 1 2 3 4 5 7

www.peterlang.de

Ich danke den Menschen an folgenden Orten
für ihr besonderes Verständnis und ihre Unterstützung:
FREIBURG i.Br.: Professor Wolfgang Essbach für seine Bereitschaft, die
Betreuung für mein Projekt zu übernehmen; Silke Bellanger für Ihre
Kommentare und Anregungen;
BASEL: Christian R. Ragni, Michel Melsen, Daniel Kaufmann, Seraina
Wüthrich (Philosophie am Küchentisch), allen Interviewpartnern und Peter
Muhr;
FELDKIRCH: Silvia und Edwin Eisenegger, Pascal Eisenegger, Marcel
Nigg, Rosa Müller, Hubert Nigg;
WIEN: Margarethe Zink (tua res agitur), Martina Zerovnik, Norbert Eder,
Gernot Nigg, Christian Gollubits, Monika Pichlbauer, Marion Rutzendorfer;
UND allen Antwortenden auf meine E-Mail-Rundfrage.

WEGWEISER

Die Kapitel dieser Arbeit sind als Karten benannt und laden dazu ein, sie auch als solche zu verwenden. Jede Karte stellt ein Gebiet dar, welches für die vorliegende Arbeit durch die empirischen Erkenntnisse oder/und durch die theoretischen Überlegungen Bedeutung gewonnen hat.

Im Folgenden und noch vor dem eigentlichen inhaltlichen Teil gehe ich auf die Verwendung von Karten und des Begriffs der Kartographie ein. Dafür sei zunächst einmal eine Übersicht gegeben: Die Karten dieser Arbeit beginnen bei einem fiktiven Nullpunkt, der Dokumentation dieser Arbeit (Karte_0). Diese Karte verortet die Arbeit selbst und dokumentiert den Verlauf der Untersuchung. Sie gibt einen kurzen und allgemeinen Überblick des gesellschaftlichen Kontexts, in dem diese Arbeit entstanden ist und von dem sie handelt.

Die nächste Karte (Karte_1) schildert eine Auffassung von Kunstwerken, wie sie dieser Arbeit zugrunde liegt.
In der folgenden Karte_2 werden jene Mitglieder der Gesellschaft genauer betrachtet, die ihre Identität (auch) durch ihr Teilhaben am Kunstbetrieb entwickeln.
Karte_3 betrachtet Politik und Ökonomien als Verstrebungen von Akteuren und Artefakten.
Karte_4 ist die größte Karte in dieser Sammlung. Sie beschreibt Kunstorte, exemplifiziert Mechanismen an Kunstorten, stellt eine Differenzierung von Kunstorten auf und versucht Praktiken an einem Kunstort nachzuspüren.
Karte_5 verschränkt Orte und Kunstwerke, indem sie der Aufladung von Artefakten nachspürt. Über den kunsttheoretischen Blick auf eine künstlerische Arbeit wird ein eigener, soziologischer Blick entfaltet.
Karte_6 setzt die Überlegungen der vorangegangenen Karten als Diskurs zwischen Mikro- und Makrodiskurse über Orte und Interaktionen fort.

Die letzte Karte_X spiegelt meine Verwendung der Kartographie als Instrument in dieser Arbeit wider und ist als Klammer zu verstehen und daher nicht mehr fortlaufend nummeriert.

Im Anhang befinden sich die vollständigen Interviews, die Rundfragemails und ein Interviewindex, der es ermöglicht, Interviewpassagen quer zu lesen.

In Hinblick auf die Schreibweise der Geschlechter weise ich darauf hin, dass ich die standardisierte männliche Form neutral verwende und die weibliche somit stets mitdenke.

Kultursoziologische Überlegungen zu einer Kartographie des Kunstgeschehens anzustellen bedeutet eine Annäherung einerseits an eine Kartographie des Kunstgeschehens, andererseits an die Kartographie als Werkzeug und Mittel selbst. Der Begriff der Kartographie ist Gilles Deleuze und Félix Guattari entlehnt, die in ihren Werken die Kartographie entfaltet haben. In ihrer Auffassung von Philosophie[1] entspricht diese der Kunst der Erfindung von Begriffen. Denken ist dabei etwas anderes als Urteilen. Denken spielt sich in seiner «Geographie» ab, insofern es Dimensionen absteckt, und durch die Bewegung des Begriffs nicht in konzeptionellen Dimensionen stecken bleibt. Philosophie nach Gilles Deleuze und Félix Guattari ist eine «Geophilosophie» und ihre Tätigkeit ist diejenige der Kartographen.

«Die Kartographie», schreibt Sabine Folie, «können wir als die Übersetzung von einem Zeichensystem in ein anderes lesen: das Sammeln und Auf-Papier-bringen von Daten, die Zerlegung der Landstriche in räumliche Komponenten (Zonen, Lichtsysteme, Hinweisschilder, Architekturen). Das Landvermessen, das Kartographieren ist das Festhalten einer Oberfläche, einer ʼLandschaftʼ - durch unterschiedliche Codierungen - wie sie sich dem Auge real nicht bietet: es ist immer schon eine Abstraktion, eine Zusammenfassung, die Überschaubarkeit suggeriert, wo sie nicht (mehr) ist.»[2]

Dementsprechend findet sich auch bei Stefan Heyer in seinem *Wegweiser durch Tausend Plateaus*, mit dem Anspruch eines Wegweisers durch die Ästhetik von Deleuze und Guattari, der Hinweis, dass der Kartograph mit «seinem horizontlosen, dezentrierten Blick ein ganzes Territorium»[3] entwirft. Dieser Anspruch auf Totalität und der Versuch, eine multidimensionale «Landschaft» überschauen zu können wird von postmodernen «Geographen» kritisiert, erscheint aber verständlich, wenn man die Entwicklung der Kartographie von Deleuze und Guattari in den siebziger Jahren als eine

[1] Gilles Deleuze und Felix Guattari, 2000
[2] Sabine Folie, URL
[3] Stefan Heyer, 2001: 13

Forderung der Enthierarchisierung und Entdichotomisierung von Räumen begreift.

Mit der Etablierung eines Zentrums geht stets ein Akt der Machtsetzung einher und damit auch immer eine Form von Ausschluss. Figuren wie beispielsweise das Rhizom sind dem gegenläufig, denn «In einem Rhizom gibt es keine Punkte oder Positionen wie etwa in einer Struktur, einem Baum oder einer Wurzel. Es gibt nichts als Linien.»[4] Deleuze und Guattari schreiben gegen überdeterminierte Strukturen an, vor allem gegen die Psychoanalyse, die im Gegensatz zur Kartographie, die Karten anlegt, Kopien über die Realitäten und Menschen legt. Kopien üben Kontrolle aus, anstatt die rhizomatischen Verflechtungen der mannigfaltigen Realitäten anzuerkennen. Die Karte ist der Kopie entgegengesetzt, sie hat viele Eingänge, während die Kopie immer «auf das Gleiche» hinaus läuft. Die Karte ist Performanz, die Kopie vermeintliche Kompetenz. Die Karte reproduziert nicht, sondern konstruiert.

«Die Karte ist offen, sie kann in allen ihren Dimensionen verbunden, demontiert und umgekehrt werden, sie ist ständig modifizierbar. Man kann sie zerreißen und umkehren; sie kann sich Montagen aller Art anpassen; sie kann von einem Individuum, einer Gruppe oder gesellschaftlichen Formation angelegt werden.»[5]

In einem weniger philosophischen Kontext entspricht die Methode des «mapping» einer Beschreibungsmethodologie der multiplen (sozialen) Räume: Imaginäres und Reales, Displacement und Territorium, Nomadismus, Zentrum und Peripherie werden auf ihre Kartierung hin untersucht. Von Fredric Jameson stammt der Ausdruck des «cognitive mapping» und behandelt die Frage unserer Bewerkstelligung der Verortung in einer Welt, in der wir uns in komplizierten Beziehungen wiederfinden.[6] Neue kulturelle Praktiken, soziale und mentale Gewohnheiten einerseits und die neuen Formen ökonomischer Produktion und Organisation, wie sie in der Welt globaler Arbeitsteilung und transnationaler Konzerne, der neuen Medien und des «Weltmarktes» hervorgebracht werden, andererseits, interagieren untereinander und beeinflussen sich wechselseitig. Über eine spezifisch postmoder-

[4] Gilles Deleuze, Felix Guattari, 1977: 14
[5] Gilles Deleuze und Felix Guattari, 1977:21
[6] vgl. Fredric Jameson: Postmodernism or, The Cultural Logic of Late Capitalism, Durham 1997

ne «Gefühlsstruktur» verfügen diejenigen, die in der Lage sind, in der selt-
samen sozio-ökonomischen Welt eines scheinbar geschichts- und alternativ-
losen Spätkapitalismus zu agieren.[7] Sich selbst in den postmodernen Raum
einzuschreiben, ist aber keine Frage der Wahl:

> «We cannot, however, return to aesthetic practices elaborated on the
> basis of historical situations and dilemmas which are no longer ours. (...)
> I will therefore (..) define the aesthetic of this new (..) cultural form as
> an aesthetic of cognitive mapping.»[8]

Das veränderte kommunikative Verhalten des Menschen gegenüber seiner
Umwelt ergibt eine neue Art der Kartographie nach der wir, so Vilém Flus-
ser, die Welt zuerst begreifen, müssen bevor wir sie uns vorstellen können.[9]
Diese Kluft zwischen Vorstellung und Welt ist nach Flusser über Begriffe
oder (mittels Drogen und ähnlichen Tendenzen) über die Magie zu bewerk-
stelligen. Dass dieser Kluft wiederum etwas entspringen kann, beschreibt
der Begriff der Nicht-Orte. Michel de Certeau versteht darunter symboli-
sche Orte, die keinen tatsächlich örtlichen Charakter aufweisen: Als Räume
des Vorübergehens, des Herumirrens, der Suche und der Abwesenheit sind
es, wie Marc Augé ergänzt, identitätslose Orte ohne reale Beziehung zu
anderen Orten und ohne Geschichte, rein zweckgebundene Räume der
Passage (Wartehallen, Autobahnen) zu denen ihre Nutzer keine wirkliche
Beziehung finden.
Anil K. Jain hebt die imaginierten Ortschaften als «Gattung» unter den
Nicht-Orten hervor. Hyperreale, imaginierte Orte werden ihrem lebens-
weltlichen Kontext entbettet, um sich frei gestalten zu können, um ihre
Differenz aufgrund der Konkurrenz zu anderen Orten positiv herauszu-
stellen und zu inszenieren:

> «Denn diese paradoxe Inszenierung der Differenz des konkreten Ortes
> ist es, wozu die angleichende Dynamik der Globalisierung zwingt, wenn
> der Ort seine Position im globalen Netzwerk behalten oder verbessern
> will. Die Nicht-Orte der Globalisierung sind folglich *imaginierte* Orte. Sie
> sind nach bestimmten Vorstellungen erschaffen oder (um)gestaltet. Sie
> haben zugleich realen und unwirklichen Charakter. (...) Ab einem gewis-

[7] vgl. Ingrid Lohmann, URL
[8] Fredric Jameson, URL
[9] vgl. Stefan Bollmann, Edith Flusser (Hg.): Vilém Flusser: Schriften, Kommunikologie, BD
4, Mannheim 1996: 108f

sen Zeitpunkt sind diese imaginierten Orte also nicht nur die Spiegelung jener Vorstellung(en), die sie geformt haben, sondern sie erreichen tatsächlich sogar ein «unvorstellbares» Ausmaß an Wirklichkeit.»[10]

«Der Kartograph», schreibt Stefan Heyer auf den Spuren von Deleuze und Guattari,

«gibt nicht die Wirklichkeit wieder, sondern er simuliert sie, er gibt nicht das Sichtbare wieder, sondern er macht sichtbar. Die Karte zerrt die Welt auf die Oberfläche, klemmt sie ein in einen geographischen Raum, der von Koordinaten definiert wird, die Welt wird festgehalten (...), und doch ist all diesen Karten eine Frist eingeschrieben. Jede Karte, jeder Plan veraltet. Egal, welche Darstellungsform wir wählen (...), schon morgen werden wir andere Wege gehen, ein anderes Netz anlegen, eine andere Verflechtung bereisen und wir werden andere Ereignisse ausmachen. (...) Der Blick des Kartographen schwebt über der Landschaft und ist doch Teil von ihr. Der Kartograph bewegt sich innerhalb des Systems, welches er beobachtet. Der Kartograph reproduziert nicht die Landschaft, er folgt ihr.»[11]

Wie Kartographie praktiziert wird, stellt Sabine Folie kurz und prägnant fest, das ist eine Frage der historischen Position und des Zugangs. Dass es überhaupt zu Konzeptualisierungen von Raum kommt, ortet sie in einem Bedürfnis nach einem Sich-Zurechtfinden in Räumen des Übergangs, nach einer Antwort auf die Frage: In welchem Verhältnis stehen der postmoderne Raum, Subjekt und Identität zueinander?[12] Die Frage selbst generiert sich wiederum aus oben angeklungenen Veränderungen, die alle gesellschaftlichen Sphären durchdringen und in geographischer Symbolik Verschiebungen, Risse, Falten mit unterschiedlicher Kraft und Wirkung generieren, so dass die Vorstellung einer einzigen Karte unvorstellbar wird. «Denken ist Karten anlegen»,[13] berichtet Stefan Heyer über Deleuze und Guattari, und wir befinden uns damit mitten in dem Denken von Deleuze und Guattari, in dem es nicht das Eine noch das Viele sondern Vielheiten mit n-Dimensionen gibt. Befinden wir uns damit auch mitten in der Post-

[10] Anil K. Jain, URL; vgl. die Ausführungen zu Imagination, Differenz und Realität auf Karte_7 Diskurs über Orte und Interaktionen. An aktueller Stelle interessiert mich daran nur die Beschreibung unterschiedlicher Qualitäten von Orten.
[11] Stefan Heyer, 2001: 14ff
[12] Sabine Folie, URL
[13] Stefan Heyer, 2001: 14

moderne? Zumindest im Streit um diese. Auf jeden Fall befinden wir uns damit in den industriellen westlichen Gesellschaften, wenngleich noch etwas entfernt von dessen Kunstgeschehen.

Die Annäherung an den Kunstbetrieb, das Anlegen von Karten, um die Räume des Kunstbetriebs zu erkunden, geht in dieser Arbeit mit der Dokumentation der Annäherung einher. Kartographie soll als Werkzeug eingesetzt und erkundet werden, das es ermöglicht, abzustecken statt zu urteilen, zusammen zu fassen ohne den Anspruch einer umfassenden Ganzheitlichkeit zu erheben. Inhaltliches Ziel ist es, Makro- und Mikrobetrachtungen gleichermaßen zugänglich zu machen, und durch die formale Darstellung in Karten, als Angebot zur Vermessung durch Andere und für Anderes nutzbar zu sein.

INHALTSVERZEICHNIS

KARTE_O
DOKUMENTATION DER VORLIEGENDEN ARBEIT

Dokumentation der Methode

Der (empirische) Forschungsstand in der Kunstsoziologie hinsichtlich bildender Kunst kann als quantitativ relativ gut erarbeitet gelten. «Relativ» meint die Anzahl der Forschungsarbeiten in diesem Bereich überhaupt. Von dieser Rahmung meiner Forschungsarbeit ausgehend, wählte ich für mein eigenes Vorgehen eine qualitative Methode, mit dem Ziel, vorhandene Forschungen zu ergänzen. Eine solche Ergänzung operiert allerdings zwischen zwei methodischen Strömungen inerhalb der Soziologie, die sich an dem Graben zwischen Natur- und Geisteswissenschaften grob scheiden lassen und zwei konträre Denkstile darstellen.

Augenfällig demonstriert Jean-Claude Kaufmann dies an dem Beispiel des zentralen Leitmotivs der Soziologie, «den Gegenstand rekonstruieren»: In den Naturwissenschaften, also den «harten» Wissenschaften und in der klassischen Erkenntnistheorie ist der Gegenstand bzw. das Objekt dasjenige, das unter Zuhilfenahme von wissenschaftlichen Verfahren der Objektivierung von der subjektiven Wahrnehmung des Subjekts, und dem Allgemeinwissen abgetrennt werden kann. Diese Vorstellung impliziert die Annahme, dass die Soziologie in der Lage ist, einen versteckten und gänzlich anderen Sinn zu enthüllen, als denjenigen, den die Akteure wahrzunehmen fähig sind. Objektivierung besteht dann, wenn ein klarer Bruch vollzogen werden kann, der in einem Gegensatz zum Allgemeinwissen steht. Dieser «epistemologische» Bruch und die Objektivierung haben die Soziologie von jeher begleitet, um eine Objektivierung zu erreichen, die in ihrer Qualität mit derjenigen harter Wissenschaften vergleichbar ist.[14]

Das erklärt vielleicht auch, warum in dem wenig erforschten Bereich der Kunstsoziologie weitaus mehr quantitative als qualitative Forschungen anzutreffen sind. Quantitative Forschungen gelten noch immer als die seriöseren Methoden und sollen wohl einem kleinen Teilgebiet wie der Kunstsoziologie zumindest innerhalb der Soziologie solcherart mehr Legitimität verschaffen.

[14] Jean-Claude Kaufmann, 1999: 28ff

Das bedeutet jedoch nicht, dass eine Kombination der unterschiedlichen methodischen Konzepte unmöglich wäre. Ergänzungen sind aber weniger häufig anzutreffen. Über die Gründe kann ich hier nur spekulieren. Einerseits mag dafür die genannte Spaltung ausschlaggebend sein, andererseits spielen sicher auch rein pragmatische Gründe mit, da die Anwendung mehrerer Methoden auch aufwendiger ist.

Für die rein quantitative Forschung ist eine methodisch strikte Vorgehensweise und formale Strenge vorrangig. Für sie bleibt die Methode dem Konzept, der Theorie untergeordnet. Die Konstruktion des Gegenstandes folgt einer genau kodifizierten Abfolge: Ausarbeitung einer Hypothese (die sich selbst auf eine bereits konsolidierte Theorie gründet), Definition eines Verfahrens zu deren Überprüfung, in der Regel schließlich auch eine Korrektur der Hypothese.

Im Gegensatz dazu nimmt die rein qualitative Vorgehensweise die beiden Elemente Theorie und Methode auf, dreht aber die Phasen der Konstruktion des Gegenstands um: Das Untersuchte ist nicht mehr eine Instanz zur Überprüfung einer vorab formulierten Fragestellung, sondern vielmehr Ausgangspunkt für diese Fragestellung. In dieser Denkweise gehen Allgemeinwissen und wissenschaftliches Wissen ineinander über, das Allgemeinwissen ist kein Nichtwissen, sondern der Pool, den es quasi abzuschöpfen gilt. Der epistemologische Bruch wird in dieser Denkweise als eine ganz spezielle Form des Bruchs definiert. Der Bruch ist hierin kein absoluter, sondern bildet nur einen relativen Gegensatz zum Allgemeinwissen. Er vollzieht sich in Form eines ständigen Hin und Her zwischen Verstehen, aufmerksamem Zuhören, Distanzierung und kritischer Analyse. Die Objektivierung erfolgt schrittweise durch konzeptuelle Instrumente und löst sich nicht von der Wechselwirkung mit dem Allgemeinwissen. Diese Art und Weise der Konstruktion des Gegenstands ist für alle qualitativen Herangehensweisen typisch, da sie jeweils mit dem enormen Reichtum ihres Untersuchungsfeldes operieren.[15]

Als methodologischen Rahmen für meine eigene Untersuchung wählte ich die *Grounded Theory*[16] und als forschungstragende Methode das verstehende Interview, ferner unstrukturierte Beobachtungen, und zusätzlich einen Fra-

[15] Jean-Claude Kaufmann, 1999: 32
[16] nach Anselm Strauss 1955

gebogen, um eine direkte methodische Anbindung an quantitative Untersuchungen tätigen zu können.

Für die Grounded Theory nimmt der Gegenstand Schritt für Schritt Kontur an, und zwar durch die theoretische Ausarbeitung auf der Grundlage von Hypothesen, die auf der Basis des Untersuchungsterrains gebildet werden. Daraus taucht nur langsam eine Theorie auf, die entlang der Benennung Grounded Theory nach Anselm Strauss von «unten» kommt und in den Tatsachen wurzelt.[17]
Um dies bewerkstelligen zu können, weist die Grounded Theory eher bestimmte Merkmale als starre Leitlinien auf. Ihr Konzept ist es, einen verstehenden Zugang zu den Daten zu finden, was methodisch bedeutet, dass Interpretation und Datenerhebung ineinander verwoben sind. Die sukzessive Interpretation leitet die Datenerhebung, und die Datenerhebung wirkt wiederum auf die Interpretation. Ein besonderer Augenmerk gilt dabei dem Kontextwissen des Forschers, das sich auf Einstellungen, Meinungen, Hypothesen, Erfahrungen, Literaturrecherche etc. gründet. Die Kontrolle des Kontextwissens besteht in der Grounded Theory in der Triade von Daten-Erheben, Kodieren und Memos schreiben. Das Besondere der Daten-Erhebung in der Grounded Theory stellt der Vorgang des *theoretical samplings* dar.

Theoretical sampling bedeutet, dass die Auswahl der Untersuchungseinheiten und deren Zusammensetzung im Prozess der Datenerhebung und ihrer Auswertung gefällt wird. Eine bestimmte Form der Datenerhebung gibt es in der Grounded Theory nicht. Es ist für die Grounded Theory belanglos, ob das Material in Form von Interviews, Beobachtungsprotokollen, geschriebenen Texten etc. vorliegt. Es besteht von daher gesehen kein Bedarf an speziellen Datentypen, und ebenso wenig erfolgt eine Bindung an eine Forschungsrichtung oder an theoretische Interessen. Allerdings sollten die Erhebungsinstrumente dem Feld angemessen sein und dem individuellen Arbeitsstil des Forschers entsprechen.

Die Interpretation bzw. Auswertung erfolgt entlang *dreier Kodierschritte*: Dem offenen, dem axialen und dem selektiven Kodieren. Zu Beginn steht das offene Kodieren, bei dem die Daten ohne Einschränkung kodiert werden, entweder Wort für Wort, Satz für Satz oder Absatz für Absatz. Ziel der

[17] Jean-Claude Kaufmann, 1999: 33 (nach Anselm Strauss 1955, vgl. ders. Auflage von 1997)

Kodierung ist es, Kategorien zu bilden. Kategorien sind nicht einfach nur Zusammenfassungen dessen, was passiert ist, sondern sie stellen den ersten Schritt der Loslösung von den Daten dar. Dabei müssen einige Regeln beachtet werden: Natürliche Kodes sind grundsätzlich vorzuziehen, alle Kodes erhalten *vorläufige* Bezeichnungen, mit Hilfe des Dimensionierens sollte bald nach kontrastierenden Fällen gesucht werden, das «Kodier-Paradigma» sollte stets gegenwärtig bleiben. Dieses bezieht sich auf den zirkulären Prozess von Datenerheben, Kodieren, Memos schreiben.

Bald nach dem offenen Kodieren wird eine bestimmte Kategorie intensiv analysiert, ihre Beziehung zu anderen Kategorien und zu Subkategorien wird herausgearbeitet. Diese Art wird axiales Kodieren genannt.
Nach der Herausarbeitung der Schlüsselkategorie wird systematisch und konzentriert nach dieser kodiert, womit man das selektive Kodieren eingeleitet hat. Die Schlüsselkategorie ist der rote Faden, die Richtschnur für das theoretical sampling, für das weitere Kodieren. Um als solche bestehen zu können, muss diese Kategorie folgende Kriterien erfüllen: Sie muss zentral sein, sie muss häufig vorkommen, sie stellt Zusammenhänge her, sie korrespondiert mit einer formalen Theorie, sie treibt diese Theorie merklich weiter und schließlich wird durch die Schlüsselkategorie eine maximale Variation in die Analyse aufgenommen.
Memos sind die «Begleiter» der Kodierungsvorgänge, die Forschungsnotizen: alles, was dem Forscher zum Untersuchungsgegenstand einfällt, «Geistesblitze», Einfälle, Ideen, Kodierergebnisse, sich entwickelnde Hauptkategorien, ihre Beziehungen untereinander.[18]

Meine Daten gewann ich hauptsächlich mittels des verstehenden Interviews. Dieses Instrument ist den ethnologischen Techniken des Arbeitens mit Informanten entlehnt, allerdings liegt der Schwerpunkt auf den qualitativen Daten, die mittels Tonband aufgenommen werden. Das verstehende Interview steht am Schnittpunkt verschiedener Einflüsse, stellt aber dennoch eine spezifische Methode dar: «Die Prinzipien des verstehenden Interviews sind nichts anderes als die Formalisierung eines konkreten Savoir-faire, das aus der Feldforschung gewonnen wurde, und ein persönliches Savoir-faire ist.»[19]
Der Ort, an dem das verstehende Interview anzusiedeln ist, verdankt vieles anderen methodischen Strömungen und theoretischen Richtungen, ohne

[18] Anselm Strauss, 1994: 57ff
[19] Jean-Claude Kaufmann, 1999: 11

beliebig zu sein, worauf schon das Adjektiv «verstehend» im Weber'schen Sinne hinweist, wonach sich das verstehende Vorgehen auf die Überzeugung stützt, dass Menschen nicht nur Träger von Strukturen sind, sondern aktive Produzenten. Als solche verfügen sie über ein enormes Wissen, das es von innen, über das Wertesystem der Individuen, zu erkunden gilt.

Ausgehend von gesammelten Daten muss der Forscher in der Lage sein zu interpretieren und zu erklären. Das Verstehen der Person ist nur ein Werkzeug, das Ziel besteht im verstehenden Erklären des Gesellschaftlichen. Daher ist das Hauptziel des verstehenden Interviews die Theorieproduktion im Sinne von Norbert Elias: Die Herausarbeitung der feinen Wechselwirkung zwischen Daten und Hypothesen, eine Hypothesenformulierung von unten, vom konkreten Terrain ausgehend, entlang der Grounded Theory.[20]

Die Beschreibung der theoretischen Konstellation des verstehenden Interviews ist unvollständig ohne die Position des Forschers. Meine Position im Feld hatte stets mehrere Anforderungen zu erfüllen, da ich einerseits die Finanzierung der Dissertation und meines Lebensunterhaltes, und andererseits die Daten daraus bezog. Das hat Vor- und Nachteile. Die Vorteile liegen meines Erachtens darin, dass man sich längere Zeit in dem Feld aufhält als sonst für bezahlte Feldforschungen üblich, man kann daher eigene wie fremde Rollen länger beobachten und erfährt zudem die eigene Rolle sowohl von außen als auch von innen.
Nachteile entstehen durch die fortwährende Distanzierungsleistung, welche die Reflexion der Forschungssituation erfordert, und die kaum anders als alleine bewältigt werden muss, da Einrichtungen wie Supervision oder Teamarbeiten in diesem Rahmen nicht gegeben sind. Nachteile ergeben sich auch ganz pragmatisch daraus, dass die Forschungsarbeit aus Motivations- und Zeitgründen nicht ständig strukturiert beobachtet werden kann.
Voraussetzung für die Kombination von Gelderwerb und Forschung muss jedoch die relative Konfliktfreiheit der beiden Rollen sein, was in meinem Fall stets gegeben war. Meine Rollen entsprachen immer jenen in den «unteren Hierarchien», bei denen klar war, dass dies nicht die hauptsächliche Beschäftigung war und daher wurde auch keine vollständige Identifikation gefordert.
Den genannten Vor- und Nachteilen versuchte ich insofern gerecht zu werden, als ich am Anfang meines Hauptforschungszugangs Protokolle anlegte,

[20] Jean-Claude Kaufmann, 1999: 12

also strukturierter beobachtete, während ich im Verlaufe nur mehr punktuell Memos schrieb bzw. an der ständigen Reflexion meiner Situation interessiert blieb.

Insgesamt sind die Beboachtungen nicht dazu angetan, als verwendete Methode genannt zu werden, dazu ist deren Nachvollziehbarkeit viel zu wenig gegeben. Andererseits blieben sie Teil des Theorie-Methode-Zirkels und gestatteten immer wieder kleine Überprüfungen.

Für jegliches qualitative Herangehen gilt, dass sich diese Art von Feldforschung nicht im Voraus detailliert planen lässt.

Wenn man auf die soziale Dynamik eingeht, muss man damit rechnen, dass sich erst im Forschungsverlauf zeigen wird, welche Fragen sinnvoll gestellt werden können. Qualitative Forschung ist daher «eine Verschachtelung verschiedener zyklischer Einheiten».[21]

Planungsphase und Orientierungsphase

Qualitative Feldforschungen lassen sich nach Manfred Lueger in verschiedene Phasen gliedern, die durch ihre zyklische Verschachtelung die Forschung organisieren. Grundsätzlich unterscheidet er zwischen Planungsphase, Orientierungsphase, Hauptforschungsphase und Ergebnisdarstellung. Im Zuge der Planungsphase fallen grundsätzlich Entscheidungen in drei Richtungen an: strukturelle und organisatorische Voraussetzungen, die Einigung über Forschungsgrundsätze und die Klärung des gewünschten Typs von Erkenntnis sowie eine Einstiegsanalyse. Nach der Formierung organisatorischer Rahmenbedingungen in der Planungsphase wird in der Orientierungsphase eine erste Realisierung des Vorhabens durchgeführt. Die Orientierungsphase bedeutet den Einstieg in das Feld und damit verbunden die internen Regulierungen und Normalisierungen durch den Forscher. Der Zugang zum Feld muss bewusst und reflektiert entschieden werden, um mögliche oder wahrscheinliche Effekte, Vorzüge oder Nachteile abschätzen zu können. In diesem Zusammenhang muss auch geklärt werden, in welcher Rolle man tatsächlich in das Feld einsteigen kann.[22]

[21] Manfred Lueger, 2000: 51
[22] Manfred Lueger, 2000: 58ff

Für mein Forschungsvorhaben gewann ich durch die Tätigkeit als Kassa-kraft und Aufsicht in einer Kunsthalle in Tirol (A) einen ersten Zugang zum Feld. In dieser Zeit gewann ich einen ersten Eindruck von Rollenverständ-nissen im Ausstellungswesen, dem Umgang mit Kunstwerken und Publi-kum. Diese Einstiegsanalyse im Sinne einer unstrukturierten teilnehmenden Beobachtung leitete meine Literatursuche und die Formulierung meines Forschungsanliegens, dessen organisatorische Voraussetzung die Annahme durch Prof. Wolfgang Essbach zur Promotion am Soziologischen Institut der Albert-Ludwigs Universität Freiburg bildete. Ich projektierte eine Be-schäftigung mit dem Publikum von Kunstausstellungen im Sinne einer Re-zeptionsstudie und entschied mich in Hinblick auf Forschungsgrundsätze für die Grounded Theory.

Entgegen meiner Einstiegsanalyse wählte ich für meinen tatsächlichen Feld-einstieg eine kleinere und nach meinen Annahmen überschaubarere Institu-tion als die einer Ausstellungshalle: eine Galerie.

Den Ort für meine Forschung wählte ich im Gegensatz zu dem Ort meines Studiums (Freiburg i. Br.): die Stadt Basel, die 63 km von Freiburg entfernt liegt. Diese Wahl folgte mehreren Überlegungen: Einerseits gibt es kaum kunstsoziologische Studien über/in der Schweiz, und ich wusste noch nicht, ob sich hier interessante Unterschiede ergeben würden. Andererseits bean-sprucht Basel für sich das *label* «Kulturstadt», wobei sich dies vor allem auf Theater und Museen gründet. In dieser Stadt in einer Galerie zu arbeiten könnte eventuelle Spannungen zwischen den Kunststilen und Konsequen-zen für die bildende Kunst stärker zutage treten lassen, so meine Überle-gung. Ich fand eine Stelle als studentische Mitarbeiterin in einer Galerie, das heißt, ich arbeitete 15% neben meinem Studium. Dies ist eine Rolle, die plausibel und bedingt aktiv und vollständig ist. Das bedeutet, ich war oft genug in der Galerie um integriert zu sein und wenig genug, um keine aktive und vollständige Rolle einnehmen zu müssen. Das hatte innerhalb der Gale-rie den Vorteil, dass ich hierarchisch gesehen sowohl nach unten (1 kauf-männischer Lehrling, 2 Angestellte) als auch nach oben (Galerist) keine strategische Rolle einnahm und so eher (von unten) ins Vertrauen gezogen bzw. (von oben) belehrt wurde. Diese Position diente dazu, mich mit Ab-läufen und Problemen in einem Teil meines Untersuchungsfeldes vertraut zu machen.

Eine weitere Felderkundung bewerkstelligte ich mittels Interviews mit Kunst- und Kulturschaffenden. Legitimation erhielten diese Interviews durch mein Dissertationsvorhaben, und meine Arbeit in der Galerie diente dazu, Kenntnisse über Abläufe und Probleme aufweisen zu können.[23] Als methodische Instrumente wählte ich, wie bereits dargelegt, das verstehende Interview, weiters den Fragebogen und Beobachtungen. Wiederholte, intensive Literaturrecherchen dienten der «Einholung von Theorieteilen» und modifizierten meine anfängliche Forschungsrichtung dahingehend, nicht nur das Publikum sondern alle Akteure im Feld der Kunst untersuchen zu wollen, um Strukturen und Interaktionen feststellen zu können.

Hauptforschungsphase und Ergebnisdarstellung

Die inhaltliche und methodische Entwicklung des Forschungsprozesses bildet die Hauptforschungsphase. Dabei geht es grundsätzlich darum

«(...) die Strukturierung der Forschung möglichst mit den Strukturierungsleistungen des Feldes zu verkoppeln, um sich zumindest temporär und partiell der Logik des Feldes auszusetzen. Gleichzeitig erfordert die Auslegung des Materials immer wieder ein Zurücktreten hinter die eigenen Erfahrungen und die distante Analyse des gesamten Forschungshandelns.»[24]

Kernbestandteile dieser Phase sind:
- das ständige Ineinandergreifen von Erhebung und Interpretation
- die permanente Reflexion des Forschungsstandes auf inhaltlicher und methodischer Ebene
- eine flexible und variable Gestaltung der Erhebungs- und Interpretationsverfahren, die Abgrenzung von klaren Lehrbuchmethoden
- Prüfung und Modifikation der vorläufigen Ergebnisse
- Darstellung von Teilanalysen

Dem Hauptstück sozialwissenschaftlicher Forschung folgt schließlich die Ergebnisdarstellung, die Nachvollziehbarkeit und Transparenz gewährleisten soll.[25]

[23] vgl. Korrespondenzvorlagen im Anhang
[24] Manfred Lueger, 2000: 65
[25] Manfred Lueger, 2000: 66ff

Nachdem ich ein theoretisches Feld abgesteckt hatte, passte ich meine methodischen Instrumente dem Feld entsprechend an. Das verstehende Interview ist ein weiches, der Theorieproduktion untergeordnetes Instrument. Aus der Geschichte des Interviews sind zwei Aspekte für das verstehende Interview von Belang: Erstens, die Tendenz, dem Informanten mehr Bedeutung zuzubilligen. Anstatt vor dem Gegenüber die Fragen einfach abzurollen, trat schrittweise ein immer aufmerksamer werdendes Zuhören. In diese Entwicklung ist das verstehende Interview auf jeden Fall einzureihen. Zweitens bringt jede Untersuchung eine spezifische Konstruktion des wissenschaftlichen Gegenstands und eine entsprechende Verwendung der Instrumente mit sich, das heißt, das Interview kommt nie auf genau dieselbe Weise zur Anwendung. Der Interviewer lässt sich aktiv auf Fragen ein, bewirkt aber auch umgekehrt das Sich-Einlassen des Befragten, in der Analyse wird die Interpretation nicht vermieden, sondern stellt ein entscheidendes Element dar.

Der Unterschied zu standardisierteren Interviews liegt darin, dass dort die Fragestellung im Wesentlichen in der Anfangsphase formuliert wird, dann wird das Befragungsprotokoll als Instrument für die Überprüfung der Thesen und für die Datensammlung festgelegt. Die Auswahl der Befragten muss somit sorgfältig getroffen werden, um der Repräsentativität möglichst nahe zu kommen, weiters muss die Liste der Fragen standardisiert und klar festgelegt werden. Die Art und Weise, das Interview zu führen, muss von der Zurückhaltung des Interviewers gekennzeichnet sein. Und schließlich werden in der Analyse die Daten möglichst nicht interpretiert. Das verstehende Interview kehrt jedoch die Konstruktion des Gegenstands um, beginnt also mit der Feldforschung und bildet erst dann das theoretische Modell. Die Evaluationskriterien für das verstehende Interview sind demnach auch woanders zu suchen, als bei standardisierten Interviews, nämlich in der Kohärenz des Forschungsvorhabens als Ganzem (wie Hypothesen auf Beobachtungen gestützt werden und ineinandergreifen), im Umgang mit Verallgemeinerungen, in der Analyse des herausgearbeiteten Modells, in der Deckung mit Tatsachen und schließlich in der Beurteilung der konkreten Ergebnisse.[26]

Die Benennung meiner Interviewmethode als verstehendes Interview mag etwas verwirren, da ich für die Führung der Interviews einen Leitfaden zu-

[26] Jean-Claude Kaufmann, 1999: 10ff

recht legte.[27] Allerdings waren diese Leitfäden je nach Interviewpartner unterschiedlich, und überdies hielt ich mich nur wenn notwendig daran. So dienten die Leitfäden mehr als kleine Hilfestellung für mich, die ich in jedem Interview modifzierte und erweiterte, als dass sie das Rückgrat einer Methode hätten bilden können. Dennoch liegen meine Interviews auch in der Nähe der Technik der Leitfadeninterviews sowie in der Nähe der Experten-Interviews. Grundsätzlich stellten meine Interviewpartner für mich Experten hinsichtlich ihrer Rollen dar. Allerdings hatte dies für mich wenig methodische Aussage, so dass ich das verstehende Interview als Methode gerade auch hinsichtlich dem Ziel der Theoriebildung als die grundlegende Methode dieser Untersuchung angeben möchte.

Es lassen sich nach Jean-Claude Kaufmann zwei Ebenen der Theoriebildung unterscheiden: Einerseits die gesellschaftliche Modellbildung, die ein Verhalten (oder einen Prozess) beschreibt, und die soziologische Modellbildung, die ein neues Bündel von Konzepten vorschlägt.[28] Der Ort dieser Untersuchung liegt nicht nur dort, wo Methode und Theorie als zirkulär einander ergänzend verstanden werden, sondern auch dort, wo diese beiden Ebenen miteinander in Verbindung geraten.
Grundsätzlich sprechen die beiden Modellbildungen unterschiedliche Adressaten an, prinzipiell verstehe ich meine Arbeit jedoch als ein Buch «dessen man sich bedienen kann.»[29]

In Pretests verfeinerte ich meinen Fragebogen und lernte verstärkt auf meine jeweiligen Gegenüber einzugehen. Die Fragebögen sollten die Rolle des Publikums näher beleuchten, während ich durch Interviews die Rollen der Kunst- und Kulturschaffenden verstehen wollte, um beides durch Beobachtungen abzusichern, die ich in der Galerie tätigte. Die fortlaufenden Literaturrecherchen dienten einerseits ebenfalls der Absicherung, indem ich Ergebnisse anderer Forschungen einholte und in theoretischen Texte nach Verweisen suchte, andererseits folgten die Literaturrecherchen einfach den Anregungen durch die erhobenen Daten.

Den Interviews schickte ich Briefe oder E-Mails voraus, in denen ich um ein Gespräch bat. Nach telefonischer Vereinbarung trafen wir uns an dem von der Interviewperson jeweils gewünschten Ort.

[27] vgl. Leitfadennotizen im Anhang
[28] Jean-Claude Kaufmann, 1999: 39
[29] Gilles Deleuze und Felix Guattari, 1977: 40

Wohnung der Interviewperson	1
Meine Wohnung	1
Büro der Interviewperson	5
Cafe	1
Öffentlicher Platz	1

Abbildung 1: Orte der Interviews

Somit fanden die Interviews mehrheitlich in einer Umgebung statt, die der Interviewperson vertraut war, auf jeden Fall in einer, die sie sich für dieses Gespräch gewünscht hatte. Alle Interviews wurden nach Rücksprache auf MiniDisc aufgezeichnet, mit Ausnahme von zweien, wovon bei einem der Interviewte davon Abstand nehmen wollte, und beim anderen hatte ich die Disc vergessen. In beiden Fällen führte ich handschriftliche Notizen, die ich kurz nach dem Gespräch in Reinschrift brachte. Die Dauer der Gespräche lag zwischen dreißig Minuten und einer Stunde.

Die Interviews wurden mit einer Ausnahme auf Schweizerdeutsch geführt und Hochdeutsch transkribiert. Nach der Transkription begann die Arbeit des Kodierens und der Erstellung der Konzepte (offenes und axiales Kodieren).

Ich bat den kaufmännischen Lehrling der Galerie (männlich, 18), Passanten auf der Strasse mit dem MiniDisc und Mikrophon zwei Fragen zu stellen. Die Leute reagierten durchwegs positiv auf ihn und er führte dasselbe noch einmal bei Besuchern der Kunstmesse ART durch.

Ort	*Anzahl Interviews*	*Anzahl Ablehnungen*
Straße/Cafes an einem Einkaufssamstag in Basel	15	5
Auf der ART-Kunstmesse Basel	17	1

Abbildung 2: Passanten/Besucherbefragung durch Fremdinterviewer

Ich stellte den Fragebogen fertig, doch kurz vor der Verteilung des Fragebogens kamen mir Zweifel einerseits hinsichtlich der Durchführbarkeit, andererseits ließen sich die Zweifel darauf zurück führen, dass mir in Folge

des Kodierens der Interviews eine Forschungsfrage immer unklarer wurde.[30] Ich hatte bereits alle zur Untersuchung geplanten Rollen studiert, war mit den Studien über die Rolle des Publikums vertraut und schien doch immer weiter von einer stringenten Betrachtung wegzukommen. Ich hatte entlang meines Arbeitstitels die Interaktionen (und aus den vorhandenen statistischen Materialien die Struktur) der Akteure erhoben und kodiert, aber es gab keine Schlüsselkategorie, welche die vielen auseinanderlaufenden Kategorien hätte vereinen können, keinen Ort, an dem die unterschiedlichen Konzepte zusammen kamen, außer an dem jeweiligen konkreten ORT. Ich begann, den Ort des Ausstellens zunehmend als mein Forschungsproblem wahrzunehmen und setzte meine Literaturrecherchen in Richtung Orte und Raum fort. Im Verlauf meiner Untersuchung führte ich keine Interviews mehr, manchmal hielt ich jedoch Gespräche fest, die meine Literatursuche anregten.

Mittlerweile hatte ich zwei Jahre in Basel gelebt und gearbeitet und Freiburg zu Studienzwecken ca. einmal wöchentlich aufgesucht. Im Zuge der Beschäftigung mit Orten begann ich meinen Forschungsort selbst zu problematisieren. Zwei Möglichkeiten boten sich an: Entweder ich ging empirisch noch näher auf spezifische Kunstorte Basels ein oder ich arbeitete theoretischer weiter.
Ich entschied mich für letzteres und beschloss aus diesem Grund auch vom Forschungsort auf Distanz zu gehen. Ich kehrte zurück nach Wien, wo ich zuvor gelebt hatte, und begann in einem Ausstellungshaus 20 Std./Woche an der Kassa, im Shop und bei leichten Bürotätigkeiten im Büro zu arbeiten sowie aushilfsweise in einer Galerie einzuspringen. In beiden Positionen konnte ich wieder als bedingt aktives und bedingt vollständiges Mitglied Einblick in die Organisationen gewinnen.

Gegen Ende meiner Untersuchung sandte ich ein Rundmail an Bekannte, mit der Bitte um Rücksendung von Assoziationen zu den gestellten Fragen. Die Antwortmails finden sich in Auszügen unter Karte_5 und vollständig im Anhang, stellen aber keine Methode als vielmehr eine Sammlung zu Illustrationszwecken dar.
In Gesprächen mit Kulturvermittlern (wovon ich lediglich handschriftliche Aufzeichnungen machte) vertiefte ich mein Wissen über Rollen, in den Tätigkeiten an Kassa und Shop intensivierte ich meine Publikumsbeobach-

[30] vgl. den nicht zur Anwendung gebrachten Fragenbogen im Anhang

tungen, und darüber hinaus betrieb ich weiter Literaturrecherchen. Insgesamt möchte ich zu den Literaturrecherchen noch anmerken, dass ich diese oftmals als Grenzgänge erlebt habe, insofern kunsthistorische, kunsttheoretische, kunstphilosophische und kulturtheoretische Arbeiten häufiger vorkamen als genuin soziologische, mein Zugang aber einen klar soziologischen Anspruch hat. Ich befand mich somit stets in einem Dazwischen von Theorie und Methode, von Theorie und Praxis und inmitten unterschiedlicher Zugänge dazu. Meine Aufgabe sah ich darin, meine Konzentration wechselseitig auf die unterschiedlichen Teile zu richten und mich von je unterschiedlichen Teilen abwechselnd antreiben zu lassen. Ich bin in verschiedene Richtungen aufgebrochen, habe die Richtungen gegeneinander gehalten, kontrastiert, geprüft, neue Richtungen erschlossen.

Jedes Semester habe ich Teilberichte an Prof. Essbach, den Betreuer meiner Dissertation, gesandt und mich in regelmässigen Abständen zu mündlichen Besprechungen mit ihm getroffen. Diese Berichte und Treffen halfen mir, meinen Stand und meine Schwerpunkte zu reflektieren.

Mit der Ausarbeitung meiner Niederschrift wechselte ich auch meinen Arbeitsplatz. In der Redaktion eines virtuellen Museums erhielt ich arbeitsbedingt zeitliche Distanz zu meiner Untersuchung, die ich jedoch durchaus als positiv empfand, obgleich ich die Niederschrift später als geplant, dafür aber das Gefühl eines Überblicks gewann und im Austausch mit Kommilitonen Feinüberarbeitungen vornehmen konnte.

Stand der Forschung

Kunst- und Kultursoziologie

Unter Kunstsoziologie versteht man die Betrachtung von Phänomenen, die in einer gegebenen Gesellschaft zu einem gegebenen Zeitpunkt (von bestimmten Gruppierungen dieser Gesellschaft) als Kunst bezeichnet werden, und damit auch die Schlussfolgerungen, warum dies so ist und warum sich dies ändert. Kunst ist in dieser Sichtweise eine historisch-dynamische Kategorie, da sich einerseits die Kunst selbst, aber andererseits auch das, was als Kunst gilt, ändert.[31]

[31] Alfred Smudits, URL

Die Stellung der Kunstsoziologie im wissenschaftlichen System ist marginal. Dies hat damit zu tun, dass Kunst und Kunstwissenschaft selbst eine gesellschaftliche Marginalie darstellen und die Kunstsoziologie bildet dies innerhalb der Soziologie ab. Kunstsoziologie ist kaum institutionalisiert, analog zur Aufsplitterung der Kunst teilt sich die Kunstsoziologie in Subkategorien (je nach Kunstgattung), was eine Institutionalisierung erschwert.

Die Stärke der Kunstsoziologie besteht meiner Meinung nach nicht zuletzt in dem, was sie auslässt:

«So ist es denn für den gewissenhaften Soziologen eine Unmöglichkeit, die Kunst als Vision soziologisch zu analysieren. Skulptur als innere Angelegenheit eines Bildhauers, Musik als innere Angelegenheit eines Musikers hat nicht den geringsten Realitätswert. Erst wenn sie sich objektiviert, wenn sie einen konkreten Ausdruck annimmt, erst dann hat sie soziologischen Realitätswert.(...) Von hier aus gesehen, werden Kreation und Rekreation zur Sprache der Aktivität jeglicher Kunstformen; sie verfestigen solche für den Soziologen verschwommenen Begriffe wie Musik, Malerei, Dichtung usw. und schaffen soziales Handeln, einen begrifflich >greifbaren< *Prozeß*, eine soziale *Situation*. Gesamtheiten sozialer Praxis, Prozesse und Muster menschlicher Beziehungen, Massen- und Einzelaktionen sind aber Fakten, die beobachtet werden können, sind sozio-künstlerische Aktionen und Interaktionen, um deren Erkenntnis und Analyse sich die Kunstsoziologie dreht.»[32]

Die Auslassung der Soziologie ist die Nichtbeachtung des Kunstwerks «als Vision», um über eine Betrachtung der «Umgebung» des Kunstwerks sehr wohl auch Rückschlüsse auf das Kunstwerk ziehen zu können, jedoch nicht mit dem Anspruch, die Frage nach der Kunst zu beantworten, sondern einen Beitrag in Form einer Erklärung, wie Kunst zu Kunst wird, liefern zu können.

In dem Zitat von René König steckt einerseits die Forderung, dass ein «gewissenhafter Soziologe» nicht in das Kunstwerk eindringen soll, sondern gewissermaßen außen bleibt.

Andererseits steckt darin der Versuch, die Kunstsoziologie als «methodisch einwandfreie Soziologie der Kunst»[33] zu legitimieren. Alphons Silbermann

[32] René König, 1958: 157 (Hervorh. Orig.)
[33] René König, 1958: 156

stellt dies in seinem Anspruch an die empirische Kunstsoziologie eindeutig fest: Die empirische Kunstsoziologie

«(...) wünscht von den gleichen fundamentalen Voraussetzungen auszugehen, denen auch die allgemeine Soziologie Folge leistet: Tatsachenbeobachtung; auf das Resultat von Tatsachenbeobachtungen basierte Verallgemeinerungen; allgemeine erklärende Theorie - wobei das Tatsächliche im Gegensatz zum Empfundenen, zum Metaphysischen, ja zum Erdachten, zu dem uns die Künste nur allzu leicht verführen können, in jeder Hinsicht oberstes Gesetz zu sein hat.»[34]

Dieses Selbstverständnis der Kunstsoziologie hat mit der Legitimierung der Soziologie über ihre Methoden zu tun und führt in die Methodologie der Soziologie, die sich grob in qualitative und quantitative Methoden teilen lässt.[35]

Der Aussage, dass Kunst heute ein relativ unbedeutendes gesellschaftliches Subsystem ist, stehen Phänomene gegenüber, deren gesellschaftlicher Einfluss unbestritten ist: Massenkultur, Populärkultur, Kulturindustrien. Die Aufgabe aktueller Kunstsoziologie sieht Alfred Smudits in der Untersuchung der Funktion der Kultur- und Bewusstseinsindustrien im Kontext gegenwärtiger globaler politischer und ökonomischer Entwicklungstendenzen, zumal auch traditionelles Kunst- und Kulturschaffen diesen Mechanismen unterliegt:

«Die Strukturen und Funktionsmechanismen der Kultur- und Bewusstseinsindustrien, der Produktions- und Verbreitungsbedingungen kultureller Güter und Dienstleistungen, der sich herausbildenden neuen Wahrnehmungsmuster der "Rezipienten", der Formen und Inhalte der angebotenen Güter und Dienstleistungen in ihrer Detailliertheit zu analysieren, einerseits nüchtern und - so gut es geht - vorurteilsfrei, andererseits - von einem zu deklarierenden Standpunkt aus - bewertend in bezug auf Gefahren und Chancen: Das ist die Aufgabe einer zeitgemäßen Kunstsoziologie, die dann wohl besser Soziologie der Ästhetik heißt.»[36]

[34] Alphons Silbermann, 1973: 4f
[35] vgl. den vorhergehenden Abschnitt: Dokumentation der vorliegenden Arbeit
[36] Alfred Smudits, URL

In Vernachlässigung des Phänomens der Eigenbezeichnung ist an dieser Ausführung die Einbeziehung von bestimmten kulturellen Dimensionen interessant. Analog dazu ist die vorliegende Arbeit mit «kultursoziologischen Überlegungen» im Feld der Kunstsoziologie mit Blick auf die Kultur positioniert. Kultur wird dabei als Selbst-beschreibung moderner Gesellschaften verstanden, eine Selbstverständlichkeit, die von den Griechen, Römern, Apachen und Chinesen nicht geteilt wurde.

Wie Dirk Baecker in seiner Erörterung eines soziologischen Kulturbegriffs ausführt, hat es den Angehörigen dieser Völker gereicht, sich selbst für «Menschen» und alle anderen für «Barbaren» zu halten. Erst um die Mitte des 17. Jahrhunderts sprach Samuel von Pufendorf von der Kultur als Glückszustand der Gesellschaft im Unterschied zum Unglückszustand der unzivilisierten Barbaren, während hundert Jahre später Jean-Jaques Rousseau den Menschen das Glück nur im Naturzustand zubilligte.

Kultur verliert so im Laufe der Geschichte den Genitiv, den sie bei den Griechen und Römern noch trägt: Ein gute Idee verdankte man in der Antike der Pflege des eigenen Gemütszustands *und* einem Einfall, den man sich selbst zurechnen kann.
Alle Kultur war Kultur-von-etwas. Die Differenz zwischen dem, was man selbst unter Kontrolle hat, und den Umständen, Bedingungen, Voraussetzungen und Gewogenheiten, die hinzukommen, ohne dass man Einfluss auf sie hätte, spielt in diesem Verständnis eine entscheidende Rolle.

Im modernen Kulturbegriff hingegen wird Kultur zum «Substantiv aus eigener Kraft»[37] und die Differenz wird zu etwas, das auf Distanz gehalten und beschworen, mit dem gedroht und gelockt wird: das Wissen, dass man nach wie vor Fleischfresser ist, die Scham um den eigenen Körper, die Angst vor Verletzungen durch andere, die Angst vor dem eigenen Begehren. Wesentlich für die Entstehung des modernen Kulturbegriffs war, so Dirk Baecker, die Unvermeidbarkeit des Vergleichs:

> «Die Kultur ist jetzt nicht mehr eine Frage der Verehrung wie in der Antike. Sie wird zu einer Frage des Vergleichs. Erst der Vergleich drängt die Frage auf, wer denn glücklicher ist, der Naturmensch oder

der Zivilisationsmensch. Und erst der Vergleich, je genauer und darum unsicherer er wird, erschwert die Antwort auf diese Frage.»[38]

Eine einzige Technik scheint den Fragen nach Glück und Unglück, nach Wert und Unwert gewachsen zu sein: die Identitätsbehauptung. Tatsächlich arbeitet diese Technik dem Vergleich aber verlässlicher zu als alle anderen: «Die Nation ist die Bewaffnung der Kultur für die Zwecke des Vergleichs»[39], schreibt Dirk Baecker und sieht in der durch die Globalisierung eingeführten Metakultur vor allem eine Kultur, die für alle in Kulturkontakten bisher aufgedeckten kulturellen Unterschiede eine Zweitfassung bereitstellt:

«Einerseits können die Unterschiede durchaus noch bedeuten, was sie einmal bedeutet haben, wenn auch fraglich ist, für wen das noch der Fall sein kann (...). Andererseits jedoch ist die Bedeutung aller dieser Unterschiede längst markiert, das heißt kontingent gesetzt. Wer darauf verweist, daß für ihn noch die Regel gilt, Whisky nur nach sechs Uhr abends zu trinken, macht damit darauf aufmerksam, daß man damit auch früher schon beginnen könnte.»[40]

Das postmoderne Kulturverständnis umschreibt Dirk Baecker als Kultur der Irritation, aber nicht Irritation um ihrer selbst willen, sondern aufgrund eines Bestrebens nach Korrektur. Die postmoderne Kultur begibt sich in ein nahezu kriegerisches Verhältnis zu sich selbst: «Rastlos wird nach neuen Referenzen gesucht, die der Gesellschaft Grenzen setzen, die der Gesellschaft nicht wieder zur Verfügung stehen - nur um diese Grenzen auszuweiten und auch das Nichtverfügbare verfügbar zu machen.»[41] Die Maßgaben der antiken und modernen Kultur: gläubig oder ungläubig, glücklich oder unglücklich, werden der Frage nach wirklich oder unwirklich untergeordnet.[42]

Kultur ist so gesehen die Beobachtung jeglichen Sinns unter dem Gesichtspunkt der selektiven Wahrnehmung in den Strukturen einer Gesellschaft. Kultur wählt aus und schließt aus: «Sie ist selbst je aktuelle Möglichkeit un-

[38] Dirk Baecker, 2001: 66
[39] Dirk Baecker, 2001: 68
[40] Dirk Baecker, 2001: 24
[41] Dirk Baecker, 2001: 71
[42] Dirk Backer, 2001: 70ff

ter Ausschluss potentieller Möglichkeiten».[43] Damit ist aber nicht nur die Gesellschaft, sondern gerade die gesellschaftliche Wirklichkeit angesprochen.
In Kulturtheorien von Erich Rothacker, Heinrich Rickert und Max Weber fungiert dann auch die «Irrationalität» der Wirklichkeit als

«(...) die Einsicht in die prinzipielle Heterogenität, Unvergleichbarkeit, Unbegrenztheit, Unübersetzbarkeit, Unerschöpflichkeit und Vieldeutigkeit der Wirklichkeit und zweitens, davon nicht zu trennen, die Einsicht in die ihrerseits nicht begründbare Konstruktion - oder besser: Konstruiertheit - all dessen, was für uns Wirklichkeit ist. (...) Kultur ist dann die Deutung der Wirklichkeit unter der Voraussetzung ihrer Unerkennbarkeit.»[44]

Was ist nun der Unterschied zwischen Kunst und Kultur? Dirk Baecker gibt darauf Antwort: Die Kultur nimmt die Kunst in Anspruch, weil die Kunst der Kultur Wahrnehmungen der Gesellschaft liefert, die sie zum Gegenstand der Interpretation machen kann. Die Kunst macht die Gesellschaft und die Welt dieser Gesellschaft sichtbar, hörbar, fühlbar, erlebbar.
Kultur ist auch Kunst, aber sie ist prinzipiell in allen sozialen Situationen und Systemen verfügbar, während die Kunst im engeren Sinn sich mehr und mehr auf die Funktion der Kommunikation von Wahrnehmung konzentriert.
Umgekehrt ist Kunst auch Kultur aber damit nicht deckungsgleich, weil es ihr auf Experimente mit der Form der Gesellschaft ankommt.[45] Mit der allgemeinen Ausdifferenzierung der Gesellschaft als soziales System und der Binnendifferenzierung in verschiedene Funktionssysteme wird auch die Ausdifferenzierung der Kunst nicht mehr als kulturelles Faktum, sondern allgemeiner als soziales Faktum beschrieben:

«Als Fernwirkung des «linguistic turn» der Epistemologen dieses Jahrhunderts lassen sich alle Systeme und Organisationsformen der Gesellschaft als Kulturphänomene, nämlich als eigensinnige Konstruktionen aus jeweils eigenverantworteten Interpretationen der Welt verstehen. Und damit verliert das Kulturelle sein Spezifikum. Wenn alles kulturell ist, ist gar nichts mehr kulturell, und man muss schließlich nach einer

[43] Dirk Baecker, 2001: 82
[44] Dirk Baecker, 2001: 92
[45] Dirk Baecker, 2001: 26 u 89

neuen Problemstellung suchen, die sich schließlich im «Sozialen» finden wird.»[46]

Recht, Politik, Wirtschaft, Kunst, Religion werden in der soziologischen Kulturtheorie Systeme mit eigenen Formen der Kommunikation als Grenzziehung gegenüber - aus der jeweiligen Systemperspektive konstruierbaren - Umwelt. Sie stellen Systeme dar, die als autopoietisch und im Medium der Gesellschaft begreifbar gemacht werden können.
Auf Kommunikation bezogen kann man daher sagen, dass Kunst mit ihren eigenen Mitteln ein kulturelles Urteil fällen kann:

> «(...) das heißt mit den Mitteln einer besonderen Fähigkeit des skeptischen Umgangs mit der unserer Neigung, nur zu sehen, was in unsere Unterscheidungen paßt. Die Kunst sieht, was andere übersehen. Das heißt nicht, daß sie alles sieht, ganz im Gegenteil. Sie sieht ja nur das, was andere übersehen, und nicht das, was sie dabei selbst übersieht. Aber immerhin genügt dies, um zum Träger eines kulturellen Urteils zu werden, das sensibel auf alles reagiert, was unseren Sinnen auffallen kann, ohne daß unsere Gesellschaft außerhalb der Kunst dazu einen Zugang hat.»[47]

«Kultursoziologische Überlegungen» anzustellen bedeutet dann, Überlegungen zum «Einwand des tertium datur gegen die Zweiwertigkeit aller Unterscheidungen»[48] anzustellen. Tertium datur, der universelle dritte Wert als Einspruch gegen alles, was die Gesellschaft in die Form des Entweder-Oder zu bringen glaubt, das ist Kultur, oder noch einmal anders: «die Schließung der Gesellschaft über die Möglichkeit, dritte Werte als das einzuschließen, was alle Funktionssysteme zur Sicherung ihres binären Codes auszuschließen haben.»[49]
Wie nun das Funktionssystem Kunst und die dort getroffenen Unterscheidungen beobachtbar gemacht wurden, möchte ich in der kurzen Wiedergabe nachfolgender Studien skizzieren und gleichzeitig auf die Orientierung meiner Überlegungen an diesen Studien hinweisen, wobei Orientierung meint, das Umfeld für die eigene Arbeit abzustecken.

[46] Dirk Baecker, 2001: 94
[47] Dirk Baecker, 2001: 188
[48] Dirk Baecker, 2001: 107
[49] Dirk Baecker, 2001: 107

Umfeld der vorliegenden Studie

Zentrale theoretische Rahmungen im Bereich der Kunstsoziologie stammen von Howard Becker[50] und Niklas Luhmann[51]: Die Beschreibung der makrostrukturellen Faktoren ist die Stärke der Systemtheorie nach Niklas Luhmann, wenn er die Merkmale von Kunst als ausdifferenziertes System der Gesellschaft beschreibt.

Die Ausdifferenzierung des Teilsystems Kunst bedeutet, dass die auf Kunst bezogenen Handlungen von externen Sinnrationalitäten befreit werden und sich an dem Sinnzusammenhang der Kunst selbst orientieren. Nach Niklas Luhmann spaltet das Kunstwerk die Realität in eine *reale Realität* und eine *fiktionale Realität*. Die Reproduktion von Situationen, in denen die Herstellung fiktionaler und zugleich neuer Realitäten ermöglicht wird, bildet die Grundlage der Ausdifferenzierung eines eigenständigen Kunstsystems.

Die Bedingungen dafür, dass sich Kunst überhaupt als autonomer Teilbereich entwickeln kann, liegen im Zurückdrängen externer, kunstfremder Sinnorientierungen wie sie Politik oder Religion darstellen, weiters in der Orientierung der Kunstproduzenten an der Kunst und ihrer Geschichte selbst, und schließlich in der Ausbildung von Berufsrollen und Institutionen, welche die Produktion von Kunst auf Dauer stellen.[52]

Howard Beckers interpretative Theorie bezieht ihre Stärke aus einer dichten Beschreibung mikrostruktureller Kunstwelten: Der Prozess der Autonomiegewinnung der Kunst gegenüber externen Einflüssen ist gegen Ende des 19. Jahrhunderts abgeschlossen und es beginnt ein neuer Prozess, derjenige der Binnendifferenzierung des Kunstsystems. In dessen Verlauf kommt es zu einer weiteren Ausdifferenzierung von Kunstsparten und Kunststilen.

Im Resultat führt dieser Prozess der Binnendifferenzierung zu einer Vielzahl heterogener Kunstwelten mit jeweils unterschiedlichen Kooperationen und Netzwerken zwischen Künstlern und verschiedenen vermittelnden und unterstützenden Akteuren.

Neben systemtheoretischen und akteursbezogenen Theorien gibt es noch eine Reihe weiterer Überlegungen wie beispielsweise eine ökonomische Theorie rationalen Handelns wie sie etwa von Bruno S. Frey und Isabelle

[50] Howard Becker 1982
[51] Niklas Luhmann 1995
[52] Jürgen Gerhards, 1997: 10ff

Busenhart[53] vertreten wird. Bei einer Prüfung der unterschiedlichen Ansätze gelangt Jürgen Gerhards zu dem Schluss, dass diese (auch in Verbindung mit empirischen Studien) *zusammen* betrachtet ein spezifisches Sozialgefüge der Kunst der Gegenwart zu erklären vermögen.[54]

Dieser Hinweis ersetzt natürlich keineswegs die Bemühungen, solch ein Sozialgefüge quasi im „Alleingang" zu erklären. An prominenter Stelle steht hierbei nicht zuletzt der Begriff des „Feldes" wie ihn Pierre Bourdieu geprägt hat.[55] In seinen *Regeln der Kunst* werden diese nicht als ästhetische Regeln, sondern als Logik eines spezifischen sozialen Feldes dargelegt. Anhand der französischen Literatur der zweiten Hälfte des 19. Jahrhunderts rekonstruiert Bourdieu ein Feld als Netz von im historischen Prozess entstandenen Relationen zwischen einzelnen Positionen. Die Positionen sind durch die Verteilung von Macht und von ökonomischem wie symbolischem Kapital definiert. Das Feld ist ein Platz des Kampfes, auf dem die Akteure um die Erweiterung der Grenzen des Feldes oder um den Bestand der Grenzziehungen kämpfen. Hier kommt denn auch der zweite, ebenfalls zu einigem Ruhm gelangte Begriff von Bourdieu ins Spiel: der „Habitus", der eine Mischung aus etwas Erworbenem und einem Haben darstellt, etwa wenn sich der Kampf um die Definition dessen dreht, was ein Schriftsteller sei. Diese kurze Darstellung kann den beiden Begriffen natürlich nicht gerecht werden und soll auch nur auf die Analysen hinweisen, die in bestechenderweise zu theoretischen Implikationen führen und gleichzeitig einen historischen Raum konstruieren. Obwohl die *Regeln der Kunst* doch sehr am paradigmatischen Wandel des Feldes Ende des 19., Anfang des 20. Jahrhunderts gebunden bleiben, ist das Instrumentarium von Bourdieu flexibel genug, um heute noch angewandt zu werden. Dementsprechend finden sich heute Anhänger aber auch Gegner der Bourdieuschen Herangehensweise, und mehr noch: der Bereich der Kunstsoziologie scheint in weiten Teilen von dieser Lagerteilung beherrscht zu sein. Es ist aber nicht nur diese Positionsverteilung im Feld der Soziologie, die mich in einigem Abstand zu Bourdieu gehalten hat, sondern in erster Linie sein starkes theoretisches Instrumentarium, welches mit den Begriffen aus der Richtung von Gilles Deleuze oder Michel de Certeau und einem Raumkonzept nach Martina Löw nur sehr bedingt kompatibel und für einen gemeinsamen Gebrauch nicht sinnvoll schien. Nichtsdestotrotz stellen Bourdieus Analysen anschauliche Ver-

[53] Bruno S. Frey und Isabelle Busenhart 1997
[54] Jürgen Gerhards, 1997: 9
[55] Pierre Bourdieu, 1999

knüpfungen theoretischer Befunde und umfangreichem Quellenmaterial dar und bleiben zumindest in dieser Hinsicht modellhaft auch für die vorliegende Arbeit.

Die meisten empirische Studien, die sich sonst im Bereich der Kunst- und Kultursoziologie finden lassen, fokussieren jeweils einzelne ausgesuchte Aspekte. Je nachdem ist der Künstler, der Vermittler, der Markt, der Rezipient Ziel der Erläuterung. Im Zentrum des Interesses stehen Prozesse und Variablen wie Geschlecht, Alter, (Kalkulierbarkeit der) Strategien, Bildung, Werdegang, Schichtzugehörigkeit.

Eine der einflussreichsten Untersuchungen auf dem Gebiet der Kunstsoziologie ist sicherlich jene von Pierre Bourdieu. *Die feinen Unterschiede* ist ein Standardwerk der Kunstsoziologie, wenngleich man im selben Atemzug auch Thorstein Vebblen's *Theorie der feinen Leute* nennen müsste, von dem Pierre Bourdieu viel Inspiration erhält, die er dann empirisch untermauert. Diese Untermauerung ist auf französische Verhältnisse bezogen, und die Daten selbst stammen wiederum noch aus den Sechzigern und frühen Siebzigern, dennoch verlieren seine Studien wenig von ihrer grundsätzlichen Aussagekraft.

Einen kritischen Ansatzpunkt bei der Analyse *der feinen Unterschiede* setzt Pierre Bourdieu hinsichtlich des Geschmacks, dessen Naturgabe in seiner Betrachtung eine ideologische Färbung erhält. Pierre Bourdieu betont den sozialisationsbedingten Charakter kultureller Bedürfnisse und Kompetenzen. Kunstwerke bedürfen demnach einer spezifischen Entschlüsselung, damit die Betrachtung Vergnügen und Freude bereitet. Wenn Individuen den sozialen Code nicht beherrschen, welcher jenem vom Werk mehr oder weniger angemessen sein kann, ist die Reaktion Ratlosigkeit und Bestürzung. Bourdieu, so stellt Gerhard Fröhlich fest, vertritt also eine «intellektualistische» Theorie der Kunstwahrnehmung.

Gerhard Fröhlich widerruft den Gegensatz zwischen Sinnen- und Reflexionsgeschmack und bezieht den Geschmack auf den normativen Teil von Kultur. Das sehende Auge wird zum Produkt der Geschichte, der reine Blick eine geschichtliche Erfindung. Kunst, Kunstkonsum und die Stilisierung des eigenen Lebens werden zu Manifestationen von Geschmackspräferenzen und eignen sich solchermaßen hervorragend zur Legitimierung so-

zialer Unterschiede, zur Distinktion, zur Akkumulation von «symbolischem» Kapital: Prestige, Renommee, Anerkennung.[56]

Andererseits zeigen Studien, die eine Beeinflussung des Kunstgenusses gebildeter Klassen durch die unteren Schichten belegen, und Positionen wie jene von Kaspar Maase, der eine Schwierigkeit darin sieht, in einer Gesellschaft, die sich durch eine fundamentale Demokratisierung, verschwimmende Klassengrenzen und beschleunigte vertikale Mobilität auszeichnet, dass Bourdieus Aussagen zumindest nicht in ihrer Totalität gültig sind. Der neue Leitstern der (intellektuellen) Eliten heißt «Erlebnis» statt «Bildung». Die standesgemäße Lebensführung mit "Persönlichkeitsbildung, Kunst, Hausmusik und niveauvoller Geselligkeit"[57] beginnt aber nach 1945 brüchig zu werden. Heute sind junge Akademiker in ihrem Freizeitverhalten nicht von jungen Arbeitern zu unterscheiden, zumindest nicht auf den ersten Blick. Dieses Demokratiepotential der Unterhaltung ist jedoch sehr differenziert zu sehen. Zwar werden Geschmack, Güter und Tätigkeiten an ein und demselben neuen Maßstab gemessen, dennoch gibt es immer noch Abgrenzungsversuche der Schichten untereinander. Kaspar Maase beschreibt das beschleunigende Spiel der Unterscheidungen als anhaltendes «Spiel ohne Grenzen»[58]: Die unteren Schichten sehen sich damit konfrontiert, dass ihnen der Ausdruck der Differenzierung entzogen wird, indem die Elite Teile ihres Lifestyles adaptiert. So ist zum Beispiel die Auseinandersetzung mit der eigenen Körperlichkeit längst auch ein Muss für Angehörige der Mittel- und Oberschicht. Demgegenüber grenzt sich die Popular culture beispielsweise wieder mit Geschmacklosigkeitsinszenierungen ab. Die Richtung dieser Bewegung, so Kaspar Maase, ist schwer abzuschätzen.

Neuere Daten als sie sich bei Bourdieu finden lassen, stammen im deutschsprachigen Raum beispielsweise von Joachim Scharioth[59], der in *Kulturinstitutionen und ihre Besucher* Region und Kulturbesuch statistisch erfasst. Ebenso ist die großangelegte Museumsstudie von Hans Joachim Klein zu nennen. In *Der gläserne Besucher: Publikumsstrukturen einer Museumslandschaft* finden sich Aufstellungen und Statistiken von Besucherstrukturen detailliert dargestellt. Grobes Fazit dieser und ähnlicher Studien: Ältere Menschen und Frauen aus einfachen Bildungsschichten sind unterrepräsentiert; es fehlen generell

[56] Gerhard Fröhlich, 1994: 45f
[57] Kaspar Maase, 1994: 17
[58] Kaspar Maase, 1994: 13ff
[59] Joachim Scharioth, 1974

einfachere Bildungsschichten; es sind weiters verschiedene Präferenzen und «Halbbildungs»-Strukturen auf gleichem formalem Bildungsniveau festzustellen; in Gruppen gibt es oftmals lediglich «Mitläufer» - bei Schulgruppen ist dies die Regel -; und schließlich haben Region, Standort und Sammlungsart einen hohen Einfluss auf die Motivation eines Besuchs.[60] Christoph Behnke und Ulf Wuggenig schließen aus ihren eigenen Studien speziell zur Situation der zeitgenössischen Kunst: «Trotz seiner quantitativen Ausdehnung bleibt es ein sozial geschlossener Raum, in dem man Vertreter der breiten Mehrheit der Bevölkerung kaum antreffen kann.»[61] Ulf Wuggenig rekursiert damit ab den neunziger Jahren mit neuem empirischen Material und unter Einbeziehung unterschiedlicher theoretischer Positionen verstärkt auf Bourdieu.

Weitere Studien in diese Richtung thematisieren auf die eine oder andere Art den Aspekt der Schichtung. So untersucht Heiner Treinen *Massenmediale Aspekte des Museumswesen*[62] und Gerhard Kapner entwirft in seinen Studien zur Kunstrezeption *Modelle für das Verhalten von Publikum im Massenzeitalter.*[63] Im Gegensatz dazu stehen die Studien von Thomas Loer[64], der entgegen der hauptsächlich quantitativ angelegten Untersuchungen qualitativ entlang der objektiven Hermeneutik forscht und explizit gegen Bourdieu auftritt, indem er ästhetische Erfahrung sehr wohl als lebendige Erfahrung begreift und die intellektualistische Erklärung Bourdieus auf eine Kulturindustrialisierung hinauslaufen sieht, in der die Rezeption von Kunstwerken einer halbgebildeten Standardisierung unterzogen wird.

Insgesamt gesehen ergeben diese Studien ein «Patchwork an Kunstsoziologie»: Ausgeforschte Inseln mit Überschneidungen und Lücken dazwischen. Für meine eigene Untersuchung versuchte ich, an diese vorgefundene Patchworksituation anzuknüpfen. Mein Interesse galt weniger einer Richtung (qualitativ-quantitativ, für-gegen Bourdieu, mikrostrukturell-makrostrukturell) als der Möglichkeit, an einer Art von Vernetzung zu arbeiten, die es erlaubt, durch die Verknüpfungen Pfade zu legen. Auf diese Weise fertige ich Karten an, denen man folgen kann, die selbst aber immer mehr Eingänge haben als den gerade von mir gewählten, und

60 Hans-Joachim Klein, 1989 und 1990
61 Christoph Behnke und Ulf Wuggenig, 1994: 231
62 Heiner Treinen 1988
63 Gerhard Kapner 1982
64 Thomas Loer 1996

die durch einen anders gewählten Eingang anders lauten würden. Ein solches Vorgehen erschien mir deshalb sinnvoll, da das Thema größer ist, als es in diesem Rahmen erarbeitet werden kann, und ich die Komplexität der Verzweigungen nicht reduzieren wollte. Ich legte also eine Spur über ausgewählte und ausgelassene Karten, über gewählte und unterlassene Eingänge. Die Spur wiederum richtete ich auf Orte, die ich als zentraler hervorheben möchte, als sie in den gesichteten Studien in der Regel abgehandelt werden. Dabei geht es mir nicht um einen Vorrang der Orte, nicht darum, nun anstatt von Kunstwerken von Orten zu sprechen, sondern darum, zu beleuchten, inwiefern die Orte ein Teil der Produktion und Rezeption von Kunstwerken sind und was dies wiederum für Produktion, Rezeption und die Kunstwerke selbst bedeutet.

Für die Untersuchung relevante Studien

Die bisher genannten Studien zählen (auch wenn manche nun im Verlauf nicht mehr erscheinen mögen) zu dem Vorwissen, über das ich als Forscherin verfügt habe. Tatsächlich verwendet habe ich unterschiedliche Gedanken aus soziologischen, kunsttheoretischen und philosophischen Untersuchungen und Texten, um entlang dieser Arbeiten eigene Überlegungen anzustellen.

Empirisch versuchte ich meinen Fragebogen an oben genannte quantitative Studien wie beispielsweise an jene von Ulf Wuggenig[65] oder Hans-Joachim Klein[66] zu lehnen. Und auch die Fragen für meine Interviews generierte ich aus dem Pool an Ergebnissen, die aus diesen und den weiteren genannten Untersuchungen vorlagen.

Wichtigen theoretischen Einfluss habe ich von Jan Mukařovský[67] bezogen, dessen Arbeit ich bisher nicht skizziert habe, da er mit einem eigenen Kapitel als Grundgedanke in dieser Arbeit präsent ist. Wichtig waren für die vorliegende Untersuchung weiters die Ausführungen von Michel de Certeau[68] und seine Strategien und Taktiken des Handelns, Bernhard Walden-

[65] Ulf Wuggenig 2001
[66] Hans-Joachim Klein 1989
[67] Jan Mukařovský 1970
[68] Michel de Certeau 1988

fels[69] mit der Beschreibung von Fremdheit und Martina Löw[70] hinsichtlich ihrer Raumsoziologie.

Übergreifend ist das Werk von Norbert Elias[71] über den Zivilisationsprozess und die Schriften von Gilles Deleuze (und Félix Guattari)[72] zu nennen, die mich beeinflusst haben und auf die eine oder andere Weise auch in diese Arbeit eingeflossen sind.

[69] Bernhard Waldenfels 1997
[70] Martina Löw, 2001
[71] Norbert Elias 1994
[72] Gilles Deleuze, Félix Guattari 1977 und 2000

KARTE_1
VERGESELLSCHAFTUNG

Die folgende Skizze industrialisierter westlicher Gesellschaften ist eine Karte mit vielen Lücken, deren Funktion lediglich darin besteht, einen Zugang zu eben diesen Gesellschaften aufzuzeigen und dabei bereits anklingen zu lassen, was in späteren Karten wieder - wenngleich in veränderter Form - auftauchen wird.

Der gewählte Zugang ist der einer Vogelperspektive und bietet für eine Skizze industrialisierter westlicher Gesellschaften zwei Ausgangspunkte: Einerseits das Konzept der funktionalen Differenzierung des Gesellschaftssystems, andererseits das Konzept der selbstbestimmten Individualität des einzelnen Menschen, der sein Wesen weder durch Geburt in einer bestimmten Schicht noch durch einen Beruf oder eine soziale Funktion definiert erhält.

Diese Konzepte folgen systemtheoretischen Überlegungen Niklas Luhmanns, wonach funktionale Differenzierung bedeutet, dass sich jedes Funktionssystem auf seine Funktion konzentrieren und Operationen und Strukturen entsprechend auswählen kann. Voraussetzung ist, dass alle anderen gesellschaftlichen Funktionen woanders erfüllt werden. Kein System kann durch ein anderes ersetzt werden, die Kunst kann nicht für die Religion stehen.

In den Funktionssystemen werden Varietät, Komplexität und Kontingenz produziert. Das bedeutet, Stile und Werkideen werden innerhalb des Kunstsystems erzeugt, und nicht außerhalb. Das bedeutet aber auch, dass Künstler an der Wirtschaft nur mit den Operationen und nach Maßgabe der Bedingungen des Wirtschaftssystems teilnehmen können, nicht nach Maßstäben der Kunst. Allerdings ist das Verhältnis der Funktionssysteme nicht geregelt, wie man nun vielleicht annehmen könnte, denn es gibt keine Rangordnung und keine Dominanz eines Steuerungssystems, vielmehr integrieren sich die Funktionssysteme zu dem System Gesellschaft und Integration bedeutet auch wechselseitige Beschränkung der Freiheitsgrade.

Diese gesellschaftlichen Bedingungen lassen sich wiederum nicht so ohne weiteres in den Lebenssinn der Einzelmenschen integrieren. Der Lebenssinn nährt sich aus der Idee, dass die Teilnahme an allen Funktionssystemen für jeden offen steht: Jeder ist rechtsfähig, kann Geld annehmen und ausge-

ben, kann in geeignetem Alter heiraten, die Teilnahme an Kunst und Religion ist frei. Aber bei jeder Teilnahme stößt man auf andere.
Die Selektionskriterien der Systeme sind nicht auf Individuen zugeschnitten. Der Platz der Individuen ist nicht mehr durch Geburt, noch zum Beispiel in lutherschem Sinne durch den Beruf bestimmt. Künstler können sich nicht durch Geburtstalent (Genie) oder Beruf (Berufung) versorgt wissen, denn das besagt noch nichts über ihre Einkünfte, ihre Heirats«chancen», ihre religiösen Praktiken, ihren Wohnsitz, ihre politische Orientierung, das Ausmaß ihrer Information durch Massenmedien. Man muss daher sprichwörtlich schauen, wo man bleibt:

«Individuum ist man heute als Selbstbeobachter, oder genauer: als Beobachter der Art, wie man die Welt beobachtet.»[73]

Dasselbe lässt sich für die Gesellschaft selbst feststellen, insofern die Postmoderne «als moderner Geist einen langen, aufmerksamen und nüchternen Blick auf sich selbst wirft.»[74] In der gegenwärtigen Soziologie ist mit dem Begriff der Postmoderne eigentlich nur der Streit um denselben eindeutig festzustellen, denn sowohl seine Legitimität als auch sein Anwendungsbereich, seine zeitliche Ansetzung und selbst seine Inhalte sind von einer Definition weit entfernt - und überdies wird eine solche auch gar nicht angestrebt.
Den Begriff der Postmoderne rückte Ende der sechziger Jahre unter anderen der Architekt und Architekturkritiker Charles Jencks zunächst im Bereich der Architektur in das breitere öffentliche Bewusstsein,[75] während er vorher in der nordamerikanischen Literatur-debatte bereits Ende der fünfziger Jahre für Pluralität stand und auch hier gab es bereits Vorläufer.[76] In der Philosophie umfasste der Begriff der Postmoderne die Theorien von Michel Foucault, Jacques Derrida, Gilles Deleuze und Jean-Luc Lyotard. In der Soziologie dominierte lange Zeit der Ausdruck der «postindustriellen Gesellschaft».
Wie bei der postmodernen Gesellschaft hat auch die postindustrielle Gesellschaft nach David Riesmann, Alan Touraine oder Daniel Bell technologische Veränderungen als Ausgangspunkt, allerdings stellt sie eine Fortset-

[73] Niklas Luhmann, 1996: 204
[74] Zygmunt Baumann, 1995
[75] Charles Jencks, 1986
[76] Wolfgang Welsch, 1989

zung und Steigerung der Moderne dar, während die Postmoderne einer Revision gleichkommt.

Prominentester Untersuchungsgegenstand der Studien über die Postmoderne ist der Einfluss der Informations-Technologien auf die Gesellschaft, und die beliebteste These ist jene der Hinfälligkeit einheitsstiftender Erzählungen und der Verlust ihrer Legitimationsfunktion. Die Postmoderne weiß die Auflösung der Einheit aber durchaus als Chance zu sehen, denn an die Stelle der Einheit tritt eine Vielfalt. Die Vielfalt wiederum birgt das Risiko der Orientierungslosigkeit und Beliebigkeit in sich.

Das Dilemma der Postmoderne, so Zygmunt Baumann, ist ein Dilemma von Kultur: Ein Wert kann nur in der Entgegensetzung zu einem anderen Wert Bedeutung erlangen. Das menschliche Bewusstsein muss die Existenz nicht miteinander zu vereinbarender Werte aushalten. Dies sieht Zygmunt Baumann aber auch als Chance, mit der utopischen «Reinheitssucht der Moderne» zu brechen. Mehr Freiheit bedeutet weniger Sicherheit: Kein Wert ohne Verlust eines anderen Wertes.[77]

Vielleicht ist es aber auch nicht der Inhalt solcher Beschreibungen von Postmoderne, die den Begriff selbst erklären vermögen, als das Bewusstsein darüber, dass man Beschreibungen anfertigt. Ein Bewusstsein, das durch die artifizielle Umgebung, die der Mensch sich geschaffen hat überhaupt erst entstehen konnte. Wolfgang Essbach erfasst die Veränderungen solch realhistorischer Erfahrungen der Gesellschaft in den Begriffen der Vernunft, der Entwicklung und des Lebens, wobei diese Begriffe gleichzeitig auch die Reaktionen auf die Erfahrungen darstellen:

Seit dem 16. bis in das frühe 18. Jahrhundert hinein konstituierten im Wesentlichen die Religionskriege den Erfahrungshorizont der europäischen Gesellschaften. Weltliche und religiöse Herrschaft zogen sich von der Antike durch das Mittelalter bis in die Neuzeit. Die neuzeitlichen Religionskriege unterschieden sich von ihren Vorgängern durch die *vernünftige* Antwort, mit der sie auf die unterschiedlichen Glaubensstandpunkte reagierten. Zwischen den um Transzendenz konkurrierenden Glaubenspraktiken diente die Vernunft als Schlichtungsmittel: Ökonomische und staatsbürgerliche Handlungen wurden verbindlich, während der Glaube (vernünftigerweise) individualisiert wurde.

[77] Richard Herzinger, URL

Im 19. Jahrhundert trat in den Übereinkünften der Menschen in national-
staatlichen Territorien zutage, dass Sozialität nicht nur das Zusammenspiel
von Menschen, sondern auch die Synergien dieses Zusammenspiels bedeu-
tet. Diese Synergien sind nicht wirklich berechenbar und oft genug paradox:
Kräfte aus dem Zusammenwirken von Individuen bedrohen eben dieses.
Hunger und Lust konnten nicht mehr rein ursächlich verstanden werden,
der Reichtum wuchs, ebenso das Elend, Alte und Junge fanden sich nicht
mehr nebeneinander sondern gegenüber: Soziale Probleme wurden sichtbar,
die sich nicht mehr in Familienstrukturen auffangen ließen. Die Sozialbezü-
ge wurden in Gemeinschaften integriert, während die Gesellschaft aus un-
vollständiger Sozialintegration bestand: Soziale Krisen mussten gehandhabt
werden. So wurden soziale Beziehungen im 19. Jahrhundert entweder als
Fesseln erlebt, deren Auflösung angestrebt wurde, oder als entmutigend
brüchig gewordene Ordnungen: *Entwicklungen* fanden im Sinne von «Wach-
stumsschmerzen des Sozialen» statt, und dies in dreifacher Hinsicht: In
Bezug auf die Abfolge, indem sie verlangsamten oder beschleunigten. In
Bezug auf die Verlagerung, indem sie vergesellschafteten, was privat war
und privatisierten, was vormals vergesellschaftet war. In Bezug auf Diffe-
renzen, indem sie Gemeinschaft als Utopie und Gesellschaft als deren Ziel
setzten.

Im 20. Jahrhundert änderte sich die Umgebung der Gesellschaft durch die
Artefakte, mit denen sich Menschen von jeher umgeben hatten. Artefakte
hörten auf, lediglich Mittel für etwas zu sein. Sie erschienen in sich hetero-
gen, teils als Mittel, teils als Grundlage, teils als unauflösbare Bindung. Die
Antwort stellt die Frage selbst: Was ist *Leben?* Leben nicht als einheitliche
Kategorie, sondern als plurale Existenz, die mit pluralen Artefakten korre-
spondiert[78], und daher sind Artefakte, nicht-menschliche Alteritäten, in
entscheidendem Maße an der Konstitution und Konstruktion von Identitä-
ten beteiligt.[79]

In der vorliegenden Arbeit stellen Kunstwerke, wie sie in industrialisierten
westlichen Gesellschaften vorkommen, die entscheidenden Artefakte der
noch zu betrachtenden Konstitution und Konstruktion von Identitäten dar.
So basiert eine Grundannahme dieser Arbeit darauf, dass sich ohne die

[78] Wolfgang Essbach, 1996: 269ff
[79] vgl. Sonderforschungsbereich 541 der Universität Freiburg: Identitäten und Alteritäten.
Die Funktion von Alterität für die Konstitution und Konstruktion von Identität; insbes.:
SFB 541, C1.

Kunstwerke die jeweiligen Identitäten, die Netzwerke und Märkte nicht bilden würden bzw. könnten, während das Interesse dem *Wie*, den Beschreibungen dieser Konstellationen gilt. Kunstwerke werden dabei aber nicht auf ihren Status als Artefakte reduziert, oder anders: In der vorliegenden Betrachtung der Wirkungen von Kunstwerken können sie gar nicht auf ihren bloßen Status als Artefakte reduziert werden. Gleichwohl kann hier die Frage nach der Besonderheit von Kunstwerken nur eine Teilantwort finden.

Zur Frage der Kunstwissenschaft «Was ist Kunst?» kann die Soziologie ihren Beitrag leisten, indem sie Kunstwerke als soziale Phänomene fassbar macht. Nicht mehr und nicht weniger.

Im Folgenden soll daher auch nicht der Diskurs innerhalb der Kunstwissenschaft um die Frage nach den Kunstwerken dargestellt werden, sondern der Beitrag, den die Soziologie dazu liefern kann.

KARTE_2
KUNSTWERKE

Ein kompaktes Modell zur Beschreibung von Kunstwerken stammt von Jan Mukařovský und ist in diesem Rahmen geeignet, ein soziologisches Verständnis von Kunstwerken zu verdeutlichen.[80] Dieses Verständnis sei als Grundverständnis dargelegt, allerdings werde ich in weiterer Folge und trotz gelegentlicher Verweise diese Grundlegung nicht weiter betrachten. Dieses Verständnis wird mitgeführt, ohne dass ich eventuelle Veränderungen und Öffnungen, die aus einer solchen Mitführung entstehen mögen, weiter kommentiere. Mir geht es in dieser Arbeit um das Umfeld der Kunstwerke und nicht um die Kunstwerke selbst. Ich möchte von Rückschlüssen dieser Schwerpunktlegung auf die Kunstwerke Abstand nehmen, da es mir nicht um ein Modell zur Beschreibung von Kunstwerken geht, da ich auch annehme, dass ein solches Modell nur interdisziplinär, auf keinen Fall lediglich von Seite der Soziologie erarbeitet werden kann, schon gar nicht, wenn nur eine spezifische Kunstrichtung (bildende Kunst) Gegenstand der Betrachtung ist, und schließlich, weil ich es in diesem Zusammenhang auch als Stärke der Soziologie sehe, die Kunstwerke entgegen üblicher Handhabungen auch mal zur Seite schieben zu können, um über die Umgebung der Kunstwerke einen spezifischen Beitrag zur Kunstwissenschaft leisten zu können.

Jan Mukařovskýs Ästhetik entstand in Prag in den zwanziger und dreißiger Jahren des 20. Jahrhunderts innerhalb des Diskurses der Avantgarde, damals noch unmittelbar mit dem Diskurs der Kunst verbunden, strukturalistisch in ihrem Anspruch und modernistisch in ihrer Ausführung.[81]
Ausgangspunkt bildet für Jan Mukařovský die ästhetische Funktion: Ein beliebiger Gegenstand kann Träger eines beliebigen Geschehens werden - dies ist dabei als Möglichkeit, nicht als Notwendigkeit zu sehen. Die ästhetische Funktion besitzt mehrere Eigenschaften. Ihre grundlegende Eigenschaft ist die Fähigkeit der Isolierung des von der ästhetischen Funktion berührten Gegenstands, das heißt: Die Fähigkeit zur Ermöglichung maximaler Konzentration der Aufmerksamkeit auf einen gegebenen Gegenstand.

[80] Jan Mukařovskýs, 1970
[81] vgl. Frank Illing, 2001

Anschaulich wird diese Eigenschaft bei Kunstwerken, die Gegenstand öffentlicher Diskussion werden, und diese Fähigkeit kann die ästhetische Funktion auch zu einem sozial differenzierenden Faktor machen. Gesellschaftliche Differenzierung und ästhetische Funktion treffen jedoch nicht nur aufgrund der Fähigkeit der Isolierung aufeinander. Auch in solchen Fällen, in denen ein bestimmtes Ding (oder eine Handlung) in einem gesellschaftlichen Milieu eine ästhetische Funktion hat und in einem anderen nicht, oder wenn die ästhetische Funktion in einer sozialen Umwelt schwächer ist als in einer anderen, tritt die Eigenschaft der ästhetischen Funktion zutage, als soziale Differenzierung in Erscheinung treten zu können.

Eine weitere kennzeichnende Eigenschaft der ästhetischen Funktion ist das Wohlgefallen, das sie hervorruft. Nach Jan Mukařovský erreicht sie dies durch ihre Fähigkeit, Handlungen zu erleichtern, denen sie sich als sekundäre Funktion zugesellt, bzw. durch ihre Fähigkeit, das mit ihnen verbundene Wohlgefallen zu verstärken.

Eine dritte Eigenschaft ergibt sich daraus, dass die ästhetische Funktion vor allem an die Form einer Sache oder einer Handlung geknüpft ist: Es ist die Fähigkeit, andere Funktionen, die der Gegenstand (oder die Handlung) im Laufe der Entwicklung verlor, zu ersetzen. In Museen finden sich viele solche Beispiele in Form von Gegenständen, die ihre ursprünglichen Funktionen verloren, aber ihren Wert durch die ästhetische Funktion beibehalten haben.

Die Erläuterung dessen, was die ästhetische Funktion ist, findet ihre Ergänzung in dem, was sie nicht ist: Sie ist keine reale Eigenschaft des Gegenstands, auch dann nicht, wenn ihre Erlangung beabsichtigt ist. Die ästhetische Funktion tritt nur unter bestimmten Umständen und in bestimmten Kontexten zutage. Wo sie auftritt, ist der ästhetische Bereich, und wo sie fehlt, ist der nicht-ästhetische Bereich anzusiedeln. Die Grenze zwischen diesen Bereichen ist nicht durch die Realität vorgegeben, sie ist veränderlich, insofern das Vorkommen der ästhetischen Funktion keiner gleichmäßigen Verteilung, sondern einer reichen Abstufung entspricht:

«Sobald wir den Gesichtspunkt verschieben, in der Zeit, im Raum, von einem sozialen Gebilde zum anderen, bemerken wir, daß sich damit

auch die Verteilung der ästhetischen Funktion und die Begrenzung ihres Bereichs verändert.»[82]

Dennoch kann man einen außerästhetischen von einem ästhetischen Bereich trennen, denn die ästhetische Funktion erhält ein relatives Gewicht gegenüber den anderen Funktionen. Die Bestimmung dieses Gewichts ist natürlich schwierig, denn der Übergang von der Kunst zu dem, was außer ihr liegt, ist immer fließend, manchmal gar nicht feststellbar, denn es handelt sich um ein derart fein abgestuftes Kontinuum, dass die feinen Übergänge schwer zu unterscheiden sind. Dass dennoch ein ästhetischer von einem außerästhetischen Bereich getrennt werden kann, lässt auf soziale Mechanismen schließen, welche die Schwierigkeit der feinen Übergänge durch Dominanz löst: In der Kunst nimmt die ästhetische Funktion eine dominierende, außerhalb der Kunst eine zweitrangige Stellung ein. Konkreter auf soziale Mechanismen bezogen heißt das: Die Grenzen des ästhetischen Bereichs werden durch Kollektive stabilisiert und verschoben.

Das Zusprechen oder Absprechen einer ästhetischen Funktion ist somit ein Modus, mit dem Gruppen Dinge oder Geschehnisse hervorheben, herausstellen oder zurücksetzen. So kann die Idee einer reinen Kunst und eines *interesselosen Wohlgefallens* aus soziologischer Sicht historisch erst dann auftauchen, wenn Gesellschaften hinreichend funktional differenziert sind:

> «Je mehr differenzierte Funktionen in einer Gesellschaft anzutreffen sind, umso größer sind die Chancen für eine reine Dominanz der ästhetischen Funktion, also für autonome Werke, und umso größer ist gleichzeitig die Mobilität der zweitrangigen ästhetischen Funktion, alles Mögliche einer fluktuierenden Hervorhebung zu unterwerfen.»[83]

Die innere Organisation des ästhetischen Bereichs lässt sich nach der Intensität der ästhetischen Funktion bei den verschiedenen Erscheinungen und nach der Anordnung dieser im Hinblick auf die einzelnen Gebilde einer Gesellschaft bestimmen. Auch die innere Organisation des ästhetischen Bereichs geschieht nicht unabhängig von einem gesellschaftlichen Kollektiv.

Zugriff auf die ästhetische Funktion erhalten Kollektive durch die ästheti-

[82] Jan Mukařovský, 1970: 15
[83] Wolfgang Essbach, 1992: 15

sche Norm. Die ästhetische Norm fungiert nach Jan Mukařovský als Regulativ der ästhetischen Funktion.

Das Ziel der ästhetischen Funktion ist es, ästhetisches Wohlgefallen zu erzeugen. Damit die objektiven Voraussetzungen eines Gegenstands zur Geltung kommen können, muss diesen Voraussetzungen jedoch etwas in der Verfassung des angesprochenen Subjekts entsprechen. Subjektive Bedingungen können unterschiedlich sein: individuell, sozial beschaffen oder anthropologisch begründbar. Als anthropologische Prinzipien führt Jan Mukařovský das System der Komplementärfarben, Erscheinungen des Farb- und Intensitätskontrastes, das Gesetz der Schwerpunktstabilität, dern goldenen Schnitt oder die absolute Symmetrie an.

Konventionelle Normen sind auf solchen konstitutiven Prinzipien aufgebaut. Durch lange Gewohnheit erlangen sie Selbstverständlichkeit und entschwinden auch dann nicht aus dem Bewusstsein, wenn gegen sie verstoßen wird.

Normenverstöße sind dialektischer Natur, das heißt: Einerseits strebt jede Norm nach höchster Verbindlichkeit, andererseits sind ästhetische Normen ein historisches Faktum, das bedeutet, man muss von ihrer Wandelbarkeit in der Zeit ausgehen.

Diese Dialektik der Normen entsteht nicht zuletzt dadurch, dass jede Norm stets neu angewendet werden muss. Am auffälligsten sind Veränderungen dort, wo der Bruch der ästhetischen Norm eines der primären Mittel der Wirkung ist. Die Geschichte der Kunst ist nicht zuletzt eine Geschichte der Auflehnung gegen die herrschenden Normen.

Das Missfallen, das ein geschmackloses Erzeugnis weckt, ist somit nicht nur auf einem Gefühl des Nichtübereinstimmens mit der ästhetischen Norm begründet, es wird ebenso durch den Widerwillen unterstützt. Wie kann aber etwas, das Missfallen hervorruft, noch Kunst sein? Hier kommt wieder der dialektische Charakter der Norm zu Bedeutung: Das ästhetische Wohlgefallen benötigt für eine maximale Intensität als dialektische Antithese das Missfallen. Auch bei dem größtmöglichen Bruch der Norm ist in der Kunst der vorherrschende Eindruck das Wohlgefallen und das Missfallen ein Mittel, ihn zu verstärken.

Keine Periode der Entwicklung in der Kunst entspricht ganz der Norm, die er von der vorangegangenen Periode übernommen hat, sondern schafft gerade durch ihre Zerstörung eine neue Norm. Im Laufe der Zeit wird das

Empfinden der Widersprüche verwischt, das Werk wird tatsächlich zu einer Einheit und «schön» im Sinne des durch nichts gestörten ästhetischen Wohlgefallens.

Sobald dieser Prozess abgeschlossen ist, geht die bislang aktuelle Entwicklungsetappe der Kunst in die (Kunst-)Geschichte ein. Die Normen aber, die diese Etappe schuf, dringen allmählich entweder als Gesamtkomplex (Kanon) oder als einzelne Bruchstücke (kleinere Gruppen von Normen oder Einzelnormen) in den ganzen, umfassenden Bereich des Ästhetischen ein.

Hier muss Jan Mukařovskýs Ausgangspunkt geklärt werden: Es ist von jener ästhetischen Norm die Rede, die für die «hohe» Kunst gültig ist und die von der herrschenden Gesellschaftsschicht generiert wird. Entsprechend der horizontalen und vertikalen Gliederung einer Gesellschaft gibt es nach Jan Mukařovský auch jeweils «dazugehörige» Normen:

> «Wann immer in einem bestimmten Kollektiv die Tendenz zu einer Umschichtung der gesellschaftlichen Hierarchie sich offenbart, spiegelt sich dies irgendwie in der Hierarchie der Geschmacksrichtungen wider.»[84]

Keine der gesellschaftlichen Schichten ist (durch die horizontale Gliederung) in sich homogen und deshalb kann man in einer Schicht meist mehrere ästhetische Normensysteme feststellen. Die hohe Kunst beschreibt Jan Mukařovský dabei als Quell und als Erneuerin der ästhetischen Normen, während die anderen Gebilde des Künstlerischen (zB. Boulevard- oder Volkskunst) in der Regel die von der hohen Kunst bereits ausgebildeten Normen übernehmen. Mit dem Absinken der Norm wird diese aber nicht entwertet. Eine niedere Schicht übernimmt Normen nicht passiv, sondern formt diese aktiv um, gemäß der ästhetischen Tradition des jeweiligen Milieus und dessen Gesamtkomplex aller Normgattungen. Es kann auch geschehen, dass eine abgesunkene Norm wieder (verändert) in den Brennpunkt des ästhetischen Geschehens gerät. Man kann folglich von einem Kreislauf ästhetischer Normen sprechen.

Darüberhinaus dringen ästhetische Normen unmittelbar aus der Kunst in das Alltagsleben ein. Dort nehmen sie allerdings eine viel verbindlichere

[84] Jan Mukařovský, 1970: 60

Gültigkeit an als in der Kunst, die sie hervorbrachte, denn im Alltag wirken sie als tatsächlicher Wertmaßstab, keineswegs aber als Hintergrund für die Zerstörung.

Die ästhetischen Normen, die ihren Ursprung in der hohen Kunst haben, dringen unterschiedlich stark und schnell in die übrigen Sektoren des ästhetischen Bereichs. Normen, die sich in einem Sektor des ästhetischen Bereichs und in irgendeinem sozialen Milieu fest eingekeilt haben, können sehr lange überleben. Neuankommende Normen schichten sich fortlaufend neben sie und es entsteht ein Nebeneinander und eine Konkurrenz sehr vieler paralleler ästhetischer Normen.

Dieses Nebeneinander ist also kein ruhiges, denn jede Norm hat die Tendenz, allein gelten zu wollen und alle anderen zu verdrängen. Dies gilt vor allem zwischen «älteren» und «jüngeren» Normen: Normensysteme unterscheiden sich durch ihr relatives Alter. Nicht nur zeitlich, sondern auch qualitativ: je älter, desto verständlicher, desto weniger Hindernisse in der Aneignung.

Das Streben der Normen nach vollkommener Verbindlichkeit, das Konkurrieren verschiedener Normen lässt sich am besten dort illustrieren, wo die wechselseitige Intoleranz miteinander wetteifernder ästhetischer Normen zutage tritt.

«(...) wo man das Recht auf ein individuelles ästhetisches Urteil betont, wird mit dem gleichen Atemzug die Forderung nach Verantwortlichkeit für dieses Urteil erhoben: der persönliche Geschmack bildet eine Komponente der Bewertung seines Trägers.»[85]

Diese Konkurrenzsituation der Normen ist nicht nur eine Eigenart westlicher industrieller Gesellschaften, sondern beinahe schon so etwas wie ihr Charakteristikum:

«Man wird vielleicht sagen können, dass der gesellschaftliche Kampf um Anerkennung heute in pazifizierten Gesellschaften zu einem großen Teil auf dem Felde ästhetischer Normen ausgetragen wird. Anders gesagt: je zivilisierter eine Gesellschaft ist, umso mehr wird der Andere, der mir die Anerkennung verweigert, von einem bösartigen Anderen zu einem Anderen mit schlechtem Geschmack. Diese allgemeine histori-

[85] Jan Mukařovský, 1970: 39

sche Tendenz kennt freilich auch Verwerfungen, denn ästhetische Normen können in verschiedener Weise mit anderen Normen, zum Beispiel ethischen oder wissenschaftlich-technischen Normen, kontextualisiert werden, und die Fragen, wie eng die Verbindung der ästhetischen Normen mit anderen Normen sein soll und ob im gesamten Normensystem die ästhetische Norm führt, mitlaufend oder marginal sein soll, bilden selbst noch einmal ein Feld der gegenseitigen Diskriminierung sozialer Gruppen. (...) Zum Beispiel John Cage auf LP eventuell, aber niemals auf CD, normgerecht eigentlich nur face to face. (...) oder: Kein normgerechtes Verhältnis zu Beethoven, aber dafür perfekt die Normen eines nichtfrauenfeindlichen Gebrauchs des grammatischen Geschlechts der Substantive einhaltend, (...) oder: Der Mann ist zwar Faschist und Rassist, aber dieses zweigestrichene ´a´ auf der Klarinette ist absolute Spitze. - Endloses Band der konkurrierenden Normenkonstellationen.»[86]

Im außerästhetischen Bereich ist die Norm dem Wert gegenüber vordergründig, das heißt, ihre Erfüllung ist synonym mit dem Wert, in der Kunst jedoch ist sie dem Wert unterworfen. In der Kunst wird die Norm oft gebrochen und nur bisweilen erfüllt, aber auch in diesem Fall ist die Erfüllung ein Mittel, keineswegs das Ziel. Ihre Erfüllung erzeugt ästhetisches Wohlgefallen; der ästhetische Wert kann jedoch neben dem Wohlgefallen auch starke Elemente eines Missbehagens enthalten und doch ein «unteilbares Ganzes» bleiben. Die ästhetische Bewertung beurteilt das Phänomen in seiner Komplexität. Diese Komplexheit entsteht dadurch, dass auch alle außerästhetischen Funktionen und Werte als ästhetische Werte zur Geltung kommen. Darauf werde ich weiter unten noch einmal zurückkommen. Dass sich ästhetische Werte ändern können, ist keine bloß sekundäre Erscheinung, die sich aus einer "Unvollkommenheit" des künstlerischen Schaffens oder Wahrnehmens ergibt, sondern sie gehört zum Wesen des ästhetischen Werts. Der ästhetische Wert ist Prozess und nicht Gegebenheit. Dieser Prozess der ästhetischen Wertung hängt mit der gesellschaftlichen Entwicklung zusammen: Da es immer mehrere Schichten der Malerei etc. gibt, bestehen auch mehrere Rangstufen des ästhetischen Werts. Die Frage, ob diese individuelle oder kollektive Rangstufen sind, ist für Jan Mukařovský keine Frage der Polarität. Kunstwerke sind Zeichen und somit ihrem Wesen nach ein soziales Faktum. Dadurch sind sie aber auch Haltung, die das Indi-

[86] Wolfgang Essbach, 1992: 17f

viduum gegenüber der Wirklichkeit einnimmt, kein exklusiver persönlicher Besitz, sondern in beträchtlichem Maße - bei weniger starken Persönlichkeiten sogar fast ganz - durch die sozialen Beziehungen vorgegeben, in die das Individuum eingespannt ist.

Die sachlichen Beziehungen, in die das Kunstwerk als Zeichen eintritt, ermöglichen es, dass sich die Einstellung des Betrachters zur Wirklichkeit (der Betrachter als ein gesellschaftliches Wesen, als Glied eines Kollektivs) dynamisch verändern kann.
Die in einem Kunstwerk enthaltenen außerästhetischen Werte bilden eine Einheit, allerdings eine dynamische, keine mechanisch fixierte. Die Dynamik der Gesamtheit der außerästhetischen Werte eines Kunstwerks kann einen solchen Grad erreichen, dass sich im Werk ein vollkommener Gegensatz zwischen zwei Arten der Wertung ergibt (beispielsweise abwertend und bewundernd zustimmend). Die Einheit eines Werks kann dadurch aber nicht zerstört werden, da diese Einheit nicht den Charakter einer mechanischen Aufzählung hat, sondern dem Betrachter als Aufgabe gestellt wird, zu deren Bewältigung er die Widersprüche bezwingen muss, auf die er bei dem komplizierten Prozess der Wahrnehmung und Wertung des Werks stößt. Der ästhetische Wert in der Kunst ist also nicht Angelegenheit des Kunstwerks allein, sondern auch des Betrachters. Dieser tritt freilich an das Werk mit seinem eigenen Wertesystem und seiner eigenen Einstellung zur Wirklichkeit heran.

In einem Kunstwerk dominieren die ästhetischen Werte über andere. Der unabhängige Wert des Kunstgebildes ist umso höher, je umfangreicher das Bündel von außerästhetischen Werten ist, die das Gebilde an sich binden kann, und je mehr es ihm gelingt, ihr wechselseitiges Verhältnis zu dynamisieren; dies alles ohne Rücksicht auf die Veränderungen von Epoche zu Epoche.

Wie eingangs erwähnt, ist Jan Mukařovskýs Theorie strukturalistisch und dies in dem Sinn, als er unter Struktur ein Ensemble von Elementen versteht, die durch dynamische Beziehungen miteinander verbunden sind. Diese Relationen können sehr wohl widersprüchlich sein und das Verhältnis der Elemente zueinander verändern, die Identität der Struktur bleibt jedoch erhalten. Innerhalb der Struktur gibt es eine Hierarchie, in der meist ein Element dominiert. Die Struktur selbst ist keine abgeschlossene Ganzheit.

Der Strukturbegriff ist für Jan Mukařovský ein Metakonzept, das eine Beschreibung moderner Künste zu bewerkstelligen vermag.[87]

Hinsichtlich vorliegender Arbeit ist an den Ausführungen von Jan Mukařovský besonders die Unterscheidung zwischen dem Artefakt und dem ästhetischen Objekt interessant. Das Artefakt ist objektiv gegeben. Es verändert sich nur durch äußere Einflüsse, zB. bei Gemälden durch ein Verblassen der Farben. Das ästhetische Objekt ist demgegenüber abhängig von den jeweiligen ästhetischen und außerästhetischen Normen und Werten einer Zeit, Region oder sozialen Formation und bildet sich im Prozess der Rezeption des Artefakts.[88] Frank Illing bemerkt, dass die Unterscheidung zwischen Artefakt und ästhetischem Objekt es prinzipiell ermöglicht, die ästhetische Einstellung auf die in der Konzeptkunst postulierten «theoretischen Objekte» auszudehnen, denen kein materielles Artefakt mehr entspricht und die solchermaßen ebenfalls als Kunstwerke behandelt werden können.[89]

Den Umgang mit Kunstwerken selbst wollte Jan Mukařovský entpsychologisiert wissen. Er argumentierte rezeptionstheoretisch, dass die Materialisierung des künstlerischen Werks, demselben zu einer objektiven Größe verhilft. Bei Jan Mukařovský ist das Kunstwerk Zeichen, wobei sein Zeichenbegriff eine kommunikationstheoretische Dimension hat, insofern er unter Zeichen eine unabhängige Vermittlungsinstanz zwischen Sender und Empfänger, zwischen Künstler und Kollektiv (Rezipienten) versteht.

Der Künstler erscheint bei Jan Mukařovský gleichsam als sein erster Rezipient, da die künstlerische Kommunikation die Geltung von Normen manifest werden lässt, Werte zuerkennt, Funktionen verleiht, «Unabsichtlichkeiten» wahrnimmt. Im Kommunikationsprozess zwischen Künstler und Kollektiv ist der Künstler abwesend und wird nur durch sein Artefakt repräsentiert. Für die Rezipienten ist der Künstler ein Sender des Zeichens mit kommunikativer Absicht, denn andernfalls würde das Objekt als Sache und nicht als Zeichen wahrgenommen. Setzt der Rezipient eine kommunikative Absicht voraus, also den Zeichencharakter des Kunstwerks, lässt sich diese Rezeptionsstrategie auf alle Komponenten des Kunstwerks anwenden: Jede

[87] Frank Illing, 2001: 150
[88] Frank Illing, 2001: 167
[89] Frank Illing, 2001: 169

Linie, jede Farbe kann «etwas» bedeuten - in welchem Ausmaß, das hängt vom jeweiligen Normensystem ab.[90]

Nach Jan Mukařovský objektivieren sich Normen als Grundlage der Produktion, Rezeption und Bewertung von Kunstwerken als ästhetische Objekte, wobei die Objektivierungen nicht als isolierte Erscheinungen auftreten, sondern bestimmte Relationen zueinander aufweisen. Ihren Ort haben die Relationen im Bewusstsein der Wahrnehmenden, wo sie in gewissem Maße kollektiv stabilisiert sind.[91] Die Wahrnehmung von Kunstwerken beruht nach Jan Mukařovský auf einem zumindest impliziten Wissen um geltende ästhetische Normen.

Das kollektive Bewusstsein als «Sitz» der ästhetischen Norm ist nicht als «unifizierte Instanz oberhalb der Einzelbewusstseine» zu verstehen, betont Frank Illing und verweist auf die verschiedenen räumlichen, schichtspezifischen, historischen usw. Normausprägungen bei Jan Mukařovský, die gleichzeitig und/oder nebeneinander vorkommen können: «Die Theorieanlage lässt jede Form von Vermischung, Überschneidung, Konkurrenz und Koexistenz verschiedener ästhetischer Normen zu.»[92]

Voraussetzung für die Produktion, Zirkulation und Rezeption von Kunstwerken und die damit verbundenen Diskurse ist daher die Reproduktion ihrer gesellschaftlichen Verhältnisse und Prozesse, die «Infrastruktur»[93] der Kunst.

Auf diese Infrastruktur zielt vorliegende Arbeit mit dem Begriffstitel des «Kunstgeschehens» ab, wobei zunächst die Hauptidentitäten beschrieben werden sollen, die an diesem Geschehen teilhaben. Die Beschreibungen werden analog den unterschiedlich «alten», das heißt unterschiedlich schnell gewachsenen Identitäten immer aktueller, führen in das zeitgenössische Geschehen und zeigen die unterschiedlichen Verstrebungen.

[90] Frank Illing, 2001: 169ff
[91] Frank Illing, 2001: 157ff
[92] Frank Illing, 2001: 164
[93] Frank Illing, 2001: 162

KARTE_3
IDENTITÄTEN

Odysseus gelang die Kunst der Meisterung der Versuchungen und Bedrohungen durch die äußere und innere Natur, indem er eine innere Kontrollinstanz errichtete und damit eine reflexive Distanz zu naturhaften, triebgesteuerten Abläufen ermöglichte. Das macht Odysseus noch zu keinem Akteur des Kunstbetriebs, aber das klassische Griechenland zum Ursprung des existentiellen Bruchs mit der Vorstellung einer unverrückbaren Einordnung in den kosmischen Ablauf, zum Ort der Vorstellung einer Emanzipation von unerklärlichen und unbeeinflussbaren Naturgewalten. Im Laufe des Zivilisationsprozesses kommt schließlich jenes moderne Individuum mit spezifischen Konstruktions-vorstellungen zur Welt, das nur als historisch zu begreifen ist, und nicht als Ausdruck einer universellen Menschennatur.

Identitäten des Kunstbetriebs sind daher keine «natürlichen», sondern historisch gewachsene Rollen: Künstler, Vermittler, Rezipienten gibt es vereinfacht gesagt, weil Menschen im Laufe ihrer Geschichte Konstruktionsvorstellungen davon entwickelt haben. Anfangs habe ich für die Beschreibung der am Kunstgeschehen Beteiligten mit dem Begriff der «Rollen» oder den «Akteuren» operiert. In Anlehnung an die Beschreibungen zu Kultur und Vergesellschaftung[94] erschien mir der Begriff der «Identitäten» jedoch konsequenter, weil dieser Begriff meiner Meinung nach mehr auf Entwicklungen hindeutet, wie sie auch für Kultur und Vergesellschaftung gelten.

Den folgenden Identitätsbeschreibungen liegen gesamtgesellschaftliche Entwicklungen zugrunde, die es schließlich ermöglichen, dass auf die Frage nach denjenigen, die am Kunstgeschehen beteiligt sind, Antworten gegeben werden, die wiederum mit der Zeit und dem Ort in Einklang stehen, da die Frage «Wer bist du?» gestellt wird.
Heiner Keupp u.a. geben in ihren Forschungen über «Identitäten der Spätmoderne»[95] einen kleinen Einblick in die historische Genese des modernen Selbstverständnisses der Individuen: Die Entstehung von Vorstellungen der

[94] vgl. Karte_0 Kunst und Kultursoziologie und Karte_1 Vergesellschaftung
[95] Heiner Keupp u.a., 2002

Individualität im modernen Sinn wird mitunter ins Mittelalter datiert, aber zumeist mit der beginnenden Neuzeit assoziiert.

Die Identitätskonstruktionen des neuzeitlichen Subjekts prägen diese durch die «Dialektik der Aufklärung»: einerseits bestimmt von dem Anspruch der Aufklärung seinen eigenen authentischen Lebenssinn zu finden, das individuell für jeden Menschen existiert, andererseits mit einer etablierten bürgerschaftlichen Herrschaftsordnung konfrontiert, die dem vierten Stand und dem weiblichen Teil der Gesellschaft die Idee der Lebenssouveränität absprach. Dieser Doppelcharakter von Emanzipation und Unterwerfung ist bis heute auf die eine oder andere Weise prägend geblieben. Gleichsam «natürlich» wurde die Vorstellung von einem eigentlichen, in den verschiedenen Lebenslagen sich durchhaltenden «Ich», obwohl dies kulturell nicht universal und geschichtlich recht jung ist.

Die Vorstellungen von einem gelungenen Leben und einer gelungenen Identität wandeln sich mit den kulturellen, ökonomischen und sozialen Veränderungen. Max Weber, der in seiner Religionssoziologie die Entstehung des Kapitalismus mit dem Siegeszug des Protestantismus in Verbindung brachte, skizzierte einen Sozialcharakter vom rastlos tätigen Menschen, der durch seine Bestrebungen die Gottgefälligkeit seiner Existenz beweist, und beschrieb damit eine Haltung, welche die abendländische Zivilisation geprägt hat, und die in der protestantischen Ausformung als methodische Lebensführung ihre perfekte Gestalt erhielt.

Bei Norbert Elias findet sich die Verinnerlichung dieser Grundhaltung als «Selbstzwangapparatur»: Die Kontrolle von Affekten und Handlungen wird im Laufe des Zivilisationsprozesses von den Menschen verinnerlicht. Das Über-Ich fordert Unterwerfung, und einmal mehr erscheint die Moderne nicht nur durch die Emanzipationsidee geprägt sondern, immer auch durch das repräsentiert, was die Sprachwurzel von «Sub-jekt» ausdrückt: Unterwerfungen.[96]
Das gezähmte, verkapselte Subjekt provoziert ein Gefühl des in sich Eingeschlossenseins: der «homo clausus» hat sich verschanzt - und wird zum Fadenkreuz der Kritik an einer Identitätskonstruktion eines in seine Innerlichkeit eingeschlossenen Subjekts mit seiner «monologisch» gedachten Identität, eines androzentrisch gedachten Individuums.[97]

[96] Heiner Keupp u.a., 2002: 23
[97] Heiner Keupp u.a., 2002: 16ff

In der Dekonstruktion grundlegender Züge modernen Selbstverständnisses werden Vorstellungen von Einheit, Kontinuität, Kohärenz, Entwicklungslogik oder Fortschritt in Frage gestellt. Stattdessen werden Kontingenz, Diskontinuität, Fragmentierung, Bruch, Zerstreuung, Reflexivität oder Übergänge thematisiert. Die Vorstellung von Identität als einer fortschreitenden und abschließbaren Kapitalbildung wird zunehmend abgelöst von der Idee eines Projektentwurfs vom eigenen Leben:

> «(...) oder um die Abfolge von Projekten, wahrscheinlich sogar um die gleichzeitige Verfolgung unterschiedlicher und teilweise widersprüchlicher Projekte, die in ihrer Multiplizität in ganz neuer Weise die Frage nach Kohärenz und Dauerhaftigkeit bedeutsamer Orientierungen des eigenen Lebens stellen.»[98]

Ohne Zweifel beeinflusst das, was Menschen als ihren Alltag erfahren, die Erfahrung ihrer selbst. Was Menschen in spätmodernen Gesellschaften alles an Umbrüchen in ihrer alltäglichen Ausgestaltung erfahren:

- Lockerung und Abnahme traditioneller Erfahrungen,
- Normenvielfalt und damit die Entgrenzung individueller und kollektiver Lebensmuster,
- das Brüchigwerden von Erwerbsarbeit als Basis von Identität,
- die Fragmentierung von Erfahrungen,
- die Erfahrung virtueller Welten als neue Realitäten,
- das Zeitgefühl einer «Gegenwartsschrumpfung» durch Innovationsverdichtung,
- die Pluralisierung von Lebensformen,
- Veränderungen der Geschlechterrollen,
- die Veränderung des Verhältnisses vom Einzelnen zur Gesellschaft in Folge der Individualisierung und schließlich auch
- die individualisierten Formen der Sinnsuche.[99]

Diese Erfahrungen der Menschen gerinnen nach Norbert Elias in «Figurationen», in gestalthaften sozialen Formationen, in denen spezifische «Wir-Ich-Balancen» hergestellt werden. Die Alltagserfahrungen der Subjekte der

[98] Heiner Keupp u.a., 2002: 30
[99] Heiner Keupp u.a., 2002: 46

Gegenwart unterscheiden sich von denen der Aufstiegsperiode der Moderne. Die Subjekte der fortgeschrittenen Industrieländer machen die Grunderfahrung einer radikalen Enttraditionalisierung, den Verlust von unstrittig akzeptierten Lebenskonzepten, übernehmbaren Identitätsmustern und normativen Koordinaten:

«Subjekte erleben sich als Darsteller auf einer gesellschaftlichen Bühne, ohne daß ihnen fertige Drehbücher geliefert würden. Genau in dieser Grunderfahrung wird die Ambivalenz der aktuellen Lebensverhältnisse spürbar. Es klingt natürlich für Subjekte verheißungsvoll, wenn ihnen vermittelt wird, daß sie ihre Drehbücher selbst schreiben dürften, ein Stück eigenes Leben entwerfen, inszenieren und realisieren könnten. Die Voraussetzungen dafür, daß diese Chancen auch realisiert werden können, sind allerdings bedeutend. Die erforderlichen materiellen, sozialen und psychischen Ressourcen sind oft nicht vorhanden, und dann wird die gesellschaftliche Notwendigkeit und Norm der Selbstgestaltung zu einer schwer erträglichen Aufgabe, der man sich gern entziehen möchte.»[100]

Diese Skizze aktueller Identitätsarbeit möchte ich den folgenden Beschreibungen als Grundlage voranstellen. Auf der Karte_5 werden diese Beschreibungen ausgearbeitet. Im Folgenden geht es mir demgegenüber mehr um eine Veranschaulichung der Figuren im Kunstgeschehen.

Künstler

Die Verbindung von Kunstwerk und Künstler ist für uns eine Selbstverständlichkeit, die nicht für jede Kultur und nicht für alle Zeiten einer Kultur gilt. Die Verbindung von Werk und Person ist ein Produkt politischer, sozialer, psychologischer Entwicklungen, in deren Folge das Kunstwerk aus seinem kultischen, magischen, religiösen Dienst freigesetzt wurde und für die Künstler traditionelle Rollenkonstellationen nicht mehr galten:

[100] Heiner Keupp u.a., 2002: 53

«Eine Leben und Schicksal des bildenden Künstlers betreffende Über-
lieferung kann nur entstehen, wenn es zum Brauch gehört, das Kunst-
werk mit dem Namen seines Schöpfers zu verbinden.»[101]

Ernst Kris und Otto Kurz erzählen «Die Legende vom Künstler» als eine
Legende des Augenblicks der Freisetzung. Dieser Augenblick ist kein fest-
zuschreibender Punkt in einer Abfolge, vielmehr verläuft er entlang der
Richtung und Art jener Vorstellungen, die an die Person von Künstlern
geknüpft wurden und werden.[102]
Bis zum 14./15. Jahrhundert blieb diese Person in der Regel anonym. In der
Folge noch genauer zu betrachtender Entwicklungen trat an die Stelle der
Anonymität eine Kette von Bildern. Vorstellungen, die sich kaum ablösten,
sondern eher überlagerten:

«Aus der Welt der Bauhütte und der Zunft führen sie uns in die Ateliers
der von Humanisten beratenden Meister, aus der kirchlichen und bür-
gerlichen in die höfische Welt, aus dem Banne des Handwerks in die
akademische Kunsttradition, aber auch zu höchster Entfaltung indivi-
dueller Eigenarten, zu höchster Wertung des Schöpferischen im *divino
artista*.»[103]

Wandlungen der künstlerischen Situation stehen im Zusammenhang mit
Umwälzungen in der Gesellschaft und mit dem Wandel von Gesellschaft an
und für sich. Im Zuge solcher Veränderungen geschah es, dass Künstler
ihren Namen unter ihre Werke setzten. Diese uns selbstverständliche Ver-
fahrensweise findet ihren größten historischen Kontrast in der Antike.

Bei der Betrachtung von Kunst und Künstlern in der Antike muss man
auch die Gesellschaft insgesamt als konträr zu der heutigen feststellen. Ein
stabiles, korporatives Schichtsystem band die Kunst mit einem Kunstver-
ständnis ein, das sowohl das *Künstliche* wie das *Künstlerische* umfasste. Die
Funktion der Kunst bestand in der Nachahmung der Natur. Damit ist aller-
dings nicht DIE Funktion der Kunst gemeint, die es in dieser Allgemein-
form nicht geben kann, sondern die Diskussion um die dominante ästheti-
sche Funktion und die zweitrangigen außerästhetischen Funktionen. Die
Nachahmung der Natur war ein Prinzip mit ästhetischer Funktion, die För-

[101] Ernst Kris und Otto Kurz, 1995: 24
[102] Ernst Kris und Otto Kurz, 1995: 25
[103] Ernst Kris und Otto Kurz, 1995: 27 (Hervorh. Orig.)

64

derung von Tugenden wie bürgerlicher Patriotismus und religiöse Hingabe sowie didaktische Ziele waren demgegenüber außerästhetische Funktionen. Die dargestellten Figuren waren superiore Wesen, Übermenschen. Zwangsläufig ergab sich daraus ein nicht-realistischer Stil, der sich konventionalisierter Darstellungsformen bediente.[104] Bildende Künstler waren Handarbeiter, Handarbeit wiederum war Sklavenarbeit und diese wurde entsprechend gering geschätzt. Kunstwerke waren zur Verehrung vorgesehen und die Verehrung galt dem Dargestellten - unabhängig von dessen Urheber.

Diese Funktion und deren Ausgestaltung korrespondieren mit der Art der ästhetischen Funktion: In der Nachahmung der Natur steckt eine asymmetrische Beziehung, eine Überwältigung durch Natur. Hans Blumenberg weist in seiner Betrachtung des Pathos, der dem schöperischen Gedanken anhaftet, darauf hin, *wogegen* sich dieser Gedanke abgrenzen musste und wieviel Stärke er daher aufbringen musste, um sich zu etablieren: Nachahmung heißt, das Nachgeahmte nicht sein. Kunst wäre nur Seinsderivat, dem eigentlich Seienden fern stehend. In der platonischen Ideenlehre macht der Handwerker, der Bett und Tisch herstellt, etwas Neues in Hinblick auf die phänomenologische Welt, nicht aber in Hinblick auf den idealen Kosmos, in dem es die Ideen dieser Dinge immer schon gibt. Während der Handwerker herstellt, stellt der Maler dar, der wahrhaftige Hervorbringer des eigentlich seienden Betts ist jedoch Gott.
Hans Blumenberg merkt an, dass hier die Schöpfung als Akt der Urzeugung von Wesenheit zum ersten Mal erfasst wurde. Bei Platon ist also alles Mögliche schon da, für die Menschen bleiben keine unverwirklichten Ideen übrig. Auch Aristoteles folgert, dass alles hergestellte Neue auf schon Daseiendes zurückgeht.

«Ontologisch bedeutet das: durch das Menschenwerk kann das Seiende nicht «bereichert» werden, oder anders ausgedrückt: im Werk des Menschen geschieht essentiell *nichts*.»[105]

Natur erscheint hier als Inbegriff des überhaupt Möglichen. Der werksetzende Mensch und handelnde Mensch vollbringt, was die Natur vollbringen würde, ihr - und nicht sein - immanentes Sollen. Erst wenn die Grundauffassung von Natur sich dahingehend ändert, sie als *Willensausdruck* Gottes zu erfassen, wird «aus der Theorie der Nachahmung eine Theorie der Wesens-

[104] Adolph S. Tomars, 1979: 198; auch bei Barbara Aulinger, 1992: 14ff
[105] Hans Blumenberg, 1981: 70 (Hervorh. Orig.)

relation, aus dem Erfinden wird ein Ablesen, ein Urteilen, ein Unterscheiden dessen, was in der Natur geschrieben steht.»[106] Seneca bestreitet die Vollständigkeit der Natur und sieht Kunst im Ausschlagen der Verbindlichkeiten, in der Lust am Überflüssigen. Das Verständnis der Faktizität und Unvollständigkeit der Natur lässt einen Spielraum des Möglichen für das Künstliche. Die Möglichkeiten wurden allerdings Gott zugeschrieben und nicht den Menschen.

Die Fragen nach Allmacht und Unendlichkeit, nach dem unendlichen Spielraum und der Möglichkeit findet man schließlich bei Descartes ausgesprochen, wenn er von der Seinsmöglichkeit zur Seinswirklichkeit übergeht: Die Natur wird zum faktischen Resultat mechanischer Konstellationen. Im 19. Jahrhundert wird der Faktizitätscharakter mit fortschreitenden Erkenntnissen auf dem Gebiet der Naturwissenschaften verstärkt. Natur wird zum Inbegriff möglicher Produkte der Technik. Der Gedankenbogen, der zwischen dieser Auffassung und jener der Antike liegt, veranschaulicht die Entwicklung zwischen dem heutigen Natur-, Technik- und Kunstverständnis und der antiken *Mimesis*-Idee.[107]

Ebenso wie in der Antike stellte die mittelalterliche Gesellschaft ein stabiles, korporatives Schichtsystem dar. Der Unterschied bestand in einem einheitlichen Feudalsystem anstelle von Stadtstaaten. In dieses Feudalsystem war eine organisierte Kirche verwoben, die Spitze der feudalen Aristokratie mit dem Klerus eng verflochten.[108] Ähnlich wie in der Antike hatte Kunst eine eindeutige Funktion, die nunmehr in der Verherrlichung und Veranschaulichung bestand. Die Darstellungen blieben nicht-realistisch.
In ihrer Funktion wurde die Kunst weitgehend instrumentalisiert, indem Kunst für die christliche Heilslehre ein Instrument darstellte, um zum Volk zu gelangen. Für die Herrschenden war Kunst ein geeignetes Mittel, um Macht zu demonstrieren und diese durch Verherrlichung zu verklären.[109]

Künstler standen in einer starken Abhängigkeitsbeziehung zum Klerus und der höfischen Aristokratie. Basis für die Beziehung von Künstler zur Hofgesellschaft bildete das Mäzenatentum, eine soziale Form, in der sich Menschen gravierend anders denn als gleichwertige Partner begegneten. Mäzene

[106] Hans Blumenberg, 1981: 75
[107] Hans Blumenberg, 1981: 92
[108] Adolph S. Tomars, 1979:198
[109] Die weiteren Ausführungen folgen, wenn nicht anders angegeben, Mason Griff, 1979

hatten eine superiore Position gegenüber den Künstlern inne. Die Beziehung zwischen ihnen war dem Mäzen und seinen Launen, seinem Geschmack unterworfen, die Beendigung dieser Beziehung für den Mäzen mit weitaus geringeren Konsequenzen verbunden als für den Künstler. Künstler agierten außerdem in einer starken Wettbewerbssituation: Sie mussten sicher stellen, dass keine anderen Künstler die Unterstützung des Mäzen erreichten. Obwohl diese Position der Künstler mitunter heikel und oftmals nicht besonders angenehm war, so war sie dennoch mitten in der (höfischen) Gesellschaft verankert.

Der Verlust dieser Position in der Gesellschaft wird in der Literatur mit dem Phänomen der «Entfremdung» in Verbindung gebracht. Entfremdung ist dabei kein Phänomen, das nur Künstler betrifft. Komplexer werdende Gesellschaften mit einem hohen Ausmaß an Arbeitsteilung lassen Menschen immer mehr zu Spezialisten werden, die ihren Platz in der Gesellschaft nicht mehr so einfach finden (können). Entfremdung bezeichnet auch jenen Umstand, der eine Loslösung einer Gruppe von den Mitgliedern ihrer Gesellschaft begleitet, die Werte und Traditionen in Frage stellen und grundlegende Kommunikationen und Interaktionen abbrechen. Entfremdung wird mehrheitlich krisenhaft gesehen. Wenn die Isolierung dieser Gruppe stark ist oder von langer Dauer, dann schafft sich diese neue Institutionen und eine neue oder variierte Lebensphilosophie. Auf diese Weise entstehen Subkulturen entlang der etablierten gesellschaftlichen Ordnung. Entfremdung findet also sichtbar und unsichtbar statt: auf ideologischer wie institutioneller Ebene als eine Abspaltung, die häufig mit Krisen verbunden ist.

Im Fall der Künstler verbindet Mason Griff das Einsetzen einer solchen Entfremdung mit der französischen Revolution. Mit diesem Ereignis starb eine alte soziale Ordnung und wurde durch eine neue ersetzt, mit der alten Ordnung starb aber auch das Mäzenatentum in seiner ursprünglichen Form, das die meisten Künstler unterstützt hatte. Neue Formen der Unterstützung schlossen nicht sogleich an, viele Künstler sanken ökonomisch ab.
Hierin unterscheidet sich die französische Revolution von anderen politischen Unruhen: Nach den Machtübernahmen wurde den Künstlern keine spezifische Rolle zugeschrieben, ihre einstige Unterstützung wurde ihnen entzogen, aber keine neue geboten. Dies geschah gerade in einer Zeit, als sich das Zentrum der Malerei und vieler anderer Künste von Italien nach Frankreich, dem Schauplatz der Revolution, verschob. Die Erfahrungen

dieser Künstler mit der Revolution hatten mehr Einfluss auf die Rolle von Kunst und Künstler, als dies in anderen Ländern zu anderen Zeiten der Fall war. Natürlich ist nicht das genaue Datum der französischen Revolution für die Entwicklungen wichtig, Vor- und Nachläufer umgaben dieses geschichtliche Ereignis: Schon vor dem Ausbruch der Revolution waren Künstler in Europa von ihrer Gesellschaft abgesonderter als andere Mitglieder darin. Die Hofteilhabe war exklusiv, auch zahlenmäßig gesehen. Doch nach der Revolution änderte sich die Situation für Künstler in erheblich größerem Umfang. Durch den Untergang des Adels ging auch die gewohnte Unterstützung für Künstler unter. Unterstützung wurde nun von der Mittelschicht erhofft, die in ihrer Mehrheit weder Verständnis noch Sympathie für Künstler aufbrachte, deren Lebensform und Wertvorstellungen radikal anders waren als jene der Bürgerlichen.

Das Bürgertum bestand aus Menschen des Kommerzes, die ihre Position in einem kompetitiven System erhöht hatten. Menschliches Handeln wurde als instrumentelles Handeln angesehen, die Ding- und Objektwelt wurde ebenso wie die Menschen selbst dem Nützlichkeitsprinzip unterstellt. Zwischen Künstler und Bürgertum bestand also ein grundlegender Gegensatz und darüber hinaus nun das Problem, dass sie persönlich miteinander in Kontakt treten mussten. Außer den «Salons», den ersten öffentlichen Ausstellungen, gab es keine institutionalisierten Formen für Kauf und Verkauf. Die Salons wurden allerdings von der Akademie kontrolliert, und wenn man von dieser nicht favorisiert wurde, bestand keine Möglichkeit zum Verkauf, da es sonst keine vermittelnde Kraft gab. Künstler und Bürger interagierten daher auf persönlicher Ebene mit vollkommen unterschiedlichen Orientierungen: Künstler standen mit ihrer äußerlichen Erscheinung, ihren Ansichten und Wertorientierungen im Kontrast zur Moral und den rationalen Werten potentieller Käufer. Geschäftsmänner trafen auf eine idealistisch orientierte Gruppe, die keine kommerzielle Erfahrung besaß und sich von geschäftlichen Transaktionen abgestoßen fühlte. Für den Geschäftsmann zählte der Profit, für die Künstler die Hoffnung, dass diese Transaktionen auch im Wettbewerb um ihre Werte stattfänden.

Davon abgesehen blieb Künstlern nicht viel anderes übrig, da sie nur allzu oft am Rande des Verhungerns standen. Mason Griff weist darauf hin, dass sich diese Geschäfte von anderen auch dadurch unterschieden, als das Produkt kein objektives war. Das heißt, Künstler unterhielten eine starke persönliche Beziehung zu dem zu verkaufenden Objekt, das eigene kreative

Bemühungen widerspiegelte. Jedes Feilschen auf Seiten des Käufers wurde vom Künstler als persönliche Bewertung und als persönlicher Angriff interpretiert. Häufiger stattfindende Strategien dieser Art trugen zur Entwicklung eines Stereotyps bei, dem Künstler mit wachsender Feindschaft gegenüberstanden.

Mit der Verschlechterung ihrer Lebensbedingungen und der Verstärkung der Entfremdung wurden Bürger zu einem kollektiven Symbol, das von den Künstlern für ihre Verelendung verantwortlich gemacht wurde. Bei Mason Griff findet sich kein Hinweis darauf, warum umgekehrt Bürger Geschäfte mit Künstlern machten. Wenn man hier jedoch das Distinktionsverhalten von Oberschichten und das Nachdrängen der Unterschichten nach Norbert Elias einfügt,[110] und demgemäß die Bürger als aufstrebende Schicht betrachtet, die gewisse Verhaltensweisen der Oberschicht übernehmen, um sich von den Schichten darunter wiederum abzugrenzen, dann fällt gerade das Sich-umgeben mit Kunst und Künstlern unter Verhaltensweisen der oberen Schichten, die es sich leisten können, sich etwas derart «Nutzloses» wie Kunst zu gönnen und nicht bloß auf die Erfüllung der Grundbedürfnisse reduziert zu sein. Dieser Gedanke bedeutet, dass Kunst erneut ihre Funktion verändert hatte, indem sie von einem Instrument der Verherrlichung der Macht in einem exklusiven Sinne zu einem Instrument der Verherrlichung von Macht in einem demokratischeren Sinne wurde.

Für Künstler bedeutete dies zunächst eine Veränderung der Lebens- und Arbeitsbedingungen und oftmals eine Verschlechterung dieser Bedingungen. Ihre Reaktion darauf bestand in der Entwicklung einer Ideologie, die das Leiden der Künstler legitimierte und ihm Bedeutung verlieh. Mason Griff betont, dass die Romantik keineswegs nur eine künstlerische und literarische Bewegung war, sondern auch eine Revolution sozialer Anschauungen und des sozialen Denkens. Sie wandte sich gegen eine Gesellschaft, die sowohl individuelle als auch kollektive Möglichkeiten angriff. Radikaler war hier das Gedankengut der Boheme, das Künstler ebenfalls stark beeinflusste, besonders als sich im Laufe des 19. Jahrhunderts die sozialen und wirtschaftlichen Bedingungen der Künstler weiter verschlechterten.

Die Bohemiens standen wie die Romantiker in Opposition zur Gesellschaft. Es gab sie in vielen größeren Städten Europas, mit Paris als ihrem Zentrum,

[110] Norbert Elias, 1994

die mit einer moralischen, ästhetischen und praktischen Protesthaltung sowie einem doktrinären und praktischen Anarchismus ein Zuhause boten. Die Bohemiens gaben der romantischen Bewegung einen zusätzlichen Impuls, dennoch sind Romantik und Boheme in ihrer Richtung wie Gewichtung unterschiedlich. Die Romantik zehrte von der Utopie einer Idealgesellschaft, die Bohème zielte auf die Zerstörung der Gesellschaft, ohne sich darum zu kümmern, was danach sein sollte. Im Laufe der Zeit entwickelten sich weitere Ideologien, die zum Teil miteinander konkurrierten. So entstand beispielsweise der Naturalismus als Reflex auf den Empirismus der Naturwissenschaften. Er spiegelte die Desillusionierung der Revolution von 1848 wider, die Niederlagen der Utopien und die fortschreitende Bedeutung von Fakten und Realität. Der Naturalismus hatte starken Einfluss auf die Bildthemen der Malerei, dennoch blieb für das Verhalten und die sozialen Einstellungen der Künstler weiterhin eine Verbindung von Romantik und Boheme-Ideologie bestehen:

> «Denn während die verschiedenen *Ismen* den Stil und den Gegenstand des Malers beeinflussen konnten und auch tatsächlich beeinflussten, konnten sie weder seine Not lindern noch die Realitäten seiner ökonomischen Existenz ändern.»[111]

Es sind aber nicht nur die Künstler, die als Außenseiter der Gesellschaft auftraten, ebenso zählten Journalisten, Schriftsteller, Philosophen dazu. An dieser Stelle ist Mason Griff denn auch versucht, die Lage der Künstler aus ihrer besonderen Tätigkeit abzuleiten und damit selbst ein Stück an der «Legende» der Künstler zu schreiben:

> «Aber vielleicht kann ein Künstler gerade durch die Art seiner Arbeit nicht so vollständig in die Gesellschaft integriert werden, wie es anderen Mitgliedern möglich ist. Denn kreativ zu sein bedeutet, daß neue Ideen produziert werden, und Neuheit ist häufig einfach aufgrund ihrer Unbekanntheit, die etablierte und gewohnte Traditionen bedroht, suspekt. Wo es eine Gruppe von Künstlern gibt, die konstant etwas Neues schafft und die versucht, die Neuheit ihres Ausdrucks zu rechtfertigen, machen die Gruppenmitglieder natürlich Bekanntschaft mit neuen Ideen, die noch nicht vollständig den anderen Mitgliedern der Gesell-

111 Mason Griff, 1979: 101

schaft vermittelt wurden, und so wird der Künstler >anders<, exzentrisch - und suspekt.»[112]

Bei dem Stellenwert, den Neuheit (mittlerweile) gesamtgesellschaftlich einnimmt, bezweifle ich, dass Neuheit und das Einstehen für sie tatsächlich diejenigen Kategorien sind, die künstlerische Tätigkeit und die Stellung von Künstlern erhellend verknüpfen können. Für die Erklärung des Zusammenhangs von künstlerischer Tätigkeit und ihrer Stellung in der Gesellschaft möchte ich an die weiter oben angeführten Gedanken über die Stellung von Natur, Technik und Kunst in den Vorstellungen der Menschen anknüpfen und dabei wieder den Ausführungen von Hans Blumenberg folgen.

Er beschreibt, wie mit dem Entstehen der neuzeitlichen Wissenschaften und der Artikulation eines radikalen Selbstverständnisses der Mensch der Natur die Konstruktion gegenüberstellt und sich damit zum «schöpferischen Wesen» krönt. Das vehemente Pathos, das dieses Attribut des Schöpferischen begleitet, muss nach Hans Blumenberg mit der Durchsetzung des neuzeitlichen Begriffs des Menschen von sich selbst verstanden werden: eine Durchsetzung gegen die überwältigende Geltung des Axioms von der «Nachahmung der Natur». Hans Blumenberg sieht in der Überwindung dieses Axioms, in dem beharrlichen Insistieren auf das schöpferische Subjekt eine Haltung, die «über das Ziel hinausschießt»:

«(..) es ist nicht nur eine politische Weisheit, daß sich der Besiegte für den Sieger im Augenblick des Sieges aus dem Feind in eine Hypothek verwandelt. Lässt ein Widerstand nach, gegen den alle Kräfte aufgeboten werden mussten, so tragen die mobilisierten Energien leicht über die erstrebte Position hinaus.»[113]

Der Bruch mit dem Nachahmungsprinzip und das Pathos des schöpferisch-originären Menschen treten vor allem beim technischen und nicht beim künstlerischen Menschen hervor. Der Mensch blickt nicht mehr auf die Natur, um seinen Rang im Seienden abzulesen, sondern auf die Dingwelt, die er selbst hat entstehen lassen. Dennoch konzentriert sich die Bezeugung des Schöpferischen auf bildende Künste und Poesie.

[112] Mason Griff, 1979: 102
[113] Hans Blumenberg, 1981: 57

Den Grund dafür sieht Hans Blumenberg in der «Sprachlosigkeit» der Technik: Für die herankommende technische Welt stand keine Sprache zur Verfügung, die künstlerische Welt konnte dagegen immerhin auf antike Kategorien und Metaphern zurückgreifen. Verlegenheit der Artikulation findet sich dennoch in beiden Fällen angesichts des Übergewichts der Nachahmungs-Tradition und der Rebellion dagegen. Neue Verständnisweisen setzten sich eher gewaltsam durch, so auch das «Originalgenie» im 18. Jahrhundert. Die Überbetonung der authentisch menschlichen Hervorbringung in Kunst und Technik entspringt der Widersetzung gegen die Bestimmung des Menschenwerkes als Nachahmung der Natur.

Daraus folgert Hans Blumenberg die Auflösung der Identität von Sein und Natur. Natur wurde auf ihren Material- und Energiewert reduziert, wodurch sich Kunst emanzipieren konnte, anstatt nur mehr etwas zu bedeuten, konnte Kunst *sein*.
Allerdings stellt sich die Frage: «(..) ist nicht dieses Sein, das eine der unendlich vielen gleichsam *neben* der Natur liegengebliebenen Möglichkeiten aufnimmt, ebenso faktisch und beliebig wie das der Natur?»[114]

Diese Frage beantwortet Hans Blumenberg mit dem Zirkel, aus dem die Kunst ausgebrochen war: Im Geschaffenen stellt sich unvermutet die Ahnung des Immer-schon-Daseienden ein, bestürztes Wiedererkennen, in dem sich ankündigen mag, dass nur eine Welt die Seinsmöglichkeiten gültig realisiert und daß der Weg in die Unendlichkeit des Möglichen nur Ausflucht aus der Unfreiheit der Mimesis war. Allerdings weiß Hans Blumenberg dies durchaus positiv zu sehen:

«Es ist ein entscheidender Unterschied, ob wir das Gegebene als das Unausweichliche *hinzunehmen* haben, oder ob wir es als den Kern von Evidenz im Spielraum der unendlichen Möglichkeiten wiederfinden und in freier Einwilligung *anerkennen* können. Das wäre, worum es letztlich ginge, die «Verwesentlichung des Zufälligen»».[115]

Dies auf die künstlerische Tätigkeit bezogen bedeutet, bereits für ein zukünftiges Verständnis zu sprechen. Noch befinden wir uns höchstens «im Auslauf des agonalen Prozesses dieser Überwindung»[116] der Mimesis und

[114] Hans Blumenberg, 1981: 93 (Hervorh. Orig.)
[115] Hans Blumenberg, 1981: 93f (Hervorh. Orig.)
[116] Hans Blumenberg, 1981: 93

daher noch immer in einer Ära der Überbetonung des Schöpferischen. Das künstlerische Talent wird nach wie vor als naturgegeben angesehen, als innerer Drang zur Betätigung. Der Beruf des Künstlers kann nicht von jedem Tüchtigen erlernt werden. Diese Aufwertung des künstlerischen Status lässt sich nach obigen Erläuterungen als ideologische skizzieren und überhöht die Person des Künstlers, wobei sie gleichzeitig die Integration dieser «gottähnlichen» Wesen in die Gesellschaft erschwert.

Die Stellung der Künstler in der Gesellschaft des 20. und 21. Jahrhunderts ging einher mit verstärkten gesamtgesellschaftlichen Individualisierungsschüben, mit der Entwicklung des industriellen Kapitalismus, der Abspaltung der Künstler von jeder klar definierten Gruppe oder Schicht und ohne sichere Unterstützung, da die alte Unterstützungsform des Mäzenatentums durch ein Händler-Kritiker-System ersetzt und die Künstler einer eigentümlichen Marktposition ausgesetzt wurden.

Janet Wolff macht darauf aufmerksam, dass diese Beschreibung für ein historisches Verständnis gültig ist, aber daraus nicht der Schluss gezogen werden kann, dass es heute nur einen Typus von Künstlern gibt, gemäß den Vorstellungen vom sich abstrampelnden, selbständigen Maler, der seine Arbeiten an Händler und Galeristen zu verkaufen versucht. Es gibt durchaus neue Formen des Mäzenatentums und neue Arbeitsformen für Künstler, die als solche in verschiedenen Branchen tätig sind. Was hier zum Tragen kommt, ist die Unterscheidung von «Hochkunst» und «Trivialkunst»: Künstler, die für die Industrie arbeiten, entfernen sich im gängigen Verständnis von der «Hochkunst», die ja «zweckfrei» ist, und deren Kreativität eine Sonderstellung gegenüber allen anderen Formen von Kreativität einnimmt. Diese Sonderstellung vermag Janet Wolff nicht nachzuvollziehen, für sie ist diese eine historisch gewachsene, aber nicht per se begründbare:

«(...) essentially, artistic work and other practical work are similar activities. All, in the long run, have been affected by the capitalist mode of production and the social and economic relations thereof. For historical reasons, artistic work came to be seen as distinct, and as *really* "creative", as work in general increasingly lost is character as free, creative labour, and as artists lost their integrated position in society and became marginalised and isolated.»[117]

[117] Janet Wolff, 1993: 19

Künstlerische Tätigkeit ist aus dieser Perspektive von anderen Tätigkeiten nicht völlig verschieden. Das Verständnis, das auf eben dieser Unterschiedlichkeit beruht, erscheint so als eine Folge gewisser historischer Entwicklungen, die fälschlicherweise generalisiert und als essentieller Wesenszug der Kunst gewertet werden. Diese Feststellung darf nunmehr jedoch nicht als Abwertung künstlerischer Tätigkeit oder als ein Absprechen der Besonderheiten künstlerischer Kreativität missverstanden werden. Vielmehr ist jede Kreativität besonders, aber nur die künstlerische gilt als «die Eigentliche», und darauf weist Janet Wolff hin, dass eben dies eine Einschätzung ist, die gesellschaftlich-historisch bedingt ist.

Künstlerische Tätigkeit steht so gesehen nicht außerhalb gesellschaftlicher Verhältnisse, es ist ihre Integration, die zu unterschiedlichen Zeiten einer Kultur (und in unterschiedlichen Kulturen) verschieden stark ist. Weiter oben wurde die Romantik als eine Zeit beschrieben, in der die Integration relativ gering war. Diese Situation gilt für Künstler im 20. und 21. Jahrhundert nicht mehr in diesem Ausmaß. Formen der Reintegration von Künstlern fanden mitunter über den Zusammenhang von Kunst und Bildung statt.[118] Einerseits wird damit eine Verbreitung und Legitimation von Kunst erreicht: Der Lehrplan in Schulen umfasst nicht nur Literatur, sondern auch Kunst und Kunstbetrachtung. Menschen vieler Altersgruppen malen, besuchen Kunstkurse in Stätten der Erwachsenenbildung. Andererseits bieten die Universität und andere Bildungsinstitutionen Künstlern selbst einen Ort, an dem Kunst nicht nur vermittelt, sondern auch weiterentwickelt werden kann.

Eine weitere Integrationsform bildet nicht zuletzt der Markt. Indem Kunstvermittler als Puffer zwischen den unkonventionellen Künstlern und dem konventionellen Publikum traten, begann sich das herauszuschälen, was man heute gemeinhin den Kunst«betrieb» nennt: ein kollektives ökonomisches Handeln mit Kunst.

Kollektive Arbeit, die Arbeit in Netzwerken, ist kein besonderes Merkmal der künstlerischen Tätigkeit. Gesamtgesellschaftlich sind die Menschen dependenter und stärker in Kooperationslagen zusammengeschlossen worden. Für Künstler laufen diese kollektiven Lagen einerseits über die Ausbildungsstätten, die auswählen und prägen, dann über die Institutionen, die

[118] vgl. Mason Griff 1979; auch Boris Groys 1997b

auswählen und die ausgewählten Künstler einer größeren Öffentlichkeit zugänglich machen, die Vermittler und Kritiker, die Relevanz verleihen und die Förderungsstellen, die weiterhelfen und schließlich über die ökonomischen Überlegungen, die eine Rolle spielen.

Gerade eine historische Betrachtung zeigt, wie künstlerische Tätigkeit und die Vorstellung von derselben mit sozialen, politischen und ökonomischen Entwicklungen ebenso zusammenhängt wie mit Entwicklungen im Bereich der Kunst und Kunsttheorie selbst, und dass die historischen Konstellationen ihre Wirkungen oder Ausläufer bis in die heutige Zeit tragen.

Historisch jünger ist, im Vergleich mit den Künstlern, die Rolle der Vermittler. In Folge möchte ich exemplarisch auf Galeristen und Kunstjournalisten eingehen, wobei deren historische Betrachtung weitaus kürzer gehalten ist, einerseits weil sie historisch weniger weit zurückreichen, andererseits weil damit jene Zeit ins Blickfeld geschoben werden kann, deren Kunst die eigentliche Aufmerksamkeit dieser Arbeit gilt, die man «zeitgenössisch» nennt, und die in diesem Fall das Ende des 20. Jahrhunderts und den Anfang des 21. Jahrhunderts prägt.

Vermittler

Wie Künstler so haben auch Kunstwerke und der Umgang mit Kunstwerken eine Geschichtlichkeit. Robert Trautwein sieht diese Geschichtlichkeit der Kunstwerke in der abendländischen Gesellschaft ab dem Untergang des Feudalsystems eng an jene der Künstler angelehnt und sich als gesellschaftlicher Teilbereich «Kunst» Wege durch die Zeit bahnend.

«Die» Kunst ist dabei als *Verständnis* der Menschen von Kunst zu sehen, ein Verständnis, das sich ändert, erneuert, entwickelt. Es gleicht damit den weiter oben beschriebenen Vorstellungen von Künstlern. Wenn dort festgestellt wurde, dass die historischen Entwicklungen die Vorstellungen von Künstlern noch immer prägen, dann gilt dies für das Verständnis Kunst in einem weitaus höheren Ausmaß. Beim Kunstverständnis ist es gerade seine Geschichtlichkeit, die es charakterisiert. Kunstobjekte stammen aus der Vergangenheit und beziehen sich direkt oder indirekt auf die Vergangenheit. Künstler und Kunstobjekte werden in die Kunst*geschichte* einge-

schrieben und an dieser gemessen. Das Kunstverständnis (bzw. sein Plural) weist neben der Geschichtlichkeit aber auch noch Kommentarbedürftigkeit und die Vorstellung von «der Kunst» als autonomes Teilsystem auf. Diese Züge des heutigen Kunstverständnisses sind keine grundsätzlichen Züge eines Kunstverständnisses. Robert Trautwein verweist auf den historischen Wandel menschlicher Zugangsmöglichkeiten zu Kunst und geht dabei auf den Augenblick der Freisetzung der Künstler ein, im Unterschied zu den Ausführungen von Ernst Kris und Otto Kurz bzw. Hans Blumenberg geht er mehr der «Legende der Vermittler» nach:

«Noch in unseren unscheinbarsten Äußerungen über Künstler und ihre Werke steckt eine Einschätzung von dem, was Kunst vorher war und heute sein sollte.»[119]

Während im Mittelalter der - zumeist religiöse - Sinngehalt der Bilder auf ihre Erscheinung wirkte und Bedeutung wie Gebrauch dadurch festzulegen vermochte, änderte sich dies in der Renaissance. Kunstwerke erhielten nun auch Nebenbedeutungen, für die Regeln und Kriterien, Normen entwickelt werden mussten. Von nun an begleiteten Reflexionsansprüche und ein Bedürfnis nach Rechtfertigung die Kunstwerke - Begriffsarbeit, eine Theorie der Kunst entstand.

In unterschiedlichen Entwicklungen werden mal gleichzeitiger, mal versetzter die Kategorien der Geschichtlichkeit von Kunst, ihre Vermittelbarkeit und ihr Stellenwert umgeformt und verändert. Im 18. Jahrhundert hatte sich das geschichtliche Verständnis von Kunst so weit entwickelt, dass Forscher Zugriff auf die Vergangenheit erhielten und auf diese Weise zu Erkenntnissen gelangen konnten. Mit fortschreitender «Professionalisierung» wurde Geschichtlichkeit aber auch zu einem Problem. Die historische Distanz trug eine Entfremdungstendenz in sich, die das Bedürfnis nach entsprechenden Vermittlungsleistungen weckte. Diese wiederum nehmen die Kunst für sich ein, oder besser: für ein normatives Menschenbild. Das Verhältnis zur und das Verständnis von Kunst differenzierte sich mit der Zeit in die Kunstgeschichte, die Kunstpädagogik, die Kunstakademien, die Museen, den Bilderhandel und die Kunstkritik gegen Ende des 18. Jahrhunderts.

[119] Robert Trautwein, 1997: 11ff

Mit Beginn des zwanzigsten Jahrhunderts traten weitere Institutionen wie die Kunstgalerien, die Großausstellungen und die Kunstpublizistik hinzu. Seit Ende der sechziger Jahre entstanden als neueste Institutionalisierungsform die periodischen Kunstmärkte als kurzzeitige Ausstellungen professioneller Galerien und gewissermaßen als sekundäre Institutionalisierungsform der Kunstgalerien.

Seit den achtziger Jahren gibt es weitere Vermittler, die als art consultants, art advicers u.ä. auftreten. All diese Institutionen beherbergen eine Vielzahl von Akteuren, die selbst keine Kunst hervorbringen. Allerdings sind diese Institutionen bzw. einzelne Akteure wie Kuratoren und Ausstellungsmacher in der Lage, «zur Kunst erklären zu können.» Die Legitimation dazu erhalten sie durch ihre Rollen, in denen sie nicht im Verdacht stehen, korrupt oder wertorientiert zu handeln.

Diedrich Diedrichsen hat in diesem Zusammenhang auf eine Verschiebung des Genie-Subjekts hingewiesen: Nicht mehr die Produzenten von Kunst können dieses Attribut für sich nutzen, sondern ihre Stellvertreter, durch den Akt des Zur-Kunst-Erklärens.[120] Das Argument der Verschiebung stellt fest, dass die Frage der Schöpfung im Zuge des «Aufstiegs der Arrangeure»[121] um eine Dimension erweitert wurde: Nicht mehr nur die Werkherstellung, auch die Situierung des Werks gewinnt an Schöpferischem. Es handelt sich dabei um eine Aufwertung einer Tätigkeit, die für Rezipienten ohne Verweise darauf unsichtbar bliebe, was einer Nicht-Existenz gleichkommt. Fraglich erscheint mir allerdings, ob man hier tatsächlich von einem Geniekult sprechen kann. Wenn man bedenkt, welche historische Situation diesen extremen Begriff geboren hat, und wenn man diese mit der heutigen Situation vergleicht, in der einzelne Tätigkeiten aus einer Reihe von vernetzten Tätigkeiten nach mehr Aufmerksamkeit trachten, dann könnte man dies auch als Machtbalancierung sehen, wobei sich die Mächte gegenseitig mal mit mehr, mal mit weniger Erfolg kontrollieren bzw. die Gewichtung einzelner Mächte mal stärker, mal schwächer aufzutreten vermag.
Ein Beispiel einer solchen Machtausübung stellt die Arbeitsweise einer Galerie dar. In der Regel sind Galeristen die ersten oder zumindest die ersten wichtigen Stellen, die Künstler passieren müssen, um in den Kunstbetrieb zu gelangen. «Galerien» werden die verschiedensten Formen des Kunsthandels genannt: Poster- und Reproduktionsgalerien, Rahmereien, Ankaufs-

[120] Diedrich Diedrichsen, 2001: 214
[121] Barbara Basting, URL

und Verkaufsgalerien, Händler alter Meister und schließlich Galerien mit moderner Kunst. Nur auf letztere werde ich genauer eingehen.

Galerien zeigen wechselnde Ausstellungen mit unentgeltlichem Zugang. Gegenüber den Künstlern ihrer Ausstellungen sind geschäftliche Beziehungen die Regel, welche die künstlerischen und wirtschaftlichen Interessen der Künstler wahren (sollten). Der größte Einfluss von außen wirkt auf Galerien durch die Tätigkeiten der Auktionshäuser, welche eine Art Börse darstellen: Die auf Auktionen erzielten Preise wirken als Signale auf Kunstmarktteilnehmer wie Kunstmarktinteressierte.

Neben der Form der Galerie entscheidet die Ausrichtung des Galeristen über das Erscheinungsbild der Galerie. Prinzipiell kann jeder in Deutschland, Österreich und der Schweiz eine Galerie eröffnen und sich Galerist nennen, da dies keine geschützte Berufsbezeichnung ist. Innerhalb dieses Berufs ortet Ulrike Klein vor allem zwei Typen: Kunsthändler und Kunstförderer. Der Unterschied zwischen diesen beiden Typen besteht in ihrem Verhältnis zur Kunst.

Überspitzt formuliert stellen in der Perspektive der Händler die Künstler Lieferanten von Waren dar. Förderer hingegen interessieren sich für das künstlerische Schaffen selbst und fungieren als eine Art «Coach» für Künstler: Auch über längere Zeitspannen hinweg helfen und unterstützen sie Künstler, bauen diese auf, glauben an sie. Diese Einstellung macht sich auch im Kaufverhalten sichtbar: In der Regel kaufen Kunsthändler Künstler erst auf einer höheren Stufe der Karriereleiter als dies bei Förderern geschieht. Allerdings ist dieses Verhalten immer auch in Bezug auf den Kontext zu sehen, und im Fall der Händler und Förderer spielt die Wettbewerbssituation der Einkaufspolitik eine entscheidende Rolle.

Ulrike Klein stellt fest, dass seit den achtziger Jahren mehr Kunsthändler als Förderer anzunehmen sind. Einen Grund dafür sieht sie in dem Umstand, dass die Qualität einer Galerie von den von ihr vertretenen Künstlern bestimmt wird. Von Künstlern unabhängigere Qualitätsmerkmale werden allgemein in der Art der Präsentation und im Einhalten einer bestimmen Stilrichtung gesehen. Das Verhältnis von Galerist und Künstler kann in diesem Zusammenhang mit einer Spirale verglichen werden: Künstler bestimmen das Niveau einer Galerie, Galeristen «machen» Künstler. So lässt sich zumindest das Grundgerüst dieser Zusammenarbeit beschreiben. In der Praxis spielt das Werk, die Person des Künstlers und seine «Performance» sowie die Person des Galeristen eine weitere entscheidende Rolle.

Die Angebote aus der Zusammenarbeit von Galerist und Künstler sind stets begrenzt. Einerseits liegt dies daran, dass eine einzelne Person «Zulieferer» ist. Andererseits wird das Angebot von den Galeristen bewusst knapp gehalten, indem sie entweder verhindern, dass zuviel produziert wird oder sie die Zahl «guter» Perioden festlegen, und schließlich, indem sie die Zahl der Künstler gering halten, die sie für Galerienprogramm auswählen (meist zwischen acht und fünfzehn Künstlern). Insgesamt trägt diese Vorgangsweise dem Ziel Rechnung, nicht nur einzelne qualitativ gute Werke eines Künstlers zu fördern, sondern ein idenifizierbares Konzept vorstellen zu können, das die Entwicklung im künstlerischen Schaffen zu dokumentieren vermag.[122]

Aus unternehmerischerer Sicht arbeitet die Knappheit des Angebots schließlich Marktzutritten entgegen, wodurch sich eine Konzentration des Marktes auf einige wenige Galerien ergibt, die als Marktleader fungieren. Diese Konzentration wirkt wiederum auf die Künstler, die versuchen, in eine Galerie aufgenommen zu werden, die einen guten Ruf hat. Und auf die Nachfrager wirkt diese Konzentration, da sie sich dann auf diese Galerien verlassen, die sich außerdem zusätzliche Serviceleistungen besser leisten können als kleinere Galerien.

Es fällt schwer, sich über den Preis-Qualitätszusammenhang ein Urteil zu bilden, nicht so sehr zwischen verschiedenen Preisstufen, als vielmehr innerhalb einer Preislage. Diese Marktintransparenz ist auch ein Produkt der Besonderheit eines Kunstwerks als Ware und macht Kunstkäufe in der Regel langwieriger und zeitintensiver. Spontan- und Gelegenheitskäufe erfolgen dementsprechend selten. Es handelt sich, resümiert Ulrike Klein, nicht um einen Käufer- sondern um einen Verkäufermarkt.
Dieser Markt tritt an die Käufer und Kunstinteressenten vor allem über Abbildungen heran. Ausstellungsberichte erscheinen in der Fachpresse in Konkurrenz zu vielen anderen Abbildungen und «was nicht aus der Überfülle konkurrierender Attraktionen herausfällt, ist so gut wie inexistent.»[123]

In der Fachpresse für zeitgenössische Kunst werden Galerienausstellungen ungleich häufiger kommentiert als Kunstvereins- und Museumsausstellungen, da Galeristen die Hauptgruppe der Inserenten von Kunstzeitschriften bilden. Zeitschriften, die sich auf zeitgenössische Kunst spezialisiert haben,

[122] Ulrike Klein, 1993
[123] Thomas Dreher, 1992: 18

stellen nicht zuletzt einen Querschnitt des Kunsthandels dar. Durch den Mechanismus der Verbreitung über Abbildungen entsteht für Künstler und Kunstwerke die Funktion einer Werbetätigkeit: Visuelle Offerten müssen Blickfänge, Kunstwerke müssen auffällig sein.

Berichte über Ausstellungen sind in verschiedenen Medien zu finden: In Kultursendungen der Fernseh- und Radiokanäle, Feuilletons und Kunstzeitschriften. Das Verhältnis der Medien untereinander lässt sich dabei «von Empfängerseite auf die Formel Redundanz, nicht auf die Formel Erkenntnis bringen.»[124]

Das Eigentümliche am Verkauf von Kunstwerken ist, dass es von der Qualität des Käufers abhängt, ob der Verkauf Wirkungen zeigen wird oder nicht. Ein renommierter Sammler oder ein bedeutendes Museum wirken positiv auf die Galerie und ihren Ruf, wie auf die Künstler und ihre Reputation. Der Preis ist somit eine Funktion der Nachfrager selbst.

Neben den Werbesträngen, die eher eine diffuse Masse ansprechen, gibt es jene, die bereits ein spezielleres Publikum, wie das der Kunstmessen, ansprechen, sowie gezielte Werbemaßnahmen durch das Versenden von Einladungskarten zu Vernissagen.
Das Verb «vernissen» lässt sich nach Hans Peter Thurn in seinen Erzählungen zur Vernissage[125] auf die Tätigkeit des Auftragens einer Firnis zurückführen. Eine Firnis ist ein durchsichtiger Anstrich, eine Glasur. Maler verwendeten die Firnis zur Vollendung ihres Werkes, was häufig erst kurz vor Ausstellungsbeginn erfolgte und zu Versammlungen der «Vernisseure» führte. Aus diesen Künstlertreffen entstand im neunzehnten Jahrhundert die Vernissage. Zur Vollendung der künstlerischen Arbeit erfunden und wegen der Kontakte untereinander ausgedehnt erweiterte sich der Rahmen durch das Hineindrängen von Kritikern und Publikum.
Anfangs noch exklusiv, gewannen die Vernissagen im Laufe der Zeit an ungehemmtem Zulauf und förderten damit den «Siegeszug des rituellen Auftaktes» der zu Beginn des zwanzigsten Jahrhunderts einen festen Platz im Kunstbetrieb einnehmen konnte: «Bald ist sie nicht mehr nur Künstlerprüfstand und Publikumsvergnügen, sondern will obendrein zum kleinen und großen Medienereignis avancieren.»[126]

124 Thomas Dreher, 1992: 21
125 Hans Peter Thurn, 1999: 16ff
126 Hans Peter Thurn, 1999: 45

Die Öffnung der Vernissage für ein breiteres Publikum machte weitere Differenzierungen notwendig: Voreröffnungen für geladene Gäste oder die Teilnahme an dem nachfolgenden Essen oder auch nur die Einladung in das Lokal, das nach der Vernissage aufgesucht wird, geben noch immer Raum für Distinktion:

«Was das Sozialspektakel an der Vernissage interessant macht, ist die Durchdringung der demokratischen Alle-dürfen-kommen-und-müssen-nichts-Oberfläche mit feinen Regelwerken, die Ausschließung und Zugehörigkeiten, Hierarchien und Privilegien festlegen. Mögen Galeristen prinzipiell im Dienste des Schönen, Wahren, Guten stehen, so wollen doch Mieten bezahlt, Sorgen entschädigt und Künstler gefüttert werden. Deshalb steht der Käufer im Zentrum von Aufmerksamkeit und Zuwendung, ihm wird an der Vernissage vorgegeigt, was die neuen Arbeiten meinen, ihm wird vorgegurt, warum dies und das klasse in sein Kunstportfolio passen würde, ihm wird bestätigt, wie bedeutend seine Besitztümer seien, und dass er der wichtigste Sammler installativer Vergangenheitskunst der letzten Woche werden könnte. Der Käufer erhält Aufmerksamkeit und Teilhabe an Privilegien.»[127]

Die Aufmerksamkeit gebührt auf Vernissagen also nicht in erster Linie den Kunstwerken, sondern wird je unterschiedlich erteilt. Wie bei vielen offenen Veranstaltungen, wo Menschen nur lose Bindungen zueinander unterhalten, ist der Small Talk die Kommunikationsform, Differenzen zu überbrücken. Diese Überbrückung ist aber gleichzeitig der «rhetorische Beweis»[128] der Vernissage. Die Vernissage als Klatschspektakel, aber auch als voyeuristisches Spektakel, wenn man die Kleideraufwendungen bedenkt, die von manchen Teilnehmern betrieben werden, und schließlich als Kunstspektakel, denkt man an die Performances und eigens dafür inszenierten Shows.

Vielleicht ist gerade die Vernissage ein gutes Beispiel für die Dynamik, die Vermittler durch ihr Auftreten zwischen Produzenten und Konsumenten eingebracht haben, und die längst eine Eigendynamik angenommen hat. Die Rolle der Kunstjournalisten zeigt dabei auf, dass diese Eigendynamik nicht zum Vorteil der Vermittler selbst gereichen muss.

[127] Thomas Haemmerli, 2001: 46
[128] Hans Peter Thurn, 1979: 99

Schrift

Unter «Schrift» erfasse ich Kunstgeschichte, Kunstkritik, Kunstjournalismus und Kunsttheorie, wobei ich im Folgenden auf die Kunstkritik bzw. den Kunstjournalismus näher eingehen werde.

Kunstkritik entstand parallel zur Verbreitung von Lesen und Schreiben, sie stand stellvertretend im «öffentlichen Interesse», das jenes des Bürgertums war. Kritik zielte auf die verwendete Moral, da Kunst nicht zuletzt an ihrer gesellschaftlichen Nützlichkeit gemessen wurde. Um die Mitte des neunzehnten Jahrhunderts entwarf Charles Beaudelaire das Konzept der *modernité*: Die Idee eines aktuellen Schönen. Schön waren diejenigen Momente der eigenen Zeit, die sich eigneten, selbst zu Klassischem zu werden. Damit übernahm die Kunstkritik die Verpflichtung auf das Neue und erlebte eine «radikale Verzeitlichung»[129]: Im Unterschied zur Kunsttheorie, die ihre Gegenstände zeitlos und zur Kunstgeschichte, die ihre Gegenstände vergangen konstruiert, sind die Objekte der Kunstkritik gegenwärtig und vor allem: zukunftsträchtig. Damit brachte sich die Kritik mitten ins Geschehen, aber auch inmitten jeglicher Irrtümer und Vorläufigkeiten von Urteilen:

«Dank der Verzeitlichung ihres Urteils war die Kritik schneller, effektiver, eindeutiger auf die Bedürfnisse der Gegenwart ausgerichtet als die überkommenen Institutionen. Deshalb konnte sie zu einer Art Vorwarnsystem, zu einer Validierungs- und Legitimationsinstanz werden, welche der neuen Kunstproduktion Sichtbarkeit gab, eine Auswahl vornahm und eine Verstärkerfunktion ausübte.»[130]

Ebenso gelenkig (im Vergleich mit den alten Institutionen) waren die Kunstgalerien, mit denen die Kritik eng zusammenarbeitete und deren Zusammenspiel Strukturveränderungen mit sich brachte: Der Name von Künstlern wurde wichtiger als die Gattung, Innovation und Originalität entscheidender als Meisterschaft und Tradition. Kritik wurde zu einem Selektionsinstrument und damit zu einem ökonomischen Argument. Sie wurde aber auch zu einem Instrument, das der getroffenen Selektion gesellschaftliche Relevanz eben durch den Umstand der Auswahl gab. In einem derart gewichtigen Ausmaß kann heute Kunstkritik jedoch nicht mehr aus-

[129] Stefan Germer, 1995: 34
[130] Stefan Germer, 1995: 34

geführt werden, da sie stärker in ein Netzwerk gebunden ist, das sich zur Zeit ihrer Entstehung erst langsam formierte. Kunstkritik wurde nicht weniger notwendig, aber Teil eines größeren Zusammenhangs, abhängiger von den anderen Teilen. Umgekehrt kann man den Verlust an absoluter Definitionsmacht auch als gegenseitige Kontrolle von Macht lesen. Kunstkritik hat überdies auch nicht abgenommen, sie hat sich im Gegenteil quantitativ vergrößert.[131]

Diese Vervielfachung ist auf die Akkumulation von Veranstaltungen zurückzuführen, die dieser Beruf, der keinen restriktiven Zugangsbeschränkungen unterliegt, nachkommt. Der Beruf wird häufig als Teilzeitbeschäftigung ausgeführt. Im Rahmen journalistischer Tätigkeit spricht man auch von Kunstjournalismus. Die Vielzahl der Veranstaltungen relativierte die Bedeutung eines Kommentars ebenso wie einander widersprechende Kommentare. Und schließlich ist die Konkurrenz audiovisueller Medien dem Geschriebenen gegenüber im Vorteil. Auf diese Entwicklungen sieht Stefan Germer zwei gegensätzliche Reaktionen sich formieren: Wo es um Auflage geht, sind Popularisierung, Pluralisierung und Orientierung an audiovisuellen Medien festzustellen, während bei der Arbeit für einen kleinen Lesekreis eine verstärkte Einbeziehung von Theorie, eine schärfere Selektion des zu Behandelnden und eine gewisse Medienskepsis vorherrscht.[132]

Das bedeutet, dass Kritik sehr stark von ihrem Medium abhängig ist: Insofern Medien keine Fachmedien sind, verpflichten sie sich einem Publikum, das Berichte über Dinge von öffentlichem Interesse einfordert. Von öffentlichem Interesse sind Ausstellungen etablierter Künstler, bei denen viel Publikum zu erwarten ist, da sie in der Wahrnehmung des Publikums präsent sind. Zeitgenössische Kunst wird man in Medien mit hohen Auflagen weniger bis gar nicht finden, da ihre Leserschaft (über die Untersuchungen rar sind, so dass man eher von einer imaginierten Leserschaft sprechen muss) kein aktuell kunstinteressiertes Profil aufweist. Außerdem spielt die Reichweite eine Rolle, wenn es um das Ausmaß von berichteter Kunst geht: «Je größer die Reichweite einer Zeitung ist, desto wichtiger ist die Art des Anlasses gegenüber dem Ort eines Events. Je kleiner die Reichweite einer Zeitung ist, desto mehr kehrt sich das Verhältnis um: Der Ort des Anlasses wird immer wichtiger als die Art.»[133]

[131] Stefan Germer, 1995: 34ff
[132] Stefan Germer, 1995: 41
[133] Stefan Herzog, unveröff. Manuskript

Am Wichtigsten ist jedoch die Reputation des Mediums selbst, denn je nach Medium hat der Bericht einen ganz anderen Wert: «Ein Artikel im «Kunst-Bulletin» bedeutet fachspezifische Anerkennung, einer in der «Neuen Zürcher Zeitung» bürgerliche Anerkennung, einer im «Blick» oder im Fernsehen Popularität etc.»[134]

Und darüber hinaus ist auch die Reputation, die Position des Schreibenden von Belang: «Der vielleicht gar oberflächlich hingeschriebene Bericht eines Kritikers mit Reputation ist mehr «wert» als die sorgfältig recherchierte Analyse eines Neulings.»[135]

Fachzeitschriften haben zudem oft lange Produktionszeiten. Eine kritische Auseinandersetzung mit Ausstellungen, die bei Erscheinen des Heftes erst beginnen oder schon geendet haben, wird dadurch erschwert. Auch die kritische Auseinandersetzung selbst hat sich verändert: Die Beschreibung der Kunstnormen und die Kontrolle ihrer Befolgung bzw. Missachtung beginnt dort brüchig zu werden, wo das «Schöne» sich durchaus sehr hässlich präsentiert. Kunst aus Kunst zu begründen und solchermaßen zu legitimieren geht in eine l'art pour l'art-Richtung, die wenig Aufschluss über den Stellenwert und den Sinn künstlerischer Produktion gibt. Genau diese Aufgabe ist aber jene der Kritik, wenn sie als «Medium der gesellschaftlichen Verständigung»[136] verstanden wird.

Die Ausweitung der Kritik auf Psychoanalyse, Filmtheorie, Gender Studies etc. stellt in dieser Perspektive eine Rückbindung künstlerischer an spezifische gesellschaftliche Fragen dar.[137] Dies ist allerdings nur möglich, weil wissenschaftliche Inhalte vermehrt in der Gesellschaft «absinken»: Die Menschen sind es gewohnt, sich selbst und ihre Umgebung auf Ursachen und Wirkungen hin zu analysieren.

Um Kunst zu verstehen, brauchen sie Instrumente, die sie aus ihrem Alltag kennen, und um Kunst zu brauchen, müssen Alltagsinstrumente auf die Kunst «passen». Der Kritik obliegt die Aufgabe, so Stefan Germer, hier Verbindungen herzustellen.

Dies führt jedoch mitten in die Krise, zumindest inmitten der Schwierigkeiten der Kritik: Verbindungen, die Wissen zur Verfügung stellen, um Kunstwerke verstehbar zu machen, gelten für Bilder, bei denen mythologische, historische, religions-geschichtliche Tatsachen grundlegend sind, oder bei

134 Stefan Herzog, unveröff. Manuskript
135 Stefan Herzog, unveröff. Manuskript
136 Stefan Germer, 1995: 43
137 Stefan Germer, 1995: 41

denen alternative (beispielsweise psychoanalytische) Betrachtungen neue Sichtweisen generieren vermögen. Hier sind solche Verbindungen einsichtig, nachvollziehbar und auch gängige Praxis. Derartige Verbindungen aber generell oder gerade für zeitgenössische Kunst anzuwenden, ist viel schwieriger, oder wie Boris Groys lakonisch feststellt, schlechthin unnötig:

«Wenn (..) Malewitsch ein schwarzes Quadrat malt, oder Duchamp ein Pissoir ausstellt - was ist hier überhaupt zu erklären? Vielleicht gibt es Menschen, die nicht wissen, wer Appollo oder Dionysos sind, aber jeder weiß doch, was ein Quadrat oder ein Pissoir ist. Die Frage, die man sich vielmehr stellt, lautet: Warum sind diese Objekte plötzlich Kunst geworden?»[138]

Nach Jan Mukařovský kann, wie weiter oben beschrieben, ein beliebiger Gegenstand Träger der ästhetischen Funktion werden. Das Problem betrifft daher weniger den Umstand, dass ein beliebiger Gegenstand Kunst wird, sondern dass dieser als «gute» Kunst erscheint. Der ästhetische Wert ist nun aber eben Prozess und nicht Stand, und zwar entlang gesellschaftlicher, das heißt aber auch kunstimmanenter Entwicklungen. Der ästhetische Wert von Duchamps Pissoir folgt nicht einer Theorie ÜBER Kunst, sondern der Theorie DER Kunst. Letzteres bezeichnet das «Weltverhältnis»[139] der Kunst, und der ästhetische Wert folgt dieser Haltung zur Welt und nicht einem Nachdenken über diese Haltung. Die Schwierigkeit der Kritik erscheint so als eine Schwierigkeit der Erklärung: Nicht nur das Kunstwerk bedarf einer Erklärung, sondern auch sein jeweiliger Platz in dem Verhältnis von Kunst und Wirklichkeit. Dieses ist wiederum prozesshaft, überdies von der Kunsttheorie «beschlagnahmt», nicht eindeutig und innerhalb der Restriktionen der Ausübung von Kritik schwerlich zu bewältigen.

Die Funktion der Kritik sieht Boris Groys dann auch nicht in Texten, die klären und verständigen sollen, sondern die im Gegenteil undurchsichtiger, hermetischer das Kunstwerk «schützen» sollen. Allerdings betrachten dies die Künstler, die das ja auch betrifft, etwas anders, stellt Boris Groys fest: Künstler sehen ihre Kunstwerke nicht vor «Gegnern geschützt», sondern vor «Verehrern isoliert».[140]

[138] Boris Groys, 1997a: 12
[139] Hermann Pfütze, 1999: 268
[140] Boris Groys, 1997a: 11

Künstler bevorzugen vage gehaltene Formulierungen und Darstellungen persönlicher Geschichten. Beides keine großen Herausforderungen für Kritiker. Zwischen Über- und Unterforderung pendelnd, mit dem Bewusstsein, keine Künstler entdecken oder fördern zu können, die nicht bereits entdeckt und gefördert sind, klingen viele Kritiken - so ihre Kritiker - enttäuschter, weniger engagiert, oberflächlicher. Feedback von Lesern erhalten Kunstjournalisten kaum, vielleicht weniger als Ihre Kollegen in anderen Bereichen, und ob die Leser sich mit den Rezipienten decken, ist unklar. Im Folgenden möchte ich die tatsächlichen Rezipienten von Kunstwerken anhand der üblichen Unterscheidung von kaufenden und nicht-kaufenden Rezipienten betrachten.

Käufer und Sammler

In der Literatur scheinen Kunstkäufer also solche nicht auf, denn interessant werden Kunstkäufer erst dann, wenn sie zu Sammlern werden. Dabei wäre es durchaus interessant, auch über einmalige Kunstkäufer mehr zu erfahren. Üblicherweise leben Menschen in Wohnungen mit Wänden, an die seit dem 14./15. Jahrhundert Bilder gehören. Die Dauer der Hängung ist meist sehr lang, weshalb sie auch mit einiger Sorgfalt gekauft werden, allerdings ist nicht gegeben, dass es sich deshalb auch um «hohe» Kunst handelt. Insofern ist Kunstkauf ein Teil des «Lifestyles» in Relation zu örtlichen Gegebenheiten (beispielsweise: ein Bild für das Wohnzimmer). Dieser ausgestellte Geschmack ist allerdings nicht nur ein persönlicher Geschmack, sondern stark geprägt von Sozialisation, Bildung und gesellschaftlichem Status.

Vom Kunstkäufer unterscheidet sich der Sammler, indem er auch dann noch Kunstwerke kauft, wenn die pragmatische Vorgabe der Wohnungwände erfüllt ist. Sammeln, nicht nur das Sammeln von Kunstwerken, erhält seine Bedeutung durch die Objekte, die gesammelt werden. Psychologische Deutungen der Motivationen des Sammlerverhaltens beziehen sich denn auch meistens auf diese Leidenschaft für Objekte, Sammeln erscheint so als individuelles Kompensationsverhalten.[141]

[141] vgl. Werner Muensterberger, 1995

Betrachtet man historische Sammlerbiographien, dann lassen sich verschiedene Sammlertypen ausmachen: Aufsteiger, die über das Sammeln von Kunst nach Anerkennung streben; Besitzende, die über Kunst-Sammlungen Macht und Einfluss zu erweitern hoffen; Sammler, die gegen den Trend sammeln (und die später dann zu Trends werden). Sammeln setzt Geld nicht unbedingt voraus, aber es bringt auf jeden Fall Geld ins Spiel. Motivationen für das Sammeln von Kunstwerken gibt es in unterschiedlichen Nuancen und Kombinationen: Die Vermehrung des Geldes durch und über Kunst, die Obsession, der Besitzanspruch auf Kunstobjekte oder auch nur die Suche nach diesen Objekten an sich.

In seinem Handbuch für (angehende) Sammler teilt Heinz Holtmann diese Motivationen fünf Typen zu: Unter den Privatsammlern finden sich die Kunstliebhaber, für welche die Besessenheit von Kunst gilt. Weniger emotional getönt erscheinen kalkulierende Sammler. Diese orientieren ihre Sammlung meist an kunstwissenschaftlichen Gesichtspunkten, die dann in ihrer geschlossenen Form Museen zu bereichern vermögen. Berechnender treten die Spekulanten auf, die wenig Interesse für Kunst, aber um so mehr Interesse an Geld hegen. Prestige- und Imagesammler sind jene, die sich über Kunst gesellschaftliches Ansehen verschaffen wollen. Dazu zählen unter anderem auch Unternehmen und Banken, auf die weiter unten noch näher eingegangen wird. Als fünfter Typus ist schließlich die institutionalisierte Sammlertätigkeit durch Museen zu nennen.

Privatsammler stellen für die Geschichte der Kunstrezeption eine wichtige Grundlage dar. Da sie in ihrer Tätigkeit - anders als beispielsweise Museen - nur sich selbst verpflichtet sind, können sie sehr spontan entscheiden und schneller auf Veränderungen reagieren. Innerhalb dieser Typen, so Heinz Holtmann, gibt es die chaotischen, spontanen Sammler und diejenigen, die nach Konzepten verfahren.[142]

Alois Hahn geht von der Wirkung der Kunstwerke aus, von der sozialen Anerkennung der Kunst als solcher («ohne Betrachter keine Kunst») und bezeichnet Sammler als die eigentlichen Erzeuger von Kunst. Er spricht damit den Umstand an, dass der Kunstcharakter des Kunstwerks nicht unabhängig von der Beziehung zu den Rezipienten bestimmt werden kann.

[142] Heinz Holtmann, 1999: 198

Diese Feststellung korrespondiert mit der weiter oben vorgestellten ästhetischen Norm bei Jan Mukařovský: Kollektive stabilisieren und verschieben die Grenzen des ästhetischen Bereichs. Eigentümlich für Sammler ist es, nach Alois Hahn, dass sie Gegenstände wie Darstellungen behandeln. «Wir können (..) folglich auch sagen, die Sammler hätten eine Art Midasfähigkeit: Sie verwandeln (jedenfalls bisweilen) Alltägliches in Kunst.»[143] Das Neue und Spezifische an moderner Kunst sieht Alois Hahn in der Direktheit, mit der die Umfunktionierung von Gegenständen des Alltags in Sammelobjekte durchgeführt wurde:

> «Man mag zwar der Meinung sein, eine Verwandlung von Früchten oder Gemüsen in Malerei, wie sie Aelst, Beuckelar, Metsu oder Snyders gelungen ist, sei der Ausstellung von Gemüsesuppendosen in jedem Falle vorzuziehen. (...) Als Soziologe jedenfalls kann ich zunächst nur feststellen, daß die ästhetische Transformation sowohl durch malerisches Darstellen von Alltagsgegenständen möglich ist wie durch bloßes Hinstellen dieser Gegenstände in Ausstellungsräume.»[144]

Vielleicht stärker als andere Kollektive ist ein Sammler auf «sein» Kollektiv, auf die Mitsammler bezogen. Das Kollektiv der Sammler hat dabei durch seine Tätigkeit, seinen Wettbewerb und seine Allianzen eine wichtige Stellung im Kunstbetrieb. Kritik an diesen Positionen wird dadurch nur vorsichtig laut, allerdings vehement dort, wo der Kunstkauf ganz offensichtlich Motive wie Besitz oder Zugewinn an Prestige aufweist. So klar das hier klingen mag, so vielschichtig ist dies in der Praxis.

Die Erhöhung der eigenen Person durch Kunstwerke ist eine Praxis, die sowohl privat als auch öffentlich «funktioniert». Ein «echter X» an der eigenen Wand wirkt wie das prächtige Auto in der Garage und die teure Uhr am Armgelenk: das Kunstwerk als Teil jener Statussymbole, die zur Distinktion repräsentativ zur Schau gestellt werden. Derartige Abgrenzungsmechanismen funktionieren für gewöhnlich von oben nach unten.

Eine Umkehrung dieses Prozesses, der ausführlich von Norbert Elias als «Zivilisationsprozess» behandelt wurde[145], findet man in den Überlegungen von Kaspar Maase. Der Zivilisationsprozess besteht nach Norbert

[143] Alois Hahn, 2000: 448
[144] Alois Hahn, 2000: 449
[145] vgl. Jan Mukařovský, 1970; auch den Zivilisationsprozess bei Norbert Elias, 1994

Elias in der Ausbildung von Verhaltensweisen und Normen durch die Oberschicht, die sie durch Symbole kenntlich macht und zur Distinktion von den Unterschichten verwendet. Die Unterschichten wiederum kopieren diese Verhaltensweisen und Normen, modifizieren sie, passen sie an ihre Umgebung an. Sobald aber nun eine Norm auf diese Weise von oben nach unten abgesunken ist, sieht sich die Oberschicht genötigt, diese ebenfalls zu modifizieren oder auch ganz aufzugeben. Die Umkehrung besteht nach Kaspar Maase nun darin, dass Unterschichten in vermehrtem Ausmaß Verhaltensweisen und Normen vorgeben, die nun von der Oberschicht antizipiert werden.

Solche Tendenzen sind auch in der bildenden Kunst festzustellen. Zumindest könnte man die Zuwendung des Ausstellungsbetriebs zu einem Mehr an Erlebnis als eine solche Tendenz deuten. Was den Kunstkauf bzw. das Sammeln von Kunstwerken angeht, so ist hierin aber keine Umkehrung festzustellen. Kunstwerke fungieren somit immer noch ausgezeichnet als Statussysmbol. Die Änderung, die sich auf diesem Sektor ergeben hat, bezieht sich lediglich auf die Art der Kunst, die dazu befähigt ist.

Wolfgang Ullrich zeigt anhand fotografierter Unternehmen, wie die unternehmerische Machtelite eine neue Allianz mit der modernen, zeitgenössischen Kunst geschlossen hat. Diese Allianz spiegelt auch den Wandel wider, den das unternehmerische Selbstverständnis durchgemacht hat. Noch bis in die zweite Hälfte des zwanzigsten Jahrhunderts sahen sich Industrielle und Bankiers in einer aristokratischen Traditionslinie und setzten auf konservative Werte und ein gediegenes Ambiente. Mit dem Tempo einer technisierten und hyperkapitalistischen Welt wurden aus den Unternehmern Manager und aus Schlagworten wie «verschärfter Wettbewerb», «Effizienzsteigerung» oder «Globalisierung» wurden Wendungen wie Aufbruch und Dynamik, Kreativität und Herausforderung. Darin zeigt sich auch, wie die Manager von der Öffentlichkeit wahrgenommen werden wollen.

Pierre Bourdieus Feststellung in den siebziger Jahren, dass die herrschenden und einkommensstärksten Milieus Klassiker bevorzugen, zeigt sich mittlerweile insofern überholt, als Führungskräfte noch immer eine Vorliebe für die Klassische Moderne, die bereits als etabliert gelten kann, he-

gen, doch das Interesse von Managern stoppt nicht bei der Gegenwarts-kunst:

«Noch vor wenigen Jahrzehnten war es also selbst für einen an moder-ner Kunst interessierten Vorstandssprecher der Deutschen Bank selbst-verständlich und standesgemäß, in Räumen photographiert zu werden, die Holzvertäfelung und einen offenen Kamin besaßen, mit Antiquitä-ten bestückt waren und als Wandschmuck neben Jagdtrophäen alte, goldgerahmte Gemälde aufwiesen. Nach wie vor besitzt die Deutsche Bank Werke alter Meister, verfügt ebenso über Bilder der Impressioni-sten oder Arbeiten von Paul Klee; doch mittlerweile steht man als Vor-standssprecher bei einem Phototermin lieber vor einem Stück zeitge-nössischer Kunst. Alles andere könnte als Nostalgie und Übermaß an Traditionsverhaftung ausgelegt werden; zumindest kostet es Glaubwür-digkeit, ein Interview in einem musealen Ambiente zu geben, wenn man zugleich davon berichtet, was für gewaltige Umbrüche zu meistern sei-en und vor welch großen und auch riskanten Herausforderungen die Banken stünden. Da ist es besser, sich mit einer Arbeit von Günther Förg abbilden zu lassen, von dem es in einem Kommentar bewundernd heißt, «auf allzu sicheres Gelände wollte er sich nicht begeben»; ferner die «souveräne Präsenz», die «Spannung und Dynamik» seiner Bilder hervorgehoben, die jeweils «eine Entscheidung gegen den Strich» sei-en.»[146]

Der Wertewandel zeigt sich natürlich nicht nur in den Bildhintergründen. Das gesamte Interieur, auch das Erscheinungsbild der Manager selbst wurde ausgetauscht. Designermöbel, Stahl, Glas, moderne Krawatten... in einer Zeit steter technischer Innovation und inmitten einer Konsumhochkultur verschafft man sich durch das jeweils Neue Anerkennung. Das gilt auch für die Kunst, die hierbei nicht einmal mehr unbedingt als langfristige Wertan-lage gekauft wird, als vielmehr als Zeichen für die Gegenwart. Darüber hin-aus steht Kunst als Statussymbol ebenso für bildungsbürgerliche Ideale wie Humanität, Wahrheit oder Ganzheit.
Diese Doppelfunktion der Kunst teilt sich somit in ein Signal für Umbruch und Dynamik, insoweit Kunst modern und ungewohnt wirkt. Sie ist aber auch Bekenntnis zur kulturellen Tradition, ein Garant zeitloser Werte:

[146] Wolfgang Ullrich, 2000: 61

«Entsprechend dieser Doppelfunktion beurteilt man jemanden, der sich vor einem Werk moderner Kunst photographieren lässt, gleichermaßen als kompromißlos und vertrauenerweckend, unnahbar und urban, streng auf Effizienz bedacht und doch dem Zweckfreien und der Muße zugetan. So adelt und erdet moderne Kunst die Rhetorik des Aufbruchs, wobei der hier suggerierte Besitz gegensätzlicher Fähigkeiten die ins Bild gesetzte Person noch heroischer erscheinen lässt, als es die mit der Avantgarde assoziierten Eigenschaften für sich allein tun könnten.»[147]

Allerdings ist nach Wolfgang Ullrich diese Adelung nicht für alle gleichermaßen vorteilhaft. Politiker zum Beispiel dürfen sich nicht zu sehr vom Gros der Bürger distanzieren, das weder zu teure Kleidung trägt noch moderne Kunst kauft. Das bedeutet: Kunst kann in gesellschaftlichen Kollektiven als Statussymbol «funktionieren», wohingegen ihre Nutzung als Statussymbol in anderen gesellschaftlichen Kollektiven durchaus prekär werden kann.

Die von Wolfgang Ullrich beschriebene Erweiterung im Bereich der Statussymbole um die zeitgenössische Kunst könnte auch auf die «Erosion der Hochkultur» zurückgeführt werden, die Paul DiMaggio feststellt.[148] Die Erosion bezieht sich dabei auf eine weitere Ausdifferenzierung von Kunst und Wissenschaft in Genres bzw. Disziplinen, das heißt auf ein Hinzukommen von neuen zu alten Zugängen. Dadurch kommt es schließlich auch zu einer Verringerung der Prestigedifferenzen zwischen Genres und Disziplinen. Gründe dafür liegen im sozialen Wandel und nicht zuletzt in dem Vordringen der Logik des Marktes begründet.

Rezipienten

Rezeptionssituation und Rezipientenreaktionen sind nach Norbert Elias historisch mit der Verdrängung des höfisch-aristokratischen durch ein berufsbürgerliches Publikum als Oberschicht und also auch als Empfänger

[147] Wolfgang Ullrich, 2000: 65
[148] Paul DiMaggio nach Beatrice von Bismarck, Diethelm Stoller, Ulf Wuggenig: Vorwort der Herausgeber 1996: 7 / vgl. auch Ulf Wuggenig, 2001

und Abnehmer von Kunstwerken in Zusammenhang zu setzen. Der Bezugsrahmen dafür ist eine Gesellschaft, die durch wachsende Differenzierung und Individualisierung gekennzeichnet ist und sich von der feudalen Bezugsgesellschaft betreffend der Rezeptionssituation dadurch unterscheidet, dass zum einen Kunst auf Rezipienten abgestimmt war, wobei die damaligen Rezipienten nicht mit den heutigen hoch individualisierten und voneinander isolierten Kunstkonsumenten direkt vergleichbar sind. Zum anderen war Kunst unabhängig vom Anlass, bei dem sie für eine mehr oder weniger dicht gefügte Gruppe dargeboten wurde. Kunstwerke standen in Verbindung mit den Gelegenheiten des Zusammenkommens dieser Gruppen und erhielten dadurch ihren Stellenwert und ihre Funktion. Die Rezeption erfolgte nicht so sehr durch die einzelnen Menschen, sondern durch Einzelne, die zu Gruppen integriert waren und deren Empfindungen durch dieses Zusammensein mobilisiert und ausgerichtet wurde. Spezielle Situationen, die rein dem Kunstgenuss gewidmet waren, waren in dieser Zeit seltener. Kunst stand immer in einem umfassenderen sozialen Kontext zum Beispiel als Musik für Tafel und Tanz.

Mit einem breiteren Demokratisierungsschub, dem Aufstieg des Bürgertums und der Ausweitung eines Kunstmarktes nahm der Kollektivzwang der Tradition und des lokalen, eng geknüpften Gesellschaftslebens bei der Produktion eines Kunstwerks ab. Künstler konnten im Laufe der Zeit immer mehr eigenen, relativ hoch individualisierten Empfindungen nachgehen. Die Rezipienten bildeten keine Gruppe mehr, sie wurden Teil einer lose integrierten Vielheit, von der jeder allein oder in Kleinstgruppen isoliert von Kunstwerk zu Kunstwerk geht.

«Abgeschlossen von-, abgesichert voreinander befragt hier jeder einzelne Mensch sich selbst in bezug auf seine Resonanz zu dem Kunstwerk; er fragt sich, wie es ihm persönlich gefällt und was er selbst dabei empfindet. Nicht nur eine hohe Individualisierung des Gefühls, sondern auch ein hoher Grad der Selbstbeobachtung spielt sowohl bei der Produktion wie bei der Rezeption von Kunst eine zentrale Rolle. Beide zeugen hier von einer hohen Stufe des Selbstbewusstseins.»[149]

Die «Legende» der Rezeption lässt sich erzählen als eine Rezeption von Normenbildungen, Normenverstößen und Normenkonflikten. Normen

[149] Norbert Elias, 1991: 65

trachten nach Allgemeingültigkeit und Verstöße gegen Normen ziehen daher Sanktionen nach sich. Die Empörung über Herausforderungen, welche die Kunst zu stellen in der Lage war, ist demnach auch eine Empörung über den Verstoß gegen bestimmte ästhetische Normen. Allerdings hat sich mit der Zeit eine Toleranz für hochindividualisierte Formen der Weiterentwicklung über den bestehenden Normenkanon hinaus gebildet. Man erwartet regelrecht, dass Kunst Normen bricht.

Daher können Künstler auch immer wieder über den Kanon des Kunstverständnisses hinaus gehen, ohne daran zu scheitern und obwohl die Schwierigkeiten der Rezeption nicht kleiner geworden sind.

«Es hat sich herumgesprochen, daß Künstler «Wildes» oder jedenfalls Ungewohntes tun, daß sie neue Gestalten erfinden, die das Publikum anfangs nicht als solche wahrnimmt und daher nicht versteht; das gehört schon beinahe zu ihrem Metier.»[150]

Diese Toleranz für das Durchbrechen routinisierter Konventionen hat andererseits aber auch ihre Schattenseiten, da die Entroutinisierung selbst zur Konvention erstarren kann.[151] Das NEUE als ständig geforderte Leistung erhält eine Eigendynamik, für die sich auch gesamtgesellschaftliche Parallelen finden und in der «Erlebnisgesellschaft»[152] mit ihrem ungezügelten Hunger nach neuen Inputs ihre Entsprechung finden und die Tendenz der zeitgenössischen Kunst, nach Neuem Ausschau zu halten widerspiegelt und beschleunigt.

DAS Publikum ist dabei ein diffuses Kunstpublikum. Für bestimmte Kunstrichtungen und -stile stehen unterschiedliche Grade von Kennerschaft und Präferenzen bereit. Angaben, die über diese Vielheit dennoch gemacht werden können, betreffen die Struktur des Publikums. Die Ergebnisse der unterschiedlichen Studien zur Struktur des Publikums in Kunstmuseen unterscheiden sich kaum, beispielhaft tritt in der Museumsstudie von Hans Joachim Klein die Struktur der Besucher als ein eher formal hochgebildetes Milieu und akademischen Professionen zugehörig zutage. Angehörige anderer Milieus sind in Kunstmuseen kaum anzutreffen, zumindest was die Gegenwartskunst betrifft - populäre Ausstellungen und Sammlungen der Kunst des 19. Jahrhunderts vermögen dahingegen auch andere Milieus an-

[150] Norbert Elias, 1991: 68
[151] Norbert Elias, 1991: 68
[152] vgl. das gleichnamige Buch von Gerhard Schulze

zusprechen. Bei ausgestellter Gegenwartskunst fehlen Personen aus einfacheren Bildungsschichten jedoch vollkommen und ebenso selber nicht künstlerisch tätige ältere Personen. Mehrheitlich sind die rezipierenden Personen unter 40 Jahre alt.[153] Bei Institutionen, die dem Verkauf bzw. Kauf von Gegenwartskunst dienen (Kunstgalerien), liegt der Alterswert wiederum höher und spielt das Einkommen eine größere Rolle.

Voraussetzung für einen intensiven Besuch in Institutionen mit Gegenwartskunst ist nach Untersuchungen von Heiner Treinen eine grundsätzliche Akzeptanz und Zustimmung von und für moderne und zeitgenössische Kunst. Das konkrete Besuchsverhalten ist dann abhängig von der sozialen Situation, mit der Besucher ein Museum betreten. Aufmerksamkeit, Interesse und Verhalten sind bei Einzelbesuchern, Paaren und Schulklassen unterschiedlich. Häufiger als bei anderen Museen erfolgen Besuche in Kunstmuseen durch Einzelpersonen, jedoch machen Besucher in Begleitung auch hier immer noch die Hälfte der Besucher aus (Gruppenbesuche ungeachtet). Die meisten Besuche in Kunstmuseen erfolgen spontan, bei jüngeren Menschen oft angeregt durch Werbung im öffentlichen Raum. Die Verweilzeit beträgt durchschnittlich eine Stunde. Bei Städtetouristen sind die Besuche Teil eines «Pakets».

In der Regel werden die Kunstwerke in Serie rezipiert, und darauf sind Kunstmuseumsbesucher eingestellt und vorbereitet. Die durchschnittliche Verweilzeit pro Objekt beträgt etwa 10 Sekunden, wobei dieser Durchschnittswert durch die große Streuung zwischen Besucher wie Exponaten relativiert werden muss. Es werden möglichst alle Kunstwerke und Abteilungen besichtigt, eigenes Wissen und eigene Erfahrungen mit Kunstwerken werden eher privat gehalten, nachgefragt wird seltener. Kritik an Darstellungen, Didaktik und Inhalten von Beschriftungen werden kaum öffentlich geäußert (bzw. erreichen kaum öffentliche Stellen). Darin sieht Treinen eine Asymmetrie in der Beziehung zwischen Besucher und Sammlungsanspruch:

«Die Bewertung von Objekten erfolgt aufgrund sachbezogener, wissenschaftlich erschlossener und scheinbar objektiver Grundlagen, denen sich der Besucher zu beugen hat. Entsprechend beziehen sich Objektbeurteilungen durch den Besucher eher auf privates «Gefallen»; einem privaten Mißfallen wird kein Objektivcharakter zugeordnet.»[154]

[153] Hans Joachim Klein, 1997: 349
[154] Heiner Treinen, 1998: 29

Heiner Treinen führt in seinen Ausführungen an, dass sowohl die Anlage des äußeren wie des inneren Raums die Verhaltensangebote sowie die unbewussten Verhaltensanmutungen und Erwartungen strukturiert. Er stellt fest, dass asymmetrische Beziehungen in unterschiedlichen Ausprägungen vorzufinden sind, geht dann jedoch nicht weiter darauf ein. In anderen Studien, die Museen unterschiedlichen Typs untersuchen, findet sich der Hinweis, dass die vielfältigen Kontexte der Museen verschiedenartige Zusammensetzungen der Besucher ergeben und dass sich daraus wiederum unterschiedliche Anregungen und Verhaltensmöglichkeiten während des Besuchs ergeben. Der Ort als strukturierender Faktor für das Rezeptionsverhalten erscheint somit zunächst als kaum mehr denn als Gemeinplatz.

Der durchschnittliche Rezeptionsstil kann nach Heiner Treinen als kurze Verweildauer vor Exponaten zusammengefasst werden, als Betrachtung möglichst zahlreicher und vielfältiger Bestände und als direkte Verhaltensreaktion auf unerwartete Sinneswahrnehmungen. Betrachtet man diesen durchschnittlichen Rezeptionsstil und den Umstand, dass dieser unter dem weitgehenden Ausschluss von Bevölkerungsteilen stattfindet, lässt sich nach Heiner Treinen schlussfolgern, dass die Betrachtung im Hinblick auf die Motivation der Besucher weniger ein Fachinteresse, kaum einen Lern- und Bildungswillen, sondern weitestgehend Neugierverhalten und den Wunsch nach Zerstreuung aufweist.

Dieses Verhalten entspricht wiederum jenem, das Besucher auch außerhalb kultureller Einrichtungen pflegen. Heiner Treinen identifiziert dieses als massenkommunikatives Verhalten und umschreibt es als «aktives Dösen». Charakteristisch dafür ist die Zweckfreiheit, ein Phänomen, das von kunsttheoretischer Seite mit Immanuel Kants Konzept des «interesselosen Wohlgefallens» zur Norm der Bildbetrachtung erhoben wurde. Der zweckfreie Blick als der «einzig wahre Blick» auf Kunst wurde jedoch, wirft Heiner Treinen ein, durch Massenmedien geschult. Die Konsequenz, das «aktive Dösen», verweist auf den Umstand, dass Daueranregungen gewonnen und deren Aufrechterhaltung gesucht werden.
Die Problematik besteht nun aber darin, dass sich Reize bald abnutzen und ihre Funktion der angenehm zweckfreien geistig-psychischen Anregung verlieren. Sie müssen fortwährend durch neue Reize ersetzt werden um «den emotional erwünschten, weil konsequenzlosen Spannungszustand»[155] auf-

[155] Heiner Treinen, 1988: 33

recht erhalten zu können. Die gesuchte Zerstreuung ist demnach mit verantwortungs- und konsequenzlosem Handeln gleichzusetzen. Den Rezeptionsstil, der dieser Haltung entspringt, bezeichnet Heiner Treinen als «kulturelles window-shopping»[156]. Als eine Ergänzung kann man die bei Hans Joachim Klein beschriebene Praxis des «check-and-go» lesen: Betrachter tasten ein Bild einige Sekunden mit Blicken in identifikatorisch-taxonomischer Absicht ab. Man kann dies als eine Art Erkennungsspiel vor dem Hintergrund ihres eingebrachten Wissens betrachten, um sich dann der Beschriftung zu nähern um die Auflösung des «Rätsels» oder um Bestätigung zu suchen. Dann erfolgt aber zumeist nicht ein Prozess intensiverer Bildbetrachtung, sondern bereits der Abgang oder ein «verabschiedendes Zurücktreten», das den Informationsgewinn aus Bildeindruck, Name des Künstlers, Titel des Werks in eine Fülle ähnlich oberflächlicher Informationsgewinne einreiht.[157]

Seitdem Kunst nicht nur Name und Titel des Werks, sondern eine zusätzliche Kommentierung für den betrachtenden Zugang notwendig macht, stellt sich für die Kunstvermittlung die Frage, wie und in welchem Ausmaß solche Kommentare und Sehhilfen angeboten werden sollen. Führungen, Kataloge, Wandtexte, kommentierende Beschriftungen, Bildschirmangebote und ähnliches sind eine Reihe von Angeboten, die den Kompromiss zwischen Aufzwängen und Anbieten je unterschiedlich zu lösen versuchen. Von einem Gros der Besucher werden (erklärende) Texte positiv eingeschätzt, kommt Gerhard Majce in seiner Untersuchung zum Schluss. Auf jeden Fall teilen Vermittlungsangebote Rezipienten in aktiv nutzende und passive Teilnehmer, wie aber auch die Kunstwerke selbst, beispielsweise bei Installationen der Medienkunst die Besucher in aktive und passive «Teilmengen» spalten, indem die aktiven Rezipienten «mitten im Kunstwerk» agieren und für andere Besucher sichtbar und zum gestaltenden Subjekt aktiver Rezeption werden.[158]

Eine weitere Rolle im Rezeptionsverhalten spielt die Ermüdung und der Abbau der Konzentrationsfähigkeit, insbesondere bei Großausstellungen. Derartige Erscheinungen führen zu Fluchtreaktionen, das heißt zu zügigem Durcheilen der Säle, also zu einer stärkeren Selektivität oder auch Ignoranz gegenüber Kunstwerken.[159] Dieses Ermüden sieht Thomas Loer als generel-

[156] Heiner Treinen, 1988: 33
[157] Hans Joachim Klein, 1997: 352
[158] Hans Joachim Klein, 1997: 353
[159] Gerhard Majce, 1988: 74

le Gefahr des «Exhaustionsprogramms», das die Ausrichtung benennt, die Sammlung vollständig wahrzunehmen und kein Kunstwerk auszulassen. Alternative Nutzungsarten findet Thomas Loer in seinen Untersuchungen weitaus seltener. «Modell autonomer Selektivität» nennt er alternativ jenes Verhalten von Personen, die autonom Entscheidungen treffen. Dabei werden die Besuchsverläufe nicht so sehr durch die Präsentationsweise strukturiert, sondern durch vorgängige Haltungen. Thomas Loer begreift das Exhaustionsprogramm ebenso wie die autonome Selektivität als Habitusformen. Autonome Selektivität ist Teil des Individualisierungs-prozesses und damit auch der Herausbildung eines Selbstbewusstseins. Demgegenüber wird jedoch nach Thomas Loer von der Kulturindustrie das Exhaustionsprogramm gefördert, um einen reibungslosen Ablauf für hohe Besucherzahlen zu garantieren.[160]

Neben der Struktur und dem Verhalten der Besucher ist (für Museen und Ausstellungshäuser) also vor allem ihre Anzahl interessant. Eine hohe Besucherzahl gilt als Attraktionszeichen einer Institution. Gerhard Majce gibt zu Bedenken, dass die eindrucksvollen Besucherrekorde nicht unbedingt eine Maßzahl für gelungene Veranstaltungen sein können. Beispielsweise werden Wiederholungsbesucher wie Einmalbesucher gezählt, und Einmalbesucher könnten auch Einmal-und-nie-wieder-Besucher sein. Von einer Ausweitung der Kunstrezipienten müsse daher stets mit Vorsicht gesprochen werden.[161]

Rezipienten und Rezeptionsverhalten pendeln auf praktischer wie theoretischer Ebene zwischen Ansprüchen und Erwartungen, die mitunter Rezipienten nicht weniger diffus erscheinen lassen, aber die Vorstellungsnormen jener darlegen, die mit Rezipienten arbeiten oder über Rezipienten sprechen und schreiben. Auf einer praktischen Ebene wünscht man sich ein zahlenmäßig großes Publikum, man wünscht sich aber auch ein im Umgang mit Kunst geübtes und am besten ein einflussreiches und förderndes Publikum. Auf theoretischer Ebene wird Kritik an der Exklusivität der Teilnehmer geübt, andererseits aber auch an dem «Massenverhalten» der Teilnehmer. Die Sicht auf das Publikum erscheint somit historisch konstant: Seitdem sich das Publikum nicht mehr ausschließlich aus der klerikal-adeligen Oberschicht formierte und als «breites Publikum» einen neuen sozialen Körper im Kunstbetrieb bildete, «konnte jeder als Stimme des Publikums oder als

[160] Thomas Loer, unveröff. Manuskript: 67f; siehe auch Thomas Loer, 1996
[161] Gerhard Majce, 1988: 66

dessen Widerpart auftreten, konnte es verhöhnen, ihm schmeicheln oder zum Objekt der ästhetischen Erziehung machen.»[162]

Der gesamtgesellschaftliche Umgang mit dem Publikum, die Handhabung sämtlicher Bezüge zwischen den vorgestellten Identitäten ist Frage und Aufgabe für die Politik, aber auch für die Ökonomie. Anschließend möchte ich von den mehr oder weniger lose erörterten Identitäten auf Verstrebungen übergehen, die zwischen den Identitäten wirksam sind und einen erheblichen Teil der Dynamik bilden, welche die Beziehungen der Identitäten prägt.

[162] Oskar Bätschmann, 1997: 14

KARTE_4
VERSTREBUNGEN

Politik

Jeder Versuch, die ästhetische Norm und den ästhetischen Wert zu regulieren und zu steuern, ist ein politischer Akt und als Kunstpolitik Teil von Kulturpolitik. Es geht dabei in erster Linie nicht um wirtschaftliche Interessen, da Kulturpolitik einen eigenen Bereich darstellt, in den Kultur eingebracht und umgesetzt werden kann. Der politische Blick umfasst dabei sowohl regionale Kulturprozesse als auch transnationale und globale, da die verschiedenen Ebenen aneinander gekoppelt sind und miteinander in Wechselwirkung stehen.[163]

Kulturpolitik unterscheidet zwei Aspekte: Den quantitativen, bei dem es um den generellen Stellenwert von Kultur und einzelner Kultursparten innerhalb einer Gesellschaft geht. Das heißt: Wieviel Geld soll für welche Sparte aufgebracht werden. Der qualitative Aspekt betont dagegen die Inhalte.

Grundsätzlich ergeben sich für eine politische Einflussnahme zwei Ebenen: Einerseits die konstitutionelle Ebene, die «die Spielregeln» bestimmt und über einigen Einflussraum verfügt, andererseits die Alltagsebene, die eine direkte Einflussnahme auf kulturpolitische Entscheidungen allerdings nur in Form von Ratschlägen an betreffende Entscheidungsträger ermöglicht. Auf der konstitutionellen Ebene sieht Werner W. Pommerehne mindestens fünf Möglichkeiten, um die jeweiligen Akteure zu beraten und zu informieren:

o Formale Möglichkeiten zur Einflussnahme der Bevölkerung: Durch die in Europa vorherrschenden institutionellen Bedingungen existieren Einflussnahmen der Bevölkerung so gut wie nicht. Alternativen wie beispielsweise «Kulturgutscheine» haben sich zumindest nicht durchgesetzt.

o Direkte Beteiligung der Wähler über den politischen Prozess: In der Schweiz existiert die Möglichkeit von Referenden über besonders teure Neuanschaffungen eines Museums, die den Bürgern die Möglichkeit geben, ihre Wünsche zum Ausdruck zu bringen, wie dies am Beispiel des

163 Hans-Peter Meier-Dallach, 1989: 301

Basler Kunstmuseums im Falle eines Ankaufs eines Picasso-Gemäldes erfolgt ist.

o Beratung durch Experten: Kunstkommissionen wie sie beispielsweise in Großbritannien existieren können als externe Kunstexperten Änderungen der Kulturpolitik erschweren oder verhindern. Um hier mehr Flexibilität zu erhalten schlägt Werner W. Pommerehne vor, den Zugang zu den Positionen durch institutionelle Vereinbarungen zu erleichtern und den Wettbewerb in diesen Bereichen zu erhöhen, beispielsweise durch die Eingrenzung des Zeitraums, in dem Experten ihre Funktion ausführen.

o Bedingungen der Spendenvergabe: Die Möglichkeiten der Einflussnahme durch die Spender ist gegenwärtig sehr groß und nur wenige Museen können es sich leisten, Spenden der gestellten Bedingungen wegen zurückzuweisen. Eine Reduzierung der Einflussnahme würde dieses Modell effizienter machen.

o Private oder öffentliche Institutionen: Die zugrundeliegende Struktur der Eigentums- und Verfügungsrechte beeinflusst Entscheidungsträger. Beide Formen von Eigentumsrechten weisen Vor- und Nachteile auf.[164]

Kulturpolitik wird von unterschiedlichen Funktionsträgern wahrgenommen, die sich alle zwischen Wirtschaft, Politik und Kultur bewegen, wenngleich der politische Aspekt oft auch nur ein indirekter ist, insofern die Individuen zugleich politische, ökonomische und künstlerisch-kulturelle Menschen sind.

Die verschiedenen kulturellen Erscheinungsformen folgen einer Eigendynamik, die sich nicht vorhersagen und schwer leiten lässt. Historisch gesehen hat die Polarisierung zwischen künstlerischem Genie und dem Spießbürger in der Zeit des späten 18. Jahrhunderts die Vorstellung vom schöpferischen Menschen genährt, der in seiner Vitalität den Gegenpol zur Blutleere darstellte. Vitalität wiederum stand auch im Zusammenhang mit einer stärkeren Triebauslebung, die mit Künstlern assoziiert wurde, während die Assoziation auf gesellschaftliche Umwälzungen dieser Zeit hinweist. Beispielsweise sah Sigmund Freud die Bedeutung der Kunst seiner Zeit in der Freisetzung oder Verarbeitung unterdrückter Triebenergien.

[164] Werner W. Pommerehne, 1993: 82

Schock und Provokation waren in den ersten Jahrzehnten dieses Jahrhunderts legitime Aspekte der Kunst in der Zeit der Triebrepression. Mittlerweile sind die Tabus, die Künstler durchbrochen haben, von Alternativbewegungen aufklärerisch-kämpferisch weiterverfolgt worden, so dass für die Kunst der provokative Aspekt nicht mehr zu den dominanten Leitlinien einer Kunst- und Kulturpolitik gehören kann. Entsprechend dieser Entwicklung sowie einer gesamtgesellschaftlichen Entwicklung Richtung «Postmoderne» gibt es überhaupt keine dominante Leitlinie mehr, sondern eine bunte Koexistenz von Stilen und Programmen. Robert H. Reichardt weitet diese Perspektive mit dem Blick auf Wirtschaft und Politik aus und stößt auf die zunehmende Verklammerung und Abhängigkeit der Akteure. Immer mehr tangiert das wirtschaftliche oder politische Geschehen an einem Ort, das Leben der Menschen an vielen anderen Orten.[165] In einer Forderung nach einer «Haltung globaler Verantwortlichkeit»[166] drängt er nach einer übergreifenden Maxime für den Umgang mit dem Pluralismus, während Wolfgang Welsch entlang seinen Erkenntnissen über postmodernen Pluralismus konkretere Richtlinien entgegen der Indifferenz aufstellt, wie sie in den folgenden Punkten ersichtlich werden:

o Schärfe: Förderungswürdig sind jene Projekte, die ein klares Profil besitzen, eine entschiedene eigene Konzeption vertreten.
o Spezifität: Fremdorientierungen sind nicht nur unerwünscht, sondern auch nicht zulässig. Regionale Kulturen müssen sich nicht an den Internationalen orientieren (sie müssen sich aber auch nicht «ultraregional» gebärden).
o Vom televisionären Kulturstandard Abweichendes ist überproportional zu fördern.
o Unterprivilegierten Kulturformen ist vermehrt Aufmerksamkeit zu schenken.

Die Pflichten von Kulturpolitik sieht Wolfgang Welsch in einer generellen Ebene als «Anwalt von Charakteristik und Spezifität», dessen Selektionsprinzipien formaler Natur sind. Chancen und Risiken der Kulturpolitik liegen hingegen auf der speziellen Ebene, auf welcher inhaltliche Akzente und Bevorzugungen eines weitgehend offenen Spiel- und Entscheidungsraums bearbeitet werden.[167]

165 Robert R. Reichardt, 1989: 350
166 Robert R. Reichardt, 1989: 351
167 Wolfgang Welsch, 1989: 54ff

Die vorgestellten (möglichen) Maßnahmen, die Kulturpolitik ausführen und anleiten kann, weisen die Politik als Instrument aus, welches gleichzeitig Entwicklungen erkennen und sich dem Bestand und der Weiterentwicklung von Kunst und Kultur annehmen sollte. Die gegenwärtige Schwierigkeit von Kulturpolitik liegt in den gesellschaftlichen Differenzierungs- und Pluralisierungsprozessen, in deren Folge sich auch die bildende Kunst differenziert hat und beispielsweise die Loslösung von der Werkfixierung von den Kultureinrichtungen einen anderen Umgang mit Kunst fordert, während sie sich gleichzeitig mit unterschiedlichsten kulturellen Szenen und Milieus und einer «zersplitterten Öffentlichkeit» konfrontiert sieht.

Mit Zustand und Organisationsform einer Gesellschaft eng verbunden ist auch die jeweils aktuelle Bedeutung des Raums. Raum hat einen Wert und ist demnach auch eine Ware. Raum als Politikum hat dabei zwei Bedeutungen: einerseits als die Vergabe und Besetzung konkreter Räume, andererseits in seiner Dimension als sozialer Raum.[168]

Die zunehmende Bedeutung des Marktes drängt Kulturpolitik oft in die Rolle des «Ausbesserers» der Risse im traditionellen Gefüge. Allerdings ist dies nur ein Aspekt der Beziehung zwischen Politik und Ökonomie und damit nur ein Aspekt für die handelnden Identitäten, die sich nicht zwischen den Dichotomien Staat und Markt wiederfinden, sondern mit unterschiedlichen Verflechtungen aber auch Lücken Umgang finden müssen. Nachfolgend möchte ich auf den Bereich der Ökonomien eingehen, wobei der Plural bereits auf die Abstufungen zwischen Nicht-Ökonomischem und Ökonomischem hinweist, die schon allein deshalb bestehen, weil Kunst nicht allein betriebswirtschaftlich zu messen ist, da sie nicht rein betriebswirtschaftlich «funktioniert»:

«Jede Ökonomie braucht (...) eine Sphäre des Nichtökonomischen, dessen, was für Geld nicht zu haben ist: Liebe, Gerechtigkeit, Kunst. (...) Geht es in der Liebe und der Gerechtigkeit darum, Menschlichkeit in einer Weise herzustellen, die nicht vom Wertgesetz bestimmt werden darf, geht es in der Kunst darum, die sonst überall käufliche Schönheit

[168] Der Terminus des sozialen Raums findet man u.a. bei Henri Lefébvre oder bei Pierre Bourdieu. Dieser Raumbegriff wird von Martina Löw insofern kritisiert, als er sich die Möglichkeit nimmt, Wechselwirkungen zwischen Handlung und Struktur zu untersuchen, und die Konstitution von Räumen zu erfassen, die nicht langfristig an Orte gebunden sind.(vgl.: Martina Löw 2001: 183)

(...) als außerökonomisch zu setzen. Dies wiederum ist nur möglich, indem ein Kunstmarkt permanent versucht, dieses Preislose dennoch zu taxieren und seine Spuren zu erwerben und zu kaufen. Kunst darf daher nie völlig unverkäuflich werden - ihre Preislosigkeitsbehauptung verlöre die Schärfe der gesellschaftlich anerkannten Setzung und sänke zum Sektenglauben herab, noch darf sie ganz käuflich werden: dem niederschmetternden Anblick feil gebotener Kunstwerke muss immer wieder die pathetische Geste nicht-käuflicher Praxen am Rande des Kunstbetriebes entgegengesetzt werden.»[169]

Ökonomien

Ökonomie der Sammlung

Für die Ökonomie der Sammlung fungieren Museen als deren wichtigste Agenten: Gesammelt wird, was als wichtig, relevant und bedeutsam angesehen wird. Eine solche Ökonomie wurde ab dem Zeitpunkt möglich, als die Kunstwerke sich aus der Tradition lösten und das Alte nicht mehr einfach zerstört wurde. Für die Kriterien einer Sammlung ergab sich im Lauf der Zeit eine «innere Logik», so Boris Groys, wonach ein Kunstwerk dann nicht in die Sammlung aufgenommen wird, wenn es sich in der äußeren Realität als in dieser oder jener Hinsicht wertvoll und wichtig erwiesen hat, sondern wenn es den internen Kriterien des Sammelns selbst entspricht. Gesammelt werden keine Ähnlichkeiten, sondern fortwährende Unterscheidungen:

«(...) denn aus der Masse der gewesenen Bildproduktionen wurden nur die Beispiele ausgewählt, die eine bestimmte historische Epoche auf eine ästhetisch evidente Weise auszeichnen konnten. Alles Redundante und Sich-Wiederholende wurde dabei quasi-automatisch aus dem Blickfeld des Betrachters entfernt.»[170]

Für eine Aufnahme von Künstlern in die Sammlung bedeutet das, dass sie Neues produzieren müssen. Dabei folgen diese Innovationen nach Boris Groys aber nicht der Zeit, sondern der Grenze zwischen Sammlung und

[169] Diedrich Diedrichsen, 2001: 213
[170] Boris Groys, 1997b: 30

Außenwelt. Die Innovation besteht somit darin, «daß etwas, das früher nicht in der Sammlung war, in diese Sammlung aufgenommen wird.»[171]

Die einzelnen Innovationen bilden aber keine lineare Geschichte, sie definieren vielmehr ihre Vergangenheit immer wieder neu. Die Dynamik der Kunstentwicklung folgt so einer Logik der Reaktion: Jede Bewegung in eine Richtung zieht eine Bewegung in eine entgegengesetzte Richtung nach sich. Die konträr zueinander laufenden Stilbewegungen lösen sich nicht mehr historisch ab, sondern vollziehen sich gleichzeitig. Die Innovation ist dabei auch eine Art Zensurstelle einer Vielzahl von Werken, die nicht alle gesammelt werden können:

«Der Begriff des Neuen hat in der Moderne die ökologische Zensurfunktion übernommen, die früher der Begriff der Qualität erfüllte. Wenn man früher sagen durfte: «Weg damit, denn es ist nicht qualitätsvoll genug», so darf man heute sagen: «Weg damit, denn es ist nicht innovativ genug». Die Ablehnung eines Werks, sei es eines Kunstwerks, sei es einer wissenschaftlichen Theorie, wird heute in der Regel damit begründet, daß das betreffende Produkt nicht neu, nicht innovativ, nicht kreativ ist.»[172]

Weder Qualität noch Innovation sind jedoch begrifflich genügend scharf, und Legitimitätsdiskurse kreisen heute darum, wie man das Neue mit dem Alten vergleichen darf, da Ähnlichkeit und Differenz nicht zuletzt eine Frage des Blickwinkels sind. Boris Groys sieht den Begriff der Qualität durch den der Innovation zwar abgelöst, aber nicht geeignet ersetzt, da dieser Begriff nicht dazu verhilft «die kulturelle Überproduktion einzudämmen». Darüber hinaus gibt es aber auch keine heraufdämmernde Alternative, sondern vielmehr eine Angleichung an Bereiche der Massenkultur, in denen die Konkurrenz nach dem «Prinzip der Tautologie» verfährt.[173]
Boris Groys pointiert damit spitz die Entwicklungen im Bereich der Ökonomie der Sammlung, die ansonsten als relativ unerforscht (vor allem aus soziologischer Sicht) gelten kann.

[171] Boris Groys, 1997b: 33
[172] Boris Groys, 1997b: 32f
[173] Boris Groys, 1997b: 87

Ökonomie der Präsentation

Kulturelle Orte folgen der Ökonomie der Präsentation dann, wenn sie ihr Gewicht auf das Ausstellen legen. Das Kunstereignis der Wechsel- und Großausstellungen, in denen die Sammlung selbst zur Kunstform erhoben wird, ist dabei eines auf Zeit:

«Man besucht heute eine Ausstellung oder eine Installation, wie man früher eine Theateraufführung besucht hat, die nur eine begrenzte Zeit läuft und später abgesetzt wird.»[174]

Kunstereignisse, die hier angesprochen werden, sind keine Kunstrichtungen unter anderen, sondern verbreitete Praxis der Institutionen. Sie sind einzigartig in Raum und Zeit, anhand ihrer Dokumentation zu rekonstruieren und aufgrund dieser ist von einer Wiederholung dieser Form Abstand zu nehmen.

Die Ökonomie der Präsentation trägt dem Umstand Rechnung, dass Ausstellen und Hinstellen nicht dasselbe ist. Die Rolle, die diesem Umstand zu seiner Bedeutung verholfen hat, ist jene der Kuratoren, die als Experten zur Umsetzung des Unterschiedes avancierten:

«Es geht letztlich darum, welchen Atemraum man dem Werk gibt, das gelöst von dieser Intention in der Ausstellung steht. Es geht um die Hängung, um die Stellung im Raum, das heißt: Ich will diesen ersten intensiven, synthetischen Moment in der Ausstellung wieder einfangen.»[175]

In der Ökonomie der Präsentation geht es um die Präsenz eines Kunstwerks und in Folge um die Art der Präsenz, die ein Kunstwerk in einem Raum einnehmen kann. Wenn anstatt der Aufbewahrung die Wiederholung in Variationen bedeutsam wird, dann bedeutet dies grundsätzlich ein breiteres Spektrum an Handlungs-, an Inszenierungsmöglichkeiten. Ausstellungshäuser, die keinen Sammlungsauftrag haben, können so zeitgenössische Kunstströmungen gezielt vermitteln.

[174] Boris Groys, 1997b: 203
[175] Harald Szeemann, 1995: 16

Das Konzept Inszenierung ist ungefähr seit den siebziger Jahren in die Praxis des Ausstellens und in die Diskussionen der Präsentationsformen eingegangen. Die Art des Zeigens avancierte zum Gezeigten, der «Rahmen» der Objekte trat in verstärktem Maße in den Blickpunkt – wobei dieses In-den-Blickpunkt-Rücken nicht ganz so eindeutig ist, wie es hier zunächst erscheinen mag.

Den Rahmen «sieht man und sieht man nicht»: In Rekurs auf Jacques Derrida beschreibt Regina Wonisch den Rahmen als einen Zusatz, der weder inhärent noch entbehrlich ist. Der Rahmen ist der Rand der Gewissheit, an der ein System an seine Grenzen stößt; allerdings um den Preis, dass die Unvollständigkeit des Systems offensichtlich wird.

Der Rahmen schließt auch den Museumsraum mit ein, insofern auch dieser ein Innen von einem Außen trennt, ein Innen abschließt und mit Wert umgibt. Was den Museumsraum als Rahmen definiert, ist die Beschaffenheit des Raumes, der Objekte zu musealen Objekten macht und sich selbst durch die Sichtbarkeit seiner Objekte auslöscht.

Das Zeigen ist eng verbunden mit dem Aussagen. Die Herstellung von Kontext, die Wiedereinbettung von Objekten in einen Zusammenhang ordnet und wird geordnet von den verschiedenen Netzwerken und Diskursen, die wiederum bestimmen, wie Museumsbestände präsentiert werden.[176]

Ökonomie des Handels

Seitdem sich die Rollen, die ein Mäzen als Auftraggeber, Käufer, Sammler und Traditionsbewahrer in sich vereinigte, entlang gesamtgesellschaftlicher Entwicklungen zunehmend differenziert und teilweise relativ unabhängig voneinander institutionalisiert haben, trat neben die staatliche und die private Kunstförderung der Kunsthandel. Durch den gesellschaftlichen Wohlstand, der auf einer Demokratisierung der Güterverteilung beruhte und eine größere Nachfrage nach kulturellen Produkten beförderte, stieg die Bedeutung des Kunsthandels stetig.

Die gesteigerte Nachfrage nach Werken der bildenden Kunst brachte Institutionen hervor, die eine Mittlerrolle zwischen Kunstproduzenten und po-

[176] Regina Wonisch, 2001: 87ff

tentiellen Kunstkäufern übernahmen. Hans Peter Thurn weist darauf hin, dass diese Rolle somit auch zwischen dem kulturellen und ökonomischen Feld lag, eine doppelte Determination also, die prominente Kunsthändler in ihrem Selbstverständnis deutlich nach außen zu transportieren wussten. Ihr Selbstbewusstsein war durch den kulturellen Habitus und die wirtschaftliche Lage der Abnehmer doppelt geprägt. Allerdings sieht Hans Peter Thurn dieses Selbstbewusstsein als mittlerweile historisch und heute nicht mehr oder zumindest nicht mehr in demselben Ausmaß gültig. Im Laufe der Zeit fand eine Verschiebung zugunsten des ökonomischen Feldes statt, so dass zunehmend ökonomische Maßstäbe die Selektion unter Künstlern lenkte, während die kulturelle Legitimation immer öfter ausbleiben konnte. Dies hatte vor allem für die Künstler Folgen, da der Kunsthandel durch Galerieverträge und Exklusivvertretungen auch eine Zuweisungsfunktion in Bezug auf die wirtschaftliche Existenz von Künstlern übernahm. Allerdings sind ökonomische Maßstäbe schwer zu bestimmen. Der Preis eines Kunstwerks wird zum Beispiel nicht durch dessen materielle und/oder ideelle Herstellungskosten bestimmt.[177]

Wie sollten sich ideelle Herstellungskosten auch bestimmen lassen? Der Preis wird daher auch mehr von der Nachfrage auf dem Markt beeinflusst. Die tragenden Säulen dieses Marktes bilden der Handel, Museen, Auktionen und Sammler. Die Nachfrage wiederum ist in ihrer Beziehung zur künstlerischen Qualität alles andere als ein objektiver Maßstab, wenngleich bei einigen Kunstrichtungen, -stilen, -epochen Experten mit ihrem Urteil ästhetische und ökonomische Wertschätzungen legitimieren können. Wobei sich diese Legitimation klar auf eine Autorität beruft und nicht auf einen wirklichen Zusammenhang.

Der marktwirtschaftliche Wert eines Kunstobjektes kann sich nicht direkt vom ästhetischen Wert eines Kunstwerks ableiten lassen. Der ästhetische Wert eines Kunstwerks vermag ein Bündel außerästhetischer Werte an das Kunstwerk zu binden und ihr wechselseitiges Verhältnis zu dynamisieren.[178] Wie aber sollte ein außerästhetischer Wert wie etwa Freiheit monetär aufgewogen werden, noch dazu in seinem dynamischen Verhältnis mit anderen Werten wie etwa Gleichheit? Es ist klar, dass ökonomische Werte anders bemessen sein müssen. Der Kunstmarkt stellt daher einen «Spezialfall» im Marktgeschehen dar, weil Kunstwerke eine sehr schwer einzuschätzende

[177] Hans Peter Thurn, 1979: 233
[178] Jan Mukařovský, 1970, vgl. Karte_2 Kunstwerke

«Ware» sind. Entsprechend vage sind die Kriterien, die einen banalen Gegenstand zu einem begehrten Kunstobjekt machen.

Ein wenigstens teilweise quantifizierbares, messbares Kriterium stellt die Seltenheit dar. Zum Teil kann diese auch künstlich erzeugt werden, beispielsweise durch die Limitierung einer Auflage. Andererseits schränkt eine zu weitgehende Seltenheit auch wieder ein: Für extreme Raritäten, für die kaum Vergleichsstücke existieren, kann sich wegen des fehlenden Angebots kein Markt bilden. Oft steht die Seltenheit eines Kunstwerks mit dessen Alter in Zusammenhang. Seltenheit allein genügt aber noch nicht, um einen Gegenstand zu einem marktfähigen Kunstgegenstand zu machen. Daher versucht man mit Begriffen wie «künstlerische Qualität», «kunstgeschichtliche Bedeutung» und «historischer Wert» den ästhetischen Wert eines Kunstobjekts ökonomisch zu fassen.

Nachvollziehbar werden solche Anbindungen dann, wenn die Kunstobjekte historische oder nationale Bedeutung haben. Meist werden sie an einem wichtigen historischen Ereignis oder einer Persönlichkeit festgemacht, so etwa ein aus der Zeit stammendes napoleonisches Schlachtengemälde. Dennoch bleibt es auch hier schwierig, die «künstlerische Qualität» in Preisrangordnungen darzustellen. Solche Rangordnungen greifen daher wieder zurück auf Autorität, indem sie mit Wertungen von Kunstkritik, Kunstwissenschaft und Publikum Übereinstimmungen zeigen.[179]

Von solchen grundlegenden, vagen Bestimmungen abgesehen, orientiert sich der Markt dennoch an objektiven Preisdeterminanten wie die Größe der Arbeit, das Jahr des Verkaufs, das Jahr der Herstellung, der Ort des Verkaufs, die Charakteristika von Käufer und Verkäufer, die Art des Werks (Stil, Sujet). Allerdings vermögen es auch diese Determinanten nicht, Preisunterschiede zwischen verschiedenen Künstlern zu erklären. Von Chanel et al stammt in diesem Zusammenhang die «dummy»-Variable, die den Ruhm, die Reputation der einzelnen Künstler repräsentiert und die genannten «objektiven» Preisdeterminanten zueinander in Beziehung setzt. In ihren Ergebnissen zeigen die Variablen folgende Einflüsse auf den Preis:

[179] Christian von Faber-Castell, 2000

o Es gibt ein Ranking der Künstler. Je weiter oben Künstler sich befinden, desto teurer sind ihre Werke.

o Es gibt ein Ranking der Verkaufsorte bzw. Auktionshäuser. Es gibt daher Marktleader.

o Der Einfluss der Größe eines Werks auf den Preis ist zweifelhaft, allerdings gibt es so etwas wie ein Optimum. Ab einer bestimmten Größe verschlechtern sich Verkaufbarkeit und Preis.

o Die Zeit zwischen Herstellung und Verkauf hat einen positiven Einfluß auf den Preis.

o Der Zeitverlauf selbst hat Einfluss auf den Preis.

Darüber hinaus haben auch Moden einen positiven Effekt auf Preise, da sie die Preiselastizität der Nachfrage für die im Trend liegenden Werke erhöhen.[180]

Generell lassen sich heute drei institutionalisierte Handelsformen unterscheiden:

■ Galerien, Antiquitäten- und Antiquariatsgeschäfte
■ Öffentliche Kunstauktionen
■ Kunst- und Antiquitätenmessen

Die Kunstmessen wurden als Gegengewicht zu den immer bedeutenderen Kunstauktionen gegründet und gewinnen ihrerseits immer mehr an Bedeutung. Einerseits gewähren sie allen Kunstmarktteilnehmern und auch den Besuchern schnell und an einem Ort, also relativ bequem zugänglich, eine Fülle von Informationen, andererseits werden ihre Verkaufszahlen als Marktbarometer gewertet. Darüber hinaus arbeiten die Messen mit dem «Event» auf einer lokalen Basis und werden so Teil eines Stadtimages und damit einer Stadtpolitik.

Kunstsponsoring, Stiftungswesen, Kunst im öffentlichen Raum

Das «Image» verweist auf eine Ökonomie, die weiter unten am Beispiel von Stiftungen genannt wird. Eine exemplarische Verbindung dieser Ökonomie

[180] Ulrike Klein, 1993: 102

mit dem Kunstsponsoring findet sich wiederum bei Kunst im öffentlichen Raum.

Kunstsponsoring

Sponsoren sind eine Art «postmoderne Mäzenaten», die Kunst in den 70er Jahren in einer Zeit, da sie noch als Laune des Unternehmensvorstands angesehen wurde, für sich entdeckten. In den 80er Jahren machte der Marketing-Boom daraus ein Geschäft, das man in den 90er Jahren als «kooperative Gemeinschaftsinvestitionen» übernahm. Überblicksmäßig lässt sich sagen, dass es kein einheitliches Steuersystem für die private Kunstförderung gibt. Im Falle von Kunstsponsoring lässt sich feststellen, dass es im Vergleich zu Sportsponsoring unbedeutend erscheint, am ehesten ergeben Kunst und Bildung ein einigermaßen erfolgreiches Sponsoring-Paar.[181] Der Begriff «postmoderne Mäzenaten» hat nichts mit philanthropischem Mäzenatentum zu tun, sondern bezeichnet ein Geschäft auf Gegenseitigkeit. Aus unternehmerischer Sicht ist Kultursponsoring ein Instrument der Kommunikationspolitik mit dem Ziel der Durchsetzung unternehmerischer Ziele.[182] Darin ist ein grundsätzlich weites Feld «zwischen kühl kalkulierter Werbung und beherzt gewährter Unterstützung»[183] abgesteckt. Und in diesem Spannungsfeld orten Gegner die Unvereinbarkeit der künstlerischen und der kommerziellen Wirklichkeiten. Die Ursache dieser Spannung liegt nach Walter Grasskamp darin, dass die bürgerliche Gesellschaft Kunst als moralische Instanz ansieht, auch wenn man nicht mehr an das Gute, Wahre und Schöne glaubt.

«Denn es ist eine Grundannahme der bürgerlichen Ästhetik, dass die Kunst den Alltag transzendiert, und schon allein dadurch wird sie überall dort, wo ihre Differenz zum Alltag einholbar wäre, zu einer kritischen Instanz. Die Idee der Kunst als einer kritischen Instanz ist eine genuin bürgerliche Vorstellung, gleichsam eine in der Kunst institutionalisierte Form permanenter Selbstkritik. Sie ist das Ergebnis einer historischen Entwicklung, die zwar nicht gerade die ästhetischen Wunsch-

[181] Brigitte Kössner, 1998: 15
[182] Cornelia Gockel, 2001: 139
[183] Walter Grasskamp, 1998: 16

träume der bürgerlichen Gesellschaft verwirklichte, aber nur in ihr einen dauerhaften Nährboden fand.»[184]

Unvereinbarkeit zwischen Kunst und Kommerz besteht auf jeden Fall dort, wo die Qualität der Geldgeber mangelhaft ist. Waffenlieferanten, Produzenten in Billiglohnländern, Firmen, die Profite auf Kosten der Umwelt erwirtschaften, erweisen sich insofern als unvereinbar, als die Nachfrager das Vorhandensein von Geld und daher eines Ereignisses sehr wohl von der Herkunft des Geldes zu trennen und zu beurteilen vermögen. Allerdings gibt es, wie Walter Grasskamp bemerkt, nirgendwo «reines» Geld. Warum die Herkunft des Geldes dennoch wichtig ist, liegt seiner Meinung nach in jener Einstellung begründet, die Kunstfinanzierung lediglich als eine goodwill-Aktion der PR-Abteilung einschätzt, die das Image der Marke durch eine gute Tat erhöhen und mit einer Manipulation der öffentlichen Meinung sowie mit dem Vergessenmachen der Herkunft der Profite verknüpfen möchte.

Von solchen drastischen Verschwörungstheorien abgesehen besteht ein (berechtigtes) Misstrauen aufgrund des ökonomischen Interesses, das jeder Sponsor verkörpert und das er durch Werbung in den kulturellen Kontext einbringt.[185] Christoph Behnke und Ulf Wuggenig sind in einer Studie denjenigen nachgegangen, die ein solches Misstrauen hegen könnten, und haben dabei festgestellt, dass die Problematisierung ökonomischer Interessen und Prinzipien bei marginaleren Positionen in der Kunstwelt nicht stärker ausgeprägt ist.[186]

Während private Förderer im Kunstbetrieb Wertschätzung genießen, wird das arbeitsteilig organisierte Sammeln anonym und ohne persönliche Risiken skeptisch betrachtet. Generell wird das kulturelle Engagement von Unternehmen gerne auf rein ökonomische Motive reduziert. Dabei sind andere Motive nicht nur denkbar, sondern sehr wahrscheinlich. Zwar können sich Unternehmer durch Kunst nicht verwirklichen, aber Walter Grasskamp verwendet den Begriff von Odo Marquard und spricht von einer *Vermöglichung* durch Kunst.

[184] Walter Grasskamp, 1998: 24
[185] Walter Grasskamp, 1998: 25ff
[186] Christoph Behnke und Ulf Wuggenig 1994: 240

«In dem Wunsch, sich in der Kunst zu vermöglichen, kann man auch eine Prise Selbstzweifel vermuten, wenn nicht sogar der Selbstkritik, getragen von der Gewißheit, daß Geschäfte allein nicht das Leben ausmachen können und der nackte Profit nur den Banausen zufriedenstellt, der aus einem kommerziellen keinen vitalen Gewinn mehr zu ziehen weiß. Das Interesse von Bürgern, mit der Kunst ein gesellschaftliches Gebiet zu unterstützen, in dem man sich am Rande oder sogar außerhalb der Alltagsidentität bewegen konnte, hat die Kunst erst zu der exterritorialen Zone werden lassen, in der die normalen Zwänge der Ökonomie außer Kraft gesetzt scheinen und es zeitweise vielleicht auch wirklich sind. Kunst half, eine Zone außerhalb der notorischen Interessenkonflikte und Konkurrenzkämpfe herzustellen, die deswegen freilich nicht aufhören, das gesellschaftliche Leben zu prägen.»[187]

Eine tieferliegende Problematik um das Sponsorentum betrifft die Autonomie der Kunst, die sie durch die bürgerlich-demokratische Verfassung, das heißt durch Finanzierung durch die öffentliche Hand und in der grundgesetzlichen Garantie für die Freiheit der Kunst erlangt hat. Ein Abbau der öffentlich-rechtlichen Kulturfinanzierung und eine zunehmende Privatisierung trägt gewisse Risiken mit sich. Einerseits ist ein Abbau durch die öffentliche Hand verständlich, denn je mehr der Staat fördert, desto mehr institutionalisiert er und erhöht damit seine Unterhaltspflichten. Andererseits betreffen Kürzungen meist nicht die Institution, sondern ihre Tätigkeit, was bedeutet, dass die Institution sich selbst um eine Finanzierung kümmern muss. Das Idealbild eines Institutionsleiters ist das eines Kulturmanagers.

Sponsoring beinhaltet aber auch gewisse Chancen für den Kulturbetrieb. Sponsoren kennen ihre Interessen genau und nennen sie auch. Man weiß, worauf man sich einlässt und was man erhält. Interessensausgleich ist ein Entscheidungsmodell der bürgerlichen Gesellschaft, das allerdings gleiche Verhandlungspartner voraussetzt. Wenn die öffentliche Hand sich jedoch allzu weit zurückzieht, wenn die Kunst sich nicht nur hie und da sondern dauerhaft die nötigen Mittel von der Wirtschaft besorgen muss, verliert sie ihre Verhandlungsstärke gegenüber den Sponsoren. Diese erhalten eine Schlüsselstellung, die zurecht kritisch betrachtet wird, da man ihnen DEN Entscheidungsspielraum überlässt, was überhaupt finanziert wird.

[187] Walter Grasskamp, 1998: 46

Diese Vorrangstellung der Sponsoren steht der Autonomie der Kunst entgegen. Egal wie deren Gesinnung hier auch sein mag, Unabhängigkeit der Kunst kann sie in ihrem Angebot wohl eher seltener fördern und schon gar nicht garantieren. Die Meinungsfreiheit der Kunst wird weniger gefördert werden als medienwirksame Ereignisse, arrivierte Künstler, gesicherte Kulturwerte und Metropolentourismus. Unternehmer-Sponsoren neigen in der Regel dazu, Projekte mit großer Breitenwirkung zu fördern, um ihre Kommunikationsziele von Imagepflege, Steigerung des Bekanntheitsgrades, Erschließung neuer Märkte etc. erreichen zu können. Konzeptuelle, experimentelle und gesellschaftskritische Positionen in der Kunst stehen meist in einem Gegensatz zu den von Sponsoren vertretenen Ökonomien, zumindest was kurzfristige Unternehmensziele betrifft. Darüber hinaus zieht sich die öffentliche Hand immer mehr zurück, Sponsoren wollen aber keineswegs so weit expandieren. Das Verhältnis zur staatlichen Finanzierung erscheint so als eigentliche politische Problematik.[188]

Stiftungswesen

Stiftungen gibt es sowohl auf privater als auch auf unternehmerischer Seite. Sie agieren unabhängig von lokalpolitischen Entscheidungen und ermöglichen in der Regel eine größere Flexibilität, nicht zuletzt durch den schnelleren Zugriff auf die Fördermittel. Im Gegensatz zu Sponsoring, das von der Auftragslage, der Geschäftsführung und der wirtschaftlichen Situation abhängig ist, sind Stiftungen unabhängiger von kurzfristigen wirtschaftlichen Schwankungen. Ihre Fördermittel können auch längerfristig zur Verfügung stehen, Projekten mit ideellen Zielsetzungen stehen Stiftungen meist aufgeschlossener gegenüber als Sponsoren. Stiftungen erscheinen derart als «Brücke zwischen Mäzenatentum und Kultursponsoring».[189]

[188] Walter Grasskamp, 1998: 47ff
[189] Cornelia Gockel, 2001: 145

Kunst im öffentlichen Raum

Die Diskussion um die Werbeinteressen der Sponsoren wird dort hinfällig, wo Kunst und Werbung keine Berührungsängste zeigen: Im städtischen Raum. Ein Charakteristikum des städtischen Raumes ist das Aufeinandertreffen menschlicher Ausdrucks- und Kommunikationsformen, oder anders - so Werner Lippert: Dieser Raum trägt den Anspruch, allen zu gehören.

Neben Information, Architektur und Kunst nimmt auch Werbung einen großen Raum in der Stadt ein, wobei sie teilweise die «Eigenschaft» der Kunst, Wahrnehmung zu schärfen, übernommen hat. Auch diejenigen Ausdrucksformen, die im eigentlichen Sinne als nicht-künstlerisch angesehen werden (Design), haben sich im städtischen Raum nicht nur Platz, sondern auch Ansehen erobert. Werner Lippert spricht im Hinblick auf Information und Design von Dienstleistungen einer Art von «Kommunen» und damit als der Möglichkeit, Identitäten zu schaffen. Produkte und Dienstleistungen, die als nebensächlich erachtet wurden, haben in dem Maße eine Aufwertung erfahren, wie der Straßenraum zunehmend als Lebensraum begriffen wurde. In der gemeinsamen Erschließung des Stadtraums durch Kunst, Werbung und Design sieht Werner Lippert eine Chance für die Kunst, insofern diese sich in der Werbung als Teil eines öffentlichen Informations-Systems Freiräume schaffen kann.

Die Finanzierung dieser Projekte kann einerseits durch die vertragliche Bindung von Außenwerbeunternehmen erfolgen, die für bestimmte Zeiträume Werbeflächen für Kunstobjekte freistellen, oder mit Plakatunternehmen, die vorsehen, dass bestimmte Zeiträume oder auch feste Flächen für bestimmte Projekte zur Verfügung stehen. Die Finanzierung einer solchen Bereitstellung kann aber auch durch Sponsoring erfolgen. Und schließlich gibt es noch die Möglichkeit der Finanzierung von Kunstprojekten durch Werbenutzung, zum Beispiel die Nutzung während einer Renovierung. In der Regel sind solche Aktionen temporär, allerdings kann eine entsprechende Wiederholung auch Dauerhaftigkeit erzeugen.

Der städtische Raum als anonymer Raum scheint der Symbiose von Werbung und Kunst im Sinne einer Aufwertung von Werbung und Finanzierung von Kunst nicht entgegenzustehen. Es ist das Verständnis von Stadt-

Raum-Gestaltung und öffentlicher Dienstleistungen, das Verständnis der «Dramaturgie des Ortes», die Werner Lippert hier gefordert sieht. [190]

Abgesehen von der Verbindung Werbung-Design-Kunst hat Kunst aber noch andere Möglichkeiten, im städtischen Raum aufzutreten. Das was klassischerweise als «Kunst im öffentlichen Raum» angesehen wird, ist die sich seit dem Ende des 20. Jahrhunderts etablierende Kunstpraxis, nach der Kunst die für sie reservierten Räume verlässt und sich an Orten außerhalb der Museen, Kunsthallen und Galerien im Stadtraum situiert. Die Bedeutung der Stadt als Ort der Kunst kulminiert nach Heinz Schütz in der Entwicklung der Stadt zur Kunstmetropole:

> «Nicht zuletzt potenziert der Mythos Stadt den Mythos Kunstmetropole. Das Image einer Stadt als Kunstmetropole funktioniert im symbolischen Raum als Reklame und als Label. Hat sich das Image etabliert, arbeitet es wie eine *self-fulfilling prophecy* und zieht Künstler und Galeristen, Sammler und Kunsttouristen an. Den Kunstwerken, die gleichsam mit dem Aufdruck «Kunstmetropole» versehen sind, haftet eine Art Bonus an.»[191]

Eine Aufwertung durch Kunst «funktioniert» somit nicht nur bei einzelnen Personen oder Unternehmen, wie am Beispiel der Sammler dargestellt wurde, sondern auch bei einer ganzen Stadt.

Selbstausbeutung

Das eigentliche Kapital der Kunst, meint Walter Grasskamp in einer Randbemerkung, die ich als solche übernehmen möchte, ist die Selbstausbeutung der Künstler und der hochmotivierten Mitarbeiter, die eine notorische Unterbezahlung ebenso in Kauf nehmen wie Mittelknappheit und reichlich in das Privatleben gleitende Arbeitszeit.

Im Grunde verdiente die Ökonomie der Selbstausbeutung eine eigene Abhandlung. Wenig beachtet und erforscht stellt sie doch den Kern der Mitar-

[190] Werner Lippert, 2001: 134ff
[191] Heinz Schütz, 2001: 14 (Hervorh. Orig.)

beiterpolitik vieler „Kunstbetriebe" dar. Einerseits kann dabei eine immer stärkere Orientierung am Markt und an Marktpolitik, an Kriterien wie Effizienz (wie sie beispielsweise die Besucherzahlen darstellen) festgestellt werden, andererseits scheint eine Marktorientierung im Hinblick auf den Umgang mit Mitarbeitern keinesfalls notwendig zu sein. Am begehrtesten sind nicht die leistungsstärksten Mitarbeiter, sondern die Idealistischsten, die auch für gar kein oder wenig Geld jederzeit verfügbar sind. Engagement im Kontext des Kunstgeschehens bedeutet demnach nicht unbedingt mehr Geld. Der Lohn, so scheint es, besteht zur Hälfte aus dem was bei Pierre Bourdieu „symbolisches Kapital" genannt wird. Während Mitarbeiter großer Konzerne sicher auch stolz sein sollten weil sie bei einem renommierten Unternehmen arbeiten, gründet sich deren Stolz aber auch auf einen höheren Verdienst. Bei Mitarbeitern kultureller „Unternehmungen" sollte der Stolz rein schon aufgrund des Namens des Arbeitgebers in ihrer Brust anschwellen. Interessant ist, dass dies auch tatsächlich der Fall zu sein scheint. Obwohl es oft keinerlei Vergütung gibt, sind die Mitarbeiter dazu angehalten die Probleme ihres Arbeitgebers zu verstehen und dementsprechend zu reagieren (Mehrarbeit, niedriger Lohn, keine Lohnerhöhung). Die oftmals katastrophale Mitarbeiterführung und Künstlerbetreuung gelangt aber selten zur Erörterung, weil es Mitarbeiter wie Künstler in unendlicher Fülle zu geben scheint, deren Kriterium zur Einstellung lediglich ihre Unermüdlichkeit im Einsatz zu sein braucht. Selektion an Mitarbeitern und Künstlern kann unter den gegebenen Bedingungen aus einem schier unerschöpflichen Pool getätigt werden. Für all jene, die sich in dem Pool befinden bedeutet dies nichts anderes als Konkurrenzverhalten. Hier wird auch deutlich, dass Profil, Präsenz und Innovation vor allem auf einer nicht enden dürfenden Energie der Individuen aufgebaut ist.

Die hier angeführten Elemente von Verstrebungen politischer und ökonomischer Art fließen in Folge als Verstrebungen zwischen Akteuren und Artefakten in jeweils aktuelle «Konstellationen» als Teil der Wechselwirkungen an Orten ein.

Damit ist auch der Übergang zum Kern der Arbeit markiert, der die bisher beschriebenen Ausführungen an Orten bündelt, und damit verstärkt auf ihre Abhängigkeiten und Wechselwirkungen eingeht.

KARTE_5
ORTE

«Die Unterscheidung von Mensch und Ort ermöglicht es, die Perspektive nicht nur an die Rolle und Konstellation einer Person zu knüpfen, sondern auch an den Ort, an dem sie sich plaziert.»[192] schreibt Martina Löw in ihrer Arbeit über den Raum. Im Rahmen dieser Studie ermöglicht die Unterscheidung von Mensch und Ort, über die Beschreibung von individuellen und kollektiven Lagen hinauszugehen und die Verstrebungen dieser Lagen lokalisierbar zu machen. Die Wechselwirkungen von Mensch und Ort werden dann nicht einfach ignoriert oder bestenfalls subsummiert, sondern als entscheidender Faktor sowohl auf Handlungs- als auch auf Strukturebene anerkannt. Dies wiederum wirkt auf die Beschreibung der Identitäten und deren Verstrebungen zurück, die ebenso von einem Ort aus erfolgt und sich damit ebenfalls auf der Karte positioniert.

Sämtliche Überlegungen zu Kunstorten folgen den Arbeiten von Martina Löw und Gabriele Sturm über Räume. Der Unterschied von Raum und Ort liegt darin, dass ein Raum mehrere Orte umfassen kann. Raum und Ort sind somit nicht deckungsgleich.
Der Schwerpunkt dieser Arbeit liegt bei den tatsächlichen Orten der Kunstproduktion, -vermittlung und -rezeption, daher ist der Begriff des Orts zentral für diese Arbeit und der Begriff des Raums orientiert sich in seiner Verwendung an den Orten. Dennoch wird die Unterscheidung von Raum und Ort nicht unterschlagen, sondern mitgedacht und dort deutlich, wo die Unterscheidungen notwendig werden.
Eine Anmerkung möchte ich zu Raum und Zeit machen: Zeit wird in dem Raumbegriff von Martina Löw nicht im Raum aufgelöst, vielmehr wird Bewegung als Element zu der Bestimmung von Raum miterfaßt.[193]

Sowohl bei Martina Löw als auch bei Gabriele Sturm findet man die Verwendung des Raumbegriffs in den Naturwissenschaften und in der Soziologie eindrücklich beschrieben, beide leiten aus der Analyse dieser Verwendung methodologische Konsequenzen für Untersuchungen über Räume ab.

[192] Martina Löw, 2001: 198
[193] Für eine genauere Beschreibung der Herleitung des Raumbegriffs bei Martina Löw vor allem in Bezug auf Zeit siehe Martina Löw, 2001: 136ff

Gabriele Sturm rekursiert stärker auf die Entwicklung einer Methode zur Analyse von Räumen, während Martina Löw soziologischer arbeitet und auch auf der Grundlage der methodischen Arbeit von Gabriele Sturm nach Begriffen sucht, die Kategorien wie Geschlecht, soziale Ungleichheit und Wahrnehmung zu fassen vermögen.

Für die vorliegende Arbeit habe ich einige Begriffe übernommen, manche verändert, andere sind neu dazugekommen. Der Anschluss an die Untersuchungen von Martina Löw und Gabriele Sturm ist als grundsätzlich zu verstehen, während die von mir gewählten Begriffe meiner Beschreibung der Eigenart von Kunstorten folgen.

Eine zentrale Grundannahme Martina Löws bei der Analyse von Räumen ist die Dualität von Handlung und Struktur. Handlungen sind gleichermaßen strukturierend wie strukturiert. Martina Löw fasst dies in dem Ausdruck der (An)Ordnung, während ich vorschlagen möchte, sich diese Dualität auch ohne besondere Schreibweise zu merken. Anordnung meint: das eigene Positionieren und das Positioniert-werden. In dem Begriff der Anordnung sind somit die Wechselwirkungen von Mensch und Ort enthalten, oder genauer: der Plural dieser Konstellation, Menschen und Orte. In den Anordnungen handelt es sich somit immer auch um Aushandlungsprozesse von Kollektiven an Orten, eingeschlossen ist immer die Frage der Macht bzw. der Machtausübungen.

Im Anschluss an die Unterscheidungen der Identitäten möchte ich im Folgenden die unterschiedlichen Kunstorte idealtypisch beschreiben und beschreiben lassen. Ersteres folgt den vorgestellten Literaturverwendungen, während die Fremdbeschreibungen aus den Interviews stammen. Die Zitate aus den Interviews sind aber nicht nur als plakativ zu verstehen. In den weiterführenden Kapiteln wird deutlich, dass die Beschreibung der Orte durch die unterschiedlichen Identitäten mit ihren Positionen (im Sinne von Anordnungen) an Orten korrespondiert. Die einzelnen Interviewpersonen sind im Folgenden einerseits durch ihre Funktion gekennzeichnet, andererseits tragen die Zitate einen Index[194], der es ermöglicht, die Interviewpassagen quer zu lesen und damit Identitäten entlang unterschiedlicher Schwerpunkte der Beschreibungen zu folgen.

[194] siehe Interviewindex im Anhang

Kunstorte

Die Wechselwirkung von Mensch und Ort ist am Beispiel von Künstler und Galerist bzw. Produktionsort und Präsentationsort besonders anschaulich. Die Vorstellung, Kunst zu machen, ist zuallererst einmal an die Vorstellung eines Produktions-Ortes geknüpft:

> «So wünscht sich beispielsweise die Mehrzahl der Künstlerinnen und Künstler eine räumliche Situation, in der Leben und Arbeiten reibungslos ineinander übergehen können, in welcher der Wechsel von einer Sphäre in die andere leicht vonstatten geht; als Idealform gilt die räumliche Verbindung, das direkte Nebeneinander von Wohnbereich und Atelier. Daß dabei dem Künstlerischen eine entscheidende Lenkungsfunktion auch für die Lebensführung zukommt, ist unübersehbar. Dessen Vorrang gilt denn auch für nahezu alles, was Künstler denken, fühlen und äußern, was sie tun und erstreben.»[195]

Künstler mit höherem Einkommen können diese Vorstellung verwirklichen, für Künstler mit niedrigem Einkommen gelten jedoch meist verschiedene Wohnsituationen wie auch verschiedene Berufsidentitäten. Der Produktionsort bzw. seine adäquate Bereitstellung geht einher mit dem Zugang zu einem adäquaten Präsentationsort. Dieser Ort ist anfangs eine kleine Veranstaltung, ein Förderungsprogramm, eine Galerie. Im Idealfall wird im Laufe der Zeit aus der Galerie eine namhaftere Galerie, die ein höheres Einkommen für den Künstler erzielen und die Produktionsbedingungen verbessern kann. Dadurch bessern sich aber nicht nur Produktionsbedingungen und Einkommensverhältnisse, der Künstler erfährt insgesamt eine Aufwertung in Hinblick auf seinen Status:

> [**KünstlerV**] «Also der Ort, wo man ausstellt ist label. Also heißt: Wie gut man ist.»

In dieser kurzen Beschreibung von Produktions- und Präsentationsort werden bereits Wechselwirkungen von Menschen und Orten deutlich, die aber auch das Verhältnis von Kunstwerken und Orten betreffen. Vorstellungen und Verfahrensweisen der Ausstellungsorte tragen wesentlich zur Produk-

[195] Jalal Jaff, 1998: 66

tion von Kunstwerken bei, so spricht man etwa von «museumstauglicher» Kunst und von schwer verkäuflicher Kunst:

[Direktor (einer Ausstellungshalle) VII] «Ich mein, was diese Orte vorgeben sind natürlich bestimmte Dimensionen. Um so einen Saal wie den unteren da zu bespielen braucht es ein bestimmtes Kaliber, und das geht nicht mit so kleinen Zeichnungen oder die Zeichnungen müssen so präzise sein, dass es das auch füllt, und dann gibt es bestimmte Orte, die aufgrund von Vorgaben da natürlich Unterschiede machen (...). Im einen Fall versucht man viel offener und auch bewusst heterogen vorzugehen, und in einem anderen Fall wird halt viel mehr, ich will nicht sagen stilgeprägt, aber eine ganz bestimmte Richtung vorgegangen.»

[Künstler V] «Es ist schon auch nicht so einfach, Skulpturen zu verkaufen, das muss man schon auch sagen, weil die Leute halt nicht wissen, wo sie die nachher hintun sollen, also ich habe die auch nicht zu Hause, ich habe keinen Platz, um die zu Hause aufzustellen, es ist schon eine Raumfrage.»

Für Künstler bedeutet dies, dass der Kontext, in dem das Kunstwerk schlussendlich stehen soll, bei der Produktion weitgehend mitgedacht werden muss. Vorhandene Kontexte lagern sich in den Vorstellungen und Erwartungshaltungen der Künstler ein und werden auf diese Weise sowohl reproduziert als auch erweitert. Folgendes Interviewzitat verdeutlicht den Zusammenhang von Produktion und Präsentation:

[I] «Welche Probleme treten bei einer Zusammenarbeit mit einer Galerie auf?»
[Künstler V] «Galerien wollen so eine schnelle Umsetzung, die brauchen das, Sachen, die schnell klar sind. Wissen um was es geht, und dann kann man es verkaufen, und wenn es kompliziert ist, ist das ein Problem. (...) Ich denke, es ist schwierig, wenn man wirklich für den Geldort produziert, das ist einfach prägend, ich meine, eine Galerie muss Geld umsetzen und so sehen sie auch aus, meine ich.»

Der Umgang mit Kontextabhängigkeit ist von individuellen Verfügungsmöglichkeiten und Erwägungen abhängig und gilt grundsätzlich für alle drei Handlungsbereiche: für die Produktion, die Vermittlungsarbeit und die Rezeption. Viel mehr als eine Grundsätzlichkeit stellt die Kontextabhängigkeit

allerdings nicht dar, sie besagt ja nicht mehr und nicht weniger, als dass sich Handlungen auf einen bestimmten Kontext beziehen:

> **[I]** «Hast du in Galerien ausgestellt oder an Orten, die sich selbst als Erweiterung der Kunstszene ansehen, als alternative Orte?»
>
> **[Künstler V]** «In Galerien UND alternativen Orten, ich habe das auch nie als so einen besonderen Gegensatz erlebt. Es gibt schon welche, denen ist das ideologisch klar, also was man macht und was man nicht macht, aber das habe ich eigentlich nie so aufgefasst.»

> **[Kuratorin III]** «Dort [an dem Ausstellungsort, Anm. J.N.] kann man sich legitimieren, man kann ein wenig geschützter Erfahrungen machen.»

> **[Assistentin der Ausstellungsleitung (Direktion) VIII]** «Seitdem ich mich da drin bewege, realisiere ich, dass alle die Leute, die produzieren, die produzieren nur deshalb, weil sie merken, aha, da gibt es Leute, die sich dafür interessieren.»

Um die unterschiedlichen Kontexte und damit unterschiedliche Orte präziser fassen zu können, ist eine Unterscheidung nach Dimensionen hilfreich. Folgende Dimensionen sind den Untersuchungen von Martina Löw und Gabriele Sturm entnommen:

material (sichtbar) vorhanden:
- lokalisierbare Erscheinungen,
- Regeln und Ressourcen / Routinegrad der Handlungen, soweit in materialer Gestalt vorhanden,
- Angebote an die Körper,
- Bedeutung und Funktion der Kunstwerke;

auf Wahrnehmungsebene vorhanden:
o Atmosphären, Wahrnehmungen, Empfindungen,
o Regeln und Ressourcen / Routinegrad der Handlungen,
o Bedeutung / Funktion der Kunstwerke.

Anordnungen an Orten erfolgen in Hinblick auf diese Dimensionen und stellen in Bezug auf Handlungen Aushandlungsprozesse dar. Eine nähere Betrachtung dieser Prozesse charakterisiert diese als *Selektionsprozesse*, die

darüber entscheiden, wie und ob die jeweiligen Verfügungsmöglichkeiten angewendet werden.

Konkretisiert und sichtbar werden diese Selektionsprozesse in *Platzierungen*. Durch das Positionieren an genau diesem und nicht an einem anderen Ort entstehen *Inklusionen und Exklusionen*.

Zur Verdeutlichung möchte ich in der Betrachtung spezifischer Kunstorte den Schwerpunkt auf die Selektionen verschiedener Identitäten, auf unterschiedliche Platzierungen sowie auf Inklusionen und Exklusionen legen. Wie bei der Beschreibung der Identitäten wird in dieser Beschreibung der Kunstorte vieles Selbst-verständlichkeitscharakter haben, aber auf jene Begriffe ausgerichtet sein, welche eine Fülle von Charakteristika strukturieren helfen, und es so ermöglichen, auf eine abstraktere Ebene, zu einer Theorie zu gelangen.

Zur Beschreibung der Anordnungen und beispielhaften Anwendung der Begriffe der Selektion, Platzierung und Inklusion/Exklusion auf Kunstorte möchte ich mit dem Produktionsort beginnen, und die Betrachtung dann über Galerien, Museen, Kunsthallen, alternative Orte und der Kunst im öffentlichen Raum weiterführen.

Ateliers

Die Anwendung des eigenen künstlerischen Talents fordert von Künstlern eine Selektion in Hinblick auf Mittel und Materialien. Diese Selektion ist nicht vollständig steuerbar, schließlich kann nicht jeder mit allen Materialien gleich gut arbeiten, und daher sucht sich jeder diejenigen aus, mit denen die besten Ergebnisse erzielt werden können. Insofern ist künstlerischer Ausdruck ein hochindividueller Ausdruck. Da es jedoch zu einer Zeit unterschiedliche Förderungen von Kunstwerken gibt (Moden), ist dieser Ausdruck kein isolierter, sondern kollektiv verschränkt:

> **[Künstler V]** «Ich mein, es gibt ja Moden, würde ich inzwischen auch sagen. Also der Kunstbetrieb ist eine relativ modische Angelegenheit, so wie er, so wie die Schwergewichte gelegt werden, also der Diskurs quasi ist. Der kann nicht immer über dasselbe reden. Und sagen wir, jetzt ist die letzten fünf Jahre ausgeprägt Video Mode gewesen, also das kann man glaube ich wirklich sagen, da gibt es gute und schlechte und alles.

Dann ist das eine Frage, ja was heißt das jetzt für den Künstler, der nicht Video macht. Also es tut dann dort etwas zu, weil es sind, wenn man sagt (...) das mache ich nicht, sondern ich habe so einen Anspruch, bei denen dabei zu sein, die so ein bisschen großräumig denken und arbeiten, dann sind es zum Beispiel dieselben Galerien, also dann ist es nicht so, dass es Videogalerien gibt und Skulpturengalerien, sondern wenn Video Mode ist, dann machen dieselben Galerien Video und dieselben Veranstalter und Kuratoren bringen dann Video, die, wenn Skulptur Mode wäre, würden sie Skulpturen bringen. Also es ist nicht einfach so, dass das aufgeteilt wäre: Die machen das, und die machen das. Sondern das Segment ist so unscharf umrissen: Zeitgenössische Kunst. (...) Also bei mir hat das ausgelöst, dass ich probiere, herauszufinden, was das ist, was ich mache. Also so im Gegensatz zu den ganzen Videosachen, wo ja immer bewegt sind und aus dem Leben gegriffen, der größte Teil. Also es löst bei mir schon das Nachdenken darüber aus, wie ich mich denn positioniere, über so Sachen.»

Der Produktionsort ist üblicherweise ein Atelier, das oftmals nicht nur individuell zu Produktion genutzt, sondern auch für Kollektive geöffnet wird. Diese Kollektive sind abseits von eigens dafür angelegten Veranstaltungen in der Regel sehr klein, mehrheitlich sind es Vermittler, denen der Zutritt gestattet wird. Das bedeutet, die Exklusion ist im Falle von Ateliers sehr hoch.

Im Unterschied zu anderen Orten sind die Kunstwerke in Ateliers vielfach noch unfertig, im Entstehen begriffen. Die Vermittlungssituation ist unbestimmt, individuell durch die Künstler bewerkstelligt. Allerdings kommt hier wiederum eine andere Art von Vermittlung zum Tragen: Ateliers stellen einen wichtigen Knotenpunkt in den Netzwerken von Künstlern dar. Über Ateliervergaben und -förderungen erhalten Künstler relativ leicht Zutritt zu Ateliers in anderen Städten und Ländern. Dadurch soll der internationale Austausch gefördert werden, der für Künstler als Service nicht allzu schwer erreichbar ist.

Die Rezeptionssituation in Ateliers ist wie die Vermittlung unbestimmt, da der Modus von den Künstlern mitbestimmt oder vorgegeben wird und vollkommen unterschiedlich ausfallen kann.
Ateliers sind somit Orte, an denen wenige Menschen an der Konstitution von Raum beteiligt sind, doch schon hier sind Aushandlungsprozesse es-

sentiell. Wer darf das Atelier wie lange besuchen, oder: Wem muss der Künstler, wie lange Eintritt gewähren. In den Aushandlungsprozessen verbirgt sich auch immer mehr oder weniger offensichtlich ein Machtverhältnis. Macht kann definiert werden als das Vermögen, andere zu Abweichungen zu zwingen. Machtverhältnisse möchte ich an dieser Stelle mit Michel Foucault als niemals eindeutig festhalten:

«Das ist heute die große Frage: wer übt Macht aus? Wo wird die Macht ausgeübt? Man weiß in etwa, wer ausbeutet, wohin der Profit geht, zwischen wem er hin und her wandert, wo er wieder investiert wird. Aber die Macht? (...) Ebenso müsste man wissen, bis wohin die Macht ausgeübt wird. Keine Person ist eigentlich mit der Macht identisch; und dennoch wirkt sie immer in einer bestimmten Richtung: von den einen auf der einen Seite zu den anderen auf der anderen Seite. Man weiß nicht, wer sie eigentlich hat.»[196]

Machtverhältnisse, Situationen, in denen andere zu Abweichungen gezwungen werden können, existieren als Norm des Kunstbetriebs in der Rezeptionssituation. Rezipienten werden dazu angehalten, ihre Routinen zu durchbrechen, beispielsweise indem sie auf Kunstwerke stoßen, die sich nicht entlang gewohnter Routinen anordnen lassen, und deren Symbolik unverständlich oder widersprüchlich erscheint. Andererseits ist es aber auch gerade das, was Rezipienten von Kunstorten erwarten, seit diese Abweichungszwänge regelmäßig aufzutreten begannen. Diese Erwartungshaltung zieht wiederum Veränderungen der institutionalisierten Räume nach sich, die dieser Haltung begegnen müssen. Macht zirkuliert auf unterschiedlichsten Wegen und in unterschiedlichste Richtungen.

Galerien

Vom Produktionsort, den Ateliers, führt eine der ersten Stationen in der Karriere eines Künstlers zu einer Galerie. Galerien gelten als kleinste institutionalisierte Orte: meist auch in ihrer räumlichen Größe klein gehalten, nicht selten aus nur einem Raum bestehend, der gänzlich in Weiß gehalten ist. Das Interieur ist in der Regel schlicht. Außer erforderlichen Möbeln und

[196] Michel Foucault, 1977: 95

eventuell einem Bücherregal mit (eigenen) Ausstellungskatalogen und auf-
gelegten Einladungskarten und Ausstellungs-informationen sowie behelfs-
mäßigen Geräten, eventuell Heizstrahler im Winter und Ventilatoren im
Sommer, finden die Besucher einer Galerie, abgesehen von den Kunstwer-
ken natürlich, wenig mehr vor.

Das hauptsächliche Vorkommen von Galerien orientiert sich an denjenigen
Einkaufsstraßen einer Stadt, die durch zahlreiche andere Geschäfte als
ebenso teuer wie vornehm gelten. Von den anderen Geschäften unterschei-
den sich Galerien auffallend dadurch, als karg eingerichtete Räume zu er-
scheinen (oder leerer Raum zu sein), die Kunstwerke an der Wand tragen
oder auch, je nach Art und Beschaffenheit der Kunstwerke, Kunstwerke am
Boden drappieren.
Die bekannteste Beschreibung von Galerien stammt von Brian O´Doherty,
der mit dem Begriff des «White Cube» die Galerie als Kontext beschrieb,
kritisierte und beeinflusste:

«Eine Galerie wird nach Gesetzen errichtet, die so streng sind wie die-
jenigen, die für eine mittelalterliche Kirche galten. Die äußere Welt darf
nicht hereingelassen werden (...). Die Wände sind weiß getüncht. Die
Decke wird zur Lichtquelle. Der Fußboden bleibt entweder blank po-
liertes Holz, so daß man jeden Schritt hört, oder aber er wird mit Tep-
pichboden belegt, so daß man geräuschlos einhergeht und die Füße sich
ausruhen, während die Augen an der Wand heften. Die Kunst hat hier
die Freiheit, wie man so sagt, "ihr eigenes Leben zu leben." Ein diskre-
tes Pult bleibt das einzige Möbel.»[197]

Die weißen Wände wurden in Anlehnung an Brian O´Doherty zum Angel-
punkt der Analyse und Kritik an Galerien. Das Weiß der Galerien ist natür-
lich nicht zufällig. Vordergründig scheinen die weißen Wände einfach nur
funktionalen Wert zu haben: Durch ihre reflektierenden Flächen können sie
die ausgestellten Objekte mit mehr Licht versorgen und sie besser aus-
leuchten.

Wolfgang Zinggl hält dem entgegen, dass die Reflexionskraft einer weißen
Wand so gut wie immer größer ist als die der Kunst davor. Die weißen
Wände wirken so genau in die entgegengesetzte Richtung als oben ange-

[197] Brian O´Doherty, 1996: 10

nommen: Sie nehmen dem Kunstobjekt relative Leuchtkraft weg. Auch das Zurücktreten der weißen Wände, ihre Neutralität stimmt nur im metaphorischen, nicht aber im wahrnehmungspsychologischen Sinn. Ginge es tatsächlich um derartige Funktionen, müsste der Hintergrund in diffusem Grau als Summe der Spektralfarben und ein Material aus lichtschluckendem Samt auftreten. Schließlich heben sich Kunstwerke nicht nur von weißen Wänden ab, sondern genauso gut von roten wie goldenen. Die weißen Wände haben also eine ganz andere Funktion: Sie kehren konstant wieder. Nur dadurch kann die Galerie «als Raum der Verherrlichung»[198] beliebiger Objekte funktionieren, indem sie immer gleich immer wiederkehrt.

Es geht also weniger um die Farbe selbst, als um den Mechanismus, der hinter dieser Farbe steht: Schaffung von Präsenz. Bevor ich näher auf diesen Mechanismus eingehe, möchte ich vorab noch die Selektionen von Vermittlern betrachten, die einen Teil der Anordnungen an einem Ort wie der Galerie bilden. Selektionen sind für Galeristen einmal in Hinblick auf den Standort und in Hinblick auf die dort zu vertretenden Stilrichtungen also Künstler zu tätigen:

[Galerist IX] «Es gibt schon Events, wo maßgebend sind, es gibt mittlerweile Biennalen, grad kürzlich ist in Berlin eine eröffnet worden, wo ich auch war, also das sind schon Events, die für mich mit entscheiden, das heißt, dort wird bereits eine Vorselektion getroffen, dann geht man dorthin, schaut, ob es etwas hat, das mich interessiert, das ich zeigen könnte und dann ist man natürlich aufgrund der Beziehungen immer im Gespräch, also außerhalb dieser Veranstaltungen ist es so, dass wenn man sich mal im Markt positioniert hat, dass man natürlich dann auch über Beziehungen, über andere Künstler verwiesen wird, an andere Personen, an andere Künstler wieder.»

[I] «Gibt es einen Grund, in Basel zu sein und nicht beispielsweise in Zürich?»
[Galerist X] «Bei den jungen Avantgarden kann man nicht abschätzen, was bleibt, es ist in Zürich so viel, das ganz schnell raufkommt und wieder verschwindet, und am Schluss bleibt eigentlich immer nur ein kleiner, kleiner Prozentsatz übrig, am Schluss bleibt ganz wenig übrig. Und das interessiert mich letztlich nicht, das junge, hippe, schnelle

[198] Wolfgang Zinggl, 1994: 62

Schwuppdiwupp und fort und weg. Mich interessiert eine tiefgründige, gut recherchierte, auf einer Geschichte basierende Kunst. Das interessiert mich. Also darum ist die Standortfrage dahingehend für mich schon geklärt.»

Die organisatorische Struktur von Galerien ist meist sehr schlank, in der Regel hat ein Galerist ein bis zwei Mitarbeiter, in größeren Galerien bis zu vier Mitarbeiter, wobei diese in der Regel nicht mehr als (einfache) Büroarbeit erledigen, während Galeristen gleichermaßen Eigentümer und Geschäftsführer sind. In den Anordnungen von Galerien findet man also neben den oben beschriebenen Einrichtungen und den Kunstwerken während der Öffnungszeiten in der Regel mindestens einen Mitarbeiter vor. Selten sind Galerien voll oder gar überfüllt anzutreffen, was natürlich nicht für Eröffnungen gilt.

Die Anwesenheit der Mitarbeiter oder des Galeristen ist als Angebot zu verstehen, für Fragen und Kaufentscheide zur Verfügung zu stehen. Die Nutzung dieses Angebots durch Besucher verrät die Übung darin und die Kenntnis von den Praktiken an diesem Ort. Folgende zwei Beobachtungen kontrastieren die Kenntnis über den Ort der Galerie, seine Funktion und seinen spezifischen Umgang mit Kunst, der sich einerseits im Verkauf und andererseits in der Art der Kunst, die verkauft wird (in der Beobachtung handelt es sich beispielsweise um Druckauflagen), ausdrückt:

[**Beobachtung 01/05**] Frau betritt die Galerie, wendet sich unverzüglich an das Pult/die Mitarbeiterin und fragt: «Haben Sie ein Bild mit Blumen?»
Mitarbeiterin: «Meinen Sie ein bestimmtes Bild mit Blumen?»
Mann betritt die Galerie (eilig) tritt zur Besucherin, fasst ihren Arm und sagt zu ihr: «Die haben doch keine Blumenbilder! Das ist doch kein normales Geschäft!»
Besucherin abwechselnd den Mann und die Mitarbeiterin ansehend: «Warum nicht?»
Mann zeigt auf ein Bild und sagt: «Schau wieviel das kostet! Das ist echt!» Die Frau blickt auf das Preisschild und ruft: «So teuer! Ich wollte doch nur ein Bild mit Blumen.»
Der Mann drängt die Frau bestimmt zum Ausgang: «Das müssen wir in einem normalen Geschäft kaufen, das hier ist (er wendet sich zur Mitarbeiterin) eine Galerie, nicht wahr? Eine sehr schöne Galerie, sehr

schöne Bilder haben sie hier, wirklich, entschuldigen Sie meine Frau, sehr schöne Bilder, auf Wiedersehen.»

[Beobachtung 01/02] Besucher: «Haben Sie Drucke von Giger?»
Mitarbeiterin: «Ja, wenn ich Ihnen unsere Drucke von Giger zeigen darf.»
(Mitarbeiterin zeigt eine Mappe)
Besucher: «Was hat das für eine Auflage?»
Mitarbeiterin:«700/1000»
Besucher: «Nun, ich suche doch eher eine niedrigere Auflage, wissen Sie, vielen Dank.»

Grundsätzlich sind die Angebote, die eine Galerie zur Platzierung bereit hält, für alle offen, allerdings steht dem die Funktion einer Galerie, nämlich zu verkaufen, entgegen. Man tritt ja nicht nur als Kunstinteressierter in einen Galerieraum und wird als solcher wahrgenommen, sondern auch als potentieller Kunde. Je nachdem bewegt man sich anders, plaziert sich anders, lässt sich auch anders platzieren. Die Exklusion ist in Galerien uneindeutig, sie erfolgt mehr auf Wahrnehmungsebene, das heißt einer Atmosphäre, die kaufende Rezipienten zu inkludieren sucht und nicht-kaufende Rezipienten eher exkludiert. Auf Wahrnehmungsebene bedeutet, dass niemand aus einer Galerie hinausgeworfen wird, nur weil er nichts kauft, dass aber die Erscheinung des Ortes, seine Atmosphäre, Blicke, die Bedeutung der Kunstwerke an diesem Ort (Verkauf) implizite Exklusionen darstellen, die von Menschen wahrgenommen werden können. Das Auftreten von kaufentschlossenen oder kaufwilligen Menschen ist daher schon rein «geografisch» ein anderes, insofern sie ein Gespräch mit Galeriemitarbeitern eher suchen als andere Besucher, näher und länger als andere an Verkaufspulte oder ähnliche Möbel herantreten und dem Kunstwerk, welches sie kaufen, näher kommen als alle anderen Besucher (Berührung bei Kauf und Mitnahme).
Solche Platzierungen lassen sich noch viel deutlicher bei Ausstellungseröffnungen beobachten, so schildert zum Beispiel Hans-Peter Thurn:

«Ob Künstler, Galerist, Museumsmanager, wichtiger oder unbedeutender Flaneur: jeder muss auf dem betretenen Terrain (Atelier, Galerie, Museum) die ihm zukommende Stelle herausfinden und einnehmen. Die Lockerheit moderner Eröffnungen darf niemanden darüber hinwegtäuschen, daß sein persönlicher Spielraum meistens begrenzt ist. Er

mag nach rechts wie links, nach vorn oder hinten, nach oben und unten schauen; dann aber muss er sich verorten, will er nicht seinen Standpunkt angewiesen bekommen. Dabei tun alle gut daran, den Überblick zu wahren, denn so nahe man einander rückt, darf doch keiner dem Nachbarn auf die Füße treten. Glück hat, wer auf einen Grund gelangt, der seinem inneren Bedürfnis und seinem äußeren Rang entspricht.»[199]

Verbunden, ermöglicht und verhindert werden diese Platzierungen nicht zuletzt durch kommunikatives Handeln, das bei Vernissagen besonders erwünscht ist, da gute Unterhaltung als Erfolg des Ereignisses gewertet wird. Das aufeinander Zugehen, das Wechseln von Worten schafft Möglichkeiten zum Platzieren und Möglichkeiten, diese zu verlassen, dadurch aber auch Möglichkeiten, gesehen zu werden. In diesem Zusammenhang steht auch die Verbindung von Kunst und Mode oder der Atmosphärenbildung der Menschen über ihr Äußeres: Eine informelle Kleiderordnung auf Vernissagen sieht ebenso den Aufputz (gegen Langeweile) vor, wobei die schrille Kleidung von jeher den Künstlern zugestanden wurde. Engere Spielräume gelten für «unwichtigere» Teilnehmer und für feierliche Anlässe.

Museen

Platzierungen, die nicht nur zu besonderen Anlässen (Eröffnungen) gut beobachtet werden können, lassen sich als ständige Notwendigkeit im Museum erschließen: Aufsichtspersonen werden in Museen und Ausstellungshallen vornehmlich in Ecken positioniert, von denen aus sie den Raum übersehen können, aber selbst so wenig Raum einnehmen, dass sie leicht übersehen werden können. Andererseits positionieren sich Menschen aber auch aktiv (Besucher beispielsweise). Positionen können unterschiedlich verlassen werden. Aufsichtspersonen müssen für ein Verlassen ihrer Position in der Regel auf eine Ablöse warten, während Besucher in der Regel frei sind, ihre Position einzunehmen und zu verlassen wie es ihnen beliebt.

Allerdings: Das Einnehmen und Verlassen einer Position ist nicht so beliebig, wie es scheint. Da Mimik, Gestik und Sprache ebenfalls zur Raumkonstitution beitragen, trägt auch das Verweilen und Verlassen dazu bei. Das

[199] Hans-Peter Thurn, 1999: 80

bedeutet: Der «Kurs» durch eine Ausstellung, die jeweilige Verweildauer vor Exponaten ist ein Akt, der Raum mitkonstituiert und ist auch ein Akt, der beobachtet wird und zumindest beobachtet werden kann, also auch selbst beobachtet wird oder zumindest werden kann. Für manche Rezipienten mögen solche Kurse Spießrutenläufe darstellen, für andere sind es Wege, die sie für sich nutzen können, und natürlich sind dies nicht die einzigen beiden Rezipiententypen.

Martina Löw verweist zur Erklärung der eben beschriebenen Unterschiedlichkeit auf die Strukturprinzipien, die rekursiv im Handeln reproduziert werden. Als Strukturprinzipien nennt sie Klasse (Schicht) und Geschlecht. Im Unterschied zu vielen anderen Strukturen sind diese an die Körperlichkeit der Menschen gebunden. Sie sind nicht nur im Körper eingelagert, sondern sie strukturieren den gesellschaftlichen Umgang mit Körpern. Derart treten die Körper geschlechts- und klassenspezifisch in die Welt. Hier spricht Martina Löw den Habitus an, verlagert ihn aber in die Körper der Menschen. Es ist damit nicht gesagt, dass Verhaltensweisen unverändert so bleiben, aber wohl, dass Änderungen sehr aufwendig betrieben werden müssen. Geschlechtsumwandlungen und Klassenaufstiege bedürfen daher, um glaubhaft zu wirken, einer ebenso detaillierten wie disziplinierten Anstrengung.

Der Vorteil dieser Konzeption liegt einerseits in der Anschaulichkeit von geschlechtlicher und klassenspezifischer Sozialisation. Je nachdem wie eng oder wie weit eine Gesellschaft Geschlecht und Klasse fasst, sind diese Spuren auch in den Körpern zu finden. Andererseits transportiert diese Konzeption den Diskurs über die «feinen Unterschiede»[200] in eine andere Dimension. Um an obiges Beispiel des Verweilens und Verlassens anzuschließen: Die Kunstrezeption von Menschen unterscheidet sich prinzipiell durch die unterschiedliche Sozialisation ihrer Körper. Es reicht somit genaugenommen nicht aus, wenn Kunstwerke von erläuternden Texten begleitet werden. Das Bewegen des eigenen Körpers durch die Ausstellung bleibt als mögliche Schwierigkeit bestehen.
Die Feststellung, dass dieses Problem für obere Schichten weniger besteht, dass diese Schichten die Rezeption nicht zuletzt auch dadurch dominieren, führt zu der Feststellung des Mechanismus der Reproduktion gesellschaftlicher Strukturen in Institutionen. Pierre Bourdieu und die Autoren in seiner

[200] Titel der gleichnamigen Studie von Pierre Bourdieu.

Nachfolge haben diesen Umstand mit empirischem Material belegt. Die Brechung und Überwindung eines solchen Mechanismus ist dabei äußerst schwierig, gerade durch die Tiefe, die diese Mechanismen annehmen können: Martina Löw beschreibt Wahrnehmung als eine Verdichtung von Eindrücken zu einem Prozess. Die Wahrnehmung kommt so einem Spüren von Umgebung, in der man sich befindet, gleich. Die darin enthaltenen sozialen Güter sind nicht nur plazierte Objekte. Durch ihre Außenwirkungen beeinflussen sie das Empfinden der Betroffenen.

Diese Ausstrahlung geht nicht nur von Objekten, sondern auch von anderen Menschen aus und beeinflusst die Wahrnehmung, das heißt einen Prozess, der nicht für alle Menschen gleich abläuft. Er ist geprägt vom Habitus als einem Wahrnehmungsschema: Menschen lernen im Prozess der Sozialisation und durch Bildung ihre Sinne besser oder schlechter auszubilden oder sich auf Sinne unterschiedlich zu verlassen. Raumvorstellungen und Bildungsprozesse beeinflussen die Wahrnehmung, sie konditionieren diese aber nicht. Wahrnehmung ist nichts Unmittelbares, sondern durch Bildung und Sozialisation vorstrukturiert. Das bedeutet, dass die Art der Präsentation: die Art der körperlichen Aussetzung, die Art und die Wahl der Mittel, die als Wahrnehmungshilfen an die Menschen herangetragen werden, sowie die Kunstwerke, Zielgruppen «erfasst» und Zielgruppen «reproduziert». Diese Inklusions- und Exklusionseffekte prädestinieren Räume als Gegenstände sozialer Auseinandersetzungen.

Versuche, die Exklusion so gering wie möglich zu halten, erfolgen im Bereich der Kunstorte am ehesten im Bereich der Museen. Museen sind (daher) sehr große Häuser, die eine Vielzahl von Räumen aufweisen. Die Wände sind in der Regel, aber nicht notwendigerweise weiß. Die Decke fungiert als Lichtquelle und als Sonnenlichtfilter. Die Fussböden weisen im Idealfall eine unauffällige Musterung auf. Die Wände sind zum Teil fixiert, zum Teil flexibel. Das Interieur ist von Museum zu Museum verschieden, als Standard können die Kasse, sanitäre Anlagen und Garderobe gelten. In einer An- oder Eingliederung finden sich Museumsshop, Café, eventuell ein Restaurant. In den Ausstellungsräumen befinden sich oft noch Sofas oder Sessel. Ein Gutteil des Museums ist für Besucher gar nicht zugänglich: Lager, Administration, Technik.

Der Standort eines Museums muss nicht unbedingt zentral sein, es bildet durch seine bauliche Erscheinungsform im öffentlichen Raum selbst ein

Zentrum. Die Besonderheit des Ortes Museum wird schon durch die architektonische Akzentuierung sichtbar. Funktional sind diese baulichen Leistungen weniger zu erklären, als aus der Notwendigkeit, sich von der alltäglichen Umgebung abzuheben. Zu einem großen Teil folgen Museen der Ökonomie der Sammlung, es gibt aber auch Anbindungen an andere Ökonomien wie beispielsweise an jene des Handels über den Museumsshop oder die Eintrittsgebühr.

Wie Galerien sind auch Museen keine neutralen Gehäuse für die Kunst und ihre Geschichte. Sie entstanden im 18. Jahrhundert als Reaktion auf die geschichtliche und die ästhetische Dimension der Kunstwerke. Als «ästhetische Kirchen» vermögen sie den Kunstwerken «jenen Kultwert in veränderter Form wiederzugeben», den die Kunst seit der Freisetzung aus religiösen Diensten verloren hatte. Kunstwerke verlieren im Museum ihre «alte Aura, um ein neue dazu zu gewinnen».[201]

Das Museum ist ein Darstellungsort, der den Ablauf der Kunstgeschichte als Teil einer allgemeinen Geschichte führt und zu einer besonderen Ästhetisierung der ausgestellten Objekte beiträgt. Die Funktion eines Museums ist die Vermittlung zwischen Vergangenheit und Gegenwart. Auf diese Weise fungiert das Museum als Selektor: Was ist vergangene und was ist zu konservierende Gegenwart und Vergangenheit, das bedeutet natürlich: welche Künstler vermögen für welche Gegenwart bzw. Vergangenheit zu stehen. Die Selektion erfolgt je nach Museum über die Museumsleitung, Kommissionen, Beiräte, Stiftungen etc.

Museen weisen eine Vielzahl von Mitarbeitern auf, ihre Hierarchien funktionieren vertikal oder horizontal, in jedem Fall weniger flexibel als der Kunsthandel, dafür aber auf mehr Beständigkeit angelegt. Daher kaufen Museen Kunstwerke auch meist erst dann an, wenn es sich um bereits einigermaßen arrivierte Kunst handelt. Üblicherweise verfügen Museen über Abteilungen/Ressorts, die für Sammlung und Forschung, technische Belange, Administration und Management, Kommunikation und PR zuständig sind. Museen sind also größere Einrichtungen mit einer Fülle von Aufgaben, die zum Teil sehr komplex und auch widersprüchlich sind: Besucherzahlen in erfolgsbestätigender Höhe, konservatorische Arbeiten, Geldmangel und die Notwendigkeit aufwendiger (technischer) Einrichtungen, Events, um Besucher anzuziehen und Ruhe, um für Besucer den Aufenthalt

besinnlich zu gestalten, die Notwendigkeit im internationalen Ausstellungstourismus zu bestehen und die Belastungen des Personals verlangen von Museen eine Zusammenführung von Widersprüchen, die für Besucher, Kulturpolitik, Städtetourismus und nicht zuletzt für das jeweilige Museum selbst gleichermaßen günstig und mehr noch: akttraktiv ausfallen sollte.

Vermehrt sind Museen dazu übergegangen auch Wechselaustellungen mit Leihgaben anderer Kunstorte zu präsentieren, während das Zeigen von Kunstwerken aus der Sammlung hinter diesen Ausstellungen zurück getreten ist.

Die Anordnung zu einer Ausstellung erfolgt meist durch Kuratoren, die man außerhalb von eigens dafür angelegten Events (beispielsweise Ausstellungsbesprechungen) physisch nicht sieht, aber namentlich erwähnt findet.

Für einen Museumsbesuch bedeutet dies, dass während der Öffnungszeiten und außerhalb der angebotenen Veranstaltungen in der Regel folgende Mitarbeiter des Museums für Besucher sichtbar sind: Kassakräfte, Garderobieren, Aufsichtspersonal und natürlich die anderen Besucher, die vor allem an Wochenenden und an Feiertagen sowie zu Events wie beispielsweise eine Austellungseröffnung zahlreicher erscheinen als an anderen Tagen.

Die Angebote, die ein Museum zur Platzierung bereithält, sind für alle offen, die sich die Eintrittskarte leisten. Üblicherweise werden für Menschen in Ausbildung, Präsenzdiener, Behinderte und Senioren reduzierte Eintrittspreise angeboten. Für Erwachsene bewegen sich die Preise um den Bereich von durchschnittlich 7 EURO[202].

Der Gang durch ein Museum erfolgt für gewöhnlich in einem gemäßigten Tempo. Die Lautstärke der eigenen Stimme variiert natürlich mit der Anzahl der Besucher, als «normal» wird im Museum jedoch die gesenkte Stimme empfunden. Ein durchschnittlicher Besuchsverlauf orientiert sich an dem Verlauf der Hängung, Bild für Bild wird vor dem einen länger, vor dem anderen weniger lang verweilt. Die eigene Platzierung orientiert sich so nach den mehr oder weniger präzis vorhandenen Leitlinien in Form der Abfolge von Räumen, Hinweisschildern und Hinweissymbolen, Hängung, Beschriftungen, Informationstafeln, eventuell vorhandenen «Zäunen», die Bilder vor Berührungen schützen sollen, und schließlich nach den Platzierungen der Aufsichtspersonen und der anderen Besucher.

[202] Dieser Preis gilt im Zeitraum der Studie (1999-2003) für den deutschsprachigen Raum als Durchschnittswert.

Eine noch zu erwähnende Exklusion von Museen findet aufgrund der Existenz von Fördervereinen statt, für die eigene, exklusive Angebote bereitgestellt werden. Die Aufnahme in einen Förderverein ist aber offen für all jene, die es sich leisten.

Kunsthallen

Kunsthallen unterscheiden sich zu den am Museum geschilderten Anordnungen wenig. Wie Museen stellen sie ebenfalls eigene Häuser mit mehreren Räumen dar, wenngleich sie in der Regel kleiner als Museen sind. Ihre Innenausstattung entspricht daher auch meist einer kleineren Variante eines Museums, ebenfalls mit Kassa, Garderobe, sanitären Anlagen, einem Shop und meist ebenfalls mit einem angegliederten Café-Restaurant, die Ausstellungsräume umfassen meist drei bis fünf Räume.
Kunsthallen weisen wie Museen eine Vielzahl von Mitarbeitern auf. Als ihre Träger fungieren meist Kunstvereine.
Ausstellungen sind in der Regel kuratiert und bestehen aus Leihgaben oder stammen direkt von Künstlern. Kunsthallen sind anders als Museen nicht der Sammlung verpflichtet, sondern der «Vorreiter-Rolle», die neue Positionen im zeitgenössischen Kunstgeschehen aufzeigt und in Hinblick auf die Zukunft Selektionen trifft:

> **[Direktor VII]** «In erster Linie geht es um die Aktualität und darum, ein möglichst sinnhaftes Programm zu machen und das ergibt sich aus verschiedensten Parametern und das liegt in erster Linie bei mir, das Programm zu gestalten. Aber es ist so, dass man durchaus eine bestimmte Durchlässigkeit - das ist auch ein bestimmtes Sensorium, was gerade Sinn macht und was in einem größeren Zusammenhang gesehen werden kann.»

Anordnungen und Platzierungen in Kunsthallen entsprechen denjenigen der Museen. Exklusionen ergeben sich aus dem Aspekt des Experimentiercharakters von Kunstwerken, die «zukünftige Vergangenheit» sein sollen, und für die eine breit abgesicherte Meinungsbildung noch nicht vorhanden ist. Exklusionen finden weiters über den Kunstverein statt, der wiederum über einen Mitgliedsbeitrag jedem offen steht. Viele Angebote von Kunsthallen richten sich speziell an die Mitglieder des Kunstvereins. Für die Rezipienten

bedeutet dies ganz allgemein, dass ihre Selektionsprozesse das Betrachten, Kaufen und Sammeln, aktive und passive Teilnahme umfassen.

Alternative Räume

Stärker noch als in Kunsthallen tritt das Experiment in alternativen Räumen zutage, es wird dort allerdings meist unter dem Zeichen des Nachwuchses anders wahrgenommen. Alternative Räume fungieren zumeist als Sprungbrett, Übungswerkstatt, Nachwuchsförderungsstelle. Sie sind insofern abhängiger von der Kulturpolitik einer Stadt, als sie weniger institutionalisiert sind. Oftmals arbeiten diese Räume mit einer ungenügenden oder zumindest unsicheren Finanzierung. Das macht diese Räume allerdings auch flexibler, offener gegenüber Verfahrensweisen, weshalb kaum generalisierende Aussagen gemacht werden können. Alternative Räume müssen sich in hohem Maße an örtliche Gegebenheiten anpassen wobei die Anpassung auch als eine Art Kennzeichen fungieren kann. Die organisatorische Struktur alternativer Räume ist meist klein, auf ein paar un(ter)bezahlte Mitarbeiter angewiesen. Die Werkschau bezieht sich meist auf regionale zeitgenössische Künstler. Die Anordnungen tragen oftmals einen improvisierten Charakter, sind aber für alle offen, wobei die konkrete Nutzung meist durch Freunde, Verwandte und Bekannte des ausstellenden Künstlers erfolgt. Exklusionen ergeben sich wiederum durch die Konzentration auf die Inklusion lokaler Verbindungen.

Kunst im öffentlichen Raum

Kunst im öffentlichen Raum bedeutet Kunst in der Stadt oder Kunst am Land. Über die Errichtung eines Kunstwerks in der Öffentlichkeit entscheidet meist ein Gremium, Juroren, eine Komission.
Im städtischen Bereich sind es vor allem öffentliche Plätze, Fassaden, Brunnen, öffentliche Gebäude, die für Kunstwerke in Frage kommen. Kunst am Land ist an den Besitz von Grund gebunden und erscheint zum Teil privat, zum Teil auf dem Besitz der zuständigen Verwaltung. Die Anordnungen sind stark von den jeweiligen Kunstwerken und ihrer Platzierung im öffent-

lichen Raum abhängig. Die Inklusion aller ist eine Grundidee. Allerdings kann man tatsächlich wohl nur von Teilöffentlichkeiten sprechen,

«(...) die sich nicht lediglich dadurch, daß sie einen gemeinsamen Himmel über dem Kopf haben, zusammendefinieren lassen. Statt dessen bilden Stadtplaner, Architekten und Bewohner Zonen urbanen Raums heraus, deren jeweilige Funktion von einer bestimmten Teilöffentlichkeit genutzt wird.»[203]

Darüberhinaus nimmt die Tradition des Denkmals eine eigene Position (der Erinnerung, der Imageaufwertung) ein, die man bei Betrachtungen über zeitgenössische Kunst im öffentlichen Raum berücksichtigen muss.

[203] Nina Möntmann, 2002: 11

Faktoren und deren Gewichtung

Die bisherigen Beschreibungen von Kunstorten sollen nun spezifischer gefasst und zueinander in Beziehung gesetzt werden: Produktion, Vermittlung und Rezeption wurden als Aushandlungs- und Selektionsprozesse von Menschen an Menschen und Gütern dargelegt. Aushandlungs- und Selektionsprozessen liegen Anordnungen an Orten zugrunde, steuern diese und konstituieren auf diese Weise Kunsträume. Das impliziert die Annahme, dass sich die Anordnungen an Kunstorten von Anordnungen an anderen Orten unterscheiden.

An Kunstorten treten ganz spezifische Selektionen, Platzierungen und Inklusionen/Exklusionen auf, manche mehr und manche weniger unterschiedlich zu jenen an anderen Orten. Für eine Analyse der Kunstorte ist nun vor allem das Spezifische daran von Interesse. Eine Grundannahme dieser Arbeit ist es, dass sich dieses Spezifische nicht allein an den Menschen, die diese Orte nutzen, aber auch nicht allein an den Orten selbst ablesbar ist, sondern dass gerade die Wechselwirkung von Menschen und Orten als wesentlich anzunehmen sei.

Von einer allgemeinen Beschreibung der Identitäten im Kunstbereich und einer Beschreibung von Kunstorten, die ebenfalls allgemein gehalten aber bereits in eine bestimmte Richtung deutete, rekursiere ich wiederum auf Identitäten. Diesmal interessieren mich daran die Faktoren, welche die Identitäten an Kunstorten konstituieren und gleichzeitig Teile der Charakteristik der Orte selbst sind, insofern von einer Wechselwirkung von Handlung und Struktur ausgegangen wird.
Für Anordnungen gilt allgemein, dass sie eine Handlungs- und eine Strukturdimension aufweisen, dass also einerseits Handlungen Strukturen hervorbringen, andererseits Strukturen Handlungen ermöglichen oder unterbinden. Unterschiedliche Identitäten verfügen über je spezifische Handlungsmöglichkeiten, die Strukturen generieren und von diesen wiederum strukturiert werden. Dies gilt gesamtgesellschaftlich nicht nur für Akteure innerhalb des ästhetischen Bereichs.

Faktoren, die gesamtgesellschaftlich Handlungen strukturieren und die von Handlungen strukturiert werden und dabei vor allem im ästhetischen Bereich Bedeutung erhalten, lassen sich mit folgenden Begriffen beschreiben:

- Spezifität des Profils,
- Innovation und
- Präsenz.

Diese Begriffe sind auch in der Literatur wiederholt anzutreffen, wenngleich seltener an einem Ort versammelt und zumeist jeweils eigenständig für Analysen eingesetzt. Die «Spezifität des Profils» habe ich aus den Schriften von Wolfgang Welsch zur Postmoderne übernommen,[204] die «Innovation» als entscheidenden Faktor bei Boris Groys im ästhetischen Feld kennen gelernt und die «Präsenz» den Ausführungen von Florian Rötzer über die Aufmerksamkeitsfallen entnommen. Diese Auswahl könnte aber auch aus anderen Positionen heraus getroffen worden sein, beispielsweise findet man die Innovationen auch namensgebend in Diskursen über Technik und Netzwerke (Innovationsnetzwerke) und auch für die anderen beiden Begriffe lassen sich sowohl innerhalb als auch außerhalb der Kunst zentrale Stellungen dafür ausmachen.

Die Zusammenführung der Begriffe zu drei entscheidendenden Faktoren erfolgte schlussendlich anhand der Kodierungsarbeit an den Interviews, so dass angenommen werden kann, dass diese den kleinsten gemeinsamen Nenner für theoretische wie praktische Reproduktion und Kritik bilden.

Im ästhetischen Bereich haben die genannten Faktoren mehr Gewicht als in anderen Bereichen, wie umgekehrt andere Faktoren außerästhetischer Bereiche im ästhetischen Bereich weniger an Geltung erlangen. Die Faktoren der Spezifität des Profils, der Innovation und der Präsenz sind daher nicht ausschließlich aber in einer anderen *Gewichtung* im ästhetischen Bereich anzutreffen.

Das bedeutet: Die genannten Faktoren können von Individuen unterschiedlich gewichtet werden. Eine Gewichtung ist dabei abhängig von den Verfügungs-möglichkeiten eines Individuums, und ist außerdem als ständiger Prozess anzusehen und nicht als einmalig erfolgender Vorgang. Darüber hinaus muss eine Gewichtung, die ein Individuum nach innen tätigt, nicht genau und nicht unbedingt jener entsprechen, die ein Individuum nach

[204] siehe auch Karte_3 Verstrebungen

außen trägt, allerdings ist nur letztere sichtbar, und nur als solche im Rahmen dieser Arbeit von Interesse. Jalal Jaff bringt diese Sichtbarwerdung auf den Punkt:

> «Ein bildender Künstler ist jemand, der anderen glaubhaft macht, daß das, was er macht, Kunst ist (...)»[205]

Glaubhaft machen bedeutet konkreter: Ein spezifisches Profil aufweisen, innovativ und präsent sein. Das spezifische, eigene Profil heraus zu arbeiten erfolgt in Abhängigkeit der erreichbaren Ressourcen, der Bedingungen und Konstellationen. Das Profil ist die Unverwechselbarkeit, die Nicht-Austauschbarkeit der eigenen Person und Arbeit. Die Selektion der Künstler in ihren Mitteln, der Einsatz der Mittel und Materialien bedeutet demnach Arbeit am eigenen Profil:

> [Künstler V] «Es ist die Verwendung von dem, also was mich interessiert ist eher schlussendlich schon die Skulptur und wieso man sie macht und was. Wie so diese Fragen: Warum gibt's Skulpturen, man könnte ja auch ohne das auskommen, man könnte sich ja auch einfach reproduzieren und es lustig haben oder, man müsste nicht so umständliches Zeug machen.»

> «Eigentlich kann man sich darauf verlassen, dass man nicht unbemerkt bleibt, wenn man eine bestimmte Art von Rigorosität in seinem Werk walten lässt. Niemand bleibt unbemerkt, der sich unverwechselbar und eindrücklich heraus zu arbeiten vermag.»[206]

Für Vermittler gilt der Faktor des unverwechselbaren Profils als Teil der Anordnungen in Hinblick auf gewählte Stilrichtungen, die Zielsetzungen der Galerie, den eigenen Anspruch:

> [Galerist IX] «Also man muss natürlich schon seinen eigenen Weg finden, weil man muss sich auch überlegen, was man will, was die Zielsetzungen sind, man muss sich ja schon irgendwie positionieren im Markt, man muss sich einen Namen machen.»

[205] Jalal Jaff, 1998: 67
[206] Neo Rauch in: Interview von Thomas E. Schmidt, Die Zeit 50/2001

[**Kuratorin III**] «Was ich im Moment sehr schätze am Freischaffende sein, dass man die Zeit hat und es einen zwingt, authentisch zu sein im Interesse.»

[**Direktor VII**] «Es ist eindeutig, dass wir heute in einer sehr schnellen Zeit leben und eine Geschwindigkeit, die ich aber auch als einen Umbruch deute, und insofern halte ich das auch für sehr spannend, und wir alle wissen nicht, was die kommenden Zeiten bringen werden, aber es ist sicher der Ort hier, der gefordert ist, Dinge vorzugeben, die dann das mitbestimmen, was die Kunst in den nächsten Jahrzehnten sein wird. Und das war immer die Aufgabe des Ortes hier, und das ist quasi auch die Probe, ob die Arbeit gut ist, die man leistet, inwieweit man sich die Sachen, die hier zu sehen sind, in zehn Jahren noch anschauen kann oder inwieweit man sich derer in zehn Jahren noch erinnert. Es geht da weniger um den Moment jetzt, als um die Qualität, die man erzielen kann, in einer Perspektive auf Künftiges hin.»

[**Galerist IX**] «Das ist immer ein bisschen die Frage, wie man mit den Künstlern arbeitet, also als Galerist hat man eigentlich die Zielsetzung, dass man eine Selektion trifft und dann längerfristig mit ihnen zusammen arbeitet, quasi deren Karriere mit aufbaut. Im Gegensatz zum Beispiel zu einer Kunsthalle, die ständig neue Positionen zeigt und sich nicht festlegt. Der Galerist arbeitet eigentlich längerfristig mit einem Künstler zusammen. Dann ist es natürlich interessant, wenn man mit einem jungen Künstler anfangen kann und den über mehrere Jahre hinweg ausstellt und so eine Karriere mit aufbauen kann, das ist eigentlich die Zielsetzung.»

[**Galerist X**] «Was bei den Künstlern dazu kommt ist, dass das Verständnis deckungsgleich sein sollte mit meinem Verständnis von der Ernsthaftigkeit vom Schaffen für die kulturelle Sache, nämlich ebenso seriös und dass die ganze Sache auch durchdacht ist, also irgend so ein Tralala kommt für mich nicht in Frage.»

Die Notwendigkeit eines eigenen Profils steht auch im Zusammenhang mit der hohen Konkurrenz innerhalb der Berufe. Zum größten Teil sind die Berufe im Kunstbetrieb frei zugänglich, das heißt nicht unbedingt durch Ausbildungen und Berufswege reguliert. In jedem Beruf innerhalb des Kunstbetriebs ist die Konkurrenz hoch, dazu kommt noch die «historische»

Konkurrenz der großen Künstler und Vermittler, die eine individuelle Abgrenzung notwendig macht, welche die Individualität des eigenen Ausdrucks hervorhebt, akzentuiert, demonstriert, verfestigt. Vorne dabei sind jene Künstler, die innovativ sind, und jene Vermittler, die die Innovation zu transportieren wissen. Für Künstler gilt daher mehr die Innovationskonkurrenz, für Vermittler der Anspruch an Innovation:

> **[Künstler V]** «Weil als Künstler muss ich wirklich schauen, dass ich vorne bin, also, es ist nicht ein soziales, also, der Kunstbetrieb ist nicht so ein angenehmes soziales System, es ist ein Konkurrenzsystem, und wenn man nicht nach vorne will, dann kann man sagen, ja gut, dann bleibst du halt hinten, also, wenn du nicht zuerst sein willst.»

> **[Galerist IX]** «Wichtig ist, was er oder sie macht, das Interesse an der Arbeit steht im Vordergrund und das sollten Positionen sein, die innovativ sind, die neue Wege gehen.»

Profil und Innovation müssen schließlich in der Dimension Zeit gesehen werden. Zeit dabei als Form andauernder Präsenz. Damit wird zweierlei angesprochen: Einerseits die Wirkung, das heißt zum Beispiel im Falle der Künstler die Entwicklung eines eigenen künstlerischen Konzepts über die Jahre hinweg, im Falle der Vermittler die Förderung von mehreren Künstlern über die Zeit.

Andererseits meint Präsenz auch einfach nur jene Präsenz, die ähnlich einem immer wiederkehrenden Werbeslogan Eingravierungen in das (kollektive) Bewusstsein ausübt, die andauernde Aufmerksamkeitsherstellung:

> **[Künstler V]** «Ich mach zum Beispiel so Ausstellungen empfehlen per E-Mail. So eine Art Hobby. Und jetzt ist alles schön und gut, außer halt die Künstler.»
> **[I]** «Wieso?»
> **[Künstler V]** «Ja das fängt jetzt halt einfach irgendwann an und dann fangen die an beleidigt zu sein, weil sie nicht vorkommen. Und das ist, ich habe mir dann überlegt, muss das sein. Aber dann habe ich gemerkt, das stimmt, oder, in dem Moment, wo ich mich als Künstler betrachte, ist das eine relativ vernünftige Haltung. Weil es sind genau die gleichen, die dann überall vorkommen. Also, das Reklamieren und beleidigt sein als Künstler ist eine Strategie, das muss man eigentlich machen, das gehört dazu (...). Ich habe dann gemerkt, etwas hat das mit dem Beruf zu

tun, es ist nicht nur einfach die Psyche, sondern es ist irgendwo einfach auch, wenn man sich nicht im Gespräch haltet als Künstler, auf irgendeine Art, dann hat man ein Problem, dann vergessen sie einen. Es gibt so viele und die Vermittler und so, die sind auch nicht so, also, die vergessen einen einfach, wenn man ihnen nicht immer auf den Füßen steht.»

[I] «Muss man also eher unangenehm auffallen?»

[Künstler V] «Das kommt nicht so drauf an. Also, ich meine, noch besser ist angenehm, aber unangenehm ist nicht, also ganz offensichtlich nicht ein Riesennachteil, weil im Kopf bleibt es gleich, also die Präsenz ist ebenso da, auch wenn es eine unangenehme ist.»

Präsenz kann vielleicht als Transportmittel für Profil und Innovation beschrieben werden. Von den drei Faktoren ist die Präsenz die strategischste, insofern sich Aufmerksamkeitsherstellung planen lässt, und auch die regulierteste, insofern sie sich an die Techniken und Vorgehensweisen einer Zeit hält:

[Galerist IX] «Also, ich habe jetzt eine Website, weil das eigentlich die einfachste und beste Form zu kommunizieren ist, man kann sehr schnell digitales Fotomaterial über die Website in die ganze Welt verbreiten. Mit einem minimalen Aufwand hat man einen optimalen Ertrag und grad wenn man zum Beispiel über das Netz anbieten will, ist das optimal. Was man früher noch fotografieren, entwickeln und dann auf die Post bringen, verschicken und warten müssen hat, das kann man heute einfach mit der digitalen Kamera auf Internet geben und dann ist es schon in ein paar Stunden mit wenig Aufwand, dann kann man es auf der ganzen Welt verbreiten, das ist sehr, sehr angenehm.»

Für Profil, Innovation und Präsenz kann man für die unterschiedlichen Identitäten verschiedene Stufen ausmachen. So liegt der Unterschied zwischen Galeristen und Künstlern hinsichtlich der Präsenz darin, dass Künstler eine primäre und Galeristen eine sekundäre Präsenz einnehmen. Künstler machen durch eigene Werke oder Aktionen und über Vermittler auf sich aufmerksam, Galeristen machen durch die Werke oder Aktionen von Künstlern auf sich aufmerksam. Die Präsenz der Galeristen beruht auf dem Übernehmen der Präsenz des Künstlers, die wiederum durch die eigene Präsenz erhöht wird. Das bedeutet: Galerien sind so weit unverwechselbar,

innovativ und präsent, wie es ihre Künstler sind. So gelten für beide Identitäten dieselben Mechanismen, allerdings unterschiedlich gewichtet.

Die Mechanismen gelten auch für die mediale Vermittlung, die Kunstjournalisten als Mulitplikatoren auf den Plan ruft. Profil im Sinne eines unverwechselbaren Schreibstils, Innovation in Hinblick auf das Kenntlichmachen von Innovation, Präsenz durch die Verleihung von Präsenz - die Unterschiede lassen sich einmal mehr in der Gewichtung finden.

Wie essentiell diese Gewichtungen sind, erfahren alle jene Akteure, die hybrid agieren, also Fremdidentitäten übernehmen. Nicht selten sind solche Unternehmungen sehr konfliktträchtig, gerade weil es sich nicht um klar abgrenzbare Mechanismen handelt, die gewechselt werden, sondern um die Übernahme fremder Gewichtungen eigener Mechanismen. Motiviert wird die Übernahme einer hybriden Identität durch Neugier, Schaffung von Beziehungen und dem Ziel der Verständniserweiterung auch in Hinblick auf die Erhöhung eigener Professionalität:

[**Kuratorin III**] «Dort sind jetzt Kunstschaffende, die selber Veranstaltungen machen und ab und zu die eigenen Arbeiten miteinbeziehen, aber eigentlich gehts darum einen Versuch zu machen, die je eigenen Themen je nachdem in anderen Formen zu verfolgen, und eben auch, um eine Art Untersuchung oder einem besseren Verständnis von einem Betrieb, was gehört dazu, was muss man machen.»
[**Künstler V**] «Also, ein Anreiz ist, ich lerne so Leute kennen. Also, das ist sicher ein Hauptgrund. Weil das Lustige ist, wenn ich so ein Ding mache und bereit stelle für andere, dann kann man einfach jemanden anrufen und sagen, du ähm, ich habe das gesehen was du gemacht hast, das finde ich lässig, willst du das zeigen, das ist doch super und die sagen, ja, ja schön, oder ich sage, du, ich will mal in dein Atelier kommen. Das ist eine total andere Position, als wenn ich jemanden nicht kenne und als Künstler sage, ich will mal in dein Atelier, das kann man eigentlich schon auch machen, aber es ist, ich finde es noch recht schwieriger so.»

[**Künstler V**] «Ich habe gemerkt, wenn ich´s mische, ist es eigentlich noch so ein bisschen heikel. Da habe ich die Organisation gemacht und war als Künstler vertreten und da habe ich gemerkt, da habe ich eine Kollision bekommen, also aus dem Grund, weil wenn es um mich als

Künstler geht, muss ich mich irgendwie so verhalten, dass meine Sachen die wichtigsten sind, das gehört irgendwie dazu, und wenn ich gleichzeitig Organisator bin, dann darf ich das nicht, und da habe ich gemerkt, also, wenn ich das für mich machen kann, dann ist das nicht so das Problem, aber wenn ich so vor Publikum stehe mit dem Problem, dann bekomme ich ein enormes Buff über. Weil dann weiß ich nicht mehr, wie ich mich eigentlich verhalten will. Und es ist wirklich beides richtig, ich habe gemerkt, dass man sich in verschiedenen Positionen verschieden verhalten muss. Wie man verschiedene Aufgaben hat. Es ist dann einfach schwierig, also, ich habe gemerkt, es einfach auch *dort* gemerkt, vorher ist mir das nicht bewusst gewesen, dass das wirklich eine Kollision ist, wo nicht einfach mit Dünkel oder so zu tun hat, sondern daß es wirklich eine Kollision geben *muss*, es wäre sonst ein Fehler. Also, weil Organisatoren, wo nur sich vorne haben, das geht ja auch nicht. Oder es gibt einfach eine Scheiß-Stimmung oder schlechte Ausstellungen.»

Schließlich gelten dieselben Mechanismen auch für Rezipienten, allerdings ist deren Gewichtung noch einmal unterschiedlich zu jener der Künstler und Vermittler. Sie ist nicht einfach anders gestuft, sondern anders gelagert. Das bedeutet: Rezipienten müssen ihre Gewichtungen mehrheitlich außerhalb des ästhetischen Bereichs treffen, da ihr Lebensmittelpunkt in einem (oder mehreren) anderen gesellschaftlichen Teilbereichen liegt. Zwar müssen auch Rezipienten an ihrem eigenen Profil arbeiten, um im beruflichen oder/und sozialen Umfeld zu bestehen, aber Innovation und Präsenz bedeuten für Rezipienten etwas anderes als für Künstler und Vermittler. Innovation ist das, was Rezipienten im gesellschaftlichen Leben beinahe täglich umgibt, und der Konsum dessen ist das, was sich wiederum auf ihr Profil auswirkt. Ähnliches gilt für die Präsenz. Die «Ressource Aufmerksamkeit»[207] wird von jedem gesellschaftlichen Teilbereich zu nutzen gesucht. Rezipienten sind es daher gewohnt, dass sich Namen, Aktionen, Objekte in ihren Aufmerksamkeitsbereich drängen. Die Besonderheit der künstlerischen Nutzung dieser Ressource besteht nun in der besonderen Form von Aufmerksamkeit, die Künstler und Vermittler und damit Kunstwerke zu erlangen versuchen.

[207] Titel der Ausgabe KUNSTFORUM Nr. 148, Dezember 1999

Diedrich Diedrichsen beschreibt diese abverlangte «andere Aufmerksamkeit» als ein Missverhältnis, in dem das Kunstwerk hinsichtlich Grad und Menge an Aufmerksamkeit steht, die man dem Urheber, seinen Themen und Gestaltungsvorschlägen unter «normalen» Umständen schenken würde. Es geht bei dieser «anderen Aufmerksamkeit» nicht nur um ein Mehr an Aufmerksamkeit, sondern auch und gerade um die Unterbrechung des üblichen Aufmerksamkeitsmanagements der Einzelnen. Diese Einzelnen haben gelernt, ihre Aufmerksamkeit ökonomisch zu verwalten: Was bringt mir das, was nützt mir das im weiteren Sinn?

«Unter dem Begriff Kunst, das weiß ich, bekomme ich nichts, was mir einen direkten Vorteil bietet, und wenn, dann in dem vagen Bereich des Emotionalen, Ambivalenten, der direkter Übersetzung und Umsetzung weit mehr widerstrebt als andere kulturelle Medienangebote in ihrer zunehmenden Tendenz, ihre Funktion gleich mitzubenennen. Zwar bietet der Bereich der Kunst Prestige, aber eines, das nur mittelbar sich in Vorteile übersetzen lässt. Es ist also mit anderen Worten der einzige gesellschaftlich garantierte Bereich, in dem ich noch bereit bin, mir das anzuhören, dessen Stimme normalerweise zu schwach ist. Und es geht darum, diesen zu vergrößern und seine Resonanz zu verstärken.»[208]

Warum Rezipienten nach Diedrich Diedrichsen Kunst Aufmerksamkeit gewähren, anstatt sie darin ebenfalls zu erlangen zu versuchen, liegt (abgesehen von dem Umstand, mit der Aufmerksamkeit für Kunst Aufmerksamkeit zu erlangen) an den Bemühungen «der Kunst», mit dem Grad an Vermitteltheit des Vorteils zu arbeiten, den Rezipienten durch ihre Aufmerksamkeit zu erzielen verlangen und den ein maximal egoistisch gedachter Konsument gerade noch akzeptieren kann, um «diese dann idealiter hochzutreiben und so das Kalkül des ökonomischen Ego-Managements zu unterlaufen.» Das Ego findet sich in einem Engagement für schwache Stimmen. Und dies «ist der speziell gute Effekt, der die Kunst hintergründig prägt.»[209]

Diese pointierte Darstellung eines Motivs zur Aufmerksamkeitsgewährleistung soll nur den Unterschied illustrieren, der die Gewichtungen von Künstlern/Vermittlern und Rezipienten betrifft, und verdeutlichen, dass Gewichtungen und Motive nicht gleichzusetzen sind. Motive sind unter-

[208] Diedrich Diedrichsen, 2001: 218
[209] Diedrich Diedrichsen, 2001: 218f

schiedlicher, innerlicher und selbst gewichtet. Motive, so könnte man sagen, sind die Bandbreite, Gewichtungen die Selektionen daraus.

Ob die Gewichtungen primär oder sekundär sind, hängt von der Anzahl der Menschen ab, von denen es abhängig ist, dass überhaupt eine Gewichtung in die gewünschte Richtung getätigt werden kann. Ein Künstler kann beispielsweise auch ohne von anderen Menschen hergestellte Gegenstände auskommen, ein Galerist kommt schwerlich ohne Künstler, die herstellen, aus. Schließlich sind Gewichtungen tertiär, wenn nicht nur Anzahl, sondern auch Lage der Menschen entscheidend sind, die vor der Möglichkeit einer eigenen Gewichtung stehen. Rezipienten können nur dann Profil, Innovation und Präsenz von Künstlern und Galeristen Aufmerksamkeit schenken, wenn es diese gibt, in einem Bereich, in dem die Rezipienten nicht genau jene Aufmerksamkeitserlangung suchen.

Selektions- und Aushandlungsprozesse als Teil von Anordnungen, die Orte bzw. Räume konstituieren, lassen sich somit in unterschiedlich gewichtete Handlungs-faktoren teilen. Damit diese Faktoren aber nicht einfach unterschiedlich gewichtet über die Akteure gestülpt werden, ist ein beweglicheres Element notwendig, das gleichzeitig die Prozesshaftigkeit wie die Begrenztheit der Sichtweise der Akteure auf die Faktoren beschreibt. In einem anderen Zusammenhang, aber für diese Arbeit plakativ, schreibt Bion Steinborn:

«Wir bewegen uns ständig, das vergessen wir zu oft. Wir sehen ausschließlich in montierten Bildern, in gesehenen, gedachten und wahrgenommenen. Es gibt, strenggenommen, keine Einzelbilder. Die beständig und im Fluß vorgenommenen Montagen von Eindrücken, Erfahrungen und Erinnerungen unserer Wahrnehmung kommunizieren direkt mit unserem Sehen, Denken und Gedächtnis. Das ermöglicht Interventionen in die synaptische Baupläne unseres Gehirns. Hier werden die Basisstrukturen unserer Sinnestätigkeiten ständig neu montiert, ähnlich wie bei einem Kartenspiel die Karten für ein weiteres Spiel ständig neu gemischt werden. (...)
Unser Blick in die Zukunft wird nicht von unserem Blick in die Vergangenheit getragen, wohl aber von dem der Gegenwart. Die Zeitintervalle, durch die ihre Trennung voneinander markiert werden, sind extrem kurz geworden. Egal um welches optische, psychische oder gedankliche Bild es sich handeln mag, es unterliegt beim Sehen immer der Einschränkung durch den Bildausschnitt, der Nähe und/oder der Ferne des Betrachteten, der relativ bewegten Zeit im Bild-Raum der zum Blick

gehörenden Cadrage. In der Bewegung der Dinge und Räume liegt gleichzeitig die Aufhebung dieser Einschränkung des Sehens, mit all seinen Wirklichkeiten. Weil das so ist, erscheint die Ruhe im Akt des Sehens als scheinbarer Stillstand des Bildes selbst oder in dem, was wir sehen.»[210]

Die Einschränkung durch den Bildausschnitt und deren Aufhebung durch die Bewegung oder, wie bei Martina Löw zu finden, die Begrenztheit der Vorstellungs-, Wahrnehmungs- und Erinnerungsleistung und das Vermögen, Ensembles sozialer Güter und Lebewesen wie ein Element zusammenzufassen[211] möchte ich mit dem Begriff der Ausschnittsentwürfe erfassen, wobei Ausschnitt für die Begrenztheit und Entwurf für die aktive, dynamische Konstruktion steht.

Ausschnittsentwürfe

Die Sicht auf gewichtete Handlungsfaktoren ist natürlich nicht nur auf diese eingeschränkt, sondern ist eigentlich eine Sicht auf Welt. Diese tritt als Welt in unmittelbarer Sicht- und Reichweite, als Welt in potentieller Reichweite und als Welt des symbolisch ausgeformten Wissens an uns heran. Hubert Knoblauch weist auf diese drei Sphären hin und unterscheidet nach diesen auch unterschiedliche Stufen von Kommunikation, wobei alle diese Sphären ineinander verschachtelt sind und durch kommunikatives Handeln vergleichzeitigt werden.[212]

Auf vorliegende Untersuchung angewendet lassen sich gewichtete Faktoren demnach unmittelbar in aktuellen Anordnungen an Orten feststellen, in potentieller Reichweite als institutionalisierte, bereits zur Struktur geronnenen Form und schließlich symbolisch als zirkulierendes Wissen. Handlungs- und kommunikationsleitend sind jedoch nicht die Faktoren selbst, sondern die Sichtweise darauf, die Sichtweise auf Welt, die immer auch den Ort, von

[210] Bion Steinborn, 1996: 150f
[211] Martina Löw, 2001: 224ff
[212] Hubert Knoblauch, 1995: 83

dem aus gesehen wird, mit einschließt, während der Ort die Perspektive auf den Horizont bestimmt.

Zur Verdeutlichung möchte ich Interviewpassagen zitieren, in denen unterschiedliche Akteure Ausschnittsentwürfe darlegen. Jeden Ausschnittsentwurf habe ich nachfolgend noch kurz erläutert. Als Lesart empfehle ich, sich die Identität in der Klammer vor einem Absatz anzusehen und die Passagen in Hinblick auf die bisherigen Darstellungen (über Identitäten) zu lesen und die Orte mitzudenken, die für die jeweiligen Identitäten maßgeblich sind oder sein mögen.

Ausschnittsentwurf: «LERNPROZESS»

[Galerist IX] «Man lernt sehr viel, es ist immer, das ist eigentlich das Spannendste, ein ständiger Lernprozess, man ist auch ständig in einer Auseinandersetzung, in Diskussionen, was jetzt die interessanten Positionen sind, in der zeitgenössischen Kunst und jeder hat andere Meinungen und das ist so spannend.»
[I] «Positionen heißt?»
[Galerist IX] «Es ist eigentlich verrückt, wo auch immer man sich wieder trifft, mit Leuten aus demselben Metier, endet es immer wieder in einer Diskussion, ob jetzt der oder die Künstlerin so interessant ist oder wie es mit dem ist oder mit der oder so. Also, es ist ein ständiges auch Abtasten um zu sehen, was der andere denkt, es auch ständig im Wandel, weil es ist ja nichts Festgefahrenes, es ist ja, man muss Positionen auch selber wieder überdenken und sich hinterfragen, und das ist, das kommt immer wieder hervor, das ist eigentlich das Spannende an dem Ganzen.»

Der Ausschnittsentwurf «Lernprozess» verdeutlicht, dass eine ständige Angleichung notwendig ist. Man will wissen, wer wo wie ausstellt, man *muss* wissen, wer wo wie ausstellt, weil man wissen muss, wer welche Innovation wie (mit welcher Spezifität des Profils), wo (durch welche Form der Präsenz) geschaffen hat. Es handelt sich dabei jedoch nicht nur um eine Form des Informiert-Werdens. Die Angleichung erfolgt nicht nur in eine Richtung (wenngleich auch das oft der Fall ist), sie erfolgt vom einen zum anderen, überspringt den nächsten und kommt wieder zurück. Man erfährt nicht nur, sondern stellt auch fest: Es ist DIESE Innovation, es IST Innovation, es ist

INNOVATION. Und erfährt, dass dem nicht so ist. Und lässt sich nicht beirren. Oder doch.

Ausschnittsentwurf: «ARBEIT MIT MENSCHEN»

[Galerieassistentin XI] «Man kann Fehler machen und deshalb macht man kleine Experimente, kommt ins Gespräch und dann sieht man, aha, wahrscheinlich war es richtig oder umgekehrt. Deshalb muss man immer experimentieren und so oft wie möglich mit Kunden reden.»

[Galerieassistentin XI] «Wenn Leute kommen, schaue ich sie an und ich kann nicht mit allen sofort reden, ich muss sie zuerst beobachten und schauen, wie sie auf die Bilder reagieren oder auf die Galerie, ob sie sich hier wohl fühlen oder nicht, ob sie Stammgäste sind oder ob sie Zeit haben, ich meine, man differenziert die Leute irgendwie. Ich probiere sie anzusprechen, mache einen Versuch und wenn ich sehe, er oder sie ist verschlossen, dann sage ich immer ok, betrachten sie einfach die Bilder, dann gehe ich und wahrscheinlich kommt er oder sie dann zu mir und fragt: «Was ist das?» dann sprechen wir weiter, vielleicht aber auch nicht, vielleicht das nächste Mal.»

[Galerieassistentin XI] «Ab und zu verkauft man ein Bild wie ein Kleid. Das heißt, die Farbe, die Größe und ob das passt oder nicht. Ab und zu kommen Kunsthändler, die wissen schon, worum es geht, und dann gibt es noch solche, die haben wenig Kenntnisse, die möchten auch nicht so viele Fragen stellen, sie haben Angst, dass sie zu wenig wissen, und ich möchte auch nicht unbedingt soviel erzählen, weil dann ist es einfacher ein Kunstwerk, ja, als Produkt zu verkaufen.»

«Arbeit mit Menschen» verweist auf den Umstand, dass Akteure in ihrer Arbeit auf unterschiedliche Menschen unterschiedlicher Herkunft treffen und daher nicht von vornherein von gemeinsamem Wissen ausgehen können, und selbst wenn, dann gibt es auch in diesem gemeinsamen Wissen Unterschiedlichkeiten, Differenzen die man erst einmal entdecken muss, die formuliert werden müssen, die man ansprechen kann, die man - aus strategischen Gründen etwa - ansprechen muss. Man muss abtasten, sich einfühlen,

man lernt unterschiedliche Taktiken des Vorgehens, überlegt an der Wahl der Worte, sammelt Erfahrung und macht sie immer wieder neu.

Ausschnittsentwurf: «ARBEIT MIT IDEEN»

> **[Kuratorin III]** «(...) da hat grad sofort das Gespräch eingesetzt und dann haben wir eigentlich so Themen angefangen zu entwickeln und dann haben wir angefangen, die Leute einzuladen. Und die Leute modifizieren dann die Themen, es kommt dann wieder ganz anders.»

Die Arbeit von unterschiedlichen Menschen an Ideen benötigt deren Abstimmung aufeinander, man muss sich klar werden «ob man vom Selben spricht», die Denkweise der jeweils anderen muss verstanden oder genutzt werden können. «Synergieeffekte» entstehen durch die Abstimmung der Menschen aufeinander, was keine Gleichschaltung bedeutet oder bedeuten muss, sondern die Nutzbarmachung unterschiedlicher Zugänge für die Konstruktion und Umsetzung einer Idee.

An diesen drei Beispielen wird auch deutlich, dass Identitäten, Konstellationen und Orte Ausschnittsentwürfe ermöglichen bzw. verunmöglichen. Ein Galerist sucht noch andere Orte auf als die Galerieassistentin und in einer anderen Rolle als die Kuratorin. Und all das wirkt sich auf die Möglichkeiten seiner Ausschnittsentwürfe aus, die wiederum die Gewichtung der Handlungsfaktoren beeinflussen. Ausschnittsentwürfe und Faktoren bedingen sich gegenseitig: Von einem bestimmten Ort aus werden bestimmte Faktoren auf einen bestimmten Ausschnitt hin entworfen. Dies kann als das individuellste Element angesehen werden, wenngleich im Folgenden klar wird, dass die Abgrenzung so nicht eingehalten werden kann, denn bei Eintritt in Handlungs- und Kommunikationszusammenhänge ändern sich die Ausschnitte ständig, die Sichtweise auf die Faktoren wird ständig ergänzt, modifiziert, erneuert, erhärtet. Indem sich die Sichtweise ändert, verändern sich auch die Faktoren selbst und verlangen nach einem neuen Entwurf einer Sicht. In dem Maße wie Faktoren und Ausschnittsentwürfe ineinander greifen, greifen auch individuelle und kollektive Elemente ineinander.

Ausschnittsentwurf: «ORT UND IDENTITÄT»

[I] «Bekommst du ein Feedback», oder: «Von wem bekommst du Feedback?»
[Kunstjournalist II] «Feedback kriegt man eigentlich keins, unterm Strich.»
[I] «Keine Leserbriefe?»
[Kunstjournalist II] «Doch, manchmal kriegt man auch Briefe nach Hause. Leserbriefe sind eher selten, manchmal sagt der Künstler was, das gibt´s schon, aber im Prinzip schreibt man meistens in ein Loch rein, man ist sozusagen öffentlicher Ins-Loch-hinein-Schreiber oder so.»

[I] «Bekommt man Feedback?»
[Kunstjournalistin IV] «Sehr wenig, relativ wenig, manchmal, plötzlich nach Jahren kommt was, aber also eigentlich, eigentlich sehr, sehr wenig. Man bekommt natürlich sofort Feedback auf einen Verriss, die Leute meinen ja immer, es sei so mutig einen Verriss oder negative Dinge zu schreiben, also das ist ja das Beste, was man tun kann, da haben sie sofort - wunderbare Rosen kriegen sie und werden bewundert und die hat´s denen gesagt und so. Loben ist viel schwieriger. Bewundern ist unheimlich schwierig. Kritisieren, Verreissen, Mäkeln ist viel, viel leichter, ist auch viel lustiger zu lesen.»

[Galerist IX] «Man muss die Galerie zum Kunden bringen. Es gibt schon Kundschaft, die hier herkommt, aber wenn man etwas verkaufen will, dann muss man mit dem Berg zum Haus gehen, das ist so, effektiv, man muss die Galerie zum Käufer bringen. Und das ist einfach aufwendig und das ist dann fast nicht mehr zu bewältigen, also, ich komme im Prinzip zu wenig dazu zu verkaufen, das ist mein Hauptproblem, ich sollte mehr Zeit haben zum Verkaufen, aber ich habe sie nicht.»

Der Ort, der für eine Identität maßgeblich ist (die Zeitschrift, die Galerie) bietet unterschiedliche Möglichkeiten für Ausschnittsentwürfe. Ein Galerist bekommt sicher erheblich mehr Feedback als Kunstjournalisten, obwohl die Ausschnittsentwürfe der Kunstjournalisten in Form ihrer Aussagen über die Faktoren (wer wo wie wann ausgestellt hat) ein größeres Publikum erreichen als die Ausschnittsentwürfe des Galeristen, sind die Ausschnittsentwürfe der Kunstjournalisten auch «einsamer», sie erhalten nicht die Dynamik, die aus

Diskussionen entsteht, wenngleich anzunehmen ist, dass sie diese ebenfalls
führen: Am Ort ihres Aussendens der Ausschnittsentwürfe kommt so gut
wie nichts zurück.

Für Galeristen wiederum ist eine zu große Distanz eigener zu den Aus-
schnittsentwürfen anderer Menschen (Kunden) ein Grund zur Sorge. Je
näher, je intensiver der Kontakt von Galeristen zu Sammlern und Käufern,
je präsenter (und natürlich innovativer und spezifischer) die Ausschnitts-
entwürfe gemacht werden können, desto mehr Erfolg haben Galeristen.

Ausschnittsentwurf: «BEDEUTUNG»

[Künstler V] «Ich glaube, es [der persönliche Stellenwert der Kunst,
Anm. Verf.] ist ein relativ hoher. Also, ich beschäftige mich viel damit,
eigentlich. Eigentlich fast immer, also, ich weiß jetzt nicht, ob das ein
hoher Stellenwert, also ich beschäftige mich einfach viel damit. Es ist
umgekehrt so, dass wenn ich mich nicht damit beschäftige, dann tu ich
wie so Auszeiten machen, dann ist wie so Feierabend oder eine Art, ge-
he ich aus. Aber im normalen Tagesablauf hat jetzt mehr oder weniger
alles damit zu tun. Also, es ist relativ schwierig zu fassen, also wahr-
scheinlich ist der Stellenwert hoch.»

[Künstlerin XXI] «Kunst bedeutet mir viel, ja, bedeutet viel, ich habe
mich dazu entschieden, dass das mein Lebensinhalt ist. Aber es ist teil-
weise auch ziemlich nervig.»

[Galerist IX] «Für mich bedeutet Kunst eine enorme Bereicherung,
ohne der Liebe zur Kunst würde mir sehr viel fehlen im Leben. Also,
ich habe enorm viel gelernt und für mich ist es eigentlich undenkbar
ohne Kunst. Es ist nicht nur Kunst, sondern auch das Umfeld, der
Kontakt mit den Künstlern und, also ich reise auch sehr gern und bin
gern unterwegs mit den Künstlern, ich treffe sehr viele Künstler oder
auch Sammler. Sammler sind sehr interessante Leute, die sehr viel Er-
fahrung haben und einen geistigen Horizont haben, der über dem von
der Durchschnittsbevölkerung liegt und das sind einfach Leute, wo sehr
interessant sind, es ist sehr interessant sich mit ihnen zu unterhalten,
man hat immer eine gute Zeit, man lernt sehr viel, es ist immer, das ist
eigentlich das Spannendste, ein ständiger Lernprozess.»

[Direktor VII] «Kunst ist sicher eins der Felder menschlicher Betätigung, wo man sehr sehr vielfältig sich mit sehr grundsätzlichen Fragen auseinandersetzen kann. Je mehr man damit zu tun hat, desto weniger weiß man darüber. Aber das sind übliche Paradoxa, und ich mein, was das Spannende an der Kunst ist, dass sie anders funktioniert als Wissenschaften, die schon sehr stark in Regelsystemen verhaftet sind, ist das, was uns gerade daran fasziniert und gerade im Umgang mit gegenwärtiger Kunst sind Freiräume und eben auch die Unregelmäßigkeit, die auch immer wieder im Beruf neue Herausforderungen stellt, weil man eigentlich immer auch vor neue Situationen gestellt ist. Und das ist sicher eines der Faszinosa die es da gibt. Und dann ist vor allem, wenn man eine lange Zeit damit verbracht hat, gibt es natürlich auch etwas wie eine, ich nenne es professionelle Deformation, dass man sich dann solche Fragen in dem Sinn nicht mehr SO stellt, sondern dass man halt zu einem guten Teil drinnen ist und die Fragen die sich einem stellen wieder ganz ganz andere sind.»

[Kuratorin III] «Für mich sind verschiedene Schnittstellen interessant, sicher das Gespräch mit den Kunstschaffenden, das ist sicher etwas vom ganz Interessanten. Das andere aber auch, das Gespräch mit potentiellen Besuchern und Konsumenten. Also, ich bin schon auf beiden Seiten am Vermitteln. Die Legitimation von meiner Rolle gewinne ich ganz stark dadurch, dass ich der Überzeugung bin, dass ich nützlich bin in einem Gespräch das ein Kunstschaffender aufnimmt mit einem Besucher oder Betrachter, dass ich diese Kommunikation erleichtern kann.»

[Kunstjournalist II] «Ein Bedauern, dass Kunst eigentlich für mein Leben keine Rolle spielt, abgesehen davon, dass ich damit mein Geld verdiene, und das finde ich eigentlich schade, denn ich finde, es hätte die Möglichkeit. Das stimmt auch nicht ganz, GEWISSE Kunst. Man wird halt zum Experimentator was das angeht und es ist eigentlich ein Bedauern darüber und irgendwo ein Glaube daran, dass es eine andere Möglichkeit gäbe. Im Prinzip. Ich bin eigentlich überzeugt, dass es eine andere Möglichkeit gibt. Ich bin auch überzeugt, dass da ganz ganz viel noch zu denken ist und herauszufinden ist, was diese Möglichkeiten angeht, was im Moment einfach nicht gedacht wird.»

[Kunstjournalistin IV] «Ich meine, Kunst hat doch eine Sprache, die ganz dringend nötig ist heute. Es gibt so viele Sprachen, es ist ja ziemlich babylonisch geworden, es gibt so wahnsinnig viele Bilder, überall, in allen Straßen und ich meine, es ist sehr gefährlich, dass man dann eigentlich die Bilder gar nicht mehr wahrnimmt, weil man so überflutet wird. Ich staune immer wieder, dass die Leute gar nicht so von Bildern reden. Und ich meine, man müsste die Bilder wieder in einer Art zurückholen wie die gemeint sind. Also, es gibt ein Rilkegedicht, da heißt es, die letzte Zeile heißt: «Wisse das Bild.» Das meine ich eigentlich: Man müsste die Bilder wieder wissen.»

[Sammler XII] «Ich sammle Kunst, wie Frauen eben shoppen gehen. Kunst gibt's in jeder Stadt, und da kann man dann so schön shoppen gehen, nicht dass ich immer was kauf, aber halt die Atmosphäre davon. Und dann find ich Kunst einfach auch toll. Schön.»

[Betrachter XXI] «Kunst bedeutet, hm, eine ganz große Ecke in der Freizeitbeschäftigung, aber Kunst in allen Sparten.»

[Passantin XXXIV] «Kunst bedeutet Unterhaltung.»

[Passant XXXIX] «Das ist eine gute Frage, ja, Kunst trägt einen weg in andere Sphären, sie belebt einen.»

[Passant XXXV] «Ich muss mir das zuerst überlegen, wie ich das sagen will, das ist sehr schwierig. Ich finde Kunst, es ist eine tolle Form für viele Menschen sich auszudrücken und ich habe dadurch, gestalte ich meine Freizeit auch sehr viel, in dem ich mir das anschaue. Ich finde es ein recht wichtiges Kommunikationsmedium auch.»

[Betrachter XXII] «Oh je, was für eine Frage. Nun, Kunst muss gut aussehen, das ist für mich das Wichtigste.»

[Passant XXXXII] «Kunst bedeutet für mich Kommunikation.»

[Betrachterin XVII] «Kunst bedeutet mir sehr viel, es gehört einfach zu meinem Leben.»

[Betrachterin XVIII] «Interessante Anregung, Freude am Leben.»

[Betrachter XXV] «Kunst ist etwas, das zum alltäglichen Leben dazugehört, was das Leben auch bereichert.»

[Galerist IX] «Ha, jetzt habe ich gedacht, diese Frage käme. Es bedeutet mir sehr viel, also etwas Kreatives, etwas, was das Leben bereichert, und es muss allerdings etwas Ereignishaftes haben, etwas Starkes, etwas Gefühlsstarkes oder Ausdrucksstarkes.»

[Passant XXXIII] «*woah* Kunst, Entspannung, Anregung, geistige Nahrung.»

[Betrachterin XVIII] «Oh, das ist schwierig, ich kann so schwierige Fragen nicht beantworten.»

[Betrachter XXVII] «Kunst? Das ist schon was Schönes. Was besonders Schönes.»

[Passantin XXXVI] «Kunst.» (Pause) «Das ist ein Spiegel der momentanen Wirklichkeit für mich, auch von der Begegnung mit der Zeit, Problemen der Zeit und das widerspiegelt sich dann in der Kunst.»

[Passantin XXXVII] «Ja, Lebensqualität und ein Ausdruck von Sublimierung auch von den inneren Ausdrücken eines Menschen.»
[Passantin XXXVIII] «Kunst, oh, ich weiß nicht, ich bin nicht in dieser Sache drin.»

[Betrachter XXXIII] «Mir bedeutet Kunst eigentlich nicht sehr viel, ich bin nur zufällig hier.»

[Passantin XXXIV] «Geht's eigentlich noch, so eine Frage zu stellen, das ist ja furchtbar. Eine allgemeinere Frage kannst du nicht stellen? Da kannst du grad so gut fragen, was bedeutet das Leben.»

Faktoren und deren Gewichtung sind vor allem (auch) äußerlich, sie müssen nicht mit den inneren Einstellungen eines Menschen in Einklang stehen. Dies kann Spannungen hervorrufen, die als störend empfunden oder aber auch (kreativ) genutzt werden können. In den Gesprächen, dem Austausch, den Diskussionen, den Grenzziehungen ist immer sowohl das Kollektive als auch das Individuelle enthalten. Die Bedeutung der Kunst für das eigene

Leben wird vielleicht nie ausgesprochen und wirkt dennoch mit, wird beeinflusst von den Erlebnissen und den Gesprächen. Die Ausschnittsentwürfe mit dem Wissen um die Bedeutung werden erweitert oder bleiben gleich, werden schmäler, ohne dass die Bedeutung überhaupt je kommuniziert würde, und so ist in den Ausschnittsentwürfen immer auch das Ungesagte und das Unaussprechliche enthalten.

Ausschnittsentwurf: «*BERUFLICHE ANFORDERUNGEN UND AUF-GABEN*»

[Künstler V] «Ich habe das Gefühl, andere Leute werden Künstler, weil sie das Gefühl haben, sie haben so viel zu sagen, also einfach wie so ein Drang oder so, und ich bin eigentlich wirklich so geworden, weil ich es so angenehm gefunden habe Ausstellungen anzuschauen, und ich finde die Situation lässig, ich mag die Ausstellungssituation, da hängt ein Bild und es ist rundum ruhig und es läuft nix, das finde ich eigentlich eine total schöne Situation, also mich störts nicht, wenn es keinen Lärm hat und wenn es nicht direkt über Menschen geht, das stört mich nicht, das finde ich auch eigentlich angenehm daran: So das indirekte, dass man sich in Ruhe etwas anschauen kann und keiner redet drein, man muss keine Antwort geben, man muss nichts wissen und so, das finde ich, ist eine Situation, die mir gefällt. Und ich glaube, aus dem habe ich irgendwann beschlossen, dass ich daran beteiligt sein will.»

[I] «Was für Voraussetzungen muss man als Galerist mitbringen?»
[Galerist X] «Also, wenn man heute so schaut: eigentlich keine. Das ist jetzt provokativ. Also, wenn man Galerien besuchen geht, dann hat man teilweise den Eindruck, oder ich persönlich habe den Eindruck: das kann jeder. Und vermutlich auch aus dem heraus entstehen oder sind so viele Galerien entstanden, so quasi: «Ich habe Freude an Kunst, das finde ich noch toll, ich mache jetzt auch eine Galerie, dann habe ich auch eine Vernissage.» Und auf dem Niveau gibt es eben doch einige Galerien, also weder von dem kunstgeschichtlichen Anspruch, weder vom betriebswirtschaftlichen Anspruch, weder von dem ganzen Kunstbetreuung, Künstlerbetreuung oder Ausstellungsmachen, all die Punkte sind dort dann sekundär, wichtig ist der eigene Lustgewinn. Das tue ich ja nicht mal werten, das kann ein Ansporn sein. Also darum, die Voraussetzungen, es kommt darauf an, was will man mit einer Galerie errei-

chen, was hat man für einen Anspruch, das müsste eigentlich einhergehen mit dieser Frage, was will man oder was versteht man unter einer Galerie, das ist eben auch heute noch nicht so klar definiert, heute kann das jeder. Der Beruf ist erstens nicht geschützt, zweitens kann jeder einen Raum mieten und sagen: Galerie Müller, zack, und schon ist es eine Galerie Müller.»

[Galerist IX] «Was ich noch sagen kann aus meiner Erfahrung heraus, was viele Leute nicht realisieren, dass es ein verdammt hartes Metier ist, also man hat immer das Gefühl, so ein Galeristenleben ist schön und so, es ist auch schön, aber es ist verdammt hart.»
[I] «Inwiefern hart?»
[Galerist IX] «Hart, weil es enorm zeitaufwendig ist und es wird einem gar nichts geschenkt, das muss man wissen, es ist ein Kämpfen, man muss jeden Tag aufstehen und kämpfen, man steht auf eigenen Beinen, das ist schön und toll, aber es ist hart. Man kann nicht um fünf den Pickel hinlegen. Der Tag hat 24 Stunden, da muss man möglichst viel nutzen können, und ich kann nur sagen, seitdem ich die Galerie aufgemacht habe, habe ich meine Schlafzeit massiv reduzieren müssen und meine Arbeitszeit massiv verlängern müssen, das mache ich aber gern, ich beklage mich nicht, aber es ist ein harter Kampf. Es ist auch eine Frage der Mittel, also, wenn man natürlich sehr viel finanzielle Mittel hat, ist das ja kein Problem, stellt man einfach Leute ein und ist entlastet, aber ich mache alles selber, ich nehme jedes Telefon, ich muss jede Ausstellung einrichten, ich habe die Räume selber renoviert. Man muss wirklich alles selber machen, jedes Inserat, das man aufgibt, jeden Verkauf, jede Offerte, ich muss gleichzeitig verkaufen und wieder neue Künstler finden für mein Programm und ich muss mich orientieren was geht auf der Welt, und das ist fast nicht machbar, und darum sind eigentlich viele Galeristen zu zweit, der Idealfall ist eigentlich schon, zu zweit das zu machen weil man sich dann besser einteilen kann und mehr Zeit hat.»

[I] «Und MitarbeiterInnen?»
[Galerist IX] «Also gut, meine erste Zielsetzung ist schon, dass wenn der Laden dann mal läuft, jemanden einzustellen, zumindest teilweise, wo mich entlastet von den vielen Arbeiten, weil ich bin eigentlich, im Idealfall müsste ich nur mehr dort arbeiten, wo ich effizient bin, und das heißt, eigentlich müsste ich mich konzentrieren können auf die Or-

ganisation und Auswahl der Ausstellungen und dann insbesondere auf
den Verkauf, weil ein Galerist lebt vom Verkauf und ich müsste meine
ganze Zeit nur mehr in den Verkauf stecken können, weil verkaufen tut
man nicht von alleine, verkaufen tut man nur, wenn man etwas dafür
unternimmt und das ist ein Zeitaufwand.»

[Kuratorin III] «Es fühlt sich ein bisschen so an, als hätte man ein Ei
gelegt, das ist roh, ein rohes Ei, und das trägt man durch einen Hinder-
nislauf, also wirklich, man klettert und geht und man hat immer das Ei
in der Hand und es ist total schwierig, das Ei gleichzeitig auch noch
auszubrüten, weil man es immer am Schützen und am Verkaufen und
am Geld holen dafür ist und so, und dann aber auch noch wirklich brü-
ten im Sinn von Geduld haben, Wärme geben, dosieren eben, subtil
sein, das ist schon sehr schwierig.»

[Direktor VII] «Also, die Methoden und die Formen der Vermittlung
sind vielfältiger geworden und sie sind in dem Haus auf jeden Fall ein
ganz essentieller Teil, das heißt also, bei uns gehören Führungen dazu
und bei uns gehören nicht nur die großen offiziellen Führungen dazu,
sondern sehr viele kleine Vermittlungsarbeiten, ständig.»

[Kunstjournalist II] «Ich mein, ich weiß ja, wie Artikel gelesen wer-
den. Ich mein, sie werden eigentlich nicht gelesen. Verglichen mit dem
Aufwand, den man treibt, ihn zu schreiben, ist die Sorgfalt beim Lesen
lächerlich, in der Regel, außer die Leute, die betroffen sind. Im Prinzip
sind die Artikel eine Mischung aus einer Art Theorie anrichten und
Ausgehtips abgeben.» (...) Ich bin sozusagen eine Art professioneller
Besucher, ich hab einfach mein Ziel, wenn ich da rein gehe und ich geh
wieder raus, aber ich denke, dass für Besucher, die nicht so dieses klar
formulierte Ziel haben, wahrscheinlich schon das Verhalten der anderen
Besucher auch eine Rolle spielt. Weil man diskreditiert sich ja auch
schnell, indem man vor einem schlechten Bild zu lange stehen bleibt,
nicht. Und irgendwo so diesen Kunstgenuss markiert, den man zum
Beispiel ja irgendwo im Gesicht auch markieren kann.»

[Assistentin VIII] «Unser Interesse ist es, dass die Ausstellungen auch
ein breiteres Publikum erreichen.»

[**Kunstjournalistin IV**] «Ich schaue mal am Anfang ganz zuerst recht ausgiebig, die ersten zwei, versuche die Sprache zu verstehen und so, und dann gehe ich mal relativ rasch durch und dann komme ich zurück und dann schaue ich ganz lang, also ich verpasse immer die Aperos.»

[**KuratorinIII**] «Also eins ist, ob überhaupt eine Frage sichtbar wird, ob überhaupt ein Kurator oder eine Kuratorin spürbar hinter der Arbeit vom Künstler wird, sei es jetzt, weil sie vorher oder nachher schon etwas zeigt, was interessant ist, dann danach und neben dem anderen zu sehen, man kann auch etwas verfolgen über mehrere Ausstellungen lang, wenn sich etwas verdichtet, dass etwas deutlich wird als Interesse, das finde ich mal interessant, und dann ob die Ausstellung gut gemacht ist.»

[**Künstler V**] «Es ist ein bisschen eine Haltung, ich mein, es ist nicht nur einfach, aber es ist ein bisschen so eine Haltung, wenn ich sage, ich gehe als Publikum, dann versuche ich mich so einzustimmen, dass ich das anschauen kann, was ich da sehe, und das ist keine Frage von, also wenn ich das als Künstler anschaue, dann ist das eine Frage von Konkurrenz und ist eine Frage von: Was kann ich davon brauchen oder was sagt mir das über mich. Oder über mich, meine Künstlerarbeit und Haltung, so. Und das ist natürlich nicht ganz wegzubringen, aber tendenziell finde ich das nicht so interessant, ich finde es interessanter die Position einnehmen zu können, die ist, wie ist das jetzt: wenn ich das einfach anschaue, wenn das nicht mein Beruf ist.»

Ausschnittsentwürfe der beruflichen Anforderungen und Aufgaben stellen eine Orientierung am Eigenen wie am Fremden sicher. Wie vermittelt, wie macht, wie schreibt, wie bewirkt der oder die das oder jenes. Wie verhält sich dieser oder jener da und dort: Immer sind andere auch präsent und innovativ und spezifisch, und der Motor besteht nicht so sehr im *Sein* als im *Werden*, im ebenso, im anders werden und dazu muss erstmal einiges an Anstrengung auf sich genommen werden, um die eigenen Ausschnittsentwürfe up to date zu halten, obwohl sie ja nicht gehalten, sondern stets wieder neu erarbeitet werden müssen.

Ausschnittsentwurf: «BLICK»

[Kuratorin III] «Ich merke schon, dass ich sowas wie verschiedene Blicke habe, also, und dass es eigentlich ein wichtiger Schritt ist auch auf die eigene Arbeit wieder versuchen so den Betrachterinnen-Blick drauf zu werfen. Wenn man das jetzt alles nicht weiß, dass der Künstler wenig Geld gehabt hat, dass das Kind krank war, dass er eigentlich noch was ganz anderes hat wollen, dass er supertolle Gedanken hat und so weiter, was kommt noch rüber von dem, wenn man dann davorsteht. Quasi neutral, das ist irgendwie schon ein anderer Blick, weil er einfach auch nicht den Prozess der zur Arbeit führt, fokusiert, sondern das Objekt halt oder die Aufführung, wenn es eine Performance ist, das Werk, ja das Werk.»

[Direktor VII] «Das Publikum hat auch ganz besondere Orientierungen. Ich kann mich erinnern, wie ich hierher gekommen bin, da wurde ich vom Publikum mehrmals hingewiesen, welche Führer, also welche Personen, die davor schon geführt haben, gut seien.»

[Kunstjournalistin IV] «Also, ich hoffe schon, ich hätte immer wieder so gewaschene Augen wie ein Kind, dass ich das neu sehen könnte, aber das steht man natürlich nicht durch, dann kommt das, aber ich glaube, jeder schaut zuerst in Anführungszeichen naiv und dann findet man die Gründe weshalb und wozu. Also ich glaube, die Unvoreingenommenheit des Auges, das ist sicher, das müsste man sich ja bewahren.»

[Kunstjournalist IV] «Ich stütz mich natürlich in erster Linie auf das, was ich sehe. Und dann, es gibt natürlich unendlich viele Kriterien, die man da zur Anwendung bringen kann.»

[Galerieassistentin XI] «Da war eine Frau, die war zum ersten Mal in der Galerie, und sie ist gekommen und ich habe gesehen, sie weiß nicht, was sie hier machen soll, und dann habe ich mit ihr gesprochen und dann hat sie gefragt: sagen sie mir, wie soll ich dieses Bild betrachten? Und ich habe gesagt: wie sie wünschen. Sie war natürlich zuerst enttäuscht, was soll das, wie sie wünschen, ich bin gewohnt, dass mir jemand erzählt, die Farben sind so weil- Und da habe ich gesagt: «Ihre Phantasie spielt auch eine gewisse Rolle.» Dann habe ich ein bisschen

sozusagen Hinweise gegeben, was wäre möglich, oder was der Künstler wichtig findet in seiner Malerei. Dann habe ich gesagt: jetzt nutzen sie ihre Phantasie und betrachten die Bilder wie sie das möchten, von verschiedenen Seiten, von den Farben. Dann war sie eine Stunde hier. Ich war unten und habe dann gedacht, was ist das oben? Ist ihr schlecht geworden oder was? Dann ist sie nach unten gekommen und dann hat sie gesagt: «War ich eine Stunde dort?» Ich sagte ja, und jetzt kommt sie zu jeder Ausstellung. Sie sagt: ich brauche das jetzt. Also sagen wir, die Besucher bleiben von 3 Minuten über normalerweise 5 bis 10 Minuten und dann eben bis zu einer Stunde in der Ausstellung.»

[**Kunstgeschichtestudentin XIV**] «Also, für mich ist der Punkt, wenn es rätselhaft ist, wenn es mich irgendwie packt und ich weiß aber nicht so richtig warum, ich komm nicht so schnell dahinter und wenn sich das auch nie so richtig aufschließt, dann finde ich es spannend. Also, ich habe auf der Biennale viele Sachen gesehen, und du bist da 10 Sekunden davor gestanden und dann wusstest du, aha, da geht´s darum und das finde ich dann, dann hält es nicht lang, dann hat es irgendwie wenig Gehalt. (...) Das mit dem Nachdenken, das, finde ich, kommt ein bisschen drauf an, ich erlebe oft, dass es bei mir etwas in Gang bringt, aber nicht in dem Sinn Gedanken mit Worten, es lässt mich eher verstummen und es bringt was in Bewegung, schon, aber es ist, außer es geht um politische Kunst oder sozialkritische Kunst, das ist ein Spezialfall für mich. Und das ist der Punkt, warum ich gerne Bilder anschau, weil das so Fenster sind in andere Welten oder andere Menschen oder, und da finde ich je nachdem auch schon ein Bild spannend, wo nur ein Muster drauf ist.»

[**Betrachterin XIV**] «Ich erlebe das manchmal schon auch, wenn ich ein Bild anschaue, wo ich wie das Gefühl habe, ich erlebe einen Moment von einer völlig anderen Sichtweise mit, also so ein Moment von einer anderen Wahrnehmung oder einem anderen Leben. Zum Beispiel das Leiden eines anderen Menschen, die Zerrissenheit eines anderen Menschen, wie grausig man das Leben in gewissen Momenten sehen kann, also, wo es fast etwas transzendentales hat, wo man wie einen Moment über sich und seine Grenzen hinausschreiten kann.»

[**Betrachterin XIV**] «Aber dann hat es wieder, wenn man es von der Betrachterseite anschaut, also ich als Kunstbetrachter, dann hat es von

mir aus etwas sehr konsumatorisches. Es ist wie das Fenster zur Welt, so wird auch der Fernseher genannt. Und das schaut man einfach, ja, schon auch um was Neues zu erfahren, aber auch um etwas zu konsumieren, und dann kannst du´s steuern, wie sehr du das in dich aufnehmen willst oder nicht, und wegen dem hat Kunst für mich von der Seite von den Kunstschaffenden her noch einen Wert.»

[Kunstgeschichtestudentin XIV] «Also, du musst praktisch den Mensch dahinter sehen.»

[Betrachterin XIV] «Ja.»

[Künstler V] «Es ist mehr so die Frage, weiß man etwas oder nicht, aber es könnte auch irgendwer, wo ein bisschen etwas weiß, ist dann professionell auf eine Art.»

[Kunstgeschichtstudentin XIV] «Im Studium lernt man, selbstständig möglichst viele Aspekte eines Bildes zu erkennen, einschätzen können, hat es einen Wert für mich oder nicht und dass man es auch spezifisch formulieren kann. Da konsumiert man nicht nur. Es gibt Leute, die sehen ihr Leben lang fern und können doch nicht die Produktionsschemata einer Tagesschau wiedergeben, und während dem Studium schult man das halt einfach.»

[Direktor VII] «Es ist eben schon ein professioneller Blick, dass man enorm viele Dinge im Kopf gespeichert hat, sehr viel gesehen hat, mit ganz anderen Kriterien sieht. Das Großartige ist, dass man immer noch neuartige Sachen sehen kann und dass man auch immer wieder, auch sehr wohl Sachen, die man glaubt sehr gut zu kennen, auch immer wiederum neu sehen kann. Das ist viel mehr, glaube ich, eine Frage jetzt mehr sozusagen der zeitlichen Dimension. Man sieht Sachen zum einen viel schneller und zum anderen viel langsamer. Man sieht sie anders. Das ist der positive Effekt so einer Professionalisierung, dass man auch eine andere Möglichkeit des Umgangs hat. Ich mein, wenn wir hier Ausstellungen haben, ein durchschnittlicher Besucher wird sie ein, zwei, wenn es hochkommt drei Mal sehen, die Ausstellung. Wir sehen dieselbe Ausstellung unter ganz verschiedenen Aspekten vom ersten Moment des Aufbaus bis zum Abbau viele viele Male und intensivieren damit natürlich unseren Umgang und können ganz andere Fragen stellen. Wir sitzen mitten im Laboratorium drinnen und wir sind eben nicht nur Konsumenten, sondern in einem bestimmten Teil und mehr hinter

den Kulissen auch eben die Akteure, die da mit drinnen zu tun haben und bekommen das dadurch anders mit.»

Mit je anders gewichteten Faktoren stehen Individuen am selben Ort und sehen nicht nur deswegen anders, weil sie Individuen sind, und sie sehen nicht deswegen gleich, weil sie Menschen sind. Im Blick werden die gewichteten Faktoren aktualisiert und darüber muss gesprochen, nachgedacht, geschrieben werden, darüber kann man sich ereifern, sich streiten, darüber kann man nachlesen und nachforschen. Der Blick ändert sich mit den Faktoren, die ein Individuum gewichten kann. Beispielsweise betrachtet man vor dem kunstgeschichtlichen Studium Kunstwerke höchstwahrscheinlich anders als währenddessen oder danach, möglicherweise in einer Tätigkeit, die einen permanent mit Kunstwerken umgibt. Die Tätigung, Änderung, die Bewusstwerdung dieses Blicks ist sicher hochgradig individuell, mehr als dies zu anderen Zeiten oder mehr als dies in anderen Kulturen der Fall sein mag. Das Wissen um die Konstellation des Blicks bedeutet eine Beschäftigung damit, ein «Und wie siehst du?» oder ein «Sieh das doch so!», und enthält damit auch ein kollektives Moment, einen Austausch, eine Frage, viele Antworten: Ausschnitte in einem ständigen Fluss.

An je spezifischen Orten werden spezifische Formen der Produktion, Verbreitung und Konsumation von Kunstwerken konstruiert und reproduziert. In den bisherigen Ausführungen habe ich deutlich zu machen versucht, wer daran beteiligt ist (Identitäten), wie sich diese Beteiligung organisiert (Faktoren) und wie diese Beteiligung ausgerichtet ist (Ausschnittsentwürfe als eine Verzahnung von Orten, Identitäten und Faktoren). Im Folgenden möchte ich nun Orte aus Makro- und Mikroperspektive reflektieren.

Eigenarten von Orten

Für eine Differenzierung der unterschiedlichen Orte muss zunächst auf die Dimensionen eingegangen werden, die Orte überhaupt unterscheidbar machen. Als solche Dimensionen nehme ich wie folgt an:

- internationale, nationale und regionale geographische *Lage* (Zentrum, Peripherie),
- *Art* (Grad der Institutionalisierung),
- *Form* (Selbstpositionierung).

Orte verfügen über Eigenarten (Art + Form), die eine Reproduktion von Prinzipien entweder fördern oder erschweren, wobei sich die Prinzipien aus der jeweiligen geographischen Lage ergeben. Als Prinzipien gelten beispielsweise Schicht (Klasse), Geschlecht, Ethnie. In einem Papier eines internationalen Expertinnenworkshops in der Kunsthalle und in der Universität Bielefeld[213] lassen sich Beispiele dafür finden, wie das Nord-Süd und West-Ostgefälle auch im Kunstbetrieb seinen Niederschlag findet: In Ländern mit gravierenden sozialen Problemen wird der Kunst kaum Bedeutung zugeschrieben, Künstler arbeiten in solchen Ländern nicht für funktionierende regionale oder nationale Kunstmärkte. Dies prägt sowohl die Kunstproduktion wie auch die Kunstkonsumation.

Aber auch in jenen Ländern, die über funktionierende Märkte verfügen, sind Ungleichheiten erkennbar: Erfolg ist ein Produkt der Eigenregie.[214] Die «Gleichheitsrhetorik»[215] der «Global Players» scheint Prinzipien wie Geschlecht, Ethnie und Schicht aufzuheben. Die Botschaft lautet: Alles ist möglich, du musst nur wollen. Tatsächlich ist es aber für Künstler beispielsweise «möglicher», auf die knappen Ressourcen an Ausstellungsmöglichkeiten und bezahlten Stellen zugreifen zu können, als dies für Künstlerinnen der Fall ist.

Solche Prinzipien sind überall dort stärker wirksam, wo noch kein Diskurs darüber auf Bewusstseinsveränderungen besteht. Diskurse und damit Prozesse der Konsensbildung finden wiederum in den Zentren statt, in den (globalen) Metropolen und nicht in der Peripherie der (globalen) Provinzen. Zentren entstehen so durch das Ausmaß an Information, das hier zusammenkommen kann.[216]

Auch wenn in diesem Zusammenhang vielfach auf die Bedeutung der Peripherie in Hinblick auf Innovationen verwiesen wurde, so dürfte dies den-

[213] IFF Expertinnenworkshop «Kunstorte in Gender-Perspektive - Arbeitsbedingungen Bildender Künstlerinnen und ihre Präsenz im Kunstbetrieb im internationalen Vergleich», September 2001;URL

[214] vgl. Karte_5 Faktoren

[215] Barbara U. Schmidt, 2001 im Rahmen des IFF Expertinnenworkshops

[216] IFF Expertinnenworkshop / vgl auch: Ulf Wuggenig, 2001: 50

noch kein Argument für eine tatsächliche Aufwertung der Peripherie sein, insofern Zentren die Innovationen ihrer Peripherien nach Bedarf übernehmen. Zentren in Ihrer Verwendung als Plural deutet allerdings drauf hin, dass es sich nicht um *ein* Ballungszentrum handelt, vielmehr stehen unterschiedliche Zentren im Wettbewerb um «Vormachtstellungen».
Für den Kunsthandel fungiert beispielsweise New York mit bestimmten Galerien und Auktionshäusern als «maßgebende» Stadt, mit der sich London, Berlin, Zürich messen können, während für Basel diese Aussage nicht getroffen werden kann:

[Galerist IX] «New York ist natürlich immer noch die Nummer eins und dann kommt gleich mal London, Paris, Köln, Berlin, Zürich hat auch massiv aufgeholt. Basel ist da etwas abgeschlagen. Sehr abgeschlagen.»

Die Aufteilung der Orte in unterschiedliche geographische Lagen bedeutet in diesem Zusammenhang aber nicht nur eine formale Zuordnung, sondern bezieht sich auch auf die unterschiedlichen «Rennen» zwischen und innerhalb dieser Lagen.
Wenngleich also Basel international keine «Pole-Position» aufweist, so gilt dies nicht automatisch im nationalen und regionalen Zusammenhang:

[Kulturpolitiker VI] «Es gibt Bereiche, Kunstbereiche oder Kulturbereiche, wo Basel nicht gerade auffällt, und es gibt andere Bereiche, wo Basel wirklich Bedeutung hat.»

[Direktor VII] «Wir verstehen uns sehr stark als Schnittstelle einer internationalen und einer lokalen Szene. (...) Basel ist ein im Moment ganz ernsthafter Mitspieler in einem größeren europäischen Konzert.»

Gleichartige Orte stehen in einer sehr starken Konkurrenzsituation, während sie zu verschiedenartigen Orten oftmals gar keine direkten (kommunikativen) Verbindungen halten: Dieser Umstand weist darauf hin, dass die Anordnungen der Orte immer auch mit Machtbalancen verbunden sind, wobei die hierarchisch weiter oben stehenden nur lose Anbindungen an weiter unten stehende halten.

Die Anordnungen der Orte in einem regionalen, nationalen, internationalen Kontext bestimmten auch die Anordnungen der Orte selbst, das heißt: die Produktion, die Vermittlung und die Betrachtung an einem Ort.

[Künstler V] «Ich finde, Basel hat eine gute Infrastruktur, für die Produktion ist es eigentlich gut hier, ich finde, es hat sehr angenehme Leute hier, es ist eher ein wenig ruhig, ich finde es aber noch interessant, was abgeht, vielleicht weil es so eine alternative Tradition hat oder so. Was schlecht läuft, ist das mit den Galerien, das ist ja bekannt, dass das einfach irgendwie, aus unerklärlichen Gründen zerbrochen ist, die Galerienszene, also die, wo interessant wären.»

[Galerist IX] «Also, Basel ist eine Museumsstadt und als Museumsstadt hat sie das Problem, dass sie nicht lebt. Es ist auch so, dass mittlerweile sehr viele Künstler nach Zürich gezogen sind, weil sich Zürich als Zentrum etabliert hat, und das hat die ganze Szene nach Zürich verlagert und das spürt man. Was in Basel fehlt, sind noch mindestens ein bis zwei Galerien mit Zielsetzungen in der zeitgenössischen Kunst, ideal wären, wenn es mehr wären, drei bis vier, das sieht man in Zürich, das belebt die Szene und das ist dann auch attraktiv für den Künstler, und wo Künstler sind, ist mehr Leben, und das überträgt sich dann, da brauchts Veränderungen.»

[Galerist X] «Auf der einen Seite kämpft die Kunstszene Basel um bestandene Werte von den sechziger bis achtziger Jahren und die Erhaltung von Positionen und kommt aber vermehrt unter Druck von der neuen Zürcher Szene und hat aber ein paar, zwei, drei große Anlässe in Basel, wie etwa die ART, von dem zehrt Basel. Auch von den vielen Museen und von einem kulturell breiten Publikum als kulturell interessiertem Publikum, aber eben das, was heute sehr wichtig ist, oder scheinbar wichtig, der Eventbereich und Happening und Party, da ist der Basler wahrscheinlich von Natur her nicht so zu haben, und daher ist das alles so ein bisschen in Zürich. Also schwierig für sensationsgeladene Happenings, da ist das ein schwerer Stand, das tut natürlich auch den Gesamtmarkt beeinflussen, es ist eher in ruhigen Bahnen, in Basel.»

[Kunstjournalistin IV] «Also, mir erscheint das Publikum sehr aufmerksam in Basel. Von da her ein sehr sehr großes Interesse. (...) Mir ist aufgefallen, es gibt keine Stars in Basel, da ist man sehr ablehnend, was

will man nicht, man jubelt keinen rauf oder so, das Understatement ist auch eine Tugend hier, aber trotzdem, es widerspricht sich komischerweise nicht, dass trotzdem hier Persönlichkeiten relativ großen Einfluss haben.»

[**Kuratorin III**] «Was ich an Basel schätze, ist schon, dass es gute Leute hat und eine gewisse Größe, es gibt durchaus verschiedene Szenen, man kennt sich zwar, aber es gibt die, die einem näher sind, die, die einem weniger nah sind, es gibt schon verschiedene Biotope, es hat aber nicht die Erhitztheit von Zürich. Ich schätze das noch. Ich finde, Zürich hat eine große Sogwirkung, ganz entscheidend, es passiert dort und nicht in Basel, aber mir tut es noch gut. Was Basel ganz massiv fehlt sind Galerien. Ich glaube nicht, dass es so eine intensive und lebendige Galerienszene haben kann in Zürich und in Basel, das ist wirklich ein größerer Prozess, dass sich das konzentriert um ein Zentrum, und Basel ist einfach in dem Einzugsgebiet, ich glaube, man muss nur ein paar Stunden in den Zug sitzen und schon nimmt man das als eines wahr. Aber es ist für Basel eigentlich hart.»

Ortsdifferenzierungen

Aus den Überlegungen zu unterschiedlichen Lagen und Arten von Orten lässt sich eine (weiter zu vervollkommnende) Auflistung erstellen:

a) Vermittelnde geschlossene Orte (Museen, Galerien, Ausstellungshäuser)
b) Funktionelle geschlossene Orte (Kunst in Schulen, Kunst in Postämtern etc.)
c) Temporär geschlossene Orte (Kunstmessen)
d) Produktionsorte (Druckereien, Ateliers, Werkstätten)
e) Funktionell offene Orte (Parks, Museumsgärten, öffentliche Plätze)
f) Mediumsspezifische offene Orte (Graffiti)
g) Temporäre offene Orte (Performances im öffentlichen Raum)
h) Orte des Privatbesitzes (Wohnungen, private Sammlungen)
i) Zugänge zu virtuellen Orten
j) Virtuelle Orte

k) Natur
l) Orte des Transfers
m) Erinnerungsorte (Ausstellungen und Kunstwerke, die im kollektiven
 Gedächtnis noch vorhanden sind, während sie real bereits nicht mehr
 oder in anderer Form existieren).

Den verschiedenen Lagen und Arten von Orten entsprechen verschiedene
Formen: Die Selbstpositionierung einer Bank ist zu jener eines Museum
unterschiedlich. Für beide gelten auch unterschiedliche Ökonomien. In
Anlehnung an Zygmunt Baumann ließe sich dies auch als Tausch verstehen,
insofern der Wert Kunst nur im Austausch mit einem Gegenwert zu haben
ist. Es muss sich dabei nicht um einen einzigen Wert handeln, denkbar ist
auch der Austausch des Wertebündels Kunstwerk gegen ein Wertebündel
an ökonomischen oder/und ideologischen Werten.

Eine geographische Betrachtung bestärkt diese Anschauung insofern, als
Ortsdifferenzierungen auch oder gerade entlang ihrer ökonomischen Set-
zungen erfolgen, die Teil ihrer Eigenarten, ihrer Lage, Art und Form sind:
Der Wertetausch ist Teil der ortseigenen Strategien.

Diese Strategien wiederum sind es, die gegenseitig beobachtet werden, und
es ist gerade der Wertetausch, der sich für eine Kontrolle anbietet, der sich
daher auch für eine Überwachung der Differenzierung der Orte anbietet.
Die Notwendigkeit einer solchen Kontrolle ergibt sich unter anderem aus
dem Umstand, dass sich mit den Orten auch das Kunstverständnis differen-
ziert. Je offener das Kunstverständnis gegenüber Orten außerhalb ihres
etablierten Bereichs (gemacht) wird, desto offener wird die Vorstellung von
Kunst insgesamt und desto hinfälliger werden Abgrenzungen und desto
gefährdeter sind die Positionen der Machtinhaber in den aktuellen Anord-
nungen.
Ortsdifferenzierungen verlaufen daher immer entlang von Machterhaltungs-
strategien, oder genauer: Die Machterhaltungsstrategien an Orten verhin-
dern Ausdifferenzierungen von Orten und versuchen die Machtstrukturen
an bestehenden Orten zu festigen. Auf die Art dieser Machtstrukturen wer-
de ich später genauer eingehen, während hier das Erklärungspotential dieser
Feststellung hinsichtlich der Rezipientenstruktur festgehalten werden soll.
In den Rezeptionsstudien taucht die Rezipientenstruktur immer wieder als
(manchmal auch nur implizite) Kritik auf. Beispielsweise stellt Ulf Wuggenig
in seiner Studie über die Segmentierung des Publikums fest:

«(...) die symbolische Aneignung der Museum- und Galerienkunst bleibt auch unter der «condition postmoderne» an hohes kulturelles Kapital gebunden und damit Privileg der oberen Klassen bzw. des an den Massenuniversitäten ausgebildeten neuen Kleinbürgertums. Dies gilt selbst für ein Land wie Deutschland, das sich durch vergleichsweise schwache soziale Beschränkungen der Zugänglichkeit von Museen auszeichnet. Von der materiellen Aneignung dieser Kunst wiederum lässt sich angesichts der Preisexplosion am Kunstmarkt in den beiden vergangenen Jahrzehnten ohne weiteres behaupten, daß sie heute sogar ein relativ größeres Maß an ökonomischem Kapital voraussetzt als zu jener Zeit, in der Greenberg über die Avantgarde schrieb, daß sie durch eine «goldene Nabelschnur» mit der Bourgeoisie verbunden sei.»[217]

Betrachtet man dies aus dem Blickwinkel der Orte selbst, dann erscheint es jedoch einleuchtend, dass dieselben Orte dasselbe Publikum generieren, auch wenn Orte und Publikum natürlich nie wirklich gleich bleiben und es von daher sicher richtig ist, wenn an verschiedenen Orten, wie beispielsweise in den Museen, eine höhere «Publikumsorientierung» stattfinden sieht. Allerdings hat dies mehr mit den Veränderungen, die Orte und Publikum im Laufe der Zeit und in einer Gesellschaft durchlaufen, zu tun als mit tatsächlichen Änderungen der Orte, denn gerade was die Publikumsorientierung betrifft, so ist diese angesichts eines konsumorientierten und konsumgewohnten Publikums nichts anderes als eine Notwendigkeit, eine «Adjustierung», wenn man so will, der Orte an ihr Publikum, wobei es nicht selten «vor allem um das Portemonnaie»[218] dieses Publikums geht.

Betrachtet man den Begriff der «Publikumsorientierung» und rekursiert auf die idealistischen und weniger auf die strategischen Elemente, dann lässt sich aus deren Umsetzung in der Praxis einiges über die Struktur der Machtbeziehungen an Orten gewinnen. Den Versuch dazu möchte ich im Folgenden unternehmen.

Publikums- oder Besucherorientierung wird stets von einem Ort aus gedacht und definiert sich je nach Zielsetzungen eines Ortes anders. Eine solche Orientierung bedeutet, auf die Wünsche und Bedürfnisse eines Zielpublikums und eines vorhandenen Publikums einzugehen, immer so weit,

[217] Ulf Wuggenig, 2001: 48
[218] Hans Joachim Klein, 1997: 338

wie die eigenen Zielvorstellungen noch oder besser eingehalten werden können.

Die Unterscheidung in zwei Arten von Publikum: dasjenige, das besteht und gehalten werden muss, und dasjenige, das erreicht werden muss, deutet darauf hin, dass die Orientierung nicht erst an dem Ort selbst, sondern schon weitaus früher einsetzt, insofern das Publikum den Ort erst finden, also erst zu Publikum werden muss.
Dann muss das Publikum körperlich gedacht werden, es muss sich an einem Ort zurechtfinden und benötigt gewisse Vorrichtungen an einem Ort.
Schließlich muss es als heterogen in Hinblick auf das Bildungsniveau gedacht werden, das nicht als einheitlich vorausgesetzt werden kann.

Publikumsorientierung bedeutet demnach, die Kommunikation zwischen Ort und Nutzer zu erkennen und diese im Sinne des Nutzers zu optimieren. Diese Perspektive geht von einem Ort aus, mit dem Ziel, dessen jeweiliges Publikum zu erreichen. Für eine übergreifende Betrachtung erscheint mir aus diesem Grund der Begriff der Rezeption (die Nutzung des Angebots an einem Ort) oder jener der Rezeptionsstile (die Nutzungsmöglichkeiten) hilfreicher. Fokussiert wird damit der Umstand, dass Menschen sich an Orten zurechtfinden, sich orientieren, sich körperlich an einem Ort bewegen müssen und ihre Nutzung davon ebenso bestimmt ist wie von den jeweiligen Identitäten und Konstellationen, den erreichbaren Ressourcen und den dadurch ermöglichten oder verunmöglichten Handlungen. Durch den Austausch des Begriffs der Publikumsorientierung werden die strategischen Elemente (beispielsweise ökonomischer oder bildungs- und kulturpolitischer Art) vernachlässigt, allerdings nicht um in dem Begriff der Rezeptionsstile eine scheinbar neutrale Hülle zu finden, sondern um sich dem Phänomen von Ort und Mensch von einer gleichsam mikroskopischen Seite nähern zu können.

Die bisherigen Ausführungen zu den Mechanismen an Kunstorten (zwischen Kunstorten und Menschen) fokussierten die Bewegung an diesen Orten, Bewegung in körperlicher und kommunikativer Hinsicht, auf die sich die Menschen einigen, die sie sich als solche gegenseitig kenntlich machen, die Bedeutung, die Ausschnittsentwürfe, die sie kommunikativ und interaktiv aneinander entwickeln und reproduzieren.
Im Folgenden geht es nun um eine Bewegungsschicht «darunter», eine weniger offensichtliche Schicht, selbstverständlicher und daher auch kaum

Gegenstand von Gesprächen, mitunter nur sehr schwer der Beobachtung zugänglich, so dass es hier kaum noch möglich ist, mehr als als einzelne Bruchstücke aufzugreifen, Elemente, die eine Rezeptionshaltung als solche zu konstituieren vermögen. Diese Haltung ist in dem Begriff der Publikumsorientierung schon grundlegend enthalten, denn damit man von Publikumsorientierung überhaupt sprechen, und diese als institutionelle Praktik einbauen kann, muss es Publikum geben, auf das hin man Orientierung ausrichten kann, es muss Rezeption geben und es gibt daher unterschiedliche Rezeptions-haltungen- bzw. Rezeptionsstile.

Der Begriff der Rezeptionsstile taucht in der Literatur immer wieder auf, und zeigt seine theoretische und praktische Seite. In der Praxis der Museumsplanung bedeutet der Bewegungsprozess, die logischen Anforderungen zu entdecken und Lösungen zu schaffen, Bewegungsrythmen der Besucher zu messen und für immaterielle Bewegungsphänomene geeignete Maßnahmen bereit zu stellen.

«Der Weg der Kunstwerke von der Anlieferung durch verschiedenste Funktionsbereiche bis zum Haken ebenso wie der Weg des Besuchers vom Eingang bis zum Kunstwerk und über das Café und den Museumsshop zurück zum Ausgang läßt sich nicht nur als Folge von Räumen und Gängen, sondern als quantitatives und qualitatives Bewegungsphänomen in Raum und Zeit beschreiben, das wesentlich durch Raumformen, Farben und Materialien sowie durch technische Einbauten besonders aber auch durch Informations- und Orientierungssysteme beeinflußt wird.»[219]

In theoretischen Arbeiten, die zumeist auch über empirisches Material verfügen, werden Rezeptionsstile üblicherweise an Kategorien wie etwa der Verweildauer vor Exponaten festgemacht. Thomas Loer hat in seinen Studien mittels der Beobachtung solcher Kategorien die Beobachtung der eigenständigen Betrachtung durch die Rezipienten gegenübergestellt, und damit das Bewertungssystem solcher Beobachtungen erweitert oder einmal überhaupt sichtbar gemacht. So wird eine gewisse Verweildauer in der Publikumsbetrachtung als «gut» gewertet, eine bestimmte Art des Besuchsverlaufs als «schlecht». Mir geht es demgegenüber mehr darum, das Zustandekommen von Verweildauer und Besuchsverlauf überhaupt erst zu verste-

[219] Dieter Bogner, 1994: 184

hen, den Elementen eines prozesshaften und offenen Ganzen nachzuspü-
ren, die Handlungen, Praktiken, die sie konstituieren und die materiellen
Güter, auf die diese Handlungen und Praktiken stoßen.
Ergänzend werden diesen Betrachtungen der Elemente ausgewählte Asso-
ziationen aus den Antworten der E-Mail-Umfrage hinzugefügt.[220] Diese
Assoziationen dienen der Illustration vorangegangener Überlegungen.

Elemente an Kunstorten

Element 1) Orte auffinden

Die meisten Kunstmuseumsbesuche kommen «spontan oder kurz ent-
schlossen zustande, also ohne «Vorbereitung», «bei jüngeren Leuten oft
angeregt durch Werbung im öffentlichen Raum»[221] bemerkt Hans Joachim
Klein. Heiner Treinen sieht den freiwilligen Museumsbesuch von Jugendli-
chen (außerhalb der Besuche mit der Schulklasse) mit der stärkeren Nut-
zung von Printmedien in Verbindung stehend. Die Nutzung von Printme-
dien wiederum ist schichtspezifisch, was bedeutet, dass die Nicht-Nutzer
und damit weite Bevölkerungsteile, nur ein minimiertes Interesse an einem
Museumsbesuch haben. Für ein Gros der Bevölkerung wird demnach zeit-
genössisches Kunst- und Kulturgeschehen erst dann relevant, wenn es in
der allgemeinen öffentlichen Meinung einen hohen Stellenwert besitzt und
zu einer «Sehenswürdigkeit» wird:

> «Auf öffentliche Sammlungen bezogen lautet die Schlußfolgerung be-
> stürzenderweise, daß eher Bekanntes als Unbekanntes aufgesucht wird,
> und daß die Aufrechterhaltung des Wissens statt einer Vermehrung um
> ein gewohntes Universum von Bildungsgütern für den «kulturellen
> Haushalt» von Menschen den höchsten Stellenwert in der Zerstreu-
> ungsphase im Tagesablauf besitzt.»[222]

[220] vgl. Karte_0 Dokumentation der vorliegenden Arbeit
[221] Hans Joachim Klein, 1997: 352
[222] Heiner Treinen, 1988: 37

Unschwer lässt sich hier ein Anspruch auf eine Norm erkennen, deren Nicht-Erfüllung Anlass zur Enttäuschung gibt. Allerdings findet sich in diesen Ausführungen auch der Hinweis auf die Unterschiedlichkeit und die Wichtigkeit der Wahl in Hinblick auf diejenigen Medien, die Museums-Besuche anzuregen vermögen. Verbreitungsinstrumentarien, mit denen Kunstorte für sich werben, bestehen aus einer Kombination folgender Möglichkeiten:

- Zeitungs- und Zeitschrifteninserate,
- Werbung im öffentlichen Raum (Plakate, Flyer),
- Fernsehen, Radio, Internet,
- mündliche Information,
- Reiseführer,
- touristische Informationsstellen.

Die Information, die sich in den Printmedien (inklusive Plakaten und Flyern) finden lässt, besteht in der Regel aus:

- dem Namen des Ortes,
- den Namen der ausstellenden Künstler und der Kuratoren bzw. den Namen der thematischen Zusammenstellung,
- Dauer der Ausstellung,
- Zeit- und Ortsangaben,
- bei größeren Institutionen/Initiatoren zusätzlich die Sponsoren.

Als Zusatzinformationen gelten:

- Kritik und Beschreibungen,
- Hintergrundinformationen.

Als touristische Information und daher in Reiseführern etc. werden Orte dann erwähnt, wenn sie Relevanz für den kulturellen Raum beanspruchen können.

Das Auffinden von Kunstorten erfolgt über das Auffinden von Namen (Stadt-, Orts-, Künstlernamen) und Zahlen (Stadtteilnummern, Öffnungs-

zeiten, Ausstellungsdauer), die in Konkurrenz stehen mit Namen und Zahlen aus anderen gesellschaftlichen Bereichen:

«Ganz unfreiwillig wird der Betrachter, beispielsweise wenn er nichtsahnend vor sich hin liest, mit Namen konfrontiert, die er sich nicht ausgesucht hat, die er vielleicht gar nicht lesen wollte, die ihm aber von den Kunstbetreibern schnell untergeschoben wurden. Das wäre halb so schlimm, würden nicht einige dieser Namen haften bleiben. Wie leichte Melodien, Waschmittelfirmen oder weise Sprüche graben sie sich ins Gedächtnis und lassen sich, wenn überhaupt, nur noch über gezielte, neurale Schädigung des linken Schläfenlappens entsorgen. Wer übernimmt die Verantwortung für die vielen, die sich unfreiwillig und ein Leben lang Kunstbegriffe und Namen von Künstlern merken müssen und dazu passende Werke manchmal auch noch.»[223]

Wolfgang Zinggls spitzer Kommentar verweist auf den Umstand, dass Kunstorte zu einem großen Teil in genau jenen Medien auf sich aufmerksam machen, mittels derer andere gesellschaftliche Bereiche ebenfalls für sich werben. Dabei bedienen sie sich genau jener Mechanismen der «Markenwerbung», deren sich auch die «Konkurrenz» bedient, und deren Faktoren und Ausschnittsentwürfe nur variiert erscheinen. Diese Variation bringt einerseits sehr spezifische Medien hervor (Kunstzeitschriften), andererseits eine unterschiedliche Nutzung der einzelnen Medien: keine Galerie im «Bravo», keine Anzeige für Tätowieren im «Kunstforum».

Diese und ähnliche Mechanismen, die zwischen Kunstjournalismus und Anzeigenschaltungen bzw. Berichterstattungen ablaufen, sind in der Darstellung der Identität des Kunstjournalisten bereits angeklungen, hier soll es jedoch nicht um diese Problemstellung gehen. Die Bedeutungen des Auffindens von Kunstorten können aus ökonomischer, aus wahrnehmungspsychologischer, aus der Sicht von Medien, Werbung und Politik analysiert werden, doch an dieser Stelle möchte ich lediglich auf die Karten hinweisen, mit deren Hilfe Menschen zu Kunstorten finden.

Das vielleicht banalste Element, das am Anfang eines Kunstbesuchs steht, ist das Sehen der Information, die einen zu diesem Kunstort führt. Die Form dieser Information bezeichne ich als Karte. Den Menschen werden

[223] Wolfgang Zinggl, 1994: 62

viele Karten angeboten, aus denen sie auswählen können, entlang derer sie sich orientieren müssen, und es sind dabei nicht nur Karten, die einen zu Kunstorten führen. Anzeigen von Kunstorten sind neben Anzeigen, Texten und Bildern plaziert, die nichts mit den Kunstorten zu tun haben, Museums-Flyer liegen neben Konzert-Flyern, die Ansage im Radio fließt ein in das Davor und Danach der Sendung, die Berichterstattung im Fernsehen verwebt sich mit den Nachrichten danach und dem anschließenden Film, in den Reiseführern steht die Kunst zwischen historischen Denkstätten, Gastronomie, Shoppen und Kuriosem, die touristische Informationsstelle beschenkt einen auch noch mit Foldern über die Sehenswürdigkeiten der Stadt, das Weinangebot, die Festivals und eventuell ist ein Banner einer Ausstellung über eine Straße gespannt, Teil der fixen und losen Elemente einer Stadt.

Was unter der Betrachtung «Orte auffinden» hier von Bedeutung ist, das ist rein die Form: Dass die Karten diese Form haben und keine andere, dass es Stoffbanner sind, Quadrate auf Zeitungspapier, Webpages, Stimmen im Radio. *So* sehen die Karten aus, die Menschen zur Verfügung stehen, mit denen Menschen operieren. Der Selbstverständlichkeitscharakter der Verbreitungsmechanismen, der Werbung, soll nicht hinterfragt oder gedeutet, sondern in seiner Form festgehalten werden. Die Differenzen darin, etwa die großen Schaltungen neben den kleinen Zwei-Zeilern, regen die Menschen vielleicht zum Nachdenken nach, zu Kommentaren. Wir wissen es nicht und stellen hier nur fest: Die Karten sind unterschiedlichst und liegen verstreut. Sie warten darauf, gefunden zu werden (sie tun dies mehr oder weniger auffällig), sie geben unterschiedlich viele und unterschiedliche Arten von Informationen preis, aber sie tragen immer den Namen des Kunstorts, den Namen des Künstlers oder der Künstler, ein Datum, eventuell eine Zeitangabe. Wenn die Menschen solche Karten finden, dann wissen sie zunächst nur eines: es sind Platzhalter für Informationen, unadressierte Angebote, Wegweiser.

Element 2) Orte betreten

Orientierung an Orten kann als eine Suche beschrieben werden, eine Suche nach

- den Wegen, die dem eigenen Körper zum Gehen zur Verfügung stehen,
- den Vorrichtungen und Menschen, die diese Wege ver- oder behindern (Pulte, Absperrungen, Türen etc., Aufsichtspersonal, andere Besucher),
- den dezidierten Orientierungshilfen (Beschilderungen, Broschüren),
- den Kunstwerken in ihren Anordnungen.

Die Orientierung ist stark an die Vorkenntnis über den jeweiligen Ort gebunden sowie an Ressourcen von Erinnerung, Vorstellung und Wahrnehmung auch über vergleichbare Orte und natürlich an die Identitäten und Konstellationen innerhalb derer man einen Ort betritt.

Für Menschen, denen ein Ort mit seinen Wegen und Vorrichtungen unbekannt ist, erscheint ein Ort als fremder Ort. Michel de Certeau setzt dies in Gegensatz zu denjenigen, die diesen Ort als Basis für die Organisation ihrer Beziehungen zu einer bestimmten Außenwelt nutzen können, deren Ort er als «etwas *Eigenes*»[224] umschreibt. Bernhard Waldenfels schlägt in seiner Studie zu Phänomenologie des Fremden vor, das Eigene als eine besondere Form der Fremderfahrung zu lesen, insofern das Eigene nie in reiner Form fassbar ist und das Fremde sich in vielen Nuancen unterscheiden lässt. Das Fremde wird dabei nicht als negativ aufgefasst, es stellt «kein *Defizit* dar wie all das, was wir zwar *noch nicht* kennen, was aber auf seine Erkenntnis wartet und an sich erkennbar ist.»[225] Eine Aneignung des Fremden beraubt das Fremde um seine Fremdheit, fremd bleibt etwas nur dann, wenn es sich nicht assimilieren lässt. Dies trifft mithin auch auf die Kunst selbst zu:

«Die Unerschöpflichkeit des Fremden zeigt sich in jenen radikalen Formen, die uns an die Grenzen des Vertrauten geraten lassen. Das gilt für die Kunst, solange sie den Status konsumierbarer Konsumgüter durchbricht (...)»[226]

Nun gehört zur Differenz von Eigenheit und Fremdheit aber eine «unaufhebbare *Präferenz* des Eigenen, und dies nicht im Sinne des Besseren oder Höheren, sondern im Sinne eines *Sich*-unterscheidens, eines Selbstbezuges in der Beziehung, der dem Verhältnis zwischen Ich und dem Anderen, zwischen Eigen- und Fremdkultur eine unaufhebbare *Asymmetrie* verleiht.»[227]

[224] Michel de Certeau, 1988: 23 (Hervorh. Orig.)
[225] Bernhard Waldenfels, 1997: 26 (Hervorh. Orig.)
[226] Bernhard Waldenfels, 1997: 164
[227] Bernhard Waldenfels, 1997: 74 (Hervorh. Orig.)

Menschen, die einen Kunstort betreten, orientieren sich darin eigentlich immer als Fremde. Auffallend und «problematisch» wird diese Fremdheit vor allem dann, wenn ein Konsumverhalten als Umgang mit dieser Fremdheit ersichtlich wird. Problematisch insofern, als «Konsumverhalten» negativ, zumindest kritisch und so gut wie nie positiv gesehen wird. Die Elite, so Michel de Certeau, ist immer geneigt zu glauben, «daß ihre eigenen kulturellen Vorbilder für das Volk im Hinblick auf eine Erziehung des Geistes und die Erhebung der Gefühle notwendig sind, und die über das "schlechte Niveau" der Presse und des Fernsehens entsetzt ist», die grundsätzlich davon ausgeht, «daß die Öffentlichkeit von den Produkten geformt wird, die man ihr vorsetzt.»[228]

Unter dem Begriff der Elite greife ich auf die sich «exklusiv als wissenschaftliche oder philosophische oder dem Mythos verpflichtete Ensembles» konstituierende Intellektuellengruppen oder auch auf Ensembles, die «mal der Kunst und mal der Politik dienen»[229] zurück. Konsumverhalten wird in deren Diskursen schnell dem Massenkonsum nahe gerückt, und dieser wiederum als umfassendes Raster gesehen, das aussieht «wie das Treiben einer Hammelherde, die immer unbeweglicher wird und die mit Hilfe der zunehmenden Mobilität der Medien, die den Raum erobern, "bearbeitet" wird.»[230] Die Hammelherde ist jedoch kaum an Kunstorten anzutreffen, die «große Masse wandelt kaum in den Gärten der Kunst.»[231] Dennoch wird jegliches Verhalten, das sich aus einem «Massenverhalten» ableiten ließe, an Kunstorten getadelt. Mit Michel de Certeau gedacht, handelt es sich dabei aber vor allem um die Vorstellung und Darstellung von Konsum und Konsumenten, dem er die Vorstellung von «Taktikern» entgegenstellt, von Menschen, die Praktiken anwenden, «Kunstfertigkeiten» im Umgang mit diesem und jenem, «das heißt als kombinierende und verwertende Konsumformen»,[232] mit denen Menschen unter anderem auf die Fremdheit eines Ortes reagieren.

«Was fällt dir spontan dazu ein, wenn Du Dir vorstellst, wie Du ein Kunstmuseum betrittst?» lautete meine Frage im Rundmail, die genau diesen Moment beinhaltet, wenn die Fremdheit des Kunstortes eine Reaktion hervor-

[228] Michel de Certeau, 1988: 294
[229] Wolfgang Essbach, 2000: 31
[230] Michel de Certeau, 1988: 294
[231] Michel de Certeau, 1988: 293
[232] Michel de Certeau, 1998: 17

ruft. Die Antworten waren denkbar unterschiedlich. Wiewohl sie empirisch nicht repräsentativ sind, ist daran interessant, dass einerseits direkte Reaktionen auf das Gebäude erfolgten (beispielsweise Geruch, Farben, Weite), andererseits Haltungen eingenommen wurden (wie zum Beispiel neugierig, gespannt, erwartungsvoll).

Wenn nach den Motiven für einen Museumsbesuch gefragt wird, dann ist dieses Element bereits übergangen oder vermischt worden, es scheint auf jeden Fall üblicherweise nicht auf und konstituiert aber den ersten Eindruck, den Aufnahmezustand einer Person, die Wappnung für das Unbekannte, den Beginn der Kunstfertigkeit, die dann demjenigen gegenüber aktualisiert wird, das sie (noch) nicht kennt.

Assoziationen:

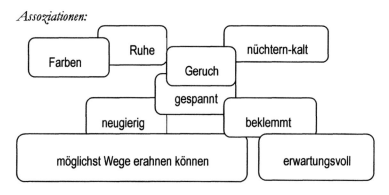

Abbildung 3: Assoziationen: Auszug aus der E-Mail-Rundfrage: «Stell Dir bitte ein Kunstmuseum vor (...) Was fällt Dir spontan dazu ein, wenn Du Dir vorstellst, wie Du das Museum betrittst?»

Element 3) Gehen an Orten

An Kunstorten sind Menschen in der Regel in Bewegung. Man steht vor Kunstwerken, vor Informationstafeln und zum Zwecke des Wartens (Kassa, Garderobe, auf andere Menschen), man sitzt je nach Möglichkeit, aber ein Großteil macht doch das Gehen in mittlerer Geschwindigkeit aus. Und es ist gerade das Gehen, an dem die idealen Vorstellungen von Besuchern deutlich werden. Der ideale Besucher geht so schnell von Werk zu Werk,

wie die ausführliche Betrachtung eines Werks es erlaubt und in einer Geschwindigkeit, die eine Verarbeitung des zuletzt betrachteten Werks markiert und dem Verbrauch von einem Werk nach dem anderen entgegensteht.
Der Idealbesucher geht nicht nur in einer optimalen Geschwindigkeit mit einer optimalen Zielstrebigkeit und mit der routinierten Beachtung von Plätzen, Räumen, Zonen, die betreten werden dürfen und solchen, die nicht betreten werden dürfen, sondern er lässt sich auch ebenso routiniert zu Abweichungen zwingen.

Der ideale Besucher ist eine «Kunstfigur», dessen Funktion es ist, «die Rede über Kunst zu lenken und ein bestimmtes Verständnis vorwegzunehmen», der ideale Besucher ist eine Projektionsfläche für Ansichten, Haltungen und Urteile der Theorie.[233] Solchermaßen ist der ideale Besucher wenig geeignet, um über das zu sprechen, was sich zwischen Menschen in ihrer Körperlichkeit und Kunstorten in ihrer Komplexität ereignet.

In der tatsächlichen und aktuellen Anwesenheit des Besuchers an einem Kunstort stellt er sich Fragen nach dem Beginn (*wo soll ich anfangen?*), vermutet er sein verlustig gehen (*Labyrinth*), hofft er auf Hilfe (*den vorhandenen Richtungsschildern nach*) oder fordert Hilfe (*frage Wärter*), nimmt er seine Programmierung an (*passiv von Station zu Station weitergereicht*), überlegt er pragmatisch sein Vorgehen (*von Raum zu Raum*), besieht seine Situation (*Licht, Ton, Bodenbelag, Hinweisschilder*) oder reflektiert sie.
Bevor der Besucher überhaupt die ideale Dauer vor einem Kunstwerk absolvieren kann, muss er bereits eine Vielzahl von kleinen Entscheidungen treffen, Unsicherheiten verbergen, Sicherheiten ausstrahlen. Er muss mit der Fremdheit des Ortes in kürzester Zeit umgehen lernen, sich zumindest darauf einlassen.

Das Gehen von einem Werk zum anderen ist wiederum keine Leerzeit, sondern fordert oder birgt oder ermöglicht Aktivitäten, Bewusstwerdungen, Orientierungen.

[233] Stefan Heidenreich, 1998: 183

Assoziationen:

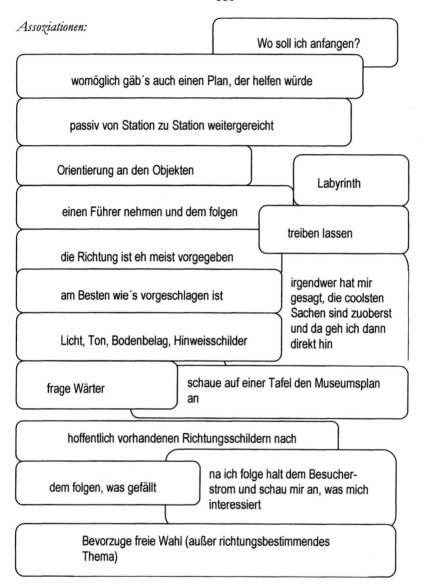

Wo soll ich anfangen?

womöglich gäb´s auch einen Plan, der helfen würde

passiv von Station zu Station weitergereicht

Orientierung an den Objekten

Labyrinth

einen Führer nehmen und dem folgen

treiben lassen

die Richtung ist eh meist vorgegeben

am Besten wie´s vorgeschlagen ist

irgendwer hat mir gesagt, die coolsten Sachen sind zuoberst und da geh ich dann direkt hin

Licht, Ton, Bodenbelag, Hinweisschilder

frage Wärter

schaue auf einer Tafel den Museumsplan an

hoffentlich vorhandenen Richtungsschildern nach

dem folgen, was gefällt

na ich folge halt dem Besucherstrom und schau mir an, was mich interessiert

Bevorzuge freie Wahl (außer richtungsbestimmendes Thema)

Abbildung 4: Assoziationen: Auszug aus der E-Mail-Rundfrage: «Stell Dir bitte ein Kunstmuseum vor (...) Was fällt Dir spontan dazu ein, wenn Du Dir vorstellst, wie Du Dich darin orientierst?»

Assoziationen:

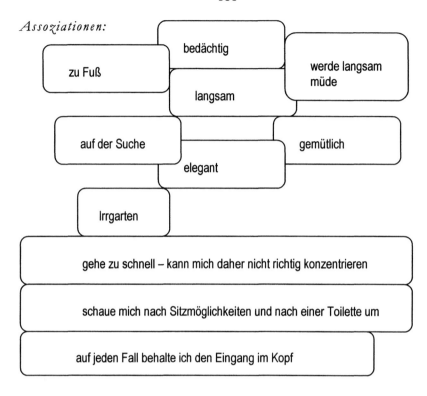

zu Fuß

bedächtig

werde langsam müde

langsam

auf der Suche

gemütlich

elegant

Irrgarten

gehe zu schnell – kann mich daher nicht richtig konzentrieren

schaue mich nach Sitzmöglichkeiten und nach einer Toilette um

auf jeden Fall behalte ich den Eingang im Kopf

Abbildung 5: Assoziationen: Auszug aus der E-Mail-Rundfrage: «Stell Dir bitte ein Kunstmuseum vor (...) Was fällt Dir spontan dazu ein, wie Du im Museum gehst?

Element 4) Sehen an Orten

Im 19. Jahrhundert war der Ort einer Kunstausstellung im Sinne einer Galerie der «Salon». Dieser Ort hatte Wände, die mit Bildern bedeckt waren, die Hängung war ein kunstvolles Mosaik, das ohne leere Wandstücke auskam. Dementsprechend mussten Bilder gesehen werden:

«Der Geist des 19. Jahrhunderts war auf Messung und Unterteilung aus, und das Auge des 19. Jahrhunderts respektierte die Hierarchie der Genres und die Autorität des Rahmens.»[234]

Mit den Veränderungen der Bilder selbst, durch ihr Drängen über den Rahmen hinaus und durch das solchermaßen Obsolet-Werden des Rahmens, wurde die Trennung der Bilder an der Wand notwendig.
Dadurch wurden aber auch die Betrachter mehr und mehr mit der Wand konfrontiert, «die ihrerseits die Leinwand trägt und die so empfindlich geworden ist, daß jedes Objekt auf ihr Zeichen gibt.»[235] Die Kunstobjekte selbst hörten auf, passiv zu sein und erteilten Anweisungen, wodurch das Verhalten der Besucher integriert wurde und Identität und Wahrnehmung miteinander verbanden.

Die Wahrnehmung von Raum wurde durch die immer größer gewordenen leeren Wandstücke immer bewusster und immer mehr in die Richtung gedrängt, dass das, «was in diesen Räumen abgelagert, wieder entfernt und regelmäßig ersetzt» wurde, Kunst war.[236]

Durch die bewusstere Wahrnehmung des Raumes und die Art der Wahrnehmung durch die Kunstwerke (in der Regel eine Art Selbstbefragung) wurde aber auch die Wahrnehmung der eigenen Person in diesem Raum bewusster, das eigene Sehen wie das eigene Bewegen. Diese Trennung beherrscht den Diskurs, insofern der ideale Besucher aus dem idealen Auge und seinem Körper besteht. Der Körper ist dabei ein individuelles Problem bzw. eine Notwendigkeit, ein Ärgernis (zu laut, zu schnell, zu viel Raum einnehmend, daher maßzuregeln, anzuweisen, einzugrenzen), während auf das Auge ein kollektiver Anspruch besteht: Das ideale Auge kann in 3 Sekunden kein Kunstwerk als verstanden betrachten. Nach 10 Minuten eine Ausstellung gesehen zu haben bedeutet: nicht verstanden. Oder bedeutet: Missfallen. Ideal ist das Auge, weil es Vorstellungen entspricht, die weniger mit der Nutzung der Kunstorte durch Menschen zu tun haben, als mit Vorstellungen von der Kunst oder Vorstellungen von Menschen.

Die Orientierung am idealen Auge trägt aber wenig dazu bei zu sehen, was Menschen mit Räumen machen, in denen Vorstellungen und Objekte vor-

[234] Brian O´Doherty, 1996: 13
[235] Brian O´Doherty, 1996: 35
[236] Brian O´Doherty, 1996: 99

handen sind, die sie nicht selbst gemacht haben, an deren Konstruktion sie
nicht selbst beteiligt waren, Vorstellungen und Objekte, die den Menschen
daher fremd sind. Das gelangweilte Gesicht, das schnelle Durchgehen, das
zerstreute Betrachten kann durchaus auch Kalkül sein, ein Kalkül welches

«(...) nicht mit etwas Eigenem rechnen kann und somit auch nicht mit
einer Grenze, die das Andere als eine sichtbare Totalität abtrennt.
Die Taktik hat nur den Ort des Anderen. Sie dringt teilweise in ihn
ein, ohne ihn vollständig erfassen zu können und ohne ihn auf Di-
stanz halten zu können. Sie verfügt über keine Basis, wo sie ihre Ge-
winne kapitalisieren, ihre Expansionen vorbereiten und sich Unab-
hängigkeit gegenüber den Umständen bewahren kann. (...) Was sie
gewinnt, bewahrt sie nicht. Sie muss andauernd mit den Ereignissen
spielen, um "günstige Gelegenheiten" daraus zu machen. Der Schwa-
che muss unaufhörlich aus den Kräften Nutzen ziehen, die ihm
fremd sind. Er macht das in günstigen Augenblicken, in denen er he-
terogene Elemente kombiniert (...); allerdings hat deren intellektuelle
Synthese nicht die Form eines Diskurses, sondern sie liegt in der Ent-
scheidung selber, das heißt, im Akt und in der Weise, wie die Gele-
genheit "ergriffen wird".»[237]

Ein Verständnis, das derartige Praktiken in Einheiten zerlegt und sie entlang
des eigenen Systems definiert, lässt die «Ausbreitung der heterogenen Ge-
schichte und Aktivitäten, die das Patchwork des Alltäglichen bilden»,[238]
beiseite.
Ein Verständnis, das dieses Patchwork in seiner ganzen Undefiniertheit und
Vagheit aufnehmen kann, vermag mit den Praktiken in ihrer Fremdheit
umzugehen. Zugegeben: eine Idealvorstellung eines solchen Verständnisses.

[237] Michel de Certeau, 1988: 23f
[238] Michel de Certeau, 1988: 22

Assoziationen:

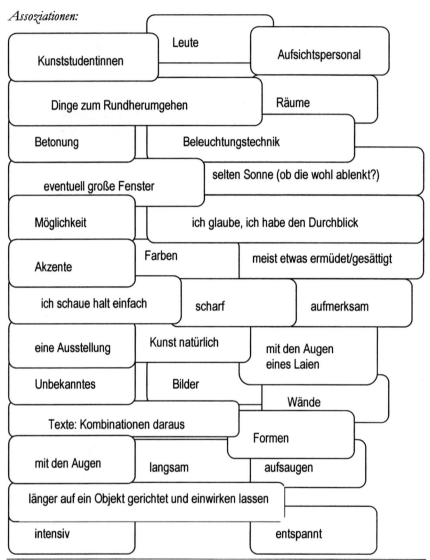

Leute

Kunststudentinnen

Aufsichtspersonal

Dinge zum Rundherumgehen

Räume

Betonung

Beleuchtungstechnik

eventuell große Fenster

selten Sonne (ob die wohl ablenkt?)

Möglichkeit

ich glaube, ich habe den Durchblick

Akzente

Farben

meist etwas ermüdet/gesättigt

ich schaue halt einfach

scharf

aufmerksam

eine Ausstellung

Kunst natürlich

mit den Augen eines Laien

Unbekanntes

Bilder

Wände

Texte: Kombinationen daraus

Formen

mit den Augen

langsam

aufsaugen

länger auf ein Objekt gerichtet und einwirken lassen

intensiv

entspannt

Abbildung 6: Assoziationen: Auszug aus der E-Mail-Rundfrage: «Stell Dir bitte ein Kunstmuseum vor (...) Was fällt Dir spontan dazu ein, wenn Du Dir vorstellst, was und wie Du im Museum siehst?»

Element 5) Lesen an Orten

Kunstorte weisen ein erhebliches Maß an lesbarer Information auf: Namen der Künstler, Eintrittspreise, Raumbeschriftungen, Kunstwerkbeschriftungen, Informationsfolder, Kataloge, Ausstellungstexte. Wohl nicht zu unrecht vermutet Boris Groys in den Texten, die an Kunstorten aufzufinden sind, keine nachrangige und eher eine ebenbürtige Erscheinung zum Kunstwerk.[239]

Wie das Kunstwerk erst durch seine Betrachtung eigentlich entsteht, so ist auch die Trennung zwischen der Lektüre und dem Text nicht aufrechtzuerhalten. Weder Betrachten noch Lesen ist mit Passivität gleichzusetzen. Der Text wie auch das Kunstwerk sind Resultat seiner Leser und Betrachter. Man muss, so Michel de Certeau, diese Vorgehensweise als

«(...) eine Art von *lectio* betrachten, als eine dem "Leser" eigene Produktion. Dieser nimmt weder *den* Platz des Autors noch *einen* Autorenplatz ein. Er erfindet in den Texten etwas anderes als das, was ihre "Intention" war. Er löst sie von ihrem (verlorenen oder zufälligen) Ursprung. Er kombiniert ihre Fragmente und schafft in dem Raum, der durch ihr Vermögen, eine unendliche Vielzahl von Bedeutungen zu ermöglichen, gebildet wird, Un-Gewußtes.»[240]

Genau wie die Betrachtungen des Kunstwerks stehen die Lektüren eines Textes in einem Verhältnis zu Strategien und Taktiken:

«Der Text, der an sich für eine vielfältige Lektüre bereitliegt, wird zu einer kulturellen Waffe, zu einem privaten Jagdrevier und zum Vorwand für ein Gesetz, das die Interpretation der *gesellschaftlich* autorisierten Profis und Schreiber als "buchstabengetreu" legitimiert.»[241]

Schlussendlich bleibt die «Verwendung» des Kunstwerks aber auch des Textes beim Betrachter und jede Normvorstellung, jeder Hinweis darauf, jeder Versuch der Kanalisation dringt nicht notwendigerweise und vielleicht auch nur in den seltensten Fällen ganz durch, während vom Besucher die Texte nach eigenen Prinzipien gelesen werden (*versuche mir das Gelesene einzu-*

[239] Boris Groys, 1997a
[240] Michel de Certeau, 1988: 300
[241] Michel de Certeau, 1988: 303 (Hervorh. Orig.)

prägen) und die Auswahl der Texte nach eigenen Prinzipien erfolgt (*bloß keine Täfelchen nahe am Kunstobjekt, die Bierpreise, den Raumplan...*):

Assoziationen

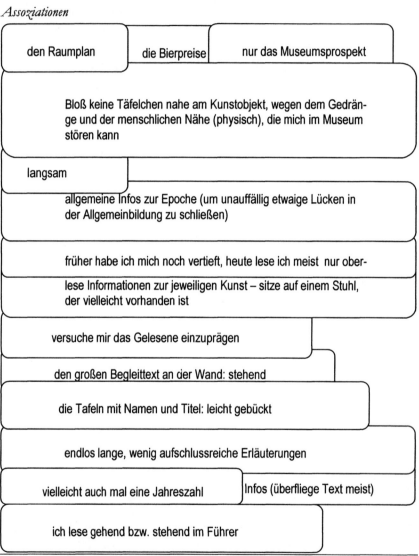

den Raumplan

die Bierpreise

nur das Museumsprospekt

Bloß keine Täfelchen nahe am Kunstobjekt, wegen dem Gedränge und der menschlichen Nähe (physisch), die mich im Museum stören kann

langsam

allgemeine Infos zur Epoche (um unauffällig etwaige Lücken in der Allgemeinbildung zu schließen)

früher habe ich mich noch vertieft, heute lese ich meist nur ober-

lese Informationen zur jeweiligen Kunst – sitze auf einem Stuhl, der vielleicht vorhanden ist

versuche mir das Gelesene einzuprägen

den großen Begleittext an der Wand: stehend

die Tafeln mit Namen und Titel: leicht gebückt

endlos lange, wenig aufschlussreiche Erläuterungen

vielleicht auch mal eine Jahreszahl

Infos (überfliege Text meist)

ich lese gehend bzw. stehend im Führer

Abbildung 7: Assoziationen: Auszug aus der E-Mail-Rundfrage: «Stell Dir bitte ein Kunstmuseum vor (...) Was fällt Dir spontan dazu ein, wenn Du Dir vorstellst, was und wie Du im Museum liest?»

Element 6) Geräusche an Orten

Geräusche an Kunstorten stammen einerseits von den Ausstellungen (Geräusche von Installationen) und dem Ort selbst (Lampen, Kassageräusche), andererseits von den Menschen an diesen Orten und in diesen Ausstellungen: Schritte, Sprechen, Murmeln, Lachen, Räuspern.

Der Vorrang des Auges an Kunstorten bedeutet, dass alle anderen Körperteile sich möglichst nicht bemerkbar machen dürfen, zumindest werden diese schneller registriert. Durch die Betonung des Auges wird die Wahrnehmung für Geräusche erhöht und damit auch für jene Geräusche, die außerhalb der Orte kaum mehr in die Wahrnehmung dringen. Kunstorte bieten daher auch neben stillen Gewölben in Kirchen und Bibliotheken einen Moment von (mehr oder weniger) stillen Zufluchtsstätten, wohin sich jemand, des Lärms müde geworden, zurückziehen kann.

Die Verbindung von Kunstwerken und Stille als ideale Vorstellung wird von Richard Murray in einer «Kulturgeschichte des Hörens» nachvollziehbar: Das Reservoir der Stille wurde für die Menschen zu einer negativen Stille, da totale Stille die Negation des Menschen bedeutet. Indem Menschen Geräusche machen, bleiben sie sich bewusst, daß sie nicht allein sind. Die Abwesenheit von Lauten bedeutet Leblosigkeit. Der Mensch der Moderne fürchtet den Tod und meidet daher die Stille, jene «unaussprechliche, ausweglose Situation (...) [eines] negativen Zustands jenseits des Bereiches des Möglichen, des Erreichbaren.»[242]

Positive Stille sieht dagegen eine innere Einkehr vor, die sich nicht einfach durch eine Abwesenheit von Kommunikation ausdrückt. Kunstwerke und Stille werden daher mit einer inneren Einkehr assoziiert. Wenn sich heute an Kunstorten jedoch keine Stille bemerkbar macht, dann ist von einem anderen Umgang mit dieser Assoziation auszugehen.

In der E-Mail-Umfrage wurde «Stille» kein einziges Mal genannt, Ruhe allerdings schon. Insgesamt wurden Fragmente aufgezählt, die ansonsten in der alltäglichen Lebenswelt eher untergehen aber dennoch von dort gekannt werden: Flüstern, Echo der Stimmen, Schritte. Die Geräusche in einem Museum unterscheiden sich also nicht von den Geräuschen anderswo. Mit

[242] Richard Murray Schafer, 1988: 304

Ausnahme der Geräusche, die von Installationen stammen, ist in einem Museum Bekanntes zu hören: Der Mensch und seine Wirkung auf den Raum (Schuhhacken, knirschendes Parkett).

Gleichwohl definiert sich die Haltung, mit der Besucher hören, auch durch ihre Erwartungshaltung (*lautes Gehen stört mich, hoffentlich keine Kommentare von anderen Besuchern*). Daraus lässt sich schließen, dass Besucher von Orten je nach deren Funktion unterschiedliches im Hörbereich erwarten. Da für Kunstorte, mit Ausnahme von Führungen oder Stimmengewirr aufgrund einer großen Anzahl von Menschen, so gut wie keine Geräusche angenommen werden (da Gemälde in der Regel keine für den Menschen wahrnehmbaren Geräusche von sich geben), bleibt einzig der Mensch darin hörbar, allerdings auf eine Art und Weise, die Alltagserfahrungen ähnlich, aber nicht gleich ist, und worauf die Menschen in ihrer Wahrnehmung entsprechend reagieren.

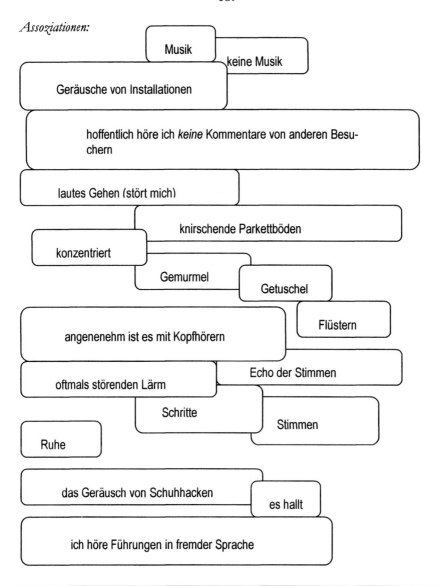

189

Assoziationen:

Musik

keine Musik

Geräusche von Installationen

hoffentlich höre ich *keine* Kommentare von anderen Besuchern

lautes Gehen (stört mich)

knirschende Parkettböden

konzentriert

Gemurmel

Getuschel

Flüstern

angenenehm ist es mit Kopfhörern

Echo der Stimmen

oftmals störenden Lärm

Schritte

Stimmen

Ruhe

das Geräusch von Schuhhacken

es hallt

ich höre Führungen in fremder Sprache

Abbildung 8: Assoziationen: Auszug aus der E-Mail-Rundfrage: «Stell Dir bitte ein Kunstmuseum vor (...) Was fällt Dir spontan dazu ein, wenn Du Dir vorstellst, was und wie Du im Museum hörst?»

Element 7) Verlassen von Orten

Der Weg des Verlassens von Kunstorten führt durch den Shop, über das Cafe oder entlang des Verkaufstisches. Über den Erwerb von Kunstwerken, Büchern, Karten oder Merchandisingprodukten oder über einem Besuch im museumseigenen Café kann der Betrachter seine eben gemachte Erfahrung und die Erinnerung daran auffangen. Andere Möglichkeiten der Vergegenwärtigung werden ihm zumeist nicht angeboten.

Der Moment des Verlassens von Kunstorten durch die Besucher ist oft ein sehr bewegter, insofern die Anstrengungen, sich vor den Kunstwerken zu befragen in einer Selbstbefragung hinsichtlich des gesamten Besuchs kulminiert, begleitet von den Anstrengungen, die dadurch entstanden sind, und mit einer Summe von Erfahrungen und Eindrücken, die sich nun wohl auch meist einem Resümee, einer Kosten-Nutzen-Rechnung unterziehen müssen. Der Gesamteindruck steht meist in einem Verhältnis zu der Anzahl des Gesehenen. Eine geringe (und womöglich sogar wenig interessante) Menge an Gesehenem kann dann noch kompensiert werden durch eine Beschäftigung mit und den Erwerb von Büchern und Produkten oder belohnt werden durch eine Tasse Kaffee und ein Stück Kuchen.

Wie das Betreten der Orte oftmals nur durch die Orientierung entlang der Schranke Kassa strukturiert wird, so bietet die Entlassung von diesen Orten keine andere Orientierung als die der Kauf- und Konsumkraft. Zwischen diesen beiden Orientierungszonen sollte der ideale Besucher seine Konsumhaltung ablegen, um sie an diesen beiden Orten je wieder an den Tag zu legen. Konsum in markierten Zonen?

Oder aber: Der Konsum ist nicht an diesen Markierungen festzumachen, was einerseits den «Konsum» der Kunstwerke nicht ausschließt, aber umgekehrt auch nicht die Besinnung inmitten des Konsums (*bereichert, glücklich, friedlich, zufrieden, informiert, gut gelaunt, aufgewühlt, beruhigt*).
Das Verlassen des Museums bedeutet die Wiederaufnahme dessen, was als das Eigene erscheint (*fertig gemütlich: welcome back real world*), transformiert durch das Gesehene (*ich habe bleibende Erinnerungen gesammelt, meist innere Leere*), dokumentiert (*Postkarte in der Hand*) und erfahren.

191

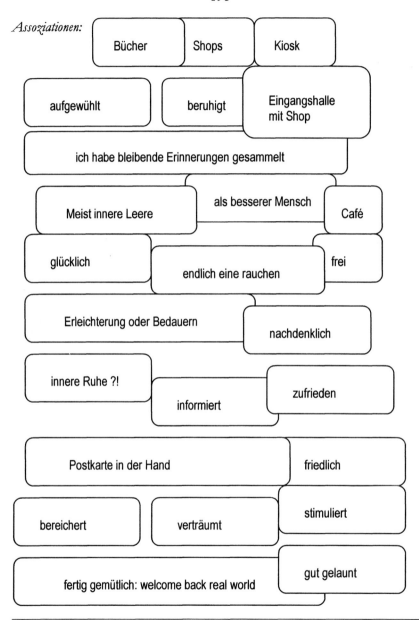

Abbildung 9: Assoziationen: Auszug aus der E-Mail-Rundfrage: «Stell Dir bitte ein Kunstmuseum vor (...) Was fällt Dir spontan dazu ein, wenn Du Dir vorstellst, wie Du das Museum verlässt?»

KARTE_6
ORTE UND KUNST: DIE AUFLADUNG DER ARTEFAKTE

Kunstorte unterscheiden sich von anderen Orten durch die Art ihrer sozialen Güter. Das bedeutet nicht, dass Kunstorte nicht auch andere Räume beinhalten würden. Eine Betrachtung der Brandmelder in öffentlichen Gebäuden würde solche Zuordnungen quasi zerschneiden und Orte neu konstruieren: Der Blickwinkel ist somit immer ein Teil des Ortes selbst. Kunstorte erscheinen als Konstruktion der Betrachtung aber auch als gesellschaftliche Konstruktion, insofern sie ihre Funktion durch die sozialen Güter legitimiert, die sie beherbergen.

Diese sozialen Güter in Form von Kunstwerken erscheinen an unterschiedlichen Orten in unterschiedlichem Zustand: fertig, unfertig, zerstört, restauriert, als Erinnerung. Sie sind unterschiedlicher Art: Skulpturen, Gemälde, Installationen, Videos, Dokumente, und werden an verschiedenen Stellen je unterschiedlich positioniert: gehängt, gestellt, gelegt, gelagert.

Die Produktion, der Transport, der Umgang, die Rezeption dieser Kunstwerke wird von unterschiedlichen Identitäten bewerkstelligt, begleitet, gewährleistet. Zwischen den Kunstwerken und den Handlungen von Menschen bestehen ebenso Verhältnisse wie zwischen den Kunstwerken und zwischen den Menschen selbst. Diese Verhältnisse sind durch Verfügungsmöglichkeiten geprägt und durch diese werden die Kunstwerke und Menschen an einem Ort ständig positioniert. Die Verfügungsmöglichkeiten lassen sich durch die Möglichkeit zur Gewichtung von Faktoren pointiert darstellen: Es stehen prinzipiell unterschiedliche Ressourcen zur Erlangung und Gewichtung von Profil, Innovation und Präsenz bereit. Ausschnittsentwürfe geben den Menschen Einblick in die jeweiligen Aktualisierungen der Faktoren im Handeln der Menschen an einem Ort.

Diese knappe Darstellung der bisherigen Ausführungen erfasst auf abstrakter Ebene die Konstruktion und Reproduktion von Kunstorten als ein Ineinandergreifen von Artefakten, Handlungen und Struktur. Die Art des Ineinandergreifens wurde in vorangegangenen Erläuterungen durch das In-Beziehung-Setzen des je Spezifischen zu verdeutlichen gesucht und gleichzeitig wurde klar, dass dieses Ineinandergreifen nicht restlos erläutert werden kann. Dies liegt nicht nur darin begründet, dass es sich allesamt um kom-

plexe, prozesshafte Verbindungen handelt, deren Dynamik mehr von der Vorstellung als von der Sprache her erfasst werden kann, sondern in dem, was bei Martina Löw in den Atmosphärenbildungen auftaucht, bei Michel de Certeau als Taktiken bezeichnet und von Bernhard Waldenfels in seiner Studie über das Fremde beschrieben wird. Im Folgenden soll nun aber nicht der Versuch unternommen werden, diese Elemente in die obigen Erläuterungen so einzugliedern, dass sie alle reibungsloser aneinander passen würden, die «Risse» der Theorie werden als solche angenommen.

Wenn man den Vorschlag von Wolfgang Welsch[143] in Hinblick auf Auswahl entlang der Spezifität heranzieht, wird der Gefahr der Beliebigkeit insofern Grenzen gesetzt, als nur jeweils die spezifischen Anteile zueinander in Beziehung gesetzt werden. Wenn diese nun nicht miteinander harmonisieren, dann deutet das nicht zuletzt auch auf die realgesellschaftlichen Erfahrungen der Menschen hin, denn für diese besteht die Notwendigkeit, sich durch und entlang nicht zueinander passender Bedingungen zurechtzufinden, und die Kartographie scheint mir ein geeignetes Mittel, diesem Zurechtfinden zu folgen.

In diesem Sinne möchte ich auf den Gehalt der Kunstwerke im Sinne einer Aufladung eingehen. Indem die beteiligten Identitäten, die Handlungen, die sie durchführen (und unterlassen), die Strukturen, die daraus entstehen (und verschwinden), die Güter, die sie positionieren, die Orte, an denen dies lokalisierbar ist, in ihrem Ineinandergreifen mitgeführt werden, lässt sich sowohl der soziale Gebrauch von Kunstwerken bestimmen als auch die Frage der Aufladung untersuchen. Dabei ist nicht auszuschließen, dass solch eine Untersuchung selbst wieder auf den Gebrauch und die Aufladung in irgendeiner Form zurückwirkt.

Die Aufladung von Kunstwerken möchte ich durch die Beobachtung einer beobachteten Aufladung beschreiben. Ein solches Verfahren macht insofern Sinn, als der Ort dieser, also meiner, Beobachtung benannt ist. Eine Beobachtung wird auf eine Karte zur Beobachtung gezogen. Der Einverleibung entgeht sie und entgeht sie nicht. Sie entgeht ihr nicht, weil sie auf die Karte (einer soziologischen Betrachtung) gezogen wird, sie entgeht ihr, weil auf dieser Karte nur der Moment dieses Heranziehens festgehalten werden kann, während die Beschreibung immer über die Karte hinaus verweist.

[143] Karte_3 Verstrebungen: Politik

Konkret: Wenn Raum und Orte nicht durch ihre Nutzung aufgefaßt, sondern als ästhetischer Rahmen oder Schema in die Kunstproduktion integriert werden, gerät der Ausstellungsraum als architektonischer Rahmen als Bestandteil des Kunstwerks und seiner Wirkung in das Blickfeld. Als moderne Vorläufer für diese künstlerische Praxis sind in diesem Zusammenhang beispielsweise Lissitzky, Schwitters und Duchamp zu nennen. Der Raumbezug der Minimal-art, die Institutionskritik der siebziger Jahre in Form von Interventionen im Raum, die ortsbezogene Kunst der neunziger Jahre gehen einher mit verschiedenen Diskursen wie Körper und Raum, Kunst und Institution oder der Ganzheit des Raums und folgen damit sowohl kunstimmanenten als auch gesamtgesellschaftlichen Fragestellungen. Diese Fragestellungen an der künstlerischen Praxis deutlich zu machen, erfordert wiederum entsprechende Vermittlung. Daher spreche ich auch von einer Beobachtung der Beobachtung, wenn nachfolgend ein künstlerisches Werk und seine Vermittlung dargestellt werden. Das Werk von Allan McCollum ist in diesem Zusammenhang deshalb interessant, da er auf künstlerische Weise umgekehrt soziologische Aspekte verarbeitet.

Johannes Meinhardt zeigt aus kunsttheoretischer Sicht an den Werken von Allan McCollum dessen direkte Bezugnahme auf die Entwicklungen, die seit der Entstehung spezifischer Kunstorte stattgefunden haben, und in vorliegender Arbeit bereits mit Brian O´Dohertys pointierter Beschreibung des «White Cube» zum Ausdruck gekommen sind.

Johannes Meinhardt setzt mit Allan McCollum die Verbindung zwischen der gestiegenen Bedeutung des Ortes und der in den späten sechziger und frühen siebziger Jahren geteilten Erkenntnis des Kunstbetriebs, dass die Malerei am und zu Ende sei. Diese Erfahrung hat viele Künstler zu neuen Innovationen gedrängt, so auch Allan McCollum. Auf welche Art dieser Normbruch stattgefunden hat, als Unterwanderung der Künstler gegen die aufgestellten Normen der führenden Kunstkritiker, soll hier nur in Hinblick auf die Wirkung dieser Entwicklung auf Kunstwerke und Orte interessieren:

«(...) die Reduktion des Gemäldes hatte dazu geführt, daß nicht mehr das reine Gemälde, das auf sein Wesen reduzierte Gemälde (eine idealistische, platonisierte Vorstellung), sondern tatsächlich kein Gemälde mehr übriggeblieben war; am Gemälde zeigte sich überhaupt nichts als ihm allein eigen, für es spezifisch. So stelle sich zunehmend die Frage, wie Malerei sich überhaupt von anderen Gegenständen in der Welt dif-

ferenzierte, wie sie ihre Identität in der Wahrnehmung hervorbrachte. Allan McCollum schloß sich dieser Fragestellung an (...).»[144]

Johannes Meinhardt zeichnet die Überlegungen Allan McCollums nach, der in der Weiterspinnung des Gedankens der Reduktion des Gemäldes, die Unterscheidung eines Kunstwerks und eines beliebigen Objekts in der Welt thematisierte:

> «Ich dachte:`Es gibt praktisch keine Möglichkeit, dieses Objekt als Gemälde zu definieren nur aufgrund dessen, was man sieht; seine Identität wird herausgestellt, es besitzt die Identität eines Gemäldes.´ So funktioniert das. Alles, was man in dem Gemälde sieht, kann man auch anderswo finden, wo es kein Teil eines Gemäldes ist; nur weil es seinen Ort in etwas findet, das wir ein Gemälde nennen, erkennen wir es und erzählt es uns eine andere Art von Geschichte. Auf diese Weise begann ich mich für die Idee der Identität eines Gemäldes zu interessieren und deswegen nahm ich Photos von Gemälden aus dem Fernsehen auf und installierte sie speziell über Couches und Sofas.»[145]

Aus kunstwissenschaftlicher Perspektive analysiert Johannes Meinhardt:

> «Nur der kunstspezifische Ort und die spezifische Konstellation von Gegenständen definieren im sozialen Gebrauch ein Objekt als ein Gemälde. (...) Durch seine Situierung in einem spezfischen Raum, durch seine Inszenierung an einem Ort, der der Präsentation dient, der also explizit auf das Zeigen ausgerichtet ist, wird das Gemälde zum Akteur auf einer Bühne; die Galerie oder das Wohnzimmer, in dem Gemälde hängen, werden durch ihre Ausrichtung auf einen Blick, durch ihre Inszenierung einer Umgebung für ein Kunstwerk zum spezifischen Raum (...)»[146]

Allan McCollum verwendete die Galerie als Bühne und machte auf diese Weise den Ort selbst mit seinen räumlichen, institutionellen und sozialen Bedingungen zum Gegenstand des Blicks. Wenn der Blick den Ort inkludiert, wird alles, was sich in ihm befindet, zum Bestandteil des Bühnenbilds.

144 Johannes Meinhardt, URL
145 Zitat Allan McCollum in: Johannes Meinhardt, URL nach Catherine Quéloz: Restoring the cases required nearly as much work as preserving the artifacts, Interview, Documents sur l´art, 1995: 4
146 Johannes Meinhardt, URL

Johannes Meinhardt beschreibt dies als den «soziologischen (phänomenolo-
gischen, politischen etc.) Blick, der die Realität selbst als Bühne sieht».[147] In
der Soziologie selbst ist diese Analogie mit Goffmans Aussage «Wir alle
spielen Theater» ein geflügelter Gedanke, was aber geschieht in der Kunst
dabei mit den Kunstwerken?
Allan McCollum fand als Bühne eine Situation vor, in der im Bereich der
Malerei «an die Stelle der einzelnen ästhetischen Kunstwerke die materielle,
zufällige oder kontingente Realität der Situation» getreten war, die nicht
vom Künstler geschaffen wurde, sondern die von ihm in der Welt vorge-
funden wurde, die räumliche Inszenierung wurde wiederum von Dritten
vorgenommen: «vom Galeristen in der Galerie, vom Sammler im Wohn-
zimmer, von einem Angestellten in der Firmenlobby. Diese nahezu anony-
men Konfigurationen zu entschlüsseln, ihren soziologischen oder politi-
schen Gehalt freizulegen, wurde zum Ziel der früheren Arbeiten von Allan
McCollum.»[148]

Definiert man Kunstwerke durch ihren gesellschaftlichen Gebrauch, dann
wird nicht nur die Unterscheidung zwischen Kunstwerken und anderen
Artefakten vom Kontext abhängig, sondern auch die soziale Zuschreibung
zwischen ihnen. Ein Gemälde wird in dieser Sichtweise nur durch die ihm
zugeschriebene Identität zum Gemälde und ist es nicht per se:

«Daraus aber ließ sich, auf längere Sicht, ein ganz neuer Typ von Unter-
suchung entwickeln: die Untersuchung einerseits der unterschiedlichen
Typen von Objekten, die in einer bestimmten Gesellschaft für wertvoll
erachtet und für bedeutungsvoll gehalten werden, andererseits der Be-
dingungen, die die Unterscheidung der verschiedenen affektiv und se-
mantisch aufgeladenen Gegenstände ermöglichen - all der Gegenstände,
die mit Erzählungen, Erinnerungen und Gefühlen aufgeladen sind, die
soziale Symbole (Träger von gesellschaftlichen Bedeutungen) oder Sou-
venirs (Träger von Erinnerungen) sind.»[149]

Allan McCollum erkannte, dass die unterschiedlichen Artefakte in unter-
schiedliche Diskurse eingebettet sind und sich dadurch voneinander unter-

147 Johannes Meinhardt, URL
148 Johannes Meinhardt, URL
149 Allan McCollum, Interview by Thomas Lawson, Art Press, Los Angeles 1996: 2 nach
Johannes Meinhardt, URL

scheiden. Mit den «Surrogate Paintings» konnte er 1977/78 diese Überlegungen umsetzen:

> «Entscheidend war also, daß er ein Objekt entwickelte, das wie ein neutraler Platzhalter für Gemälde an der Wand funktionierte, das also als völlig klares Zeichen für ein Gemälde gesehen wurde, das aber zugleich auch visuell die Bedingungen eines Gemäldes so weit erfüllte, daß es über seinen abstrakten Wert als Zeichen hinaus auch eine deutliche optische Präsenz hervorbrachte - es durfte kein Zeichen sein, das hinter das von ihm Bezeichnete in seiner eigenen Präsenz völlig zurück fällt. Diese `Gemälde´ mussten also in der Lage sein, die Aura des authentischen Kunstwerks zu fingieren oder künstlich hervorzubringen, auch wenn diese Aura selbst nur ein Effekt von institutionellen Zuschreibungen einer Klassengesellschaft ist; obwohl diese Aura ein ideologischer Trug ist, mussten die `Surrogates´ sie provozieren können. Sie mussten sich also von allen funktionalen Objekten völlig unterscheiden, mussten die ideologische Idealität von Gemälden möglichst trügerisch reproduzieren - zugleich produzieren und die Produktion kenntlich machen. Das Piktogramm für Gemälde sollte selbst ein überzeugendes Gemälde sein, und die Inszenierung dieser Piktogramme sollte eine überzeugende Ausstellung ergeben, die sich selbst ausstellt.»[150]

Zuerst noch aus Holz und Museumskarton zusammengesetzt wurden die «Surrogates» ab 1982 als «Plaster Surrogates» in großen Serien in Gips gegossen. Die Gipsreliefs funktionieren in ihrer Verwendung im Sinne eines Stellvertreters für Gemälde: «sie nehmen deren Ort an der Wand und in einer Situation ein, sie bilden materielle Platzhalter.»[151]

Allan McCollums «Surrogates» und in einer Weiterenwicklung seine «verlorenen Objekte» spielen auf diese Art mit der Aufladung von Objekten, mit der religiösen Aura, der Aura der Erinnerung, der Aura der Kunst, und sie vermögen dies, indem sie den Ort miteinbeziehen, an dem die Objekte ausgestellt sind.

Will man diesen kunsttheoretischen Betrachtungen über künstlerische Praxis Bedeutung für die Soziologie abverlangen, dann jene, dass eine soziologische Beschäftigung mit Kunst die Diskurse, in denen Kunst eingebettet

[150] Johannes Meinhardt, URL
[151] Johannes Meinhardt, URL

ist, miteinbeziehen muss. Das bedeutet nicht, «in» das Kunstwerk vorzu-
dringen, wenn aus soziologischer Sicht Kunstwerke das Fremde bleiben und
dessen Aneignung nicht intendiert wird. Es bedeutet aber, dass Konsequen-
zen aus den Kunstdiskursen in soziologische Betrachtungen aufgenommen
werden. Und in diesem Fall bedeutet es eine Aufnahme von Orten in so-
ziologische Untersuchungen, da die Orte für die Identitäten zu einem wich-
tigen Bestandteil der Reflexion geworden sind: sei es aus künstlerischer, aus
kunstwissenschaftlicher, aus architektonischer, planerischer oder aus der
erlebenden Sicht.

KARTE_7
DISKURS ÜBER KUNSTORTE UND IDENTITÄTEN

Die abgeleitete Forderung nach Aufnahme von Orten in soziologische Diskurse bedeutet nicht, dass Räume und Orte eine vernachlässigte Kategorie innerhalb der Soziologie wären, aber in dieser Arbeit ist auch nicht von Räumen und Orten generell die Rede, sondern einerseits von Orten des Kunstgeschehens und darüberhinaus von dem Blick, der den Ort inkludiert. Allerdings nicht nur der Blick, sondern wie ich in den Elementen an Orten zu zeigen versucht habe, sind alle unsere Sinne und Handlungen an der Konstitution von Ort beteiligt. Ich möchte wieder aufgreifen, neu zusammen setzen und neu in Beziehung setzen: Kunstorte, so lautet meine allgemeinste Definition, sind Orte, an denen bestimmte Artefakte mittels bestimmter Handlungen auftauchen und von unterschiedlichen Menschen unterschiedlichen Umgang fordern bzw. diesen anbieten.

Die Menschen an diesen Orten habe ich in ihrer Identität, die sie an und durch diese Orte erlangen, zu beschreiben gesucht: Künstler, Vermittler, Sammler, Betrachter stellen die Artefakte her, transportieren sie, stellen sie auf, betrachten sie, kaufen sie. Die Abläufe selbst, also das Herstellen, das Transportieren, das Aufstellen, auch das Betrachten und Kaufen sind dabei (unter anderem) historisch geprägt, insofern es immer wieder Neuerungen oder Änderungen gibt, die sich in zeitlichen Abständen vollziehen. Ebenso ist die Selektion der Mittel und Materialien, die man für ein Kunstwerk verwendet sind abhängig von den Ressourcen, zu denen man je nach Zeitalter unterschiedlichen Zugang hat. Eine Lithografie war nicht zu allen Zeiten möglich, Video als Kunstform nicht zu allen Zeiten denkbar. Auch die Selektionen in Hinblick auf den Transport sind andere als vor hundert Jahren und mit Aufkommen von Firmen, die eigens dafür arbeiten, andere als vor fünfzig Jahren. Das Aufstellen von Kunstwerken hat eine eigene Geschichte durchlaufen und eine eigene Profession ins Leben gerufen: man stellt nicht mehr zusammen, sondern "kuratiert". Und schließlich hat sich das Publikum im Laufe der Zeit und der gesellschaftlichen Umbrüche gewandelt.

Interaktionen, Identitäten, Artefakte und Orte zeigen sich über die Zeiten stark miteinander verwoben und wirken in einem komplexen Zusammenspiel aufeinander. Dieses Zusammenspiel zu charakterisieren und damit zu

analysieren bedeutet nichts weniger als Selektionen zu treffen: Bedeutsamkeiten zu entdecken und herauszustellen. Damit folgt diese Arbeit aber auch jenen Mechanismen, für die sie veranschlagt, sie aufgedeckt zu haben. Dies ist kein Missgeschick, sondern im Gegenteil Teil der Theorie: Die beschriebenen Mechanismen an Kunstorten sind gesamtgesellschaftlich in unterschiedlichen Gewichtungen zu finden. Daher auch an dieser Arbeit.

Als Motor der Selektionen wurden in dieser Arbeit Ausschnittsentwürfe identifiziert, die Faktoren und deren Gewichtung transportieren, abstimmen, verfeinern, modifizieren. Als Faktoren wurden das Profil, die Innovation und die Präsenz herausgearbeitet, die von unterschiedlichen Identitäten je unterschiedlich gewichtet und mittels der Ausschnittentwürfe «lebendig gehalten» werden, sich in einem ständigen Austausch und einer Auseinandersetzung mit anderen gewichteten Faktoren anderer Menschen befinden.

Welche Wirkung haben nun die Kunstorte auf die Faktoren? Einerseits beeinflussen die Kunstorte die Gewichtung der Faktoren. Außerhalb der Kunstorte können die Gewichtungen nicht jene Kraft entfalten, die sie innerhalb der Kunstorte erlangen mögen. Ein bekannter Künstler wird in der Galerie X erkannt werden, zumindest darf oder muss er dies erwarten, während im gastronomischen Privatreich eines Lokalmatadors die Art dieser Faktoren nicht erkannt wird und ihm die Betonung derselben nicht unbedingt zu seinem Vorteil gereichen muss. Es gibt aber nicht nur Orte, an denen die Gewichtungen des Künstlers Y nicht so stark ausfallen können wie innerhalb von bestimmten Kunstorten, sondern auch Orte, an denen gänzlich andere Faktoren wichtig und bestimmend sind.

Die gewichteten Faktoren sind demnach ressourcenabhängig, und daher beeinflussen die Kunstorte die Faktoren insofern, als sie Identitäten mehr oder weniger Ressourcen zugänglich machen können, damit diese ihre Faktoren mittels Ausschnittsentwürfen transportieren und damit an ihrer Position arbeiten können. Positionen oder Platzierungen erfolgen einerseits auf Wahrnehmungsebene, andererseits konkret im Augenblick in Form von örtlichen Platzierungen, Bewegungen. Die konkreten Platzierungen symbolisieren dabei meist die Platzierungen, die auf Wahrnehmungsebene vorhanden sind: Ein wichtiger Sammler wird von einer Gruppe besser nicht ins «Abseits» gestellt, eine Aushilfskraft wird umgekehrt eher selten umringt. Platzierungen hängen somit immer mit Inklusionen und Exklusionen zu-

sammen, sie stellen die Aktualisierung einer Möglichkeit unter vielen Möglichkeiten dar.

An Kunstorten sind unterschiedliche Identitäten miteinander verbunden. Ein solches Netzwerk existiert, weil gesamtgesellschaftlich Kunstwerken Raum zugebilligt wird. Identitäten wie Künstler, Vermittler, Sammler und Rezipienten sind durch Sprache (sowohl formell als auch informell), Schrift (in Form von Einladungen, Flyern, Foldern, Katalogen, Zeitschriften, Büchern etc.), Geld, Produkte und künstlerische Artfakte miteinander verbunden und übersetzen ihre Identitäten durch ihren jeweiligen Umgang mit den genannten Elementen, den sie jeweils aufeinander abstimmen und der in vielen Fällen eine gewisse Routine erhalten hat.

Einige dieser Routinen werden aufzubrechen gesucht, wie es das Exempel par excellence, das Kuratieren, darstellt. Indem eine Tätigkeit wie das Hinstellen von Kunstwerken entroutinisiert wurde, haben sich Routinen verlagert, um dieser Tätigkeit mehr Freiheitsgrade zuzuarbeiten. Andere Formen des Umgangs in diesem Feld wurden routinisierter, wie beispielsweise das Kassawesen. Die Wahrscheinlichkeit, auf ein Provisorium an Kassa mit improvisierten Kassageräten zu stoßen ist mittlerweile relativ gering, während die Routine an modernen Kassageräten immer mehr zum Alltag von Museen, Ausstellungshallen und Galerien wird.

Im aktuellen Übernehmen ihrer Identitäten erzeugen die Menschen mehr oder weniger sichtbare Inklusionen und Exklusionen, sie platzieren und werden platziert. Als kleinster gemeinsamer Nenner dieser Verstrebungen fungieren gewichtete Faktoren, die mittels Ausschnittentwürfen einen ständigen Fluss zwischen den Identitäten erzeugen und Zusammenhänge zwischen verbaler und non-verbaler Kommunikation (inklusive deren Erzeugnisse) sowie den Artefakten ermöglichen. Wenn Ausschnittsentwürfe hier einer ständigen Bewegung angelehnt werden, dann aber auch immer mit dem Gedanken, dass es Stockungen, Ungleichzeitigkeiten, Abbrüche, Weiterführungen, schnellere und langsamere Bewegungen gibt und zudem verfügt jede Bewegung, abgesehen von ihrer direkt ablesbaren, auch über eine atmosphärische Wirkung.

Die Atmosphärenwirkung eines Kunstraums entsteht beispielsweise durch seine Funktion als Hinweis. Das Markieren einer Grenze, die Lokalisierbarkeit des Kunstraums, die Trennung von Eigenem und Fremden, der Hin-

weis auf einen Bruch oder die Gestaltung desselben geschieht (auch) durch die Atmosphärenwirkung. Diese kann in unterschiedlicher Form auftreten: mittels architektonischer Leistungen im Bereich der Institutionen, durch Markierungen im Bereich der virtuellen Auftritte, etc.

Die Art des Umgangs mit der Atmosphärenwirkung deutet nicht zuletzt auf deren Stellenwert im sozialen Geschehen. Wenn ein Phänomen innerhalb Gesellschaften zu einem Thema wird, dann meist deshalb, weil das Phänomen an Selbstverständlichkeitscharakter verloren hat. Die Thematisierung und Beschäftigung mit Orten (Räumen) hat mit dem Verlust der Selbstverständlichkeit des Raumes zu tun, der infolge der offenen Märkte und globalen Netzwerke, der Waren-, Dienstleistungs- und Kommunikationsströme über traditionelle Grenzen hinweg den Nationalstaat problematisierte und damit dessen unhinterfragten Rahmen für Gesellschaft, für die Unterscheidung von hier und dort, von innen und außen, eigen und fremd. Alte Räume zerbrechen, neue Räume entstehen: «transnationale Räume», «virtuelle Räume», «lokale Räume», «überwachte Räume», «der europäische Raum».[152]

Betont wird mit derartigen Bezeichnungen die soziale Konstruktion dieser Räume, und dies mag ein Ausdruck der Bewusstwerdung sein, dass eine Kategorie wie Raum von Menschen genutzt, verändert, durchbrochen wird, und dass neue Nutzungen in ihren Konsequenzen spürbarer und sichtbarer werden, während vorgängige Nutzungen verschwinden.
Vernachlässigt wird dabei aber oft die Betrachtung von Raumqualitäten und Raumeigenheiten, die «Atmosphärenwirkung» (Martina Löw) der Lebewesen und Objekte im Raum und des Raums an sich.

Ein Anliegen der vorliegenden Arbeit war die Verbindung einer Beschreibung der Nutzung mit einer Beschreibung von Raumqualitäten. Aus diesem Blickwinkel können dann auch Diskurse der Makrobetrachtung mit jenen von Mikrobeschreibungen als einander ergänzend erfahren werden, wie ich dies exemplarisch anhand des Denkens von Lawrence Grossberg und Michel de Certeau skizzieren möchte.

Der Vorteil einer makrostrukturellen Betrachtung ist die Ermöglichung eines Blicks auf den Horizont. Lawrence Grossberg nimmt dies wörtlich,

[152] vgl. Armin Nassehi und Markus Schroer, URL

wenn er vom politischen Horizont des Postmodernen spricht. Dieser Horizont stellt seiner Meinung nach das Verständnis der Postmoderne dar und bedeutet, den Postmodernismus als ein Set von Diskursen zu dekonstruieren. Lawrence Grossberg unterscheidet hier zwischen dem Postmodernen im Sinne einer Funktion in der Populärkultur und im Alltagsleben und dem Postmodernen als Postmodernismus.

Mit letzterem fasst Lawrence Grossberg all jene Diskurse zusammen, die behaupten, die gegenwärtige soziale und kulturelle Formation sei vom Zusammenbruch von Differenzen als effektive historische Struktur gekennzeichnet. Merkmale, die das Postmoderne aus dieser Sicht konstruieren und das Verschwinden zwischen dem Signifikanten und dem Signifikat, dem Bild und der Realität, dem Original und der Kopie, Identität und Differenz zum Ausdruck bringen sollen, existieren in negativen Kombinationen als Beschreibungen, die Totalität, Kohärenz, Schließung, Ausdruck, Ursprung, Repräsentation, Bedeutung, Teleologie, Freiheit, Kreativität und Hierarchie verneinen und positiv Diskontinuität, Fragmentierung, Bruch, Effekte, Oberflächen, Interventionen, Diversität, Zufall, Kontextualität, Egalitarismus, Pastiche, Heterogenität (ohne Normen), Zitate (ohne Anführungszeichen) und Parodien (ohne Originale) feiern. Dass aber auch die Feier letztendlich nur eine Negation darstellt und Elitismus verdeckt, sind die Hauptkritikpunkte von Lawrence Grossberg.

Elitismus wird von ihm entweder als einer der Grenzen oder einer der Avantgarde gesehen. Der Elitismus der Grenzen ist mit einer ästhetischen Differenz zwischen Hoch- und Massenkultur vergleichbar, wird aber umgeschrieben: Es ist nicht mehr die Differenz zwischen Avantgarde und Mainstream, sondern eine interne Differenz im Diskurs:

«Kulturelle Texte sind durch ihre Position in einem bereits konstituierten Set von politischen Oppositionen und Möglichkeiten definiert: Ein Text fordert entweder die Warenkultur heraus oder unterwirft sich ihr. Und da solche Urteile zumindest ein privilegiertes Verständnis der Ökonomie der Kultur erfordern, ist es nur der Kritiker, der das Urteil fällen kann, so wie es der Künstler ist, der das Modell von Widerstand und Negativität zu Verfügung stellt. Ein ästhetischer Elitismus wird im

Politischen wiederhergestellt; Politik wird entlang der internen Grenze der diskursiven Differenz neu lokalisiert.»[153]

Der Elitismus der Avantgarde beruht auf der Annahme, dass die Bedeutung und Politik von Diskurs anderswo determiniert sind. Der Kritiker, der die Kenntnis über politische und ökonomische Strukturen des historischen Narrativs hat, definiert die Ideologie und Politik des Postmodernismus. Lawrence Grossberg ortet noch eine zweite Kategorie von Postmodernismus, der Konzepte von Ideologie von sich weist. Auch hier ist wieder eine diskursive Form (Elitismus der Grenzen) und eine soziohistorische Form (Elitismus der Avantgarde) zu unterscheiden.

Die erste verneint die Realität von Strukturen, tendenziellen Kräften, Widersprüchen und eine Geschichte von Determinationen, denn ansonsten würden derartige reale Übereinstimmungen eine Ökonomie von Identität und Differenz wieder geltend machen.

«Die offenbare Positivität von Andersheit ist jedoch wirklich ein Nebelvorhang, denn das Fragment kann nur als Negation des Lokalen realisiert werden. Da postmodernistische Theorie keinen bestimmten Begriff privilegieren kann, ist ihre einzige Praxis die Negation jeder Identität, Relation oder Struktur; die endlose Subtraktion von Essenzen oder Einheit.»[154]

Die zweite Variante macht den Zusammenbruch von Differenz zu einer Beschreibung historischer Realität, und wieder ist der Kritiker die einzige Stimme.

Diese Kritik Lawrence Grossberg´s trifft Deleuze und Guattari sowie teilweise Foucault und dezidiert Baudrillard. In ihren Theorien, so Grossberg, wird die Realität der Kämpfe der Menschen nur scheinbar anerkannt. Tatsächlich wird solchen Kämpfen nie zu sprechen erlaubt; wenn sie es tun, können die Positivität und die Widersprüche, die in ihrer Sprache existieren, nicht anerkannt werden. Obwohl sie im Namen der Massen zu sprechen behaupten, bestreiten sie, dass die Massen sprechen oder überhaupt sprechen wollen. «Am Schluss bleiben die Massen stumm und passiv, kulturelle Idioten (…)».[155] Dagegen schlägt Lawrence Grossberg vor, das Postmoderne als eine populäre Sensibilität erneut zu lesen, als ein Set von Konsumati-

[153] Lawrence Grossberg, 2000: 158
[154] Lawrence Grossberg, 2000: 160
[155] Lawrence Grossberg, 2000: 159

onsstrategien innerhalb eines breiteren Kontexts von Bedürfnissen, die sich Praktiken aneignen und Äußerungen eher als Werbeflächen denn als Zeichen behandeln.

«Eine Sensibilität beschreibt bestimmte Modi, durch die Objekte in Konfigurationen appropriiert und in einen Kontext von Bedürfnissen und Ermächtigung überführt werden. Werbeflächen sind keine Zeichen einer verschobenen Bedeutung oder Realität; sie sind keine Signifikanten, die in größeren, intellektuell erkennbaren Karten funktionieren. Wir fahren an Plakatwänden vorbei, ohne ihnen Aufmerksamkeit zu schenken, da wir bereits wissen, was sie sagen oder warum es nicht wichtig ist, da wir zu schnell fahren, um irgendwo anders hinzukommen, oder da wir sie jeden Tag sehen.»[156]

Es gibt aber nicht nur eine einzige populäre Sensibilität, und keine Sensibilität ist ohne Widersprüche: Die populäre Sensibilität ist immer multipel, widersprüchlich und bedingt aufgrund ihres primären Engagements für die Positivität des Alltagslebens. Die Einfügung der Werbeflächen in das Alltagsleben ist komplex und definiert Strukturen wechselseitiger Kontrolle, «die unser Verhältnis zu ihnen irgendwo zwischen Absorption und Zerstreuung lokalisieren.» Die dominante Sensibilität kann Objekte mit ästhetischem Status ausstatten, die postmoderne Sensibilität behandelt hingegen selbst die legitimiertesten Objekte als gleichermaßen gewöhnlich – als postmoderne Werbeflächen.

«Das Postmoderne eignet sich Werbeflächen als Prahlereien an, die ihre eigene Existenz verkünden, ähnlich wie ein Rap Song mit den imaginären (oder realen, es macht keinen Unterschied) Errungenschaften des Rappers prahlt.»[157]

Zu verorten sei die Postmoderne am Ort der abwesenden Relation zwischen Affekt und Ideologie: Man kann zwar nach ideologischen Werten leben, aber sie stehen in keinem Verhältnis zu unseren affektiven Verhältnissen gegenüber der Welt (exemplarisch sei unser widersprüchliches Verhältnis zu Begriffen von Glück und Liebe zu nennen). Das Postmoderne ermächtigt Affekt, bringt Realität und Ideologie in seine Ökonomien: In

[156] Lawrence Grossberg, 2000: 164
[157] Lawrence Grossberg, 2000: 167

ideologischen Begriffen kommt es nicht darauf an, worauf es ankommt, aber in affektiven Begriffen macht es einen wirklichen Unterschied. Das Postmoderne wird damit zu einem paradoxen Ort, gleich einer Kriegszone, in der wir ein unmögliches Verhältnis zur Zukunft leben. Durch den Wechsel vom Ideologischen zum Affirmativen wird die Abwesenheit der Zukunft (für die es keine ideologische Antwort gibt) in die Unmöglichkeit oder Irrelevanz eines Rahmens, der dieser Abwesenheit Sinn geben könnte, transformiert. Die Alltäglichkeit der Apokalypse ist banal.

Die postmoderne Sensibilität ist eine Strategie der Indifferenz, ein kontinuierliches Wandern durch Differenz. Identität wird durch das Indifferentbleiben konstruiert und etabliert, ohne Differenzen zu negieren. Differenz wird in der Feier der Abwesenheit erzeugt: Derjenige ist ein Star, der genauso ist wie wir.

Das so beschriebene Postmoderne ist als übergreifender gesellschaftlicher Mechanismus dargestellt, dem die gesellschaftlichen Funktionssysteme und damit auch die Kunst folgen. Nun ist aber weder das Populare und schon gar nicht die Postmoderne mit einem feststehenden Inhalt «versehen» und auch keine fixen Subjekte daran gebunden:

> «Obwohl es keinen notwendigen Inhalt des Popularen oder keine notwendigen Grenzen desselben in einer sozialen Formation gibt, gibt es immer Grenzen, die bereits definiert, und Inhalte, die bereits eingeführt wurden. Wir mögen gegen das kämpfen, was uns gegeben wurde, aber wir kämpfen auch in ihm und um es. Das Postmoderne verweist uns dann auf bestimmte Strukturen und Kämpfe in der Populärkultur und im Alltagsleben.»[158]

Hierin findet sich eine konkrete Beschreibung des Bereichs der Populärkultur und Postmoderne, wenn Lawrence Grossberg diesen als Kräftefeld, als ein Produkt der Kämpfe der Menschen beschreibt:

> «Die Leute kämpfen um die Aneignung dessen, was ihnen gegeben ist, und um die Definition von Praktiken, die sie in die Lage versetzen werden, einen größeren Anteil an und Kontrolle über ihr Leben zu gewinnen: Manchmal siegen sie, manchmal nicht, manchmal kämpfen sie

[158] Lawrence Grossberg, 2000: 151

dort, wo man es von ihnen erwarten würde, und in Formen, die in bereits definierte Modelle passen, manchmal bleibt ihr Kampf unerkannt, vielleicht unerkennbar. Die Leute sind nicht einfach die passiven Produkte externer Bedingungen; sie sind nie einfach die kolonisierten Idioten dominanter Machtsysteme. Das bedeutet, dass kulturelle Praktiken nur in ihrer komplexen und aktiven Überführung in bestimmte Schauplätze des Alltagslebens beschrieben werden können. Und das bedeutet auch, dass wir verstehen müssen, wie Debatten (…) selbst wichtige Schauplätze von Kämpfen sind.»[159]

Betrachtet man die Debatten um Kunst und speziell jene im Bereich der Rezeptionsstudien, wird ein Zusammenhang zwischen Kunstauffassung und Publikumsbeschreibung deutlich. Kunst wird als Widerstand, als Korrektiv der Gesellschaft aufgefasst und ein entsprechendes Publikumsverhalten erwartet (beispielsweise eben nicht als Menschen der «Spaßgesellschaft» aufzutreten) oder/und Kunst wird aufgrund des Publikumsverhaltens als weitere Reproduktionsmaschine gesellschaftlicher Verhältnisse gesehen. Kunstbetrachtung gerät auf diese Weise immer näher an den negativen gesehenen visuellen Konsum.

Michel de Certeau betrachtet Konsum und die von Lawrence Grossberg beschriebenen Kämpfe der Menschen gleichsam unter einem Mikroskop. Aus diesem Blickmodus wird klar, dass Konsum nicht auf ein passives Einsaugen von (beliebigen) Inhalten zu reduzieren ist. Strategien der Aneignung und Enteignung in sichtbarer wie unsichtbarer Form ermächtigen Individuen zu unterschiedlichen Arten von Konsum, der selbst wiederum zu einer Grundlage postmodernen Lebens geworden ist. «Konsum» erscheint von daher kein geeigneter Begriff dafür zu sein, eine «angemessene» Kunstbetrachtung von einer «unangemessenen» zu unterscheiden, wohl aber gibt die Verwendung dieses Begriffs darüber Aufschluss, was als «richtig» und «falsch» angesehen wird und wie in Folge «Kunst» reproduziert wird, wenn man Kunst als soziale Interaktion begreift. Peter Weibel beschreibt diese Interaktion gleichsam als Entstehungsbedingung für Kunst:

> «Die Kriterien und Regeln jener sozialen Institutionen, die Kunst beobachten, kommentieren, archivieren, sammeln, ausstellen, kritisieren, sind die Erzeugerregeln für Kunst.»[160]

[159] Lawrence Grossberg, 2000: 152
[160] Peter Weibel, 1997: 186

Das bedeutet: Der Umgang mit Kunst beeinflusst oder erzeugt gar das Kunstverständnis und die Kunst. Die Art der Beobachtung von Publikum beeinflusst die Art des Umgangs mit Publikum, und dieser Umgang seinerseits hat Auswirkungen auf das Publikum.

Die Ansätze von Lawrence Grossberg und Michel de Certeau treffen sich dort, wo beide ihren Gegenstand von innen zu denken versuchen. Ähnlich wie Michel de Certeau die Taktiken als Widerstand zu den Strategien erkundet, ortet Lawrence Grossberg die populäre Sensibilität als Widerpart zur dominanten «legitimen» Sensibilität. Bei beiden entsteht in ihrer Betrachtung eine Rückkoppelung der Menschen an ihren Alltag. Alltag, einmal als seine «abertausend Praktiken» aufgeschlüsselt und einmal als Zustand der Massen.

Genau diese Rückkoppelung erscheint mir bei der Betrachtung des Publikums bedeutungsvoll. Sicher sind Angaben über Alter, Geschlecht und Bildung wichtige Variablen zur (Re)Konstruktion des Publikums. Wenn diese aber die einzigen (soziologischen) «Theorien» über das Publikum darstellen, dann wissen wir noch immer wenig über die Betrachtung und die Erzeugung von Kunst.

Bezieht man demgegenüber den Alltag mit ein, dann bedeutet dies den Einbezug von etwas, das für den Betrachter, aber auch für alle anderen Aktanten im Kunstbetrieb sowohl unvorhersehbar wie völlig vorhersehbar, unkontrollierbar und total kontrolliert, bedeutungsvoll und bedeutungslos konstituiert wird:

«Ideologisch ist das wie der Versuch, Sinn aus der Tatsache zu gewinnen, dass das Leben keinen Sinn macht, zu verstehen, warum es wichtig ist, dass nichts wichtig ist. Vom affektiven Gesichtspunkt beinhaltet es das Leben mit und in der Indifferenz von Terror und Langeweile.»[161]

Sich dem Publikum verstehend zu nähern meint aus dieser Sicht, in das Verständnis die Frage aufzunehmen, wie es sich anfühlt, mit Kunst zu leben und darin die Praktiken und Listen zu suchen, mit Hilfe der sich Menschen Kunst «aneignen», mithilfe derer sie als legitim angesehene Verhaltensweisen umgehen und wie sie den eventuellen Entdeckungen von Umgehungen begegnen.

[161] Lawrence Grossberg, 2000: 168

In dieser Arbeit habe ich Elemente herausgestellt, die an Praktiken gebunden sein könnten. Dabei wurde klar, dass es sich nicht um Kategorien wie Geschmack oder Arten von Kontemplation handelt, sondern um «eine Kenntnis, die nicht um sich weiß.» [162] Es sind tagtägliche Praktiken, die nur von den Interpreten erkannt werden, die im Alltag ihren gewöhnlichen Schauplatz haben und an Kunstorten eine Transformation erfahren, die mit der (möglichen) Integration der Erfahrung von Kunstwerken im Leben der Menschen zu tun hat. Mit Kunst zu leben deutet immer auch auf die Orte, da diese sowohl als eigene Wohnung im Falle käuflicher und leistbarer Kunst, wie als Ort der Erinnerung im Falle nicht musealisierbarer, vergänglicher Kunstwerke auftreten können - um zwei Extreme anzuführen. Welches Ausmaß Kunsträume annehmen können, ist davon abhängig, wieviel Raum die Mitglieder einer Gesellschaft dieser Art von Raum zubilligen. Kunsträume entstehen nicht von sich aus, sie sind auf die Ausgestaltung von Menschen angewiesen, menschliches Machwerk und damit auch Machtwerk: Kunsträume stehen zwischen dem Anspruch des Allgemeinguts und dem ihnen verliehenen Exklusivitätscharakter. Entscheidend ist jedoch «die Haltung der Mitglieder einer Gesellschaft, der Kunst grundsätzlich und nahezu unbedingt öffentlichen Raum zu ihrer Inszenierung zuzubilligen.» [163]

Die Inszenierung als Anordnung an Orten schließt wieder an oben genannte Praktiken an, erweitert um die Objekte, wenn das Besucherverhalten nicht nur zwischen Mensch und Kunstwerk gesehen wird, sondern als Teil von Anordnungen, die Kunstwerke ebenso umfassen wie die Möbel in einem Ausstellungsraum, die Beleuchtung, die Geräusche der anderen Menschen, die Atmosphäre eines verregneten Sonntags.
Die Berücksichtigung dessen drängt sich umso mehr auf, je mehr Gewicht auf den Ausstellungsraum von Seiten der Ausstellenden und Aussteller selbst gelegt wird oder je mehr Bedeutung Besucher der Inszenierung eines Ausstellungsraums beimessen (durch Gewohnheit, aufgrund einer Reihe von Lernprozessen innerhalb und außerhalb des ästhetischen Feldes).
Beschreibungen von Besucherverhalten erscheinen immer auch durch die Kunstorte beeinflusst. Da unterschiedliche Orte erwartungsgemäß unterschiedlichen Einfluss geltend machen, wurde vorgeschlagen, Kunstorte nach Lage, Art und Form zu unterscheiden und hier wiederum in die verschiedenen Lagen und Arten aufzuschlüsseln. Manche Kunstorte vereinigen dabei auch unterschiedliche Lagen und Arten in sich, beispielsweise bergen

162 Michel de Certeau, 1988: 146
163 Klaus Seeland, URL

Museen als vermittelnde geschlossene Orte oft auch Zugänge zu virtuellen Orten in sich.

Gerade am Vergleich der Orte wird jedoch deutlich, dass als «gleich» definierte Orte immer noch unterschiedliche Bedingungen und Angebote an das Betreten, Orientieren, Sehen, Lesen, Hören, Verlassen des Ortes aufweisen, die zudem über eine historische Genese und damit über ein Entwicklungspotential verfügen. So unterscheiden sich die Benutzerordnungen von Museen historisch gesehen schon allein dadurch, dass einige Handlungen bereits zum «Selbstzwang» wurden, um mit Norbert Elias zu sprechen. Beispielsweise haben Einhaltungen von Sauberkeit mittlerweile einen Selbstverständlichkeitscharakter erlangt - und sind gerade deshalb mitunter auch Ziel der Taktiken, um der jeweiligen Art der Disziplinierung des Körpers und der Sinne entgegen zu arbeiten.

Die Betrachtung und Beschreibung der Reaktionen der Besucher in drei Variablen (Kunstwerk-Betrachter-Interaktion) zu fassen, ist eine Abstraktionsleistung, die eine Vielzahl von Reaktionen und Reaktionsentwicklungen exkludiert, welche die Subjekt-Objekt-Relation beeinflussen oder zumindest auf irgendeine Art und Weise tangieren. Für Besucher ist das Kunstwerk-Erlebnis eingebettet in die Frage, wo man den Kinderwagen abstellt, warum sich die Preise erhöht haben, ob die Frau mit dem beschrifteten T-Shirt zur Institution gehört - und wenn ja, ob sie einen wohl hoffentlich (nicht) anspricht, wo der (Ehe)Partner abgeblieben ist, ob der Typ da drüber tatsächlich der bekannte Galerist ist, wo der Rundgang weiter geht, ob man sich hernach den Katalog kaufen soll, wie spät es wohl ist. Es ist klar, dass Besucher nicht erst vor einem Kunstwerk zu denken und zu reagieren beginnen und daher auch, dass davor und danach immer etwas stattfindet. Dass alles mit allem irgendwie zusammenhängt, hilft für eine Analyse aber nicht sonderlich weiter. Aus diesem Grund habe ich in dieser Arbeit einige spezifische Momente herausgegriffen und den Akt des Herausgreifens jeweils auf einer Karte angesiedelt.

Karten wurden als (alltägliche) Techniken des Entdeckens, des Erschließens und als Navigationshilfen beschrieben. Reiseführer, Veranstaltungsanzeiger, Hinweisschilder sind Techniken, die sich hinsichtlich

- ihrer Offenheit,
- ihrer Dynamik und
- ihrer Voraussetzungen in Hinblick auf Erreichbarkeit und Handhabung unterscheiden.

Zur Verdeutlichung: Exklusive Einladungen sind beispielsweise weniger offen als ein Eintrag im Veranstaltungsanzeiger, Informationen in Reiseführern statischer als die Dynamik der Kunsthighlights, Festivals mit einer informativen Website zusätzlich erreichbar.

Und schließlich sind Karten immer auch auf einer Wahrnehmungsebene in Form von Vorstellungen und Erinnerungen vorhanden. Erinnerungen wiederum deuten auf den geschichtlichen Aspekt hin: Jede Karte veraltet. Andreas Exenberger schreibt in Hinblick auf die Charakteristik von Geschichte:

«Geschichte entfaltet sich nicht in der Aneinanderreihung einer konstruierten und stets unvollständigen Ganzheit von Ereignissen, denn Ereignisse sind nur die Wellen auf dem Meer der Geschichte, das nicht durch seine Wellen, sondern durch das Wasser erst bestimmt wird. Und zu diesem Meer gehören Räume, die Oberfläche, der Schelf, die Tiefen und der Grund des Ozeans, denn an welchem Ort immer sich Wellen oder Strömungen zeigen, sie werden in Abhängigkeit vom Ort unterschiedlich aussehen.»[164]

Eine Visualisierung von Raum und Zeit findet sich in einer Installation zur Landesausstellung «Zeit» in Wels (A), in der Besucher einen «Raum-Zeit-Spiegel» betreten konnten. Den größten Teil des Ausstellungsraums machte die «Time Based Installation» aus. Mittels Videosequenzen vermittelte Pete Nevin ein multimediales Szenario, das unterschiedliche Aspekte der Zeit herausgreift. Beim Weitergehen betritt der Besucher den Bereich des «Scanners», der das gewohnte Raum-Zeit-Verhältnis auflöst und den Blick auf die Spur, die der Besucher hinterlassen hat ermöglicht: «Die so ermittelten Videodaten erscheinen als verzerrtes Standbild des Betrachters und seiner Positionsveränderungen hinter einer teilverspiegelten Glasfläche. Die Besucher werden für einen Augenblick Teil der Installation und der so fremdartig anmutenden Welt im Spiegel.»[165]

Diese Installation visualisiert, so könnte man sagen, was Michel de Certeau beschreibt: Die Spuren der Menschen müssen nicht verschwunden sein, nur weil sie nicht mehr sichtbar sind, Orte sind nicht nur das, was man an ihnen sehen kann. Und gerade deshalb sind die Mechanismen von Bedeutung, die in das Verhältnis von Menschen und Orten eingreifen oder ein solches überhaupt ermöglichen und konstituieren.

[164] Andreas Exenberger, 2002
[165] Ars Electronica, URL

Um noch einmal mit Lawrence Grossberg und Michel de Certeau zu denken: Die übergreifenden Mechanismen, die weiter oben für die gesellschaftlichen Teilsysteme als geltend und anhand des Konzepts der Postmoderne beschrieben wurden, werden immer öfter und bevorzugt mit dem Konzept der «Globalisierung» gedacht. Für die Globalisierung gilt ähnlich wie für die Postmoderne, dass sie nicht eindeutig festzulegen ist: Unentscheidbar, wo sie zu verorten wäre (als eine Angelegenheit des Handels, der Migration, der übernationalen Klassen etc.), welches die relevanten Daten und wie diese zu interpretieren sind (Zuverlässigkeit der Quellen und divergente Schlussfolgerungen). Lawrence Grossberg schlägt vor, Globalisierung als die komplexe Artikulation oder Überschneidung von drei unterschiedlichen und aktiven Maschinen zu verstehen:
1) Die Verräumlichung des Kapitalismus und die Produktion eine neuen Ontologie von Wert und Subjektivität; 2) die Differenzierung des Lokalen als Ort von Identität aufgrund der Fortsetzung einer kolonialen Logik der Negativität; und 3) eine Reorganisation der Natur von Plätzen (und Räumen) als eine Geographie der Zugehörigkeit und Identifikation.

Die Metapher der Maschine verweist dabei nicht auf Mechanik oder Mechanisierung, sondern sucht das Problem der Handlungsfähigkeit von dem der Intentionalität oder Kontrolle zu lösen. Von den drei Beziehungen der Globalisierung zu Kapitalismus, Identität und Medien möchte ich nur letztere näher betrachten: Die dritte Maschine beinhaltet nach Lawrence Grossberg eine «affektive Reorganisation des Verhältnisses zwischen Individuum und Schauplatz». Grundannahmen sind dabei die komplexe Verflochtenheit der Medien durch Technologien und Ökonomie im «Herz der Kultur», die reale Handlungsfähigkeit von Medien, die Aufhebung der Trennung zwischen Diskursivem und Nicht-Diskursivem. Handlungsfähigkeit ist aus der Sicht von Lawrence Grossberg (für die Cultural Studies) die zentralste Herausforderung. Er nimmt an, dass Handlungsfähigkeit keine Angelegenheit der Handlungsmacht des Individuums (oder der Gruppe) ist, sondern, dass der Zugang zu bestimmten Orten darüber entscheidet, welche Handlungen an bestimmten Orten möglich sind und welche Effekte produziert werden können.

Medien sind dann als Populärkultur die Maschinerie für Leben und Überleben: Sie bieten Prozeduren an und produzieren Zustände, bei denen es um das Finden von Wegen geht. Handlungsfähigkeit der Medien beschreibt er als eine «gelebte Geographie von Praktiken», als Kartographen.

«Eine gelebte Geographie beschreibt das tägliche Leben entlang jener Art, in der Menschen über die Oberflächen des Alltagslebens reisen, und jener Art, in der sie in bestimmten Orten verankert sind (durch spezifische Formen von Praktiken und Verhältnissen) und Plätze und Stabilitäten konstruieren. Eine gelebte Geographie ist eine Karte der Investitionen und Zugehörigkeiten, der Identifikationen und Distanzen, der Identitäten und Differenzen, der Plätze und Vektoren, die sie miteinander verbinden (Räume). Solche Karten konstruieren ein verstreutes Set an Plätzen als temporäre Momente von Stabilität, Orte, an denen Menschen möglicherweise haltmachen und ihr «Selbst» in Praktiken installieren, und sie konstruieren genauso eine Organisation des Raums zwischen Plätzen (und damit der Relationen zwischen ihnen) als Mobilitätslinien, die es den Menschen erlaubt, sich durch Orte und zwischen Orten von Stabilität zu bewegen. Solche Karten sind immer durch verschiedene Grade und Muster von Mobilität und Stabilität charakterisiert.»[166]

Die Karten bestimmen nicht total, was Menschen an einem bestimmten Ort tun können, aber sie konstruieren die Linien, welche die Möglichkeiten der Menschen zu einem gegebenen Zeitpunkt strukturieren, die Überschneidungen, welche die Möglichkeiten definieren, Richtungen und Geschwindigkeiten zu ändern sowie die Orte, an denen sich die Menschen nach ihrer Wahl für verschiedene Aktivitäten niederlassen können.

«Eine gelebte Geographie definiert eine konstante Transformation von Plätzen in Räume und von Räumen in Plätze, das konstante Pendeln zwischen den verstreuten Stabilitätssystemen, in denen Menschen ihr tägliches Leben führen. Sie definieren die Orte, die Menschen besetzen können, die Investitionen, die Menschen in sie tätigen können, und die Ebenen, an denen entlang Menschen sie verbinden und transformieren können, um einen konsistenten, lebenswerten Raum für sie selbst zu erbauen.»[167]

Der Zugang zu denselben Karten ist nicht für jeden offen, und auch innerhalb einer Karte hat nicht jeder denselben Zugang zu denselben Orten, dieselben Linien und Vektoren durch den Raum können nicht von allen bereist werden. Die Verhältnisse an Orten sowie jene von Orten und Räu-

[166] Lawrence Grossberg, 2000: 306
[167] Lawrence Grossberg, 2000: 306

men und schließlich auch die Verhältnisse der Karten sind immer auch Macht- und Kontrollverhältnisse.

Die primäre Macht der Medien als globale Kraft ist dann eine konstruierte Äquivalenz von Ort und Identität:

«Statt anzunehmen, dass Identitäten zu bestimmten Orten gehören, müssen wir eher die komplexen Verhältnisse erkunden, durch die verschiedene Arten von Identitäten in verschiedenen Räumen konstruiert werden. Letztlich kann man im gegenwärtigen Diagramm nur als Ort zum Globalen gehören, so wie man nur als ein Raum zum Lokalen gehören kann.»[168]

«Als dazugehörend» markierte Thomas Baumgärtel die «interessantesten Kunstorte» in ausgewählten deutschsprachigen Städten mit einer Spraybanane. 1966 hatte Andy Warhol die Banane für die Band Velvet Underground inszeniert. 1986 sprayte Thomas Baumgärtel sie an die Fassaden von Galerien, Museen und anderen Institutionen der Kunst:

«Wurden dem jungen, noch unbekannten Künstler seine dadaistischen Graffiti-Aktionen mit der gesprayten Schablonen-Banane anfangs krumm genommen und strafrechtlich verfolgt, so ist mittlerweile jede Kunststätte, vom Museum Ludwig in Köln bis zum Guggenheim-Museum in New York, von den großen Galerien in den Metropolen bis zu entlegenen Kunstorten wie der NN-fabrik im Osten Österreichs, stolz, diese "Bananalität" als Gütesiegel für Kunst zu tragen. Seit 1986 sind also weltweit die besten Kunstorte mit der Spraybanane vernetzt.»[169]

Von den Fassaden der Kunstorte in die Kunstorte war es nur eine Frage der Modifizierung, eine Formatierung der Banane auf Bildgestalt: Spray-Bilder in Acryl und skulpturale Objekte führen sein Konzept weiter. Klaus Flemming schließt eine Betrachtung dieses Bananen-Markierens: «Es hätte auch eine andere Frucht sein können.»[170] Ich möchte anfügen: Andere Orte aber nicht.

[168] Lawrence Grossberg, 2000: 307
[169] Siegmund Kleinl, URL
[170] Klaus Flemming, URL

Bedeutet dies nun das Primat des Ortes? Tatsächlich gewinnt die reale Bedeutung der Orte keineswegs an Relevanz. «Sie müssen die gesteigerte Form des «Wirklichen» annehmen, um ihre Besonderheit glaubwürdig herausstellen zu können, um Kapital, Investitionen oder Besucher etc. erfolgreich anziehen und anbinden zu können.» schreibt Anil K. Jain[171] während Lawrence Grossberg einen Schritt weitergeht und hier keine Verkleidung des Ortes, keinen «Zaubertrick» an der Realität, sondern eine Reorganisation der Realität selbst sieht, insofern Plätze weniger reale Orte des Lebens sind denn Bilder, die untrennbar mit Artefakten und Identitäten (Gemeinschaften) verbunden sind. Und damit sieht Lawrence Grossberg die Produktion der Unmöglichkeit von (sozialer) Handlungsfähigkeit in der neuen globalisierten Geographie, verbunden mit den Handlungen der Medien in einer globalen Realität.[172]

In diesem Zusammenhang sind die Faktoren Handlungsermächtigungen an Orten, aber auch ermächtigende, verbotene und lähmende, unterlaufende und listenreiche Besetzungen durch Menschen, die ihre Positionen nie auf Dauer halten können, zumindest nicht ohne entsprechende Anstrengungen und Investitionen (Ausschnittsentwürfe). Sie sind Teil der Mechanismen, die an bestimmten Orten stattfinden können und operieren, damit für das Publikum eine einfache Formel stehen bleibt: Name des Künstlers, Name des Ortes.

[171] Anil K. Jain, URL
[172] Lawrence Grossberg, 2000: 307

KARTE_X
KARTOGRAPHISCHE NOTIZEN

Die Kartographie ist, in welcher Anwendung auch immer, nie nur eine Methode, die Welt zu beschreiben. Angewandt in der Beschreibung der See- und Landwege hat sie zum Kolonialismus beigetragen, die Inbesitznahme, die sich mit ihr verbinden lässt, mündete in einer nationalstaatlichen Geographie.[173] Umgekehrt wurde sie, vor allem in künstlerischen Projekten als Mittel der Veranschaulichung von Kritik oder in philosophischen Ansätzen zu einem Medium der Utopie eingesetzt.

Das Wesen der Kartographie, wie ich sie in meinen Überlegungen dargelegt habe, besteht zu einem Teil auch aus Lücken, die allerdings üblicherweise auf Karten vermieden werden, und mehr noch, die für Kartographen Herausforderungen in Bezug auf die Schließung der Lücken darstellen. Diese Anstrengung wird von Bernhard Waldenfels als Makel beschrieben, den Fremdheit zu tragen scheint, und den es anscheinend zu tilgen gilt. Unser Umgang mit Fremdheit ist seinen Ausführungen zufolge durch das Ziel der Aneignung bestimmt: «Die Aneignung beginnt damit, daß das Fremde, das uns *anspricht*, unter der Hand zu etwas wird, das sich *besprechen* lässt.»[174] Die Karte entspricht dann unserer Vorstellung von Vollständigkeit, wenn sie lückenlos abdeckt. Das bedeutet aber, das Fremde zu eliminieren oder anders herum: Es sich zu eigen zu machen. Dieser Aneignung zu entgehen beginnt für Bernhard Waldenfels:

«(...) wenn wir anders beginnen und anderswo als bei uns selbst. Statt direkt *auf das Fremde* zuzugehen und zu fragen, *was* es ist und *wozu* es gut ist, empfiehlt es sich, von der Beunruhigung *durch das Fremde* auszugehen. Das Fremde wäre das, *worauf* wir antworten und zu antworten haben, was immer wir sagen und tun. Das Fremde taucht also auf in einer Form von indirekter Erfassungs- und Redeweise. Vom Fremden sprechen heißt von *anderem* und von *mehr* sprechen als von dem, was unsere vertrauten Konzepte und Projekte nahelegen. (...) Fremdes lässt sich

[173] Vgl: Change the Map beim Festival Ars Alectronica 2002
http://www.aec.at/festival2002/program/programm_reihepage.asp?rid=4463
letztes Zugriffsdatum 6.1.2004
[174] Bernhard Waldenfels, 1997: 51

nicht beantworten wie eine bestimmte Frage oder lösen wie ein bestimmtes Problem. Diese Konfrontation mit dem Fremden schließt Konzeptionen und Interpretationen des Fremden nicht aus, doch sie geht ihnen allen voraus und geht über sie alle hinaus.»[175]

Das Fremde bezeichnet einen Ort: Fremd ist das, was außerhalb des eigenen Bereichs liegt. Es entsteht also durch Aus- und Eingrenzung.

Das Fremde bezieht sich auf Besitz: Fremd ist, was jemand anderem gehört.

Fremd ist, was fremdartig ist.

Fremdheit ist aber kein Defizit, das aufgeholt werden kann: «Darin gleicht das Fremde dem Vergangenen, das nirgends anders zu finden ist als in seiner Fortwirkung oder in der Erinnerung und das also stets auf Distanz bleibt.»[176]

Fremdheit ist weiters nicht das Gegenteil von einem Eigenen. Es gibt eine Fremdheit im Eigenen, wie es die Fremdheit außerhalb gibt.

Fremdheit tritt in einer nie völlig zu überschauenden Vielfalt und in unterschiedlichen Graden auf.

Schließlich ist Fremdheit mit einer Ambivalenz behaftet, insofern das Fremde uns erschreckend, bedrohlich und verlockend zugleich begegnet.[177]

Dermaßen eingekreist verweist das Fremde auf weitere Konstruktionen wissenschaftlicher Bereiche: Die Unstetigkeit in der Physik, die Unentscheidbarkeit in der Mathematik, die Unvollständigkeit in der Biologie, die Chaostheorie und die Fuzzy-Logik nehmen nicht nur Abschied von einer einheitlichen Theorie der Welt,[178] sondern auch von der Vorstellung einer ganzheitlichen Aneignung der Welt.

Wenn man nun auf den Gesichtspunkt des Ganzen verzichtet, dann zerteilt sich eine Gesamtordnung in mehrere Ordnungen, die nicht mehr das Gan-

[175] Bernhard Waldenfels, 1997: 51f
[176] Bernhard Waldenfels, 1997: 146
[177] Bernhard Waldenfels, 1997: 149
[178] Ernst Peter Fischer: Wissenschaft braucht Poesie, in: Die Weltwoche Nr. 9, 2.3.2000: 60

ze, sondern deren Ersatz, das Normale darstellt. Das Normale ist ein System, in dem sich eine Ordnung etabliert. Eine Ordnung entsteht durch Ein- und Ausgrenzungen, und gerade dadurch bleibt sie störanfällig: «Geräusche und Anomalien, die ausgeschieden werden, bleiben virulent als mögliche Störfaktoren, auf die ein System mehr oder weniger flexibel und sensibel reagiert.»[179] Diese Störanfälligkeit weist vielleicht aber auch gerade darauf hin, was Praktiken, Traditionen und Institutionen lebendig hält: der Anspruch des Fremden, sowohl außerhalb wie innerhalb. Wenn man also nun den Gesichtspunkt des Ganzen aufgibt (der das Fremde absorbiert) und den Gesichtspunkt eines formell Allgemeinen nicht einnimmt (der das Fremde neutralisiert), dann bleibt nach Bernhard Waldenfels: «ein Ort, an dem man *auf einen Anspruch oder eine Herausforderung des Fremden antwortet.*»[180]

Für eine Kartographie ist es somit notwendig, für die «Risse der Fremdheit»[181], für die «zum Teil unlesbaren Querverbindungen»[182], für «die Außenwirkung der Menschen und Güter»[183] Raum zu lassen, Aneignungen zu markieren, von Antworten zu berichten. Die Leerstellen dürfen nicht einfach besetzt, sondern müssen als solche mitgedacht werden. Der Begriff der Leerstelle ist hier vielleicht irreführend, weil es sich ja eigentlich nicht um Leere handelt, die dann wieder aufgefüllt werden sollte. Tatsächlich geschieht an diesen Stellen sehr vieles, sehr unterschiedliches, das miteinbezogen gehörte, ohne dass es eindeutig zu bestimmen wäre. Kartographie ist eine Tätigkeit der Spurensicherung, wobei man die Spuren nicht mit dem eigentlichen Geschehen verwechseln darf:

«Bei der Aufzeichnung von Fußwegen geht genau das verloren, was gewesen ist: der eigentliche Akt des Vorübergehens. Der Vorgang des Gehens, des Herumirrens oder des "Schaufensterbummels", anders gesagt, die Aktivität von Passanten wird in Punkte übertragen, die auf der Karte eine zusammenfassende und reversible Linie bilden. Es wird also nur ein Überrest wahrnehmbar, der in die Zeitlosigkeit einer Projektionsfläche versetzt wird. Die sichtbare Projektion macht gerade den Vorgang unsichtbar, der sie ermöglicht hat. Diese Aufzeichnungen konstituieren die Arten des Vergessens. Die Spur ersetzt die Praxis. Sie ma-

[179] Bernhard Waldenfels, 1997: 172
[180] Bernhard Waldenfels, 1997: 180 (Hervorh. Orig.)
[181] Bernhard Waldenfels, 1997: 183
[182] Michel de Certeau, 1988: 22
[183] Martina Löw, 2001: 155

nifestiert die (unersättliche) Eigenart des geographischen Systems, Handeln in Lesbarkeit zu übertragen, wobei sie eine Art des In-der-Welt-seins in Vergessenheit geraten lässt.»[184]

Wie dem Vergessen entgehen, mit dem Aufzeichnen der Spuren nicht das Geschehen löschen? An dieser Stelle soll der Hinweis von Karte_0 auf die Beschaffenheit der Karte weiterhelfen und die Unterscheidung, die Gilles Deleuze und Félix Guattari hinsichtlich der Karte und der Kopie getroffen haben nochmals herangezogen werden:

«Die Karte ist offen, sie kann in allen ihren Dimensionen verbunden, demontiert und umgekehrt werden, sie ist ständig modifizierbar. Man kann sie zerreißen und umkehren; sie kann sich Montagen aller Art anpassen; sie kann von einem Individuum, einer Gruppe oder gesellschaftlichen Formationen angelegt werden.»[185]

Die Karte ist also ebenso dynamisch wie das auf ihr Abzubildende. Die Karte ist bewegtes Abbild für das Abzubildende und prozesshaftes Sinnbild für das nicht Abzubildende. Die Spuren selbst sind demnach sowohl in Bewegung, wie sie dort, wo sie nicht vorhanden sind, als solche dennoch mitgedacht werden. Andererseits bleibt die Trennung von Geschehen und Spur im *Umgang* mit der Karte erhalten. Sie wird nicht verwischt, die Spur nicht für das Geschehen gehalten: «Der Kartograph reproduziert nicht die Landschaft, er folgt ihr.»[186] Die Tätigkeit der Kartographen der Karte verweist auf die Konstruktion der Karte, auf die Differenz zwischen Geschehen und Spur und ermöglicht es so, auf der Karte Markierungen auf Praktiken zu beziehen und diesen Zwischenbereich mitzudenken.

Die Kartographen arbeiten in und an den unterschiedlichen Dimensionen der Karte. Alle jene, die Orte und Räume konstituieren, sind Kartographen. Betrachtet man also Rezipienten, dann betrachtet man damit einen bestimmten Ausschnitt einer Kartenkonstruktion - und konstruiert in der Betrachtung ebenfalls. Die Trennung der unterschiedlichen Kartographen ist eine analytische, eine künstlich getroffene. Diesen Umstand nicht nur zu beachten, sondern auch einzubeziehen, ist eine Leistung, die von der Karte gewährleistet werden kann. Die Karte rekursiert immer auch auf einen oder

[184] Michel de Certeau, 1988: 188f
[185] Gilles Deleuze und Félix Guattari, 1977: 21
[186] Stefan Heyer, 2001: 16

mehrere Orte und bezieht sowohl die Handlungen, die Zuschreibungen, die Verbindungen und Verstrebungen als auch die unterschiedlichen Orte aufeinander. Die Karte macht es möglich, diese Komplexität zu fassen, ohne sie zu reduzieren. Es wird möglich zu sehen, von welchem Ort aus Fragen gestellt werden, und es wird möglich zu sehen, entlang welcher Möglichkeiten, Verknüpfungen und Verbindungen die Antwort gesucht wird.

So haben die Karten in dieser Arbeit mehrere Funktionen erfüllt: Sie haben je eine Auswahl dargestellt, einen Ausschnitt umrahmt. Gerade durch dieses Herausstellen einzelner Schwerpunkte, haben sie aber immer auch auf die Beziehungsgeflechte verwiesen, denen diese entnommen wurden. Obwohl der Fokus jeder Karte benannt wurde, hat sich die Beschreibung des «Dazwischen» selbst immer wieder auf der Karte eingeschrieben. Anders als in Kapiteln, die aufeinander folgen, sich fortführen und höchstens mit Einschüben und Exkursen auf ein «Außerhalb» verweisen, also entlang des berühmten «roten Fadens» operieren, ist das Schreiben in Karten zwar mit Bemühungen verbunden, Verbindungen zu denken (sowohl im Sinne einer Anknüpfung als auch im Sinne einer Auslassung), aber diese stellen nicht mehr als die Eingänge und Ausgänge einer Karte dar.
Das Gewicht, das ein spezifischer Teil des Forschungsgegenstands auf einer Karte einnehmen kann, muss sich auf keiner anderen Karte widerspiegeln, sondern verweist auf die Auswahl des Kartographen. Jede Karte macht deutlich, dass sie nicht nur eine andere Plangröße hätte einnehmen und dergestalt manches deutlicher, anderes gar nicht hätte zeigen können, sondern dass der Ausschnitt und die Markierungen immer auch ein andere hätten sein können. Darin wird der Kartograph deutlich, der Selektionen treffen, Auslassungen verantworten und Betonungen erklären muss.

Die Verbindungen der Karten eröffnen wiederum Zwischenräume, Verhandlungsplätze für Anknüpfungen. Wenn der Kartograph eine Karte nach Maßgabe seines Wissens und seiner Forschungen anfertigt, dann stellen die Eingänge und Ausgänge der Karte (die zum Teil wissentlich, zum Teil unwissentlich erstellt wurden und die darüber hinaus nicht ein für alle mal feststehen) Übergangsräume dar, die von anderen Kartographen genutzt werden können.

Hier wird ein Bild von Interdisziplinarität gezeichnet, das Fragestellungen verräumlicht und solchermaßen anschlussfähig wird. Die Bemächtigung zum Kartographen steht dabei grundsätzlich jedem offen: Menschen und

auch Artefakten, insofern letztere durch ihre Existenz oder ihre Implikationen dazu in der Lage sind. Solch ein Kartennetzwerk bedeutet zudem, in Schichten zu denken, da sich unterschiedliche Typen von Netzwerken überlagern. Und schließlich ist es ein Bild von Interdisziplinarität in seiner «schwächsten Version»: Ideen und Meinungsaustausch, Benutzung disziplinfremder Ansätze.

Innerhalb dieser Arbeit, die selbst nicht interdisziplinär geschrieben wurde, besteht der Vorteil der Kartenschreibung in Modulen, die sich gegenseitig in immer neuem Licht erscheinen lassen können. Dies sei ein Vorschlag an den Leser. Tatsächlich sind die Karten in linearer Form, gleich Kapiteln, angeordnet. Auch gibt es zum Teil kurze Überführungsanmerkungen, welche die nächste Karte ankündigen. Am Deutlichsten wird demgegenüber der Charakter der Karten dort, wo Brüche vorliegen, wo Schwerpunkte nur auf einer Karte dargestellt, gerahmt, stehen gelassen oder anders: wiederholt unterschiedlich beleuchtet werden. Allerdings kann dies den Lesern auch in mit Kapitelsystematik geschehen, wenn Exkurse gemacht oder der rote Faden verfehlt oder ständig wiederholt wurde. Was also markiert den Unterschied zwischen Kapiteln und Karten?

Ich beantworte diese Frage mit dem Hinweis auf die Erkenntnisse dieser Arbeit: Der Unterschied besteht darin, dass ich diese Wahl getroffen (Selektionen), sie für diese Arbeit als wesentlich beschrieben (Profil), als zukunftsweisendes Prinzip dargestellt (Innovation) und wiederholt erwähnt (Präsenz) habe. Dies in einer Gesellschaft, zu einer Zeit, innerhalb eines wissenschaftlichen Systems, an Orten der Entstehung, Fertigstellung, Bewertung und Publikation. Die Betonung des Ortes in dieser Arbeit entsprach einem (meinem) kartographischen Blick und diente der Verdeutlichung von Interaktionen und Wirkungen. Wenn ich resümierend gleichsam wieder zurücklege, was ich herausgegriffen habe, dann nicht, weil ich relativ setzen möchte, was an Erkenntnissen aus dem Hervorstellen gewonnen wurde, sondern weil ich diese als bewusst gemacht annehme (was nicht heißt, dass die Arbeit daran als abgeschlossen zu betrachten sei). Es ist der Gebrauch, der aus diesem Bewusstsein ein lebendiges Verständnis schafft. In diesem Sinne: Zum allgemeinen Gebrauch freigegeben.

BIBLIOGRAPHIE

Print

AULINGER Barbara: Kunstgeschichte und Soziologie. Eine Einführung, Berlin 1992

BAECKER Dirk: Wozu Kultur?, Berlin 2001

BÄTSCHMANN Oskar: Ausstellungskünstler. Kult und Karriere im modernen Kunstsystem, Köln 1997

BAUMANN Zygmunt: Ansichten der Postmoderne, Hamburg 1995

BECKER Howard S.: Art Worlds, California 1982

BEHNKE Christoph, WUGGENIG Ulf: Heteronomisierung des ästhetischen Feldes. Kunst, Ökonomie und Unterhaltung im Urteil eines Avantgarde-Publikums, in: MÖRTH Ingo, FRÖHLICH Gerhard (Hg.): Das symbolische Kapital der Lebensstile. Zur Kultursoziologie nach Pierre Bourdieu, Frankfurt am Main 1994

BISMARCK Beatrice, STOLLER Diethelm, WUGGENIG Ulf: Games, Fights, Collaborations, Lüneburg 1996

BLUMENBERG Hans: Wirklichkeiten in denen wir leben. Aufsätze und eine Rede, Stuttgart 1981

BOGNER Dieter: Museum in Bewegung; in: Kunst- und Ausstellungshalle der Bundesrepublik Deutschland GmbH (Hg.): Kunst im Bau, Schriftenreihe Forum Bd. 1, Steidl, Göttingen 1994

BOURDIEU Pierre: Die feinen Unterschiede. Kritik der gesellschaftlichen Urteilskraft, Frankfurt am Main 1993

BOURDIEU Pierre: Die Regeln der Kunst. Genese und Struktur des literarischen Feldes, Frankfurt am Main 1999

CERTEAU de, Michel: Kunst des Handelns, Berlin 1988

DELEUZE Gilles, GUATTARI Félix: Rhizom, ORT 1977

DELEUZE Gilles, GUATTARI Félix: Was ist Philosophie?, Frankfurt am Main 2000

DIEDRICHSEN Diedrich: Die Kunstgrenze oder Wer unterscheidet zu welchem Zweck und mit welchem Gewinn heutzutage Kunst von Nichtkunst? in: BOLTERAUER Alice, WITSCHNIGG Elfriede (Hg.): Kunstgrenzen. Funktionsräume der Ästhetik in Moderne und Postmoderne, Wien 2001

DREHER Thomas: Spektakuläre Kunstvermittlung und Alternativen, in: Für die Galerie Dealing with Art, Künstlerwerkstatt Lothringer Straße München, Edition Cantz 1992

ELIAS Norbert: Mozart, Frankfurt am Main 1991

ELIAS Norbert: Über den Prozeß der Zivilisation. Soziogenetische und psychogenetische Untersuchungen, Bd 1 und Bd 2, Frankfurt am Main 1994

ESSBACH Wolfgang: Intellektuellengruppen in der bürgerlichen Kultur, in: Kreise, Gruppen, Bünde. Soziologie moderner Intellektuellenassoziationen, Würzburg 2000

ESSBACH Wolfgang: Vernunft, Entwicklung, Leben. Schlüsselbegriffe der Moderne, in: HAGER Frithjof, SCHWENGEL Hermann: Wer inszeniert das Leben? Modelle zukünftiger Vergesellschaftung, Frankfurt am Main 1996

ESSBACH Wolfgang: Wonach fragt Kunstsoziologie?, in: Zwischentöne 13: Musikgeschichte als Kulturgeschichte. Bericht vom VII. Studentischen Symposium für Musikwissenschaft, Freiburg im Breisgau 1992

EXENBERGER Andreas: Außenseiter im Weltsystem. Die Sonderwege von Kuba, Libyen und Iran, Frankfurt am Main 2002

FABER-CASTELL Christian: Kunst ist (auch) eine Ware, in: UBS Investment, Zürich November 2000

FOUCAULT Michel: Die Intellektuellen und die Macht. Ein Gespräch zwischen Michel Foucault und Gilles Deleuze, in: FOUCAULT Michel, DELEUZE Gilles: Der Faden ist gerissen, Berlin 1977

FREY Bruno S., BUSENHART Isabelle: Kunst aus der Sicht rationalen Handelns, in: GERHARDS Jürgen (Hg.): Soziologie der Kunst. Produktionen, Vermittlung, Rezeption, Opladen 1997

FRÖHLICH Gerhard: Kapital, Habitus, Feld, Symbol. Grundbegriffe der Kulturtheorie bei Pierre Bourdieu, in: MÖRTH Ingo, FRÖHLICH Gerhard (Hg.): Das symbolische Kapital der Lebensstile. Zur Kultursoziologie nach Pierre Bourdieu, Frankfurt am Main 1994

GERHARDS Jürgen: Soziologie der Kunst: Einführende Bemerkungen; in: GERHARDS Jürgen (Hg.): Soziologie der Kunst. Produktionen, Vermittlung, Rezeption, Opladen 1997

GERMER Stefan: Rolle, Dilemma und Funktion der Kunstkritik, in: Kunstvermittlung zwischen Kommerz, Trend und Verantwortung. Herbsttagung der Schweizerischen Akademie der Geistes- und Sozialwissenschaften, Bern 1995

GOCKEL Cornelia: Sponsoring und Unternehmenskunst, in: SCHÜTZ Heinz (Hg.): Stadt.Kunst, Regensburg 2001

GRASSKAMP Walter: Kunst und Geld. Szenen einer Mischehe, München 1998

GRIFF Mason: Künstler und Entfremdung, in: WICK Rainer, WICKKMOCH Astrid (Hg.): Kunstsoziologie. Bildende Kunst und Gesellschaft, Köln 1979

GROSSBERG Lawrence: What´s going on?: Cultural Studies und Popularkultur, Wien 2000

GROYS Boris: Kunst-Kommentare, Wien 1997a

GROYS Boris: Logik der Sammlung. Am Ende des musealen Zeitalters, München 1997b

HAEMMERLI Thomas: Das Spektakel der Eröffnung. 9 x Vernissage, in: material 4, Zürich 2001

HAHN Alois: Konstruktionen des Selbst, der Welt und der Geschichte. Aufsätze zur Kultursoziologie, Frankfurt am Main 2000

HEIDENREICH Stefan: Was verspricht die Kunst?, Berlin 1998

HERZOG Stefan: Kunstjournalismus. Panorama eines Berufs, unveröff. Manuskript, Basel 2000

HEYER Stefan: Deleuze & Guattaris Kunstkonzept. Ein Wegweiser durch Tausend Plateaus, Wien 2001

HOLTMANN Heinz: Keine Angst vor Kunst. Moderne Kunst erkennen, sammeln und bewahren, München 1999

ILLING Frank: Jan Mukařovský und die Avantgarde. Die strukturalistische Ästhetik im Kontext von Poetismus und Surrealismus, Bielefeld 2001

JAFF Jalal: Lebenssituation und Werthaltung bildender KünstlerInnen in Wien. Künstlerverständnis und Kunstsoziologische Analyse, Wien 1998

JENCKS Charles: Post-Modern und Spät-Modern. Einige grundlegende Definitionen; in: KOSLOWSKI Peter, SPAEMANN Robert, LÖW Reinhard: Moderne oder Postmoderne? Zur Signatur des gegenwärtigen Zeitalters, Weinheim 1986

KAPNER Gerhardt: Studien zur Kunstrezeption: Modelle für das Verhalten von Publikum im Massenzeitalter, Wien u.a. 1982

KAUFMANN Jean-Claude: Das verstehende Interview, Konstanz 1999

KEUPP Heiner u.a.: Identitätskonstruktionen. Das Patchwork der Identitäten in der Spätmoderne, Hamburg 2002

KLEIN Hans-Joachim: Der gläserne Besucher: Publikumsstrukturen einer Museumslandschaft, Berlin 1989

KLEIN Hans-Joachim: Kunstpublikum und Kunstrezeption, in: GERHARDS Jürgen (Hg.): Soziologie der Kunst. Produzenten, Vermittler und Rezipienten, Opladen 1997

KLEIN Ulrike: Der Kunstmarkt, Frankfurt am Main 1993

KNOBLAUCH Hubert: Kommunikationskultur: Die kommunikative Konstruktion kultureller Kontexte, Berlin 1995

KÖNIG René (Hg): Soziologie, Frankfurt am Main 1958

KÖSSNER Brigitte: Kunstsponsoring II: Neue Trends und Entwicklungen, Wien 1998

KRIS Ernst, KURZ Otto: Die Legende vom Künstler, Frankfurt am Main 1995

LIPPERT Werner: The real country. Zum Verhältnis von Werbung und Kunst, in: SCHÜTZ Heinz (Hg.): Stadt.Kunst, Regensburg 2001

LOER Thomas: Halbbildung und Autonomie. über Struktureigenschaften der Rezeption bildender Kunst" Opladen 1996. (geringfügig überarb. Fassung der Diss. mit dem Titel: Halbbildung und Autonomie. Soziologische Untersuchung zu den Struktureigenschaften der Rezeption bildender Kunst. Frankfurt am Main 1993)

LOER Thomas: Das Museum als Ort ästhetischer Erfahrung und sinnlicher Erkenntnis. Bericht über eine exemplarische Untersuchung zum Besucherverhalten im Kunstmuseum; unveröff. Manuskript

LÖW Martina: Raumsoziologie, Frankfurt am Main 2001

LUEGER Manfred: Grundlagen qualitativer Feldforschung, Wien 2000

LUHMANN Niklas: Die Kunst der Gesellschaft, Frankfurt am Main 1995

LUHMANN Niklas: Sinn der Kunst und Sinn des Marktes – zwei autonome Systeme, in: MÜLLER Florian, MÜLLER Michael (Hg.): Markt und Sinn: dominiert der Markt unsere Werte?, Frankfurt am Main 1996

MAASE Kaspar: Grenzenloses Vergnügen, Frankfurt am Main 1994

MAJCE Gerhard: Großausstellungen, in: FLIEDL Gottfried (Hg.): Museum als soziales Gedächtnis? Kritische Beiträge zu Museumswissenschaft und Museumspädagogik, Klagenfurt 1988

MEIER-DALLACH Hans-Peter, in: LIPP Wolfgang (Hg.): Kulturpolitik: Standorte, Innensichten, Berlin 1989

MEINHARDT Johannes: Allan McCollum: Zeichen, Kopien, Stellvertreter, Abdrücke, Spuren; in: Kunstforum Monographie Bd 149, 2000

MUKAŘOVSKÝ Jan: Kapitel aus der Ästhetik, Frankfurt am Main 1970

MUENSTERBERGER Werner: Sammeln. Eine unbändige Leidenschaft, Berlin 1995

O´DOHERTY Brian: In der weißen Zelle (Hg.: Wolfgang KEMP), Berlin 1996

PFÜTZE Hermann: Form, Ursprung und Gegenwart der Kunst, Frankfurt am Main 1999

POMMEREHNE Werner W.: Musen und Märkte. Ansätze zu einer Ökonomik der Kunst, München 1993

REDER Christian: Multiplizieren und Dividieren. Kunst im Umgang mit Strukturen und Projekten; in: ROTHAUER Doris, KRÄMER Harald (Hg.): Struktur und Strategie im Kunstbetrieb. Tendenzen der Professionalisierung, Wien 1996

REICHARDT Robert H.: Spannungsfelder der Kulturpolitik, in: LIPP Wolfgang (Hg.): Kulturpolitik: Standorte, Innensichten, Berlin 1989

SCHAFER Richard Murray: Klang und Krach: Eine Kulturgeschichte des Hörens, (Hg: BOEHNCKE Heiner), Frankfurt am Main, 1988

SCHARIOTH Joachim: Kulturinstitutionen und ihre Besucher (Empirische Erhebung am Museum Folkwang, Essen), Dissertation, Bochum/Essen 1974

SCHIMANK Uwe: Theorien gesellschaftlicher Differenzierung, Opladen 2000

SCHULZE Gerhard: Die Erlebnisgesellschaft. Kultursoziologie der Gegenwart, Frankfurt am Main, 1996

SCHÜTZ Heinz: Stadt.Kunst, in: ders. (Hg.): Stadt.Kunst, Regensburg 2001

SZEEMANN Harald: Die Intensität des Schaffens vermitteln, in: Kunstvermittlung zwischen Kommerz, Trend und Verantwortung. Herbsttagung der Schweizerischen Akademie der Geistes- und Sozialwissenschaften, Bern 1995

SILBERMANN Alphons: Empirische Kunstsoziologie. Eine Einführung, Stuttgart 1973

STEINBORN Bion: Das audiovisuelle Bild und das Wirkliche; in: HAGER Frithjof und SCHWENGEL Hermann: Wer inszeniert das Leben? Modelle zukünftiger Vergesellschaftung, Frankfurt am Main 1996

STRAUSS Anselm: Grundlagen qualitativer Sozialforschung. Datenanalyse und Theoriebildung in der empirischen soziologischen Forschung, München 1994

THURN Hans Peter: Die Vernissage – Vom Künstlertreffen zum Freizeitvergnügen, Köln 1999

THURN Hans Peter: Künstler in der Gesellschaft, Opladen 1985

THURN Hans Peter: Zur Soziologie der Kunstmuseen und des Kunsthandels, in: WICK Rainer, WICK-KMOCH Astrid (Hg.): Kunstsoziologie. Bildende Kunst und Gesellschaft, Köln 1979

TOMARS Adolph S.: Kunst und soziale Schichtung, in: WICK Rainer, WICK-KMOCH Astrid (Hg.): Kunstsoziologie. Bildende Kunst und Gesellschaft, Köln 1979

TRAUTWEIN Robert: Geschichte der Kunstbetrachtung. Von der Norm zur Freiheit des Blicks, Köln 1997

TREINEN Heiner: Was sucht der Besucher im Museum?, in: FLIEDL Gottfried (Hg.): Museum als soziales Gedächtnis? Kritische Beiträge zu Museumswissenschaft und Museumspädagogik, Klagenfurt 1988

ULLRICH Wolfgang: Mit dem Rücken zur Macht. Ein neues Statussymbol der Macht, in: ZITKO Hans (Hg.): Kunst und Gesellschaft. Beiträge zu einem komplexen Verständnis, Heidelberg 2000

VEBBLEN Thorstein: Theorie der feinen Leute. Ökonomische Untersuchungen der Institutionen, Frankfurt am Main 1986

WALDENFELS Bernhard: Topographie des Fremden. Studien zur Phäomenologie des Fremden, Frankfurt am Main 1997

WEIBEL Peter: Kunst als soziale Konstruktion, in: Müller Albert, Karl H. Müller, Friedrich Stadler: Konstruktivismus und Kognitionswissenschaft. Kulturelle Wurzeln und Ergebnisse. Heinz von Foerster gewidmet. Sonderband der Veröffentlichungen des Instituts Wiener Kreis, Wien 1997

WELSCH Wolfgang: Kulturkonzepte der Postmoderne, in: LIPP Wolfgang (Hg.): Kulturpolitik: Standorte, Innensichten, Berlin 1989

WICK Rainer, WICK-KMOCH Astrid (Hg.): Kunstsoziologie. Bildende Kunst und Gesellschaft, Köln 1979

WOLFF Janet: The social production of art, Hampshire 1993

WONISCH Regina: Zur Bedeutungsproduktion musealer Repräsentationen, in: Jahrbuch Verein für Kulturwissenschaft und Kulturanalyse 4/01, Wien 2001

WUGGENIG Ulf: Soziale und kulturelle Differenz. Die Segmentierung des Publikums in der Kunst, in: SCHÜTZ Heinz (Hg.): Stadt.Kunst, Regensburg 2001

ZINGGL Wolfgang: Kurzer Blick zurück zum reinen Raum. Kunst und Institutionen nach O´Dohertys „The White Cube", in: Kunstforum International: Betriebssystem Kunst, Bd. 125 01/02 1994

Online in Internet (URL)

ARS ELECTRONICA FUTURELAB, Raum-Zeit-Spiegel,
URL: http://www.aec.at/de/futurelab/projects_sub.asp?iProjectID=2842
letztes Zugriffsdatum 11.06.2003

BASTING Barbara: Der unaufhaltsame Aufstieg der Arrangeure,
auf: homepage x-cult;
URL: http://www.xcult.ch/texte/basting/00/kurator.html
letztes Zugriffsdatum 6.1.2004

BAUMGÄRTEL Thomas: Aktionen 1994 Spraybanane am Museum am
Ostwall, Dortmund,
Url: http://www.bananensprayer.de/pages/aktionen/-aktio_35.html
letztes Zugriffsdatum 12.6.2003;
Website URL: http://bananensprayer.de

FLEMMING Klaus: Die Spraybanane. Zur Wirkungsgeschichte einer
Kunstsymbiose, 1996
URL: http://bananensprayer.de/pages/index.html aus:
Website Thomas Baumgärtel URL: http://bananensprayer.de
letztes Zugriffsdatum 12.6.2003; Download möglich

FOLIE Sabine: Cartographia,
URL: http://socios.las.es/~calcaxy/carto/sabine_d.html
letztes Zugriffsdatum 6.1.2004

HERZINGER Richard: Baumann, Zygmunt: Unbehagen in der Postmo-
derne. Hamburg 1999. Kurz, Robert: Die Welt als Wille und Design. Berlin
1999, Rezension der beiden Titel auf: homepage Philosophische Bücherei
Kommentierte Internet-Ressourcen zur Philosophie,
URL http://buecherei.philo.at/postmod.htm
letztes Zugriffsdatum 6.1.2004

IFF, Universität Bielefeld Interdisziplinäres Frauenforschungs-Zentrum
(IFF): Expertinnenworkshop, «Kunstorte in Gender-Perspektive - Arbeits-
bedingungen Bildender Künstlerinnen und ihre Präsenz im Kunstbetrieb im
internationalen Vergleich», September 2001;

URL: www.uni-bielefeld.de/IFF/aktuelles/akt-tag.html
letztes Zugriffsdatum 23.9.2003

JAIN K. Anil: Imaginierte (Nicht-) Orte,
URL: http://www.power-xs.de/jain/pub/imaginierteorte.pdf
letztes Zugriffsdatum 6.1.2004

JAMESON Frederic Source: *Postmodernism, or, The Cultural Logic of Late Capitalism* Verso, 1991. Two sections from Chapter 1 reproduced
URL:http://www.marxists.org/reference/subject/philosophy/works/us/jameson.htm
letztes Zugriffsdatum 6.1.2004

KLEINL Siegmund: Leben und Banane. Eine Kunst, 2002
URL: http://bananensprayer.de/pages/index.html
in: Website Thomas Baumgärtel URL: http://bananensprayer.de
letztes Zugriffsdatum 12.6.2003

LOHMANN Ingrid: Cognitive Mapping im Cyberpunk,
URL:http://www.erzwiss.uni-hamburg.de/Personal/Lohmann/Cyberpunk/index.html
letztes Zugriffsdatum: 6.1.2004
Printfassung in Mayerhofer/ Spehr (Hg.): Out of this world! Beiträge zu Science-Fiction, Politik & Utopie. Argument Sonderband 288, Hamburg 2002, 171-184 und in Belphégor - Zeitschrift für Populärliteratur und Medienkultur Vol. 2 No. 1, Novembre 2002

MCCOLLUM ALLAN: Album Individual Works
URL (a): http://home.att.net/~amcnet2/album/individualworks1.html,
letztes Zugriffsdatum 12.06.2003;
Website URL: http://home.att.net/~allanmcnyc/

MCCOLLUM ALLAN: Album Plaster Surrogates
URL (b): http://home.att.net/~amcnet2/album/plastersurrogates2.html,
letztes Zugriffsdatum 12.06.2003;
Website URL: http://home.att.net/~allanmcnyc/

MCCOLLUM ALLAN: Album Surrogate Paintings

URL (c): http://home.att.net/~amcnet2/album/surrogatepaintings2.html, letztes Zugriffsdatum 12.06.2003;
Website URL: http://home.att.net/~allanmcnyc/

MEINHARDT Johannes, Allan McCollum. Zeichen, Kopien, Stellvertreter, Abdrücke, Spuren,
URL: http://home.att.net/~allanmcnyc/meinhardt.html, letztes Zugriffsdatum 6.1.2004; auf: Website Allan McCollum
URL: http://home.att.net/~allanmcnyc/
auch in Printform unter MEINHARDT Johannes: Allan McCollum: Zeichen, Kopien, Stellvertreter, Abdrücke, Spuren; in: Kunstforum Monographie Bd 149, 2000

NASSEHI Armin und SCHROER Markus: Seminarbeschreibung Soziologie des Raums WS2002/2003 Prof. Dr. Armin Nassehi und Dr. Markus Schroer im Rahmen der Einführung in die Kultursoziologie am Soziologischen Institut der Ludwigs-Maximilian Universität München vgl. URL: http://www.lrz-muenchen.de/~ls_nassehi/ls1/index.htm

SEELAND KLAUS: Die Kunst in der Natur als Landschaft, Vortrag im Rahmen des Symposiums Andere Orte. Öffentliche Räume und Kunst,
URL: http://www.kunstmuseum.ch/andereorte/texte/kseeland/ksnatu_1.htm
letztes Zugriffsdatum 6.1.2004

SMUDITS Alfred: Grundfragen der Kunstsoziologie. Von der Kunstsoziologie zur Soziologie der Ästhetik,
URL:http://www.univie.ac.at/Soziologie-GRUWI/pelikan/lehre/hfbs/Kunstsoziologie.rtf
letztes Zugriffsdatum: 31.10.2003

ABBILDUNGSVERZEICHNIS

ANHANG

INTERVIEWINDEX

INTERVIEWS (TRANSKRIPTE)

TRANSKRIPTION Kr II
Bereich: Kunstjournalist; **Ort:** Cafe X; **Dauer:** 65 min.; **Alter:** 30; **Geschlecht:** m

Kr2: Ja, ich hab Kunstgeschichte studiert, und dann nachdem ich meine Magisterarbeit geschrieben habe ...

I: In Basel?
Kr2: Ne, in Bern, in Basel habe ich angefangen, in Basel und Bern, ähm, nach meiner Magisterarbeit habe ich dann beschlossen, nicht zu dissertieren, sondern zu desertieren sozusagen, und bin auf eine Lokalredaktion gegangen, hier im Baselgebiet zur X Zeitung und war da zwei Jahre. Und dann habe ich beschlossen, ich werde Kunstjournalist, und dann wurde ich Kunstjournalist, und jetzt arbeite ich für die X Zeitung hauptsächlich, und für Y, und so.
Was mach ich noch? Ich arbeite noch fürs Radio, manchmal. Ja, das ist es eigentlich so, das sind so meine hauptsächlichen Beschäftigungen.

I: Wenn Sie über Kunst schreiben, was ...
Kr2: Ich schreib eigentlich, was ich schreibe? Ich schreibe hauptsächlich Besprechungen, Ausstellungsbesprechungen mach ich halt, auch manchmal Reportagen, eigentlich alles, das meiste was ich tue, passiert im journalistischen Bereich, dh. ich mache Interviews, im Moment mach ich grad eine Interviewserie über die Möglichkeiten des Museums heute, fahr so ein bisschen rum, schau wer macht eine interessante Arbeit und frag dann die Leute halt ein bisschen aus, kommt periodisch jetzt in der X Zeitung, dh. ich war jetzt in Rotterdam beim X und jetzt bearbeite ich den Y, dass er mir ein Interview gibt und so mach ich so eine Serie, und sonst leb ich eigentlich davon, dass ich Ausstellungsbesprechungen schreib, regelmässig.

I: Und suchen Sie die selber aus, die Ausstellungen?
Kr2: Ich bin in so einer Informationswelt in der Redaktion, wird so geschaut was die brauchen, was man machen müsste und wer was macht. So.

I: Wenn Sie Besprechungen machen, worauf stützen Sie Ihre Urteile?
Kr2: Ich stütz mich natürlich in erster Linie auf das, was ich sehe. Und dann, es gibt natürlich unendlich viele Kriterien, die man da zur Anwendung bringen kann, ich denke, also nur um das vorauszuschicken, ich beton das auch immer, wenn ich irgendwelche Kurse gebe oder irgendso, weil da kommen ja immer die Feinde, nicht wahr? (lacht) Die haben immer so Angst.

I: Sie geben Kurse?
Kr2: Ja, ich mach so an Unis über Kunstjournalismus. Ich nenn das ja auch Kunstjournalismus und nicht Kunstkritik, weil ich das einen genaueren Begriff finde, für das, was ich tue. Kritiker sind Leute, die einfach in Katalogen schreiben, das mach ich ja nicht. Rede ich eigentlich zu leise? Geht das?

I: Ja, geht.
Kr2: Ok. Ne, ich denk (Pause) ah jetzt bin ich schon beim Problem, nicht? Ein großes Problem, denk ich, das es heute gibt in Verbindung mit dieser Art von Kunstkritik oder Kunstjournalismus, die ich betreibe mit diesen Ausstellungsbesprechungen, ist einfach, dass sie bei dieser miserablen Rezeptionslage, die besteht für Kunst, viel zu ernst genommen werden. Und ich denke, es gibt eigentlich bei allen Texten, die man schreibt, die Möglichkeit, andere Texte, einen anderen Text zu schreiben und ganz besonders, wenn man eine Wertung abgibt, bei großen Ausstellungen zum Beispiel, denk ich, könnte diese Wertung immer auch anders ausfallen, und ich glaub, das hat wahrscheinlich bei allen Leuten, die in dem Bereich zu tun haben, auch damit zu tun, was andere Leute geschrieben haben, oder es hat auch damit zu tun, was man vielleicht am Abend vorher, ob das schön war oder nicht usw. Das ist alles, ich mein, das ist eine vollkommen kühne, ich mein im Prinzip, oder, im Prinzip müsste eigentlich jede Ausstellungsbesprechung eine rigoros mindestens dia- wenn nicht trialektische Art Angelegenheit sein, das kann sie aber wieder nicht sein, weil dafür ist einfach die Sprache und dieses Monologische, das ein Text hat, nicht unbedingt geeignet. Und, äh (Pause) ich denk, es ist natürlich auch ein relativ schnelllebiges Medium, dh. man muss sich relativ schnell entscheiden, wenn man verschiedene Möglichkeiten sieht, wie man so einen Text oder wie man so eine Rezeption, in welche Richtung man diese Rezeption treiben könnte, muss man sich relativ schnell entscheiden, welche Richtung man selber einschlagen möchte mit dem Text. Und da gibt's idealistische genauso wie pragmatische Gründe, warum man dann einen bestimmten Weg wählt. Man kann einen bestimmten Weg wählen, weil man vielleicht den Eindruck hat, das sei das Interessanteste bei dem Kunstwerk, es kann aber auch sein, dass es das ist, was am einfachsten in einen Text zu packen ist, und andere Aspekte vielleicht nicht zu packen oder nicht hineingepackt werden können.

I: Ist die Linie vom Blatt, für das man schreibt ...?
Kr2: Die Linie nicht, das hat mehr mit dem Ton eigentlich zu tun, den man anschlägt, als mit der Richtung, die man nimmt, klar eine X hat da andere Ansprüche als die Y Zeitung, die ist freier einfach, das ist irgendwo auch frecher, bei der X muss man sich immer ein bisschen benehmen (lacht), darf man nicht so über die Stränge schlagen, tragen auch alle Krawatte dort.

I: Wie sich´s gehört
Kr2: Wie sich´s gehört, ja

I: Sie sagen, die Rezeptionslage ist schlecht, was bedeutet das?
Kr2: Das war nur ein Reizwort für Sie (lacht).
I: Danke.

Kr2: Ja, ich denk halt, dass im Moment, dass ein wesentliches Problem für mich im Moment ist, dass ähm, worum geht's eigentlich in ihrer Diss, geht's um die Rezeption von zeitgenössicher Kunst oder auch von der klassischen Moderne?

I: Auch, aber hauptsächlich zeitgenössisch, möchte aber nicht mit Kategorien an die Leute herangehen.
Kr2: Ok, also ich denk, wenn man die klassische Moderne nimmt, ist das ein großes Problem, ich hab das grad heute wieder in meinem Text geschrieben, weil man das ja immer wieder schreiben muss, dass ähm (Pause) ich bin nicht ganz sicher, warum das so ist, weiß ich nicht ganz sicher, ich sag mal erst, was mir scheint, mir scheint, dass es einen nicht mehr zu bremsenden Geniekult gibt, der die großen Namen der klassischen Moderne betrifft, und das dehnt sich aus von einzelnen Arbeiten dann aufs ganze Werk, auf Zeichnungen, auch aufs Leben, die Menschen und alles, und ich weiß nicht ganz sicher, warum das so ist, ähm, ich finde das zunächst einmal langweilig aus dem einfachen Grund, weil ich denke, dass man in Ausstellungen eigentlich mehr von Differenzen reden müsste, dh. auch Differenzen innerhalb eines Werks zu sehen, was ist warum eigentlich gut, was wird warum von uns für gut befunden, was ist interessant, aus welchen Gründen, und was ist eigentlich secondary production oder tertiäre Produktion, was ist eigentlich schlecht auch und warum, und ich mein, das ist natürlich ein Risiko, so was zu sagen, diese Art von Differenzierung zu machen, es wäre aber eigentlich ganz interessant, wenn das in Ausstellungen gemacht würde, wenn solche Vorschläge gemacht würden auch, das wird meines Erachtens viel zu wenig gemacht, es ist im Gegenteil, es wird eigentlich immer feierlicher, denk ich, diese Inszenierungen der klassischen Moderne werden immer feierlicher, dh. es werden immer mehr Sachen ausgegraben, und die werden dann allgemein mit so einem Staub von Genialität überschüttet und werden auch so präsentiert, und ich weiß nicht genau, warum das so ist, ob das so ist, weil die großen Häuser immer diese Entdeckungen noch von irgendwelchen Zeichnungen brauchen, um das Publikum herzulocken, oder ob die das wirklich glauben, dass das so ist, ob die das wirklich interessant finden, ob das so eine Art von kunsthistorischer Betriebsblindheit ist, dass man vergisst, dass das Spezifische und die Differenz interessanter sind als das Allgemeine und das große festliche Feiern eines Künstlers.

I: Bei zeitgenössischer Kunst ist das anders?
Kr2: Das war mal, was die klassische Moderne angeht, und ich denk, dass diese Art mit Kunst umzugehen, sich eben dann auch auf die Rezeption der zeitgenössischen Kunst eigentlich niederschlägt, dh. das sind dann vielleicht nicht mehr die großen Museen, die das tun, sondern vielleicht eher so die kräftigen, die starken Galerien,

die da federführend sind und ähm, auch da gibt es wieder eine ganze Reihe von
Möglichkeiten, es gibt ja schon einmal so eine Art soziale, ich nehme an, Sie ken-
nen Bourdieu mit seinen Theorien von der sozialen Distinktion und so weiter, die
sich über Kunst leisten lässt, ich denke schon, dass das eine Rolle spielt. Ähm. Ist
aber irgendwo, ist das ja nur sozusagen ein Teil der Geschichte, man könnte ja sa-
gen diese soziale Distinktion ist das: da schnürt man so ein Paket von Leuten zu-
sammen, die sich dann mit Kunst beschäftigen und andere, die das einfach ableh-
nen und/ oder respektive nicht in die soziale Lage versetzt werden, dass sie sozusa-
gen da mitmachen können. Ja, hm, warum könnte das so sein, warum ist es so un-
differenziert? Ich denke, es gibt mal, ein banaler Grund, vielleicht eine gewisse
Angst auf der Seite der die Rezeption bestimmenden, schreibenden Person, sich
durch Kritik, ich meine Kritik im Sinne eines Zweifels oder so, oder eines Ableh-
nens in eine historisch gesehen ungünstige Situation zu manövrieren, weil man be-
kommt ja in diesen kunsthistorischen Seminaren mit, dass es Journalisten gab, die
sich gegen die Kubisten, gegen die Futuristen, gegen die Impressionisten und so
weiter zur Wehr gesetzt haben und das abgelehnt haben. Und, äh, die Häme der
Professoren, was das angeht, gehört ja tatsächlich zum wenigen Lustigen, das in
diesen Seminaren passiert, und natürlich möchte man dann als Schreiber über
Kunst nicht in diese Situation hineinkommen. Im Übrigen denke ich, dass ein wei-
teres Problem darin liegt, dass (Pause) jetzt schieße ich da in ein Thema, das für
mich riesig ist, ich weiß gar nicht, wo ich anfangen soll, ist lustig, ich wurde grad
vergangene Woche, im Moment werde ich grad andauernd interviewt, und ich
gackse immer so, das ist schrecklich, ähm, vorige Woche von X interviewt zum
ähnlichen Thema, es ging dabei um die deutsche Theorie und inwiefern sie für
meine Arbeit wichtig ist, und das war eigentlich, das ist jetzt eigentlich, bevor wir
zum nächsten Problem kommen, wenn man sich anschaut, wie Kunst rezipiert
wird, schriftlich in der Regel, dann muss man sagen, dass es eine Art Tendenz gibt,
sich von Anfang an, auch in kürzesten Texten sofort vom Gegenstand oder von
Gegenständen, die Künstler produziert haben, zu lösen und eine Art, ach, es gibt
doch so ein schönes Zitat, das fällt mir grad nicht ein, kennst Du das Buch
„Künstler beschimpfen Künstler", so ein Reclam-Leipzig-Bändchen, da ist so ein
schönes Zitat drin, leider nicht ausgewiesen, woher es stammt, wonach Kunstkriti-
ker so einen Zettelkasten haben, aus dem sie dann je nachdem, je nach Lust und
Laune ihre Kritiken zusammenstellen, unabhängig von dem, was zu sehen ist, und
das hat schon ein bissel was, das ist so um 1900, das Zitat, aber es hat schon was,
dass halt gewisse Topoi sprachlicher Art, äh, irgendwo in so einem Text offenbar
vorkommen müssen, damit den Ansprüchen, die, wer auch immer formuliert, das
ist nicht ganz klar, es gibt dann so eine Dynamik, wenn solche Ansprüche da sind,
und das führt zu vollkommen unverständlichen Texten, die schon der genauen
Lektüre in der Regel nicht standhalten, weil sie in sich nicht schlüssig sind, dh. weil
sie sich von einem Satz zum nächsten widersprechen, aber insgesamt ein Riesen-
Brimborium dann theoretischer Art entsteht, immer wieder mal gibt's dann so
Lichtungen in diesen Texten, wo ganz kurz dann das Kunstwerk irgendwo seinen

Platz findet, um dann aber sofort wieder verlassen zu werden, und ich denk, so etwas schürt eben auch eine gewisse Erwartung, weil man sich sagt, ja ich denk, es ist ein Problem, das wahrscheinlich an den Unis wächst, nicht, also ich denk, das ist ein Problem, wo eben solche Ängste geschürt werden, man könnte was Falsches sagen, oder was Dummes sagen, und ich denke viele dieser katastrophal schlechten Texte resultieren aus dieser Angst, was Dummes zu sagen. Und, ähm, deshalb schützt man sich eigentlich in so einem Kokon aus halbverdauten philosophischen Ansätzen, es sind ja immer nur Ansätze, weil man ist ja auch noch in diesem blöden Tagesgeschäft drin, wo man alles ganz schnell machen muss, dh. man kann es gar nicht nachlesen, dh. man nimmt dann nur den Titel des Buches und so weiter, und dann wird das so zusammengepatscht zu einem Text, der da auch nicht mehr kritisiert werden kann, weil er ja gar nichts mehr heißt also irgenwo mal, es hat dann gar nicht mehr die Funktion eines kommunikativen Moments, wo man, wo jemand jemand anderem was mitteilen möchte über ein Erlebnis, das er gehabt hat in einer Ausstellung oder so, sondern es wird dann zu einem Dispositiv, wo dann auch wieder jeder sozusagen, jede erdenkliche, äh, philosophische oder kunstrezeptionistische oder lebensphilosophische Weisheit dann rausziehen kann oder auch nicht, es ist vollkommen freiwillig. Ich denke schon, das ist was was zuerst an den Unis mal geschürt wird, in diesen Seminaren, wo die Angst ja riesig ist, man könnte was Dummes sagen, ich kenn das ja von meiner eigenen Unikarriere auch, das ist ja fürchterlich, man hat immer das Gefühl, man hat nicht verstanden, worum es geht, weil es ist alles so kompliziert und so weiter, und bis man dann mal merkt, es braucht ja, also bei den Kunsthistorikern ist es so, es braucht irgend so einen Streikprofessor oder so, ich hatte zum Glück ganz am Schluss meines Studiums ganz kurz einen Streikprofessor, wo dann plötzlich klar wurde, dass da auch nur mit Wasser gekocht wird, und das ist, irgendwo war das sehr erleichternd für mich, aber ich denk, wenn man dieses Glück nicht hat, dann wird das immer stärker und je mehr man progressiert in der Uni, nicht wahr, wenn man dann, wenn's ans Lizensiat geht, dann muss man schon so unverständlich sein, dass zumindest die Kommilitonen nicht mehr draus kommen, und wenn man dann an die Dissertation geht, dann sollten eigentlich auch die Professoren keine Chance mehr haben. Ich glaube, das schafft dann auch die Voraussetzung, weil die meisten Leute kommen ja auch von der Uni, die über Kunst schreiben, Voraussetzung für diese scheußliche, vollkommen absurde Art über Kunst zu schreiben, und ich denk diese absurde Art über Kunst zu schreiben, bestimmt wahrscheinlich auch die Art, wie über Kunst geredet wird oft.

I: Sie sehen also die Funktion von Kunst direkt mit der Rezeptionsweise verbunden, Ihre Funktion als Vermittler können Sie erfüllen?
Kr2: Sie meinen, ich soll jetzt aufhören über die anderen zu schimpfen und darüber reden was ich besser ...?

I: Nein, ich frage mich nur, ob Sie ihre Funktion überhaupt erfüllen können?
Kr2: Ich denke, ja die Frage ist gut, ich denke, im Moment lastet einfach sehr viel auf (Pause) auf der auch zB. in der Zeitung geführten Kritik, weil grad die Kuratoren oft entweder sich ganz und gar weigern, irgendwie über das nachzudenken, was sie ausgestellt haben, oder dann in einer Art und Weise nachdenken, die eben auch diesen, ja dieses Brimborium theoretischer Art produziert, wo man eigentlich gar nicht mehr weiß, worum es geht, es gibt Ausnahmen, klar, da ist man immer sehr dankbar dafür, man ist überhaupt als Journalist sehr dankbar, wenn die Ausstellungsmacher schon mal ein bisschen nachgedacht haben, bevor sie einen da loslassen, weil die haben auch mehr Zeit, nicht, die machen vielleicht vier Ausstellungen im Jahr, als Journalist schreibt man 200 Artikel pro Jahr, also da hat man automatisch weniger Zeit. Ich denk, dass im Moment einfach sehr viel auch auf diesen Texten auch lastet, und ich glaub die Leute sind auch überfordert oft von dem, was sie sehen an zeitgenössischer Kunst, manchmal weil es sehr kompliziert ist, manchmal weil es so trivial ist, dass man es gar nicht glauben kann, nicht wahr, und ich denke da kommt den Texten, den vermittelnden Texten schon eine ziemlich wichtige Rolle zu, wahrscheinlich, und das ist auch ein Problem, eigentlich, weil dadurch, dass es nicht so viele gibt, bekommen dann die Einzelnen ein ziemliches Gewicht, und das ist, ja, grad so bei meinem Job ist das schon noch ein bissel schwierig manchmal, auch weil ich das gar nicht einlösen kann, also ich kann das nur, wenn ich eine Ausstellung bespreche, wenn der Idealfall eintritt, dass es ein Künstler ist oder eine kleine Ausstellung, wo ich immerhin 2 Arbeiten vielleicht ein bisschen genauer dann auch im Text irgendwie reflektieren kann oder so, dann bleibt das immer noch, natürlich ein Votum, das mir, auf die Schnelle muss man sagen, eingefallen ist dazu, und hat nicht die Komplexität, die zB ein Katalog zu diesem Thema haben könnte. Aber es sind eben dann die Kataloge, wenn's schon mal Kataloge gibt, wobei es nicht so arg viel gibt im zeitgenössischen Kunstbereich, also es gibt schon arg viel, aber meistens ja nur Bilder, nicht, wenn's dann mal einen Katalog gibt, dann werden natürlich, auch wieder eher klar, Kunsthistoriker oder, ja meistens halt dann Kunsthistoriker von den Unis genommen, die auch irgendwo befreundet sind mit diesem Künstler, dann gibt's halt wieder das übliche Brimborium.

I: Die sind ja aber auch selten kritisch.
Kr2: Ne, das können sie ja auch nicht sein. Ich versuche im Moment, mich so ein bisschen ehrlich zu machen, nenn ich das, dh. ich versuch im Moment, auch in Katalogen zu schreiben, was eben noch möglich ist, zu schreiben und keine Konzessionen zu machen, und das lustige Phänomen ist, dass im letzten halben Jahr 6 Katalogbeiträge von mir abgelehnt wurden. Und das ist mir vorher eigentlich nicht passiert, das muss mit meinen neuen Versuchen, mich ehrlich zu machen, zusammenhängen, einfach weil es hieß eigentlich immer, das sind keine Katalogbeiträge sondern Kritiken, und ich find halt, da überkommt mich eigentlich eben dann halt, wenn ich die Kataloge lese, auch das große Gähnen, weil es halt immer dieses un-

endliche Schönreden auch ist, also nicht das Schönreden, doch es ist ein Schönreden, weil es muss alles gut sein, es muss alles phantastisch sein, es darf nicht differenziert werden, also man darf auch nicht ein Problem haben zB. als Maler heute, obwohl jeder Idiot einsieht, dass man heute, wenn man abstrakt vor sich hinpinselt, halt einfach ein Problem hat, weil es ist nunmal eine riesige Tradition, wo eigentlich alles schon einmal gemacht wurde, und wo's eigentlich keinen Grund gibt, es nochmal zu machen, zumal die ganzen Diskurse, mit denen das gemacht wurde, dieser ganze Glaube an die besseren Menschen, der Glaube an diese psychischen Reflexe und so weiter in der Malerei, ich mein all das Zeug ist ja irgendwo, wir können ja da nicht mehr daran glauben, das gibt's ja nicht mehr für uns, das ist so historisch abgeschlossen, das ist jetzt irgendwo, hm, und jetzt wenn man heute wieder malt, dann malt man halt automatisch irgendwo in einem Reflex dazu, und das ist irgendwo einfach die verzweifelte Situation, dass man sich sagt, das kann's doch nicht gewesen sein, das irgendwie die ganze Moderne, die ganze abstrakten, gestisch-abstrakten Traditonen nix anderes waren als eine Art Verblendung, ein kleiner Wahn, sondern es muss doch angesichts auch der Wichtigkeit, die das hat in unserem Jahrhundert, noch mehr da gewesen sein, nicht. Und das ist ein Problem, das man dann hat, nicht wahr. Und dann gibt's halt die Künstler, die dann behaupten, sie seien einfach immer schon über, jenseits von diesen Problemen, sie können aber nicht sagen, wie es da aussieht, das ist halt wie eine Todeserfahrung dann, da kann man auch nicht sagen, wie's aussieht im Paradies, nicht, ich weiß ja auch nicht, ne, und ähm, das finde ich halt sehr schade eigentlich, das führt einfach dazu, dass es eigentlich gar keinen Diskurs gibt über Kunst, es gibt einen Diskurs, der kein Diskurs ist, der einfach ein Sich-verrennen in irgendwelchen seltsamen, dann doch wieder so sehr gläubigen Geschichten ist, wo es eigentlich gar nicht mehr genau darum geht, was das ist, sondern es geht darum, mit welchen philosophischen Schriften man das möglicherweise verbinden kann, und am besten sind die dann immer schon längst vergriffen, weil dann kann man's nicht nachschauen oder es gibt sie nur auf japanisch, das ist auch eine Möglichkeit, ja solche Sachen halt.

I: Bekommt man eigentlich ein Feedback, oder von wem bekommt man ein Feedback auf Kritiken?
Kr2: (Pause) Auf meinen letzten Artikel über eine Sammlung hab ich ein Feedback von 6 verschiedenen Anwaltsbüros bekommen, aber das ist zu kompliziert und es ist nicht typisch, um es so zu sagen. Ach, Feedback kriegt man eigentlich keines, unterm Strich.

I: Also keine Leserbriefe?
Kr2: Doch manchmal, man kriegt auch Briefe nach Hause, Leserbriefe sind eher selten, manchmal sagt der Künstler was, das gibt's schon, aber im Prinzip schreibt man meistens in ein Loch rein, man ist sozusagen öffentlicher Ins-Loch-hinein-Schreiber, oder so, also es ist sehr, sehr rar, gut, so von Freunden usw. das kann

sehr interessant sein, wenn es gute Freunde sind, mit denen man auch diskutieren kann, die auch in ähnlichen Bereichen tätig sind oder so, wenn die sich die Zeit nehmen, die Texte zu lesen, dann kann man das diskutieren, ja.

I: Orientiert man sich in Ausstellungen auch daran, wie die anderen Menschen reagieren / rezipieren?

Kr2: Kennen Sie die Architektur-Theorien von Rem Kohlhaas? Er hat einen Umbau vorgenommen in Rotterdam, die Kunsthalle, auf die Idee hin, dass das Interessante an einer Ausstellung ja nicht die Kunst ist, sondern die anderen Leute, deshalb muss ein Museum diesem Bedürfnis Rechnung tragen. Rotterdam: sehr viel Glas mit Einblick, eigentlich auch sehr holländisch, diese tiefen Fenster, wo die Leute drin sitzen, das ist ja was eher Befremdendes für uns, wir suchen ja eher die Diskretion, und die sitzen da und glotzen auf die Strasse, lassen sich beglotzen von der Strasse, das ist ja irgendwo naheliegend, dass es in Holland dann diese Geschichte haben muss, aber das war, glaube ich, nicht ganz ihre Frage, oder? Es ging mehr darum, ob man sich von den anderen Leuten beeinflussen lässt. Ähm, man hat ja so die Tendenz, den Rezeptionsaufwand sozusagen mit der Zeit in Verbindung zu bringen, die man in einer Ausstellung verbringt, denke ich. Also, je länger jemand vor einem Bild steht, desto mehr versteht er von diesem Bild, das ist so eine gängige Meinung. (Pause) Also wenn Sie das so neutral verwenden, also habe ich immer das Problem, dass ich in die Ausstellungen reingehe, und dann möchte ich im Prinzip nach 5-10 Minuten wieder rausgehen, ich weiß aber dann ja irgendwo die Dame an der Kasse, die wird das merken, dass ich schon wieder rausgehe, also nicht mit allen aber oft geht's mir so, ich hab's einfach dann gesehen, ich hab's irgendwo verstanden und ich brauch das nicht, was soll ich mich da aufhalten, die merkt das dann und wenn ich schreibe, es ist scheisse, was ich natürlich nie so schreiben würde, aber wenn ich dann schreiben würde, es gefällt mir nicht aus diesen und diesen Gründen, dann heißt es natürlich, ja der war nur 10 Minuten drin, der kann das ja gar nicht gesehen haben, der hat das gar nicht wahrgenommen usw., deshalb nehme ich mir immer was zum Lesen mit in die Ausstellung, setze mich irgendwo hin und ja, dann schaff ich's so auf eine halbe bis auf eine dreiviertel Stunde. Manchmal gehe ich auch ganz lange aufs Klo oder in die Cafeteria, wenn die nicht neben der Kasse liegt.

I: Suchen Sie mit dem Künstler das Gespräch?

Kr2: Der ist ja meistens nicht da.

I: Nur bei Vernissagen.

Kr2: Ich geh eigentlich nie an Vernissagen. Weil da sieht man ja auch nix, da braucht man dann wirklich eine Stunde um fünf Bilder zu sehen, weil man sich durchkämpfen muss und so, selten an Vernissagen. Ne, ähm, ich mein, das ist schwierig zu sagen, ob die (Pause), ich glaub, mich beeinflusst das nicht, aber das hat auch damit zu tun, dass ich sozusagen ein, wie soll ich sagen, eine Art profes-

sioneller Besucher bin, ich hab einfach mein Ziel, wenn ich da rein gehe, und ich geh wieder raus, aber ich denk, dass für Besucher die nicht so dieses klar formulierte Ziel haben, wahrscheinlich schon das Verhalten der anderen Besucher auch eine Rolle spielt. Weil man diskreditiert sich ja auch schnell, indem man vor einem schlechten Bild zu lange stehen bleibt, nicht, und irgendwo so diesen Kunstgenuss markiert zB. den man ja irgendwo im Gesicht auch markieren kann. Es ist ja unendlich interessant, Thomas Hofer hat übrigens mal eine ganze Serie Fotos gemacht, wo er Leute im Museum vor Bildern fotografiert hat, das ist ganz spannend eigentlich, Fotoband. Ich denk schon, dass das was ausmacht, also ich find das ja auch spannend, also ich find, meistens ist man ja im Bereich der zeitgenössichen Kunst einfach allein in diesen Museen, das ist ja eigentlich so eine Regel, da kann man nur hoffen, dass man nicht in ein Gespräch verwickelt wird von den Wärtern, was mir immer wieder passiert, weiß auch nicht warum, weil irgendwo hat man da auch keine Lust dazu, nicht immer. Weil man hat dann schon wieder seinen nächsten Termin, weil man ist ja gehetzt schließlich und so weiter, ja, aber ich denk schon, dass das eine wichtige Rolle spielt. Also. Wahrscheinlich schon. Ich glaub, diese ganzen Interaktionen die es in Museen auch gibt, was dann auch diese Darkboxen angeht, wenn man so ins Dunkle reingeht, und was dann da passiert, ist ja auch hochspannend, ich find es ja wahnsinnig angenehm für mich, wenn´s Filme gibt, dann sitz ich immer, wenn man sitzen kann, ist ja auch immer die Frage, warum kann man nicht überall sitzen, warum soll ich mir einen 30-Minuten Film im Stehen anschaun, nicht, man kann auf den Boden sitzen, stimmt, aber ja, also das hab ich ganz gern.

I: Gehen Sie auch in Galerien?
Kr2: Na, ich geh schon hauptsächlich in Museen, ich schau mir halt so ein bissel an, was in Galerien ist, aber lieber von draußen, sieht man ja auch meistens alles schon.

I: Wie würden Sie die Galerienlandschaft Basels beschreiben?
Kr2: Stimmt, ich rede die ganze Zeit abstruses Zeug. Die Galerienlandschaft in Basel (Pause), ja, es gibt halt, was zeitgenössische Kunst angeht, gibt's halt ziemlich wenig, es gibt halt, ich mein, man kann da ganz verschiedene Diskurse fahren, wenn man möchte, also was Sie wahrscheinlich am meisten hören werden, ist, dass es in Basel niemanden gibt, der sich für zeitgenössische Kunst einsetzt, wie ein X und niemand der so richtig die Power hat, sich dafür einzusetzen. (Pause) Ja, das ist vielleicht so. Ähm. Man könnte es auch anders sehen, man könnte auch sehen und sagen, was in Basel fehlt, ist eher was, was ein bisschen mehr von unten kommt, was fehlt, ist eine Art Subkultur die wirklich auch eine gewisse Verantwortung übernimmt, und das gabs mal, also Y hat mal diese Filiale gehabt, und das war auch eine Galerie so zwischen Artist, Space und Galerie irgendwo so dazwischen, ich glaub, in Basel fehlt vielmehr sowas, weil Galerien sind eigentlich sowieso, ich mein, ja, es kommt drauf an, ich mein, dieser Kunstbetrieb funktioniert ja wunder-

bar nicht, also, es funktioniert ja bestens, wie diese Galerien ihre Künstler vermarkten, wie sie mit Museen zusammenspannen, wie da einfach Leute auch gepuscht werden, das funktioniert ja eigentlich sehr gut, und der Markt lebt ja davon, aber wenn ich ganz ehrlich sein darf, dann interessiert mich das eigentlich überhaupt nicht, weil ich hab da auch nichts davon, ja.

I: Was ist Ihr spezifisches Interesse?
Kr2: An Kunst? Ich denk halt schon, dass es ein Bereich ist, der eigentlich Möglichkeiten hätte. Ich denk nur, man müsste mal noch mal anders drüber nachdenken, als das im Moment gemacht wird, man müsste vielleicht auch mal sich, man hat sich ja, im Prinzip kann man im Moment sagen, dass wir an der Spitze des konservativen Kunstverständnisses angekommen sind von diesem Jahrhundert, oder, gut, vom letzten Jahrhundert sozusagen, also ich glaub, der Umgang mit Kunst war nie so konservativ, so stur und so einfallslos wie im Moment, wenn wir die Museen nehmen, dann hat man alle experimentellen Museumsentwürfe, die es eigentlich das ganze Jahrhundert durch gab, und die sogar bis in die 80er Jahre hinein zT. praktiziert wurden an gewissen Orten, das hat man alles fallengelassen eigentlich, das ist alles gestorben, und man hat das auch durch nichts ersetzt sondern eine Art öden Abhandelbetrieb mit großteils langweiligen Ausstellungen, und man verschwendet keinen Gedanken mehr dran, was für eine Funktion ein Museum in einer Stadt haben könnte im Moment. Deshalb mach ich auch diese Serie von Interviews, wo ich Orte suche, wo noch was anderes probiert wird oder gedacht wird.

I: In welche Richtung geht das andere?
Kr2: Ich glaub, ja, das ist eine Riesendiskussion, die wir da wieder anschneiden. Es gibt nicht DAS andere, ich bin dabei zu recherchieren, was für Möglichkeiten es gibt, was für Gedanken auch vollkommen verschwunden sind aus unseren Überlegungen, was ein Museum sein könnte. Also wenn wir da darüber reden, dann müsste man ein neues Bändchen wahrscheinlich einlegen. Die Frage war doublebind, was war der andere Teil?

I: Der andere Teil war Ihr Interesse
Kr2: An der Kunst jetzt, dieses Nachdenken über Kunst, ja, also ich bin im Moment so dabei, wirklich primitiv zu werden, was meine Überlegungen angeht, ja, weil mich interessiert es eben wie gesagt eigentlich nicht, dass Galerien gute Geschäfte machen und erfolgreich diese Kunst auch in einen Diskurs einschleusen können, der von Zeitungen und Zeitschriften und vom Publikum aufgenommen wird, und entsprechende Wertungen gesetzt werden. Ich denke, wenn man sich ein bissel zurücklehnt in der Zeit , auch in eine Zeit die ich selber gar nicht kenne aus eigenen Erfahrungen, da habe ich schon gelebt, war aber eher in den Pfadfindern, so in die 70er Jahre und frühe 80er Jahre, dann gab's da schon noch andere Versuche auch, eine Kunst für ein anderes Publikum vielleicht wirksam zu machen. Das waren damals wahrscheinlich Versuche, die halt sehr stark noch mit dieser 68er

Geschichte zusammenhingen und mit gewissen auch vielleicht sozialistischen Ideen, also Kunst fürs Volk usw., die dann in sich auch wieder ziemlich arrogant waren, wahrscheinlich zT. so eine Art artistische Apotheke für die Volksseele dann irgendwo aufgemacht hat, oh, das ist schön, artistische Apotheke, gefällt mir. Und ich denk, ich versuch einfach im Moment diese Kunstgeschichten nochmal von meinem persönlichen Lebensumfeld her zu denken, dh. ich schau mir an, wen kenn ich eigenlich überhaupt, mit wem bin ich befreundet, und was für eine Rolle spielt Kunst für diese Leute, und ich versuch mir zu überlegen, was könnte sie denn spielen, und was macht denn Kunst interessant, was macht Kunst eben auch zB. im Wohnungskontext interessant. Was macht den Besitz von Kunst interessant, gibt es ein anderes Interesse an Besitz von Kunst als dieses Besitzen, weil es was wert ist, gibt es eine andere Möglichkeit von Wertschöpfung aus Gegenständen, aus Ideen, aus Projekten für, auch für Leute, die vielleicht gar nicht unbedingt jetzt in diesem primären Kunstbereich tätig sind, die vielleicht auch gar nicht in Ausstellungen ge- hen. Was macht es aus, also respektive was mich auch interessiert, warum sind ge- wisse Bilder so, was für Rollen erfüllen gewisse Bilder? Also zB. es haben ja alle Leute Bilder zu Hause, also außer die Leute, die mit Kunst zu tun haben.

I: Haben Sie Bilder?
Kr2: Ne, ich hab keine, ähm, ne, ich hab auch welche, aber das ist nochmal ne an- dere Geschichte. Was ist interessant an einem Sonnenuntergangsbild, zB. oder was bedient das und wie, warum hängt sowas auf vielen Klos bei Leuten, die eigentlich mit Kunst nix zu tun haben, mich interessiert das, weil ich denke, das wäre eigent- lich ein Ort, wo man auch, wo auch die Kunst bessere Dienste leisten könnte oder nicht bessere Dienste, bessere Dienste find ich nicht das richtige Wort, aber auch für Leute, wenn Leute an einem Sonnenuntergang auf ihrem Klohaus Freude ha- ben, und es ihnen was sagt, dann heißt es, sie haben einfach einen Zugang zu einer Visualität oder zu einem visuellen Produkt, das für sie eine Bedeutung hat, dh. ein visuelles Produkt, das für sie eine Bedeutung haben kann. Und ich find auch eben, mit dieser Bedeutung wäre es spannend, nochmal nachzudenken, was könnte die Kunst da tun. Also, wie könnte man vielleicht auch etwas zur Verfügung stellen, das nicht nur mehr Freude, das ist immer irgendwo abstrakt, sondern dass auch die Leute irgendwo mehr involviert als so ein blöder Sonnenuntergang. Und ich denke, so etwas ist möglich und ich denke, man müsste ganz ganz klein anfangen zu den- ken eigentlich, und wahrscheinlich dann auch mit Manifesten arbeiten und versu- chen irgendwo, ich denke man hat so vieles aufgegeben, ich find's fast zynisch, was heute so, die ganze Rezeption ist so zynisch geworden auch so zynisch verworren, eine Art Zynismus, der sich als Verworrenheit tarnt, ne, wahrscheinlich ist es eine Verworrenheit, die sich als Zynismus tarnt, weiß nicht, eine Mischung aus beiden Schichten eigentlich. Und das interessiert mich. Ich bin im Moment dabei also auch Kraft meiner Position in Anführungszeichen, weil ich bin jetzt irgendwo, man muss mich jetzt einfach ernst nehmen, deshalb kann ich jetzt auch irgendwo andere Überlegungen einbringen. Es geht natürlich für mich nicht so, dass ich jetzt ein-

fach, es würde nicht die Möglichkeit geben, dass ich jetzt sage, Schluss mit alledem, geht natürlich nicht so, weil immer ein Fuß in diesem System, es geht in diesem System, es geht nicht außerhalb des Systems, das ist ja das Problem, man kann nicht einfach sagen, ich mein, wenn ich jetzt einfach sage, ich mache mit zwei, drei Gesinnungsgenossen eine Gruppe auf, wir machen das dann so, dann ist das irgendwo, das ist einfach zum Scheitern verurteilt. Was interessant ist, ist nur, sich innerhalb des Systems eine Position zu erobern, dh. Auch, natürlich auch, dass man permanent dieses System reflektieren muss, um zu sehen, wo funktioniert es, wie bezüglich den eigenen Anliegen, aber Entschuldigung, ich bin jetzt schon viel zu weit, viel zu kompliziert, fragen Sie mich etwas anderes. Sie wollen wahrscheinlich auch was ganz anders wissen.

I: Nein, mich interessiert schon mehr als der ökonomische Aspekt: wieviele Besucher gehen ins Museum, die Funktion von Kunst, der Umgang damit.
Kr2: Es gibt natürlich eine sehr intensive Funktionalisierung der Kunst innerhalb dieser Diskurse, und das funktioniert halt so über einen Mehrwertsgedanken, also dass Kunst an und für sich einen Mehrwert produziert, aber wenn man ehrlich ist, ich mein was für eine Art von Mehrwert ist denn das? Also es ist doch nur ein bürgerlicher Mehrwert. Das heißt einfach, dass man mehr wert ist und ins Museum geht.

I: Prestige ...
Kr2: Es ist eigentlich eine Prestigeangelegenheit. Ja, natürlich kann man eine Erfahrung machen vor Bildern und in Installationen usw., klar, das kann man schon, denk ich, das ist ja auch nicht so, dass nur Scheisse produziert würde, nicht, es ist auch nicht so, dass nur Mist geredet würde über Kunst, es gibt schon immer wieder auch, auch innerhalb, es ist ja nicht so, dass das System NUR so funktionieren würde, es funktioniert einfach zunehmend so, indem man auch irgendwo dieses Moment immer mehr weglässt, dass man halt sagt, ja, wir produzieren ihn wirklich, wir könnten aber auch jemand anderen produzieren, das wird ja alles camoufliert, dann gibt es immer diese Gewinner und diese Verlierer, und das finde ich schrecklich, irgendwann gibt es dann diesen highlevel contemporary art circus, wo alle um ein paar Galerien rumtanzen, und die Künstler sich wunderbar korrumpieren lassen, das ganze Leben dasselbe machen, das gibt's schon, es gibt ja auch innerhalb dieses Systems Sachen, die gut sind, es ist nicht so, dass das alles nur, find ich nicht, das Problem liegt mehr auf einer anderen Ebene, das Problem liegt mehr da, dass diese Funktion halt außerordentlich reduziert ist, reduziert auf gewisse Momente, die funktionieren im Museum, die auch noch gut diskursiviert, also gut durch Texte und durch Sprache aufgefangen werden, und eine Art Idealbesucher, der kommt und unter idealen Konditionen dieses und jenes Erlebnis, dann tatsächlich haben kann. Das gibt's natürlich, aber ich denke, dass Kunst schon andere Möglichkeiten auch noch hätte als diese, ich mein, das ist ja unendlich, was man an Konditionierungen erdulden muss, um mit Kunst in Berührung zu kommen

sozusagen, ich mein, man muss in diese Museen reingehen, seinen Mantel abgeben, irgendwo, darf nicht mit Taschen rein, man muss auch irgendwo 20 Franken bezahlen, dann muss man ewig durch Räume knarren, und dann muss man noch stehen bleiben, es sind soviel Leute, darf man nicht rauchen, darf man nicht saufen, kein Gelato essen, das ist ja völlig unlogisch bei zeitgenössischer Kunst, warum darf man das eigentlicht nicht, das sind doch riesige Räume, das stört doch die Leute nicht, und die Wände werden eh immer frisch gestrichen nach jeder Ausstellung, also das kann auch nicht sein, weil die Wände dann gelb würden, es gibt überhaupt keinen Grund, aber es ist einfach so eine Inszenierung einer, einer Feierlichkeit auch, die es offenbar braucht, es hat schon was Religiöses halt immer, denk ich, diese Auraschaffung, ja, also ich denk halt, das ist ein Aspekt von Kunst, der eigentlich eine Erfindung des 19. Jahrhunderts ist, und nicht sowas, was der Kunst sozusagen mit auf den Weg gegeben wäre.

I: Was für eine Rolle spielen die Künstler in diesem Zusammenhang?
Kr2: (Pause) Es gibt einfach sehr sehr unterschiedliche Künstler. Die Lustigsten sind die, die, (Pause) ich muss mich zurückhalten, um manchmal nicht ein bisschen polemisch zu werden, aber ich find, es gibt sehr viele Künstler, die machen irgendwas, dann lehnen sie sich einfach zurück und warten darauf, dass sie sozusagen rezipiert werden und ähm, ja, find ich halt langweilig, ich find, Künstler sollten auch denken, es ist ihnen nicht ausdrücklich verboten eigentlich.

I: Gibt es sowas wie Trends?
Kr2: Es gibt immer Trends. Einen Trend ausmachen, heißt immer auch einen Trend setzen.

I: Das wird ja versucht.
Kr2: Ja, ich denk, man kann sagen, Fotografie ist ein Trend zB.

I: Ich mein, Trend in die Richtung wie zB. 70er, wo das Ganze mit Politik oder Systemkritik gefüllt wurde, ob es etwas, das außerhalb der Kunst liegt auch heute ...
Kr2: Ja, da kann man sagen, da gibt's schon einen Trend. Da gibt's den Trend zum großen Kuschen vor dem Galeriensystem, das ja auch eigentlich ein Spiegel des kapitalistischen Systems ist, eigentlich ein perfekter Spiegel und äh, das ist im Moment der Trend, würde ich sagen.

I: Also es funktioniert, das System also muss man mitmachen, als Künstler, als ...
Kr2: Ja, Kuratoren auch, auch als Kritiker.

I: Und Museen bilden keine Ausnahme
Kr2: Museen zeigen da keine Alternativen auf, Museen sind grad die kleineren Museen, die größeren Museen machen sowieso nur etablierte Künstler, weil sie sich sonst vor ihren Sponsoren und Sitftungen nicht verantworten können, und die

kleinen Museen, die sind darauf angewiesen, dass sie Künstler haben mit potenten Galerien, die halt die Installationen bezahlen und den Katalog, ha, klar gibt's Ausnahmen, aber ich mein, es gibt kein Museum das irgendwo den Mut hätte mal, in der Schweiz jedenfalls nicht, das den Mut hätte, auch in Frankreich nicht, obwohl das neue Mittel das die jetzt an der Hand haben mit den FRAC´s, das nimmt mich Wunder, das kann vielleicht was ändern, die Fondation regional d´art contemporain, die gibt's plötzlich überall, oder Federation, nein Fondation, ist ganz interessant, weil plötzlich gibt es ein Überangebot an Ausstellungsorten, ja, wenn originelle Kuratoren hinkommen, kann man sich schon vorstellen, ne ich mein, es gibt auch in der Schweiz Ausnahmen, es gibt immer wieder Ausnahmen, aber ich mein, in der Regel ist das System halt schon sehr, es funktioniert halt, ich mein, wie lange kann man sich halten als kleines Museum, wenn der Kunstverein findet, was stellt ihr eigentlich da aus, und dann muss man auch noch Geld besorgen für Ausstellungen mit Künstlern, die vielleicht keiner kennt oder die methodischen Ansätze haben, die man gar nicht möchte usw., es ist schwierig, sich da zu halten, einfacher geht's, wenn man einen Künstler hat, der auch einen schönen Katalog hat usw., den man dann diesen Tanten vom Kunstverein abgeben kann, und es funktioniert halt einfacher so, sonst kann man es sich einfach nicht leisten.

I: Die Kritiker sind in diesem Sinne also nicht kritisch ...?
Kr2: Man darf das ja gar nicht schreiben, also man kann's schon schreiben, aber irgendwo, ne, die Kritik macht ja auch mit da, eigentlich, weil die Kritiker möchten ja eigentlich am liebsten in Katalogen schreiben, und damit sie in Katalogen schreiben dürfen, schreiben sie eben ganz liebe Sachen über Künstler, über die sie in Katalogen schreiben dürfen und, ja, es stimmt auch nicht überall, aber es gibt diese Tendenz dahin, ist sehr stark, dass man sich so die Hände reicht zum großen Ringeltanz irgendwo, und das ist halt ein bissel langweilig, nicht. Aber ich mein, ich denk halt, wenn man nicht zynisch werden will, dann muss man sich auch was überlegen, sonst geht's nicht. Ja. (Pause) Wir haben jetzt tausend Sachen angeschnitten, mal schauen, was Sie ...

I: Und ...
Kr2: Fragen Sie ruhig.
I: Und wenn Sie jetzt speziell an Basel denken, was haben Sie für Assoziationen damit?
Kr2: X, der macht die X Bar hier, der hat das mal sehr schön ausgedrückt: Basel hat eine Art Schnittblumenkultur, also in Basel gibt es immer nur, es gibt praktisch keine Auseinandersetzung mit dem Gestrüpp unten im Kunstbereich, sondern eigentlich nur, es werden so die Köpfe, die schönsten Köpfe von oben, Schnittblumen irgendwo abgeschnitten, und die werden präsentiert in den Museen und in den Kunsthallen usw., und das hat schon was, das ist nicht ganz falsch, ich weiß allerdings nicht, ob das nicht mit ein Fehler der Künstler ist, die halt sich für immer mehr halt in diese galeristischen Systeme hineingeraten und sich vor allem beklagen, dass es keine potente Galerie gibt in Basel, die sich für junge zeitgenössische

Kunst irgendwo sich einsetzt womit wahrscheinlich eben dann die Basler Künstler selbst gemeint sind nicht wahr, was dann aber wieder die Galerie diskreditiert usw, also es irgendwo, also am liebsten wäre jedem wahrscheinlich, also gut das ist vielleicht ein bisschen böse, nicht zitieren, falls sie mich überhaupt irgendwo zitieren, weil das ist, ich mein, ich möchte hier wohnen, ich schreibe nicht über Basel aus diesem Grund oder fast nie oder ganz selten. Äh, ja das ist halt, die funktionieren eben auch tendenziell heute so, die wären gern eigentlich als einzige in einer Galerie mit einem internationalen Programm, die vielleicht auch hier in Basel sein dürfte, aber das sagen sie natürlich auch nicht, sondern sie sagen dann einfach, wir hätten gern eine starke zeitgenössische Galerie hier, die es nicht gibt, ich mein X, ok X ist schon ein guter Laden aber irgendwo auch nicht so, hat nicht so den überschäumenden Power, den Y oder so haben, das fehlt einfach hier in Basel. Und ich meine X ist der einzige hier, der sich so ein bissel für zeitgenössische Kunst einsetzt, gut es gibt noch den X, aber der hat ein sehr spezielles Programm und dann gibt's den Neuen, in Y. (...)

I: Wenn Funktion von Kunst, wie's halt läuft, wie Sie sagen, was greift das eigentlich an, das kapitalistische System?

Kr2: Ne, es greift eigentlich nicht die kapitalistische Funktionsweise, es greift eigentlich überhaupt nicht an in diesem Sinne, ich möchte halt umformulieren; es ist das Resultat eines Bedauerns, das Kunst eigentlich für mein Leben keine Rolle spielt, abgesehen davon, dass ich damit mein Geld verdiene und das finde ich eigentlich schade, denn ich finde, es hätte die Möglichkeit, das stimmt auch nicht ganz, gewisse Kunst, man wird halt zum Experimentator, was das angeht, und ähm das ist eigentlich ein Bedauern da drüber und irgendwo ein Glaube dran, dass es eine andere Möglichkeit gäbe. Im Prinzip. Nicht ein Glaube, das tönt jetzt sehr so nach heroischer Aufopferung, es ist weniger ein Glaube, als ich bin eigentlich überzeugt, dass es eine andere Möglichkeit gibt, ich bin auch überzeugt, dass da ganz ganz viel noch zu denken und herauszufinden ist, was diese Möglichkeit angeht, was im Moment einfach nicht gedacht wird. So. Und das hat, ich mein, wir leben in einem kapitalistischen System und ich finde viele Auswüchse dieses Systems idiotisch und aber ich mein, ja.

I: Es ist nicht die Ursache für die Behinderung.

Kr2: Im Moment sieht es eben so aus, als ob wir uns damit abfinden müssten, dass wir da drin leben und also, ich mein, ich möchte mir ja nicht das Leben zur Schnecke machen, nur weil ich finde, ich mag nicht in einem System leben, das im Moment eigentlich divien (?) ist, sozusagen nicht, ich möchte lieber einfach so meine Arbeit so verstehen, dass ich das Gefühl habe, ich bin nicht NUR ein Diener dieses Systems, ich bin nicht nur einfach einer, der funktioniert innerhalb von diesem System, sondern ich hab meine Ansprüche an die Kunst, die auch funktionieren würde, wenn wir in einem kommunistischen System leben würden oder in einem zu definierenden wie auch immer System. Ne, ich mein, es ist irgendwo, ja ich

mein, aber da sind wir schon wieder bei einem anderen Thema, ich bin auch ein bissel schwatzhaft vielleicht auch, ich mein, ich find das kapitalistische System eigentlich, ich finde es nicht so schlecht, weil es hat ja auch den Wohlfahrtsstaat hervorgebracht im Prinzip, also eine Art, also der Mensch, wenn man es ein wenig blöd sagen will, begibt sich in das kapitalistische System, weiß aber dieses System hat diese Fehler, und dann schafft es aber zum Ausgleich diesen Wohlfahrtsstaat, als Gedanken und das hat ja eigentlich auch ganz gut funktioniert, so noch bis vor kurzem, auch jetzt funktioniert es ja auch noch so ein bisschen, aber in dem Moment wo natürlich der Wohlfahrtsstaat zu einem antagonistischen Prinzip wird vom kapitalistischen System, da wird es schon unheimlich, aber das ist eine andere Diskussion, und da kann ich eigentlich nur als Stimmbürger oder als gelegentlich Fluchender, ich mein, ich könnt in die Politik gehen, ich mein, wir haben ja schon die Ruth Dreyfuss bei uns in der Schweiz und die macht das schon so super, da braucht's mich gar nicht mehr.

I: Wie versuchen Sie denn Ihren Beruf zu sehen?
Kr2: (Pause) Wie versuche ich meinen Beruf zu sehen? (Pause) Was meinen Sie, wenn ich schreibe, oder wenn ich über Kunst nachdenke? (lacht)

I: Wenn Sie schreiben
Kr2: Wenn ich schreibe, dann versuche ich einfach, ja, ich versuch halt so auf der Ebene meiner Zweifel zu bleiben nach Möglichkeit. Was nicht immer möglich ist. Und ich glaub, ich hab mal für mich Authentizität in Anführungszeichen so definiert: eine Arbeit auf der Ebene der eigenen Zweifel. Auch der Zweifel am eigenen Vermögen und an der, das tönt jetzt alles wahnsinnig heroisch, aber ich mein Zweifel auch im Sinne eines Zweifels an der Gültigkeit der eigenen Wahrnehmung usw., also ich glaub, das ist einfach wichtig, dass man irgendwo, sich sagt, dass man diese Mischung macht aus mir, ich sehe DAS, weil ich diese und diese Erfahrung gemacht habe, auch vor Bildern usw., aber es ist nicht, es ist nicht gültiger als was Du siehst, das ist eigentlich so die Grundidee, und das ist für mich sehr wichtig, dass das beides drin ist, aber eben auch, dass ICH das sehe, und dass das auch variabel ist, und dass ich das auch so sehe, ohne dass das für irgend jemanden verpflichtend wäre, mir da jetzt zu folgen.

I: Also eher so etwas wie ein Hilfestellung für jene, die nicht so viel Zeit darauf verwenden, um es wirklich nachzudenken ...
Kr2: Auf das läuft's wahrscheinlich raus. Ein Ausgehtipp für Bildungswillige. (Pause) Ja, ich mein, ich weiß ja, wie Artikel gelesen werden. Ich mein, ähm, sie werden eigentlich nicht gelesen. Verglichen mit dem Aufwand, den man treibt, sie zu schreiben, ist die Sorgfalt beim Lesen lächerlich in der Regel, außer die Leute, die betroffen sind, die lesen das dann fünf Mal ganz genau, dass sie, ja ne, (Pause) tja, im Prinzip sind sie ne Mischung aus (Pause) aus eine Art Theorie so anrichten, und Ausgehtipps abgeben vor allem in Zeitungen, wobei sich ja nur Zeitungen eine

kritische Kultur leisten können. Ich muss ihnen mal das Manuskript schicken, da steht das auch drin warum usw., weil Kunstzeitschriften können das nicht, aus dem einfachen Grund weil sie schon, also abgesehen davon, dass die meisten Kunstzeitschriften von Inseraten usw. abhängig sind, oder überhaupt irgendwelchen Galerienvereinigungen gehören usw., die das natürlich überhaupt nicht wollen, dass man da einen kritischen Disput loslässt, abgesehen davon können sie es nicht, weil es entweder, also wie das Kunstbulletin die Besprechungen vor der Ausstellungsvorbereitung schreiben, kann man nicht kritisch sich auseinandersetzen mit einer Ausstellung, die man nicht gesehen hat, auch wenn man das Gefühl hat, man könnte es eigentlich schon aber gut, kann man nicht machen, oder ist wie beim Kunstforum, dass die Artikel drei Monate nach Schließung der Ausstellung erscheinen, und dann ist auch die Kritik irgendwo ja, die ist dann geschenkt, weil ja was solls, das ist, man kann es nicht mehr kontrollieren, sich eine eigene Meinung bilden, man kann nicht mehr sich auch in Reibung begeben zu dem, was da geschrieben wurde in irgendeiner Zeitung, man kann das nur in einer Zeitung, und ich in Artikeln wiederum beschränkt. (Pause) Ja, ich schick Ihnen das mal. Es ist sozusagen in der Beta-Version. Text ist fertig, Layout muss noch. (...) Es ist wahrscheinlich alles ein wenig ungenau, aber Sie könnnen mich ja nochmal per Mail oder so fragen, es ist leider ein Thema, wo ich doch ziemlich viel dazu zu sagen habe, glaube ich, zu diesen Rezeptionsgeschichten. Ich dachte erst, ich wüsste gar nicht, was sagen, weiß ja nicht so viel zu sagen über die Basler Szene, es ist so, ich kenn mich auch nicht so aus da.

I: Es ist ja eh mehr...
Kr2: Der Aufhänger.

I: Ja. Ich nehme nicht an, dass es hier was speziell Anderes gibt.
Kr2: Ja, ne.
I: Danke für das Gespräch.

TRANSKRIPTION Ku III
Bereich: Kuratorin; **Ort:** (ihre eigene) Wohnung ; **Dauer:** 50 min.; **Alter:** 30; **Geschlecht:** w

I: Was machst Du im Kunstbereich?
Ku3: Also ich bin Kunstvermittlerin, ich bin eigentlich von der Ausbildung her Kunsthistorikerin, hab bis knapp bis vor dem Lizenziat studiert, dh. ich hab die Diplomarbeit gemacht, aber Prüfungen fehlen noch. Und arbeite aber selten historisch sondern organisiere Ausstellungen und Anlässe usw.
Das heißt, ich rutsche jetzt eigentlich in eine Rolle rein, die normalerweise freischaffende Kuratorin genannt wird. Ich habe als wissenschaftliche Assistentin eine kleine Stelle am Museum gehabt und bin dann aus dem Museum raus und in den

Vorstand von X. X, das sag ich vielleicht der Ordnung halber, ist ein Verbund von v.a. Kunstschaffenden, die zusammen einen Raum betreuen, wo man Ausstellungen veranstaltet und Konzerte gemacht werden, und es hat traditionellerweise immer auch ein paar TheoretikerInnen dabei gehabt. Ich bin dort hinein, und habe wie die anderen auch unentgeltlich Programme veranstaltet, habe aber auch noch eine Stelle übernommen, die eine Stiftung zahlt, die für die Koordination verantwortlich ist. Die Koordination ist entlohnte Arbeit. Und für das habe ich mich selbständig anmelden müssen, weil ich da die ganzen Sachen selber abrechnen hab müssen. Und über das bin ich eigentlich auch in ein Selbstverständnis hineingekommen, es ist zwar eine Organisation gewesen, für die ich gearbeitet habe, aber weil die inhaltliche Arbeit nicht bezahlt wurde, habe ich gelernt, mich sehr auf meine Interessen zu konzentrieren und auch bei jedem Interesse zu schauen, welches ist das geeignete Gefäß, macht man Vorträge, muss man ein Buch machen, muss man Ausstellungen machen, ein Kinoprogramm, egal. Also auf meine Inhalte konzentriert bleiben, und Gefäße entwickeln, das ist mein Lernprozess gewesen an diesem Ort. Wenn man in einer Institution arbeitet, hat man ja die Gewohnheit, dass es gegeben ist, dass man Ausstellungen macht, dann muss man sie noch füllen, sehen, wer sie macht, und das hat den Boden gegeben in das quasi Freischaffende hineinzugehen, schauen, ein Thema aufzugreifen und ein Projekt daraus zu machen, probieren zu finanzieren, oder eingeladen zu werden für etwas Bestimmtes. Es gibt verschiedene Formen eigentlich, wie ein Projekt anfängt, ob man selber die Initiative hat oder eine Einladung von außen bekommt.

I: Von wem bekommt man eine Einladung zB.?
Ku3: Jetzt ist etwas relativ Seltenes, das ist eine Initiative gewesen vom Basel-Land, 3 Kunstvereine in der Agglomeration von Basel-Land, die hatten selber die Idee, sie wollen ein großes Projekt machen. Und sie haben dann um Geld angefragt beim Kanton und der Kanton, also das Ressort Kulturell, hat ihnen die Auflage gemacht, jemand Professionellen zu engagieren. Auf das hin haben sie einen Wettbewerb gemacht mit 30 eingeladenen KuratorInnen, und haben, glaube ich, 9 Projekte bekommen und eines ausgewählt. So habe ich den Auftrag bekommen, das zu machen. Ich habe in einem frühen Stadion jemand zweiten dazugeholt, dh. bei jedem größeren Projekt, das ich gemacht habe, habe ich zusammengearbeitet mit Kunstschaffenden, einmal mit einem Bildhauer, einmal mit einer Performance-Künstlerin, also zusammen kuratiert. Das ist so eine Einladung gewesen.

I: Also die Kunstschaffenden haben ebenfalls als Kuratoren gearbeitet?
Ku3: Ja. Das ist eigentlich das System, aber ich arbeite ja jetzt mit dem Y zusammen, der auch Kurator ist, wenn man so will, ist, also es gibt grad in Basel eigentlich eine starke Gruppe oder nicht eine Gruppe, eine Tradition ist auch ein wenig viel gesagt, aber es gibt mehrere Kunstschaffende oder es gibt auch mehrere Orte, wo Kunstschaffende einen Rollenwechsel machen können. Im Produzieren von Veranstaltungen für andere Leute oder auch von eigenen Veranstaltungen, also es

gibt ja eigentlich das Phänomen von der Produzentengalerie schon länger, es hat auch viel zu tun mit dieser Bewegung in New York wo Kunstschaffende die Räume besetzt haben und von dort aus angefangen haben zu veranstalten, und hier hat also der X-Raum jetzt hat auch so eine lose Verbindung mit dieser Bewegung. Also X ist selber auch eingemietet. Und jetzt sind dort Kunstschaffende, die selber Veranstaltungen machen. Und ab und zu die eigene Arbeit einbeziehen, aber eigentlich geht's drum, einen Versuch zu machen, die eigenen Themen je nachdem in anderen Formen zu verfolgen, und eben geht es auch um eine Art Untersuchung oder einem besseren Verständnis von einem Betrieb: was gehört dazu, was muss man machen.

I: Es ist also eine Plattform und die Finanzierung muss man selber ...
Ku3: Der X ist organisiert als Verein, und wenn man im Vorstand vom Verein ist, dann muss man bei gewissen Dingen gratis mitarbeiten und kann dafür seine Projekte drin machen. Und die Finanzierung ist so eine Mischrechnung, dadurch dass es jetzt festangestellte KoordinatorInnen gibt oder eben nicht angestellt, sie sind selbstständig erwerbend, aber durch das, dass es jetzt die bezahlten KoordinatorInnen gibt, kümmern die sich um einen großen Teil vom Geld.

I: Weil es größer geworden ist?
Ku3: Ja, weil es größer geworden ist und weil man mit größeren Stiftungen oder für größere Beträge auch eine Beziehung aufbauen muss, eine Kontinuität, seht mal, jetzt haben wir schon drei Jahre lang gut gearbeitet und ihr habt uns nie etwas gegeben, jetzt gebt uns mal was, schaut wie toll das mit dem geworden ist, jetzt das nächste Jahr auch noch, also es ist so eine ganz allmähliche Aufbauarbeit. Und mit den Stiftungen gelingt das ein bisschen. Die Stadt Basel ist ein wenig im Clinch, Stadt Basel tut eigentlich vergleichsweise wenig für die lokale Szene auf einer institutionellen Ebene, sagen wir mal, ich mein, sie haben die internationale Ebene gedeckt mit dem Museum für Gegenwartskunst, sie haben internationale und regionale Bedeutung in der Kunsthalle, auf der Lokalebene, Subventionsnehmer ist zur Zeit X, und das bekommt aber nur 60 000 Franken, das ist sehr wenig. Und ist halt auch eine bestimmte Generation, die in die Jahre gekommen ist, und darum ist die Stadt Basel eigentlich immer unter Druck, sollten sie doch vielleicht haben, was andere Städte haben, explizit städtische Ausstellungsorte im Prinzip. Und der X-Raum hat einen Teil dieser Funktion sicher wahrgenommen. Bekommt aber immer neu erkämpft, irgendwelche maximal 10 000 Franken. Also es hat mal eine Startfinanzierung gegeben, aber ähm, aber ja, die Gruppe im X ist sicher, wo man sich über die Gruppe legitimieren kann, wo man ein wenig geschützter Erfahrungen machen kann, und es hat vor mir auch schon andere gegeben, KunsthistorikerInnen, die eigentlich dort den Schritt gemacht haben, wirklich jetzt ins Zeitgenössische hinein. Also ich habe schon vorher zeitgenössisch gearbeitet, im Museum, aber jetzt wirklich selber explizit Themen bearbeiten, das ist eine Art auch eine Ausbildungswerkstätte, wenn man so will, für Leute wie mich.

I: Weil es sonst keine Ausbildungsmöglichkeiten gibt?

Ku3: Nein, gibt es eigentlich nicht in der Schweiz, so explizit, vor allem im Kunstbereich, also was jetzt gerade aufgebaut wird, was ich sehr toll finde sind die Kulturmanagement-Studien, das ist allerdings Nachdiplom und sehr teuer, aber ähm, das ist sicher, und ähm sie probieren jetzt, glaube ich, auch vermehrt zu vermitteln, Kuratorius-Studies, nennen sie es jetzt so als Arbeitstitel, bin ich nicht auf dem neuesten Stand, an der Schule für Gestaltung, aber dort ist es studiumsbegleitend für Kunstschaffende, also das was ich vorher beschrieben habe, dass es für Künstler wichtig ist und für Künstlerinnen, auch mal den Rollenwechsel zu machen, das haben sie jetzt via Schule langsam auch erledigt.

I: Es ist zu begrüßen, wenn der Beruf geschützter wird, oder? Wie ist denn der Andrang eigentlich?

Ku3: Ja ähm, noch schwierig, geschützt würde ich eigentlich nicht unbedingt sagen, also ich bin selber jemand, ich habe jetzt zwar die Uni gemacht aber erstens, gut es fehlt mir der Titel noch und der ist nicht unproblematisch für mich, weil die Arbeit, die man dort machen muss, hat dermaßen wenig zu tun mit dem, was ich hier machen muss, und ich bin an der Uni dermaßen schlecht vorbereitet worden auf meinen Job jetzt, dass es, also in die Uni habe ich wenig Vertrauen, auch ein Ausbildungsgang, mir macht ein wenig Sorgen, diejenigen noch mehr auszugrenzen, die einen eigenen Weg gegangen sind. Kuratoren und Kuratorinnen, die mich inspirieren, sind häufig nicht Kunsthistoriker explizit, oder ähm haben irgendwie einen großen Rucksack an Schulbildung, also. Und dann ist noch eigenartig, es gibt noch immer viel Bewerbungen auf Stellen, es gibt sehr viele Kunsthistoriker und Kunsthistorikerinnen, aber es gibt doch eigentlich nicht wahnsinnig übermäßig viel, die dann wirklich explizit zeitgenössisch schon gearbeitet haben. Also es gibt viele, die als Studienabgänger beschließen, ok jetzt krieg ich die Stelle, und die sind dann halt zum großen Teil auch im Zeitgenössischen und dann fangen sie da an. Es gibt solche, die checken es sofort, und es gibt solche, die checken es nie, aber ich weiß nicht, ob man das in einer Ausbildung vermitteln könnte. Meine Erfahrung ist, ich bin grad jetzt zur Zeit auf der Suche, ich hab noch verschiedene Rollen halt und eine Rolle, die ich auch noch habe, ist, dass ich freiwillig im Vorstand des X bin, dh. Kunstverein X. Und dort suchen wir grad grundsätzlich einen Kurator und einen Gastkurator für eine Ausstellung im kommenden Jahr, und das ist dann doch schwierig. Also profilierte freischaffende Kuratoren gibt es jetzt also nicht haufenweise und Bewerbungen sind es jetzt 35 gewesen.

I: Also man schreibt das aus, und ...?

Ku3: Ja, also beim Gastkuratorium probiere ich gezielt, interessante Leute anzufragen und die sind eigentlich ausgebucht.

I: Also die kennt man, weil sie schon mal was gemacht haben?
Ku3: Ja genau, die mir irgendwann mal aufgefallen sind oder so. Und ähm, wenn man´s ausschreibt auf die Stelle hin, dann haben sich relativ wenig beworben, scheint mir, 35 ist nicht viel in dem Sinn für eine interessante Stelle. Das hat ein bisschen damit zu tun, dass wir eine schlechte Presse hatten, es hat nach Ärger gerochen, vielleicht haben sich ein paar abschrecken lassen und sehr viel Stellen werden im Moment gerade neu besetzt, also in der Schweiz gibt's eine richtige Rochade im Moment. Also kommen mir spontan gerade 8 Häuser in den Sinn, die ein Stelle zu besetzen haben.

I: Und der Ruf des Hauses beeinflusst den Ruf des Kurators?
Ku3: Klar.

I: Und der Aufgabenbereich einer KuratorIn ist die Ausstellung zu organisieren ...?
Ku3: Da ging's um EIN Ausstellungsprojekt, ja.

I: Und dabei einfach alles machen?
Ku3: Konzept, Organisation genau, wir hatten im Grunde genommen den Raum und etwas Geld und das Thema. Und es ist eine Kooperation mit anderen Institutionen. Und weil wir zur Zeit keinen Kurator haben oder Kuratorin, müssen wir jemanden finden, der uns in der Verlegenheit das in dieser Zeit macht. Und es ist nicht, also, selber als Kuratorin lebe ich in der Vorstellung, es gibt tausende, und sie sind alle besser als ich, aber wenn es konkret darum geht, jemanden zu finden, dann ist es gar nicht so einfach, so kann man das vielleicht sagen, ja. (Pause)

I: Und die eigenen Ausstellungen von Dir, schaut man da zuerst auf das Thema oder zuerst auf die Auswahl der Künstler?
Ku3: Also, ich in meinem konkreten Fall, also wenn ich den Raum habe so wie im X, da ist es schon darum gegangen, mit bestimmten Leuten zusammenzuarbeiten. Da habe ich mich für Einzelausstellungen interessiert am Anfang, weil ich ehrlich gesagt Einzelausstellungen einfacher finde und häufig besser, weil sie einfacher sind, also ich finde Gruppen sind etwas sehr anspruchvolles oder auch thematische Sachen. Da ist es auf einen Raum bezogen gewesen. Im Moment bin ich in zwei Projekten, und da ist an beiden Orten eigentlich als erstes mal ein Titel gestanden. Und dann hat grad sofort das Gespräch eingesetzt auf einer kuratorischen Ebene mit den Kunstschaffenden, und dann haben wir eigentlich so Themen angefangen zu entwickeln, und dann haben wir angefangen, Leute einzuladen. Und die Leute modifizieren dann die Themen, es kommt dann wieder ganz anders, aber so eine Frage, das ist vielleicht eine Grundhaltung, die ich habe, ich habe eine Frage und gehe dann relativ früh mit dieser Frage ins Gespräch mit KünstlerInnen und Künstlern.

I: Was wäre zB. so eine Frage?

Ku3: Also soll ich das andere Projekt noch erzählen? Also das andere Projekt ist die Initiative eigentlich gewesen vom X, der hat das Projekt lanciert eigentlich. Den Anstoß hat es schon gegeben, dass man gesagt hat, ja es gibt immer die freien Kunstprojekte, also das gibt es innerhalb des Wettbewerbs für Leute wie mich, als die einzige Möglichkeit direkt Geld zu kommen, also es gibt immer 40 000 Franken reserviert für Projekte, und da können sich Kunstschaffende bewerben oder Teams oder was immer, und wir haben sowas wie einen Termin gebraucht für ein Projekt, wo wir schon lange drüber geredet haben, es endlich mal zu lancieren. Da ist der Titel gewesen „xxx", und die Frage ist gewesen: wir haben so viele Kunstprojekte beobachtet, die probiert haben, auf die soziale Struktur einzugehen, oder auf die Architektonische visuell irgendwie zu reagieren, sich so ganz zu engagieren und sich zu vernetzen mit den Orten, für die sie entstehen. Also so: Kunst ist das Leben und Leben ist Kunst, in dieser Tradition drin. Und der X als Bildhauer selber, aber auch ich als Betrachterin, haben so was wie einen Hunger entwickelt auf Kunst, die nicht zuerst links und rechts schaut sondern einfach loslegt, oder sich halt die Orte, die sie braucht, selber erschafft. Also es ist einfach etwas, das ich, die ich sehr vernetzt arbeite auch sehr bewundere, wenn das jemand kann, sich den Ort, den Idealort für seine Kunst auch selber ausdenken. Und der Ort kann sich in einem Bild formulieren oder in einem Modell oder in einer Erzählung, es gibt Leute, die seit Jahren so eine fiktive Welt bauen zB., und, ähm, es gibt natürlich Leute, die Lücken in der Zeit oder in der Oberfläche der realen Welt aufsuchen und finden, solche Sachen, die wie anachronistisch oder fremd wirken, und die dafür eine Empfindlichkeit haben. Das ist, wenn man so will, die Frage gewesen, und da sind wir dran. Angefangen hat es mit einer Gruppenausstellung und einer kleinen Publikation, jetzt sollte es dann mal ein Filmwochenende geben, und das ist so, dass man damit im Hinterkopf herumläuft und immer mal wieder etwas sieht, das reinpasst. An sich braucht man ein konkretes Projekt und eine konkrete Deadline, um wirklich mit diesen Leuten das Gespräch zu vertiefen, um zu sagen, bis dann müssen wir das machen, was könntest Du machen, damit es auch wirklich produktiv wird. Lang ist es einfach eine Art Gespräch und dann sollte es etwas auswerfen, ja.

I: Also man muss sich zuerst klar sein, welche Richtung, trägt es dann an die Leute und daraus entwickelt sich so eine, ja, Eigendynamik?

Ku3: Genau. Genau. Und das ist jetzt etwas, was ich im Moment sehr schätze am Freischaffende-Sein, dass man die Zeit hat, und dass es einen halt zwingt, es zwingt einen, sehr authentisch zu sein im Interesse, also es kommt kein Lohn von selber rein, das gibt auch Dampf, aber auch einfach: Ich muss für alles Argumente haben, ich muss Dossiers verschicken, die überzeugen, damit ich Geld bekomme, das ist zwar sehr hart und ich denke in ein paar Jahren werde ich todmüde sein und es nicht mehr schaffen, aber im Moment finde ich, tut es noch gut, weil ich nicht in dieser Verlegenheit bin, dh. ich habe noch zwei Monate, was zeige ich und der ist

noch angesagt oder jener wäre jetzt heiß oder so, also man arbeitet auf die Art nicht für einen Markt, sondern man hat, man muss die Nachfrage auch immer zuerst schaffen für sein Projekt. Darum finde ich es eigentlich noch eine gute Kur als Kuratorin durch diese Zeit durchzugehen, was nicht heißt, eben, dass man nicht sehr müde werden kann.

I: Weil es anstrengend ist?
Ku3: Weil es sehr anstrengend ist, ja.

I: Auch weil man keinen gesicherten Status hat?
Ku3: Ja, man muss eigentlich immer wieder von Null anfangen. Und das ist jetzt etwas, also ich selber bin noch nicht müde, aber ich mach's auch noch überhaupt nicht lange, ich habe erst gerade angefangen, wenn man so will, aber ich weiß zB., der X ist jemand enorm Renommierter als freischaffender Kurator, auch er muss genau das: Immer wieder neu anfangen, also er hat sich natürlich schon einen Namen und ein Vertrauen geschaffen, aber jetzt, wenn ich das Projekt zB. mache für Basel-Land, dann schaffe ich natürlich auch Kontakte vor Ort, und wenn ich dort ein Haus hätte, dann könnte ich den wieder anrufen, aber so muss ich halt die Kontakte an einem anderen Ort wiederfinden.

I: Also es ist ein sich entlanghanteln und sich ein Netz schaffen?
Ku3: Genau.

I: Und es ist zeitlich begrenzt, irgendwann will man in eine Institution?
Ku3: Das wär sicher ein Argument für eine Institution, finde ich, und zwar ein Netzwerk außerhalb von der Kunst oder fast außerhalb. Das Netz zu anderen Künstlerinnen und Künstlern oder zu anderen Kuratorinnen oder zu anderen Galerien kann ich mitnehmen, das ist etwas, das sich immer mehr verdichtet, aber die zum Bauverwalter von dieser Gemeinde und eben begrenzt auch die zu gewissen Stiftungsleuten, zu Sponsoren, Materialsponsoren, die muss man eigentlich wieder neu schaffen. So ist das ein bisschen die Erfahrung, die ich gemacht habe.

I: Wie würdest Du das zeitgenössische Kunstgeschehen in Basel einschätzen?
Ku3: Basel, hm, es ist schwierig, weil ich so ein Teil davon bin, dass ich das nicht so objektiv, ähm, also ich finde, es gibt eigentlich sehr viel interessante Kunstschaffende in Basel, also ich habe gemerkt, ich bin anderswo in einer Kommission, wo man merkt, dass ich viele Basler vorschlage, auch aus Überzeugung, dass sie gut sind und nicht weil ich das Gefühl hätte, ich müsste sie jetzt dorthin zerren. Von dem her ist es interessant, aber ähm, wie soll ich sagen, so richtig lebendige Orte gibt es nicht soviel, in dem Sinn mit Ausstellungsprojekten oder dass man Arbeiten auch sieht, also größere Öffentlichkeit, also ich sehe sehr viel, aber ich bewege mich auch in den Ateliers. Also ich finde es relativ schwierig, und dann bin ich auch nicht so kompetent, darüber zu reden, weil vieles, was sich zeigt, zeigt sich

abends in irgendwelchen Szenenzusammenhängen, wo ich dann wiederum nicht mehr so unterwegs bin, ich bin eine Frühinsbettgeherin. Was ich eigentlich daran schätze an Basel ist schon, dass es gute Leute hat und eine gewisse Größe, ich meine, Bern ist zB. auch interessant, aber es sind wirklich immer dieselben 20 Leute und die kennen einander und sehen sich bei jeder Vernissage, so ist es in Basel nicht, man kann durchaus, es gibt durchaus verschiedene Szenen ein bisschen, man kennt sich zwar, aber es gibt die, die einem näher sind, und die einem weniger nah sind, ich bin allen ein wenig nah, ein wenig fern, aber es gibt schon verschiedene Biotope, also es hat eine gewisse Größe, es hat aber nicht die Erhitztheit von Zürich. Ich schätze das noch. Ich schätze noch ein bisschen den Standort. Ich finde Zürich hat eine große Sogwirkung, ganz entscheidend, es passiert dort und nicht in Basel, aber mir tut es noch gut, es ein bisschen aus der Distanz mitzubekommen. Aber so wie ich arbeite, ist es auch nicht so, dass Zürich so fest zu einer anderen Szene gehörte, also mein Einkreisgebiet ist schon Genf und Zürich und so, so weit gehe ich auch regelmässig in Ausstellungen, also mein Einzugsgebiet ist größer, und ich denke die, die wirklich professionell in dem Bereich arbeiten, denen geht es ähnlich. Was kann ich noch sagen? Was Basel ganz massiv fehlt, sind Galerien. Und da ist es noch schwierig. Ich glaube eigentlich nicht, dass es so eine intensive und lebendige Galeristenszene haben kann in Zürich und in Basel, das ist wirklich ein größerer Prozess, dass sich auch das konzentriert um ein Zentrum, und Basel ist einfach in dem Einzugsgebiet, ich glaube man muss nur ein paar Stunden in den Zug sitzen, und schon nimmt man das als eines wahr. Und darum verstehe ich eigentlich auch die Galerien, die abwandern. Aber es ist für Basel eigentlich hart. Es war jetzt ganz lang still, die einzigen, die wirklich noch jüngere zeigen und wirklich sehr spannend sind, das sind X, die eigentlich nicht diese Generation sind, neu gibt's den Y, der probiert eigentlich seine eigene Generation zu zeigen, probiert eine Lebendigkeit wieder herzubringen, sonst finde ich es schon sehr ruhig.

I: Und jenseits der Galerien?
Ku3: Für die lokale Kunstszene ist die Kunsthalle sicher eine wichtige Adresse. Das Musem für Gegenwartskunst hat einfach ein bisschen zu wenig Bezug zur Stadt aufgenommen, es gibt ja einfach den festverankerten „X-Preis", der eigentlich das macht, was quasi das Geschenk ist an die städtische Kunstszene. Im Museum für Gegenwartskunst gibt es häufig schon eine Ausstellung, die ein bisschen abfällt gegenüber den anderen Sachen die man zeigt, weil es häufig nicht mit derselben Sorgfalt gemacht ist, vom Museum her und schon auch, weil, sagen wir mal, die Konkurrenz schon sehr groß ist, weil sie auch sehr nahrhafte Arbeiten haben von sehr arrivierten Künstlern, und es schwierig ist, daneben mit einer Diainstallation zu bestehen. Von dem her ist es immer ein wenig eine artifizielle Situation. Und sonst ist es halt nicht ein dynamischer Ort für die Stadt, es ist durchaus ein international wahrgenommener Ort, die Kataloge liegen in den wichtigen Museen auf, und alles Schaltjahr gibt's oder hat es ein Symposium gegeben, wo viele wichtige Leute von auswärts angereist sind, aber ich glaube nicht, dass sie das Gespräch mit der Stadt

aufgenommen haben. Oder überhaupt das Kunstmuseum. Und was sie in Sachen Vermittlung leisten, ist absolut kümmerlich, also da hat jedes Provinzmuseum eine engagiertere Kunstvermittlung. Da sind natürlich alle sehr gespannt, wie es weitergeht. Das Museum für Gegenwartskunst krankt meiner Meinung auch daran, dass es keine, also das ist ganz etwas Äußerliches, aber das Büro von dem Museum ist nicht im Museum selber, und man kommt häufig hin und merkt, da ist niemand mehr durchgegangen seit Wochen, also es ist einfach nicht mit Lebendigkeit gefüllt, und es hat damit zu tun, dass alle Schaltjahre ein Fremdanlaß da drinnen ist, ein Konzert oder so, sobald dort irgendein Anlaß stattfindet, entweder Vernissage, es hat sofort irgendwas Volkshochschulmässiges, Achtung pädagogisch, aber ich glaube, also dort bricht jetzt sicher eine neue Ära an. Darum finde ich, wenn man jetzt Basel anschaut, dann finde ich es erstaunlich wenig präsent im Gespräch. Da ist die Kunsthalle sicher sehr viel wichtiger, also die hat auch eine andere Geschichte, aber ja. Was gibt's dann noch, ja das Klingental gibt's, das halt also einfach noch besetzt gehalten wird von einer älteren Generation, die sich das damals erkämpft hat, und nachher gibt es, natürlich noch wichtig, die Künstlergruppen, rund um die Schule, die halt irgendwie ihre eigenen Gefäße schafft, so ein bisschen Underground oder am Rand häufig, und dann gibt's noch relativ viel Leben, eben in diesen neue Generation-orten, aber das sind eigentlich alles Orte wo die bildende Kunst eher einen schweren Stand hat. Eher Musik, vielleicht mal Performance, Theater, Lounge, Video, Film, mehr ereignisorientierte Sachen. Dann noch die X-Bar ist sicher schon ein Ort, der wichtig ist für die Szene. Dort wird eine kleine Arbeit immer wieder gezeigt, sind schon größere gewesen, Installationen, jetzt sind sie vielleicht ein wenig müde geworden, jetzt heißt das Konzept Loop-Pool, dh. immer drei Videos, darum Pool, die jetzt halt als Loop funktionieren. Häufig Videos, aber das gibt's schon seit der Gründung, dort, immer wieder. Es hat aber schon Installatives gegeben. Y hat mal eine große Westernbar gebaut mit Flügeltüren und Hokker, aber eben der Z sagt, es geht um Kunst im Tumult, und häufig geht sie dann halt unter im Tumult. Ja, dann gibt's noch den Performance-Index aber das ist eine lose Gruppe von Veranstaltern, die alle zwei, drei Jahre so ungefähr ein internationales Festival gemacht haben für die Performance-Kunst und jetzt gibt's neu noch die ganzen Institutionen mit X-Video, ich bin halt auch nicht selber Videoschaffende, die könnten mehr sagen, was für Auswirkungen das auf die Stadt hat. Die X-Video ist ja noch nicht wirklich angekommen, die sind noch so darauf konzentriert gewesen, in Windeseile das herzuschaffen, da ist noch nicht so viel passiert, die Y, das kann ich noch nicht so richtig abschätzen, ich seh, dass sie es versucht, sie versucht sich ja ganz international, avantgardistisch auch, wenn man will, sich zu lancieren, theoretisch, aber sie zeigt zT. ganz rührend junge Leute aus der Region, und wo sie sich eigentlich situiert, ob das zusammengeht, wirklich in dem Sinn Arbeiten zum Anschauen, oder auf dem Netz, so wirklich nahrhafte, hab ich nicht gesehen, ist aber wohl auch noch zu früh.

I: Für eine Kuratorin ist es auch immer wichtig zu sehen, was so läuft, sich die Ausstellungen anzusehen?
Ku3: Hm.

I: Wie bildet man sich ein Urteil? Schaut man eher drauf, wie die Ausstellung gemacht ist, oder?
Ku3: So wie ich das mach, wie mach ich das? Ja schon, ganz unterschiedlich, also eins ist, ob mich die Frage interessiert, ob überhaupt eine Frage sichtbar wird, zwar nicht nur in Gruppensachen, auch sonst, es ist nicht zwingend, jemand zu zeigen, aber einfach, ähm, also ist überhaupt ein Kurator oder eine Kuratorin spürbar hinter der Arbeit vom Künstler, sei's jetzt weil sie vorher oder nachher schon etwas zeigen, was interessant ist, hintennach neben dem anderen zu sehen, also man kann auch etwas verfolgen über mehrere Ausstellungen lang, oder also wenn sich so etwas verdichtet, dass etwas deutlich wird, als Interesse oder so, das finde ich sicher interessant, und dann, ja, ob die Ausstellungen gut gemacht sind, oder häufig ist es auch eine Frage, es gibt Kuratoren und Kuratorinnen, die tolle Ausstellungen machen mit genau denselben Künstlern, von denen anderswo nicht so tolle Ausstellungen gemacht wurden. Ein Beispiel war bei X, Y hat alle jungen Schweizer gezeigt, die alle anderen auch zeigen, die in allen Stipendiatenausstellungen auch zu sehen sind, aber in seiner Ausstellung sind einfach gute Arbeiten entstanden, oder für seine Ausstellungen. Und es ist schon ein Zeichen, dass da irgendwer dahinter ist, der den Prozess, der dahinter ist, gut begleitet.

I: Also Engagement ist wichtig?
Ku3: Engagement, aber auch richtig dosiertes Engagement. Also nicht die eigene Idee durchdrücken, so dass die Arbeiten, die entstehen, die Idee des Kurators illustrieren, aber auch nicht einfach sagen: machts mal, das kommt schon gut. Und ich bin jetzt grad in New York an einer Tagung, also da sind auch Künstlerinnen und Künstler, sehr unterschiedlich was sie an Begleitung brauchen. Den einen lässt man am besten machen, der andere ist ganz unsicher und wäre froh um Rat.

I: In dieser Tätigkeit ist man also ziemlich nah am Künstler, der Künstlerin, ist man dann in der Betrachtung auch nahe daran, oder ist die Betrachtung wieder was anderes, kommt das Kunstwerk extra in Sicht?
Ku3: Ja, das ist eigentlich noch eine interessante Frage, ich merke schon, dass ich sowas wie verschiedene Blicke habe, also dass es eigentlich ein wichtiger Schritt ist, auch auf die eigene Arbeit wieder versuchen so den BetrachterInnenblick zu werfen. Wenn man das jetzt alles nicht weiß, dass er wenig Geld gehabt hat, dass das Kind krank war, dass er eigentlich noch was ganz anderes hat wollen, dass er supertolle Gedanken hat und so weiter, was kommt noch rüber von dem, wenn man dann davorsteht. Und quasi neutral, das ist irgendwie schon ein anderer Blick weil er einfach auch nicht den Prozess, der zur Arbeit führt, fokussiert, sondern das Objekt halt oder die Aufführung, wenn es eine Performance ist, das Werk, ja das Werk. Und während dem Kuratieren bin ich nicht immer primär für das Werk en-

gagiert, sondern sehr auf den Prozess, den man zusammen durchlebt auf so eine
Arbeit hin.

I: *Also es nicht nur Organisatorisches ...?*
Ku3: Nein, kann man nicht sagen, also es ist sicher ein großer Anteil, aber ...

I: *Was es interessant macht, ist der Bezug zu den Künstlern?*
Ku3: Hm, also für mich sind es verschiedene Schnittstellen, die interessant sind, si-
cher das Gespräch mit den Kunstschaffenden, das ist sicher etwas vom ganz Inter-
essantesten und das andere aber sicher auch, also zB. in dem Projekt, wo ich grade
dran bin, da ist es das Gespräch mit potentiellen Besuchern oder Konsumenten.
Also ich bin schon auf beiden Seiten am Vermitteln. Also die Legitimation von
meiner Rolle gewinne ich ganz stark dadurch, dass ich der Überzeugung bin, dass
ich nützlich bin in einem Gespräch, das ein Kunstschaffender aufnimmt mit einem
Besucher oder Betrachter oder so, dass ich diese Kommunikation erleichtern kann.
Sei es, indem ich dem Künstler Geld beschaffe, oder indem ich dem Besucher et-
was erkläre oder der Besucherin, und erklären ist vielleicht der falsche Ausdruck,
erzählen oder meine Wahrnehmung zur Verfügung stelle, über meine Wahrneh-
mung reden.

I: *In welcher Form? Kataloge?*
Ku3: Kataloge oder Werkgespräche oder Pressetexte, schauen, dass es in Zeitungen
kommt, Führungen machen. (Pause) Bei dem Projekt am Basel-land geh ich es an
ganz vielen Orten vorstellen, an der Schule für Gestaltung bis an Vereine von den
Orten, die wir benutzen wollen, Gemeinderäte und so weiter. Finde ich wichtig.
Und das ist auch mit Geldgebern oder Sponsoren oder BetrachterInnen oder dem-
jenigen oder derjenigen, der die Baubewilligung ausgibt oder so, das ist eigentlich
alles Publikum, es gibt natürlich Leute, die das etwas professioneller angehen, aber
letztlich muss ich auch bei den Stiftungen plausibel machen, was das Anliegen ist
von so einem Projekt. Also das ist auch noch eine Schnittstelle, die mich interes-
siert oder die mich auch motiviert, meine Arbeit zu machen, nicht nur die Arbeit
mit den Kunstschaffenden. Sogar, also ich gewinne sogar mehr Legitimation, weil
ich kenne Leute, die so Prozesse mit Kunstschaffenden besser begleiten als ich, ich
weiß nicht ob das meine Stärke ist, ich hoffe es natürlich, aber ich bin unsicherer in
dem. Aber dass ich andere Leute motivieren kann, Kunstferne, sich mit Kunst zu
beschäftigen, das weiß ich einfach, das ist so eine Erfahrung die ich habe.

I: *Das alles kostet einen großen Zeitaufwand.*
Ku3: Riesig ja. Darum ist es auch so gut, in einem Team zu arbeiten. Das was ich
noch wegen der Stärke sagen wollte: also wenn man so ein größeres Projekt macht,
wie das so in dem Sommer jetzt eins ist, das fühlt sich schon ein bisschen so an, als
hätte man ein Ei gelegt, das ist roh, ein rohes Ei und das trägt man durch einen
Hindernislauf, also wirklich man schaukelt und klettert, und man hat immer das Ei

in der Hand, und es ist total schwierig, das Ei gleichzeitig auch noch auszubrüten, weil man ist es immer am Schützen und am Verkaufen und am Geld Holen dafür und so, und dann aber auch noch wirklich brüten im Sinn von Geduld haben, Wärme geben, dosieren eben, subtil sein, das ist schon sehr schwierig. Und einfach bei den Inhalten zu bleiben. Und ich bin vielleicht nicht so typisch in dem. Mir ist, ich fürchte mich eher vor der inhaltlichen Arbeit als vor der anderen, also ich bin nicht jemand, der sagt oh die lästige Administration, sondern ich weiß irgendwo, dort sind meine Stärken, darum probiere ich eigentlich immer mit Leuten zusammenzuarbeiten, die das gut können, präsent sein, vor Ort sein, auf die Inhalte schauen. Ich finde, das ist generell etwas, die wenigsten Leute sind gleichzeitig Außen- und Innenminister. Im Museum für Gegenwartskunst hat zB. ganz klar ein Außenminister gefehlt. Eine Vermittlerin.

I: Die Teamgrößen sind unterschiedlich.
Ku3: Sie wechseln. Finde ich erstaunlich, es gibt jetzt recht viel Künstlerpaare, hat's vielleicht schon immer gegeben, sie werden jetzt nur zunehmend benannt, wo Frauen und Männer zusammenarbeiten oder zwei Schwestern, aber ich fände es eigentlich interessant als Modell für Kuratorinnen und Kuratoren oder für Häuser auch, wäre ja eigentlich auch toll, es ist ja auch immer schwieriger, jemanden zu finden, der alle diese Aspekte so einer Arbeit wirklich in seiner Person vereinigen kann, plausibel, eigentlich sollte man mit Teams anfangen zu arbeiten, auch im kunstvermittelnden Bereich, und es gibt aber wenige, die das machen. Ein Beispiel in Genf, bei Attitüde, gibt's zwei, die schon ganz lange zusammenarbeiten. Außer bei der Szene in der Schweiz nennen sie sich meist alternative Kunsträume.

I: Wo die Teams aber wechseln?
Ku3: Das sind wechselnde Koalitionen, große Gruppen.
I: Ich glaub, jetzt hab ich einen Einblick gekriegt, danke.

TRANSKRIPTION Kr IV
Bereich: Kunstjournalistin; **Ort:** (ihre) Wohnung; **Dauer:** 37 min.; **Alter:** 50; **Geschlecht:** w

Kr4: Ich denke, am Besten fragen Sie mich?
I: Wenn Sie mir vielleicht zu Anfang sagen könnten, was Sie sagen könnten über den Bereich, in dem Sie arbeiten, den Kunstjournalismus. Wie sieht Ihre Arbeit aus, wie gestalten Sie sie?
Kr4: Also, muss ich nachdenken. Das ist eigentlich die klassische Arbeit, denke ich, einer freien Journalistin, die mit ganz bestimmten Zeitungen arbeitet, die mir irgendwie liegen, in der Richtung auch in der Ernsthaftigkeit gegenüber der Kunst, also ich würde nicht mit allen arbeiten, ich hab auch schon abgesagt. Und da werde ich dann von den Redakteuren, sind ja meistens Männer, aufgefordert oder gebe-

ten, über diesen und jenen Anlaß zu schreiben, Kunstausstellungen, Künstlerpor-
traits und so, das mache ich eigentlich seit 30 Jahren und hab auch lange fürs Radio
gearbeitet, daneben mache ich dann größere Arbeiten, ich habe ein Buch über ge-
macht und kürzlich über eine Galeristin, 60 Jahre Galerietätigkeit, ich arbeite immer
wieder für ein Lexikon, das wechselt sich dann so ab, diese eher kurzfristigen Ar-
beiten und dann wieder was Längerfristiges.

I: Wie kommt man dazu Kunstjournalistin zu werden?
Kr4: Es gibt ja jetzt ganz bestimmte Ausbildungen, das gab's eigentlich zu meiner
Zeit noch nicht, da kam man einfach von der Kunstgeschichte her und für mich,
also für mich, das einzige was ich einfach kann, ist Schreiben also auch viel lieber
Schreiben als Reden, ich hab dann auch, als ich einfach zu viele Aufträge hatte,
habe ich mich einschränken müssen und hab dann sofort das Radio aufgegeben
und nicht das Schreiben.

*I: Schreiben Sie über Ausstellungen in Galerien oder Museen, haben Sie bestimmte Schwerpunkte
oder Präferenzen?*
Kr4: Nein. Also ich finde es eigentlich sehr gut und ich habe auch immer so gear-
beitet, dass man von den alten Griechen bis heute einfach arbeitet, weil ich eigent-
lich überzeugt bin (...) Das ist eine eher altmodische Ansicht, dass es Merkmale gibt
der Kunst, die über die Jahrtausende hinwegtragen oder Merkmale des Gestaltens,
die mir einfach wichtig scheinen und die glaub ich, die lassen sich über die Zeiten
hinweg verfolgen, kontrollieren, Maßstäbe anlegen, dann auch wieder ändern na-
türlich, das interessiert mich eigentlich.

*I: Haben Sie Anforderungen an einen Text oder stoßen Sie da manchmal auf Schwierigkeiten,
diese Art von Text zu produzieren?*
Kr4: Man stößt natürlich immer auf Schwierigkeiten wenn man etwas tut, das ist
klar.

I: Aber es gibt nicht ein großes Handicap, dieses ...?
Kr4: Also das Handicap ist wahrscheinlich schon das Sich-verständlich-machen
und gleichzeitig einerseits zu sagen, was man sieht, damit das verständlich da liegt,
und andererseits durchaus Stellung zu beziehen, und dass man das in eine Artikel
auch längenmässig bringt, weil die Zeitungen wollen ja immer kürzere Artikel.
Deshalb arbeite ich ja auch lieber immer auch was Größeres, das ist auch aber keine
originale Erfahrung von mir, das wissen eigentlich alle Kollegen von mir, dass die
Schwierigkeit eigentlich darin liegt, einerseits möglichst klar und möglichst objektiv
zu sein, und dann das Subjektive reinzupfeffern. Und dass man das in der geboten-
nen Länge, wie das heißt im Jargon, das hinkriegt, das ist vielleicht eine Art Schwie-
rigkeit. Und dann ist das Formulieren immer schwierig, besonders jetzt, da einem
laufend Wörter geklaut werden und so verschlissen werden.

I: Was heißt „Wörter geklaut"?
Kr4: Ach, von der Werbung zum Beispiel und von vielen Seiten, also so schöne Worte. Wie „Herausforderung" oder so, das können Sie ja nicht mehr gebrauchen, das wird ja für alles jetzt gebraucht, das ist noch eine Schwierigkeit.

I: Und wenn Sie eine Ausstellung anschauen, der erste Schritt ist ja das Betrachten, haben Sie da einen professionellen Blick oder probieren Sie die Rolle des unter Anführungszeichen naiven Betrachters einzunehmen?
Kr4: Also ich hoffe schon, ich hätte immer wieder so gewaschene Augen wie ein Kind, dass ich das neu sehen könnte, aber das steht man natürlich nicht durch, dann kommt das, aber ich glaube jeder schaut zuerst in Anführungszeichen naiv und dann findet man die Gründe weshalb und wozu.

I: Aber es ist noch wichtig, dieses Sich-Hineinbegeben in Ausstellungen?
Kr4: Also ich glaube die Unvoreingenommenheit des Auges, das ist sicher, das müsste man sich ja bewahren.

I: Befassen Sie sich auch mit zeitgenössischer Kunst?
Kr4: Ja klar. Klar.

I: Und wie würden Sie das zeitgenössische Geschehen in Basel charakterisieren?
Kr4: (Pause) Es ist eigentlich sehr lebendig, es war auch schon lebendiger, möchte ich mal sagen, aber es ist immer noch sehr, sehr aktiv, man, also was jetzt auch mit den jungen Künstlern passiert im X und so, also, ich sehe da viele ganz ganz gute Ansätze, ich sehe auch Leute, die wieder zusammenarbeiten, das ist neu, dass nicht so ein einziger Star was machen will, sondern man sich wirklich hilft, gegenseitig, der eine druckt, der andere hat die Erfindung, dass ich meine, es passiert ganz, ganz viel in Basel.

I: Also auch in den Galerien?
Kr4: Die Galerien sind natürlich immer marktorientiert, und da braucht's dann immer Namen. Also ich meine, es passiert schon eher noch in den beinahe Produktionsstätten, und es passiert auch vielleicht unterschwelliger als früher, zur Zeit, als der X hier war und zur Zeit des Y, als die ganz starken Leute in der Kunsthalle waren, die fehlen jetzt, da kam das eigentlich ans Tageslicht, es gab da zB. eine Frauengruppe, es war keine Gruppe, aber plötzlich hat man die Frauen in Basel wahrgenommen, das war ganz neu und die kamen dann doch ins Museum, die kamen in die Kunsthalle. Jetzt scheint mir, wird das weniger getragen, es passiert eher unterschwellig an diesen Orten.

I: Das für Frauen auf der KünstlerInnenseite und auf der VermittlerInnenseite, haben sie da einen Einblick?

Kr4: Ja, die fehlen natürlich, also da fehlt jetzt zB. die X, das war eine ausgezeichnete Galeristin, es machen eben Galerien zu, aber da gibt's in Basel einen wunderbaren Ort und das ist der Y, haben Sie wahrscheinlich auch schon gehört oder waren dort oder so, und der hat beinahe die Rolle der, nicht die Rolle aber die Ergänzung zur Kunsthalle übernommen. Das ist so ein Trendsetter, wobei das ein Wort ist, das wahrscheinlich gar nicht zu ihm passt, aber der macht das ganz klar, zeigt immer wieder Positionen mit jungen Künstlern.

I: Was glauben Sie, was ist die Aufgabe oder warum lesen Menschen ihre Texte, was soll die Funktion sein?

Kr4: Ja, da müssen Sie andere fragen, das weiß ich nun tatsächlich nicht.

(Telefon)

I: Ich stell mir das noch schwierig vor für ein diffuses Publikum zu schreiben, und da eine Intention reinzubringen, etwas wie Sie schreiben können, das stelle ich mir schwer vor?

Kr4: Ich denke schon, man schreibt das erstmal für sich, um sich selbst Klarheit zu verschaffen. Und dann hat man natürlich Freunde, ich hatte einen wundervollen Partner, ich hab eigentlich jahrzehntelang für den geschrieben.

I: Und das bringt man sich selber bei, jetzt gibt es ja Ausbildungen aber davor mal nicht, auf jeden Fall: man entwickelt einen eigenen Stil?

Kr4: Wär schön ja, wär schön. Hoffe ich. Hoffe ich.

I: Kommen da Einschränkungen von der Redaktion?

Kr4: Also vor allem für den Umfang, das kommt für den Umfang.

I: Inhaltlich wird das nicht so angegriffen

Kr4: Ja ich hatte da einfach immer Glück, dass ich nicht angegriffen wurde und das ist ja das Leben der freien Journalistin, die greifen mich nicht an, wenn denen das nicht gefällt, habe ich einfach keine Aufträge mehr und mein Erstaunen ist, dass alte Frauen immer noch so viele Aufträge haben.

I: Bekommt man Feedback?

Kr4: Sehr wenig, relativ wenig, manchmal, plötzlich nach Jahren kommt was, aber also eigentlich, eigentlich sehr, sehr wenig. Man bekommt natürlich sofort Feedback auf einen Verriss, die Leute meinen ja immer, es sei so mutig einen Verriss oder negative Dinge zu schreiben, also das ist ja das beste was man tun kann, da haben Sie sofort wunderbare Rosen kriege, Sie werden bewundert und die hats denen gesagt und so. Loben ist viel schwieriger. Bewundern ist unheimlich schwierig. Kritisieren, Verreissen, Mäkeln ist viel, viel leichter, ist auch viel lustiger.

I: Das ist der Unterhaltungswert.

Kr4: Ja, genau.

I: *Hm. Wie würden Sie das Publikum von Basel ...*

Kr4: Also mir scheint das Publikum sehr aufmerksam in Basel. Es ist also, das finde ich ganz toll, wirklich das ist ein ganz gutes Publikum, und es ist auch, was mich eigentlich, ich bin ja nicht Baslerin, ich kam ja hierher, um zu arbeiten. Nach ja, meinem früheren Leben. Und kannte kaum jemanden und war eigentlich dann erstaunt, dass man über die Kunst, plötzlich in, aufgenommen ist, auch bei dem sogenannten „Teig", also dass das nicht einfach nur über Geld oder irgend sonstwas läuft oder eben den Namen. Ich kam aus einer kleinen Stadt, und interessierte Leute wurden aus allen Kreisen relativ bald zu guten Bekannten, wenn nicht sogar zu Freunden. Und das scheint mir eigentlich recht außerordentlich an Basel, dass das durchlässig ist, kulturell durchlässig. Kann man das so sagen?

I: *Das heißt, es ist ein sehr großes Interesse?*

Kr4: Ein sehr großes Interesse, ein großes, also das habe ich wirklich hier erlebt. Ist auch wirklich noch ein Grund, hier zu bleiben, also ich, natürlich sind meine Bekannten etwas speziell, aber man kann sich wirklich auf der Straße antreffen und sagen, wie geht's, und man meint die letzte Ausstellung und spricht dann davon. Oder was hältst Du davon. Und das ist dann nicht nur Schickimicki.

I: *Und von den Museen her, würden Sie sagen, ich mein, es gibt Kunsthalle, Kunstmuseum, Gegenwartskunst, wie würden sie Basel im nationalen Kontext situieren, ich mein, Zürich ist ja doch eine andere Dimension.*

Kr4: Ich glaube schon, dass Basel immer einige Schritte voraus ist in der Gegenwartskunst, das haben Sie, ich möchte Ihnen jetzt nicht Dinge erzählen, die Sie sicher wissen, davon handelt das ganze Testament der X-Stiftung, kennen Sie diesen Text, das wäre eigentlich gut zu lesen, das ist so ein Ausgangspunkt, die Y hat ihren Mann verloren, Stiftung gemacht und diesen Stiftungstext, den sollten Sie mal lesen, warum man für Basel zeitgenössische Kunst ankaufen soll, weil diese hier nicht so sehr geschätzt würde, und sie würde dazu, möchte etwas beitragen und das hat dann doch so einen thrill gegeben, also ich habe das nicht erlebt, ich kam viel später hierher, aber ich glaube, das war doch ganz wichtig, und ich kenne keine Stadt, in der so etwas passiert ist, so wie es keine Stadt gibt, die ein Picasso-Fest gemacht hat, es sind in Basel immer wieder Dinge möglich, vielleicht weil Basel keine Großstadt ist, können sich so Dinge bewegen.

I: *Merken Sie den Einfluß von Zürich, ist der spürbar?*

Kr4: Also, ich stelle lächelnd fest, als Konkurrenz, dass Zürich jetzt wieder das und das und das macht, und dass man das nicht habe, und dass, also da wird natürlich schon geschielt, und jetzt ist ja diese Diskussion, dass diese guten Galerien, die wandern jetzt ab nach Zürich, und warum wandern die ab nach Zürich, ist Zürich eben doch viel besser, und das wird natürlich wirklich diskutiert, aber dann wird das auch wieder bestritten. Und dann kommt das Basler Selbstbewusstsein, wir haben das nicht nötig, und wir sind anders, und dann kommt etwas in Basel, das auch bei solchen Diskussionen diese immer, auch wenn der Neid oder was immer, wenn

der so aufblitzt, was diese Diskussionen für mich erträglicher macht, auch als ich es in anderen Städten gewohnt bin oder sehe, dass in Basel die Selbstironie zu den Tugenden gehört, das ist mir aufgefallen. Wenn man mir am Anfang eine Person beschrieben und alle positiven Aspekte genannt hat, dann war dabei die Selbstironie, das war mir neu, also ich schätze die auch sehr, aber so eindeutig und das gehört sehr zu Basel, ja dass man so ein bisschen kleinlich sein könnte eben, die gehen jetzt doch nach Zürich und so, dann kommt sofort dieser blitzscharfe Aspekt dazu, und der ist dann nicht großtädtisch sondern eben mehr vom Geist her ziemlich groß. Kann man das so sagen?

I: Ja, schön. (Pause) Haben Sie Präferenzen für Vernissagen oder sonst, gehen Sie lieber allein ins Museum?
Kr4: Ich hab gar keine Präferenzen für Vernissagen, ich find die grässlich aber es gibt da immer diese wunderbaren Pressevernissagen und da sind dann gar nicht so viele Leute also da hat man dann auch die Möglichkeit mausallein in diese kleinen Räume zu gehen vom Y und so.

I: Lässt man sich beeinflussen durch Andere?
Kr4: Ja, ich glaube nicht beeinflussen, aber ich finde immer interessant was andere Besucher sagen. Aber das ist dann eigentlich eine andere Recherche, was sagen die Besucher, also ich schreibe gerade etwas über die Verlängerung von X vom Rothko, und da gibt's keine Besprechung mehr, sondern wenn eine Ausstellung drei Monate gelaufen ist, dann möchte man natürlich wissen, wie hat das auf die Besucher gewirkt aber nicht, dass man hingeht und schaut was die Besucher machen, nein.

I: Gehen Sie gern grundsätzlich allein in Ausstellungen?
Kr4: Ich geh schon am liebsten allein, ja.

I: Und dann schnell durch oder so jedes Bild anschauen, kann man das sagen?
Kr4: Das ist noch schwierig zu sagen, das ist natürlich ganz verschieden, ich schaue mal am Anfang ganz zuerst recht ausgiebig, die ersten zwei, dass man versucht, die Sprache zu verstehen und so. Dann gehe ich mal relativ rasch durch und dann komme ich zurück, schaue ganz lang, also ich bin, nein ich verpasse immer diese Aperos, weil ich immer viel zu lang schaue. Aber das ist jetzt mein eigenes, weil ich bin verliebt ins Schauen, ich schaue gern.

I: Was ist die Bedeutung von Kunst für Sie, abgesehen von Ihrem Beruf, wie würden Sie das beschreiben?
Kr4: Ich meine, Kunst hat doch eine Sprache, die ganz dringend nötig ist heute. Es gibt soviele Sprachen, es ist ja ziemlich babylonisch geworden, es gibt so wahnsinnig viele Bilder, wenn man überall hingeht, gibt es immer Bilder, Bilder, Bilder, in allen Straßen überall, und dabei meine ich, ist es sehr gefährlich dass man dann ei-

gentlich die Bilder gar nicht mehr wahrnimmt, weil man so überflutet wird, wie wahrscheinlich die Leute neben einem Flugplatz, ich, wenn ein Flugzeug kommt oder ein Helikopter, rase ich raus, aber die, die dort wohnen, die müssen das ja irgendwie ausblenden, und wahrscheinlich wird durch die Bilderflut heutzutage wahrscheinlich vieles ausgeblendet. Ich staune immer wieder, dass die Leute gar nicht so von Bildern reden. Und ich meine, man müsste die Bilder wieder in einer Art zurückholen, wie die gemeint sind. Also es gibt ein Rilkegedicht da heißt's, die letzte Zeile heißt: „Wisse das Bild". Das meine ich eigentlich, man müsste die Bilder wieder wissen. Und die sind verloren gegangen, ich denke, soll ich das erzählen, gehört eigentlich gar nicht zum Thema, aber ich kann's gut illustrieren, ich hatte vor Ostern beinahe eine Depression, was mir selten passiert, weil ich gelesen habe, dass im Tagesanzeiger eine Kollegin, sehr verdienstvoll, die Politiker gefragt hat, wie sie's mit der Auferstehung halten, und die haben also alle wahnsinnig banale Antworten gegeben, ja sei Ferien und so, war vielleicht für sie, möchten sich nicht darum kümmern. Ich saß da und hab gestaunt und hab gedacht, warum sagt kein Mensch: fahrt nach Colmar und schaut den Grünewald an, dann wisst ihr's. Es denkt niemand dran! Die Maler haben uns doch das gesagt, warum weiß das niemand mehr. Warum holt man nie mehr den Dürer hervor. Da staune ich einfach. Und ich fänd's einfach dringend nötig, dass man wieder etwas vom Bild wüsste, ich meine, man würde besser leben damit.

I: Was heißt das, besser leben damit?
Kr4: Man wüsste Dinge, die offenbar, die man offenbar nicht weiß, wenn man, ich meine, sie kennen Colmar, das muss ich Ihnen ja nicht erklären.

I: Banal gefragt: man hängt sich ein Bild an die Wand. Wie sollte ein anderer Umgang damit aussehen, haben Sie eine Vorstellung?
Kr4: Ich meine, die Figuren und Geschehnisse würden in einer Art wieder lebendig, die sie aus der Klischeehaftigkeit herausholen könnte. (Pause) Und schauen: was geht mich das an und sagen: nein, das geht mich nichts an, also gut, aber sich doch das fragen, wenn man vor einem Bild steht. Bei dem Rothko ist das ja unglaublich, die Leute, die weinen vor diesen Bildern. Das ist verrückt. Hat mir jetzt grad jemand wieder erzählt, es ist unglaublich, also es scheint da ein Bedürfnis zu sein, also von mir aus, muss man auch nicht weinen, aber irgendwie, ich meine, aus dieser Oberflächlichkeit von Beziehungen wegkommen, da können doch Bilder helfen. Was bedeutet eine Farbe, was bedeutet eine Form, was bedeutet eine Linie, ist doch etwas verrücktes, dass jemand sich hinsetzt und eine Linie zieht, das gibt einem doch eine ganz andere Lebensqualität, wenn man sich das überlegt. Das tönt so ideologisch, aber ich mein das völlig real. Tönt's komisch?

I: Nein für mich einsichtig, schön formuliert
Kr4:Es soll nicht schön formuliert sein, es ist von ganz, nein, wie Kartoffeln rösten, man muss das spüren.

I: Kunst hat also mit Wissen und Spüren zu tun?
Kr4: Ja. Ja.

I: Findet man das heutzutage überhaupt noch?
Kr4: Jedenfalls bei Kindern. Ist ja wunderbar, wie die Bilder anschauen. Man findet
es schon immer noch, nein ich staune immer, nein ich, wenn man die Menschen
dazu bringt, sich einzulassen auf die Bilder, dann ist's schon da, aber die meisten,
eben, diesen Schritt zu machen, das fände ich wichtig.

I: Wie bringt man die Menschen dazu?
Kr4: Das wäre jetzt Ihre Aufgabe, das geht ja in die Soziologie. Also schon, das
kann man nicht in jedem Artikelchen über irgendeine Galerie, aber im Allgemeinen
meine ich schon, müsste in der Kunstbeschreibung, nicht in jeder, aber immer mal
wieder, wenn es einem wirklich dann ernst ist, was nicht immer sein kann, muss
auch nicht immer so ein ideologisches Credo draus machen, aber wenn man's im-
mer wieder einbringen kann, müsste doch etwas drin sein von diesem, was ich sehr
liebe bei den Römern, bei denen ich sonst vieles nicht sehr liebe, ist doch dieser
schöne Satz: Tua res agitur. Also, auch: Deine Sache wird verhandelt. Das müssten
die merken. Schaut mal, das geht Euch an, da wird auch Eure Sache verhandelt.
I: Wie würden Sie ganz generell das Gebiet des Kunstjournalismus, also Ihr Berufsfeld charakte-
risieren?
Kr4: Ich meine, es ist sehr viel Ernsthaftigkeit da und sehr viel Bemühen, ich
meine, es ist in Basel einfach ein großer Schaden geschehen als die beiden guten
Zeitungen zusammengelegt wurden. Das ist vor, müssten Sie genauer fragen, kann
ich nicht genau sagen, also ich war bei der X-zeitung und dann gab es die Y und die
beiden hatten auch gute Feuilletons, beide, eigentlich überdurchschnittlich gute und
aus wirtschaftlichen Gründen haben sie dann fusioniert, das war so eine der ersten
großen Fusionen in diesem Blätterwald, die ja seither laufend passieren. Ich find,
das hat sehr geschadet, das hat der journalistischen Vielfalt auch in der Kultur sehr
geschadet. Es gibt jetzt nur noch eine Meinung, und das ist nicht gut für eine Stadt,
also Zürich hat X, für den ich schreibe und hat die Y-Zeitung, die ja wirklich ein-
fach top ist und das ist eine ganz gesunde Konkurrenz, und das gibt ganz frucht-
bare Widersprüche, das ist so gut für eine Stadt, so gut für ein kulturelles Klima,
das fehlt in Basel. Auch wenn die Basler Zeitung durchaus gut ist und das Feuille-
ton zusehends besser geworden ist in den letzten zwei, drei Jahren, seit der Z führt,
hat's eine Linie, aber es ist immer eine Stimme.

I: Möchten Sie vielleicht noch was anmerken?
Kr4: Hab mir noch überlegt, was für Basel ist, hab was gekritzelt, aber ich glaub,
wir haben das alles gesagt. Also was man vielleicht noch sagen könnte von Basel,
würde mich interessieren, ob andere Leute was Ähnliches sagen, was mir doch auf-
gefallen ist, dass es gibt keine Stars in Basel, da ist man sehr ablehnend, das will
man nicht, man jubelt keinen rauf oder so also, das understatement ist ja auch eine

Tugend hier, aber trotzdem es widerspricht sich komischerweise eben nicht, trotzdem haben Persönlichkeiten hier relativ großen Einfluss, mir scheint, aber ich leb nicht in Zürich, aber ich hab auch in Genf gesehen, hab auch in Bern gelebt, da hab ich das gar nicht erfahren, dass einzelne Persönlichkeiten einen ganz starken Einfluss, einen Aufwind bringen können, einen guten Einfluss, kulturelle Kreise ziehen können, also ich habe ihnen schon von der X gesagt, oder der Y vom Kupferstichkabinett, der war so eine Figur der den Beuys gebracht hat. Man hat vom Y geredet, der hat einfach so einen Zug in die Dinge gebracht, da war Z von dem ich ihnen erzählt hab, der hat einen ganzen Künstlerkreis gegründet, KünstlerInnen eben, einen Zug auch mit entsprechenden Feindschaften, der X von dem haben sie sicher schon gehört der hat die amerikanische Malerei hierher gebracht. Die Leute reden immer noch vom X, der große Mann hier war der Y, der die entartete Kunst gekauft hat, was ja jetzt wieder angefochten wird, aber der sich für das Neue vehement eingesetzt hat und jetzt noch gibt's alle diese Y-Schüler, die jetzt natürlich alle auch alt sind, aber das war kein Bluffer, das war, es sind eigentlich Leute von Geist, die das machen. Es gab einen wunderbaren Galeristen, den A, was der gebracht hat, der B ist eigentlich zurückhaltender, aber ist ja auch einfach eine Kraft und jetzt hat's der C geschafft. Also so die Leute und der D ist ja komischerweise ganz bescheiden geblieben. Also das ist eine Baslerische Tugend wieder, aber dann wollen sie trotzdem jemand sein, also es gibt auch so ganz kleine hübsche Widersprüche aber es ist nie mit Bluff, nicht mit Großmannssucht, nicht mal unbedingt mit Geld verbunden. Das ist so was Baslerisches, möchte ich sagen, aber eben nicht als Personenkult. Tja. Das habe ich ihnen gesagt, dass die Kultur hier Türen öffnet, das scheint mir auch eigentlich recht speziell für diese Stadt, dass wer sich mit Kultur intensiv befasst, einfach dann plötzlich akzeptiert wird, während in Bern, in Bern habe ich das nie so erfahren. Ich weiß auch nicht, so eine Figur wie der F, der jetzt den Klee dort kappt, nur mit Geld, ich weiß nicht ob das in Basel gehen würde, ich hoff's eigentlich nicht.

I: Ich bedanke mich für das Gespräch.

TRANSKRIPTION Künstler V
Bereich: Künstler (Bildhauer), Kunst-Lehrer; **Ort:** (meine) Wohnung; **Dauer:** 40 min.; **Alter:** 30; **Geschlecht:** m

I: Du bist Künstler, ist das so Dein Selbstverständnis, sag ich das richtig?
Kü5: Ja.

I: Und mit was für Medien arbeitest Du?
Kü5: Ich mach Bildhauerei und mache aber auch so Internetsachen und im Moment probiere ich das, wie so in mein Leben zu integrieren, also ich tu eigentlich

auch vermitteln, und ich bin auch Publikum. Und ich probier eigentlich mehr, so zu überlegen, was ist was. Also eine Zeit lang hat es ja so ein Künstlerbild gegeben, das geheißen hat, wenn ich als Künstler in eine Ausstellung gehe, ist das auch Kunst, oder einfach so mit dem ganzen „Attitude becomes form" hat es so eine Idee gegeben, als Künstler, alles was man macht, ist Kunst. Das finde ich eigentlich nicht, oder finde es relativ mühsam, oder man kann ganz schlecht darüber nachdenken eigentlich, wenn man das macht, weil man dann so einen Brei hat. Also wenn ich Publikum bin, dann habe ich eigentlich das Gefühl, ich wäre Publikum, wenn ich etwas anschauen gehe.

I: Also probierst Du wirklich zu trennen..
Kü5: Ich meine, ich bin ja dieselbe Person, aber eigentlich denke ich dann, wenn ich schau was ich mach, dann schau ich, was mach ich jetzt als Publikum, und so verschieden ist es eben nicht vom anderen Publikum. Die Tendenz wäre eher, dass ich behaupten würde, dass es ähnlich ist wie anderes Publikum, das etwas weiß. Es ist mehr so die Frage, weiß man etwas oder nicht, aber auch irgendwer, der ein bisschen etwas weiß, ist dann professionell auf eine Art.

I: Hast Du einen anderen Blick, wenn Du anschaust, oder wie wechselst Du da die Rollen?
Kü5: Ja, es ist ein bisschen eine Haltung: Ich mein, es ist nicht nur einfach, aber es ist ein bisschen so die Haltung, wenn ich sage, ich gehe als Publikum, dann versuche ich mich so einzustimmen, dass ich das anschauen kann, was ich da sehe und dass das keine Frage von, also, wenn ich das als Künstler anschaue, dann ist das eine Frage von Konkurrenz, und es ist eine Frage von: was kann ich davon brauchen, oder was sagt mir das über mich. Oder über mich, über meine Künstlerarbeit und Haltung, so. Und das ist natürlich nicht ganz wegzubringen aber tendenziell finde ich das nicht so interessant: Ich finde es interessanter, die Position einnehmen zu können, die ist: wie ist jetzt das, wenn ich das einfach anschaue. Wenn das nicht mein Beruf ist.

I: Also wie so unschuldig quasi, na ja..
Kü5: Es ist mehr so eine Haltungssache, habe ich inzwischen herausgefunden, also es gibt zum Beispiel eine Sache die ich mach, zum Beispiel empfehl ich Kultur, vor allem Ausstellungen per E-mail. Ich mache Massenversände, einfach persönliche, es ist eine Art Hobby. Und jetzt ist alles schön und gut, außer halt die Künstler.

I: Wieso?
Kü5: Ja das fängt jetzt halt einfach irgendwann an, und dann fangen die an, beleidigt zu sein, weil sie nicht vorkommen. Und das ist, ich habe mir dann überlegt, ehrlich, muss das sein, aber dann habe ich gemerkt, das stimmt, in dem Moment, wo ich mich als Künstler betrachte, ist das eine relativ vernünftige Haltung. Weil es sind genau die Gleichen, die dann überall vorkommen. Also das Reklamieren und Beleidigt-sein als Künstler ist eine Strategie, das muss man eigentlich machen, das

gehört dazu, man muss sich irgendwie im Gespräch halten, und das ist nicht blöd, sondern das gehört dazu, und das ist aber dann, sehr oft ist das einfach unangenehm, weil Du immer einen hast, der nach vorn will. Ich mein, mich langweilt das, ständig irgendwelche so Beleidigtheiten, das finde ich überhaupt nicht interessant, aber es hat, ich habe dann gemerkt, etwas hat das mit dem Beruf zu tun, es ist nicht nur einfach die Psyche, sondern es ist irgendwo einfach auch, wenn man sich nicht im Gespräch haltet als Künstler, auf irgendeine Art, dann hat man ein Problem, dann vergessen sie einen. Es gibt so viele und die Vermittler und so, die sind auch nicht so, also die vergessen einen einfach, wenn man ihnen nicht immer auf den Füßen steht.

I: Also muss man eher unangenehm auffallen?
Kü5: Das kommt nicht so drauf an. Also ich meine, noch besser ist angenehm, aber unangenehm ist nicht, also ganz offensichtlich nicht ein riesen Nachteil, weil im Kopf bleibt es gleich, die Präsenz ist ebenso da, auch wenn es eine unangenehme ist. Also so Sachen habe ich in letzter Zeit gemerkt, aha, das geht so und das geht so und dort, manchmal muss ich das trennen, weil sonst funktioniert es nicht, habe ich gemerkt. Sonst funktioniert es nicht so einfach zusammen, es gibt so Kollisionen. Weil ich als Künstler, ich muss wirklich schauen, dass ich vorne bin, also es ist nicht ein soziales, also der Kunstbetrieb ist nicht so ein angenehmes soziales System, es ist ein Konkurrenzsystem, und wenn man nicht nach vorne will, dann kann man sagen, ja gut, dann bleibst Du halt hinten, also wenn Du nicht zuerst sein willst. Aber die Betrachtung ist nicht so, wenn man das anschauen geht, dann muss man das eigentlich, dann muss einen das eigentlich nicht interessieren, die Arbeit selber ist meistens nicht so, also das man ständig damit konfrontiert ist, wer hat jetzt da zu vorderst sein wollen, sondern die Arbeiten, wenn die gut sind, die reden ja von etwas anderem, das ist eigentlich nicht das System, aber ein Teil, viele reden schon von etwas anderem.

I: Das heißt, die Rollentrennung ist auch dazu gut, dass man Kunst auch noch geniessen kann?
Kü5: Ja, weil sonst ist es so, dass man nichts mehr anschauen kann, weil einen alles irgendwie angreift.

I: Die Medien mit denen man arbeitet, ist das noch wichtig, oder: was für einen Stil würdest Du Dir zuordnen, tut man das überhaupt?
Kü5: Ich mein, es gibt ja Moden, würde ich inzwischen auch sagen. Also der Kunstbetrieb ist eine relativ modische Angelegenheit, so wie er, so wie die Schwergewichte gelegt werden, also der Diskurs quasi ist. Der kann nicht immer über dasselbe reden. Und sagen wir, jetzt ist die letzten 5 Jahre ausgeprägt Video Mode gewesen, also das kann man glaube ich wirklich sagen, da gibt es gute und schlechte und alles. Oder klar, dann ist das eine Frage, ja was heißt jetzt das. Für den Künstler, der nicht Video macht. Also es tut dann dort etwas zu, weil es sind wenn man sagt, ich mache zeitgenössische Kunst, mit so einem Anspruch, also nicht irgend-

was wo ich jetzt denke das man quasi so über der Strasse jemanden verkauft, wo man einfach so lokal sich ein Nest macht und das verkauft, also wenn man sagt, das mache ich nicht, sondern ich habe so einen Anspruch bei denen dabei zu sein, die so ein bisschen großräumig denken und arbeiten, dann sind es zB. dieselben Galerien, also dann ist es nicht so, dass es Videogalereien gibt und Skulpturengalerien, sondern wenn Video Mode ist, dann machen dieselben Galerien Video und dieselben Veranstalter und Kuratoren bringen dann Video, die wenn Skulpturen Mode wären, würden sie Skulpturen bringen, also es ist nicht so, dass das aufgeteilt wäre: die machen das und die machen das. Sondern das Segment ist so unscharf umrissen: zeitgenössische Kunst. Was, ich meine, ich will DORT dazugehören, ich will nicht, also gibt es dann schon, also bei mir hat das ausgelöst, dass ich probiere herauszufinden, was das ist, was ich mache, also so im Gegensatz zu den ganzen Videosachen, wo ja immer bewegt sind und aus dem Leben gegriffen, der größte Teil. Also es löst bei mir schon das Nachdenken drüber aus, wie ich mich denn positioniere, über so Sachen.

I: Gibt es so Hauptthematiken, die Du in Deinen Arbeiten verwendest?
Kü5: Irgendwie, wenn ich mir das jetzt so überlege, es ist glaube ich, wahrscheinlich geht es auf eine Art und Weise um Systeme oder Modelle oder so. Also mehr so um etwas, wie: wie funktioniert das Denken, wenn ich Modelle anschaue, oder was passiert dann, oder wie schaue ich Dinge an. Das ist glaube ich immer schon so gewesen, aber es ist relativ, es ist nicht sehr abstrakt, es tönt vielleicht abstrakter als es ist. Aber eigentlich nicht, ich würde eigentlich nicht sagen: ich verwende den menschlichen Körper wenn, dann so, um hinter Systeme zu kommen. Eher. Nicht zum Schauen, was es auslöst, wenn man es verwendet.

I: Jetzt auf die Materialien eingehen oder..
Kü5: Also, jetzt zum Beispiel mache ich so Sachen mit Bäuchen, nur Bäuchen. Und das finde ich total interessant, über Bäuche kann man schlussendlich mit allen reden. Letztesmal habe ich jemanden angetroffen, der nicht das Gefühl hat, ich habe einen dicken Bauch. Aber sonst ist das lustigerweise so, Leute, bei denen man nichts sieht, dass die auch das Gefühl haben, sie hätten eigentlich ein bisschen viel Bauch, das finde ich zB. interessant, dass das so ist und dass man eigentlich, dass man das so brauchen kann. In dem wo ich mache, geht es dann schon um Skulpturen, aber wenn ich Bäuche verwende, dann habe ich so eine Diskussion dabei, wo ich sehr angenehm finde, wo es um Sachen geht, die einen beschäftigen, wo es manchmal hinten hervor kommt, oder wo es auch angenehm ist, dass man drüber reden kann, wenn es irgendeinen Anlass gibt, und dann kann man sich austauschen, merkt man, aha, Du meinst, Du hast einen dickeren Bauch als ich, ich meine eigentlich, ich habe einen dickeren Bauch als Du. Aber es ist wie die Verwendung von dem. Was mich interessiert, ist schlussendlich schon, was eine Skulptur ist und wieso man sie macht. Wie diese Fragen: warum gibt es Skulpturen, man könnte ja

auch ohne das auskommen, man könnte sich ja auch einfach reproduzieren und es lustig haben oder, man müsste nicht so umständliches Zeug machen.

I: Welche Materialien verwendest Du, Stein oder?
Kü5: Nein Gips. Gipssachen, also ich modelliere.
I: Und wie verkaufst Du das, kannst Du davon leben?
Kü5: Ne, also es ist so, dieses und letztes Jahr habe ich jetzt plötzlich ein paar Sachen verkauft, aber vorher habe ich, ich würde sagen, nie etwas verkauft.

I: Und wie verkaufst Du? Übers Atelier oder..
Kü5: Ja, ich habe einen Galeristen, der hat mal ein, zwei Sachen verkauft, und sonst ist es dann irgendwie die Stadt, der Kunstkredit. Im Moment, also, heute, kauft mir einer was ab, der wirklich privat bei mir ist, das habe ich sonst aber nicht, weil ich kenne gar keine Leute, die Kunst kaufen und ich bin ein schlechter Verkäufer. Es gibt ja Leute, die verkaufen so aus ihrem Atelier raus ihre Sachen und machen irgendein Nachtessen, und die kaufen dann ihre Bilder. Ich habe das irgendwie, das habe ich eigentlich nie so gehabt, aber es ist auch ein bisschen, es ist auch nicht so einfach Skulpturen zu verkaufen, das muss man schon auch sagen, weil die Leute halt nicht wissen, wo sie die nachher hintun sollen, also es geht mir, ich hab die auch nicht zu Hause, ich hab keinen Platz, um die zu Hause aufzustellen, also ich find es noch verständlich, es ist schon eine Raumfrage.

I: Ausstellungen hast Du schon gehabt?
Kü5: Ausstellungen, das ist eigentlich..

I: Das hat man laufend?
Kü5: Ja, mit dem habe ich jetzt nie so geharzt, also gut, man kann sich immer bessere Ausstellungen vorstellen oder so, aber seit ich das wollte, hat es eigentlich immer irgendwelche Möglichkeiten gegeben. Es ist dann so ein bisschen die Frage, was man sich vorstellt, wo man noch rein möchte, aber an sich, das Ausstellen, das scheint mir, das ist bei mir nie das Problem gewesen.

I: Hast Du dann eher an alternativen Orten ausgestellt oder..
Kü5: Galerien UND alternative Orte, ich habe das auch nie als so einen besonderen Gegensatz erlebt, ich habe dann gemerkt, es gibt schon noch so einen Teil, denen ist das ideologisch klar, also was man macht und was man nicht macht, aber das habe ich eigentlich nie so aufgefasst. Ich habe es auch nie als Problem empfunden, mit einer Galerie zu arbeiten, also es gibt schon Probleme, aber grundsätzlich sind das einfach andere Möglichkeiten.

I: Was ist das Problem mit den Galerien?
Kü5: Ja, hm, ich würde jetzt mal sagen, ich habe gemerkt, ich muss schauen, wann in welchem Stadium, also mit so Galeristen verhandeln, schauen, was die finden

oder so, es ist eigentlich nicht deren ihre Aufgabe, Kunst zu beurteilen. Sie müssen sie verkaufen, irgendwie, und es ist eher schwierig, die Diskussion finde ich eher schwierig, also vor allem, wenn die Sachen noch nicht fertig sind oder man nicht recht weiß oder so, dann habe ich gemerkt, dann ist es eher ein wenig schwierig, also so jetzt nach meinen Erfahrungen, die wo ich jetzt kennengelernt habe, die wollen das, so eine schnelle Umsetzung, die brauchen das, Sachen, die schnell klar sind, wissen um was es geht und dann kann man es verkaufen und wenn es kompliziert ist, ist das ein Problem. Und es ist natürlich nicht so, vielleicht weniger experimentell, aber das finde ich nicht so uninteressant, es ist so, ich bin mal in London gewesen, ich habe viele verschiedene Dinge angeschaut und dort ist es mir vorgekommen, gab es so etwas wie einen Sumpf. Ausstellungen die so, also die so experimentell waren, dass man wirklich nicht gemerkt hat, um was es geht, also nicht gewusst hat, wo es anfängt und wo es aufhört. Eins ist gewesen, an einem Park, an einem Zaun haben die ihre Sachen aufgehängt, aber auch die X hat da etwas aufgehängt. Es ist nicht so gewesen, dass quasi nur die Anfänger machen das und warten, sondern es ist wirklich so quasi der Ort gewesen, wo sie irgendwas machen. Und dann kommt der Y und stellt ein Ding von dort mitten in Z, und das ist dann die Ausstellung. So. Und das ist recht interessant, das ist dann natürlich überhaupt nicht mehr so experimentell und es sieht ungeheuer heilig aus, aber dass dieselben Leute an beiden Orten verkehren können, das fand ich recht interessant. Und dass das auch wirklich aus dem kommt, und dass die das dort holen gehen, und dann einfach eine Inszenierung als große Kunst machen. Aber das ist wirklich dann etwas anderes, ich denke, es ist dann plötzlich der Moment schwierig, wenn man wirklich für das arbeitet, wenn man für den Geldort produziert. Das, es ist einfach prägend, ich meine eine Galerie muss Geld umsetzen und so sehen sie auch aus, meine ich.

I: Und von wo kriegt man Feedback, vom Publikum, von den Menschen, die das anschaun? Achtet man auf sowas? Stellt man sich ein Publikum vor?
Kü5: (lacht) Also ich muss sagen, ich hab nicht so eine Diskussion mit dem Publikum, scheint mir. Aber es ist auch immer ein bisschen die Frage, wenn man das dann hat, weil ich finde, zB. eine Vernissage finde ich eine extrem stressige Angelegenheit. Und eigentlich dort noch meinen, man würde so ein bisschen über die Sachen reden, das ist glaube ich irgendwie, also als betroffener Künstler ist das wirklich nicht so ganz einfach, sich da so Sachen anzuhören, da will man eigentlich nur, dass sie einem auf die Schulter klopfen, und sagen bravo und so, und meistens ist es dann nachhher, was am Interessantesten ist, wenn irgendwer mit irgendwas hinten vor kommt, das finde ich schon noch, das finde ich noch erstaunlich, wenn plötzlich jemand kommt und sagt: ich habe dort das und das gesehen. Und wo das irgendwie geblieben ist, das finde ich dann schon noch interessant. So direkt, ich frage mich auch, ob das wirklich nötig ist, ich meine außer unter Freunden, aber das Medium ist ja eigentlich, also das Medium das man macht und dann hinstellt, und außer an der Vernissage extra nicht anwesend ist, also, die Leute das anschauen

können, und eigentlich nichts damit zu tun haben, ist es eigentlich auch komisch, wenn man meint, ich solle dem die Antwort geben.

I: Weil man redet über dieses und jenes mit dem Publikum...
Kü5: Ja, oder die Leute reden darüber miteinander, ich meine, ich biete mich ja nicht an, direkt als Diskussionspartner, sondern ich sage, ihr müsst mit dem auskommen. Von der Umgebung kommt auch nicht so direkt etwas zurück, also ich denke ein Musiker, der auftritt, die haben viel einen direkteren Kontakt, die stellen sich aber auch direkt zur Verfügung und bekommen das auch zurück. Es ist irgendwie, Vermittlung ist indirekt.

I: Erklärst Du mit Texten oder gibt es Anleitungen und Unterstützungen für das Sehen?
Kü5: Schwierige Sache, also ich mein, es gibt jetzt IMMER Text, das ist ein, das macht man einfach. Irgendwie.

I: Macht man das selber, oder?
Kü5: Besser ist schon, wenn man das nicht selber macht, also außer man könnte das gut, aber ich kann es zB. nicht so, ich kann nicht so gut schreiben. Dann ist es ein wenig schwierig, wenn man es selber macht. Und sonst, also, es gibt einen Teil, der ist immer label, das ist, also da geht es nicht um Inhalt, also der Ort, wo man ausstellt ist label, also heißt wie gut man ist. Und wenn man einen Text hat, der wo ihn schreibt, ist wieder ein label, also ist schon, ich meine es geht auch um Inhalt, aber es gibt einen Teil, wo einfach so mittransportiert, was wie wichtig ist. Und ich meine, es ist besser wenn es jemand anders schreibt, weil ich habe festgestellt, weil es durch einen anderen Kopf geht. Ich finde es auch besser, wenn es jemand anders fotografiert. Weil ich gar nicht überzeugt bin, dass ich das am Besten mache, also das ich das am Besten weiß, wie man das anschaun muss, ich bin eigentlich dazu da, zu wissen, wie man es machen muss und das mit dem Anschauen finde ich, also, da habe ich gemerkt, es ist ein Vorteil, wenn es jemand anders macht. Und wenn es jemand gut macht, das ist schon noch erstaunlich was da herauskommt, das ist schon auch eine Antwort, wenn zB. jemand etwas schreibt und sich Mühe gibt, und man merkt, jemand sieht etwas, das ich selber so nicht sehe.

I: Und deine Rolle als Vermittler ist wieder eine andere?
Kü5: Vermittler ist eigentlich fast ein wenig hoch, ich organisiere einfach noch Sachen. Aber dort ist zB. ein Problem, weil ich nicht Texte schreiben kann, ist es nicht wirklich Vermittlung, sondern eher so schauen, dass andere Leute ihre Sachen rauslassen können.

I: Also nicht für Eigenes?
Kü5: Nein, das ist eigentlich für andere, und ich habe gemerkt, wenn ich es mische, ist es eigentlich noch so ein bisschen heikel. Also, etwas wo ich gemischt habe, letztes Jahr habe ich mir vorgenommen, Leute zusammen zu bringen, wo ich das

Gefühl habe, sie machen dasselbe wie ich. Und dann haben wir ein Projekt X, das läuft jetzt weiter, und geht um Modelle und um Vorstellungen, wie sich Welten ausdenken, also nicht eigentlich um Realismus. Auch nicht um ortsspezifische Sachen, sondern um, ja, um Leute, die sich einfach etwas wie Inseln ausdenken, und sagen, ich schaffe jetzt einfach da, und was das mit der Welt zu tun hat, ist mir vorerst egal. Das sehen wir dann nachher, also ist mein Arbeitsvorgang. Und dann haben wir eine Ausstellung im Y gemacht, und dann ist alles eigentlich gut gewesen, super, und dann gab es ein Gespräch. Also ich habe gesagt, ja gut, machen wir das, und dann habe ich gemerkt, jetzt haben wir da vier Leute ausgestellt und ich bin einer von denen, und ich bin als Organisator für die anderen drei verantwortlich. Da habe ich gemerkt, da habe ich eine Kollision bekommen, also aus dem Grund, weil wenn es um mich als Künstler geht, muss ich mich irgendwie so verhalten, dass meine Sachen die Wichtigsten sind, das gehört irgendwie dazu, und wenn ich gleichzeitig der Organisator bin, dann darf ich das nicht, und da habe ich gemerkt, also wenn ich das für mich machen kann, dann ist das nicht so das Problem, aber wenn ich so vor Publikum stehe mit dem Problem, dann bekomme ich ein enormes Buff über. Weil dann weiß ich nicht mehr, wie ich mich eigentlich verhalten will. Und es ist wirklich beides richtig, ich habe gemerkt, dass man sich in verschiedenen Positionen verschieden verhalten muss. Wie man verschiedene Aufgaben hat. Es ist dann einfach schwierig, also ich habe gemerkt, so vor Publikum, das finde ich jetzt echt ein wenig schwierig, gut , ich habe es einfach dort auch gemerkt, vorher ist mir das nicht bewusst gewesen, dass das wirklich eine Kollision ist, wo nicht einfach mit Dünkel oder so zu tun hat, sondern dass es wirklich, es muss eine Kollision geben, es wäre sonst en Fehler. Also weil Organisatoren, wo nur sich vorne haben wollen, das geht ja auch nicht. Oder es gibt dann einfach eine Scheiss-Stimmung oder schlechte Ausstellungen.

I: Aber willst Du überhaupt Ausstellungen organisieren, wo Deine Arbeiten nicht dabei sind?
Kü5: Ja, ich mache, also ich tu ja in Z das Programm zum Teil mitbestimmen, also das Bildprogramm. Und dort mache ich sonst nichts, aber ich meine dort schaue ich wirklich auch nur, wer was könnte, und dann sage ich, willst Du etwas machen, und da involviere ich mich auch nicht so, das ist wirklich mehr so, wie es die Situation ergibt, und wie ich Zugang habe zur Situation, also wenn ich dem A, der die Bar hat, sage: machen wir das, dann machen wir das. Dann ist das eigentlich mehr, dass ich den Raum jemandem zur Verfügung stellen kann. Durch das. Und dann, ich würde dort nicht unbedingt etwas machen wollen, das fände ich jetzt ein bisschen schwierig, aber es gibt relativ viel Leute, die das gern haben. Aber es ist einfach ein zusätzlicher Aufwand, und ich habe gemerkt, wenn ich Sachen mache, wo ich auch involviert bin, dann habe ich weniger das Gefühl, es ist ein zusätzlicher Aufwand. Das andere ist wie nochmal etwas anderes.

I: *Was ist denn der Anreiz, das für andere bereit zu stellen?*

Kü5: Ich meine, das eine ist, also, ein Anreiz ist, ich lerne so Leute kennen. Das ist sicher ein Hauptgrund, weil das lustige ist, dass wenn man so einen Ort hat, so ein Ding, dann kann man einfach jemanden anrufen und sagen, Du, ähm, ich habe das gesehen was Du gemacht hast, das finde ich lässig, willst Du das zeigen, das ist doch super und die sagen, ja, ja schön, oder ich sage, Du, ich will mal in Dein Atelier kommen, das ist total eine andere Position oder, also, wenn ich jemanden nicht kenne und als Künstler sage, ich will man in Dein Atelier, das kann man eigentlich schon auch machen, aber es ist, das finde ich noch recht schwierig so. Und das finde ich, das ist wahrscheinlich der Hauptanreiz und ich habe wirklich viele Leute jetzt in den letzten drei Jahren kennen gelernt, und ich probier auch, ich geh nicht einfach die fragen, die ich schon kenne, also es ist schon für mich interessanter. Und dann habe ich so ein Ethos, ich finde halt auch, einen gewissen Teil muss man machen, das läuft sonst einfach nicht. Also, es läuft einfach zu wenig, wenn nicht ein paar Leute, man könnte sagen, es ist wie ein Beitrag an das soziale Leben von dem Betrieb oder von dieser Szene. Es machen auch mehrere Leute irgendetwas, und ich denke, da braucht es einfach auch so ein Engagement, damit überhaupt etwas läuft. Wie wenn ich in einer Stadt wohne, wo ich das Gefühl habe, es läuft nichts, dann ist das für mich ja öd, und mit meinen Erfahrungen weiß ich, inzwischen weiß ich es, dass man nicht den Staat dafür verantwortlich machen kann, wenn eine Szene nicht läuft, das ist so, das sind die Leute selber, die das Gefühl haben oder produzieren.

I: *Und mit Basel bist Du zufrieden?*

Kü5: Ich finde es eigentlich relativ angenehm. Ich finde Basel sehr, sehr, wie soll man sagen, ich finde, es hat eine gute Infrastruktur, jetzt für die Produktion ist es eigentlich gut. Und ich finde, es hat sehr angenehme Leute hier, es ist jetzt nicht so, es ist eher ein wenig ruhig, und ich finde aber eigentlich von dem, wo in so Zwischenbereichen läuft, also nicht so richtig Kunst-Kunst, finde ich es eigentlich noch interessant, was abgeht. Vielleicht weil es so eine alternative Tradition hat oder so. Was schlecht läuft, ist das mit den Galerien, die sind ja wirklich für die Füchse. Nach dreissig Jahren ist der B noch immer die jüngste Galerie, ich weiß auch nicht, das ist doch furchtbar, also nichts gegen B, aber es ist verrückt, dass die immer noch bald die einzigen sind, die Videos zeigen, obwohl ich keine Videos mache, aber ich finde doch, das wäre jetzt schon angesagt, aber das ist ja bekannt, dass das einfach irgendwie, aus unerklärlichen Gründen zerbrochen ist, die Galerienszene, also die wo interessant wären. Aber ich habe die Übersichtlichkeit hier schon noch gern, es stört mich nicht, dass es ruhig und klein ist eigentlich.

I: *Und die alternativen Orte?*

Kü5: Im C, es gibt einfach immer wieder so Junge, die kurioses Zeug machen, die machen plötzlich wieder so, das finde ich lässig, weil da komme ich manchmal wirklich nicht draus um was es jetzt geht. Und das tut sich wie immer so selber re-

produzieren, es gibt immer wieder so Gruppen, wo Sachen machen, und das Gute ist, es gibt immer Raum, es gibt Möglichkeiten, scheint mir, also die, wo wirklich etwas machen wollen, die haben Möglichkeiten und sie bekommen sogar Geld, wenn sie mal etwas Gutes gemacht haben, also scheint mir, der D und so, das ist ein gutes Instrument, wo man auch, wo man so Leuten auch ein wenig Geld geben kann, und dann machen sie wieder etwas. Also da können sie zumindest einmal etwas machen, wo sie Geld haben.

I: Was war Dein Anreiz um Künstler zu werden oder was ist er, um Künstler zu sein?
Kü5: Ich bin glaube ich Künstler geworden, weil ich gerne Kunst angeschaut habe. Also nicht eigentlich weil ich, ich weiß es nicht genau, ich habe das Gefühl, andere Leute werden Künstler weil sie das Gefühl haben, sie haben so viel zu sagen, also, einfach wie so ein Drang oder so, und ich bin eigentlich wirklich so geworden, weil ich es so angenehm gefunden habe, immer schon, also seit ich das mache, habe ich es immer lässig gefunden Ausstellungen anzuschauen, und ich finde die Situation lässig, ich mag die Ausstellungssituation, da hängt ein Bild und es ist rundum ruhig und es läuft nix, habe ich eigentlich überhaupt kein Problem, das finde ich eigentlich total eine schöne Situation, also mich stört es nicht, wenn es keinen Lärm hat oder wenn nicht, also wenn es nicht direkt über Menschen geht, das finde ich eigentlich, das stört mich eigentlich nicht, das finde ich eigentlich auch angenehm daran. So das indirekte, dass man sich in Ruhe etwas anschauen kann und redet nicht schon wer drein, man muss keine Antwort geben, man muss nichts wissen und so, das finde ich eine Situation, die mir gefällt. Und ich glaube, aus dem habe ich irgendwann beschlossen, dass ich daran beteiligt sein will.

I: Was hast Du für eine Ausbildung gemacht?
Kü5: Ich bin Zeichenlehrer, habe ich eine Ausbildung gemacht, in Luzern, dort hat man relativ viel bildhauerische Techniken gelehrt, weil Luzern eine stark bildhauerisch geprägte Schule war, ich weiß nicht, ob das immer noch so ist, die einzige Kunstklasse war eine Bildhauerklasse,und dadurch ist der ganze Aufbau, wie in Basel alles von Graphik geprägt ist, ist dort alles von der, also die Leute haben gezeichnet wie Giacometti, also, denken sich die Sachen so räumlich. Und das ist eigentlich sehr, also, wenn ich es vergleiche mit den Leuten, wo hier, von wo sie herkommen, was sie mitbekommen, ist es dort viel stärker so geprägt gewesen, also egal welche Ausbildung eigentlich.

I: Möchtest DU noch irgendwas anmerken? Was wichtig wäre für Dich in diesem Kontext?
Kü5: Ich weiß nicht, was ich jetzt alles gesagt habe.
I: Ahm, ja vielleicht noch die banale Frage, nicht so banal zu beantworten: der Stellenwert von Kunst in Deinem Leben abgesehen davon, dass Du produzierst?
Kü5: Hm, ich glaube es ist relativ ein hoher. Also ich beschäftige mich viel damit, eigentlich. Eigentlich fast immer, also ich weiß jetzt nicht, ob das ein hoher Stellenwert ist, also ich beschäftige mich einfach viel damit. Es ist umgekehrt so, dass

wenn ich mich nicht damit beschäftige, dann mache ich wie so Auszeiten, dann ist wie so Feierabend oder eine Art, gehe ich aus oder so, aber im normalen Tagesablauf hat jetzt mehr oder weniger alles damit zu tun. Oder so in Facetten, ich gebe Schule in der Modelklasse, das ist ja eigentlich nicht Kunst in dem Sinn, das was die machen, aber ich bin als Künstler angestellt. Es ist wieder relativ schwierig zu fassen. Also wahrscheinlich ist er hoch.

I: *Ja Danke!*
Kü5: Ja bitte.

TRANSKRIPTION KpVI
Bereich: Kulturpolitiker; **Ort:** Büro; **Dauer:** 20 min.; **Alter:** 40; **Geschlecht:** m

I: *Was macht ein Kulturpolitiker, was sind die Aufgaben?*
Kp6: Also ganz eng zusammengefasst, er macht einerseits Finanzpolitik und andererseits Personalpolitik, dh. er ist zuständig für die Finanzierung von Kulturhäusern. Das sind Museen, Theater, Sinfonieorchester, auch für die Kredite an die einzelnen Künstler, Literatur, Film, Foto, Video, Theater und Tanz, bildendene Kunst. Da ist er im Prinzip derjenige, der immer Entscheidungen vorbereitet, also auch, wenn sie dann vom Regierungsrat oder vom großen Rat, vom Parlament genehmigt werden, bringt er diese Geschäfte rein und muss sie im Prinzip schon beschlussfähig einbringen. Soweit zum finanzpolitischen Bereich, und bei der Personalpolitik geht es darum, dass bei den eigenen Häusern oder kofinanzierten Häusern Entscheidungen anfallen, wer dieses Haus leitet, und das ist eine Aufgabe, die dann auch einen Kulturbeauftragten beschäftigt. Alles was künstlerische Umsetzungen und so anbelangt, ist klar delegiert, wegdelegiert, das ist keine Staatskunst.

I: *Also wird nur , unter Anführungszeichen gefördert und unterstützt?*
Kp6: Richtig.

I: *Und mit diesem Instrument von Geld geben ...*
Kp6: Und Personalpolitik. Sie müssen allerdings natürlich wissen, WEN sie präferieren, wenn Sie Personalpolitik machen, wieso wollen sie den und nicht den, oder wieso soll das finanziert werden und nicht das und dann ...

I: *Was hat man da für Kriterien?*
Kp6: ... und dann, Sie müssen halt eine eigene kulturpolitische Zielvorstellung entwickeln, man muss irgendwie wissen, warum man was unterstützt, und was nicht und das ist eigentlich dann der eher kreative Teil der Arbeit.

I: Was ist da Ihre Linie?

Kp6: Das muss jeder Kulturbeauftragte für sich selber ausmachen, ich kann einfach sagen, es gibt ein paar Parameter, über die man nachdenken sollte. Ein Parameter sind die Sparten: will man einen fullservice anbieten, also sagt man sich, in Basel müssen wir soundsoviel Museen, soundsoviel Theater, kleine, große Orchester haben, oder spezialisiert man sich auf einen der Bereiche, die Priorisierung der Sparten ist ein Punkt, ein zweiter ist, geht man auf die Gegenwart los, will man eher das Rezipieren der Vergangenheit fördern, Leuchttürme, Kunstmuseen, die eigentlich eine Vergangenheit darstellen. Das ist Abwägen zwischen Gegenwart und Vergangenheit. Und ein dritter Parameter ist Rezeption und Produktion, also, fördert man Kunst, die gerade am Entstehen ist, oder fördert man Kunstvermittler, die bereits bestehende Kunst zeigen und präsentieren, und selbstverständlich geht es nie nur um das eine oder nur um das andere, aber es geht immer darum, die richtige Gewichtung zu finden.

I: Im Internet habe ich gesehen, dass bildende Kunst im Vergleich mit Musik relativ wenig vom Budget erhält, was bedeutet das?

Kp6: Das ist, bildende Kunst, die Museen erhalten sehr viel, da ist natürlich auch, da wird bildende Kunst dargestellt, bildende Kunst, da ist mehr gemeint mit Produktion, also das sind Künstlerbeiträge, und das ist selbstverständlich viel weniger. Das Teuerste an der Kulturpolitik ist immer das Unterhalten, das kontinuierliche Unterhalten von Kulturhäusern, also den ganzen Betrieb sicherzustellen mit den Mitarbeitern, die Bauten, Ersatzinvestitionen, also das ist am Kapitalintensivsten. Und einzelne Künstler fördern, ist genauso wichtig, aber es ist, wenn sie so wollen, billiger.

I: Werden auch alternative Orte gefördert?

Kp6: Ja, also X erhält immer wieder Gelder aus dem Y-Fond, und es gibt verschiedene alternative Becken, die mit öffentlichen Geldern gefüllt werden, aber nicht zu viele, oder anders gesagt, nicht jedes, man muss auch da dann wieder sagen, Basel hat diese und diese Größe, wir müssen nicht alles, was es im Prinzip gibt, unterstützen, sondern wir müssen Schwerpunkte setzen und sagen, das wird jetzt unterstützt, das soll jetzt privat frei bleiben, wie sich die freie Szene ja auch versteht. Wenn jetzt aber jemand frei ist, dann heißt das noch lange nicht, dass er völlig ohne unsere Hilfe auskommen soll, das kann im Form von Startfinanzierungen auch durchaus sein, dass man da was gibt.

I: Wie würden Sie Basel im nationalen und internationalen Kunstgeschehen situieren?

Kp6: Das hängt von Sparte zu Sparte ab. Es gibt Bereiche, Kunstbereiche oder Kulturbereiche, wo wir nicht gerade auffallen, und es gibt andere Bereiche, wo Basel wirklich eine Bedeutung hat, und das ist in erster Linie die bildende Kunst, also diese E-Sammlung Basel oder die F, das ist schon einzigartig, einzigartig ist zur Zeit auch die Architektur, damit meine ich auch die Produktion, also die

Architekturbüros, die es hier gibt, und gleichzeitig auch die Städtearchitektur, die man zur Zeit sehen kann, die moderne, die historische ist auch sicherlich erwähnenswert. Aber auffallen tun sicher die Architekturbüros, die internationale Wettbewerbe gewinnen, und dann ist auch das Theater sicherlich im deutschsprachigen Raum seit 30 Jahren immer wieder top, und was die Musik anbelangt, da sind wir gerade mit einer Korrektur beschäftigt, das war über 60 Jahre hinweg im 20. Jahrhundert sicherlich immer sehr gut, was der Zugang zu zeitgenössischer Musik anbelangt, und jetzt versuchen wir das wieder zu beleben mit dem europäischen Musikmonat im November, der vergibt über 50 Kompositionsaufträge und da soll die neue Musik wieder etwas belebt werden.

I: In jedem Kulturbereich werden von den dort Schaffenden Anträge gestellt, und das wird dann geprüft und daraufhin werden Gelder vergeben, sehe ich das richtig?
Kp6: Hm.

I: Was sind da für Kriterien ausschlaggebend, was ist im Moment die Linie bei der bildenden Kunst?
Kp6: Also meinen sie jetzt Künstlerbeiträge?

I: Überhaupt, was haben sie für eine Linie bei der Vergabe von Förderungen?
Kp6: Aber was für Förderungen meinen Sie, für Künstler?

I: Für Künstler oder auch Orte, alles an zeitgenössischem Geschehen, ich meine jetzt nicht Kunst-museen, wo eher auch eine historische Komponente dabei ist, sondern zeitgenössisches Schaffen, wenn hier Künstler anfragen oder Projektanträge gestellt werden, gibt's da ein Kunstverständnis?
Kp6: So ein Staatskunstverständnis, nein, über das verfügen wir nicht. Nein, meine Aufgabe besteht ja nicht darin, über Künstler zu befinden, und zu sagen, das ist jetzt wertvoll oder nicht wertvoll, für das braucht es Leute, die etwas davon verste-hen, also das sind dann beispielsweise die Kuratoren in Museen, die Ankäufe täti-gen und die müssen entscheiden, was wird gekauft und was wird nicht gekauft, oder es ist bei uns die Kommission, die auch Ankäufe tätigt oder Wettbewerbe aus-führt und solche Sachen.

I: Das heißt, dazu kommen Sie also gar nie ...
Kp6: Nein, das sind dann wiederum Fachleute, die das beurteilen, bei uns ist das in einer viel früheren Phase, bei Strukturfragen, um welche Kunst geht es uns zur Zeit, und da haben wir dann beispielsweise schon aktiv daran gearbeitet, dass die neuen Medien sich installieren können in Basel, weil da ist einfach nichts passiert, und dann hat man geschaut, dass man sowohl fürs Publikum wie für die produzie-renden Leute hier in Basel etwas tut, für diese neue Medien, aber sehen Sie, wir sa-gen da nicht, WELCHE Kunst im Bereich neue Medien, sondern das ist eher so ein Sparten, oder ich nenne das immer so ein Strukturdenken, wo man dann direkt eingreift. Aber innerhalb dieser Struktur möchten wir da nicht eingreifen.

I: *Was ist das Reizvolle für Sie an dieser Tätigkeit?*

Kp6: Das Reizvolle, ich meine, also erst einmal, für dasjenige, wo man sich einsetzt, das ist etwas, das einen anspricht, und das ist natürlich ein Privileg, also das kann nicht, das kann man nicht so schnell sagen, dass das, wofür man zuständig ist, einem auch als Privatmensch interessiert oder so, das ist sicher ein Privileg oder so, wenn man in solchen Kulturabteilungen arbeiten kann. Dann kommen ganz andere Sachen noch dazu, das ist der Austausch mit verschiedenen Menschen, man ist tagtäglich mit Leuten in Kontakt, in sehr engem Kontakt, in sehr persönlichem Kontakt weil es den Personen, die mit uns zusammenarbeiten, denen geht es um wahnsinnig viel, also die machen nicht nur einen Job, und das kann dann zu Streit, zu Freunden, zu wiederzusammenführenden Freundschaften und was weiß ich was führen, und das ist doch eigentlich, hat einen hohen Unterhaltungswert, eigentlich, unsere Arbeit.

I: *Arbeiten Sie in einem Team?*

Kp6: Ja, wir arbeiten in einem Team, wobei, es ist hierarchisch strukturiert, also ich leite das Team und dann gibt es im Team Leute, die für verschiedene Aufgaben zuständig sind.

I: *Hm. Ok. Ihre private Einstellung zur bildenden zeitgenössischen Kunst?*

Kp6: Von privater Seite her komme ich eher von der Sparte Theater, die mich interessiert hat und hab eigentlich mit den anderen Sparten nicht so viel am Hut gehabt, das ist auch das Schöne, um das noch zu ergänzen, was Sie vorher gefragt haben, man kommt natürlich an Kulturbereiche heran, an die man sonst nicht herangekommen wäre, weil man hat ja nicht die Zeit, sich tagtäglich mit Kunst und Kultur zu beschäftigen, abgesehen davon, kann es einem ja auch reichen, also ich leide sicherlich manchmal auch an einer Übersättigung von Kultur, dann freut man sich auch wieder mal auf Fußball, aber es gibt mir doch die Möglichkeit, in Bereiche reinzuschauen, wo man sonst vielleicht zu bequem wäre, und das gar nicht machen würde und ganz stark bei mir persönlich ist das die bildende Kunst, wo ich reingewachsen bin und eine große Freude an bildender Kunst entwickle, und das wär wahrscheinlich in einem anderen Job nicht passiert, das ist wunderbar. Und andere Bereiche lässt man dann doch irgendwo wieder sein, weil man einfach merkt, der Zugang ist doch zu schwierig für einen selbst, also, das ist sicherlich bei mir bei der Musik so passiert, und deshalb freue ich mich jetzt auch auf diesen Musikmonat mit neuer Musik, weil das gibt mir persönlich auch wieder Brücken, da eintreten zu können. Aber grundsätzlich versteh ich mich so als Laie, ich präsentiere mich auch so. Ich bin von Haus aus Volkswirt und das ist ganz wichtig, weil man dann klar definiert, wo die eigene Zuständigkeit aufhört, also das ist auch für einen Theaterintendanten oder für einen Museumsdirektor sehr wichtig, dass man nicht mit Staatsangestellten, die in der Kulturabteilung zu tun haben, die gerne in künstlerischen Fragen mitdiskutieren möchten, das kann man abends bei einem Bier machen, und seine persönliche Meinung sagen, aber wenn man zusammenar-

beitet, muss eigentlich diese Aufgabenteilung klar sein, sonst gibt es Missverständnisse und kann zu größeren Problemen führen, und daher sehe ich das wirklich als meine private Sache an, was mich interessiert und was mich nicht interessiert. Also ich gebe das auch nicht so zu erkennen, ob ich mich da jetzt sehr zu Hause fühle oder nicht zu Hause fühle, sondern ich sage generell, ich bin einfach nicht zu Hause und Punkt.

I: In größeren Diskussionen, wie zB. was ist ein Museum, was sollte es sein: Diskussionen um alternative Museumskonzepte ... - nimmt man da auch eine Laienposition ein, oder steigt man dann nicht ein ...?
Kp6: Das ist ganz klar, dass ich sowas nie vorgeben würde. Diese Frage spielt nur immer mit, solange man einen Museumsdirektor sucht, und dann ist man sehr hellhörig, wie er sich das künftige Museum vorstellt, und durch eine Personenwahl entscheidet man natürlich implizit auch über Konzepte mit, aber wenn es klar ist, welche Person das Haus leitet, dann würde ich nie explizit diskutieren und ihr sagen wollen, welche Zukunft dieses Museum haben sollte. Explizit. Implizit gebe ich ihnen recht, macht man das natürlich, also man redet und sagt automatisch, gibt eine Beurteilung ab, das spürt das Gegenüber auch, und je nachdem ob man meine Meinung für wesentlich hält oder nicht wesentlich hält, geht man mehr oder weniger darauf ein, aber ich verlange nicht, dass man meine Meinung für wesentlich hält, denn das ist ihr Haus und sie sind verantwortlich für dieses Haus. Diese Verantwortung ist mit Rechten und Pflichten verbunden, sie dürfen neben den Pflichten auch das Recht haben, selbst zu bestimmen, wie dieses Haus zu bestellen ist.

I: Stell ich mir noch schwierig vor, die Personensuche, welche Kriterien und ...
Kp6: Das ist wieder die Eingangsfrage von ihnen, welche Bedeutung hat Basel oder so, wenn Sie für Häuser Leute suchen, die eine große Bedeutung haben, ist das kein Problem, da werden Sie überflutet mit Anträgen oder so und dann ist das Angebot riesig. Bei unbedeutenden ist es schwierig, da müssen Sie viel aktiver sein beim Suchen.

I: Wie sucht man denn?
Kp6: Gibt nur eins: über Gespräche, Gespräche die man führt mit Leuten, die man in dieser Position gerne sehen möchte, oder bevor man solche überhaupt kennt, mit Vermittlern sprechen, also Leute, die den Überblick haben, die die internationale Szene kennen und solche Gespräche führen dann meistens zu den interessanten Kandidaten und Kandidatinnen.

I: Also wenn ich das richtig verstehe, ist das eine Aufgabe, wo sehr aus der Vogelperspektive gearbeitet wird?
Kp6: Ja, total, sehr sehr sehr aus der Vogelperspektive. Und das ist auch etwas Schönes.

I: Ich nehm an, dazu braucht man auch einen gewissen Weitblick ...

Kp6: Man darf vor allem nicht die Lust nach der Froschperspektive verspüren, man darf nicht plötzlich landen wollen und mit, sag ich jetzt mal, beim schöpferischen Prozess mittun wollen. Oder so. Weil dann ist man ein bisschen frustriert mit diesem Beruf, weil das ist definitv nicht die Aufgabe eines Kulturbeauftragten, oder wie man ihn auch immer nennen will. Das ist nicht unsere Aufgabe. Also man muss Freude haben an der Vogelperspektive, weil das ist auch der richtige Level.

I: Eine Zieldefinition muss man schon für sich machen?

Kp6: Man muss eine Vorstellung entwickeln, in welche Richtung sich diese Stadt in kulturellen Belangen entwickeln soll. Das muss man schon haben.

I: Entspricht das den im Internet aufgelisteten Punkten darüber, was Kultur ist?

Kp6: Ja, wobei diese Punkte, das ist so am Anfang gewesen, wo ich mir selbst Fragen gestellt und die für mich beantwortet habe, und dann öffentlich gemacht habe, wie ich sie für mich beantworte. Das war im Prinzip die Idee. Nur mittlerweile arbeite ich da dreieinhalb Jahre und würde wahrscheinlich die eine oder andere Frage wieder anders beantworten oder so, aber das muss ja auch sein, aber ich habe das letzthin wieder mal angeschaut und gedacht, ja das würde ich jetzt etwas präziser sagen.

I: Auch weil Sie mehr Einblick ...

Kp6: Ja, das ist einfach mal eine persönliche Einschätzung, die man abgibt und eigentlich noch sehr wenig kennt.

I: Möchten Sie noch etwas anfügen?

Kp6: Nein, hat mich gefreut, besten Dank für das Gespräch.

I: Ich danke Ihnen.

TRANSKRIPTION Mu VII / VIII

Bereich: Direktor/Assistentin; **Ort:** Bibliothek; **Dauer:** 45 min.; **Alter:** 50/30; **Geschlecht:** m/w

I: Den Statuten, die sie mir zugeschickt haben, danke noch dafür, habe ich entnommen, dass die X das Ziel hat, das zeitgenössische Schaffen zu fördern. Was bedeutet hier zeitgenössisches Schaffen? Gibt es Definitionen oder Eingrenzungen?

Di7: Nein, keine strengen Definitionen. Ich mein, es war traditionell immer das, dass es sich um Gegenwartskunst gehandelt hat, in früheren Jahrzehnten war der Begriff der Gegenwartskunst manchmal weiter gefasst, heute ist es in einem, nenn ich einmal, einem sehr sehr jungen Segment beheimatet, was wir machen. Das hat auch damit zu tun, dass es viele andere Institutionen gibt, die Bereiche abdecken,

die früher in der Kunsthalle abgedeckt worden sind und eben sowas wie X, Y und Z das ja auch schon länger mit Ausstellungen tätig ist, aber in der Gründungszeit, als die A vor mehr als hundert Jahren gebaut wurde, war es der einzige Ausstellungsraum in der Stadt und das Z hat sich quasi hauptsächlich mit der Sammlung beschäftigt, dass das Z Ausstellungen gemacht hat, das kam erst in den 60er und 70er Jahren. Eben Ausstellungen mit gegenwärtiger Kunst gemacht hat. Und dann kam in den letzen zehn Jahren X dazu, Y dazu und einige andere Institutionen in der Umgebung und daher ist jetzt für die A primär ein Schwerpunkt in relativ sehr junger Kunst, in Kunst, die sich auch bei weitem noch nicht so durchgesetzt hat, die also eben, bevor sie museal wird, wie sie auch traditionell war, in der A ist.

I: Haben Sie auch eine Sammlung?
Di7: Eine Sammlung mit der allerdings nicht wirklich gearbeitet wird. Es ist eine Sammlung, die hauptsächlich ein lokales Schwergewicht hat, und die A kauft regelmässig von lokalen Künstlern, die Sammlung wird an Mitglieder verliehen, also jeder der Mitglied ist, kann sich für ein halbes Jahr ein Bild ausborgen, und ist so, also, wirkt da eher in einem privateren Rahmen, und wir sehen unsere Hauptaufgabe darin, Wechselausstellungen zu machen.

I: Mit regionalen Künstlern oder auch überregionalen?
Di7: Ich denke, dass das Material da Bände spricht, es ist ein sowohl als auch, unser Auftrag ist es, der hiesigen Kunstszene zu dienen, aber wir dienen in erster Linie der hiesigen Kunstszene damit, dass wir auch sehr viel Information von außen bringen und eben hiesigen Künstlern die Möglichkeit zu größeren Auftritten geben. Auch hier ist es wiederum, dass es enorm viele und viel mehr Möglichkeiten gibt, für hiesige Künstler auszustellen, als noch vor dreissig oder vierzig Jahren. Dadurch, dass heute für die regionale Kunst ein sehr sehr breites Ausstellungsangebot vorhanden ist, und dass wir uns hier auch sehr stark als Schnittstelle einer internationalen Szene und einer lokalen Szene verstehen. Eine ganz wichtige Aufgabe in den letzten 5 Jahren war, die (As8 kommt) das ist Frau Nigg, Frau B

As8: Tag
I: Tag

Di7: Und eine ganz wichtige Aufgabe war für uns die Reorganisation der jährlichen, der Jahresausstellung, früher hieß das Weihnachtsausstellung die immer in der A traditionell war, und einen lokalen Überblick geben sollte, das haben wir jetzt in letzter Zeit zu einem regionalen Überblick zu machen versucht, also da auch auszuweiten, das Elsass und vor allem den badischen Raum miteinzubeziehen, und vor allem war es für uns auch wichtig, alle die regionalen Institutionen zu koordinieren und das hat voriges Jahr das erste Mal als Regionale stattgefunden, da waren 8 Institutionen beteiligt und das wird heuer denke ich wieder ähnlich stattfinden, und in solchen Dingen sehen wir unsere Aufgabe sehr wohl in der Vernetzung der regio-

nalen Szene. Und da eben auch eine Vorreiter-Rolle zu spielen und eine möglichst
gute Präsenz der hiesigen Künstler zu ermöglichen. In dem Zusammenhang auch,
sollte nicht unerwähnt bleiben, ist die A eine der Protagonistinnen eines Vereins,
der heißt C und der es sich zum Ziel gesetzt hat, gemeinsam mit dem Gewerbever-
band beider Basel und anderen wirtschaftlich orientierten Vereinigungen, günstige
Atelierräume für Künstler zu Verfügung zu stellen, und da gibt es jetzt zwei grö-
ßere Atlelierkomplexe, einen an F und einen in G am H, wo über Sponsoren und
über die Möglichkeiten der A relativ günstige Ateliers für junge Künstler zu Verfü-
gung gestellt werden.

I: Und Sie sind, wenn ich das richtig verstanden habe, auch zuständig für das Veranstaltungepro-
gramm?
Di7: Ich bin für das ganze, also, ich leite die A, und getragen wird die vom Verein,
der hat einen Vorstand, der heißt J, und da gibt es einen Präsidenten und eine
Statthalterin, die ich vertrete, und das ist ein sehr aktiver Vorstand, und die haben
mich bestellt, und das mache ich jetzt etwas mehr als fünf Jahre, und das ist das ge-
samte Ausstellungsprogramm, eigentlich auch die gesamten Vereinsagenden auch
nach außen zu vertreten, zusammen mit dem Präsidenten, diverseste Aufgaben
jetzt im städtischen Kontext, darunter natürlich auch mit dem Ausstellungspro-
gramm, das Veranstaltungsprogramm, und es ist eine ziemlich umfassende Tätig-
keit.

I: Arbeiten Sie in einem Team, wenn sie Künstler auswählen, oder anders: wie wählen Sie
Künstler aus, nach welchen Kriterien?
Di7: Das sind sehr vielfältige Kriterien, also, wir machen ja nicht so viele Ausstel-
lungen und das ist schon, in erster Linie geht es um die Aktualität und darum, ein
möglichst sinnhaftes Programm zu machen, und das ergibt sich aus verschieden-
sten Parametern, und das liegt in erster Linie bei mir, das Programm zu gestalten
und aber es ist so, dass man durchaus eine bestimmte Durchlässigkeit hat, auch ein
bestimmtes Sensorium, was gerade Sinn macht, und was in einem größeren Zu-
sammenhang gesehen werden kann.

I: Und darf ich fragen was Sie machen?
Di7: Die B steht mir als Assistentin zur Seite und kann das ja, sag was.
As8: Also das heißt wir, weiß gar nicht wie anfangen, also ich betreue Ausstellungs-
projekte, das ist extrem vielfältig, das fängt an beim Einfädeln vom Transport, oder
bei Leihscheinen, bis die Künstler ankommen, dann ein Stück weit ein, es ist ja oft
auch so, dass wenn ein Künstler kommt, je nach Persönlichkeit, manche wissen
ganz genau was sie wollen, und da haben wir höchstens Mühe, da als Autorität auf-
zutreten, andere kommen und sagen, oh, ich weiß gar nichts, es geht halt auch
darum, das im Team zusammen zu erarbeiten. So. Dann ein anderer Bereich ist die
Sammlung zu betreuen.

I: Was heißt das?
As8: Die A hat eine Sammlung, wo sich Mitglieder Bilder ausleihen können, wobei es eigentlich nicht der größte Teil ist, sondern mehr die Firmenmitgliedschaften, die dann ganze Firmen einrichten.

I: Die sie ausleihen.
As8: Ja, ausleihen und beraten. Dann, was ist noch. Presse, das gehört noch zur Ausstellung auch, zu schauen, dass die richtigen Leute am richtigen Ort sind, also Leute zu kontaktieren, Leute darauf anzusprechen, zu verbreiten was wir da tun, auf verschiedenen Kanälen, sei das rein traditionell per Pressebericht oder auch persönliche Kontakte, die man sucht

I: Sind das Kunstjournalisten die da angesprochen werden oder..
As8: Ja, vor allem, aber es ist ja in unserem Interesse, dass es ein breiteres Publikum auch erreicht insofern sind es nicht nur Kunstjournalisten, sondern auch eine Schweizer Illustrierte und natürlich die Tagespresse, das ist klar. Dann, ich weiß auch nicht, es fällt unheimlich viel zu, eben das ist sehr vielfältig, weil dann kommen Sie und.. (Di7/8 / I lachen)

I: Wie würden Sie so das zeitgenössische Kunstgeschehen in Basel beschreiben, von der Künstlerseite her?
Di7: Künstlerseite her, ist, also, erstaunlich, ich denke, dass es wenige Städte in der Dimension gibt, in Europa oder überhaupt auf der Welt, wo man so eine Dichte von Künstlern hat, und qualitativ so hochstehende Künstler. Also, es ist durchaus mit größeren Städten als Äquivalent zu sehen. Und da ist Basel ein enorm gutes Umfeld, und wir haben heute in Basel, oder Basel zugehörig, einige Künstler, die auf einem eben europäischen oder sogar weltweiten Level mitspielen können. Wenn ich so einem Bogen von K über L, M, den N, O ziehe und ich habe jetzt bei weitem nicht alle genannt, haben wir wirklich eine große Gruppe, die auf jeden Fall europaweit ständig präsent sind und Basel ist ein, im Moment ein ganz ernsthafter Mitspieler in einem größeren europäischen Konzert. Wobei, generell stellt man eine stärkere Dezentralisierung der Kunstszene fest. Das sind nicht nur die großen Metropolen, sondern es sind heute ganz verschiedene Orte, von wo Künstler kommen.

I: Also es gibt nicht mehr so EIN Zentrum. Und wie ist dann die Nähe zu Zürich zu bewerten?
Di7: Da ist eine traditionelle Ambivalenz da, die durch eine insofern lange Geschichte geprägt ist, die für manche Außenstehende und insofern bin ich ein Außenstehender, nicht immer ganz einsichtig ist. Es sind Szenen, die sich in ihrer Mentalität sehr sehr stark voneinander unterscheiden. Es sind Szenen, die aber auch in vielem eine Nähe haben. In Zürich ist das Geschehen ein Öffentlicheres, auch von den Medien stärker Wahrgenommeneres. Hier ist es weniger öffentlich, wenngleich aber ähnlich intensiv, in einer anderen Form. Insofern unterscheiden

sich auch die Charakteristika der Szenen. Und diese große Öffentlichkeit, die Zürich im Moment hat, ist dadurch auch bestimmt, dass es in Zürich eben seit zehn Jahren Institutionen gibt, die es davor nicht gegeben hat, also man muss sehen, dass die P und das Q ja ganz neue Gründungen sind. Und überhaupt das R erst seit wenigen Jahren existiert. Das ist das eine und das andere ist, dass die Medien in Zürich sitzen und dadurch auch ein größeres Augenmerk auf die Kunst legen. Aber ich meine, es ist eine interessante und sinnvolle Ergänzung und es ist nicht nur so, also, die Basler Künstler sind eben nicht nur an Zürich orientiert, sie sind in bestimmtem Masse auch an Frankfurt oder Karlsruhe orientiert und darüberhinaus auch stark nach Berlin orientiert. Bis hin, dass es auch starke Verbindungen nach Edinburgh gibt, es sind also durchaus sehr verschiedene Orientierungen da. Natürlich ist Zürich eine relativ nahe Verbindung, und es sind auch Basler Künstler sehr viel in Zürich, und es ist da ein, denk ich einmal, ein rechter Austausch vorhanden.

I: Und wie würden Sie jetzt von Vermittlerseite das zeitgenössische Geschehen Basels beschreiben?
Di7: Extrem, wie schon gesagt, ein extrem hohes, dichtes vielfältiges Programm. Im ganzen zeitgenössischen Bereich haben wir jetzt nicht nur die A und das S, es ist auch das T, das in den letzten Jahren ein interessantes Programm gemacht hat. Implizit rechne ich auch Orte U irgendwie dazu, weil es doch in dasselbe Gravitationsfeld gehört.
As8: Den V natürlich und W.
Di7: In der Stadt gibt es den V, den W, dann gibt es verschiedenste kleinen Initiativen, dann macht eben der Kanton sehr viel über den X, also es ist ein, das Angebot ist sehr groß und die Möglichkeiten sind sehr vielfältig.

I: Was bedeutet Kunst für Sie persönlich?
Di7: Woah, das ist...
As8: Große Frage
Di7: Ich denke das ist so, das ist nichts, was es für mich persönlich bedeutet: es ist Beruf. Und wenn man das jetzt kitschig sagen möchte, was ich aber eigentlich nicht will, dann ist es Beruf und Berufung. Aber nein, ich denke, dass man eine sehr hohe Motivation braucht, und vor allem zu der Zeit gebraucht hat, und an dem Ort gebraucht hat, wo ich sozusagen begonnen habe mich professionell mit Kunst zu beschäftigen. Das ist zeitlich immer wieder verschieden. Es gibt Zeiten wie es jetzt in den 80er Jahren war, und eben auch zweite Hälfte der 90er Jahre, wo ein Kunstbetrieb enorm lebendig ist, und wo er für jüngere Leute sehr sehr attraktiv wird. Es gibt andere Zeiten wiederum, und ich habe das in den 70er Jahren erlebt, wo also Kunst eher, wo die Gegenwartskunst eher eine mühsame Beschäftigung ist und das Umgehen damit eher ein steiniger Pfad ist. Es gibt auch Gegenden auf der Welt, wo Kunst ein offeneres Feld hat und andere wo es schwieriger ist, also im Österreich der 70er Jahre war sicher, die Kunst, die wir als interessant verstehen, nicht oben auf der Liste. Da war das Land künstlerisch noch viel traditioneller, waren kaum Institutionen ausgebildet, aber gerade das war auch eine spannende Heraus-

forderung. Und ich meine, Kunst ist sicher eins der Felder menschlicher Betäti-
gung, wo man sehr sehr vielfältig sich mit sehr grundsätzlichen Fragen auseinander-
setzen kann.

I: *Und sie?*

As8: Wie war die genaue Frage?

I: *Was bedeutet Kunst für Sie, was für einen persönlichen Zugang haben sie, warum gerade*
Kunst?

As8: Warum gerade Kunst. Ähm, ja gut, also das, das muss ich sagen, weil vor 15
Jahren als ich angefangen habe, eigentlich, Impetus zum Kunstgeschichte zu studie-
ren war der naive Glaube, dass, wenn ich das fertig studiert habe, dann verstehe ich
es. Und je länger ich studiert habe, desto klarer wurde natürlich, dass das gar nicht
der Fall sein wird. Aber eigentlich ist das eine, quasi eine für mich eine interessante
Beschäftigung mit Kunst, weil ich denke, dass man einen Bezug zur Gegenwart
oder auch den Bezug zur Historie über ihre kulturelle Praktiken quasi irgendwo er-
kennt, oder, das ist das was mich interessiert, aber dazu muss man auch nicht nur
die bildende Kunst denken, aber das ist das, was mich immer neu fasziniert. Ja, ich,
eine große Frage. Das ist das Rätsel, das einen immer wieder herausfordert.

Di7: Ich mein dass, das was B sehr schön gesagt hat, je mehr man damit zu tun hat,
desto weniger weiß man darüber. Aber das sind übliche Paradoxa, und ich meine,
was das Spannende an der Kunst ist, dass sie anders funktioniert als Wissenschaf-
ten, die schon sehr stark in Regelsystemen verhaftet sind, ist das, was uns gerade
daran fasziniert, und gerade im Umgang mit gegenwärtiger Kunst sind Freiräume
und eben auch die Unregelmässigkeit, die auch immer wieder im Beruf neue Her-
ausforderungen stellt, weil man eigentlich immer auch vor neue Situationen gestellt
ist. Und das ist sicher eines der Faszinosa die es da gibt. Und es ist dann vor allem,
wenn man eine lange Zeit damit verbracht hat, gibt es natürlich auch etwas wie
eine, ich nenne es professionelle Deformation, dass man sich dann solche Fragen in
dem Sinn nicht mehr SO stellt, sondern dass man halt zu einem guten Teil drinnen
ist, und die Fragen die sich einem stellen, wieder ganz ganz andere sind.

I: *Auch beim Betrachten von Kunst, dass man hier das, unter Anführungszeichen, unschuldige*
Auge nicht bewahren kann?

Di7: Gut, das unschuldige Auge gibt's nie.

I: *Ja aber wie ist Ihr Blick, wenn Sie Kunst anschauen?*

Di7: Ja natürlich, es ist eben schon ein professioneller Blick, dass man enorm viele
Dinge im Kopf gespeichert hat, sehr viel gesehen hat, mit ganz anderen Kriterien
sieht. Das Großartige ist, dass man immer noch neuartige Sachen sehen kann und
dass man auch immer wieder, auch sehr wohl Sachen, die man glaubt, sehr gut zu
kennen, auch immer wieder wiederum neu sehen kann. Das ist viel mehr, glaube
ich, eine Frage jetzt mehr, sozusagen, der zeitlichen Dimension. Man sieht Sachen
zum einen viel schneller und zum anderen viel langsamer. Man sieht sie anders. Das
ist der positive Effekt so einer Professionalisierung, dass man auch eine andere

Möglichkeit des Umgangs hat. Ich mein, wenn wir hier Ausstellungen haben, ein durchschnittlicher Besucher wird sie ein, zwei, wenn es hochkommt drei Mal sehen, die Ausstellung. Wir sehen dieselbe Ausstellung unter ganz verschiedenen Aspekten vom ersten Moment des Aufbaus bis zum Abbau viele viele Male und intensivieren damit natürlich unseren Umgang und können ganz andere Fragen stellen. Wir sitzen mitten im Laboratorium drinnen und wir sind eben nicht nur Konsumenten, sondern in einem bestimmten Teil, und mehr hinter den Kulissen, auch eben die Akteure, die da mit drinnen zu tun haben und bekommen das dadurch anders mit.

I: *Ist das also ein Wechsel zwischen verschiedenen Perspektiven, weil auf der einen Seite muss man es nach außen transportieren, und auf der anderen Seite sich in das Werk..*
Di7: Sicher, und heute wird das immer wichtiger, also, die Methoden und die Formen der Vermittlung sind vielfältiger geworden, und sie sind in dem Haus auf jeden Fall ein ganz essentieller Teil, dh. also, bei uns gehören Führungen dazu, und bei uns gehören nicht nur die großen offiziellen Führungen dazu, sondern sehr viele kleine Vermittlungsarbeiten ständig und das heißt..

I: *Was zum Beispiel?*
Di7: Ja ich mein, wenn man einen Sponsor herumführt, wenn man einen Journalisten herumführt, wenn man versucht, jemanden für ein bestimmtes Problem zu interessieren, weil das ist sehr viel, was man in dem, das Haus hier versteht sich schon auch als ein Umschlagplatz und das heißt, dass also Vermittlung ein ganz wichtiges Element davon ist. Und das gehört zu unserer täglichen Praxis.

I: *Und Vermittlung ist Zeigen, den Anderen hinführen..*
Di7: Ja, zeigen, hinführen, Hilfestellungen geben. Ich mein, wir führen anders wenn wir Lehrer führen oder wenn wir eine Schulklasse führen. Wir beginnen uns jetzt zu überlegen, mit der Uni gemeinsam spezielle Programme zu machen, also wir sind eher interessiert, also was uns im Moment sehr interessiert ist Vermittlung an Multipliukatoren. Also Vermittlung an Vermittler, an Leute, wo es wieder weitergetragen wird. Also, wir haben sehr gute Erfahrungen da mit den Lehrern gemacht. Auf der anderen Seite wird es ein Themengebiet geben, und da haben wir unlängst sehr tolle Erfahrungen damit gemacht, indem wir sehr kleine Kinder durch eine Ausstellung geführt haben. Das ist auch etwas, wobei das große Problem ist, dass wir für solche Dinge eigentlich keine Ressourcen haben. Und alle diese Sachen sehr sehr arbeitsintensiv sind, und das ist nunmal das aufwendigste, was es gibt, und da sind uns natürlich Limits gestellt, aber die Neugierde ist absolut da.

I: *Ich habe gesehen, dass angeschlagen wird, welche Person die Führung macht, um da einen Bezug...*
Di7: Ja. Und das Publikum ist auch, es hat auch ganz besondere Orientierungen. Ich kann mich erinnern, wo ich hierhergekommen bin, wurde ich vom Publikum

mehrmals hingewiesen, welche Führer, also welche Personen, die davor schon geführt haben, gut seien und so weiter, es gibt da schon Bindungen und das ist ganz wichtig heute, bei so einem Haus Bindungen aufrechtzuerhalten und mir persönlich ist es auch wichtig, dass nicht nur, tendenziell gehen die Bindungen in so ein Haus immer zur Gallionsfigur, das ist klar und das ist auch verständlich, aber eigentlich ist es sinnvoll, wenn man das mehr auffächert und dass die Personen, dass das Publikum mitbekommt, dass hinter der Arbeit eines solchen Hauses eben auch sehr unterschiedliche Personen stehen.

I: Wird die eigene Vermittlungstätigkeit auch immer wieder reflektiert, wird geschaut, wo gibt es alternative Vermittlungssachen, wie könnte man sie einbauen?
As8: Klar, ständig
Di7: Ja, aber es wird nicht systematisch gemacht. Also wir gehen da so nach Trialand Error auch vor. Ich meine, das Problem ist, dass wir eine sehr kleine Institution sind, und bei weitem nicht die möglichen Apparate haben, solche Dinge umzusetzen und das ist im Vergleich zum Beispiel zu den Vereinigten Staaten vor allem in der Schweiz da noch, ich will nicht sagen unterentwickelt, es ist sozusagen von der Institution her sind das relativ schlanke interne Organisationen, man darf nicht übersehen, dass hier vom Schulunterricht um vieles mehr angeboten wird. Wenn die amerikanischen Museen enorme pädagogische Programme haben, hat das damit zu tun, dass dort im Schulunterricht nicht so viel angeboten wird und hat auch damit zu tun, dass als fast wie Unternehmen geleitete Körper, die amerikanischen Museen natürlich sich auch um ihre künftige Kundschaft kümmern müssen. In Amerika gibt es keine öffentlichen Unterstützungen und daher müssen die amerikanischen Museen schauen, dass sie schon sehr früh die Bindungen der Jugend an das Haus stärken, dass also auch da die künftigen Mitglieder, Sponsoren und so weiter heranziehen.

I: Ist die Arbeit mit dem Kunstverein..
Di7: Das funktioniert eigentlich weitgehend reibungslos und es ist sogar, ich habe das sehr bewusst gesagt am Anfang, es ist ein sehr aktiver Vorstand, eine sehr aktive Kommission, das ist im Moment eigentlich eine sehr kongeniale Zusammenarbeit, man stimmt sich regelmässig ab, also ich hab mindestens einmal in der Woche, wenn nicht zwei bis dreimal in der Woche im Kontakt mit dem Präsidenten. Also, da ist man regelmässig voll am Laufenden gegenseitig, und es ist das, der Vorstand des Vereins ist stark einbezogen, dann gibt es das, dass man mit den Mitgliedern Kunstreisen macht, versucht Veranstaltungen mit den Mitgliedern zu machen, und es gibt so einen kleineren Stock von Mitgliedern, mit denen man in ständigem Kontakt ist und natürlich ist die Mitgliederzahl zu gross, nämlich weit über zweieinhalbtausend, als dass man vollen regelmässigen Kontakt mit allen haben könnte, aber er zeigt eben auch die grosse Akzeptanz in der Bevölkerung hier, ich meine es ist doch immerhin 1 % der Bevölkerung die hier Mitglied sind und das ist für so

eine Institution, die sich der Gegenwartskunst verschrieben hat, glaube ich sehr respektabel.

I: Man muss also keine Linie durchkämpfen?
Di7: Nein, sie ist zur Zeit zumindest weitgehend akzeptiert. Ich meine, das ist nicht immer so und historisch gab es da verschiedenste Bewegungen. Ich meine, es hat in den 50er und 60er Jahren vor allem unter D, der war sehr kontroversiell, da hat es aber einen sehr starken Vorstand gegeben, der hinter ihm gestanden ist, da war es mehr, sozusagen die politische Öffentlichkeit, die da Bedenken hatte. Beim F ist das, also, dazwischen war dann E, der hatte Probleme mit der künstlerischen Öffentlichkeit in Basel, und da war dann der Verein irgendwann einmal nicht mehr ganz so dahinter, der F hatte teilweise enorme Konfrontationen, vor allem, wenn er gesellschaftliche Tabuthemen angepackt hat, aber auch eine enorme Unterstützung, und dann unter meinem Vorgänger war es wieder kontroversiell, was eher mit Fragen der persönlichen Chemie zu tun hatte, weniger mit inhaltlichen Fragen. Im Moment ist es so, dass durch die hohe Akzeptanz, die die Gegenwartskunst hat, und eine, was wir sicher haben ist eine enge Verbindung zu vor allem der jüngeren Kunstszene hier, und dadurch hat das durchaus im Moment etwas kongeniales, zu Kontroversen kommt es eigentlich nicht, es kommt zu immer wieder, bei Ausstellungen, zu Auseinandersetzungen und da geht es dann darum, ganz spezifisch, bei einem bestimmten Projekt vor einem Jahr bei X wurde gefragt, ob das notwendig sei, sich so weit mit der Vergangenheit zu beschäftigen, das war eine Ausstellung die relativ weit in die Vergangenheit gegriffen hat und versucht hat, sehr subjektiv von einem Basler Sammler betrieben, das Wesen der Basler Malerei zu destillieren, da gab es bestimmte Kontroversen, und die werden dann hier in Diskussionen ausgetragen, und da versucht man damit umzugehen, nur ist im Moment eine so hohe Gesprächskultur, dass es also nicht, dass es da also selten zu, dass da sehr viel völlig im Einvernehmen gelöst wird.

I: Weil Sie es so angesprochen haben: Kunst in den 70er und 60er Jahren, wie würden Sie Kunst in den 2000ern beschreiben?
Di7: Ich meine, es ist eine ganz schwierige Zeit, weil es deutet viel darauf hin, dass man mitten in einem Epochenwechsel drinnen steht, und es ist keine eindeutige Position der Kunst im Moment zu finden. Es ist eine große Epoche vorbei, die der Moderne, wo eben enorme Innovationen stattgefunden haben, die also in einem großen Mass heute Allgemeingut geworden sind.

I: Auf künstlerischen Gebiet meinen Sie.
Di7: Ja. Und das eben impliziert auch eine extrem hohe Akzeptanz, die zeitgenössische Kunst wiederum hat. Die aber eigenartigerweise und paradoxerweise einhergeht mit einer sehr großen Vergangenheitsseligkeit, die eben auch in der zeitgenössischen Kunst in vielen Teilen stark präsent ist, und es ist damit auch eine bestimmte, Oberflächlichkeit würde ich fast sagen, verbunden, bestimmte, sehr

schnelle Phänomene und ein allgemeines gesellschaftliches Phänomen, dass also zur Zeit das Event und das schnelle Geschehen anderen Rezeptionsformen der Kontemplation und der profunderen Auseinandersetzung, also, da das Event bevorzugt wird. Ich persönlich betrachte das immer wieder so als temporäre Phänomene. Aber es ist eindeutig, dass wir heute in einer sehr schnellen Zeit leben und eine Geschwindigkeit, die ich aber auch als einen Umbruch deute, und insofern halte ich das auch für sehr spannend und wir alle wissen nicht, was die kommenden Zeiten bringen werden, aber wenn es, also, es ist sicher der Ort hier, der da gefordert ist, Dinge vorzugeben, die dann mit das bestimmen, was die Kunst in den nächsten Jahrzehnten sein wird, und das war immer die Aufgabe des Ortes hier, und das ist quasi auch die Probe, ob die Arbeit gut ist, die man leistet, inwieweit man sich die Sachen, die hier zu sehen sind, in zehn Jahren noch anschauen kann oder inwieweit man sich derer in zehn Jahren noch erinnert. Es geht da weniger um den Moment jetzt, als um die Qualität die man erzielen kann, in einer Perspektive auf Künftiges hin.

I: Also Kriterien für die Zukunft.
Di7: Ja, die zu erarbeiten und da weiß man, man tappt da völlig im Blinden, und es ist ja sehr interessant, wenn man sich zB. die Geschichte der A anschaut, durch das ganze 20. Jahrhundert hindurch was da zu welcher Zeit alles ausgestellt wurde, und zum einen, wie früh da manche Dinge geschehen sind, aber zum anderen, auch bei sehr großen Direktoren, wie viel da an Blindflügen, oder Blindgängern auch gewesen ist, es ist nicht immer so, es wurden Künstler ausgestellt, von denen man heute nichts mehr weiß, und die damals auch große Namen waren und ich denk, das ist mithin auch ein Teil des Spannenden, einer der spannenden Aspekte daran, dass wir eben in einem Feld arbeiten, wo die Dinge sich eigentlich für eine Zeit oder ein Feld bewähren müssen, das sich unserer Kenntnis entzieht.

I: Orientiert man sich da auch an anderen Vermittlungsstellen?
Di7: Natürlich. Es ist halt immer so ein Dialog, ein großer, und das ist auch die Funktion hier, wir sind ein Umschlagplatz und es ist einfach das, was hängen bleibt. Und ein Teil davon sind natürlich die Kollegen, und ein Teil davon sind die Künstler, ein Teil davon ist die Öffentlichkeit, ein Teil davon sind die Kritiker, ein Teil davon sind die Händler. In dem Bereich der Kunst gibt es ungezählte Akteure und diese Akteure tragen alle ihren Teil dazu bei. Und es ist das, was dann übrig bleibt. Und was in meinen Augen zählt oder wichtig ist.

I: Aber es gibt nicht ein so ein Zentrum wo man hinschielt oder schaut?
Di7: Viel weniger als es das zB. in den 70er Jahren gegeben hat. Da wo zB NY die große Stadt war. Ich mein, wir haben zu tun, ich fahr jetzt am Montag nach London, weil ich dort einen afrikanischen Maler sehe, der ist auf ein Stipendium dort, ich könnte auch eine deutsche Malerin besuchen, die wir demnächst ausstellen, die von Berlin für ein Jahr nach London gegangen ist, wir haben viele Berline Künstler

ausgestellt, wir stellen genauso aber mit F jemanden aus LA aus und mit G jemanden aus Vancouver, also ich meine, für den Handel ist New York ein Zentrum, London, vielleicht auch ein bisschen für den Handel, London hat eine spannende Szene, Berlin hat eine spannende Szene, in Kontinentaleuropa ist Berlin sicher gut für bestimmte junge dynamische Galerien, aber eben, wie gesagt, einige interessante Arbeiten entstehen auch hier und ich kann, wir haben voriges Jahr eine Künstlerin in einer Gruppenausstellung ausgestellt, die in Budapest ganz toll arbeitet, es ist heute viel vielfältiger und die Leute reisen auch mehr, sind besser miteinander vernetzt, es ist nicht mehr so notwendig an einem Ort zu sitzen.

I: *Abschließend: welche Ausbildung haben Sie gemacht?*
Di7: Ich hab keine konkrete Ausbildung in Richtung Kunst gemacht, ich hab ein nur zum Teil abgeschlossenes Architekturstudium, und hab dann als Künstler gearbeitet und hab als Kunsthändler gearbeitet, und habe also da, in dem Bereich, alles Mögliche gemacht, habe als Zeitschriftenherausgeber gearbeitet, hab im Verlagswesen gearbeitet, also da war sehr viel Verschiedenes. Und ich denke, das ist bei dir..
As8: Also der klassische Weg, ich hab Kunstgeschichte und Ethnologie abgeschlossen mit dem Lizenziat momentan mal. Was ich noch anfügen wollte, weil das ist etwas, das hast Du angesprochen, aber das ist etwas, das man wie, ich muss sagen, ich bin jetzt eineinhalb Jahre hier, und das war mir anfangs gar nicht SO bewusst, obwohl es eigentlich etwas Logisches ist, dass Institutionen wie diese, eigentlich eine ganz starke Rolle haben, auch was die Produktion angeht und die Förderung. Und zwar nämlich sonst, von außen, wenn man hier nicht arbeitet, man geht rein, man schaut sich die Ausstellung an, fragt sich, nach welchen Gesichtspunkten wird die ausgesucht, warum und was und hm, aber seitdem ich mich da drin bewege, realisiere ich, dass alle die Leute, die produzieren, die produzieren nur deshalb, weil sie merken, aha, da gibt es Leute, die sich dafür interessieren. Also wenn es das nicht geben würde, also Orte wo es weniger Institutionen gibt, oder die eine Diskussion anzetteln können.
Di7: Auch eine Plattform.
As8: Eine Plattform bieten, ansonsten: wozu soll man was machen, also quasi, es wird auch sonst nicht Mineralwasser produziert, wenn es niemand trinkt. Also wie. Und das, das darf man nicht unterschätzen.
Di7: Das ist ein wichtiger Punkt.

I: *Damit lenkt man dann auch die Richtung der Produktion*
As8: Das ist schwierig, weil..
Di7: Es hängt, es ist ein bisschen auch eine, ich würde es jetzt sogar fast als eine ideologische Frage bezeichnen. Oder auch eine Frage des Ortes. Der Vorteil dieses Ortes hier ist, dass sie eine bestimmte Neutralität haben und dadurch nicht zuviel vorgeben. Ich meine, was sie vorgeben sind natürlich bestimmte Dimensionen. Um so einen Saal wie den unteren da zu bespielen braucht es ein bestimmtes Kaliber,

und das geht nicht mit so kleinen Zeichnungen oder die Zeichnungen müssen so präzise sein, dass es das auch füllt, aber, und dann gibt es bestimmte Orte, die aufgrund von Vorgaben da natürlich, ich meine, ich würde da einen ganz großen Unterschied sehen zwischen der Tätigkeit, die wir hier haben zum Y in Zürich, ohne dass ich es werten würde wollen. Da gibt es so Haltungen, wo also in einem Fall, man versucht viel offener und auch bewusst heterogener vorzugehen, und in einem anderen Fall halt viel mehr, ich will nicht sagen stilgeprägt wird, aber eine ganz bestimmte Richtung vorgegangen wird und..

As8: Meistens sind es ja die G, nicht, dort ist ganz klar eine Abhängigkeit, ich meine, das ist klar, eine G MUSS andere Interessen haben.

Di7: Wobei G dann gut sind, wenn sie programmatisch sind, das heißt wenn sie eine bestimmte, jetzt nicht so eng gesehen, Ideologie vertreten, also wenn, alle guten Gs haben ein Programm gehabt und Gs dürfen, sollten eher nicht heterogen sein. Das heißt, einfach weil sie ein Produkt verkaufen und da weiß man, welche Sammler man anspricht, da sind bestimmte Haltungen, da ist ein bestimmtes Lebensgefühl, ich meine der Y, da hat es ganz bestimmte Künstler gegeben, aus basta, und das war ein sehr erfolgreiches Konzept und das ist in abgewandelter Form, es zieht sich durch und es ist sozusagen, der kleinste Nukleus ist sozusagen die Künstlergruppe und die G und im Idealfall sind sie identisch oder nahezu identisch. Und das ist der Nukleus, wo also ein gemeinsames Arbeiten anfängt und daraus, und die Institution ist schon eine Stufe höher, die ist schon komplexer damit und kann eben, muss eben auch dann heterogener sein, ist ja auch der Unterschied: M ist privat, das von einem großen auch konsumorientierten Konzern mitgetragen ist, hat eine andere Ideologie als ein Verein, der in einer enormen Breite von der ganzen Stadt mitgetragen ist, und da muss im Prinzip, auch wenn er selbst nicht vorkommt oder sie selbst nicht vorkommt, der 80jährige, die 60jährige Künstlerin, die mittlere Generation und die ganz junge Generation sich genauso zu Hause fühlen und die Alten müssen es akzeptieren, wenn wir sagen, wir machen jetzt junges Programm und es muss aber dann entsprechendes, also reine Lifestyleproduktion kann man in so einem breiten Verein nicht mehr machen, weil dann würde man einen Gutteil der Mitglieder verlieren. Aber da ist dann, die Kunst sozusagen, gleichzeitig aktuell zu bleiben aber auch den Mitgliedern genügend mitzugeben.

I: Es werden ja selten, nehme ich mal an, von Künstlern Werke angekauft..
Di7: Bei uns ist eben die Sammlung nicht im Vordergrund und das ist, ein bisschen hängt es davon ab, wie die budgetären Möglichkeiten sind, und dann versucht man in der Regel in der Jahresausstellung Werke zu kaufen und sonst wird eigentlich nichts verkauft.

I: Und es wird auch nicht an andere Museen weiterverkauft, rein zum Anschaun..
Di7: Und für die Mitglieder eben, es soll eine Ressource sein für die Mitglieder, es ist ein Service den wir den Mitglieder geben, dass man sich bei uns was ausborgen kann.

I: Möchten Sie sonst noch was anmerken
Di7: Na, ich muss, oh je, jetzt ist die Zeit vergangen.
I: Dann bedanke ich mich.

TRANSKRIPTION Ga IX
Bereich: Galerist; **Ort:** Galerie; **Dauer:** 30 min.; **Alter:** 35; **Geschlecht:** m

I: Welche Art von Kunst wird hier ausgestellt?
G9: International zeitgenössisch. Und zwar, also zeitgenössisch, das sagt schon: jüngere Generation, das kann durchaus auch sein, dass dazwischen mal ein älterer Künstler, eine ältere Künstlerin einbezogen wird, wenn das Sinn macht, entweder weil das eine Position ist, die ein bisschen in Vergessenheit geraten ist oder sonst aus einem Grund, aus einem thematischen Grund, ist auch möglich, aber der Schwerpunkt: international zeitgenössisch.

I: Regional auch?
G9: Regional natürlich auch, aber ich würde so sagen, der Schwerpunkt liegt nicht auf der Region, aber das ist kein festgefahrenes Schema, das ist sehr offen, wichtig ist mir eigentlich nicht so sehr das Territorium sondern die Kunst, es ist sekundär, wo jemand her kommt, wichtiger ist, was er oder sie macht, das Interesse an der Arbeit steht im Vordergrund, und das sollten Positionen sein, wo innovativ sind, wo neue Wege gehen und deshalb ist es auch offen für alle Medien, von Fotografie über Malerei bis zu Video und Konzeptuell alles.

I: Mit welchem Blickpunkt macht man das, gibt es eine Metropole?
G9: Es gibt schon Events, wo massgebend sind, es gibt mittlerweile viele Biennalen, grad kürzlich ist in Berlin wieder eine eröffnet worden, wo ich auch war, also das sind schon Events, die für mich mitentscheiden, dh. dort wird bereits eine Vorselektion getroffen, dann geht man dorthin, schaut ob es etwas hat, das mich interessiert, das ich zeigen könnte und dann ist man natürlich auch aufgrund der Beziehungen immer im Gespräch, also außerhalb dieser Veranstaltungen ist es so, dass wenn man sich mal im Markt positioniert hat, dass man natürlich dann auch über Beziehungen, über andere Künstler verwiesen wird, an andere Personen, an andere Künstler wieder, das ist, am Schluss, es ist eine kleine Welt, obwohl es international ist, ist es eigentlich eine sehr kleine Welt

I: Also man hantelt sich so weiter, es gibt nicht DEN Weg
G9: Also, man muss natürlich schon seinen eigenen Weg finden, weil man muss sich auch überlegen was man will, was die Zielsetzungen sind, man muss sich ja schon irgendwie positionieren im Markt, muss sich einen Namen machen und dann grenzt sich das aber immer mehr ein, und dann wird das ursprünglich sehr große

Feld immer kleiner und feinmaschiger, am Schluss reduziert es sich dann auf eine wirklich kleine Welt in der großen Welt.

I: Und den Namen macht man sich über die Künstler?
G9: Das kann man schon sagen, ja. Es sind die Künstler, die der Galerie den Stempel aufsetzen.

I: Wieviele Künstler vertreten sie?
G9: Ja das ist immer ein bisschen die Frage, wie man mit den Künstlern arbeitet, als Galerist hat man eigentlich die Zielsetzung, dass man eine Selektion trifft und dann längerfristig mit ihnen zusammenarbeitet, quasi deren Karriere mit aufbaut. Im Gegensatz zB. zu einer K, die ständig neue Positionen zeigt und sich nicht festlegt. Der Galerist arbeitet eigentlich längerfristig mit einem Künstler zusammen, dann ist es natürlich interessant, wenn man mit einem jungen Künstler anfangen kann und den über mehrere Jahre hinweg ausstellt und so eine Karriere mitaufbauen kann, das ist eigentlich die Zielsetzung.

I: Dann hat man aber nicht so viel Künstler?
G9: Das bedeutet natürlich, wenn man zeitlich und vom Platz her beschränkt ist, dass man gar nicht so viele Künstler hat, weil man sollte sie in einem Turnus von 2 1/2 bis 3 Jahre, sollte man sie immer mal wieder zeigen, und dann kann man zwischen 8 und 10 Ausstellungen pro Jahr machen und das beschränkt dann die Anzahl der Künstler, die man zeigen kann. Aber es gibt natürlich auch dort immer mal wieder einen Wechsel, weil ein Künstler abspringt, zu einer anderen Galerie oder es gibt auch welche, die plötzlich aussteigen, gar nicht mehr ihre Karriere, also beenden, dann gibt es andere Gründe, dass man sich nicht mehr versteht, das gibt es halt auch, es gibt Wechsel, es ist nicht, dass wenn man sich mal entschieden hat völlig festgefahren ist, aber auf der anderen Seite ist es so, dass ein Galerist, wie soll ich sagen, also dass die Glaubwürdigkeit zu leiden anfängt, wenn er ständig immer andere Leute hat. Ich glaube, die Kundschaft erwartet schon auch, dass eine gewisse Beständigkeit da ist. Also, man muss da schauen, dass man den richtigen Mittelweg findet.

I: Und das Verhältnis zu den Künstler ist das ein Freundschaftliches oder ein Geschäftliches?
G9: Das ist einerseits so, dass, bei mir ist es so, dass ich gewisse Künstler bereits gekannt habe, bevor ich sie ausgestellt habe und gewisse lerne ich jetzt durch meine Ausstellertätigkeit kennen. Ich kann mir nicht vorstellen, dass ich einen Künstler zeigen würde, mit dem ich mich nicht verstehe, weil das muss stimmen. Sonst endet es eben so, dass man eine Ausstellung macht und dann keine mehr, das ist nicht der Sinn der Sache, also in der Regel wird man, wenn man es nicht ist, befreundet und wenn das dann nicht funktioniert, dann ist meistens eine Zusammenarbeit nicht fruchtbar und dann bringt es für beide nichts.

I: Sind das immer unterschiedliche Künstler, die hier zusammen gezeigt werden?
G9: Das ist so, dass ich hier die drei Ausstellungsräume habe und in denen gibt es Wechselausstellungen, in einem fünf- bis sechs Wochen Turnus werden die gewechselt, das gibt also 8 Ausstellungen pro Jahr, im Sommer ist ein bisschen Pause, Juli, August da gibt es höchstens 2 Ausstellungen und ich habe dann noch den Zusatzraum, wo ich Arbeiten aus meinem Programm zeigen kann, so ein Schauraum, wo auch Lagerraum werden wird mit der Zeit, weil ich irgendwo die Arbeiten, die ich im Lager habe, verstauen können muss und das gibt so ein Schau-Lagerraum.

I: Und das Publikum kommt her und sieht und kauft – wenn es gut geht..
G9: Wenn es gut geht, ja, im Idealfall, das sind Verkaufsausstellungen, dh. Künstler und ich sind darauf angewiesen, dass wir etwas verkaufen, weil wir ja nicht subventioniert sind und im Idealfall ist es so, dass eine Kundschaft kommt und kauft, obwohl das nicht so einfach ist.

I: Kann man sagen wer kauft?
G9: Also wer kauft, also das sind, man muss vielleicht so sagen, die Galerie ist jetzt knapp ein halbes Jahr alt, also relativ jung noch und ich bin dabei, die Kundschaft aufzubauen. Zielsetzung ist natürlich, eine internationale Kundschaft anzusprechen, also weit über den Raum Basel hinaus, im Moment ist die Kundschaft primär noch aus dem Raum Basel und Umgebung aber Zielsetzung ist da mit dem Programm, das ich mache, eine internationale Kundschaft aufzubauen, und das braucht einerseits Zeit und andererseits eine Beteiligung an internationalen Messen und das ist eigentlich das, was ich eigentlich anstrebe. Meine Zielsetzung ist in den nächsten paar Jahren, die wichtigsten Kunstmessen zu machen, das fängt dieses Jahr an mit der Liste in Basel, wo natürlich auch der Platz Basel ist, aber es bringt schon mal eine internationale Kundschaft, dann werde ich probieren Köln oder Berlin zu machen und das dann sukzessive auszubauen, also es gibt dann noch ein paar andere Messen, die interessant sind, natürlich ist auch eine Zielsetzung in Amerika eine Messe machen zu können entweder Chicago oder New York oder was es dann auch immer ist.

I: Wieso Liste und nicht Art?
G9: Bei der Art ist es relativ schwierig reinzukommen, die Art ist eigentlich die beste internationale Messe und die haben sehr lange Wartelisten und eine der Bedingungen, um dort überhaupt aufgenommen zu werden ist, dass man mindestens drei Jahre eine Galerie geführt haben muss und das wäre bei mir gar nicht der Fall, da muss ich noch zwei Jahre warten, und dann kommt dazu, dass die Stände noch relativ teuer sind und im Gegensatz dazu ist die Liste eine Messe für junge Galerien, wo bewusst dafür gearbeitet wurde, dass alle die, die sich die Art nicht leisten können und dort nicht reinkommen, weil sie noch nicht so lange im business sind, dass die da reinkommen können und das ist natürlich prädestiniert für mich. Und mittlerweile hat das auch ein internationales Publikum und von dem her ist das für

mich ein glücklicher Zufall, dass ich da schon reingekommen bin, nach so kurzer Zeit.

I: Was für Voraussetzungen muss man mitbringen, um Galerist zu sein?

G9: Das kommt immer darauf an, was man will also bei meiner Zielsetzung ist es so, dass es fundierte Kenntnisse über Kunst und auch über den Kunsthandel voraussetzt, das sind eigentlich die zwei Faktoren, man muss ja einerseits ein Programm zusammenstellen und man muss andererseits verkaufen können als Galerist. Man muss Kaufmann sein und etwas von der Materie verstehen und das setzt schon ein bisschen Erfahrung voraus. Besonders die Kenntnisse im zeitgenössischen Kunstmarkt , weil da muss man sich ja schon ein gewisses Wissen aneignen und das braucht eine gewisse Erfahrung und das kann man nicht von heute auf morgen machen.

I: Wie werden die Preise im zeitgenössischen Markt festgesetzt? Gibt es Auktionshäuser die man verfolgt?

G9: Es gibt, doch, es gibt mittlerweile auch Auktionshäuser, immer mehr, und zwar ist es so, dass die Auktionshäuser da das große Geschäft gewittert haben und im zeitgenössischen Markt langsam mitmischen. Es werden also ganz gezielt, in den Auktionen, junge Künstler miteinbezogen und das wird dort quasi ein bisschen ausgetestet, was man dort rausholen kann und zwar sind das zum Teil sehr spekulative Geschäfte, da werden Künstler in kürzester Zeit, in ein paar Jahren gepusht und dann werden zum Teil Unsummen gezahlt. Also den Markt gibt es bereits und das sind bereits Auktionen, die da in dem Bereich tätig sind. Natürlich nicht für alle.

I: Aber sind das Preise, an denen man sich orientieren kann?

G9: Ja, schon auf jeden Fall, das sind oft Preise, die wesentlich höher sind als jene, der Galeristen, also da gibt es rechte Überraschungen, es kann aber auch sein, dass es jäh einbricht, weil das ist ein sehr spekulativer Markt, aber es ist effektiv so, dass da zum Teil exorbitante Summen gezahlt werden.

I: Ist das Kunstwerk ein Verkaufsgut wie jedes andere?

G9: Es gibt natürlich die wirklichen Liebhaber, und für die ist ein Kunstwerk immer noch etwas Spezielles aber es gibt mittlerweile immer mehr Spekulanten, und für die ist es eine Wertanlage, wie eine Aktie und da besteht nicht mehr viel Bezug, es gibt beides.

I: Moderne Kunst wird also mit einem spekulativen Hintergrund gekauft?

G9: Das gibt es, ja, ganz klar, es gibt Leute, die ganz gezielt bewusst junge Künstler kaufen und die Ware dann nachher in Auktionen wieder absetzen, das gibt es. Das sind die Spekulanten, die gibt es. Es gibt aber auch die anderen, die sie sammeln, weil sie Freude daran haben und weil sie das Medium als solches schätzen und die

behalten dann die Ware auch, sie stossen vielleicht wieder eines ab, um einen neuen Kauf zu finanzieren, das ist ja noch nicht unbedingt Spekulation, das kann man noch entschuldigen, muss ich sagen.

I: Gibt es für jeden Ausstellungswechsel Vernissagen?
G9: Ja

I: Was für eine Ausbildung haben Sie gemacht?
G9: Ich habe eine juristische Ausbildung aber ich habe natürlich schon viele Jahre im Kunsthandel gearbeitet, ich habe während dem Studium schon angefangen im Kunsthandel zu arbeiten und verfolge jetzt den zeitgenössischen Kunstmarkt seit etwa 15 Jahren. Also ich kenne ihn relativ gut und war auch viel unterwegs, immer noch, ich gehe nach New York, ein bis zweimal im Jahr, dann bin ich auch in Europa viel unterwegs, das sind eigentlich so meine Haupttätigkeitsfelder, New York, Los Angeles in Amerika und in Europa halt die wichtigsten Metropolen London, Paris, Köln, Berlin, Zürich.

I: Gibt es EIN Zentrum?
G9: Also die Hauptzentren zur Zeit sind London, Berlin und dann gleich mal Zürich.

I: New York?
G9: Ja klar, ich hab gemeint in Europa, New York ist natürlich immer noch die Nummer eins und dann kommt dann gleich mal London, und Zürich hat massiv aufgeholt. Basel ist da etwas abgeschlagen, sehr abgeschlagen.

I: Von der Galerienszene her oder generell von der zeitgenössischen Kunst her?
G9: Ich würde sagen generell und speziell im zeitgenössichen, Basel ist eine Museumsstadt und als Museumsstadt hat sie das Problem, das sie nicht lebt. Es ist auch so, dass mittlerweile sehr viele Künstler nach Zürich gezogen sind, weil sich Zürich als Zentrum etabliert hat und das bringt, das hat die ganze Szene nach Zürich verlagert und das spürt man, Basel lebt viel weniger als Zürich und ist effektiv, wenn man es sarkastisch umschreiben will, eine tote Museumsstadt geworden und in Zürich lebt es, und hat es eine wirklich lebendige zeitgenössische Szene mit einer Vielzahl von guten Galerien, das hat man in Basel nicht.

I: Fehlt also die Konkurrenz?
G9: Ja, die fehlt ganz klar, also was in Basel fehlt sind noch mindestens ein bis zwei Galerien mit denselben Zielsetzungen, die ich habe und ideal wäre natürlich wenn es mehr wären, drei bis vier, das sieht man in Zürich, das belebt die Szene und das ist dann auch attraktiv für den Künstler und wo Künstler sind, ist mehr Leben und das überträgt sich dann, da braucht es Veränderungen.

I: Ist Dein Selbstbild das eines des Galeristen oder eines des Unternehmers, Kunsthändlers?

G9: Ja beides, also der Kunsthändler ist im Gegensatz zum Galerist, es kommt drauf an, wie er sich versteht, also der reine Händler ist natürlich mehr ein Kaufmann als ein Ausstellungsmacher, aber es gibt oft auch Mischformen, es gibt Händler, die Galeristen sind und Galeristen, die Händler sind, meistens geht eins ins andere über, aber es gibt natürlich auch nur Händler und das sind natürlich dann, das sind eigentlich Kaufleute kann man sagen. Da geht es weniger um die Kunst und den Künstler, sondern mehr um das Kunstwerk, um das Objekt, dort nähert es sich dem Aktienhandel, wenn man so will. Aber oft ist es so, dass der Galerist über den Handel seine Galerie finanzieren muss, weil er aus der Ausstellung nicht genug verkauft, muss er nebenbei noch Handel betreiben, damit er überhaupt die Ausstellungen finanzieren kann.

I: Präsenz im Internet..

G9: Also, ich habe jetzt eine Website, eigentlich seit, also kurz vor der Gründung der Galerie habe ich eine Website gemacht, weil für mich das eigentlich die einfachste und beste Form zu kommunizieren ist, man kann sehr schnell digitales Fotomaterial über die Website in die ganze Welt verbreiten, das ist, mit einem minimalen Aufwand hat man einen optimalen Ertrag und grad wenn man zB. etwas über das Netz anbieten will, ist das optimal, was man früher noch fotografieren, entwickeln und dann auf die Post bringen, verschicken und warten müssen hat, das kann man heute einfach mit der digitalen Kamera ins Internet geben und dann ist es schon in ein paar Stunden, mit wenig Aufwand kann man es auf der ganzen Welt verbreiten, das ist sehr, sehr angenehm.

I: Wird jedes Objekt katalogisiert?

G9: Kommt darauf an, es wird sicher mal die Ausstellung als solche dokumentiert und dann je nach dem, je nach Bedeutung des Werks gibt es eine Inventarisierung der einzelnen Werke, das hängt ein bisschen davon ab, wie sehr, vom Künstler selber und auch von der Bedeutung von der Arbeit, aber im Idealfall wird jedes Werk auch dokumentiert aber irgendwo, das kann man auch nicht ad absurdum führen sonst ist man nur noch ein Archiv und das ist auch nicht die Zielsetzung.

I: Was bedeutet Kunst für Dich persönlich?

G9: Für mich persönlich ist es eine enorme Bereicherung, ohne der Liebe zur Kunst würde mir sehr viel fehlen im Leben also ich habe enorm viel gelernt und für mich ist es eigentlich undenkbar ohne Kunst, es ist nicht nur Kunst, sondern auch das Umfeld, der Kontakt mit den Künstlern und ich reise auch sehr gern und bin gern unterwegs mit den Künstlern, ich bin schon, habe schon Reisen gemacht bis nach Thailand mit einem thailändischen Künstler oder wenn ich nach New York gehe, treffe ich sehr viele Künstler von dort oder auch Sammler. Sammler sind sehr interessante Leute, die sehr viel Erfahrung haben und einen geistigen Horizont haben, der über dem von der Durchschnittsbevölkerung liegt und das sind einfach

Leute, wo es sehr interessant ist, sich mit ihnen zu unterhalten, man hat immer eine gute Zeit und man lernt sehr viel, es ist immer, das ist eigentlich das Spannendste, ein ständiger Lernprozess, man ist auch ständig in einer Auseinandersetzung, in Diskussionen was jetzt die interessanten Positionen in der zeitgenössischen Kunst sind und jeder hat andere Meinungen und das ist so spannend.

I: Positionen heißt?

G9: Es ist eigentlich verrückt, wo auch immer man sich wieder trifft, mit Leuten aus demselben Metier, endet es immer wieder in einer Diskussion ob jetzt der oder die Künstlerin so interessant ist oder wie es mit dem ist oder mit der oder so, also es ist ein ständiges, auch Abtasten, um zu sehen was der andere denkt, es ist auch ständig im Wandel, weil es ist ja nichts Festgefahrenes, es ist ja, man muss Positionen auch selber wieder überdenken und sich hinterfragen und das ist, das kommt immer wieder hervor, das ist eigentlich das Spannende an dem Ganzen.

I: Noch was zum Anmerken?

G9: Nein, nicht, also was ich noch sagen kann aus meiner Erfahrunge heraus jetzt, aus diesen sechs Monaten, was viele Leute nicht realisieren, dass es ein verdammt hartes Metier ist, man hat immer das Gefühl, so ein Galeristenleben ist schön und so, aber es ist schön aber es ist verdammt hart.

I: Inwiefern hart?

G9: Hart, weil es enorm zeitaufwendig ist und es wird einem gar nichts geschenkt, das muss man wissen, es ist ein Kämpfen, man muss jeden Tag aufstehen und kämpfen, man steht auf eigenen Beinen, das ist schön und toll aber es ist hart, man kann nicht um fünf den Pickel hinlegen und der Tag hat 24 Stunden, da muss man möglichst viel nutzen können und ich kann nur sagen, seitdem ich die Galerie aufgemacht habe, habe ich meine Schlafzeit massiv reduzieren müssen und meine Arbeitszeit massiv verlängern müssen und das mache ich aber gern, ich beklage mich nicht, aber es ist ein harter Kampf.

I: Weil man auch als Person einsteht..

G9: Ja, und es ist auch eine Frage der Mittel, also wenn man natürlich sehr viel finanzielle Mittel hat, ist das kein Problem, stellt man einfach Leute ein und ist entlastet, aber ich mache alles selber, ich nehme jedes Telefon, ich muss jede Ausstellung einrichten, ich habe die Räume selber renoviert.

I: Ein Ein-Mann-Unternehmen...

G9: Ein Ein-Mann-Unternehmen und es ist sehr aufwendig, man muss alles wirklich selber machen, jedes Inserat das man aufgibt, jeden Verkauf, jede Offerte, ich muss gleichzeitig verkaufen und wieder neue Künstler finden für mein Programm und muss mich orientieren, was geht auf der Welt und das ist fast nicht machbar und darum sind eigentlich viele Galeristen zu zweit, in meinem Fall ist es so gewe-

sen, dass ich keinen idealen Partner hatte und mich dann entschlossen habe, das selber zu machen aber der Idealfall ist eigentlich schon, zu zweit das zu machen, weil man sich dann besser einteilen kann und mehr Zeit hat.

I: Und Mitarbeiter?
G9: Also gut, meine erste Zielsetzung ist schon, dass wenn der Laden besser läuft ist, jemanden einzustellen, zumindest teilweise, wo mich entlastet von diesen vielen Arbeiten, weil ich bin eigentlich, im Idealfall müsste ich nur mehr dort arbeiten, wo ich effizient bin, und das heißt, eigentlich müsste ich mich konzentrieren können auf die Organisation und Auswahl der Ausstellungen und dann insbesondere auf den Verkauf, weil ein Galerist lebt vom Verkauf und ich müsste meine ganze Zeit nur mehr in den Verkauf stecken können. Weil verkaufen tut man nicht von alleine, verkaufen tut man nur, wenn man etwas dafür unternimmt und das wird ein Zeitaufwand.

I: Was unternimmt man? Anschreiben?
G9: Ja, man muss die Galerie zum Kunde bringen, es gibt schon Kundschaft, die hierherkommt aber wenn man etwas verkaufen will, dann muss man mit dem Berg zum Haus gehen, das ist so, effektiv, man muss die Galerie zum Käufer bringen. Und das ist einfach aufwendig, und das ist dann fast nicht mehr zu bewältigen, also ich komme im Prinzip zu wenig dazu, zu verkaufen, das ist mein Hauptproblem, ich sollte mehr Zeit zum Verkaufen haben, aber ich habe sie nicht.

I: Ist der Standort unwichtig?
G9: Also beim Standort ist es so, dass ich bewusst keine zentrale Lage gewählt habe, weil ich eigentlich keine Laufkundschaft anspreche, also ich will eigentlich, nein ich spreche ein Publikum an, das bewusst zu mir kommt, weil sie mich suchen, weil sie interessiert sind an meinem Programm und eine Laufkundschaft ist eh nicht das, was mich interessiert, also brauche ich keine zentrale Lage, für mich sind die Räume wichtig und da habe ich Räume gefunden zu einem vernünftigen Mietzins und vor allem solche, die meinen Vorstellungen entsprechen, was die Dimensionen anbelangt, wir haben hier fast 4 1/2 m Höhe und das ist das, was man heutzutage erwartet für eine zeitgenössische Kunst, ideal wären noch ein paar Meter mehr, aber ich bin sehr zufrieden mit diesen 4 1/2 m, aber wenn man die amerikanischen Verhältnisse kennt, dann ist das klein. Also, dort gibt es Galerien die locker doppelt so hohe Räume haben oder dreimal so hohe. Aber gut, das ist hier fast nicht zu finden und das muss auch nicht sein, das ist eigentlich sehr, das ist eigentlich sehr gut 4 1/2 m und da muss man in der Regel halt schon in die Peripherie gehen, außer man hat sehr viel finanzielle Mittel und kann sich Räume in der Stadt leisten, das wäre natürlich der Idealfall. Aber hier hat es den Vorteil, bei meinem Standort, ich bin in der Nähe der Mustermesse, also während der Art bin ich in 5 Minuten, oder kann man meine Galerie in 5 Minuten erreichen, das ist sicher ein Vorteil und vor allem hat es Parkplätze hier, man kann mit dem Auto vorfahren

und das ist gut für den Warenumschlag aber auch für Kundschaft, die mit dem Auto vor die Galerie fahren, also von dem her ist der Standort bewusst so gewählt worden.

I: Künstlerdokus, Kataloge?
G9: Bis jetzt habe ich das noch nicht machen können aber die Zielsetzung wäre schon, dann auch mal Publikationen zu machen, also was ich gemacht habe sind Editionen, ich habe selber eine Edition gemacht mit dem X, eine Mappe mit 6 Blätter in einer Auflage von 12 Stück, 12 + 4 e.a. (epreuve d´artiste) also 16 genau genommen. Und dann noch eine Fotoedition mit dem Y und da sind weitere Projekte geplant, ich habe mich eigentlich mehr auf die Editionen verlegt als auf Kataloge, aber ich werde mit der Zeit die eine oder andere Ausstellung mit einem Katalog dokumentieren aber das ist jetzt einfach noch zu früh.
I: Danke für das Gepräch.

TRANSKRIPTION G X
Bereich: Galerist; **Ort:** Galerie; **Dauer:** 30 min.; **Alter:** 40; **Geschlecht:** m

I: Sie sind Kunsthändler und Galerist, als was sehen Sie sich mehr?
G10: Das hält sich etwas die Waage, das eine ergänzt das andere. Oder wie meinen Sie?

I: Sind Sie mehr der Unternehmer oder mehr der Kunstliebhaber?
G10: Ja also schon der Unternehmer.

I: Wie sehen Sie die Kunstszene Basel aus dieser Perspektive?
G10: Als Händler? Ja auf der einen Seite kämpft sie umbestandene Werte von den 60er- bis 80er Jahren und der Erhaltung dieser Positionen, und kommt aber vermehrt unter Druck von der neuen Zürcher Szene und hat aber ein paar, zwei bis drei große Anlässe in Basel, wie etwa die Art, von dem zehrt Basel, von den vielen Museen und von einem kulturell breiten Publikum, also kulturell interessierten Publikum aber eben das, was heute sehr wichtig ist, oder scheinbar wichtig, der Eventbereich und Happening und Party, da ist der Basler wahrscheinlich von der Natur her nicht so zu haben und daher ist das alles so ein bisschen in Zürich. Also schwierig für sensationsgeladene Happenings, da ist das ein schwerer Stand, das tut natürlich auch den Gesamtmarkt beeinflussen, es ist eher in ruhigeren Bahnen, in Basel.

I: Gibt es dennoch einen Grund in Basel zu sein und nicht nach Zürich abzuwandern?
G10: Eben genau das ist der Grund.

I: Weil es hier überschaubar ist?

G10: Nein, es ist einfach bei den jungen Avantgarden kann man nicht abschätzen, was bleibt, was sind tiefergehende Werte, es ist in Zürich so viel, das ganz schnell raufkommt und wieder verschwindet, und am Schluss bleibt eigentlich immer nur ein kleiner, kleiner Prozentsatz, das sagt auch die Geschichte von der Kunst schon, am Schluss bleibt ganz wenig übrig. Und das interessiert mich letztlich nicht, das junge hippe schnelle Schwuppdiwupp und fort und weg. Mich interessiert eine tiefgründige, gut recherchierte, auf einer Geschichte basierende Kunst. Das interessiert mich und das ist leider nicht jung, hipp und schnell und all das. Also darum ist die Standortfrage dahingehend für mich schon geklärt.

I: Sind die Kriterien für Einkauf und Ausstellung dieselben?

G10: Ja, Einkaufskriterien sind ziemlich trivial, was mir persönlich, was ich für mein Kunstverständnis für gut erachte und was mir ästhetisch gefällt und was ich hintergründig, all die Gründe die ich vorher schon erwähnt habe, alles das zusammen, gibt, führt zu der Entscheidung etwas zu kaufen und bei den Künstlern ebenso. Es ist immer dieselbe Basis für einen Entscheidungsfindung. Was bei den Künstlern, bei den lebenden Künstlern dazu kommt ist, dass sie das Verstädnis, es sollte deckungsgleich sein mit meinem Verständnis von der Ernsthaftigkeit vom Schaffen für die kulturelle Sache, nämlich eben so seriös und das die ganze Sache auch durchgedacht ist, eben all das was ich vorher gesagt habe, genau dasselbe gibt den Ausschlag für eine Ausstellung dann auch, also irgendetwas hippi, hippi und lupi und lässig und tralala kommt für mich eigentlich nicht in Frage.

I: Was für ein Verhältnis bauen Sie zu den Künstlern auf, eine Geschäftsbeziehung oder eine freundschaftliche Beziehung?

G10: Das geht einher eigentlich, wenn ich das neu anfange, eine Beziehung in diesem Sinne, dann ist das natürlich stark geprägt von einer geschäftlichen Grundlage, da gibt es einen Vertrag, wo drin steht so und so machen wir es, diese und jene Konditionen, das ist ziemlich detailliert geregelt und wenn die Zusammenarbeit weiterbesteht, das ist eben abhängig davon, wie das Erlebnis mit dem Künstler war, bezüglich Ernsthaftigkeit und Seriösität, dann wird das immer mehr, immer mehr geht das hin zu einem geschäftlich-kollegialen Verhältnis, es ist nie ein freundschaftliches Verhältnis in dem Sinn, es wäre auch nicht gut, letztlich, weil es führt dann vielleicht auch zu Entscheiden, die dann nicht mehr der Sache dienen, also wenn ich aus reiner Freundschaft für den XY eine Ausstellung mache, weil ich ihn so nett find oder weil er so ein lieber Freund ist, dann tue ich wahrscheinlich Werte, die mir wichtig sind, in den Hintergrund stellen und das will ich bewusst eigentlich gar nicht, also ich gehe bewusst nicht so eine enge freundschaftliche Beziehung ein, dh. aber nicht, dass es distanziert bleiben muss, es sind einfach gewisse Regeln zwischen Galerie und Künstler, also jetzt bei mir, bei uns.

I: Gibt es ein Maximum an Künstlern die Sie vertreten wollen?

G10: Nein, aber es ist Qualität vor Quantität, wir haben in den letzten Jahren eher abgebaut in der Anzahl der Künstler, gerade aus dem Grund, weil es Künstler gibt, die nicht genug Ausstellungen machen können und sich nicht genug selber produzieren können, wo dann einfach oft zu Lasten ihrer eigenen Qualität geht. Wo dann auch unbeirrbar sich produzieren, nicht auf Signale und Gefahren hören und auch auf Einwände von mir nicht mehr Rücksicht nehmen, weil sie völlig auf dem Konsumtrip sind vom Vervielfältigen und mit denen ist dann logischerweise die Zusammenarbeit irgendwann beendet.

I: Suchen Sie die Künstler oder die Künstler Sie?

G10: Also die Ausstellungen, die schlussendlich zustande kommen, da suche ich die Künstler, die werden mir vermittelt, oder ich sehe sie auf Ausstellungen. Und der andere Fall, wo Künstler bei uns anfragen, das ist ja viel häufiger, also ich bekomme ja sehr viel mehr Anfragen als ich ansehen gehe, dass ich dort eine Ausstellung mache, das ist sehr selten. Das ist vielleicht von 100 einer. Also extrem selten eigentlich.

I: Ist ein Kunstwerk eine Ware wie jede andere?

G10: Ja, Kunstwerke sind letztendlich, wenn man es reduziert, dann ist es auch eine Ware, es ist auch ein Produkt mit bestimmten Produkteigenschaften, nur sind die alle sehr eingeschränkt gültig, also Herstellung und der ganze Lebenszyklus, ich komme da in die Betriebswirtschaft, wenn ich da drüber reden muss, dann gilt das alles nur sehr bedingt oder eingeschränkt oder unter anderen Vorzeichen und das macht das Ganze natürlich auch schwer abschätzbar, also dh. man kann das Produkt schon bewerben, wenn man so will, wenn man es reduziert lassen will auf dem Produkt, mit einer Ausstellung, aber Sie sehen das ja selber, wie das nachher rauskommt, das ist kein Garant für einen Erfolg, gut, das kann man bei den anderen auch sagen, wenn wer ein neues Produkt einführt, und macht viel Werbung, dann ist es auch nicht unbedingt gesagt, dass das ein Erfolg wird, aber Kunst, schlussendlich hat einfach dann die Kompenente von den Gefühlen und die Emotionsebene und persönliches Empfinden plus parallel dazu, wie soll ich das vorsichtig formulieren, in der breiten Schicht der Bevölkerung, mit einem großen Mass an Unkenntnis parallel dazu, das führt dazu, dass eben Meinungsbildung über das Produkt nicht so genau gemacht werden kann. Vermeintlich. Wie bei einem, sag ich mal: Normalprodukt. Also die Meinungsbildung bei einem Normalprodukt wird meistens über die Werbung gemacht, dass man am Schluss das Gefühl hat, man wisse, ob das gut oder schlecht ist. Zumindest wird einem das Gefühl vermittelt. Und bei der Kunst ist es halt so, dass die meisten mit keiner oder wenig Vorbildung in eine Ausstellung reingehen und sich dann eigentlich aus dieser Unsicherheit eher zurückhaltend verhalten. Und dort ist genau der Ansatzpunkt der Galerie als Vermittlung.

I: Ihr Publikum sehen Sie also in jenen, die wenig Vorbildung haben?

G10: Nein, das ist nicht so gemeint, denn die, die in die Galerie kommen, die haben ja schon ein Interesse, also entweder sind sie generell kunstinteressiert, was auch immer das heißen mag, oder sie sind Sammler oder sie haben sonst Interessen, aber für eine breitabgestützte Werbung jetzt, um auf das zurückzukommen, den Lebenszyklus, da ist es nicht so, dass alle etwas über Kunst wissen, so wie jetzt alle etwas wissen über ein neues Deodorant. Und das wird dann beworben, im Fernsehen und alle sagen, ah, das ist gut, weil das hat biologische Mittel drin, so ist es bei der Kunst eben nicht, das ist ein ganz kleiner, sequentierter Markt, wo die Marktmechanismen in diffuser Form spielen.

I: Man spricht also grundsätzlich ein kleines vorselektiertes Publikum an, und versucht noch breiter zu werden?

G10: Ja, das, also das Marktpotential bei der Kunst ist immer begrenzt, eben aufgrund von diesen Faktoren, wo die Galerien ansetzen sollten, eben das viel transparenter machen, also auch das Ganze: wo kommt das Bild her, Provenienz, was macht der Künstler, all die Zusatzinformationen, da tun sich die Galerien ja unheimlich schwer, das wird alles so geheimnisumwoben, sagenumwoben, alles auf diesem Niveau und dann kann man natürlich kein breites Publikum ansprechen, es ist oft auch so, dass die Galerienszene das bewusst elitär halten will, um sich davon abzusetzen, mit dem Medium Kunst. Andererseits wird aber immer beweint, dass sich die Leute nicht interessieren, dass nicht gekauft wird, es ist also eigentlich eine schizophrene Haltung, das sieht man auch jetzt wieder, ganz explizit, das ist eigentlich so die Essenz von dem, die Kunstmesse, wo sie nicht einmal mehr die Bilder anschreiben, es hat eine Galerie gegeben, die nicht einmal mehr die Bilder anschreibt, geschweige denn die Preise. Und das ist genau das, wo dann dort gesteuert wird, so ein exklusives, elitäres sich Abheben wollen von der Masse, andererseits wollen aber alle möglichst viel verdienen, also, es ist eine gewisse Schizophrenie in dieser ganzen Geschichte, andererseits muss dann auch sagen, die Dokumentation oder die Information zum Produkt, um das wieder zu reduzieren, ist eigentlich sehr dürftig, bei vielen Galerien, also da bekommt man dann mit ach und weh irgendeinen schlechten oder alten Katalog über, wo eine andere Galerie oder ein anderer Verlag sogar gedruckt hat. Das ist eben, ja, was ich sehe.

I: Das ist nicht ihr Verständnis vom Auftrag einer Galerie?

G10: Nein, die Galerie hat eben dort den Ansatzpunkt, darum sage ich das ja auch, so verstehe ich das ja auch, eben das VERMITTELNDE. Ein Verkäufer ist letztlich immer ein Vermittler, ein Verkäufer kann kein Produzent sein und einen Verkäufer verstehe ich als Vermittler und damit er vermitteln kann, braucht er gewisse Hilfsmittel und je komplizierter ein Produkt ist, um das wieder zu reduzieren, desto aussagekräftiger, detaillierter oder umfangreicher müssen die Dokumentationen dazu sein, wenn ich etwas Technisches kaufe wie ein Auto, dann bekomme ich die schönsten Hochglanzbroschüren über. Wenn ich aber ein Bild kaufe, um denselben

Preis, sagen wir 50.000, ja dann kann ich froh sein, wenn ich mit einer alten Schreibmaschine eine getippte Seite bekomme, eine Rechnung. Also schon der Vergleich. Also gewisse Sachen werden in der Kunst, im Kunsthandel voraus gesetzt, das WEIß man ja, wenn man so ein Bild kauft, was sie fragen noch nach dem Namen! Und wann er gelebt hat, also bitte! So, oder. Und da beisst sich die Katze in den eigenen Schwanz, am Schluss, weil da sagt man, man will mehr ansprechen, es kommen so keine Besucher in die Ausstellungen, oh weh, oh weh, aber auf der anderen Seite macht man gar nichts dafür. Das bringt eben scheinbar nichts. So Texte schreiben und Dokumentationen liefern und informieren. Das bringt eben scheinbar nichts. Also die Galerienszene hat das immer noch nicht ganz gemerkt, dass die Verkaufseuphorie vorbei ist, die 70ies. Früher hat man Vernissagen machen können und schnipp war die Hälfte verkauft, juhui, dann ging man in die Hotelsuite, die man gemietet hat und hat Champagner-Parties gemacht, das ist einfach vorbei. Heute ist es genauso wie in vielen anderen Bereichen, ein Markt wo viele Konkurrenten auf dem Platz stehen und nicht mehr so wie früher, in den 50er Jahren, da hat es in Basel vier Galerien gehabt. Das man dort nicht noch groß Dokumentationen geschrieben hat oder Erklärungen oder Führungen, das ist ja klar, da ist es niemanden in den Sinn gekommen, weil der Markt ein ganz anderer war, das war ein Nachfragemarkt, also die Leute sind gekommen, wollten wissen, sind suchen gegangen, heute ist es genau umgekehrt.

I: *Wie sehen Sie so Institutionen wie die Art?*
G10: Die Art, das ist für Basel eine sehr wichtige Messe, es ist die weltwichtigste Kunstmesse für klassische Moderne. Ja.

I: *Orientieren Sie sich daran?*
G10: Nein, orientieren in dem Sinn nicht, weil sie zeigt einfach die bestehenden Werte. Also sie unterstreicht das, was heute gültig ist, doppelt.

I: *Keine Trends?*
G10: Nein, das möchte sie gerne, sie macht mit diesen Art Unlimited mit großen Kunstwerken und mit Art Edition und Photographie und wie sie alle heißen, macht sie Zugeständnisse an Kunst, die sich ein bisschen am Rand tummelt, die nicht so ein breites Publikum findet, das ist ja, das kann man ihnen ja schon anrechnen, aber für Trends und Entdeckungen ist die Art nicht die Messe. Weil sie schon von sich aus, rein von der Struktur her eben mit dem ganzen Auftritt und Sponsoring und Millionenbudget eigentlich gar nicht dazu Energien freisetzen kann, für junge Kunst. Der einzelne Galerist mit seinem Stand ist gezwungen einen gewissen Umsatz zu erzielen und das macht er letztlich nur mit klassischer Moderne, eben den gestanden Werten, den sicheren Werten, die er auch wieder verkaufen kann, damit er seine hohen Kosten wieder reinspielen kann. Also, Trendsetter Art gibt es eigentlich nicht, das ist ein Punkt, den man bemängeln kann, die Frage ist, will die Art das überhaupt. Ich glaube, ja, vielleicht sagen sie das so, als Imagepflege aber

letztlich geht es da um ein Unterstreichen von heute gültigen Werten in der Kunst-szene.

I: Orientieren Sie sich sonst an anderen Galerien?
G10: Ja, das ist eigentlich das interessantere für mich, in andere Städte, in andere Galerien zu gehen.

I: Nicht unbedingt in Basel?
G10: Auch, aber das kann auch eine Galerie im Agglomerationsgebiet, also jenseits der Ballungszentren sein, aus ganz verschiedenen Gefügen, das können ganz große, wichtige Galerien sein bis hin zu kleinen Einzelkämpfern. Das ist nicht abhängig von der Größe einer Galerie, ob sie da einen Spürsinn hat für neue Strömungen. Das ist viel das Interessantere für mich.

I: Was für Voraussetzungen muss man als Galerist mitbringen?
G10: Also wenn man heute so schaut: eigentlich keine. Das ist jetzt provokativ. Also wenn man teilweise Galerien besuchen geht, dann hat man den Eindruck, oder ich persönlich habe den Eindruck, das kann jeder. Und vermutlich aus dem heraus entstehen auch oder sind so viele Galerien entstanden, so quasi ich habe Freude an Kunst, das finde ich noch toll, ich mache jetzt auch eine Galerie, dann habe ich auch eine Vernissage. Und auf dem Niveau gibt es eben doch einige Gale-rien, also weder von dem kunstgeschichtlichen Anspruch, weder vom betriebswirt-schaftlichen Anspruch, weder von dem ganzen Kunstbetreuung, Künstlerbetreu-ung oder Ausstellungsmachenden, all die Punkte sind dort dann sekundär, wichtig ist der eigene Lustgewinn. Das tue ich ja nicht mal werten, das kann ein Ansporn sein. Also drum, die Voraussetzungen, es kommt darauf an, was will man mit einer Galerie erreichen, was hat man für einen Anspruch, das müsste eigentlich einher-gehen mit dieser Frage. Was will man oder was versteht man unter einer Galerie, das ist eben auch heute noch nicht so klar definiert, heute kann jeder, der Beruf ist erstens nicht geschützt, zweitens kann jeder einen Raum mieten und sagen: Galerie Müller, zack und schon ist es eine Galerie Müller. Also, Voraussetzungen in dem Sinn.

I: Und Ihre Ziele?
G10: Die habe ich weitgehend formuliert, die ergeben sich aus dem Ansatz wie wir unsere Galerie führen, die ergeben sich aus dem raus, all die Sachen, die ich schon erwähnt habe, eine Ernsthaftigkeit, Hintergründigkeit.

I: Und ökonomische Zielsetzungen?
G10: Doch natürlich das geht einher, ich kann nicht nur die hehren, nicht nur l´art pour l´art leben und sagen, ich möchte möglichst schöne große tolle Ausstellungen machen, sondern ich muss natürlich um das finanzieren zu können, ein ebenso gu-ter Ökonom sein, ich kann nicht einfach daliegen und alles andere vergessen.

I: Sind Vernissagen immer noch das Herzstück einer Galerie, der Anziehungspunkt?
G10: Ja, also da habe ich noch ein gespaltenes Verhältnis. Vernissagen, ist einfach auch so ein Anlass wo, so ein Eventcharakter, es ist sicher wichtig, aber für mich persönlich ist es nicht der wichtigste Punkt einer Ausstellung, aber es ist sicher ein Punkt, wo die Leute dann kommen und das, sich treffen, das ist eben alles so ein bisschen eine Mischform, es gibt dann Vernissagen, wo es nur noch um das sich treffen geht und gar nicht mehr um die Kunst selber. Das ist dann die pervertierte Ausgabe einer Ausstellung, wo man über alles redet, nur nicht über Kunst, aber das gehört auch dazu, scheinbar.

I: Wie werden Sie auf einer Vernissage angesprochen?
G10: Das ist unterschiedlich, das kommt auch darauf an wie es sich abspielt, hat es sehr viele Besucher, dann geht es mehr in gesellschaftlichen Charakter über, dass man über dies und das redet und also viel Oberflächlichkeiten austauscht, weil wenn auf so einer Vernissage 200-300 Leute da sind, dann kann man nicht mehr ein tiefschürfendes kunsthistorisches Gespräch führen, und wenn es weniger Leute sind, und die Ausstellung nicht so wahnsinnig populär reisserisch, ein weniger bekannter Künstler, dann kann es durchaus sein, dass auch interessante Gespräche entstehen, über den Künstler oder Bilder, aber oft ist es dann auch so, dass ich dann eben vermittelnd tätig bin, dass sich jemand nicht traut, den Künstler anzusprechen und dass ich dann da den Kontakt herstelle, das ist durchaus möglich, oder sich jemand nicht getraut, beim Künstler anzufragen und dann eben bei mir anfragt. Was denn, wie denn das gemeint ist, in welchem Zusammenhang und so weiter. Also das ist dann, eben diese Tätigkeit.

I: Und was bedeutet Kunst für Sie persönlich?
G10: Kunst, das ist ein zu großes Wort, da haben schon viel gescheitere Herren als ich darüber philosophiert und sinniert., ja. Was soll ich da sagen. Ja, siehe Lexika. Also ich kann da kein Urteil fällen, ja. An mir ist es nicht, was Kunst nicht und was nicht, ich kann nur mit meiner Ausstellungstätigkeit eine persönlcihe Wertung vornehmen, was mir wertvoll erscheint.

I: Die eigene Spürnase?
G10: Ja, nicht nur, das ist nicht so reduziert. Ich kann jetzt nicht sagen, weil ich jetzt mit einer bestimmten Kunstrichtung nichts anfangen kann und das nicht ausstelle, ist für mich keine Kunst, das will ich eben nicht so verstanden wissen, darum bin ich relativ vorsichtig in diesen Formulierungen. Kunst ist ein weites Feld, also letztlich kann man es so ausdehnen und quetschen und sagen, wenn ich morgens aufstehe und arbeiten gehe ist das ein kultureller Akt, das gibt es ja, so Performances, wo sich so reduziert, auf irgendeine Handlung und dort so tief auseinander nehmen und nachdenken, also ein klassisches Beispiel ist die Raststätte Pratteln, wo man, vorher war das gelb, nein jetzt muss ich aufpassen, vorher war das orange, genau, und dann hat man einen künstlerischen Wettbewerb ausge-

schrieben über die Neu- oder Umgestaltung dieser, so eine Art Brücke und dort ist dann für mich eben, die auf die Spitze getriebene, von dem Gedanken eben, also nur noch der rein philosophische Akt von einer jungen, ich glaube deutschen Künstlerin, die gesagt hat, eigentlich könnte man sie völlig so lassen, wie sie ist, und nur mehr darüber nachdenken, wieso sie so ist. Punkt. Das war ihre Projekteingabe. Das ist genau das, was ich meine. Und das wurde von der Jury besprochen. Unter kunsthistorischen Abhandlungen wurde es auch erwähnt und nicht irgendwie negativ gewertet. Also man kann das so zurückreduzieren und sagen, allein sich die Mühe zu nehmen über etwas nachzudenken, über etwas zu reflektieren ist eigentlcih schon ein Akt von Kunst. Darum ist die Frage über was ist denn für sie Kunst, die kann nur immer persönlich wertend ausfallen.

I: Aber die Bedeutung, es ist Ihnen nicht egal, ob Sie irgendwas verkaufen oder Kunst verkaufen?
G10: Zumindest kann man sagen, das, was in der Galerie rumsteht an Bildern und Skulpturen, will ich schon als Kunst verstanden wissen. Sonst würde es nicht rumstehen,das schon ja, sonst hätte ich es ja nicht da, das ist eben die persönliche Wertung, die ich dann meine, wenn ich dann etwas ausstelle oder ankaufe oder was auch immer, das ich dann zu dem einen speziellen Bezug oder Zugang oder Empfinden habe und wo ich dann sage, doch das, aber das schließt den ganzen Rest von mir aus 99,9 % nicht aus. Von Installationskunst bis hin zu philosphischen Daseinsbetrachtungen. Entweder reduziert man den Begriff von Kunst total radikal und sagt, das ist nur darstellende, also nur Skulpturen, Bilder und ja, vielleicht noch, was könnte man noch, Graphik, also all das, was ins Manuelle hineingeht oder man muss es völlig ausdehen und sagen, nein, auch die ganze Videoinstallation, Objektkunst, eben zB. philosphische Fragestellungen über eine Entstehung von einem, also das kann man unendlich ausdehnen, wir reden dabei nur immer von der bildenen Seite, da kommt ja noch das Theater, die Filmszene und das, also es ist eine Definitionsfrage Kunst, also eben, Lexika oder für sich selber ausdehnen bis zum Geht-nicht-mehr.

I: Abschließend: Gibt es einen Zusammenhang zwischen Preis und Qualität?
G10: Ja auch, auch, also sicher auch damit gekoppelt. Es spielt dort auch wieder, der Kunstmarkt in sich ist diffus und schlecht durchschaubar, es gibt keine verbindlichen Preise, keine Referenzpreise wie für andere Produkte, wo man sagen kann ein Apfel kostet zumindest in Europa so und soviel, von bis, das machts diffus, weil eben die Anzahl wahnsinnig limitiert ist, dh. bei den Unikaten hat es eins auf der ganzen Welt, von einem Picasso beispielsweise, und darum ist der Preis völlig losgelöst irgendwann einmal von der Qualität, weil man kann nicht behaupten, man zahlt für einen Picasso 1,8 Millionen wegen der Qualität, das ist, weil so viele, das ist um den Markt, das Marktgefüge, es ist ein ausgetrockneter Markt und irgendwo koppelt sich die Qualität dann ab, aber sicher spielt das auch mit rein, aber nicht nur, es ist immer ein Markt der Verknappung, oftmals auch bewusst so gesteuert, also wenn man eine Graphik herausgibt, dann macht man

bewusst nur 50er Auflage und nicht 5 Millionen oder 500.000, ganz bewusste Verknappung weil man die Einzigartigkeit nicht preisgeben möchte und letztlich auch den Preis hochhalten können möchte. Es ist eine marktwirtschaftliche Überlegung dahinter, aber wenn dann das mal in reinen Kunsthandel reinkommt, das sieht man sehr schön am Beispiel Graphiken, wenn der Künstler für sich noch Exemplare druckt, drei über die Auflage hinaus, wo er dann noch mit hc signiert, die verschenkt er ja, und ist er dann berühmt und stirbt, dann kommen auf einmal auch die in Umlauf, und plötzlich erscheinen, erzielen die dann den gleich hohen Preis wie die Auflage selber, da zeigt sich dann dort eben, dass die Preise einfach durch Begehrlichkeit gesteuert werden. Und durch die Verknappung. Also ja, Qualität ist wichtig, sonst kommt es nicht in Umlauf, gut, also vielleicht auch nur bedingt wichtig, ich kann nur von mir erzählen.

I: Wollen Sie noch was anfügen?
G10: Nein, wenn Sie nichts mehr wissen wollen..
I: Dann bedanke ich mich.
G10: Bitte schön.

TRANSKRIPTION GaXI
Bereich: Galerieassistentin; **Ort:** Galerie; **Dauer:** 40 min.; **Alter:** 45; **Geschlecht:** w

I: Du arbeitest in einer Galerie, was umfasst das? Wie gehst Du..
Ga11: Mit den Leuten ins Gespräch?

I: Ja
Ga11: Ja gut, wenn die Leute kommen, schaue ich sie an und ich kann nicht mit allen sofort reden, ich muss sie zuerst beobachten und schauen, wie sie auf diese Bilder reagieren oder auf die Galerie, ob sie hier sich wohlfühlen oder nicht, ob sie Stammgäste sind oder, ich meine, man differenziert die Leute irgendwie. Und dann, ob man Lust hat, mit jemanden zu sprechen.

I: Also ob sie sympathisch sind?
Ga11: Sympathisch spielt nicht unbedingt eine Rolle. Man kann einen Fehler machen und denken, sie oder er ist nicht sympathisch aber wahrscheinlich ist das unser Kunde der kauft, ich meine, es geht hier darum, dass man nicht nur anschaut, sondern auch kauft und unsympathische Kunden kaufen auch gerne.

I: Man schätzt also die Kaufkraft ein?
Ga11: Nicht unbedingt. Man sieht auch, ob die Leute Zeit haben, zum Beispiel kommen viele Frauen, die wollen wahrscheinlich allein sein und das ist ein Platz,

wo sie sich wohl fühlen, das heißt, entweder gehen sie ins Museum oder ins Konzert wahrscheinlich auch, in eine Galerie, das ist keine Beruhigung, sondern das ist eine Athmosphäre der Gesellschaft. Und von diesen Frauen erwartet man eigentlich nichts, die kommen eigentlich nicht in Frage, die möchten einfach ihre Zeit hier verbringen. Und die Männer, die alleine kommen, ja, entweder suchen sie etwas, oder sie möchten ins Gespräch kommen oder sie möchten nachher mit ihrer Frau nochmals vorbei kommen. Das ist eigentlich eher eine, ja, eine mögliche Sache, dass sie bestimmte Interessen haben. Mit Frauen eher wenig, Frauen können eigentlich wenig selbst entscheiden. Ich meine starke Frauen, starke Frauen kommen wenig zu uns, oder doch, aber entweder sie kauft sofort, sie weiß ganz bestimmt was sie will, oder sie geht dann wieder und hat nichts, nur um etwas erzählen oder um zu sagen, sie braucht etwas, braucht eine Partnerin um zu reden, es gibt auch solche. Wie man sieht, ja, wie sie aussehen, welche Klamotten sie tragen und wie sie in die Galerie eintreten, das sieht man eigentlich sofort, ob schnell aggressiv oder gescheit oder welche Frisur sie haben, welche Farbe, Haarschnitt, das merkt man, aber da muss man natürlich eine Erfahrung haben, das zu merken.

I: Welche Erfahrung? Menschenkenntnis?
Ga11: Ja, eigentlich, aber um das noch einmal zu sagen: man kann einen Fehler machen und deshalb macht man kleine Experimente, kommt ins Gespräch und dann sieht man, aha, wahrscheinlich war es richtig oder umgekehrt. Deshalb muss man immer experimentieren und so oft wie möglich mit Kunden reden, so dass sich, um sich einfach auch das nächste Mal stark zu fühlen, ich meine, also, dass ich das nächste Mal keinen Fehler mache.

I: Sein Bild erweitern..
Ga11: Ja, ja.

I: Das Publikum einer Galerie..
Ga11: Im Prinzip das Publikum, da kommen verschiedene Leute, Stammkunden, das sieht man, die kommen schnell nach oben, einfach, kaum zu begrüssen, oder im Gegenteil bleiben hier und sagen, wir sind hier bekannt, wir sind oft hier oder sonst etwas. Und dann kommen auch viele Touristen zu uns. Die sind einfach hier an der X Strasse, haben wenig zu tun, haben schon alles gesehen oder im Gegenteil nichts gesehen, sie fragen wo etwas ist, dann muss man sich anders benehmen, eher als Gastgeberin, dass man die Stadt auch kennt und die Sprachkenntnisse spielen eine gewisse Rolle und dann kommen einfach spontane Leute, die eine Galerie noch nie besichtigt haben und sie möchten es einfach auch sehen, was eine Galerie ist und das heißt, eigentlich kommen sehr verschiedene Leute, aber ich würde sagen, eher, auch nicht unbedingt solche, die sich für Kunst interessieren, das ist auch interessant. Sie möchten einfach sehen, was das ist, eine Galerie und erzahlen nachher wahrscheinlich zu Hause, ich war in einer Galerie. Wie ein Erlebnis, aber

das machen wahrscheinlich eher die Touristen oder einfach Leute, die hierher vorbei kommen.

I: Muss man beim Verkauf besondere Dinge beachten, ist ein Kunstwerk ein Produkt wie jedes andere?

Ga11: Ja und nein, ab und zu verkauft man ein Bild wie ein Kleid. Das heißt, die Farbe, die Größe, und ob das passt oder nicht. Wir geben auch Bilder nach Hause, so dass man das sozusagen anprobiert und anschaut und so kann man Bilder verkaufen und Kunstwerke oder einfach als Kunst, als reine Kunst, würde ich sagen, verkauft man selten ein Bild, das heißt, das sind Kunsthändler, die zu uns kommen, die wissen eigentlich schon worum es geht und die anderen, die haben wenig Kenntnisse, sie möchten auch nicht so viele Fragen stellen, sie haben Angst, dass sie zu wenig wissen, und nachher wissen sie noch weniger und ich möchte auch nicht unbedingt da soviel erzählen, was ich weiß, deshalb ist es einfacher, ein Kunstwerk als, ja, als Produkt zu verkaufen. Mit verschiedenen Aspekten, aber das merkt man, was die Leute, ich frage einfach nach ihren Vorstellungen oder was wäre für sie am Besten und wenn man etwas sagt, ein key-word, dann nehme ich dieses Wort und benutze es für meine weiteren Schritte. Zum Beispiel die Größe, die Farbe, mein Schlafzimmer oder mein Sohn braucht ein Bild oder so etwas, dann frage ich, wie alt ist ihr Sohn, zum Geburtstag oder, das muss ein Wort sein, irgendetwas. Und dann spielt es auch eine Rolle, ob ein Kunde Erfahrung hat, ein Bild zu kaufen. Sie wissen auch nicht, wie man ein Bild kauft, das habe ich bemerkt. Das heißt, ein Verkäufer kann auch keine Erfahrung haben, ein Bild zu verkaufen, aber die Kunden haben genausowenig Erfahrung, sie wissen das nicht, wie und dann sagen sie: ich weiß es nicht und ich sage, ja gut, einmal muss man das wissen und entdecken wir das. Dann erzähle ich eine Geschichte, als ich blabla war, da habe ich auch mein erstes Bild gekauft oder so etwas Ähnliches, dann muss man das mal probieren, dann geht das weiter. Sie wissen das nicht, wie das geht, ob man ein Bild mitnehmen darf wenn man bezahlt, oder zum Beispiel wie man das Bild transportiert, oder wie nimmt man das Bild nachher und geht durch die Stadt, es ist etwas Großes, wirklich, etwas Ungewönliches, und dann kommt man nach Hause und was sagt mein Mann und meine Frau und, und, und.

I: Ist das wohl von Galerie zu Galerie verschieden, wie Verkäufe ablaufen?

Ga11: Ich denke schon, ja. Ich denke, es gibt eine Galerie und eine Galerie, ich denke, die Leute, die in einer Galerie arbeiten, spielen auch eine gewisse Rolle, wie sie auf Besucher reagieren, und ich denke, eine Galerie muss ein sehr angenehmer Raum sein, wo man sich sehr gut fühlt, das ist kein Museum, das ist kein Geschäft, es ist kein Zuhause, aber es muss gemütlich sein. So ja, das man keine Angst bekommt und so, dass man freiwillig sofort gehen kann. Und man belastet die Kunden auch nicht, dass sie etwas kaufen müssen hier. Das ist schwierig zu finden, diese Grenze.

I: Wie lange sind die Besucher hier?

Ga11: Ja gut, mein Rekord, den ich beobachtet habe, das war eine Stunde, das war sehr komisch, sie war in der Ausstellung von Y, und dann war sie zum ersten Mal in der Galerie und sie ist gekommen und ich habe gesehen, sie weiß nicht, was sie hier machen soll, und dann habe ich mit ihr gesprochen, und dann hat sie gefragt: sagen sie mir, wie soll ich dieses Bild betrachten? Und ich habe gesagt: wie sie wünschen. Sie war natürlich zuerst enttäuscht, was soll das, wie sie wünschen, ich bin gewohnt, dass mir jemand erzählt, die Farben sind so weil, und da habe ich gesagt, ihre Phantasie spielt auch eine gewisse Rolle, dann habe ich ein bisschen, sozusagen Hinweise gegeben, was wäre möglich, oder was der Künstler wichtig findet in seiner Malerei, habe ich gesagt, und jetzt nutzen sie ihre Phantasie und betrachten die Bilder wie sie das möchten, von verschiedenen Seiten, von den Farben, hm, und dann war sie hier eine Stunde, ich war hier unten, habe dann gedacht, was ist das denn? Ist ihr schlecht geworden oder was? Dann ist sie nach unten gekommen und dann hat sie gesagt, war ich eine Stunde dort? Ich sagte, ja, und jetzt kommt sie zu jeder Ausstellung. Sie sagt, ich brauche das jetzt. Und im Prinzip bleiben die Anderen von sagen wir drei Minuten bis sagen wir eine Stunde. Aber ich würde sagen, normalerweise fünf bis zehn Minuten, nicht mehr, wenn wir eine tolle Ausstellung haben, dann ist man hier etwas länger, aber es geht nicht nur um die Ausstellung, ob sie toll ist oder nicht, wenn man zu uns kommt, kann man mit Kunden arbeiten so lange man will, aber nachher musst Du überlegen, ob das richtig war, ober der Kunde zufrieden ist mit solchen Gesprächen und daher mache ich das nicht oft.

I: Also eher schauen, was kommt von den Kunden?

Ga11: Ja, ich probiere, mache einen Versuch und wenn ich sehe, er oder sie ist geschlossen, dann sage ich immer ok, betrachten sie einfach die Bilder, dann gehe ich und wahrscheinlich kommt jemand dann zu mir und fragt, was ist das, dann sprechen wir weiter, wahrscheinlich aber auch nicht. Wahrscheinlich das nächste Mal.

I: Dein persönlicher Zugang zu Kunst?

Ga11: Oh je. Ja, mir gefällt es hier, Eigentlich ist es nicht leicht, in einer Galerie zu arbeiten, wo jeden Tag die gleichen Bilder hängen. Ich meine, zu Hause habe ich fast leere Wände deswegen, obschon es mir gefällt, ich male auch selbst, ich experimentiere mit verschiedenen Farben oder verschiedenem Papier und besichtige Ausstellungen, die mir gefallen, ich meine, Kunst ist etwas, das ist die Farbe, das ist die Natur, das ist alles. Aber wie gesagt, es ist nicht leicht wo zu arbeiten, wo dauernd gleiche Bilder hängen. Da waren bei uns Nachbarn und die sagten, wir dachten, bei ihnen ist es wie in einer Galerie. Ich sagte, warum, und sie antworteten, weil sie in einer Galerie arbeiten, dann habe ich gesagt, deshalb habe ich fast leere Wände. Aber zu Hause ist bei mir Kunst eigentlich was ich male und dann kann ich das einen Tag lang stehen lassen oder drei Monate und nachher ist es weg oder es bleibt. X hat gesagt, wenn sie etwas gemalt haben, dann lassen sie das Bild drei Monate lang hängen in ihrer Wohnung, oder irgendwo, und wenn es ihnen dann

noch gefällt, dann dürfen sie es ausstellen. Das ist richtig, aber hier haben wir keine andere Wahl. Wir sind einfach froh, wenn jemand ein Bild kauft. Ab und zu ist es schade, wenn jemand ein Lieblingsbild kauft, das ist auch so.

I: Auf der Art warst du ja auch, hast du dort Beobachtungen gemacht?
Ga11: Oh, ich denke, da waren Leute, für die ist das ein Muss, dorthin zu gehen. Und du meinst das Publikum? Ich habe das eigentlich wenig gesehen. Mein Mann hat gesagt, entweder sind sie chic angezogen oder in irgendwelchen Klamotten.
(Unterbrechung durch das Telefon)
Ja, ja gut. Ich wollte die Werke von Galerien sehen, die beste Galerie mit ihren Werken war Z. Dann habe ich nochmals festgestellt, dass die besten Werke von Anfang des zwanzigsten Jahrhunderts kommen. Die neuen, hm, ich schaue sie sehr gern an, aber sie waren ein bisschen zu innovativ, wahrscheinlich, ich habe nichts dagegen, aber für die Seele ist es nicht so viel. Ich war einmal in Karlsruhe, das war ein Museum, wo es viele Installationen gibt, und man kann eigentlich auch selbst per Computer die Bilder in Bewegung bringen und so weiter und so weiter. In dem Museum war ich ein oder zwei Stunden lang, und ich wollte nicht weg, und es war für mich sehr interessant, dass man auch mitmacht, wenn es um solche Sachen geht, total moderne. Und wenn man sie nur anschaut, dann ist es für mich ein bisschen langweilig. Ich meine, die Installationen sind sehr schön, aber ich möchte dabei sein, entweder hinein kommen oder ich meine, das fehlt.

I: Aber bei älterer Kunst gibts das ja nicht.
Ga11: Ja gut, aber da erwartet man ja auch nicht solche Effekte. Das ist einfach für die Seele. Und wenn man alte Bilder anschaut, dann kann man auch wieder feststellen, dass alle modernen auf dieser Basis sind.

I: Informierst du dich auch theoretisch, liest du über Kunst und Künstler?
Ga11: Ja, ich habe Bücher zu Hause, auch theoretische Sachen, Theorie der Farben oder Kundenpsychologie, oder dann über verschiedene Maler und auch praktische Bücher, die ich benutze, ja, so verbringe ich meine Freizeit, nicht nur so, aber doch 80%. Oder Zeitschriften.

I: Ah (Pause) Frage vergessen
Ga11: Das war eine tolle Frage (lacht) Du darfst auch was erzählen.

I: Nein danke, ahm, wenn du sagst, du gehst gerne in Ausstellungen, hast du dich über das Kunstleben in Basel informiert, wie erscheint es dir, wie würdest du es beschreiben?
Ga11: Ich würde so sagen, ich habe noch nicht alle Museen besichtigt, noch nicht alle Galerien, und sozusagen, aber ich habe früher gelesen, Basel und Kultur. Als ich nach Basel kam, sehe ich: es ist so, aber wahrscheinlich ist es doch zu stark zu sagen, Basel und Kultur. Man kann das auch über Genf und Kultur sagen, aber man sagt Genf und Uno. Ich meine, es ist eher ein Image. Wir haben viele Museen,

ja das stimmt, aber wieviele Basler besichtigen Museen und Ausstellungen, Theater und dann wieder was anderes. Aber seriös kann ich das nicht beurteilen, weil ich nicht alle Museen besichtigt habe, ich denke, es ist ein Image und Basel gefällt das, so ein Image zu haben, was sonst, was sonst kann man sagen, ein Dreiländerstaat? Chemie ist nicht Prestige und dann an der Grenze, wissen wir wie das geht? Die Grenze spielt eine Rolle, wenn ein Basler mit einem Zürcher spricht, wir leben an der Grenze. Aber in der Tat wissen wir, wie oft man nach Frankreich geht oder nach Deutschland, es ist nicht oft, ich habe gehört nur 7% gehen nach Deutschland einkaufen, das ist nicht viel und wenn man einkaufen geht, kann man besichtigen. Kultur ist für Basel ein gutes Image. Chemie kommt weniger in Frage, eine Rheinstadt ja schön, aber es muss auch Prestige sein. Aber es gibt auch andere Städte. Bern ist Unesco-Stadt. Ich mein, jede Stadt hat ihr Klischee, und Basel hat das Kultur-Klischee. Ich würde sagen, es ist eigentlich dasselbe, vielleicht sind die Galerien hier interessanter und die Museen, aber so tiefe Wurzeln hat die Kultur hier nicht, wie die Basler denken. Zürich wäre es auch möglich zu sagen: Zürich und die Kultur, aber Zürich ist international und business. Der Zusammenhang von Zürich und Basel ist, dass es keine touristischen Städte sind, man sagt Zürich ist business, ist international, Basel ist Kultur. Unsere Touristen von Elsass uund Deutschland kommen sowieso zu uns, aber die Basler wissen eigentlich selbst nicht, wo sie sind in der Schweiz. Das ist wie die Schweizer Geschichte. Man hat 1848 die Geschichte neu geschrieben.

I: Wie probierst du den Menschen die Bilder zu erklären?
Ga11: Erstens müssen sie sich ein bisschen für Bilder interessieren. Zum Beispiel wenn sie unten sind und die Werke von X und Y sehen, dann muss man nicht so viel sagen, die Namen sagen etwas. Wenn von unbekannten Malern Bilder da sind, dann ja gut, dann ist es wie mit einem Kleid, wenn sie sagen, es gefällt mir nicht, wenn man nein sagt, man kann schon drei mal ja sagen, aber das hilft wenig. Dann ist es leichter, mit dem Bild zu arbeiten, was man noch nie bemerkt hat oder sowas, ich beschreibe eigentlich nie was man sieht, ein Detail spielt vielleicht eine gewisse Rolle, etwas Besonderes, zum Beispiel über Z erzähle ich immer die Geschichte, warum er auf die Idee kam, Vögel zu malen, oder wenn ein Maler eine besondere Lieblingsfarbe hat, aber zu sagen was man sieht, das ist blöd. Entweder ist nachher der Kunde blöd, weil er es nicht sieht, oder Du bist blöd, weil der Kunde etwas anderes sieht. Das war bei diesem V. Ich sagte: in zwei Farben und, und, und dann sagte die Kundin, ich sehe die Augen und das Gesicht. Dann war ich total schokkiert, fragte, wo sehen sie die Augen? Sie sagte: hier! Am nächsten Tag hat ein Mann auch irgendwas gesehen. Ich meine, wenn man nur die Farben sieht, dann macht das keinen Sinn, sie müssen das oder das sehen. Besser, irgendetwas zu lesen, was der Künstler selbst sagt, und dann kommst DU zu der Idee was hilft.

I: Warum kaufen die Leute überhaupt Bilder, was meinst du?
Ga11: Es gibt solche, die Geld investieren möchten und aber sie wissen nicht wie, denken, das lohnt sich, wir kaufen unserem Sohn ein Bild oder uns selbst, zweitens, das ist eine Tradition, zum Beispiel eine Familie, der Vater hat Bilder gekauft, die Mutter hat schon gekauft, drittens, sie möchten ihre Wände dekorieren, wenn sie eine Wohnung bekommen. Und dann ist es eine Geschmackssache, jemandem gefällt ein Bild, man will einfach ein Bild, oder es ist eine spontane Idee, man sieht etwas ganz Schönes, und dann denkt man, ich möchte das und dann kauft man ein Bild. Zum Schenken kann es sein, das passiert oft.

I: Wie erlebst du Vernissagen?
Ga11: Die Vernissagen, ehrlich gesagt, war ich früher nie auf Vernissagen, und ich würde wahrscheinlich nie gehen, ich finde es, ich fühle mich nicht wohl als Gast auf Vernissagen, aber als Gastgeberin fühle ich mich sehr wohl. Ich fühle mich wie zu Hause und die Gäste kommen zu mir. Diese Rolle bin ich gewohnt. Es ist keine fremde Rolle. Da kommen Leute, erstens die Kunden, die Freunde vom Maler, die Leute, die sich für Kunst interessieren, das ist die Minderheit, und die anderen kommen einfach um sich anzuschauen und sich zu ernähren, das habe ich gesehen. Von einer Vernissage erwarte ich nie etwas Großes, dass man etwas kauft, es ist ein Muss, ein gesellschaftliches Muss. Je mehr die Ausstellung Prestige hat, desto mehr haben die Leute solche Gründe, um auf eine Vernissag zu gehen. Es ist ein Muss, man braucht ein neues Kleid, eine neue Frisur, Schuhe. Dann gibt es aber auch andere, schlecht gekleidete, die sich hier mit was weiß ich ernähren. Sie bummeln durch die Vernissagen durch. Es geht nicht um die Kunst, man spricht über alles, das ist normal, es ist ein Treffpunkt. Wie in der Kirche.

I: Mit dem Künstler sprichst du..
Ga11: Unbedingt! Seine Vorstellungen, seine Erwartungen, und wie er selbst seine Bilder erklärt, warum er auf die Idee kam solche Bilder zu malen, warum die Farben so sind, oder ob er, sagen wir, wie er selbst seine Bilder beurteilt. Die schlimmste Frage, die ein Künstler stellen kann: gefällt es ihnen, was ich male? Ich sage dann nicht ja oder nein, außer es gefällt mir sehr. Ich darf aber nicht nein sagen. Ich muss aber auch nicht ja sagen. Aber ich habe immer einen guten Kontakt.

I: Möchtest du noch etwas anmerken?
Ga11: Nein, ich würde sagen, die Kunst versteht jeder Mensch und das ist das Schlimmste. Das ist wie Journalismus, wie andere Sachen, die jeder versteht und jeder interpretiert wie man will, und die Kunst ist genauso schlimm wie alle diese Sachen. Deshalb muss man aufpassen, entweder sagen die Kunden, sie wissen das nicht oder sie sagen, ah, das habe ich nicht gewusst, aber es gibt auch solche, die frech sind und sie möchten hier König sein, und um zu sagen, ich weiß es. Sie sind wie diese Mäuschen. Und deshalb ist es schwierig mit Kunst, es ist etwas sehr Abstraktes, für mich, für alle.

I: Man muss diplomatisch mit Wissen umgehen?

Ga11: Ja, man muss aufpassen. Das Schlimmste was ich mache: ich sage oft die Wahrheit, manche Leute möchten das hören, weil sie so viel umgekehrt hören und das Leben ist voll von Ungleichheiten und so Sachen, die man überall sieht, und dann plötzlich hört man die Wahrheit, kann darüber zusammen lachen, und darum mache ich das ab und zu, das ist nicht frech, sie sehen dann: ich denke so wie sie, dann hast du Kontakt zu diesem Menschen.

So. Viel Erfolg.

I: Vielen Dank für das Gespräch.

Ga11: Danke auch

TRANSKRIPTION BE 14, Ks15

Bereich: Kunstgeschichte Studentin (Ks 15)/ Anglistik Studentin (Be14); **Ort**: Öffentlicher Platz; **Dauer**: 60 min.; **Alter**: 26/26; **Geschlecht**: w/w

Be 14: Also wie ich Kunst erlebe und wo ich ihr begegne?

I: Ja, genau, das wäre eine Frage.

Be14: Ich glaube, es gibt für mich mehrere Richtungen von Kunst. Das eine ist das, was in jeglicher Kunst sehr mit Avantgarde verbunden ist, dass Kunst für mich bedeutet, dass etwas Neues geschaffen wird, das etwas ausdrückt, über eine existentielle Wahrheit oder eine Neuentdeckung oder auch etwas ganz Inividuelles. Und eine andere Richtung, die ich erlebe und das sagt es eigentlich schon aus: konsumiere, ist einfach, dass Kunst oft auch ein Konsumgut ist. Wie im Museum, ich gehe Bilder anschauen, die inspirieren mich ein bisschen, man quatscht ein bisschen. Es kann schöne Dekoration sein. Aber das ist nicht mehr so die Kunst mit Drang, wie das die Avantgarde für mich beinhaltet.

I: Was für ein Drang?

Be14: Ein Drang, der irgendwo aus dem Hunger und der Unzufriedenheit kommt, dass man etwas Neues erschaffen möchte oder ausdrücken möchte und es muss.

Ks15: So eine innere Notwendigkeit?

Be14: Ja, ja.

I: Wie oft würdest Du sagen, begegnest Du Kunst?

Be14: Ja also begegnen, also sicher jeden Tag

I: Und aktiv suchen?

Be14: Also ich such Kunst am ehesten in der Musik und da konsumiere ich vor allem Popkultur. Sonst ist Kunst für mich schon eher in der Malerei oder Bildhauerei und Skulpturen, ich denk da zuerst an das, oder in Parks oder Plätzen ausgestellte

Skulpturen oder Videokunst aber das treffe ich auch eher in Galerien und hinge-
hen, ich gehe am meisten in Museen, wenn ich in eine andere Stadt gehe, in die Fe-
rien und da finde ich, ah ja, komm wir gehen was anschaun, und denn gehen wir in
ein spezielles Museum oder so.

I: Aber auch nicht einfach dort ins Kunstmuseum, sondern in ein Spezielles?
Be14: Ja, halt was mich interessiert, weil Nationalsammlung, das interessiert mich
halt nicht so, aber wenn es zeitgenössische Kunst ist oder eine thematische Aus-
stellung, eventuell, oder X.

I: Hast Du dir schon mal ein Kunstwerk gekauft?
Be14: Du meinst ein Gemälde?
I: Was Du als Kunstwerk empfunden hast und gefunden hast, dafür geb ich Geld aus.
Be14: Ja einfach so für Avantgard-CD's, die Freunde von mir in Eigenproduktion
gemacht haben.

I: Aber ein Gemälde hast Du noch nie gekauft?
Be14: Ich habe mal einen schönen Bilderrahmen gekauft, einen antiken, aber ob
das Kunst ist (lacht).

I: Ist es eine Geldfrage oder so, dass keine Notwendigkeit dafür besteht
Be14: Ja, ich glaub eher weil keine Notwendigkeit dafür besteht, denn wenn ich
unbedingt wollte, dann würde ich das Geld schon dafür zusammen kriegen. Ich
habe einfach das Gefühl, es müsste etwas sein, dass mir so gefällt, dass ich das Ge-
fühl habe, das würde mich noch Jahre und Jahre ansprechen und ich weiß nicht ob
ich mir das jetzt leisten würde.

I: Und wo begegnest Du Kunst außerhalb von Deinem Studium?
Ks15: Durch meine Arbeit, also ich mach Führungen im Museum und dann gehe
ich, muss ich sagen, für eine Kunsthistorikerin relativ selten sonst in eine Ausstel-
lung. Also hier in Basel natürlich schon, ich gehe einfach einmal eine Ausstellung
anschauen, wenn es eine Neue gibt aber sonst, nur im Urlaub und vielleicht alle 4
Monate mal nach Zürich oder Winterthur.

I: In Basel?
Ks15: Ja also wenn in der K was Neues ist, dann gehe ich da schauen und dann,
meistens eben nur einmal oder im L, da ist ja noch relativ viel, es gibt relativ viele
Wechselausstellungen in Basel. Und zu meinem Kunstbegriff, also für mich ist In-
novation auch sehr wichtig.

I: Innovation ist der Drang, den Be14 beschrieben hat?
Ks15: Es muss für mich jetzt nicht, nein, für mich muss der Künstler nicht aus ei-
nem innerenDrang oder so aus einer inneren Zerrissenheit heraus arbeiten, ich

meine, das ist natürlich so ein großer Mythos des 20. Jahrhunderts, und der ist eigentlich ziemlich jung und, also, ich wollte eine kleine Ausstellung machen mit meinem Freund und seinem Partner, er ist Graphiker und bei ihm es ist eher so, er möchte bestimmte Sachen machen aber es ist schwer zu sagen, ob das jetzt, wie soll ich sagen, ein seelischer Ausdruck ist, aber, also, er sagt, er möchte bestimmte Dinge machen und muss aber auch, also, er ist eigentlich Graphiker und sagt, dass er dort in seiner Kreativität relativ eingeschränkt ist und er macht Kunst einfach noch dazu, aber er ist nicht in dem Sinn klassischer Künstler, der dafür Opfer bringen muss und der sein Geld mit Servieren verdient, wie sich das eigentlich sonst für Künstler gehört. Und deshalb wird er auch ziemlich hinterfragt, ob er es ernst meint, mit der Kunst -und so. Aber für mich spielt das keine Rolle, sondern das Ergebnis, was er macht. Das ist so das Prinzip der inneren Notwendigkeit, das ist ein Teil, aber ich glaube es gibt verschiedene Zugänge zur Kunst und das ist sicher ein wichtiger, also vom Künstler aus, eine Begründung, warum sie Kunst machen, aber es ist nicht der Einzige und für mich ist es also der Punkt wenn es rätselhaft ist, wenn es mich irgendwie packt und ich weiß aber nicht so richtig warum, ich komm nicht so schnell dahinter und wenn sich das auch nie so richtig aufschließt, dann finde ich es spannend.

Be14: Wenn es eine Interpretationsvielfalt gibt.

Ks15: Jaaa, also ich habe auf der Biennale viele Sachen gesehen, und Du bist da 10 sec. davor gestanden und dann wusstest Du, aha, da geht es darum und das finde ich dann, dann hält es nicht lang, dann hat es irgendwie wenig Gehalt.

I: Hast DU dir schon mal ein Kunstwerk gekauft (Ks15)?

Ks15: Ja, von Y, ein Zivilist. Also, ich hatte mal so eine Art Brut Phase, wo ich dieses Bild, von den ganz freien Künstlern, die einfach künstlerisch arbeiten, weil sie wie müssen, das hat mich sehr fasziniert. Aber das hat sich nun ein bisschen verlaufen.

Be14: Darf ich da was dazu sagen?

I/Ks15: Sicher.

Be14: Also Du hast gesagt, das mit dem Drang oder so, das sei so ein großer Mythos, aber für mich spielt das genauso in die Richtung, wie eine Notwendigkeit, also weißt Du, dass jemand die Notwendigkeit hat, etwas zu machen, also ich mein weniger Drang im Sinne von Sturm und Drang oder so, jetzt muss ich einfach, es muss raus, sondern Kunst ist für mich mit sehr großer Seriösität auch verbunden und, also, Kontinuität, die Künstler auch beweisen müssen, wenn sie eine nachhaltige Wirkung haben wollen. Aber irgendeine Motivation muss da sein, weil das ist so eine selbstständige Tätigkeit, also wenn man alleine arbeitet, das machen viele Künstler, also weißt Du, die eigene Linie verfolgen und entwickeln, das braucht doch eine besonders starke Motivation.

Ks15: Ja, die eigene Linie, das finde ich auch, aber von mir aus kann auch jemand, das mit der Kontinuität, das ist für mich nicht so wichtig, von mir aus kann auch

jemand nur einmal etwas machen in seinem Leben und das kann ein sehr gutes Werk sein.

I: Du (Be14) schaust das mehr von der Künstlerseite an, was macht ein guter Künstler und du (Ks15) mehr vom Werk?
Ks15: Vom Werk, ja, das spielt für mich keine Rolle, wie ernst der Künstler da jetzt Kunst nimmt

I: Also geht es mehr um das Werk und nicht um den Künstler..
Ks15: Ja, wenn Du fragst, was ist Kunst, dann nicht ja.
Be14: Ja das stimmt, eigentlich sollte man jedes Werk für sich anschaun können und sollte jedes Werk für sich gelten können , oder auch nicht, aber mir scheint, das was man unter Kunst versteht, das kommt oft von Künstlern, die sich jahrelang oder jahrzehntelang mit etwas beschäftigt haben und erst mit der Zeit eine Konseuquenz in der Umsetzung bekommen haben, von dem was sie machen, dass erst dann der wirklich künstlerische Wert, der höchste Wert, je nachdem, das späte Werk eines Künstlers pointiert noch mehr, hat noch mehr ausgeschaffen, kann einen höheren Wert haben.

I: Also wenn Du an Kunst denkst, dann sind die Künstler miteinbezogen, sie gehören sehr eng zur Kunst für Dich
Be14: Ich würde gerne sagen, Künstler machen nichts aus und ich bin voll poststrukturalistisch nur aufs Werk, aber grad bei der Ltieratur, da tendiere ich mehr auf das, weil da ist das viel naheliegender, dass man einen Text auf die Biographie interpretiert und das finde ich extrem gefährlich so psychologisiert.
Ks15: Ist auch oft langweilig.
Be14: Ich meine jetzt nicht so im Sinn von: das ist ein X, also ist es gut, sondern einfach, es gibt einfach gewisse Künstler, die so lange und so konsequent ihre Linie verfolgt haben, dass sie am Schluss es einfach mehr auf den Punkt gebracht haben als jemand, der nur hobbymässig an seinem Zeug rummacht, obwohl der auch was Geiles hervorbringen kann.
Ks15: Aber es gibt es ja auch oft, dass Künstler eher im ersten Viertel ihrer Karriere irgendwas entwickelt haben und das dann endlos wiederholen.
Be14: Oder dass es dann komerziell wird.
Ks15: Nicht mehr so auf einem Podest steht.

I: Du hast gesagt, Kunst kann Inspiration bringen (Be14) und für Dich (Ks15)?
Ks15: Was ist gemeint, Assoziationen wecken?
Be14: Ja, dass es einem zum Nachdenken anregen kann oder etwas in einem evoziert.
Ks15: Ja, auf jeden Fall, es hat mit Tiefe zu tun, es muss schon tief sein, aber es ist sehr schwer zu sagen, wann das der Fall ist. Mir fällt das immer schwerer, je mehr ich kenne und je mehr Erfahrung ich habe mit Bildbeschreibung und Kunstver-

mittlung, so manchmal zu sagen, worum es eigentlich geht, in dem Bild und, schlussendlich, kommt man mit Worten sicher nie an das Bild ran, da kann man endlos erzählen und das ist ja der Witz dran, ich finde, Kunst darf nicht aufschlüsselbar sein.

Be14: Sonst wäre sie erschöpfbar.

Ks15: Ich finde, die Inspiration, das mit dem Nachdenken, das finde ich kommt ein bisschen darauf an, ich erlebe oft, dass es bei mir etwas in Gang bringt, aber nicht in dem Sinn Gedanken mit Worten, es lässt mich eher verstummen und es bringt was in Bewegung, schon, aber es ist, außer es geht um politische Kunst oder sozialkritische Kunst, das ist ein Spezialfall für mich.

Be14: Ja, die hat appellativen Charakter. Was, oder vielleicht nochmal wegen der Inspiration, ich erlebe das manchmal schon auch, wenn ich ein Bild anschaue, wo ich wie das Gefühl habe, ich erlebe einen Moment von einer völlig anderen Sichtweise mit, also so ein Moment von einer anderen Wahrnehmung oder einem anderen Leben. Beispielsweise das Leiden eines anderen Menschen, die Zerrissenheit eines anderen Menschen, wie grausig man das Leben in gewissen Momenten sehen kann, wie bei Z jetzt, also wo es fast etwas Transzendentales hat, wo man wie einen Moment über sich und seine Grenzen hinausschreiten kann.

Ks15: Also das würde ich als eine Erweiterung der Wirklichkeit beschreiben.

Be14: Von der eigenen Wirklichkeit.

Ks15: Einfach was anderes und das ist der Punkt, warum ich gerne Bilder anschaue, weil das wie so Fenster sind, in andere Welten oder andere Menschen oder, und da finde ich je nachdem auch schon ein Bild spannend, wo nur ein Muster drauf ist.

Be14: Aber dann hat es wieder, wenn man es von der Betrachterseite anschaut, also ich als Kunstbetrachter, dann hat es von mir aus etwas sehr konsumatorisches. Es ist wie das Fenster zur Welt, so wird auch der Fernseher genannt. Und das schaut man einfach, ja schon auch um was Neues zu erfahren, aber auch um etwas zu konsumieren, und dann kannst Du es steuern, wie sehr Du das in Dich aufnehmen willst oder nicht, und wegen dem hat Kunst für mich von der Seite von den Kunstschaffenden her noch einen Wert, ich könnte das jetzt nicht nur von der rezeptiorischen Seite sehen.

Ks15: Also, Du musst praktisch den Mensch dahinter sehen.

Be14: Ja, oder, also, für mich ist Kunst nicht nur im Betrachten, sondern auch im Schaffen vom Kunstwerk selber, es gibt für mich beides, es gibt den Produzenten und den Betrachter und beide können Kunst vollführen in ihrer Art, wie sie ihren Job ausführen. Also Du kannst eine geniale Ansichtsweise vorbringen oder eine super Interpretation formulieren und mit dem machst Du das Kunstwerk zu einem super Kunstwerk, aber der, der das geschaffen hat, das ist ein anderes Kapitel, weil der hatte ein beschränkteres Instrumentarium von Sachen die er machen kann oder machen will und auf die Leinwand bringt, oder, als du oder ich, Betrachterinnen, wo wir unter hundert Museen aussuchen können und irgendeins picken wir dann, oder, ich weiß nicht.

I: Fällt euch die Schrift auf? Schaut ihr drauf? Nehmt ihr was mit, Kauft ihr Kataloge?
Be14: Fällt mir sehr auf. Beachte ich wegen dem theoretischen Hintergrund eines Kunstwerks, dass ich das Umfeld verstehe, indem das entstanden ist. Weil wie im Stuhlmuseum, wenn Du nix drüber weißt, dann kannst Du genauso denken, ich bin in der IKEA, welchen such ich mir aus, aber wenn Du die Entwicklung vom Stuhl mitverfolgen kannst, das gibt einem grad eine andere Ansichtweise oder eine höhere Schätzung oder wie einen höheren Respekt vor denen, die aus so einem Alltagsinstrument etwas Spezielles gemacht und abgeleitet haben.

I: Für dich ist die Kunstgeschichte ja näher (Ks15), geht vielleicht in die Richtung: was macht die Kunstgeschichte im Bereich der Kunst?
Ks15: Die Aufgabe der Kunstgeschichtsschreibung? Also, ein Teil ist sicher die Vermittlung und dafür sorgen, dass die guten Werke nicht in Vergessenheit geraten, weil sie ein Teil der Geschichte sind. Und dazu gehört halt, dass Wissenschafter erkennen, was wichtig ist, wobei dort halt das Problem ist, dass das immer subjektiv ist. Man wird geschult und man lernt ein bisschen auch was ist wichtig und was nicht, aber ich glaub nicht so an einen Königsweg der Kunst, es gibt ja auch einen Mythos der eigentlich meint, dass die guten Werke in der Geschichte überleben, also dass es, quasi daran erkennt man was Substanz hat. Also, daran glaube ich nicht so. Ich meine, wie Künstler berühmt werden, das hat zu einem großen Teil mit ihrer sozialen Geschicklichkeit zu tun, dass sie am richtigen Ort zur richtigen Zeit sind, und dass es, da spielen so viele Faktoren mit, dass jemand berühmt wird, das hat sicher auch mit seiner Kunst zu tun, aber..
Be14: Auch wirtschaftliche Faktoren.
Ks15: Ja, und also ich studiere Kunstgeschichte, weil ich gute Leute fördern will oder gute Kunst fördern will, also, ja gut, weil es mich interessiert, weil es mir Spass macht. Ich lerne selbständig möglichst viele Aspekte eines Bildes erkennen, einschätzen können, hat es einen Wert für mich oder nicht und dass man es auch spezifisch formulieren kann. Da konsumiert man nicht nur, es gibt Leute, die sehen ihr Leben lang fern und können doch nicht die Produktionsschemata einer Tagesschau wiedergeben und während dem Studium schult man das halt einfach.
(Batterie low) Es kann einen flashen, vor einem Bild und man versucht dahinter zu kommen, was man eigentlich sieht und versucht zu formulieren. Das kann wie eine Sucht sein und wenn man dann auch wie ein Bildgedächtnis kriegt und sich an ein Bild erinnern kann, es abrufen kann von a-z, also das wird ja extrem geschult auf der Uni, die Wahrnehmungsseite, dass man da ganz genau wird, die zu reflektieren und sich selber eigentlich zu reflektieren.

I: Ich danke euch für das Gespräch.

Interviews mit Passanten

Samstag, 29.4.2001, 16:30-17:30 Interviewer: M.
Vorfrage: Enschuldigung, darf ich ihnen eine Frage stellen?
Frage: Was bedeutet Kunst für Sie? Und nützt Kunst der Gesellschaft?
Nachfrage: Wie alt sind Sie, Was machen Sie von Beruf?

M: Was bedeutet Kunst für Sie?
P: Ich bin eher für ästhetische Kunst, für mich soll es Erholung sein, vom Alltag, nicht das Abbild des Alltags, es gibt ja auch diese modernen Richtungen, die finden, man soll die Realtiät zeigen wie sie ist, also ich bin eher für etwas, das für das Auge und für das Gemüt Erholung ist. Also es soll schön sein, für mich.
M: Wie definieren Sie schön?
P: Ein Wohlgenuss für mich anzuschauen.
Mutter, Hausfrau, 47

M: Was bedeutet Kunst für Dich?
P: Kunst? Oh, scheisse, ja, moderne, moderne Kunst oder so, ich weiß nicht, für mich hat´s nicht so eine große Bedeutung
M: Wenn Du etwas anschaun würdest, was würdest Du denn gern anschaun? Was hast Du gern?
P: Von Kunst?
M: Ja, eine Richtung
P: Bilder?
M: Bilder, Performance etc.
P: Also ich sehe noch gern Bilder vom X, so Sachen aber sonst kenne ich..
M: Andere Richtungen nicht?
P: Nein, sonst nichts
Detailhändlerin, 17

M: Was bedeutet Kunst für Sie?
P: Kunst, oh, ich weiß nicht, ich bin nicht in dieser Sache drin
M: Nicht?
M: Was meinen Sie, was nützt Kunst der Gesellschaft?
P: Nein, nein, ich will das nicht weiter beantworten.
In Militäruniform

M: Was bedeutet Kunst für Sie?
P: Woah, Kunst. Entspannung, Anregung, geistige Nahrung
M: welche Kunstrichtung interessiert Sie so?

P: Am ehesten Malerei oder moderne Kunst auch, Kunstmuseen, so, also wenn ich Städtetrips mache, dann gehe ich oft moderne Kunst kucken und klassische aber vor allem Malerei

M: Was glauben Sie, was nützt die Kunst der Gesellschaft?

P: Ich glaube, sie bringt eine wichtigen Ausgleich zu unsere Hektik, zu unserer Schnelllebigkeit, weil es doch etwas Bleibendes, Bestehendes ist, wo man sich auch dabei entspannen kann.

Büro, KV, 35, weibl.

M: Was bedeutet Kunst für Dich?

P1: Warte, jetzt muss ich grad schnell überlegen.

P2: Geht's eigentlich noch so eine Frage zu stellen, das ist ja furchtbar. Eine allgemeinere Frage kannst Du nicht stellen? Da kannst Du grad so gut fragen, was bedeutet das Leben.

P1: Was es in meinem Leben bedeutet? Also ned sehr, also jo.

P2: Das ist wieder typisch Du!

P2: Ähm, wart jetzt schnell, Kunst..

P1: Kommt drauf an, was alles unter Kunst läuft.

P2: Entfaltung von eigenen sehr speziellen Persönlichkeiten, na sie müssen nicht mal unbedingt sehr speziell sein und Einblick in Seele.

M: Und was meint ihr, was nützt Kunst der Gesellschaft?

P1: Oh, sehr viel!

P2: Zeigt die verschiedenen..

P1: Vielfältigkeit von der Gesellschaft.

P2: Ja, zeigt Vielfältigkeit, nein, nicht unbedingt von der Gesellschaft,

P1: Doch auch,

P2: Sondern von Personen, die sich nicht in die Gesellschaft eingliedern.

P1: Das auch.

P2: Zeigt eine Grenzenlosigkeit auf, auch irgendwie..

P1: Jo.

P2: Also weil es eben nicht so in gesellschaftliche Normen hineingepresst ist, sondern weil es so ein Ausbruch ist.

P1: Aber das ist doch auch ein Ausdruck von der Gesellschaft, Kunst.

P2: Ich würde sagen, Kunst ist Chaos.

P1: Gut, Schluss.

P1: Gym, 18, in drei Wochen Abitur

P2: 19, in zwei Wochen Abitur beide weibl

M: Was bedeutet Kunst für Sie?

P1: Was bedeutet?

M: Kunst

P1: Kunst? Das ist schon was Schönes. Was besonders Schönes.

P2: Ich weiß auch nicht, was denkst Du denn?

P3: Stil, Syle

P2: Kunst, ähm viel Geld.

M: Was glauben Sie nützt die Kunst der Gesellschaft?

P2: Es gibt die dritte Dimension oder die vierte Dimension, man kann vor sich hinleben und Geld verdienen und gesund sein und glücklich sein, aber die Kunst bietet die vierte Dimension.

P1: weiblich, 85 Pensionistin

P2: männlich, Shopper

P3: weiblich, 56, engl

M: Was bedeutet Kunst für euch?

P1: Unterhaltung.

P2: Etwas Schönes.

P3: Inspiration.

M: Was glaubt ihr nützt Kunst der Gesellschaft?

P1: Ablenkung und Unterhaltung.

P2: Etwas für die Seele.

P3: Ähm, weiß nicht, weiß nicht.

P1: 26, Sprachstudent, Theater und Musik weibl

P2: 25, Hebamme

P3: 23, Hebamme in Ausbildung

M: Was bedeutet Kunst für Sie?

P: Kommunikation.

M: Und

P: Schon alles.

M: Und was denken sie nützt die Kunst der Gesellschaft?

P: Erhebliches.

Tänzer, 36

M: Was bedeutet Kunst für Sie?

P1: Kunst? Ja ein, ein persönliches Lebensgefühl einfach auszudrücken durch verschiedenste Arten von, durch verschieden Medien, sei´s jetzt Malerei oder Musik oder einfach ein Lebensgefühl ausdrücken, eine Auffassung vom Leben.

P2:Aktive Auseinandersetzung mit Sachen, die man im Alltag antrifft, wo man selber erlebt hat und irgendwie verarbeiten und mitteilen möchte.

M: Was nützt Kunst der Gesellschaft?

P2: Verschiedene Meinungen auf verschiedene Arten mitbekommen und sich auch wenn das Bedürfnis besteht, sich aktiv damit auseinandersetzen zu können.

P1: Einfach Auseinandersetzung mit Leben. Leben pur. Kunst ist meistens Lebensgefühl pur.

P1: Männlich

P2: weiblich, Lehrerin aber auch Studentin Germanistik/Franz. schreibt , liest, haben beide grad beschlossen Journalisten zu werden

M: Was bedeutet Kunst für euch?
P1: Kunst?
M: Kunst, ja.
P1: Jo, es ist schwer zu definieren, so als Begriff.
P2: Alles kann man als Kunst.
P1: Ein Können.
P1. Was ist Kunst?
M Was glaubt ihr nützt Kunst der Gesellschaft?
P1: Etwas, das die Gesellschaft erfreut.
P2: Ja, und ein bisschen auflockert.
P1/P2: 17, Schülerinnen

M: Was bedeutet Kunst für Sie?
P1:Da müssen sie sie fragen (deutet auf P2).
P2: X, der Inbegriff von Kunst, ne, nein, also wir haben heute die Ausstellung in der Z gesehen.
P1: Deshalb ist es eine schlechte Frage.
P2: Deswegen, das ist jetzt das ultimative Kunsterlebnis gewesen.
M: Was nützt die Kunst der Gesellschaft?
P2: Sie beflügelt.
P1: Das ist eine gute Frage, ja.
P2: Sie trägt einen weg in andere Sphären.
P1: Sie belebt einen.
P1: männl. um die. 50 hat mit Büchern zu tun
P2: weibl, hatte vormals mit Büchern zu tun, jetzt mit Bildern, allerdings Fotos, Fotoarchivarin, Anfang 40

M: Was bedeutet Kunst für Dich?
P: Ich muss mir das zuerst überlegen, wie ich das sagen will, woah, das ist sehr schwierig, ähm, ja ich finde Kunst, es ist eine tolle Form für viele Menschen sich auszudrücken und ich habe dadurch, gestalte ich meine Freizeit auch sehr viel, in dem ich mir das anschaue. Ich finde es ein recht wichtiges Kommunikationsmedium auch.
M: Was nützt Kunst der Gesellschaft?
P: Ich hoffe nichts, ich hoffe sie ist nur zur Belustigung für die Menschen da und dass sich Menschen mit anderen Menschen verständigen können und ich glaube nicht, dass es ein Nutzen für die Gesellschaft, wäre glaube ich schädlich.
19, Buchhändler, hat Abitur gemacht und ist im Moment Jobber, m

M: *Was bedeutet Kunst für sie?*

P: Kunst? Lebensqualität, Ausdruck von inneren Werten auch, und ,ähm, also für mich persönlich möchten sie das wissen?

M: *Ja*

P: Und ähm, ja, Lebensqualtiät und ein Ausdruck von Sublimierung auch von den inneren Ausdrücken eines Menschen.

M: *Was nützt die Kunst der Gesellschaft?*

P: Ich denke, viel, sehr viel, ich denke, es gibt verschiedene Möglichkeiten einen Menschen zu, ich mag das Wort ziehen nicht, aber ihn zu leiten, ihm Vorbilder zu geben und ich denke, dass die Kunst eine ganz wichtige Aufgabe hat, vor allem die öffentliche Kunst, vor allem auch die Architektur, also diejenige, die man überall sieht.

52, Fachlehrerlin für Strahlenschutz und Radiologieassistentin

M: *Was bedeutet Kunst für Dich*

P: Hohohoho, ne, ich bin krank, krank zu sein. Krank im Kopf und überall und das zu geniessen und es anderen Leuten mitzuteilen auch wenn sie es nicht wollen und dafür möglichst so viel Geld wie möglich einzukassieren.

M: *Was nützt Kunst der Gesellschaft?*

P: Gar nichts, deshalb machts Spass

Schauspieler, 28, m

Interviews an der ART Basel 2001

Interviewer: M.

M: Was bedeutet Ihnen Kunst?
P. Sehr viel. Es gehört einfach zu unserem Leben. Kunst, Musik, bildende Kunst Musik und auch Literatur. Und ohne, das wäre sonst alles langweilig und außerdem glauben wir dass die Künstler Seismographen unserer Zeit sind, dass sie viele Dinge vorhersehen. Und sehr viel sensibler sind. Und dass wir einfach, wenn wir auch solche Dinge sehen vielleicht auch die Augen mehr aufmachen.
M: Was bringt die Kunst der Gesellschaft?
P: Na also ohne Kunst wäre unser Leben eine Katastrophe. (lacht)
68, w, früher Sonderschullehrerin für schwer körperbehinderte Schüler, jetzt Rentnerin

M: Was bedeutet Iihnen Kunst?
P: Ähm. (Pause) Interessante Anregung, Freude am Leben.
M: Was bringt Kunst der Gesellschaft?
P: (Pause) Das Gleiche.
38, w, Künstlerin
M: Was bedeutet Ihnen Kunst?
P: Vergnügen.
M: Was bringt Kunst der Gesellschaft?
P: Oh, die Kunst kann der Gesellschaft sehr viel bringen, auch wiederum Vergnügen, Anregung, interessante Fragen aufwerfen, soziale Probleme diskutieren, ganze Reihe von unterschiedlichsten Aspekten.
51, m, *Selbständig*

M: Was bedeutet Ihnen Kunst?
P: Ist mein Beruf, ich mache Kunst.
M: Was bringt Kunst der Gesellschaft?
P: Ach, das in so einem kurzen Interview zusammenfassen kann ich nicht.
33, m, Künstler

M: Was bedeutet Ihnen Kunst?
P: Oh Gott. Solche Fragen kann ich nicht beantworten. Bedeutet viel, ja, bedeutet viel, ich habe mich dazu entschieden, dass das mein Lebensinhalt ist....Aber es ist teilweise auch ziemlich nervig.
M: Was bringt Kunst der Gesellschaft?
P: Kommt drauf an, inwiefern die Gesellschaft sich darauf einlässt, also es ist ja schon nicht allen zugänglich.
26, w, studiert Malerei

M: *Was bedeutet Ihnen Kunst?*
P: Eigentlich nicht sehr viel. Ich hatte nur eine Besprechung hier, ich bin nicht wegen der Kunstausstellung hierhergekommen.
M: *Was bringt die Kunst der Gesellschaft?*
P: Es ist vielleicht ein Zeitvertreib für gewisse Leute. Um sich damit zu beschäftigen. Für die einen ist es eine Geldanlage, unterschiedliche Bedürfnisse wahrscheinlich.
47, m, Geschäftsführer einer Event-Agentur

M: *Was bedeutet Ihnen Kunst?*
P: Es ist etwas, das zum alltäglichen Leben dazugehört für mich, was das Leben auch bereichert
M: *Was bringt Kunst der Gesellschaft?*
P: Ich hoffe sie bringt ihr eine Horizonterweiterung, dass nicht nur, ja dass auch verschiedene Meinungen akzeptiert werden und verschiedene Ansichten von der Welt.
32, w, Assistenzärztin

M: *Was bedeutet Euch Kunst?*
Pl: Du stellst Fragen! Ja in welchem Zusammenhang, welcher Bezug?
M: *Für Dich persönlich.*
Pl: Also für mich, ja für mich ist es einerseits so, wie mit einem Dampfkochtop mit Ventil, also Überdruck der entweicht, ein innerer Überdruck, aber andererseits ist es für mich auch etwa Auslösen- wollen, bewegen-wollen.
M: *Und für Dich?*
P2: Ich sage nichts.
M: *Und was bringt Kunst der Gesellschaft?*
Pl: Soviel wie Spielen oder so.
Pl: m, beruflich nix, 19

M: *Was bedeutet Ihnen Kunst?*
P: Oh je. Kunst muss gut aussehen, das ist für mich das Wichtigste.
M: *Was bringt Kunst der Gesellschaft?*
P: Es ist ein Spiegel der Gesellschaft, das sieht man ja an der heutigen Vielfalt der Kunst, es gibt ja keine eindeutigen Richtungen mehr, ja.
m, Graphikdesigner, 39

M: *Was bedeutet Ihnen Kunst?*
P: Viel!
M: *Und was bringt Kunst der Gesellschaft?*
P: Ich glaube, gute Kunst macht einen besseren Menschen aus uns allen.
w, Kunsthistorikerin 33

M: Was bedeutet Ihnen Kunst?
P: Kunst bedeutet, hm, ganz große Ecke in der Freizeitbeschäftigung, aber Kunst in allen Sparten, also jetzt nicht nur die Art, Theater, Kunst ist einfach ne große Sparte
M: Was bringt Kunst der Gesellschaft?
P: (Pause) N'Haufen Widersprüche, das Allerwichtigste sind denke ich mal Widersprüche, sonst findet man so viele Widersprüche in keiner Aktion.
50, w, Lehrerin

M: Was bedeutet Ihnen Kunst?
P: (Pause) Oh, das ist schwierig, ich hab so einen Jet Lag jetzt, ich bin zurück von Tokyo, ich kann so schwierige Fragen nicht beantworten.
W

M:Was bedeutet Ihnen Kunst
P: Kunst, (Pause), das ist ein Spiegel der momentanen Wirklichkeit für mich, auch von der Begegnung mit der Zeit, Problemen der Zeit und das widerspiegelt sich dann in der Kunst.
M: Was bringt Kunst der Gesellschaft?
P: Um die Künstler und deren Gedanken, um sich mit der Wirklichkeit, mit der momentanen Wirklichkeit, und den Problemen, sich auseinanderzusetzen.
56, Zahnarzt
M: Was bedeutet dir Kunst?
P: Kunst ist einfach Ausdrucksform jeglicher Art.
M: Was bringt Kunst der Gesellschaft?
P: Man kann sich Kunst aneignen, damit man etwas zum Reden hat, oder man macht Kunst selber oder man kann Liebhaber sein und Sammler sein, mir persönlich bedeutet Kunst, weil ich selber auch, also Kunst, das kann ich nicht sagen, dass ich das selber mach, ich mach einfach etwas mit Ausdruck, etwas das neutral ist und freundlich, also Kunst fände ich schön, wenn sie neutral wäre, damit man sich selber davon ein Bildnis machen kann.
Grafikerin (seit 2 Wochen), w, 23

M: Was bedeutet Ihnen Kunst?
P: Kann ich nicht beantworten, ist zu schwierig.
M: Was bringt Kunst der Gesellschaft?
P: (lacht) Also gut, dann beantworte ich ihnen die erste vielleicht so ungefähr. Also je nachdem was für eine Sorte Kunst das ist und also nehmen wir mal an, es sei Kunst für mich auch, dann ist es eine Möglichkeit, nicht verbal etwas auszudrücken, was mindestens so vorhanden ist wie eben das, was man in Sprache fassen kann. Manchmal kann man's auch in Sprache fassen, aber bei weitem nicht immer. Wobei man dann die Interpretation auch braucht. Und was es für die Gesellschaft bedeutet, also wenn ich hier rumkucke, dann zum Teil auf jeden Fall ein Haufen Geld, äh, und für die Gesellschaft, also vom Publikum her ist das wahrscheinlich

ein relativ enger Ausschnitt der Gesellschaft, also, ja gut, es sind, na gut, so eine Art von Fachgemeinde hier und dann Interessierte und ja, es steht und fällt ein bisschen damit, welche Verbreitungsmöglichkeit Kunst hat, also wenn es immer nur für so ein elitäres, so einen bestimmten Kreis, dann bedeutet es für die Gesellschaft nicht viel. Ich meine, früher hat man Kathedralen gebaut und hat sich nicht überlegt, was man mit dem Geld sonst machen könnte, die Kunst ist ziemlich hermetisch geworden inzwischen, aber ich glaube, ja gut, sie ist nötig damit man ein bisschen in die tieferen Strukturen auch reinkommt, zumindest dann, rückblickend, in irgendeiner Form.
m, keine Angabe

M: Was bedeutet Ihnen Kunst?
P: Ha, jetzt hab ich gedacht das käme. Es bedeutet mir sehr viel, also etwas Kreatives, etwas was das Leben bereichert, und es muss allerdings etwas Ereignishaftes haben, etwas Starkes, etwas Gefühlsstarkes oder Ausdrucksstarkes.
M: Was bringt die Kunst der Gesellschaft?
P: Der Gesellschaft bringt es schon Einiges, weil die Gesellschaft will ja auch immer wieder weg vom rein Materiellen, obwohl es mit Materiellem verbunden ist, aber sie will auch weg zu idealistischen Werten die die Kunst eben bietet: Phantasie, Anregung, Erweiterung der Kenntnisse, aber vor allem kreative Anregung
Galerist, m

E-MAIL-RUNDFRAGE

AUSGESANDTES RUNDMAIL (MUSTER):

Originalmail
From: cenn
To: undisclosed recipients
Gesendet: 27.9.2002 22:27 Uhr
Betreff: Re: take your chance

Deine Chance auf eine gute Tat und gutes Karma: Die folgenden 8 Fragen und 3 Angaben beantworten und retoursenden DANKE!

Stell Dir bitte ein Kunstmuseum vor (real, irreal: egal) und liste mindestens 1 (super sind mehr) Assoziationen auf

1) Was fällt Dir spontan dazu ein, wenn Du Dir vorstellst, wie Du das Museum betrittst?

2) Was fällt Dir spontan dazu ein, wenn Du Dir vorstellst, wie Du Dich darin orientierst?

3) Was fällt Dir spontan dazu ein, wenn Du Dir vorstellst, wie Du im Museum gehst?

4) Was fällt Dir spontan dazu ein, wenn Du Dir vorstellst, was und wie Du im Museum hörst?

5) Was fällt Dir spontan dazu ein, wenn Du Dir vorstellst, was und wie Du im Museum liest?

6) Was fällt Dir spontan dazu ein, wenn Du Dir vorstellst, was und wie Du im Museum siehst?

7) Was fällt Dir spontan dazu ein, wenn Du Dir vorstellst, wie Du Du das Museum verlässt?

8) Wie oft gehst Du ins Kunstmuseum / pro Jahr (ungefähr) und wodurch angeregt?

retour an:cenn im Rahmen einer wissenschaftlichen Untersuchung über Kunstorte und Menschen. Anonyme Auswertung garantiert. Thanks for your assistance!

Email A

Gesendet:	Dienstag, 05. November 2002 14:12
Betreff:	Re: take your chance

*1) Was fällt Dir spontan dazu ein, wenn Du Dir vorstellst, wie Du das Museum
betrittst?*
neugierig, gespannt, erwartungsvoll
2) Was fällt Dir spontan dazu ein, wenn Du Dir vorstellst, wie Du Dich darin orientierst?
An den Objekten die mich auf den ersten Blick am meisten ansprechen.
3) Was fällt Dir spontan dazu ein, wenn Du Dir vorstellst, wie Du im Museum gehst?
gemaechlich, schlendernd, langsam
4) Was fällt Dir spontan dazu ein, wenn Du Dir vorstellst, was und wie Du im Museum hörst?
Stimmen, Schritte, knirschende Parkettboeden
5) Was fällt Dir spontan dazu ein, wenn Du Dir vorstellst, was und wie Du im Museum liest?
Titel der Kunstgegenstaende
Infos ueber Kuenstler, eventuell Infos ueber technische Infos, ueberfliege Texte
meist
6) Was fällt Dir spontan dazu ein, wenn Du Dir vorstellst, was und wie Du im Museum siehst?
Bilder, Objekte, Waende, Aufsichtspersonal, Leute.
Intensives schauen, aufsaugen
7) Was fällt Dir spontan dazu ein, wenn Du Dir vorstellst, wie Du Du das Museum verlässt?
Meist etwas ermuedet/gesaettigt, von den vielen visuellen Eindruecken, aber entspannt, beruhigt.
8) Wie oft gehst Du ins Kunstmuseum / pro Jahr (ungefähr) und wodurch angeregt?
3-4 mal
Meist gehe ich auf Reisen in Museen die ich noch nicht kenne. Ich gehe besonders gerne in Museen die auch architektonisch interessant sind oder wenn Sonderaustellungen zu sehen sind.

Scheint eine spannende Untersuchung zu sein. Wuerde mich interessieren was dabei rauskommt, wenn du's ausgewertet hast.
Alles Gute und liebe Gruesse

Email B

Gesendet:	Donnerstag, 03. Oktober 2002 13:07
Betreff:	Re: take your chance

1) Was fällt Dir spontan dazu ein, wenn Du Dir vorstellst, wie Du das Museum betrittst?
ruhe,beklemmtheit, unwissen, sex
2) Was fällt Dir spontan dazu ein, wenn Du Dir vorstellst, wie Du Dich darin orientierst?

ruhig, beklemmt, unwissend
3) Was fällt Dir spontan dazu ein, wenn Du Dir vorstellst, wie Du im Museum gehst?
ruhig, elegant und sexy
4) Was fällt Dir spontan dazu ein, wenn Du Dir vorstellst, was und wie Du im Museum hörst?
Ruhe
5) Was fällt Dir spontan dazu ein, wenn Du Dir vorstellst, was und wie Du im Museum liest?
endlos lange, wenig aufschlussreiche erläuterungen
6) Was fällt Dir spontan dazu ein, wenn Du Dir vorstellst, was und wie Du im Museum siehst?
selten sonne (ob die wohl ablenkt?)
7) Was fällt Dir spontan dazu ein, wenn Du Dir vorstellst, wie Du Du das Museum verlässt?
aufgewühlt, frei und spitz
8) Wie oft gehst Du ins Kunstmuseum pro Jahr (ungefähr) und wodurch angeregt?
so ein-zweimal

Email C

| Gesendet: | Dienstag, 01. Oktober 2002 08:52 |
| Betreff: | Re: take your chance |

1) Was fällt Dir spontan dazu ein, wenn Du Dir vorstellst, wie Du das Museum betrittst?
beeindruckend
2) Was fällt Dir spontan dazu ein, wenn Du Dir vorstellst, wie Du Dich darin orientierst?
wo soll ich anfangen?
3) Was fällt Dir spontan dazu ein, wenn Du Dir vorstellst, wie Du im Museum gehst?
leise gehen
niemanden stören
4) Was fällt Dir spontan dazu ein, wenn Du Dir vorstellst, was und wie Du im Museum hörst?
ich höre Führungen in fremder Sprache
oftmals störenden Lärm
5) Was fällt Dir spontan dazu ein, wenn Du Dir vorstellst, was und wie Du im Museum liest?
ich lese gehend bzw. stehend im Führer
6) Was fällt Dir spontan dazu ein, wenn Du Dir vorstellst, was und wie Du im Museum siehst?
ich sehe Bilder und Skulpturen realistisch vor mir
7) Was fällt Dir spontan dazu ein, wenn Du Dir vorstellst, wie Du Du das Museum verlässt?
ich habe bleibende Erinnerungen gesammelt.
8) Wie oft gehst Du ins Kunstmuseum pro Jahr (ungefähr) und wodurch angeregt?
1 -2 x pro Jahr

Email D

Gesendet:	Freitag, 04. Oktober 2002 11:23
Betreff:	Re: take your chance

1) Was fällt Dir spontan dazu ein, wenn Du Dir vorstellst, wie Du das Museum betrittst?
Monumental, sakral, weihevoll, so eine nüchtern-kühle Stimmung (wie immer)
2) Was fällt Dir spontan dazu ein, wenn Du Dir vorstellst, wie Du Dich darin orientierst?
Labyrinth zuerst
dann von Station zu Station weitergereicht (passiv)
3) Was fällt Dir spontan dazu ein, wenn Du Dir vorstellst, wie Du im Museum gehst?
Leise, langsam von Station zu Station (wie bei einem Kreuzweg, bei jeder Station
wird gebetet)
4) Was fällt Dir spontan dazu ein, wenn Du Dir vorstellst, was und wie Du im Museum hörst?
Echo der Stimmen von ach so gebildeten, mitteilsamen Kunstbetrachtern, die
durcheinander reden und sich gegenseitig übertönen wollen, dadurch wird der Pegel
natürlich lauter (dies trifft aber eigentlich nur auf die Kunsthalle X zu, das meines
Wissens einzige Museum, das so eine extreme Akustik hat)
Sonst eher Flüstern und vielleicht das Geräusch von Schuhhacken.
5) Was fällt Dir spontan dazu ein, wenn Du Dir vorstellst, was und wie Du im Museum liest?
den großen Begleit-Text an der Wand: stehend. Die Tafeln mit Namen und Titel:
leicht gebückt, um möglichst alles zu entziffern. Und ich versuche, mir das Gelese-
ne einzuprägen.
6) Was fällt Dir spontan dazu ein, wenn Du Dir vorstellst, was und wie Du im Museum siehst?
Wände, Räume, Bilder, Farben, Formen, Texte: Kombinationen daraus (aus Räu-
men, Wänden, Wegen und ein Hin und Her zwischen Bildern, daraus dann Bezüge
und Vergleiche (manchmal gibt's dann auch noch Raum für Erinnerungen)
7) Was fällt Dir spontan dazu ein, wenn Du Dir vorstellst, wie Du Du das Museum verlässt?
Bücher, Shops, Postkarten
8) Wie oft gehst Du ins Kunstmuseum / pro Jahr (ungefähr) und wodurch angeregt?
ca. 7 mal eher privat und
mehr im Rahmen der beruflichen Zwänge.

Email E

Gesendet:	Freitag, 11. Oktober 2002 10:17
Betreff:	Re: take your chance

1) Was fällt Dir spontan dazu ein, wenn Du Dir vorstellst, wie Du das Museum betrittst?
bin neugierig
tolles gebäude
viele menschen

2) Was fällt Dir spontan dazu ein, wenn Du Dir vorstellst, wie Du Dich darin orientierst?
lese was mich zuerst interessiert
gehe den hoffentlich vorhandenen richtungsschilder nach, frage wärter
3) Was fällt Dir spontan dazu ein, wenn Du Dir vorstellst, wie Du im Museum gehst?
gehe zu schnell, kann mich daher nicht richtig konzentrieren
4) Was fällt Dir spontan dazu ein, wenn Du Dir vorstellst, was und wie Du im Museum hörst?
höre viele stimmen von menschen mit fremdenführern, höre lautes gehen (stört mich)
5) Was fällt Dir spontan dazu ein, wenn Du Dir vorstellst, was und wie Du im Museum liest?
lese informationen zur jeweiligen kunst, sitze auf einem stuhl der vielleicht vorhanden ist
6) Was fällt Dir spontan dazu ein, wenn Du Dir vorstellst, was und wie Du im Museum siehst?
sehe viel mir unbekanntes, sehe die kunst mit den augen eines laien
7) Was fällt Dir spontan dazu ein, wenn Du Dir vorstellst, wie Du Du das Museum verlässt?
verlasse das musem mit neuen eindrücken, ein wenig müde
aber mit der gewißheit wieder ein museum zu besuchen
8) Wie oft gehst Du ins Kunstmuseum pro Jahr (ungefähr) und wodurch angeregt?
einmal im jahr
durch werbung in zeitschrift

Email F

Gesendet:	Montag, 14. Oktober 2002 23:28
Betreff:	Re: take your chance

Hi jeni, wie schön dass du immerwieder mit deinen lustigen frage und antworte spielen kommst, bringt es doch so viel freude und spannung in den sonnigen alltag und regt erst noch die kleinen grünen zellen an. natürlich hast du glück, denn ich war grad kürzlich in einem kunstmuseum und kann somit von direkten und frischen gedanken und gefählen berichten:

1) Was fällt Dir spontan dazu ein, wenn Du Dir vorstellst, wie Du das Museum betrittst?
OR AAH .. WUNDER üBER WUNDER DIESE GEHEILIGTE ATMOSPHäRE UND DAZU ALL DIE STILLEN LEUTE VIELLEICHT ETWA WIE EIN TEMPEL
2) Was fällt Dir spontan dazu ein, wenn Du Dir vorstellst, wie Du Dich darin orientierst?
IRGENDWER HAT MIR GESAGT DIE COOLSTEN SACHEN SIND ZUOBERST UND DA GEH ICH DANN DIREKT HIN, WOMöGLICH GäBS AUCH EIN PLAN DER HELFEN WÜRDE.
3) Was fällt Dir spontan dazu ein, wenn Du Dir vorstellst, wie Du im Museum gehst?

VON GEHEN KANN NATÜRLICH KEINE REDE SEIN, IN MUSEEN WANDELT MAN UND LäSST SICH VON DEN INSPIRIERENDSTEN WERKEN ANSAUGEN..

4) Was fällt Dir spontan dazu ein, wenn Du Dir vorstellst, was und wie Du im Museum hörst?
LEISES GEMURMEL, ICH MAG WENN MIR AB UND ZU EINE KUNSTKENNERIN EIN PAAR BERUHIGENDE WORTE INS OHR FLÜS- STERT, DEN REST FILTERE ICH HERAUS.

5) Was fällt Dir spontan dazu ein, wenn Du Dir vorstellst, was und wie Du im Museum liest?
NAMEN DER KüNSTLER, TITEL DER WERKE, VIELLEICHT AUCH MAL EINE JAHRESZAHL UND, ABER DAS IST NICHT NUR IM KUNST- MUSEUM SO, DIE BIERPREISE

6) Was fällt Dir spontan dazu ein, wenn Du Dir vorstellst, was und wie Du im Museum siehst?
ICH VERSUCHE SOVIEL UND SO INTENSIV WIE MöGLICH AUF- ZUNEHMEN, WAS? KUNST NATüRLICH.

7) Was fällt Dir spontan dazu ein, wenn Du Dir vorstellst, wie Du Du das Museum verlässt?
MUSEEN SIND GENERELL ERMÜDEND, SODASS OFT EIN ANFLUG VON ERLEICHTERUNG DA IST, DAZU KOMMT DER EINDRUCK EINE INSPIRIERENDE ERFAHRUNG GEMACHT ZU HABEN, ALLES IN ALLEM EIN GUTES GEFÜHL.

8) Wie oft gehst Du ins Kunstmuseum / pro Jahr (ungefähr) und wodurch angeregt?
1-2mal
ANGEREGT DURCH EINE KUNSTKENNERIN

Email G

Gesendet:	Sonntag, 22. September 2002 11:06
Betroff:	Re: take your chance

1) Was fällt Dir spontan dazu ein, wenn Du Dir vorstellst, wie Du das Museum betrittst?
Geruch und alles ist alt

2) Was fällt Dir spontan dazu ein, wenn Du Dir vorstellst, wie Du Dich darin orientierst?
So ein Führer nehmen und dem folgen

3) Was fällt Dir spontan dazu ein, wenn Du Dir vorstellst, wie Du im Museum gehst?
gemütlich

4) Was fällt Dir spontan dazu ein, wenn Du Dir vorstellst, was und wie Du im Museum hörst?
Gemurmel, Getuschle und keine Musik

5) Was fällt Dir spontan dazu ein, wenn Du Dir vorstellst, was und wie Du im Museum liest?
Nur das Museumsprospekt

6) Was fällt Dir spontan dazu ein, wenn Du Dir vorstellst, was und wie Du im Museum siehst?
Länger auf ein Objekt gerichtet und einwirken lassen

7) Was fällt Dir spontan dazu ein, wenn Du Dir vorstellst, wie Du Du das Museum verlässt?

Fertig gemütlich- Welcome Back real world
8) Wie oft gehst Du ins Kunstmuseum / pro Jahr (ungefähr) und wodurch angeregt?
Vielleicht einmal pro Jahr
Schwester oder sonst wer

Email H
Gesendet: Montag, 30. September 2002 10:54
Betreff: Re: take your chance

1) Was fällt Dir spontan dazu ein, wenn Du Dir vorstellst, wie Du das Museum betrittst?
warum mach ich das schon wieder!?
...scho wida so an tempel wo sie götzenbilder anbeten ...;)
....säkularisierte scheisse....
2) Was fällt Dir spontan dazu ein, wenn Du Dir vorstellst, wie Du Dich darin orientierst?
... na ja ...ich folge halt dem besucherstrom ... und schau mir an was mich interessiert ...
....die richtung ist eh meist vorgegeben...
3) Was fällt Dir spontan dazu ein, wenn Du Dir vorstellst, wie Du im Museum gehst?
bedächtig
intelektuell
(pseudo-)interessiert...
4) Was fällt Dir spontan dazu ein, wenn Du Dir vorstellst, was und wie Du im Museum hörst?
.... ist ja meist so leise und andächtig wie in einer kirche....
5) Was fällt Dir spontan dazu ein, wenn Du Dir vorstellst, was und wie Du im Museum liest?
.... früher hab ich mich noch vertieft ...
heut les ich meist nur oberflächlich ...
ist eh meist psychologisches geschwafel und damit rekursiv und somit nur eine luftblase...
6) Was fällt Dir spontan dazu ein, wenn Du Dir vorstellst, was und wie Du im Museum siehst?
... mit den augen!? ...
oft seh ich nur materialisierte hinmwichserei (zeitgenössische kunst)
7) Was fällt Dir spontan dazu ein, wenn Du Dir vorstellst, wie Du Du das Museum verlässt?
... endlich eine rauchen
und niemals eine künstlerin als freundin!!!
8) Wie oft gehst Du ins Kunstmuseum / pro Jahr (ungefähr) und wodurch angeregt?
zählen gallerien auch?
dann ungefähr 5-10 x pro jahr. .
kann ich jetzt was gewinnen!?

354

Email I
Gesendet:Montag, 30. September 2002 16:56

1) Was fällt Dir spontan dazu ein, wenn Du Dir vorstellst, wie Du das Museum betrittst?
spannung, kultur, bildung, kunst sehen, kunst nicht verstehen... lol
2) Was fällt Dir spontan dazu ein, wenn Du Dir vorstellst, wie Du Dich darin orientierst?
naja von raum zu raum... vileicht hats ja nen plan
3) Was fällt Dir spontan dazu ein, wenn Du Dir vorstellst, wie Du im Museum gehst?
normal, zu fuss, nicht speziell aufgemacht...
4) Was fällt Dir spontan dazu ein, wenn Du Dir vorstellst, was und wie Du im Museum hörst?
wenig, andächtiges raunen an manchen orten, vileicht ienmal ein kind dem es langweilig ist, aber ansonsten stille, andächtige
5) Was fällt Dir spontan dazu ein, wenn Du Dir vorstellst, was und wie Du im Museum liest?
vielleicht die kunstwerke, hats schrift drauf ? vielleicht die informationen über die künstler, aber ich kaufe keinen katalog oder ähnliches
6) Was fällt Dir spontan dazu ein, wenn Du Dir vorstellst, was und wie Du im Museum siehst?
Ich betrachte aufmerksamer... Und ich will werke sehen, gute steinmetzkunst oder so, kennste ja...
7) Was fällt Dir spontan dazu ein, wenn Du Dir vorstellst, wie Du Du das Museum verlässt?
erleichterung oder bedauern... kommt auf die qualität der ausstellung an lol
8) Wie oft gehst Du ins Kunstmuseum / pro Jahr (ungefähr) und wodurch angeregt?
das letzte mal war ich vor einem jahr auf nem konzert das in dem museum gehalten wird... Aber ja, sagen wir zwei mal im jahr und angeregt durch kollegen, oder durch große namen

hey witzig du bist imer noch an deiner mensch-kunst-wechselwirkungs-studie
?wie läuft das so ?

Email J
Gesendet: Montag, 30. September 2002 16:55
Betreff: took my chance

1) Was fällt Dir spontan dazu ein, wenn Du Dir vorstellst, wie Du das Museum betrittst?
ruhe
2) Was fällt Dir spontan dazu ein, wenn Du Dir vorstellst, wie Du Dich darin orientierst?
optisch
3) Was fällt Dir spontan dazu ein, wenn Du Dir vorstellst, wie Du im Museum gehst?
langsam
4) Was fällt Dir spontan dazu ein, wenn Du Dir vorstellst, was und wie Du im Museum hörst?
wenig aber präzise

5) Was fällt Dir spontan dazu ein, wenn Du Dir vorstellst, was und wie Du im Museum liest?
konzentriert
6) Was fällt Dir spontan dazu ein, wenn Du Dir vorstellst, was und wie Du im Museum siehst?
scharf
7) Was fällt Dir spontan dazu ein, wenn Du Dir vorstellst, wie Du Du das Museum verlässt?
nachdenklich
8) Wie oft gehst Du ins Kunstmuseum / pro Jahr (ungefähr) und wodurch angeregt?
3-4/jahr
interesse

Email K

Gesendet:	Montag, 30. September 2002 10:44
Betreff:	Re: take your chance

1) Was fällt Dir spontan dazu ein, wenn Du Dir vorstellst, wie Du das Museum betrittst?
Skulpturen vor dem Gebäude, spezielle Architektur (bei modernem Kunstmuseum moderne Architektur) des Gebäudes, großes Portal, Ticketverkauf mit Katalogen und Postkarten im Zusammenhang mit der Ausstellung
2) Was fällt Dir spontan dazu ein, wenn Du Dir vorstellst, wie Du Dich darin orientierst?
Ich klaube mir einen Prospekt oder schaue mir auf einer Tafel den Museumsplan an und gehe dann (wenn es klein ist) auf einen kompletten Rundgang z.B. im Uhrzeigersinn oder (wenn es groß ist) direkt in die Abteilung, die mich interessiert.
3) Was fällt Dir spontan dazu ein, wenn Du Dir vorstellst, wie Du im Museum gehst?
Dass ich vor dem verharre, das mich interessiert und mit meiner ev. Begleitung darüber diskutiere, ev. im Prospekt etwas zu den ausgestellten Werken nachlese. Weiter werde ich langsam müde, mein Rücken meldet sich und ich schaue mich nach Sitzmöglichkeiten und ev. mal nach einer Toilette um.
4) Was fällt Dir spontan dazu ein, wenn Du Dir vorstellst, was und wie Du im Museum hörst?
Es hallt, weil es große Räume sind. In einem älteren Gebäude knirscht der Holzboden bei meinen Schrittten.
5) Was fällt Dir spontan dazu ein, wenn Du Dir vorstellst, was und wie Du im Museum liest?
Ich lese etwas zu den Kunstwerken, die ich betrachte, aber nicht zu viel, weil die Informationsladung einfach zu groß ist. Am besten fiel mir das bis jetzt in den Ausstellungen am einfachsten, bei denen die Dokumentation jeweils in gut leserlicher Schrift an der Wand hing (und nicht kleingedruckt im Prospekt) - so hat man immer die richtige Dokumentation zu den betreffenden Kunstwerken vor sich. Es interessiert mich generell, einen Hintergrund zu den ausgestellten Werken zu erfahren.
6) Was fällt Dir spontan dazu ein, wenn Du Dir vorstellst, was und wie Du im Museum siehst?

Da schaue ich halt einfach! Manchmal schaue ich auch zwischen verschiedenen Werken hin und her und versuche (wenn sie von der gleichen Person geschaffen wurden), einen Bezug herzustellen. Die Raumbeleuchtung finde ich wichtig, natürliches, unermüdendes, indirektes Licht. Auch, dass die Kunstwerke nicht zu gedrängt aufeinander sind, dass es genug Raum darum herum hat, um das Werk zur Geltung kommen zu lassen.

7) Was fällt Dir spontan dazu ein, wenn Du Dir vorstellst, wie Du Du das Museum verlässt?

Manchmal finde ich es cool, wenn es ein Museumscafe hat, wo man sich mit seiner Begleitung nochmals über die Ausstellung unterhalten kann. Auch ein Kiosk mit Karten und Katalogen finde ich toll, weil ich mir manchmal gern ein Andenken an die Ausstellung kaufe.

8) Wie oft gehst Du ins Kunstmuseum / pro Jahr (ungefähr) und wodurch angeregt?

Etwa 3 Mal, entweder, wenn eine Ausstellung läuft, die mich besonders anspricht in der Werbung, oder, wenn ich in einer anderen Stadt bin und etwas "Kulturelles" unternehmen möchte.

Email L

Hallo, ich hoffe es genügt Dir so.

mfg

1) Was fällt Dir spontan dazu ein, wenn Du Dir vorstellst, wie Du das Museum betrittst?

Wo sind die Infos für den Ablauf (Kassa, Preise, Fühmngen etc.) Was gibt es alles zu sehen - Überblick

2) Was fällt Dir spontan dazu ein, wenn Du Dir vorstellst, wie Du Dich darin orientierst?

Wie ist die Aufteilung für Stockwerke/Räume

3) Was fällt Dir spontan dazu ein, wenn Du Dir vorstellst, wie Du im Museum gehst?

Gibt es einen Leitfaden (Pfeile, Richtungsweiser) etc.

4) Was fällt Dir spontan dazu ein, wenn Du Dir vorstellst, was und wie Du im Museum hörst?

Angenehm ist es mit Kopfhörer (siehe X)

5) Was fällt Dir spontan dazu ein, wenn Du Dir vorstellst, was und wie Du im Museum liest?

Zuerst ein Kurztext wäre ideal - danach ein Langtext zum vertiefen

6) Was fällt Dir spontan dazu ein, wenn Du Dir vorstellst, was und wie Du im Museum siehst?

Licht sollte optimal sein und alles gut zugänglich

7) Was fällt Dir spontan dazu ein, wenn Du Dir vorstellst, wie Du Du das Museum verlässt?

Informiert, zufrieden bzw. neugierig auf weitere Infos über andere Wege

8) Wie oft gehst Du ins Kunstmuseum / pro Jahr (ungefähr) und wodurch angeregt?

nur gelegentlich (weiter Weg)

Email M

Gesendet: Sonntag, 29. September 2002 05:39

Betreff-. take your chance

hallo jenn,

ja es gibt mich noch. werd mich bald mit mehr melden, mir geht es gut ...

1) eingangsfoyer mit bequemen sofas und vielen spiegeln die dem foyer eine raumliche ewigkeit verleihen

2) unwichtig, bevorzuge freie wahl außer richtungsbestimmendes und aufbauendes thema einer ausstellung

3) auf rotem pluschteppich

4) hoffentlich hore ich keine kommentare von anderen besuchern, sondern musik, die ich mir wählen kann, wenn ich einen bestimmten raum betrete oder auf knopfdruck abstellen kann, wenn ich stille bevorzuge. oder einen guten dj

5) lese broschure über die kunst, die ausgestellt wird. blos keine täfelchen nahe am kunstobjekt wegen dem gedränge und der menschlichen nähe (physisch), die mich im museum stören kann

6) sehe gute beleuchtungstechnik (eventuell natürliches licht von glasdecke) und raumliche weite (eventuell große fenster)

7) glücklich. friedlich. bereichert. stimmuliert.

8) bevorzuge private artgalerien

2-3 ausstellungen pro monat

am ehesten eröffnung mit socalizing

themen- und galeriespezifisch

Email N

Gesendet: Samstag, 28. September 2002 02:44

Betreff: Re: take your chance

1) Was fällt Dir spontan dazu ein, wenn Du Dir vorstellst, wie Du das Museum betrittst?
erwartungsvollträumend

2) Was ffällt Dir spontan dazu ein, wenn Du Dir vorstellst, wie Du Dich darin orientierst?
am besten, wies vorgeschlagen ist, gehe davon aus, daß sich die verantwortlichen leute etwas dabei überlegt haben

3) Was fällt Dir spontan dazu ein, wenn Du Dir vorstellst, wie Du im Museum gehst?
nach reizen

4) Was fällt Dir spontan dazu ein, wenn Du Dir vorstellst, was und wie Du im Museum hörst?
am besten nichts.
stimmengemurmel

5) Was fällt Dir spontan dazu ein, wenn Du Dir vorstellst, was und wie Du im Museum liest?
hintergründe, aber oft nicht so wichtig.
depends
6) Was fällt Dir spontan dazu ein, wenn Du Dir vorstellst, was und wie Du im Museum siehst?
kunstwerk
7) Was fällt Dir spontan dazu ein, wenn Du Dir vorstellst, wie Du Du das Museum verlässt?
verträumt
8) Wie oft gehst Du ins Kunstmuseum pro Jahr (ungefähr) und wodurch angeregt?
3x/jahr
zeitung, freunde

Email O

Gesendet:	Sonntag, 29. September 2002 19:09
Betreff:	Re: take your chance

1) Was fällt Dir spontan dazu ein, wenn Du Dir vorstellst, wie Du das Museum betrittst?
Kassa-Glasverhau, banale Studentenermäßigung, schon wieder teurer
roteTeppichfoyer für die Eröffnungsgesellschaft
ein paar Stufen höher weiter drin beleuchtet oder so dann die Kunst
2) Was fällt Dir spontan dazu ein, wenn Du Dir vorstellst, wie Du Dich darin orientierst?
Die rechnen natürlich damit, daß ich die Räume von rechts nach links lese und gegen den Uhrzeigersinn durch die Irrgärten rotiere, wie fast alle das machen,oderso... da ich nicht genau weiß, wie das alle machen, bin ich unsicher, ob ich dann etwas versäume, wenn ich nicht nach dem Plan der Ausstellungsmacher zirkuliere (was eh nach ihrem Plan wäre, weil die vermutlich glauben, daß ich nichts versäumen will)...
aber prinzipiell:
Schnelldurchgang um nacher die meist wenigen relevanten Sachen eingehender anzuschauen
3) Was fällt Dir spontan dazu ein, wenn Du Dir vorstellst, wie Du im Museum gehst?
Irrgarten
4) Was fällt Dir spontan dazu ein, wenn Du Dir vorstellst, was und wie Du im Museum hörst?
alles leise, Gemurmel, diverses undefinierbares Geräusch von Monitoren mit Kopfhörern
5) Was fällt Dir spontan dazu ein, wenn Du Dir vorstellst, was und wie Du im Museum liest?
kleine Schildchen und Riesenwandschriften
6) Was fällt Dir spontan dazu ein, wenn Du Dir vorstellst, was und wie Du > im Museum siehst?
riesige Bilder an der Wand, Dinge zum Rundherumgehen, kleine Konzeptuelle Dinge, die man von ganz nahe betrachten muss und viel Text dazu lesen sollte

7) Was fällt Dir spontan dazu ein, wenn Du Dir vorstellst, wie Du das Museum verlässt?
Müdigkeit, meist innere Leere
manchmal zwei, drei Dinge, die mir gefallen haben, die ich mir merken möchte, die
mich denken lassen
8) Wie oft gehst Du ins Kunstmuseum / pro Jahr (ungefähr) und wodurch angeregt?
3-4 x
durch Programm, das mich interessieren würde
durch Vorschlag von Bekannten

Email P
Gesendet: Sonntag, 29. September 2002 15:59
Betreff: Re: take your chance

Stell Dir bitte ein Kunstmuseum vor (real, irreal: egal) und liste mindestens 1 (super sind mehr)
Assoziationen auf-
- äußere gebäudehülle hebt sich in seiner form von der umgebung ab
- weiße wände
- keine türen
- viele lampen
- skulpturen, gemälde und absperrungen aus weinroten plüschseilen mit
goldenen ständern
- der postkarten und posterverkauf im kiosk, und das cafe mit den meist
sehr kleinen tischen (dafür an einer sonnigen lage)
1) Was fällt Dir spontan dazu ein, wenn Du Dir vorstellst, wie Du das Museum betrittst?
zuerst geht es meistens eine breite treppe hoch - konfrontation mit uniformen
(karten / garderobe /security) verschiedene ausstellungen stehen zur auswahl - es
gilt eine reihenfolge zu wählen (das untergeschoss zuletzt)
2) Was fällt Dir spontan dazu ein, wenn Du Dir vorstellst, wie Du Dich darin orientierst?
ich schau mich um nach schriftlichen hinweisen, tafeln und pfeilen oder ähnliches -
aufjeden fall behalte ich den eingang im kopf und spule sonst einen roten faden ab.
im zweifelsfalle hilft auch ein blick aus dem fenster.
3) Was fällt Dir spontan dazu ein, wenn Du Dir vorstellst, wie Du im Museum gehst?
geräuschlos. und ohne anstrengung. im museum geht das gehen meist viel mühelo-
ser als sonstwo. mann muss sich allerdings bemühen, die bewegungen auf eine
längere zeitspanne zu verteilen (sonst hat man den saal ja in sekunden durchquert).
komischerweise ist man dann doch völlig geschafft wenn mans nach draußen ge-
schafft hat. evtl. hat man die hände auf dem rücken verschränkt (die ganze zeit
hindurch)
4) Was fällt Dir spontan dazu ein, wenn Du Dir vorstellst, was und wie Du im Museum hörst?

es gibt wenig zu hören. die eigenen schritte gedämpft im teppich, oder das knarren des parketts, wenig geinurmel, dann eine führung einer dramatisch erklärenden kunst- oder fremdenführerin (meist auf französisch) der lärm der eingangshalle - vielleicht hats irgendwo eine audiovisuelle installation.

5) Was fällt Dir spontan dazu ein, wenn Du Dir vorstellst, was und wie Du im Museum liest?
immer wieder so weiße kästchen die unter den bildem hängen, mich informieren über den namen des bildes, seine masse und seine entstehungszeit leicht nach vorne gebeugt in einem infoblatt meistens ist es eine ergänzung zum visuellen erlebnis

6) Was fällt Dir spontan dazu ein, wenn Du Dir vorstellst, was und wie Du im Museum siehst?
a) kunst (-werke)
b) eine austellung (thematische oder auch nicht)
c) kunststudentinnen
das hinschauen ist dank der vorhandenen lichtfälle meist ein angenehmes erlebnis

7) Was fällt Dir spontan dazu ein, wenn Du Dir vorstellst, wie Du Du das Museum verlässt?
postkarte in der hand
ein caffee im sonnigen caffee
plötzliches erkennen der müdigkeit
innere ruhe ?!
der blick ist eher unscharf in die mittlere distanz gerichtet (auf bäume und natürliche formen)

8) Wie oft gehst Du ins Kunstmuseum / pro Jahr (ungefähr) und wodurch angeregt?
pro jahr ca. 0.25 mal angeregt durch kunststudentinnen, durch werbung oder einfach wegen eigenem, genuinem interesse.

Email Q

Gesendet:	Samstag, 28. September 2002 22:14
Betreff:	Re: take your chance

1) Was fällt Dir spontan dazu ein, wenn Du Dir vorstellst, wie Du das Museum betrittst?
farben luftig
2) Was fällt Dir spontan dazu ein, wenn Du Dir vorstellst, wie Du Dich darin orientierst?
einfach so - rumgehen - schauen
3) Was fällt Dir spontan dazu ein, wenn Du Dir vorstellst, wie Du im Museum gehst?
schlendern
4) Was fällt Dir spontan dazu ein, wenn Du Dir vorstellst, was und wie Du im Museum hörst?
gar nichts - hallige raeume
geraeusche von installationen
5) Was fällt Dir spontan dazu ein, wenn Du Dir vorstellst, was und wie Du im Museum liest?
den raumplan

die beschreibung der exponate

6) Was fällt Dir spontan dazu ein, wenn Du Dir vorstellst, was und wie Du im Museum siehst?

augen auf - licht - farben

7) Was fällt Dir spontan dazu ein, wenn Du Dir vorstellst, wie Du Du das Museum verlässt?

eingangshalle mit shop

8) Wie oft gehst Du ins Kunstmuseum pro Jahr (ungefähr) und wodurch angeregt?

4-5 mal

themed ausstellungen + im urlaub

bitte sehr

Peter Lang · Europäischer Verlag der Wissenschaften

Sabine Dorscheid

Staatliche Kunstförderung in den Niederlanden nach 1945

Kulturpolitik versus Kunstautonomie

Frankfurt am Main, Berlin, Bern, Bruxelles, New York, Oxford, Wien, 2005. 284 S.
Studien zur Kulturpolitik. Herausgegeben von Wolfgang Schneider. Bd. 3
ISBN 3-631-52905-8 · br. € 51.50*

Am Beispiel der Niederlande erläutert die Studie Probleme, die durch starke Eingriffe staatlicher Kunstpolitik entstehen können. Seit Ende der 1980er Jahre setzen die Niederlande auf eine inhaltlich lenkende Förderpolitik. Das Kulturministerium strukturiert seitdem die staatliche Kunstförderung anhand von Vierjahresplänen, die neben Haushaltsvorgaben auch gesellschaftspolitische Zielsetzungen für die zu fördernde Kunst umfassen. Diese Trendwende war eine Reaktion auf die jahrzehntelange breitgestreute Förderung ohne inhaltliche Vorgaben, die zwar eine hohe Quantität von Künstlern, jedoch vergleichsweise wenig Qualität hervorbrachte. Bei der heute praktizierten Einforderung gesellschaftsrelevanter Kunst diagnostiziert die Arbeit ein neues Risiko: die Einschränkung der Kunstautonomie.

Aus dem Inhalt: Niederländische Kunstförderung: Kunstpolitische Vierjahrespläne gefährden die Kunstautonomie · Kunstautonomie – Kurzdefinition einer europäischen Tradition · Vorgeschichte: Das Verhältnis von Staat und Kunst in den Niederlanden vom 19. Jahrhundert bis 1940 · Instrumente und Regelungen der Kunstpolitik im niederländischen Wohlfahrtsstaat nach 1945 · Niederländischer Konsens: Die Kunst im Dienste der Gesellschaft · Niederländische Kunstpolitik im Pressespiegel: Zeitschriftenartikel aus *Vrij Nederland* (1946–2001) · Zu viele Künstler verderben den Markt, zu viel Kunstpolitik verdirbt die Kunst

Frankfurt am Main · Berlin · Bern · Bruxelles · New York · Oxford · Wien
Auslieferung: Verlag Peter Lang AG
Moosstr. 1, CH-2542 Pieterlen
Telefax 00 41 (0) 32 / 376 17 27

*inklusive der in Deutschland gültigen Mehrwertsteuer
Preisänderungen vorbehalten
Homepage http://www.peterlang.de